亚洲电影研究

(第二辑)

主　编　张宗伟

西安 北京 上海 广州

图书在版编目(CIP)数据

亚洲电影研究. 第二辑/张宗伟主编. —西安:世界图书出版西安有限公司, 2020.8(2021.4重印)
ISBN 978-7-5192-6568-7

Ⅰ. ①亚… Ⅱ. ①张… Ⅲ. ①电影事业—研究—亚洲 Ⅳ. ①J993

中国版本图书馆CIP数据核字(2020)第154303号

书　　名	亚洲电影研究(第二辑)
	Yazhou Dianying Yanjiu Di-er Ji
主　　编	张宗伟
责任编辑	王　哲　王　冰
出版发行	世界图书出版西安有限公司
地　　址	西安市锦业路1号都市之门C座
邮　　编	710065
电　　话	029-87214941　029-87233647(市场营销部)
	029-87235105(总编室)
网　　址	http://www.wpcxa.com
邮　　箱	xast@wpcxa.com
经　　销	全国各地新华书店
印　　刷	西安日报社印务中心
开　　本	230mm×170mm　1/16
印　　张	24.25
字　　数	370千字
版　　次	2020年8月第1版
印　　次	2021年4月第2次印刷
书　　号	ISBN 978-7-5192-6568-7
定　　价	76.00元

版权所有　翻印必究
(如有印装错误,请与出版社联系)

contents 目录

亚洲大学生电影节·亚洲电影论坛专题

开幕致辞　段　鹏　/2
"新媒体·新内容·新势力"主题演讲
　　　——沉迷于哥斯拉的青春　［日本］手冢昌明　/4
亚洲电影的文化使命　贾磊磊　/7
电影、媒体与文化　［越南］阮廷诗　/11
印度尼西亚电影地域化产业的生产与管理　［印度尼西亚］里巴特·巴素吉　/14
"后主体性"
　　　——文化地理视域中亚洲新电影身份研究的理论框架　牛鸿英　/17
"新媒体·新内容·新势力"专题研讨（上）　/28
"新媒体·新内容·新势力"专题研讨（下）　/45

国别电影研究·印度电影

伦理视域下的印度青春电影
　　　——基于女性和宗教的视角　袁智忠　张明悦　/58
当代印度电影
　　　——浪漫现实主义的现代性呈现　曹峻冰　/68
试论近年来的"新印度电影"　曹俊　/83
21世纪印度电影的现实主义表达　王婕　/93
身体·凝视·苏醒
　　　——近年来印度电影中女性意识的表达策略　史秀秀　/110

浅析印度马沙拉电影中的"味"
　　——以《未知死亡》和《功夫小蝇》为例　牛思凡　/119

国别电影研究·日本电影

是枝裕和电影的形式与风格对日本美学的传承　刘　亭　/134
超越太阳族电影
　　——试论大岛渚对日本青春电影的解构　钟萌骁　/141
寺山修司的银幕反叛实验　宋美颖　/157

国别电影研究·韩国电影

韩国作家研究之李沧东
　　——人物李沧东和李沧东电影的人物研究　范小青　/170
李沧东导演的艺术表达特征简析
　　——以《燃烧》为例　石敦敏　/183
韩国电影女角色缺乏现象
　　——以2018年韩国高票房电影为例　朴妙卿　/191
以朝鲜半岛分裂为题材的韩国类型电影的形成和表现模式特征
　　——从《生死谍变》(1999)到《特工》(2018)　[韩]朴京珍　/202
近年来韩国谍战电影的新特点　吴岸杨　/215
从作者论视角看韩国导演李沧东　覃超羿　/225

国别电影研究·中国电影

张艺谋之《影》
　　——"影子文本"的建构与"影子文化"的解构　侯　军　/236
家庭想象与新生代话语
　　——当代中国青年导演的家庭情节剧影片探析　陆嘉宁　/244

谈情说爱又十年
　　——2009—2018华语爱情电影的发展轨迹与创作特征　刘　硕　/259
《四个春天》：用爱雕刻时光　徐立虹　/268
身份转型与类型探索
　　——2010年以来中国演员转型导演的喜剧电影创作　季华越　/278

革命战争历史题材合拍片的叙事新症候
　　——以香港与大陆合拍片为例（2009—2017）　黄瑞璐　/286
原生态、生存困境与主体建构
　　——当下少数民族题材电影艺术策略研究　刘丽莎　/297
内敛情感、类型融合与失色景观
　　——从松太加作品看藏语电影的人性一面　赵家旺　/306
中日怪谈电影差异之比较
　　——以《山中传奇》和《雨月物语》为例　张娟雨　/318
中国（大陆）青春电影的历史演变与类型特征　蔡　艳　/332

国别电影研究·其他国家

宽忍黎明
　　——亚洲阿拉伯国家近十年来电影研究　付晓红　尹培霁　［也门］安路希　/344
漂泊的异乡人
　　——赵德胤电影中的人物形象建构　高　美　/358
马来西亚新锐导演的电影新语言风格探索　黄瀚辉　/367

后记　张宗伟　/379

亚洲大学生电影节
亚洲电影论坛专题

开幕致辞

各位贵宾、各位朋友、老师们、同学们：

大家晚上好！

金风送爽，群贤毕至。今晚，我们相聚北京，共同见证第五届亚洲大学生电影展开幕。我谨代表中国传媒大学，代表本次影展组委会，对远道而来的各国嘉宾表示热烈欢迎，向长期关心、支持亚洲大学生电影展的各界朋友致以诚挚感谢！

亚洲电影历史悠久，亚洲各国、各地区电影拥有令人骄傲的过去，其深厚的积淀，已经成为丰富多彩的世界电影文化的重要组成部分。近十几年来，世界电影生态和产业格局发生了巨大变化，欧美电影强国的传统优势不再，亚洲电影作为生力军强势崛起，无论是作品还是产业，亚洲电影都收获满满。亚洲电影在21世纪取得的新成就令世界瞩目，特别是日本、韩国、伊朗和印度等中国的近邻，涌现出一批现象级的电影和世界级的电影导演，频频斩获国际各大电影节的重要奖项，为整个亚洲电影争得了荣誉。

在热点轮动的亚洲电影版图中，进入新时代的中国电影同样令人惊喜。中国电影产业高速发展，目前是仅次于美国的世界第二大电影市场，与此同时，中国的电影年产量、银幕数量、观众人次等指标近年来都有大幅增长，并且展现出广阔的发展前景。在中国由电影大国迈向电影强国的途中，电影文化软实力的提升，新鲜血液的注入尤为重要，因此，发掘新人，扶植更多亚洲电影新力量，开展亚洲电影教育合作，促进形式多样的国际联合制片意义重大。

亚洲大学生电影展正是秉持促进亚洲各国电影文化交流的宗旨，以发掘

亚洲电影新生力量为己任，着力搭建亚洲各国高等电影教育的交流平台和成果展示平台。亚洲大学生电影展自2014年开办以来，显示出蓬勃向上的生命力。影展的参与院校、参展影片逐年递增，辐射范围和社会反响不断扩大，亚洲大学生电影展正在成长为当代亚洲电影文化的靓丽名片。作为发起方之一，中国传媒大学愿与合作的亚洲各国兄弟院校一起，不断开拓创新，将亚洲大学生电影展打造成为真正具有全球影响力的电影盛会。

第五届亚洲大学生电影展得到了亚洲各国兄弟院校的积极响应。中国、韩国、日本、越南、泰国、印尼等6个国家及中国台湾地区的50多所高校积极参与，提交了近300部作品参展参评，其中48部作品入围最终竞赛单元。这些作品题材丰富、主旨鲜明、类型多样、风格多元，充分体现了亚洲电影新力量的创作实力和发展潜能。未来三天，上述48部作品将集中展映，经得起专业眼光挑剔的作品才是真正的好作品，我们相信这些作品能够经受住各位的检验。

本届影展参展作品已经接受过本届影展评审团严格的专业测评，测评结果过几天就要揭晓。借此机会，我要感谢评审团公平而专业的辛勤工作！感谢日本大学艺术学部木村政司学部长，感谢韩国东西大学金庭宣教授和中央大学崔贞仁教授，感谢提交参展作品的电影学子和你们的指导老师。感谢中国传媒大学戏剧影视学院师生们为影展筹备付出的辛勤劳动。

在影片展评之外，本届影展还下设大师讲堂和亚洲电影论坛，期望能从学术的高度，拓展亚洲电影在产业、教育和理论研究等领域的联结和合作空间。

"大鹏一日同风起，扶摇直上九万里。"希望我们不忘初心，携手共进，迎来亚洲大学生电影展更加美好的未来。

祝愿第五届亚洲大学生电影展圆满成功！

谢谢大家！

<div style="text-align:right">

5th AUFF 组委会副主席

中国传媒大学副校长

段鹏

2018年10月18日

</div>

"新媒体·新内容·新势力" 主题演讲
——沉迷于哥斯拉的青春

[日本] 手冢昌明

初次见面，大家好！我在日本做电影导演，首部电演作品是从1954年到现在一直持续的"哥斯拉系列"的第二十四部作品，叫作《哥斯拉大战超翔龙》。该片在东京国际电影节上映，在9分钟序幕部分完毕后，主要内容出来的瞬间，震耳欲聋的掌声令我激动。因为这个掌声，我才能继续站在这里。

能参加"第五届亚洲大学生电影展"，我感到非常荣幸，对来到会场的大家和主办方中国传媒大学表示由衷的感谢。这次电影节的主题是"新媒体、新内容、新势力"，我将就此展开演讲。

《火车进站》《水浇园丁》等电影到现在已经有120多年的历史了。对于图像的记录从纸张开始，经过了长时间的赛璐珞时代，自2000年以来，据说所有电影将在未来进行数字技术拍摄。从"无声电影"到"有声电影"，"黑白电影"变为"彩色电影"后，电影史上的"第三次变化"，即数字化浪潮又已降临。

大声喧哗异议的人带有老年人般的旧态，而在场的学生们是在数字泛滥的现代世界里出生的，他们是这个时代的人才。我想和新时代的学生们说的是：选择自己想要走的路，并选择一个适合这条道路的大学。想要当导演，想要当演员，想要当摄影师，肯定有很多不同的想法，一定要做自己想做的事。干这一行总想着休息，想着玩乐，是行不通的。一定要孜孜不倦、努力学习，才能做好自己想做的事情。

下面我想回顾一下我走上导演这条路的初心。我在7岁的时候第一次看哥斯拉的电影，叫《金刚大战哥斯拉》，当时没有视频，我家里也没有电视，只能在电影放映前半年看电影院的海报和杂志，提前等待电影的上映。终于

等到电影在当地的电影院上映了，我当时和母亲一起出门，前往位于市中心的电影院，有数百人在排队，排队的人都排到了广场和车道，这样的排队盛况我此后从未见过。我当时很担心：什么时候才能进电影院呢？

终于，排了两个小时总算排到了。母亲牵着我的手进入观众席，我们连坐的座位也没有，我只能和大人们混在一起站着看。当时会场内有4个出入口，出入口的门因为人太多关不上，就在这样的情况下，电影开始放映。当电影里出现滑稽的角色，剧场内会有很大的笑声，比如出现了金刚，那个怪物的幽默动作会带来笑声。但是，当看到哥斯拉巨大的身体时，所有观众都屏住呼吸注视着它们。哥斯拉外表跟爬虫一样丑陋，让人十分害怕。爬虫类让人类感到害怕是因为我们不知道它在看什么，想什么，会干什么。其实人也一样，不知道他在想什么让人感到最害怕。

大人和孩子都成了电影的俘虏，就算回到家也很兴奋。那个时候，我很认真地想要做电影，拍让观众高兴的电影。当然，一个7岁的少年对于导演、剧本、摄影师、照明等完全是一窍不通的状态。但是我真的很想拍电影。从那一天，我开始想当导演。这样的想法一直没有改变，15岁的时候，我知道了有大学是教"电影"的，像日本大学艺术学院的电影系。随后我通过各种方式学习，终于如愿以偿。

毕业于电影专业，我进入电影行业，成为助理导演，在18年后进入了东宝电影公司。我要介绍一下东宝对于我的意义，我7岁时看到的对于我而言"指南针"般的作品——《金刚大战哥斯拉》，正是东宝电影公司制作的。作为公司的职员，在一部电影作品拍摄完成后，我们会有一个月的休假期。虽然前辈的助理教练都请假了，但是我6年没有休息。东宝作品的拍摄结束后，我的老师，也就是纪录片《东京奥林匹克》的导演市川昆，他拍摄的电视剧也在东宝摄影所完成。那个时候，我在12年里担任了12部市川昆作品的首席副导演，我从未因为想休息而拒绝导演的邀请。从办公室的橱柜拿出我的物品，到下一部作品的工作人员办公室里，并说"早上好，从今天开始就拜托你了"——这就是我的日常。在6年的时间里，我因为9部作品的拍摄搬了很多次家，边搬家边努力工作。虽然很忙很累，但是在最喜欢的电影拍摄现场却很开心。当我被问道："想不想导演明年的'哥斯拉'电影啊？"大家可以想象当时我激动的心情，但我隐藏着想要跳起来的心情，对方要我下周给他们正式回答。我回家后，对妻子说："有个关于哥斯拉的导演的事情"。妻子鼓励我："你想要做不是吗，那就去做吧"。所以第二个星期我站在了制

作部长面前,就像是艰难地决断一样,表情严肃地说:"请让我做吧!"就这样,我成了哥斯拉的导演。

我拍了三部哥斯拉的电影,有一天,还是小学生的儿子问我:"哥斯拉的电影全都很有趣吗?"我想了想回答他:"好问题,爸爸导演了27部哥斯拉,只有五六部有趣。"他接着问是哪些。我回答道:"第一部作品《哥斯拉》,第三部的《金刚大战哥斯拉》,下面是《哥斯拉对机械哥斯拉》《哥斯拉对机械哥斯拉》《哥斯拉大战超翔龙》"。儿子笑着说:"我也这么认为哦"。

这番对话让我很感动,使我想起我步入导演这行的初心,我没有辜负它。为了能让大人和孩子们尽情享受电影,我非常努力地拍摄,得到肯定的那一瞬间是我梦寐以求的时刻。如果有自己想做的事或者梦想,那么尽快走进那个世界是很重要的。与其说"想做",还不如无论如何也要进入那个世界的附近,做同样的事情会有长远的效果是理所当然的事情。进入这个世界后,不要偷懒,不要旷课,请在那个地方努力做自己的工作。"反正大人都不会明白年轻人的心情",请不要像孩子一样说这类逃避的话,公司和上司比大家所想象的还要为大家着想。

现在回到"新媒体"的话题。以中国的"网络电影"作为例子,今后还会变化出很多类似的"新媒体",但变中也有不变的东西,那就是"想象力"和"热情"。"想象力"不是突然涌出的。我看了很多电影,读过很多电影剧本,并学习了最喜欢的电影,才第一次有了自己的"想象力",它并不是那么容易突然启发的。最近在日本,《摄影机不要停!》这部电影成了话题,制作成本300万日元,观影人数达到了188万人,获得26亿日元的票房收入。只要看了这部电影,都会让人惊讶于它的"想象力"和"热情"。

如今,电影界从"美国梦"变成了"亚洲梦"。看完我导演的作品后,也推荐大家去看《摄影机不要停!》。请给我看看大家的"年轻力量"和"新力量"的结晶——充满"想象力"和"热情"的作品。希望在座各位有志于此的年轻学生,能进入电影的世界,能进入拍摄现场,期待和大家见面。

谢谢大家!

亚洲电影的文化使命

贾磊磊

感谢主办方邀请我出席本次论坛。我发言聚焦的主题，是在全球化的语境中，我们该怎样通过文化交流来缩小和弥合人类在社会中的对立和冲突。这是一个非常重要的命题，特别是对于亚洲国家而言，建立在文化交流互动基础上的文化多元化的生存对我们来说尤为重要。由于地缘关系非常复杂，亚洲历史、社会结构、语言都跟欧洲有非常大的区别。

我们现在面临的社会机制、生存环境非常复杂。在复杂的境遇中，电影或者电视剧不仅要考虑叙事情节上的合理性、人物性格上的合理性、美学风格上的合理性，而且还要考虑它在文化价值取向上的合理性。我们不能仅仅以一个电影情节的可信、人物性格的鲜明、艺术的完美作为创作的全部要求，还必须要考虑到，在作品中所要表述的是一种什么样的文化理念、体现的是一种什么样的文化价值观、塑造的是一种什么样的文化形象——这种文化的命题，特别是在亚洲电影的表述中，我个人认为非常重要。

亚洲的很多国家经历了非常艰难曲折的历史，经历过被殖民的历史，而且被殖民的历史很漫长，他们的电影必须要对这种历史进行表述。电影不仅是文化工业，还是一门艺术，同时也是国家历史的一种影像记忆，是一个国家的集体心理记忆。这为电影在艺术的叙事主题、艺术的表现题材和文化的价值取向上建立某种通约性提供了可能。

我们发现，在亚洲电影中对有些问题的表述与西方电影、尤其是美国电影中的表现迥然不同，比如说暴力元素的表达。中国电影、韩国电影、日本电影，都不是一味地肯定和赞扬暴力的存在，很多影片对暴力、人物个性以及他们的历史功用进行否定甚至质疑。比如《少林寺》的最后，李连杰扮演

的主人公皈依了佛门，这和西方电影中用暴力来解决矛盾的一些电影有很大的差异。主人公最后又皈依佛门，表现了电影对暴力这类事情的否定。在我们的价值观里，包括《侠女》在内，有很多这样的电影，最后的结局都不是一味地去肯定和赞扬暴力，而是在用暴力达到了一定目的之后，人物又回到了自己原初的生活状态。

中国人的这种状态，我们有时候把它称为归隐，归隐山林，归隐田园。在武侠动作片里有很多例子，像日本的《七武士》，实际上故事很简单：山贼进入村庄抢粮食，最后七武士付出了鲜血去保护村民的劳动成果。在他们完成了这个使命之后，村民们开始欢庆丰收的喜悦，载歌载舞。但没有人再去管七武士，他们被边缘化，被人忘记。黑泽明的这部电影，用中国话讲就是"飞鸟尽，良弓藏；狡兔死，走狗烹"。后来徐克导演的《智取威虎山》，还有张艺谋导演的影片，在场面调度上都借鉴过《七武士》，都是在一个封闭的空间里，有一个外在力量进入内部进行抵御反抗的故事。还有韩国的《无影剑》，流落江湖的王子，最后要回到他的国家去祭奠母亲，这不仅是一个政治事件，还包含伦理的线索。我认为亚洲电影在这方面的表达有很多通约性。在对一段历史或对我们的故事进行讲述时，我们讲述的思路和价值跟西方人不一样。

但是我们现在遇到的问题是什么？我们有很多东西进行国际化推广的时候，在对外传播，在电影的表达上，遇到一些误读。比如说"功夫"，在外国的词典里有一个词"中国功夫"，叫 Chinese Kungfu，它是许多人心目中"中国武术"的代名词。实际上，中国武术在中国北方我们把它称为"武术"，在南方我们把它称为"功夫"。后来，西方人把中国以武术为主导动作、侠义精神为核心的武侠电影统称为功夫电影。这样一来，我们功夫电影的内涵就受到了消解。

中国的武术讲究禅武合一，内外兼修。中国艺术研究院当年申报联合国非物质文化遗产，负责《少林寺》这个文本的非遗申报。禅武合一，内外兼修，这是我们对《少林寺》基本武侠精神的一个概括。但是如果把中国武侠电影都简单地概括成"功夫"的话，禅武合一和内外兼修的文化精神就会被忽略。美国人拍摄的《功夫熊猫》，对中国武侠的真正核心价值做了修正。李小龙的电影亦是如此。他有部电影叫《唐山大兄》，"唐山"实际上是过去我

们讲到中国的一个别称，但是在美国放映的时候，被翻译成了《愤怒的拳头》，在其他地区播放的时候叫《光荣的权利》。美国人把兴趣点放在动作上，在拳脚上，而李小龙这部电影实际上想表达的是舍生取义的精神。

在历史发展进程中，我们的文化在传播时受到很多误读和改写，比如对"功夫"的翻译，更严重的是对"龙"的转译。"龙"在中国文化里是吉祥尊贵的象征，有时候甚至代表帝王与皇权的威严。但是英语中的"龙"翻译用的词是"dragon"，用之于人时常常描绘的是凶猛暴力、丑恶的一些形象。最突出的是西方文化里经常爱把龙与撒旦相提并论，有的时候甚至就用同一个词，所以西方人把纳粹称之为是"dragon"。在二战的时候，美国国内的反日宣传海报，根据日本领土的状况，把日本描绘成张牙舞爪的"dragon"，目的是想告诉国民，日本是一个恶魔。所以在很多的西方传播媒介里，dragon 都是一个恶魔的代表，都是把对方妖魔化的一种表现。当然现在这种情况慢慢有所改变，但是误读仍然存在。比如在美国电影《木乃伊3》里面，死而复生的中国皇帝秋王，依然是一种凶神恶煞的形象。在《哈利·波特》系列电影里，龙的形象总是邪恶凶残的代表。这些情况表明，我们与西方主流文化之间存在着许多明显的理解上的差异，对于这些容易产生歧义的文化符号，无论是作为民族文化的象征，还是作为企业形象的广告，都应该慎用，避免引起负面影响。

实现不同民族和国家之间文化上的相互理解，克服文化交流中理解的误差，实际上是保护和发展文化多样性一个特别重要的保障。用什么样的价值观来支撑我们的电影显得特别重要。坦率来讲，目前亚洲电影还没有总体的价值观念。欧洲现在有三大电影节：威尼斯、戛纳、柏林。在这些大的电影节里面，有自成体系的价值取向，几十年来一直有一个价值传统保留下来。美国就拥有以奥斯卡为核心，以商业为根基的价值观念。当然这种价值观念现在对影片的艺术性也越来越关注，但奥斯卡主要建立在主流社会的价值体系需求之上。作为中国来讲，或者亚洲国家来讲，我们的电影要进入奥斯卡，肯定要受到美国价值取向的衡量。

亚洲电影能不能形成一种整合商业、文化和艺术的价值取向，是能否走向国际的关键。在商业上，中国电影经过这些年高歌猛进的发展，积累了很多文化的经验和美学的经验，这些经验是我们在研究中国电影时应该特别关

注的地方。为了让亚洲的艺术家更加主动地了解彼此的生活和思想，了解彼此的心情和态度，让他们的心灵更加贴近，更加契合，我们要更加了解这片身处的土地，追溯民族的文化源头，和各个国家分享彼此的历史、文化精髓以及精神。站在世界文化的现实意义维度，亚洲的文化经验除了建立互动互联互信的对话机制外，还应担起为世界提供亚洲独有的价值体系和美学精神的使命。

（作者系中国艺术研究院原副院长。）

电影、媒体与文化

[越南] 阮廷诗

女士们、先生们：

我非常荣幸能参加第五届亚洲大学生电影展。

对于影视传媒类高校而言，这是一个难得的机会，大家一同分享培育影视人才的经验。而这些人才将在未来对影视行业的发展做出巨大贡献。

众所周知，自20世纪以来，影视媒体的发展一直多姿多彩。许多电影高校都成立了影视媒体学部。在我们学校——越南河内戏剧影视学院——也有独立的电视、电影和技术学部。有关电影的偏好、品味及动机方面的问题，不能轻易将其归入标准的经济消费观念问题之列。电影与消费者的关系已经发生变化，无论电视、网络和电影公司如何应对，今天的消费者不再是被动的媒体接收者，恰恰相反，他们是媒体用户，可以自由地回应并反馈他们收到的内容。经济学家们特别依赖诸如"绩效产品"这类"封装"的概念，这使他们能够抛开文化分析所得出的细微差别，从而保持经济模型建立背后的假设不变。

很难断言电影行业当下的经济规模是否已达到或即将经历它最佳、最成熟的阶段。与电视剧一直以来的标准化制作相比，很多故事片仍旧徘徊在不规范的小制作之中。以我之见，能在商业需求与文化魅力之间找到特殊的平衡点是电影政策的独到之处。电影文化的概念需要被尽可能多地探讨。在国际交流的重要领域中，电影和电视文化很容易受到跨文化的影响。最新的影视传媒业实践表明，影视传媒类从业者开始适应、吸收、借鉴和创新，以应对主动或被动而来的联系和接触。为了满足今天的需求，传统形式不断创新，新兴形式不断被创造，一段时间的实践后，两者不断融合，这可以看作是一

个让电影和媒体从业者能够实现"他者"和"主体"真正融合的国际化过程。形象一点来说，这一改变使得从业者像彩虹一般绚丽多姿，而底色仍旧清晰可见。在电影和媒体的背景下，这种国际化的术语可以被定义为：在所有参与者都尊重文化边界的前提下，他们在本土和他国电影文化之间的对抗。在这样的对抗中，来自同一种文化的实践者，即"主体"，可以适应或吸收来自不同文化的"他者"技术。因此，吸收"外国"元素的意义和背景不仅保留了其文化意义，而且电影和媒体制作的文化特征也不会被干扰。

最近，在越南，许多电影制作人和媒体公司与外国公司联手制作电影和媒体产品，他们将电影的模式或剧本尽力本土化，以满足当地观众的审美。然而，这种方式长期被质疑：外国公司会利用他们的力量去塑造新闻和娱乐内容，以期达到自己的目的吗？一些观察学家指出，这种担忧是错位的，因为这些外国公司为追求利润不得不尊重其经营所在地国家的文化价值观和习俗。而其他人则认为，尊重当地人的价值观和习俗只是不惜一切代价追求利润的代名词。

利用越南的人物和地点去翻拍外国电视剧的倾向就是一个例子。原先的故事很美好，令人赏心悦目，但要让其中的人物在越南文化中得到合理解释，抑或让他们仍像原作一样保持戏剧性的行动，却是很大的难题。这些故事是从美国、韩国或中国"进口"的，其中的人物都以自己的方式表现自己的文化。故事中的"地方"不仅是一个地理上的地方，它还代表着人物居住的文化环境。因此，仅在人物的名称、地点、服装上做变化似乎是肤浅的，更重要的是片中人物需要用"越南的"方式来表述。

值得注意的是，电影文化更注重第二层次的反思过程，这一过程建立在日常商业电影实践之上，但存在于其实践之外。电影文化涉及多形式的情景展示和多层面的研究，在这些展示和研究中，电影文化有特定的学术阐释，并且在电影实践中依旧活跃。

电影制作者通过一系列为人熟知的历史文献和历史称谓来得到国民认同的时代已经过去。随着电影业的发展，不费全力去重新认识主流观众的细分程度，以及如何将其与剧目、艺术电影中不断变化的情况联系起来，已经成为一种趋势。这意味着年轻的电影从业者或学生将会变得越来越有创意。

大家都知晓，文化与电影、媒介密不可分，因而我们的文化认知水平对

于电影制作和媒体制作至关重要，它显示了我们有效理解和使用任何形式沟通的能力。

总之，毫无疑问的是，传媒学校在电影和媒体文化的发展中扮演着重要且不可替代的角色，它们是成就影视媒体产业影响力的重要环节。既然对文化语境的理解可以帮助我们更深入地了解电影和电视制作的内容，那么我们如何了解一种文化及其所涉及人物、态度、价值观、关注点和神话？在这个问题的探讨上，我想，路漫漫其修远，我们仍需要走得更深一点。

谢谢大家！

（作者系越南河内戏剧影视学院教授。）

印度尼西亚电影地域化产业的生产与管理

[印度尼西亚] 里巴特·巴素吉

各位专家、教授和同学：

大家好！我是来自印度尼西亚佩特拉天主教大学文学部的里巴特·巴素吉，今天我将就印尼电影地域化产业的生产与管理等方面的问题进行简单的介绍。

我想从两方面为大家阐释印度尼西亚的电影情况。第一个方面是当电影作为文化产品时的"文本意义"；第二方面是电影作为文化实践时，从生产到消费这一实践过程中的意义。我将要重点讨论第二个方面。

电影作为文化实践和循环过程一共包含五个环节：表现、管理、身份、消费、（再）生产。在实际运行过程中，这五个环节中可能会出现很多问题。再生产环节出现的问题是：生产出了何种意义？这种意义是如何被生产的？印尼的电影生产出现了哪些问题？消费环节面临的问题是：消费了什么意义？这种意义是如何被消费的？印尼的电影市场是什么样的？管控环节的问题是：电影管控有何意义？印尼电影在生产与消费环节中的管控是怎样的？表现环节的问题是：印尼电影中被表现的对象是谁？被"潜在"表现的人物是哪些？印尼的电影工业呈现了印尼电影作为艺术的一面吗？身份环节的问题是：印尼电影中展示了怎样的"身份"？印尼电影工业是什么样的？其中，我将重点讨论生产、再生产及规范的问题。

我们今天讨论的是印度尼西亚电影工业面临的问题，主要针对的是1945年到1966年殖民主义结束后推动印尼电影初期发展的经验。

在这个阶段，印尼政府有两个"孩子"。这两个"孩子"指的是电影生产体系下的"孩子"，他们分别是帅气富裕的"孩子"和丑陋贫穷的"孩子"。丑陋贫困的"孩子"指的是印度尼西亚的本土电影，帅气富裕的"孩子"指的是进口电影。不管是作为娱乐产业，还是社会文化的教育媒介，这两个"孩子"一直在竞争中扮演着重要的角色。这"两个"孩子的竞争中，进口片的状态是什么？首先，它们植根于成熟的海外电影工业，以好莱坞为例，大概是在1966年之后，大量的好莱坞电影被进口到印尼，在质量上良莠不齐，实质上是作为商品被引进的，它们依赖于一个非常强大的电影发行网络；而印尼本土电影从整体来看，预算、设备及技术水平都受到了限制，质量上也因而存在着一些问题。本土电影也是以商品化方式来发展的，但同时一些电影制作人希望能将其打造成教育媒介，所以说这些电影制作人面临着双重压力。另外，本土电影没有那么强大的发行网络，所以它们在电影市场上的竞争力很弱，甚至很少被提及。如果没有成熟的电影工业，印尼本土电影将会输掉这场竞争。印尼政府很难对其进行平衡，这里必须提到管控问题。

 印尼电影的生产消费是怎样被管控的呢？首先，自1967年开始，印尼政府决定采取一些措施来扭转局面。第一个阶段是1967年到1977年，被称为"早期新秩序时代"，这一阶段政府希望通过限制进口电影来扶持印尼电影。政府签订了包括国内事务、信息、贸易三部长协议：要求印尼所有影院在每年至少放映两部本土电影，这一规则从1975年开始实行。第二个阶段是1985年到1998年，被称为"新秩序时代中后期"，进口商被要求必须要在印尼本土制作电影，或者说他们要帮助印尼电影的发展，这最终导致的结果就是本土电影数量激增，然而质量却没有相应提升，出现了很多粗制滥造之作。这一时期，影院和电影人的联盟"第21组"顺势而生，这一事件标志着进口电影的崛起。进口片方的联合使得进口商势力十分强大，甚至可以游说政府。之后，电影制作与发行主要在"第21组"的控制下，电影院不一定会播放本土电影，进口片再次赢得市场，而本土片与非"第21组"影片日渐式微。1993年，印度尼西亚电影节退出了历史舞台，到目前为止它还在寻求生机。

 2000年是标志着印尼电影重新崛起的一年。新的电影制作人为印尼本土电影带来了新希望，他们的电影也逐渐走进了电影院。这个突破主要是由于数字时代的到来，这些电影人使用数码设备拍摄、传播电影。2018年被称为

印尼电影年，有很多优秀的作品在电影院放映。

No	Title of Film	Number of Audience
1	Pengabdi Setan (The Devil's Servant)	4.20 million
2	Warkop DKI Reborn: Jangkrik Boss Part 2	4.08 million
3	Danur: I Can See Ghosts	2.70 million
4	Jailangkung	2.50 million
5	Surga Yang Tak Dirindukan 2 (The Unexpected Heaven 2)	1.63 million
6	The Doll 2	1.20 million
7	Mata Batin (The Inner Eye)	1.13 million
8	Sweet 20	1.04 million
9	Critical Eleven	0.88 million
10	London Love Story 2	0.86 million
	TOTAL	20.22 million

http://hiburan.metrotvnews.com/film/VNx3loqK-10-film-indonesia-terlaris-2017

这是2017年票房排行前10的印尼电影，总票房在2000万美元左右，本土电影票房比好莱坞电影票房少800万美元，但是，其中有6部为印尼本土电影，4部为好莱坞电影，印尼电影逐渐占领了更多市场。

目前印尼电影有越来越多的表现形式与渠道，比如：独立电影、节日电影/电影节电影（未在影院放映）、作为"项目"的电影等。这些电影形式的蓬勃发展离不开富有创意的年轻人才的涌现、数码摄影机与剪辑软件的便捷，以及社会媒介的传播。

创意产业工程的有效实施，首先，需要来自政府的政治意愿的支持，要求从生产端到发行端的工业化规范，以及避免削减进口电影及其分销网络。其次，也需要印尼电影艺术家的扬弃，掌握最新的技术手段与表现方式，进而制作出优质电影。最后，需要加强社会中关于电影消费的教育，通过学校放映的方式普及电影，为大众提供更多优质电影。

（作者系印度尼西亚佩特拉天主教大学文学部教授。）

"后主体性"
——文化地理视域中亚洲新电影身份研究的理论框架[①]

"Post-subjectivity":
the theoretical framework for Asian new films identity research in the cultural geographic area

牛鸿英

摘要：伴随着21世纪更年轻一批亚洲电影人在全球舞台的亮相，在数字技术与信息网络架构起更加虚拟化与空间化的全球化版图中，作为"亚洲想象"的电影，潜在地成了全球文化互动与世界政治经济格局的镜像症候。对于亚洲电影研究的核心议题应从带有某种"东方本质主义"色彩和文化乌托邦的"主体性"，过渡到更为突出差异化语境和艺术人类学价值的"后主体性"的研究。"后主体性"身份更赋予了它一种兼顾解构性与建构性的重要力量，这种"后主体性"意味着异质、流散、变动中某种"拓扑结构"式的文化特征。

关键词："后主体"；亚洲电影；文化地理；"空间化"

ABSTRACT: With the appearance of a group of younger Asian filmmakers on the global stage in the 21st century, in the more virtual and spatial globalization of digital technology and information network architecture, as the "Asian imagination" film, it has potentially become the mirror

[①] 论坛当天，牛鸿英教授的主题演讲只提出了核心论点。论坛结束后，牛鸿英教授特地在演讲稿的基础上整理了十分严谨的论文，特此全文呈现。

symptom of global cultural interaction and world political and economic pattern. The core issues of the study of Asian films should be transferred from the "subjectivity" with some "Oriental essentialism" color and cultural utopia to the "post-subjectivity" study which highlights the value of differentiated context and artistic anthropology. The identity of "post-subjectivity" endows it with an important force that combines deconstruction and construction. This "post-subjectivity" means a kind of cultural feature of "topological structure" in the process of heterogeneity, dispersion and change.

KEYWORDS: "post-subject"; Asian films; cultural geography; "spatialization"

20世纪80年代以来,"世界电影的格局悄然发生着革命性的变化"①,中国、伊朗、韩国、日本、泰国、越南等亚洲国家的新一代电影人在国际电影节中以成熟的叙事姿态与独特的美学风格吸引了全世界的目光。作为"世纪性风潮"之变,与在民族解放、复兴的完成和推进过程相呼应,亚洲电影不但成为东方文化的"新大陆""新的曙光""新的希望"。事实上,伴随着21世纪更年轻的一批亚洲电影人在全球舞台的亮相,在由数字技术与信息网络架构得更加虚拟化与空间化的全球化版图中,作为"亚洲想象"的电影,早已溢出地理时空和区域文化的实体性边界,也不只是一种身份焦虑的象征,经济发展的集团性策略和西方体系的"话语实践",它潜在地成为全球文化互动与世界政治经济格局的镜像症候。对于亚洲电影研究的核心议题也应该从带有某种"东方本质主义"色彩和文化乌托邦的"主体性",过渡到更为突出差异化语境和艺术人类学价值的"后主体性"的研究。因为不但西方想象中那个神秘而封闭的东方早已逝去,作为西方主宰的世界话语体系的被动他者与边缘力量,"后主体性"身份更赋予了它一种兼顾解构性与建构性的重要力量,这种"后主体性"意味着异质、流散、变动中某种"拓扑结构"式的文化特征。本文不进行具体电影的文本与美学分析,仅就亚洲电影"后主体性"研究的理论框架进行简明的论述。

① 黄式宪. 东方镜像的苏醒:独立精神及本土文化的弘扬:论亚洲"新电影"的文化启示性(上). 北京电影学院学报, 2003 (1).

一、从"主体性"到"后主体性":作为现代性悖论的亚洲电影

从"主体性"到"后主体性"研究议题的位移,意味着在西方主宰的"现代性"话语框架之内的突破、解构与建构,也意味着一种充满了矛盾的自我反思、发现与超越。它处在西方启蒙逻辑的线性进步的价值观念与二元对立的思维框架之中,并不是简单地审视差异、重返自我,而是在全新的全球文化语境中主动创造一个新的自我——一种跨越传统与现代、区域与全球、真实与虚拟的新的文化类型,这是一种最终将致力于建构全球公共文化新秩序的积极努力,而这个历程完全是带着现代性悖论和镣铐的舞蹈。

亚洲民族国家的主体虽然是在19世纪至20世纪世界殖民浪潮之后,以民族合法性和大众主权为基本前提构建起来的,但这个"民族构建"的时代,主要是非洲和亚洲的社会被完全按照欧洲的模式建立起来的国家所再造。① 即使这些民族国家的社会制度可能完全不同,但大多在对自身传统文化的批判与扬弃之中,在社会管理、教育组织等主要方面都带有着鲜明的现代性诉求和特征。它所表达的独立民族话语与逻辑中也充满着内在的矛盾性,"因为它所处的那个知识体系框架的代表性结构和民族主义思想所批判的权力结构是一致的。"② 它的陈述和主张、句法和语义结构,甚至包括意义,都不自觉地参照了现代性或启蒙的"语言"规则和话语体系。它只是一些言说,其意义都是由后者提供的语法和词汇体系决定的。尽管亚洲文化作为客体是自由的,并且是多元的文化主体,是主动的、积极的,具有自己可以"造就"的某种"主体性",但仍然是一个被作为"客体化"的文化程序。这种前置的文化逻辑和现实困境不但直接导致了亚洲文化发展过程中有些过度的"身份焦虑",而且也导致了其在进行自身界定与未来规划中的二元对立思维。我们看到,在诸多对亚洲电影进行研究的论文中,普遍存在着一种迫切热烈地想要战胜西方以证明自己身份的文化企图,充满着亚洲电影如何"与好莱坞共舞""对

① [英]安东尼·史密斯. 民族主义:理论,意识形态,历史. 叶江,译. 上海:上海人民出版社,2006. 127.
② [印]帕尔塔·查特吉. 民族主义思想与殖民地世界:一种衍生的话语. 范慕尤,杨曦,译. 南京:译林出版社,2007:48-49.

抗好莱坞"的二元性思维。这种思维与亚洲电影中一个较为突出的"逃离亚洲"的叙事主题形成了尴尬的自我解构：一方面，在文化表达上与西方对抗；另一方面，在价值诉求上对西方"现代性"，特别是对其宣扬的"普世性"价值与自由生活的渴望。在亚洲电影的标志性文本《季风婚宴》和《一次别离》中，这一"逃离亚洲"的主题都是叙事的主要线索，甚至是内在驱动力。其中不但呈现出复杂亚洲现实的生存困境，更凸显出"线性进步""东西对立"的现代性观念的顽固性主宰。法国理论家弗朗兹·法农以黑人文化的实例说明"我们目睹一个黑人作无望的努力，拼命要发现黑人身份的含义"，但"那人们叫作黑人精神的东西常常是个白人的结构。"[1] 他尖锐地指明这种用西方话语模式对抗西方的表达逻辑和心理结构，经历了一个社会经济和心理培育的双重过程，使他们在不知不觉中陷入了一个"大黑洞"，这实质上是一种"自卑的内心化"，是一种需要被摧毁的心理存在的"症候群"。印度理论家帕尔塔·查特吉也指出这种文化尝试有着深层次的矛盾："它对被模仿的对象既模仿又敌对。"它模仿，因为它接受外国文化所设定的价值观。但它也拒绝，"事实上有两种拒绝，而两者又是自相矛盾的，拒绝外国入侵者和统治者，却以他们的标准模仿和超越他们；也拒绝祖先的方式，它们既被视作进步的阻碍，又被作为民族认同的标记"[2]。而研究者也难以跳出这一身在其中的框架，甚至"研究主体，即研究者及其背后的科学家共同体中存在着文化观与历史观的谬误，存在着欧洲中心论和进化论的痕迹。不论我们是否情愿，我们只能把与自己所在文化体系有极其不同内涵的研究对象放在一个恰当的位置上，才能真正与之对话，并在对话中而不是在想当然的幻觉中理解谈话对象。"[3] 我们对好莱坞电影的爱与恨，对欧洲电影节的获奖的过度注视都是这个悖论的直接体现。

美国学者托宾·希伯斯在《主体与其他主体：伦理、美学与政治身份》中强调一种平等的文化人类学的视角，他指出"西方文化也是一种'人类学意义上的文化形态'，其自我形象是在一个与其他文化相遇的历史进程中不断

[1] [法]弗朗兹·法农.黑皮肤,白面具.万冰,译.南京:译林出版社,2005.

[2] [印]帕尔塔·查特吉.民族主义思想与殖民地世界：一种衍生的话语?.范慕尤,杨曦译.南京:译林出版社,2007.

[3] [英]罗伯特·莱顿.艺术人类学.李东晔,王红,译.桂林：广西师范大学出版社,2009.

被建构出来的"①,这种在与其他文化的相遇与对照中进行自我认同的现象,既是一种文化碰撞中的认识机制,又带有着某种自我优越性的夸赞。但问题是,当西方这种自我表达的带有某种明显的不平等的权力关系的话语系统成为全球话语框架时,"东方"的文化自然被"片面化"和"他者化"了,其真实面目在历史漫长文化发展的皱褶中被掩盖,成为特定阶段西方话语体系的"衍生的文化"。而"后主体性"研究议题的出现,标志着一种更加平等的对话的可能与独特文化特质的展开。无论对于好莱坞电影、欧洲艺术电影,还是亚洲电影,一种艺术的文化人类学的语境与理解意识以及研究者自我局限性的自觉对亚洲电影的现实发展与研究尤其重要。

二、从"影像奇观"到"文化地理":作为话语能指的亚洲电影

西方拥有着东方学的悠久传统,东方"自古以来就代表着罗曼司、异国情调、美丽的风景、难忘的回忆、非凡的经历",是一种充满了奇观化的异域景观,"也是欧洲文化的竞争者,是欧洲最深奥、最常出现的他者形象之一","欧洲(或西方)将自己界定为与东方相对照的形象、观念、人性和经验","东方"既是西方在不断拓展世界疆域过程中的地理发现,也是其二元文化逻辑支配的自我身份建构,"这是一种根据东方在欧洲西方经验中的位置而处理、协调东方的方式",更是在相当长的一段人类历史进程中占主导位置的话语体系。② 以中国第五代导演为典型代表的亚洲电影的自我"景观化"与"东方化"曾有意无意作为一种表达策略和话语能指,在一个新的文化地理图谱中书写着带有微观政治意义的"迎合、抵抗"的游击战,并在消费话语越来越成为主导力量的全球交往中成为多元文化秩序重构的重要推动力量,成为"后理论"时代的政治隐喻与"后消费"时代的镜像寓言。

萨义德指出我们必须要关注现代帝国历史中文化的特殊作用,他认为不但从19世纪到20世纪初的欧洲帝国主义的势力非同寻常地扩张到全球,以

① Tobin Siebers. (1998). The Subject and Other Subjects: On Ethical, Aesthetic, and Political Identity. Ann Arbor: The University of Michigan Press.
② [美]萨义德. 东方学. 王宇根,译. 北京:生活·读书·新知三联书店,1999.

残暴殖民的现实给人类历史投下了巨大的阴影，还锻造出直接占领与压迫式的帝国统治模式，"这种控制和占领的模式为目前的全球性的世界奠定了基础"①，而这套貌似已经逝去的"帝国模式"仍然暗中主宰着今天的电子通信、全球贸易和文化传播体系。而且"帝国主义与文化之间的相互交叉是很强烈的"，应该"把艺术放到全球的现世背景中来考察。领土和占有是地理与权力的问题。"② 美国的崛起与以好莱坞电影为代表的美国大众文化即是对全球公共空间的争夺，文化领域的权力已经超越了传统地理与物理意义上的，全球不同地区各自封闭的历史文化与生存现实，在文化生产与传播的新全球化系统中被高度地虚拟化与交叠化了，在这里"重叠的历史"与"交织的国土"暗示出一种带有强烈现实政治经济意味的文化地理学新图谱和一个"后理论"的思维路径。

电影作为一种当代的艺术形式，是一种以消费为中介的审美活动，经典的美学理论认为审美"扮演着真正的解放力量的角色"，而"后理论"的视域却确认了"美学关系模仿社会权力关系，而且帮助再生产出社会权力关系"③ 的文化生产的内在机制，揭示出在后现代文化和消费社会的复杂网络中，电影作为一种象征性的文化权力与政治经济意识形态之间隐秘而深刻的内在关系。好莱坞电影在全球范围内几乎都被当作一种意识形态和文化霸权的典型形式，在好莱坞的电影中，我们看到了鲜明的美式价值观与全球霸权诉求。伊格尔顿直接指出在当代文化生产中，"审美为中产阶级提供了其政治理想的通用模式"，进而"重建了个体和总体之间的联系，在风俗、情感和同情的基础上调整了各种社会关系。""把社会统治更深地置于被征服者的肉体中，并因此作为一种最有效的政治领导权模式而发挥作用。"④ 亚洲电影在今天的发展，特别是作为一种"文化权力"与"话语实践"以及泛亚洲合作的电影生产与营销策略，其政治性的内在动力也持续在背后发力。从1957年亚非会议文化合作成果的"亚洲电影周"，发展为亚非电影节、亚非拉国际电影

① [美] 萨义德. 文化与帝国主义. 李琨，译. 北京：生活·读书·新知三联书店，2003.
② 同①.
③ [英] 约翰·斯道雷. 文化理论与通俗文化导论（第二版）. 杨竹山，郭发勇，周辉，译. 南京：南京大学出版社，2006.
④ [英] 特里·伊格尔顿. 美学意识形态. 王杰等，译. 桂林：广西师范大学出版社，1997.

节、丝绸之路国际电影节、金砖国家电影节等政府背景的电影文化互动，无不显示出亚洲电影的微观政治性的重要面向。但目前看来，无论是这些政府直接促动的电影节，还是像釜山国际电影节、东京国际电影节等这些比较倚重商业性，力图开创"亚洲电影市场"的电影文化交流，近年来也不断衰微，无法从生产与传播的更深层面上整合亚洲电影，使其成为世界影坛上一支重要的文化力量。而2016年起始的"亚洲新媒体电影节"聚焦新媒体电影产业，其影响力也未被充分注意和彰显。无论是生产者、消费者，还是研究者，仍然更加重视电影以票房为标志的经济学价值。

近年来，亚洲电影产业力量的加强和受众市场潜力的不断激发，也基本上逐渐开始走出"自我东方化"的经济学诉求，从传统美学的影像语言到成熟的商业类型片盛产，从社会转型过程中的特殊矛盾到当下个体的生存境遇体验，越来越呈现出一个由市场带动的自我镜像建构。实质上，亚洲电影经济，至少是生产有着历史的优势，印度基本上一直保持着世界电影最大生产国的地位，中国香港等也曾经是成熟的类型电影生产和流行的地区，"这个地区有为数众多的影院和亿万观众，可谓世界第一。"[①] 而日本的电影年产量曾达到500多部而居世界前茅，在20世纪80年代末、90年代初，日本的索尼公司和松下公司还曾经收购了哥伦比亚影片公司和环球影业的母公司美国音乐公司。美国电影研究学者大卫·波德威尔在《香港电影的秘密》中盛赞香港电影堪称1970年以来全球最富于生气和想象力的大众电影。美国文化学者泰勒·考恩认为"吴宇森的《喋血双雄》《辣手神探》，都获得了很高的艺术成就并影响了全世界的导演。"[②]

泰勒·考恩认为"美国电影学院在很多方面像商学院。欧洲电影学院更像人文学院，强调符号学、批评理论和当代左翼哲学。"而"按通常的批评标准，电影创造力只在中国、伊朗、韩国、菲律宾和拉丁美洲以及许多非洲国家获得了发展。就算在欧洲内部，创造力的衰落也只限于一些大国，如法国和意大利。今天的丹麦电影要比过去更为成功，西班牙电影也是如此。墨西

① [美] 约翰·兰特. 亚洲电影研究：从朦胧到困惑. 电影艺术，1997 (1).
② [美] 泰勒·考恩. 创造性破坏：全球化与文化多样性. 王志毅，译. 上海：上海人民出版社，2007.

哥和阿根廷电影正处于复兴期。虽然他们都在苦苦抵抗好莱坞电影的入侵，但富于创造性的世界电影业并未因此走入下降轨道。"① 而好莱坞的优势主要集中在一种非常特定的电影类型上：娱乐性极强、视觉冲击力极大并具有全球影响力的电影。只有这样冷静地面对自己和好莱坞以及世界电影格局的现实境遇时，一种有效的、多模态的电影生产与发展策略才能成为可能。实际上，中国、日本、韩国、印度、伊朗以及最近崛起的泰国、马来西亚、以色列等国的电影都具有了一定国际影响力，也初步形成了亚洲电影的多元文化格局。2018年中国电影的全年电影票房突破了609亿，其中国产影片票房达到378.97亿元，全年共生产故事影片902部，银幕总数达到60,079块，全年电影票房前10名中，前4名均为国产影片，其中《红海行动》《唐人街探案2》《我不是药神》的票房都超过了30亿元人民币。但以票房为标志的某种成功和市场的单一潜力并不能替代多维度、多模态的亚洲电影的话语形态，因为"消费并不是普罗米修斯式的，而是享乐主义的、逆退的。它的过程不再是劳动和超越的过程，而是吸收符号及被符号吸收的过程。"② 受众在这个过程中也许从未面对过他自身的需要，在"思考"的缺席中失去了自身的视角，而电影作为艺术的属性在以市场消费为目标的运作过程中基本上是被压抑的。大众文化生产的利润动机和最小公分母策略在某种程度上直接影响着文化建构的品质。泰勒·考恩将"商业主义"与"创造力"联系起来的建议也许是一个有效的路径，但开辟出市场之外的更多类型电影发展和互动的可能性，诉诸一种超越商业模式的多模态的亚洲电影格局应该是一种更加理性的选择。

三、从"话语实践"到"文化拓扑"：作为审美认同的亚洲电影

"后主体性"从根本上是反对一种现代性的"东方本质主义"的自我镜像，而即便是一种泛亚洲化的文化框架与实践合作，也需要一种囊括多元复

① ［美］泰勒·考恩. 创造性破坏：全球化与文化多样性. 王志毅，译. 上海：上海人民出版社，2007.
② ［法］让·鲍德里亚. 消费社会. 刘成富，全志钢，译. 南京：南京大学出版社，2008.

杂性的建构性描述，以保证这是一种有凝聚力的话语表达、一种有效的话语实践框架，也才能逐渐实现其对新世界话语体系的积极建构作用。而把对文化的物质属性的执着转变为空间结构的解释，就解决了这个问题。虽然亚洲各种文化语境和历史现实有着多元的差异性，但在特定历史地理与政治经济的规定性中，作为一种带有"拓扑性结构"的文化性主体，我们可以把它描述为一种具有"镜像深描"性质的"活态电影"，其在"流散杂糅"与"异质互文"的具象性表达与全球化语境中带有"差异审美"和"自反生长"的特征。

文化的"拓扑结构"以哲学的与地理的空间理论历史为出发点，突破了传统的时空观念，跨越了绝对的物质阈限、边缘、折叠和差异，并且突破了现实时空、文化时空与虚拟时空的隔离，它强调理解空间化的多样性，空间不再被视为文化的容器，而是由道路、交织的民族和文化组成的，意味着无穷可能性的日常生活感受和无数活生生的创造。它不但满足了对泛亚洲电影合作的"后主体性"的身份界定，更将多种社会机制、文本、制度等因素对时空的复杂性塑造纳入其中，在一个文化"空间化"的新思路中绘制出身体、意义和场所之间的映像关系，并可能与作为感性学的"美学"密切相关。

萨义德在分析文化帝国主义时坚决反对一个全球庞大体系的建立或人类一体的理论，文化拓扑的视域以包括复杂性的创新姿态既跳出了西方价值的绝对控制，也摆脱了"自我东方化""文化同质化""均质化"的旧套路，建立了一种在自我复杂性呈现基础上的自我批判、反思与超越的身份认同机制。鲍曼认为"用漩涡而不是岛屿的意象来把握文化认同的本质可能更合适"。文化不是某种封闭不变的物质实体，它是一种动态的生成与发展的过程与机制，它在不断地吸纳和去除不是由它们自身所产生的文化问题的过程中，保持着自身独特的样貌。文化的认同不简单地依赖于它们的独特性，而是逐渐地由选择、再利用、重新安排文化问题的不同方式所构成，实质上，"正是变革的趋势和能力，而不是恪守曾经建立的形式和内容才保证了文化认同的连续性。"[1] 在离散、异质和变化中找到一种身份认同的可能才是亚洲电影面向未来的健康姿态。它也是亚洲文化应对当代社会挑战，克服过度的"身份焦虑"

[1] ［英］齐格蒙特·鲍曼. 作为实践的文化. 郑莉, 译, 北京：北京大学出版社, 2009.

的新方案,英国文化学者迈克·克朗说:"我们不应该总是怀念过去的社区,而应该承认随着社区这个社会有机组成部分的瓦解,我们得到了新的自由、新的机遇和兴奋点,它们是逃脱封闭社会里产生的幽闭症的机会,并使获得新的机遇和新的经历成为可能。"要"寻找新的方法,使得人们在这个天际在不断延伸、边界在不断消融的世界里仍然能找到家乡的感觉。"① 带有文化拓扑结构特征的亚洲电影的"后主体性"给我们提供了一种在兼顾多重历史文化与现实复杂性前提下的一种"家乡的感觉"和一种带有跨文化特征的新的亚洲认同。虽然一般的跨文化理论都认为,跨越文化的沟通交流和贸易往来意味着更加多元化的文化选择与创造性的激发,可是泰勒·考恩却说:"电影是全球化的一块心病"。② 因为美国电影的出口力比其他任何文化地区都要强,电影的制作费用又非常昂贵,大制作商的垄断与意识形态控制很可能导致坏结果。打破这种电影跨文化传播的魔咒,同时超越简单的经济支配层面,在更多层次的社会与文化空间定义和协同发展一种带有"文化拓扑"特征的多模态电影是亚洲电影未来能够做出的重要贡献。从1964年就开始研究亚洲大众传播的美国坦布尔大学学者约翰·兰特在其论文中指出:"当时在大学看亚洲电影被视为是犯法和不务正业的,而实际上亚洲地区的电影已经有了长足的发展。"③ 而在目前电影国际化趋势中,我们在对亚洲电影的研究中更要了解"什么是发行的作品,什么又是我们要教授的作品,更窄一些什么又是我们要研究的作品。"也突出了在票房维度之外,亚洲电影多模态展开与研究的必要性。

"后主体性"的提出对于亚洲电影来说是一个重要的理论视域,它不但意味着打破了以"主体性"为标志的传统,研究者可能身处其中的文化建构与自我证明的某种局限性,更能够兼容全球化进程中文化的"涵化""泛化""杂糅"等复杂的历史文化现实与错综交织的当代社会问题,也能以一种包容性走路的"文化想象"和创造战胜过度"身份认同"的焦虑,并借此破除一些在电影生产实际合作层面的壁垒,真正在政策、观念、市场、信息、媒介

① [英]迈克·克朗. 文化地理学. 杨淑华,宋慧敏,译. 南京:南京大学出版社,2003.
② [美]泰勒·考恩. 创造性破坏:全球化与文化多样性. 王志毅,译. 上海:上海人民出版社,2007.
③ [美]约翰·兰特. 亚洲电影研究:从朦胧到困惑. 电影艺术,1997 (1).

以及人才、资金等各个领域内实现高质量的交流与整合。今天全球电子媒介的发展其实已经把文化的空间拓展到了一个更新、更具有弹性和包容性的纪元，它把空间与文化群落和圈层的可能性放大到了无限大，受众的自由选择性与文化生产的多元并存性已经是一种还未被充分认识到的现实。戴维·莫利和凯文·罗宾斯在合作撰写的《认同的空间：全球媒介电子世界景观与文化边界》的最后一章"什么的终结？"之下，提出了"媒介（仍旧主要）是美国的"的标题，但紧接着的下一个标题就是"下属在听吗？"，还直接揭示出了美国对"技术东方主义"的日本的某种恐慌，以及未来信息传播的"高速公路"，必将"带领我们走出大众媒介时代，步入个人化媒介和单独选择的纪元"① 的未来。而作为一种流动性的互文性的话语实践和一种超越大众经济票房诉求的多模态的亚洲电影的"后主体性"立场，正是面对这一未来的健康姿态。

（作者系陕西师范大学新闻与传播学院教授。）

① ［英］戴维·莫利，凯文·罗宾斯. 认同的空间：全球媒介、电子世界景观与文化边界. 司艳，译. 南京：南京大学出版社，2001.

"新媒体·新内容·新势力"专题研讨(上)

主 持 人：张宗伟（中国传媒大学戏剧影视学院副院长）
发言嘉宾：路海波（中央戏剧学院影视系原主任）
　　　　　王海洲（北京电影学院图书馆馆长）
　　　　　赵卫防（中国艺术研究院影视所副所长）
　　　　　赵宁宇（北京电影学院戏剧研究院院长）
　　　　　张阿利（陕西省电影家协会主席）
　　　　　袁智忠（西南大学影视传播与道德教育研究所所长）
　　　　　曹峻冰（四川省电影家协会副主席）[①]

张宗伟：本次论坛专题研讨分为两个半场，上半场发言的专家有路海波教授、赵卫防研究员、王海洲教授、赵宁宇教授和张阿利教授。路海波老师多年来一直特别关注中国电影新力量的成长问题，在发掘、扶植电影新人方面不遗余力，中国传媒大学电影学博士前沿课程也请路老师做过这方面的专题讲座。下面有请路老师发言。

路海波：谢谢主持人张宗伟教授，感谢主办方的邀请。在我看来，亚洲大学生电影展办得越来越好了，今年影展设立的"新媒体·新内容·新势力"的主题论坛很有新意，这一论题很有研讨的必要。

还记得2006年我第一次去韩国釜山电影节，当时最大的感触就是：我们跟他们的差距就是人才的差距。最近这些年来，中国电影的生产队伍发

[①] 袁智忠教授和曹峻冰教授不仅在论坛上进行了专题发言，而且会后还将演讲稿整理成规范的学术论文，两位教授的论文收入本书的"国别电影研究"，本部分"专题研讨"的文稿整理从略。

生了很大的变化，这引起了我的思考，今天我要讲的题目就是"新影人新思路，讲好中国故事"。昨天晚上我大致整理了一份100个韩国导演的名单，从最早1936年出生的到年轻的80后一代，总共100个。其中像汤唯的老公金泰勇导演今年快50岁了，但是他2015年才拿到韩国电影青龙奖的最佳新人导演奖。这说明导演需要一定的阅历和经验，需要一定的人生感悟，才能够有所成就。

最近几年，中国电影成长速度很快，在2010年突破100亿票房大关，2017年是559亿，2018年600亿应该没有问题。从2010年破百亿之后，中国电影基本上每年的票房增速是33%以上。2006年中国影坛有一件比较大的事，就是宁浩的《疯狂的石头》上映。那个时候第五代导演和第六代导演，都是偏艺术片创作。在2006年的时候，第五代和王小帅他们这一波第六代导演以外，其他真正有票房号召力的年轻一代的导演就是宁浩和陆川。可是在韩国至少有五六十位导演都是很有票房号召力的。韩国电影原来也有审查制，后来没有审查，只有分级制。我列的100个韩国导演拍摄的电影类型各种各样有作家电影、动作片、喜剧片、黑帮片、爱情片，还有神怪片等。比如金泰勇，他的处女作《女高怪谈2》也相当于神怪、鬼怪片。

这几天看了韩国电影的资料，韩国电影的导演是老中青新四代，年龄结构非常合理，反观中国电影在这方面比较欠缺。韩国电影导演分两派或者分两类：一类是从欧美回来的留学生，特别是从美国回来的；还有一类是韩国顶尖影视院校的毕业生，比如说韩国中央大学，培养了很多演员和导演。韩国电影界里很多的年轻导演，或者是稍微年纪大一点的导演，他们都是师兄弟的关系，再加上韩国独特的文化，长幼有序，论资排辈，很懂规矩。这个"懂规矩"，一方面源于韩国的社会制度，还有一方面在于韩国对儒家文化的继承，拍得不好的作品他们不会拿出来。韩国导演最大的特点就是都具备一定的剧本写作功底。

我参与国家广播电视总局（现国家新闻出版广电总局）的审片工作，也审过不少灵异片、鬼怪片，感觉中国电影在编剧方面问题特别多。咱们很多导演要让别人写剧本，或者组织几个人来写剧本，自己真正来做剧本的比较少。原因包括先天不足，还有其他种种情况，比如有摄影师或美工转行做导演，在这方面可能是比较欠缺一些。谈到"新力量新影人新思路，讲好中国

故事"，这个想法是从 2014 年开始的。2014 年 6 月 25 日，第一届"中国电影新力量推介盛典"举行，当时推荐了 22 个年轻导演，包括韩寒、郭敬明、邓超、肖央、俞白眉、路阳等。到了 2017 年 11 月，盛典到了第四届，参加人数已经有一百多人了，里面还包括演员、编剧，但是导演仍然是主体，说明国家电影管理当局非常重视新人的扶植。从根本上说，电影的改革不光是体制和运作机制，关键是对人才的培养。

说到人才的培养，我觉得所有的人才来源都和相关院校有关，北电、中传、中戏，也包括北大、北师大、首师大、解放军艺术学院等，甚至包括一些理工科院校，我觉得都是非常重要的。比如说《同桌的你》的导演郭帆，就是海南大学法学院毕业的。我最开始在北京电影学院念书的时候，最大的感觉就是上课时言必谈法国电影、欧洲电影和艺术电影，一谈到好莱坞肯定是批判。当时中国电影刚刚开始复苏，很多人提出中国电影要改变过去的情况，所以提出"扔掉戏剧的拐杖"。前几天在北京电影学院导演系参加博士论文开题，有个博士论文的题目就是关于电影和戏剧性，当时谢晓晶教授提到这个事儿，说"当时我们提出扔掉戏剧的拐杖，后来觉得要把这根拐杖拿回来一点，不能完全扔，现在我们要紧紧抓住。"

现在看来中国电影有很大的一个问题，我们讲故事时漏洞太多，包括逻辑等各方面。这次张艺谋的新作《影》，电影拍得非常唯美，但是细究的话，里面故事逻辑和人物逻辑还存在问题。比如最后影子篡夺了国君的地位，他怎么收场。还有王千源演的将军怎么知道他不是真正的都督，这个人物省略太多了。我参加丝路国际电影节福州分论坛，其中有一个项目叫《驭器师》，讲过去古墓里面的器具，比如说古玉等陪葬品，过了百年以后，吸取天地灵气成精了，因而专门有一种人来驾驭这种东西。当时觉得这个故事有很多问题，之后我把《哈利·波特》系列七部全看了一遍，发现原著作者罗琳在编故事的时候，里边任何一个人物，包括马尔福这个反派人物，都可以往上说祖宗三代，找不出任何逻辑的漏洞，找不出任何故事的漏洞，我觉得这个是我们特别需要学习的。

再看美国纽约大学电影学院，就是李安的母校，很多研究生都是理工科出身。所以我在电影学院就提议，将来招研究生，特别是创作这一块，除了要招北电、中戏、中传的本科生，也适当地可以招一些读理科的学生，因为

他们的逻辑性更强，特别讲究细节。2017年11月的第四届"中国电影新力量"的推介，其实还有很多人没有去，比如说像北电的一些既当老师又当导演的人，曹保平、薛晓路；比如说中戏刁亦男，还有文牧野。我在这里要特别提一下宁浩，我希望在座的很多影视公司应该向宁浩学习。宁浩的"坏猴子72变电影计划"非常了不起。《我不是药神》这个题材，宁浩筹备了五年，本来他是要自己导，但是后来他让文牧野来导。文牧野之前可能也拍过长篇，但是大多数人都不怎么了解他，我也只看过他的一部电影，它里面有20分钟的镜头拍摄了某个沿海城市，我看了以后觉得这个导演很了不起。

这两年我在外面讲座、讲课，经常提到文牧野拍《我不是药神》之前，拍过《恋爱中的城市》的一部分，拍得非常好。另外，我在2017年参加中国对外友协举办的电影节，里边有一个新人导演，他是一个少数民族导演，哈萨克族，他只拍过一个33分钟的短片。但是我没有想到作为一个少数民族学生，会对那种题材感兴趣。他拍的是1994年波黑战争，战时一个穆斯林家庭和一个克罗地亚家庭，这两个家庭本来是通家之好，但是因为内战，他们两家发生了生死关联，最后是一个大悲剧。战争题材，宏大背景，很有古希腊悲剧的韵味。

最近这几年涌现了很多新人导演，所以我就觉得要提出"新人新思路，讲好中国故事"。可惜的是，我并不是很乐观。因为今年春夏的风波之后，很多资金后撤了，今年已经开始的项目可能还要继续往下做，因为没办法停下来。但是明年会怎么样，没有人敢预测。从很多市场反馈信息来看，比如说横店，往年这个时候都是满的，但是现在空了三分之二了，很多"横漂"都已经走了。换句话说，如果资金潮往后退的话，新人导演的机会又越来越少了。2015年年底到2016年年初，将近半年的时间，我在学生的影视公司帮忙。当时电影市场特别好，他们公司有十几个项目正在筹备。我去了以后，力推了一些新导演，包括韩延和两个制片做得非常好的学生（有一个是陈伟，他是陈凯歌电影《道士下山》的执行制片主任）。韩延在拍《动物世界》之前，就是2015年的年末，当时我把他叫到那个公司，也跟着老板谈了半天，他们也很希望让韩延来做。但是这些已经比较成熟的导演都很忙，同时有些导演还可能只拍过短片，需要影视公司具备宁浩那样的魄力和眼光来发掘。

今天论坛邀请很多业界负责人，我觉得特别好。在座各位要共克时艰，

多扶持年轻人，多了解年轻人。我建议，当然也可能有的网站和公司已经开始做了，像宁浩那样，多去发掘中国的年轻导演。希望市场不要光盯着利益，也要多发现导演，我认为电影最终还是要靠导演。

张宗伟： 谢谢路海波老师的精彩发言。下一位发言的嘉宾是北京电影学院的王海洲教授，王老师发言的题目是"新语境下亚洲电影的自我表述"。

王海洲： 谢谢论坛主办方的邀请。很荣幸来到中国传媒大学做交流，今天我要讲的主题是"新语境下亚洲电影的自我表述"。放眼亚洲大环境来讲，很多国家都面临着一个问题，即：这些国家通过电影对本国的表述实际上处于一种无力的状态。比如，我们经常看到诸多讲述阿富汗或者是斯里兰卡的故事的电影，大部分都是美国人或英国人拍的，而不是本土人自己讲自己的故事，包括非洲也一样，有时候好多非洲的电影都是由好莱坞拍摄的。这种情况下，这些国家虽然作为世界上多元文化的艺术或者作为民族中间的一种，他们的故事却是通过发达国家的电影媒体传达出来的。

这时候就面临一个问题：这些国家自己怎么言说自己的故事？自从阿富汗战争、伊拉克战争和叙利亚战争以后，我其实挺爱看关于中东地区的故事片的，我看过美国人、英国人、荷兰人拍摄的，也看过土耳其人拍的，而这些深陷战火的老百姓，他们自己反而缺乏了讲述能力。我们大多数的亚洲国家，尤其是中东地区的，还有那些电影媒体既没有数量又没有质量的国家，怎么办？表面上大多数国家都处在国际关注之下，但是本质上很难用电影将其传播出去，这种情况下，其实他们更需要在新语境下用新媒体来讲述新内容。

第二个问题就是发行和传播，怎样把讲述你的故事的片子做出来，然后在国际上有效地传播出去。上周在北京电影学院的一个会议中，我们谈到了中国电影国际化的问题，有个学者认为，在2006年以后，中国电影其实在国际市场上，尤其是在北美市场上基本没有什么拓展力，《英雄》的发行是个巅峰，到现在的这12年之间，很多中国影片我们自己欢欣鼓舞，但是在北美市场上基本上没有超越《英雄》的。这里面主要是价值观的问题，刚才贾磊磊老师也讲到，我们作为一个发展中国家，拥有着强大与雄厚的民族传统，我们当然要讲中国特色，但是中国特色讲多了以后可能就无法给其他民族和国际观众带去共鸣，这种情况下，我们怎么样把我们的中国民族特色和国际间

通行的人类共有共享的价值形成基本公约，把我们的价值观建立在一种很宏大的境界之上传达出去。我们怎么探索出一种价值表达路径，可能目前是一个急迫的问题。

第三个问题其实是关于中国电影的阐释研究，我们作为后发国家或者发展中国家，在相当长一段时间内我们拍摄了影片，拍摄了六代的影片，对这六代影片我们也搞了一些基础研究，其实都是给发达国家提供材料，用他们的理论来阐释中国电影，结果就造成了这样的局面，即：自改革开放这四十年来，中国电影的研究是跟在西方的整个学术话语体系下的狂奔，老师们也拼命去学后现代，我还到北京大学学了一年，因为当时觉得这个问题很严重，觉得不把后现代搞通我们就无法去跟人对话！年轻学生也拼命地学习后现代、后殖民、符号学等宏大理论，向西方学是必须的，但同时我们自己的话语体系也要建构。20世纪80年代刘成汉他们做了一些基础研究，通过中国电影美学的建构，包括赋比兴的体系来阐释中国电影。我们做了这二三十年的研究，主要是依赖西方的理论体系，属于我们自己的话语体系却没有！

这两年我们喊出要建立自己的电影理论体系的口号，从国际视野架构与开放的状态下吸收传统文化建构新的中国电影理论体系。这个口号喊出以后，海外的学者，尤其是海外华人学者，他们对这个事情其实是担心的，为什么？如果我们真的按照自己的体系去走，我们真的用中国自己的话语去阐释中国电影，那他们就失去了引领的权利。因为这一二十年我们都是跟在他们后边跑的，突然发现我们在改变，在试图建构中国自己的体系，这对他们来说有一定的威胁，不久的将来他们可能失掉话语权，这种情况下，反而坚定了我们要建立我们自己东西的信息。时间关系，我把这三个观点简单陈述一下，谢谢大家。

张宗伟：建构中国特色的电影理论体系的确是任重道远，谢谢王海洲老师的精彩发言。下面发言的嘉宾是来自中国艺术研究院的赵卫防研究员，赵老师发言的题目是"亚洲电影及合拍电影新观察"。

赵卫防：谢谢主办方的邀请，我想从合拍片的角度谈一谈亚洲各国电影之间的交流与合作。亚洲各国电影的主体性越来越强，2017年四个电影大国——中国、日本、印度、韩国的总票房已经超过北美了，这确实预示着

亚洲电影的新主体、世界电影的新主体正在建立起来。在这个过程中，中国香港和台湾电影表现越来越不如人意。刚才说的中国、日本、韩国、印度，其本土电影的票房都在50%以上，印度则远远超过50%。但是中国香港和台湾电影越来越弱了，前几年的电影票房年度前十名还有一些本土的电影，而在2016年、2017年台北电影票房榜前十名中已经找不到台湾本土电影了。2017年香港电影年度票房前十名也都是好莱坞电影，香港本土电影票房最高的是3025千万港币的《春娇救志明》，已经滑出香港电影前十名了。在亚洲建立民族电影主体的时候，中国香港和台湾的本土电影一直在走下坡路。今年这种势头依然存在，这应该引起我们的特别关注。

　　中国台湾本土电影虽然在2008年以后出现了复兴势头，但现在也滑落得厉害，2018年以后其走势究竟如何令人关注。虽然台湾电影的类型化增强了，各个类型都有了，特别是出现了像《红衣女孩》等悬疑类型，但它失去了本身的美学根基后必然会走下坡路。台湾电影在2008年之后振兴是因为它小清新、在地性及青春成长的主题，这是台湾电影的美学根基。在之后几年的变革过程中，2015年的《我的少女时代》作为台湾本土电影还是占据票房首位的，但是2016年以后这种情况不复存在，类型电影似乎占据了台湾电影的主体。台湾电影的类型美学还是不太适合它的氛围。失去了小清新、本地喜剧以及青春成长的主题后，台湾电影下滑应该是一个必然的趋势。

　　2010年，大陆和台湾签署了ECFA协议，ECFA八年来对台湾本土电影的产业意义较大，因为它与大陆电影有很多的融合措施，产业也得到了一定的复兴。它对大陆电影培养中小成本电影、小清新电影的创作，对潜在固定观众的培养等，也起到了作用。台湾电影大量进入大陆，但是效果非常不好，比香港差得太远了，差距很大。李行导演每年都领着一些台湾年轻导演来大陆进行交流，今年也马上要过来。我感觉台湾电影人始终放不下架子，他们的本土性，他们的青春成长主题，他们的小清新，都是台湾电影标志性的美学特色。要让他们放弃这些特色，置换成大陆观众所能接受的东西，为大陆观众创作，目前他们做不到。这是台湾电影人跟香港电影人的区别。让他们放弃自己的东西适应大陆的发展，他们是做不到的，他们骨子里也不想放弃。每次跟台湾电影人开研讨会，从他们的发言就能听出来，他们放不下他们认为那些好的东西。这种东西在台湾是可以的，

但是在大陆不行。

现在，部分台湾电影在本土也慢慢放弃这些"台味"东西，转而搞起了《红衣女孩》之类的惊悚血腥类型，结果却越来越走下坡路了。论拍类型，他们又拍不过内地和香港。内地需要什么，香港影人马上能够置换掉其本土特色去适应，台湾电影做不到这样，跟他们交流，听他们的发言，浓浓的文化隔绝感还是很强的。所以在这种情况下，现行办法实施以后，台湾电影仍然不可能像香港电影那样大规模输入到内地。随着两岸地缘政治的改变，两岸电影的交流将会进一步受挫。

关于中国和亚洲其他国家、地区电影合拍的问题。数据显示，截止到2017年12月，已经有20多个国家和地区跟中国签了政府间的电影合拍协议，而且2017年中国内地和境外合拍影片达84部，协拍2部，其中审查通过的是60多部。这些国家和地区中亚洲的有哈萨克斯坦、日本、中国澳门、中国香港、中国台湾，但没有韩国。中韩合拍曾经非常火，仅次于中美合拍；中韩电影合拍曾是中国电影全球化合拍战略的重要举措。特别是2014年之后，随着两国电影合拍协议及中韩自由贸易协定（FTA）的签署，中韩电影合拍被推向了高潮，有好多企业专门到韩国去做中韩合拍的事业，但是实际上我们大量的中韩合拍片的票房在韩国、中国都不是特别好。最好的是2014年的《重返20岁》，票房达到了几亿人民币，而其他的都只有几千万票房，很弱。表面上中韩两国看似具有文化同源性，但双方表达方式的隔膜、创作观念的不同及观众接受的差异非常明显，这些原因使得中韩合拍片并未像韩剧那样在中国落地开花，"水土不服"现象非常严重。对此，中韩电影人也进行了调整，其主要手段便是将在韩国成功的影片转换为中韩合拍片，如将韩国电影《奇怪的她》（2014）转换为中韩合拍片《重返20岁》（2015），将韩国电影《盲证》（2011）转换成中韩合拍片《我是证人》（2015）等。但令人遗憾的是，这些措施收效甚微，而且之后的中韩合拍片如《坏蛋必须死》（2015）、《暗杀》（2015）、《梦想合伙人》（2016）等在中国市场依然惨淡。这种尴尬状况使中韩电影合拍热情骤减，在2017年中国和境外合拍的84部立项影片中，中韩合拍片的数量居然为零。

在中韩电影合作由强变衰的状况下，中日电影合作似有加强的趋势，特别是在动画电影方面。《西游记之大圣归来》（2015）的成功，引发了中国国

内对国产动画电影的关注，2016年国家对文创产业的政策扶持又进一步加快了动画产业中资本的进场速度，腾讯、优酷、土豆、爱奇艺、网易等有实力的互联网公司开始进入动画领域。而日本优质的动画制作技术、艺术和成熟的动画产业链为中国动画电影的发展提供了重要保障，中日动画电影的合拍从2016年开始勃兴，当年即推出了《从前有座灵剑山》《龙心战纪》《一人之下》等8部。之后，两国的动画电影合拍进一步加强，推出了《从前有座灵剑山（第二季）》（2017）、《肆式青春》（2018）等不俗之作。这些合拍动画片的主创以日方为主，在作画、剧情、观众情绪爆发点等方面都达到了日漫同期标准。更为重要的是，这些中日合拍动画片弥补了中国国内动画生产不规范、产业链不成熟的缺陷。日本的动画产业链包括上游的"动漫创意设计制作"，中游的"动漫发行、版权代理"，下游的"动漫衍生品开发营销"，通过全产业链化纵深获取利益，尤其是下游的衍生品市场销售成为动漫产业收入的主要增长源，其衍生产品价值基本是播映市场的8倍至10倍。而我国动画电影衍生品市场存在较大差距，通过和日本等动漫强国的动画电影合拍，从中也收获许多经验，目前阿里巴巴、百度、腾讯、万达等知名影视公司相继开始布局衍生品行业，2016年国内动画电影衍生品市场规模达到了播映市场的1.5倍，并处于逐渐增长的态势。

此外，关于中印电影合作。从《摔跤吧！爸爸》开始，大量的印度影片输入到中国，但是中印合拍现在做得很不好。之前的那几部片子中，《功夫瑜伽》等开了好头，但是不知道为什么后续就没有了。实际上中印合拍比中韩合拍的条件好得多。为什么有了好的势头以后，后面接着就没了？我觉得中印合拍应该是后续的发展方向。

最后就是关于中国电影走出去的问题。我们谈了很多这方面的东西。我这里有一些数据，我们中国电影走出去老是盯着欧美，但是实际上中国电影真正的海外票仓是在亚洲。中国和其他亚洲国家的文化同源性，使得中国电影在亚洲地区一直都有较大规模的资金运作和推广。而在欧洲和北美等地区，中国电影仅有李小龙功夫片等少量动作片有过成功的推广，基本上没有投融资的运作。历史经验表明，中国电影的海外投融资与推广重点在亚洲地区，这一地区才是中国电影进行国际传播的最佳平台，跳过这一地区，中国电影无论是整体的海外传播还是投融资与推广都将失去主体。

2013年，中国电影在海外的总票房中，亚洲票房占68.48%。2014年，这一数据依然占68.55%。2015年之后，这一数据一直在上升。中国电影的票仓在亚洲实际上每年都要占70%左右。所以依据文化同源性等方面，我们应该把重点放在亚洲，而不要重点盯着欧美。尤其是在北美，海外其他语种的电影也就10%的市场，那10%你再尽力争也就能增加1%至2%。但是亚洲有很大的范围，所以立足亚洲是我们电影走出去的一个关键。

亚洲国家有着互联互通的历史，互联互通也是当下亚洲政治、经济和文化的新走向和新趋势，是当今亚洲共同体进行深度人文交流的依托，也是亚洲自身发展使然。在这种趋势下，亚洲各国的外交、经济、文化等方面开启了更频密的多元化互动。亚洲国家无疑有着相联系的地缘政治，在地缘政治中，地理环境是影响国家政治行为的重要因素，并给国际格局打上地域特色的烙印。地缘政治强调以民族国家为国际政治的行为主体，把国家行为与地理环境结合起来思考。中国和亚洲各国在维护地区和平稳定、反对恐怖主义、改善生存环境等方面有着一致性。中日韩的合作、"东盟"十加三政治框架的存在必然会助推亚洲的相融，此外，上海合作组织峰会、金砖国家组织以及人民币的国际化都是助推亚洲整合的有利因素。而这种一致性更多地表现在经济方面。在全球化世界潮流的冲击下，亚洲经济区域化开始推进。尤其是作为全球第二大经济体——中国首倡和推动的"一带一路"倡议，都会加速亚洲的整合。由政治到经济的逐渐统合，必然会促进"文化亚洲"的统合，这将为亚洲电影的统合提供必要的政治、经济、文化基础。

亚洲在政治和外交上的"东盟"十加三政治框架，为亚洲电影的融合与发展提供了较大的启示，亚洲电影也需要这种联合框架。就亚洲电影而言，中国、韩国、日本和印度是电影大国，"东盟"十国的电影正处于发展阶段；中国、日本、韩国、印度也有着较为成熟而广阔的电影市场，以"东盟"国家为主的东南亚市场当下亦成为新兴的待进一步开拓的市场。因此，中国电影的亚洲传播，应当立足于上述四大主体市场，同时还应当依托"东盟"国家的新兴市场，采取"四加十"战略，即四大电影强国加上"东盟"十国的合作战略。在中国电影的亚洲投融资和推广层面，亦应当推广这种"四加十"战略，这样既能使中国电影全面在亚洲地区进行资本运作和营销，而不仅仅限于把重点放在韩国；又能够保证中国电影在进行投融资和推广时的主动性。

中国在亚洲地区的电影资本运作和推广，愈来愈成为中国电影海外传播的主体路径，中国和亚洲国家的互联互通以及中国的"一带一路"倡议，更为中国电影的亚洲传播提供了机遇和平台。之后中国电影的亚洲传播，将会在中国文化的对外传播中发挥更为显著的作用。

张宗伟： 合拍片是观察亚洲各国各地区电影文化和产业交流的十分有趣而重要的视角，谢谢赵卫防老师的精彩发言。赵宁宇教授在北京电影学院、中央戏剧学院、中国传媒大学都有过学习和工作的经历，现在是北京电影学院的教授，任教和从事科研之余，也经常参与电影创作实践，对中国电影的现状十分了解，对新语境下中国电影的发展路径也有自己独到的观察和思考。下面有请赵宁宇老师发言。

赵宁宇： 谢谢主办方的邀请。今天我主要谈三个方面。首先来谈谈什么是国际视点。这些年我访问了很多国家，也在国内组织各种活动，接触了世界各地的电影，对于世界电影的认识有了一些变化。有些惯性思维还在影响我们对世界电影版图的认识。今天中国处于一个"唯票房论"的时期，我认为是非常糟糕的。在座老师们在就学的时候，刚开始对艺术本体都很坚定，不管是类型电影还是艺术电影。现在几乎都是在以票房论成败，研究者为获得了上亿票房的艺术片欢呼，无视那些四十五万票房的电影，研究的初衷是不是有所动摇。一部商业片过了二十亿、三十亿票房就全是颂扬，还有没有应有的批评。包括我个人也有这个问题存在，我们是不是被"唯票房论"束缚了。

中国电影学习好莱坞学了几十年，以前在电影学院，学生学好莱坞是丢人。现在是"唯好莱坞"，甚至认为类型片就是好莱坞，这是不对的。类型片这个概念确实是美国人最早创立的，但类型片创作不光美国一家。法国类型片、德国类型片、英国类型片、俄罗斯类型片以及韩国类型片，并不都是好莱坞的徒子徒孙。还存在一个问题，中国电影基本唯欧洲三大电影节马首是瞻，他们评判的最好影片就是我们认为的好影片。中国也越来越多地举办电影节，对电影节的认知也更加深入了，评价的标准也应该随之更新。同时三大电影节的影响力逐渐下降，它依旧是一个非常重要的指标，但已经不是唯一的指标。

刚才有两位老师谈到印度电影，我在北京电影节选片多年，见了好多印度电影都默默无闻，但一点不比我们熟悉的电影质量差。他们对于平民

生活的感触特别好，每年都有一批好电影。与此同时，印度每年上千部电影当中，也有一大批奇奇怪怪的神怪电影，很多都是没什么营养的作品。庸俗的东西永远有市场，但没有价值，尽管那些电影同样是印度电影产业的巨大支撑。就印度的海外票房来说，印度在世界各地都有移民，并且有非常强烈的民族自我意识和看自己国家电影的意识，而中国人在海外是拼命去看好莱坞电影。

中国电影的蓬勃发展，也不光是票房的数据。出现了比如历险电影《七十七天》，纪录片《二十二》，主旋律电影《十八洞村》这样的影片，都获得了非常好的市场收益。但是同样四十万票房的《村戏》也是很好的电影，还有十几万票房的《路过未来》同样是一部很好的电影。我们不能忘了初心，要对每一部作品都进行真正审美意义上的分析。今天我们作为学者坐在一起，来回望自己的学术之路。我个人感受是我们谈电影真正的问题，谈剧作、谈导演、谈摄影、谈录音、谈美术、谈表演越来越少，谈这些之外的非电影的元素越来越多，并把它称之为电影学。今天我特别高兴，两位老师和专家在谈镜头、剧作，我觉得这就是我们应该做的。

一年以来关于《战狼》的文章我都看到了。所有的文章加到一起，从量化层面来讲，50%的文章没有涉及电影本身。大家不信看下《北京电影学院学报》《电影艺术》《现代传播》《中国电影报》，其中一半内容没有在谈这部电影，谈的是中国电影产业和中国电影发展视野。还有的文章，虽然有一半在谈这部电影，但谈得不够具体，谈的都是战争片的类型化等。剩下的也几乎没有谈这部电影的剧作、摄影、美术，不去谈吴京的表演，不谈人物的动作。一部战争片，不能不关注战争动作、人物动作，不谈枪炮坦克。吴京的一百多次动作，单发射击、双发射击、连射，双枪、长枪和短枪，每一个动作都跟人物性格的发展历程有着极密切的关系，还有徒手动作或用短刀等其他器械。在电影学术的建设上，我们各位同仁是不是应该把责任担起来，要真正让电影学有相应的引领方式。

第三个方面谈创作，谈新时代的新电影。一部电影写得好，那就是写得好；导得好，就是导得好；演得好，就是演得好，不存在一个既有的秩序。我当时铁了心从导演行业转向编剧行业，因为觉得中国编剧需要我这样的人。我比较热爱历史战争题材，现今中国编剧在这个领域尚有缺口。今天随着电

影业的发展，各方面因素都具备，能够拍摄战争大片。在创作中，唯一没有用的两个字就是"抱怨"，比如说没有钱、没有剧本。拍不了大制作的影片，就从小成本电影做起，我也是从80万的小成本数字电影开始导演之路的。抱怨就是无能，不要抱怨，要去实践，知行合一。现在年轻一代有各种导演协会、各种行动计划、各地电影节的创投、各种各样的机会，还有各种公司，有大把的机会，新型的业态也正在产生。机会是很大的，主旋律不用说，现实主义有《我不是药神》摆在这儿，我们就去追赶它，文牧野也是北京电影学院导演系才毕业几年的学生。有各种各样的影片在拍，今年春夏之交的风波之后，全国的中间跟下面的戏大部分都停了，但是头部内容全部在拍。任何一件事情做到精深就能够获得收获，我觉得《我不是药神》在相当程度上做到了精深，连《超时空同居》也在一定程度上做到了。质量过关才能带来收益。千里之行，始于足下。现在的机会非常之多，任何一个短片比赛都可能会带给你一个上亿的机会。现在年轻人的机遇非常多，那么他们能不能拿出无愧于这个时代无愧于人民的作品，武打片能不能无愧于时代无愧于人民，爱情片能不能无愧于时代无愧于人民。

中国电影在创作上面临的问题，关键在于电影人是否真的围绕电影本体展开行动。今天中国电影票房600亿左右，2019年是巩固提高特别关键的一年。2019年是建国70周年，这一年中国电影产业能不能再往前进一步，在保持百花齐放的同时，形成产业的继续升级。产业虽然一直在升级，并且中国电影已相当国际化，已经有一个巨大的产业变化，但还没有达到美国的程度，还有差距。要想停留在潮头上，就得直面这些困难。当然升得越高，面临的困难越大。我觉得新时代的新电影，就在在座各位同行手中，一切的结果都源于今天我们的行动。谢谢大家。

张宗伟：谢谢宁宇老师。张艺谋导演的新作《影》上映后引发了学界的讨论，侯军老师有较长的一篇文章专门讨论这部电影，文章全文将会收录在会议文集中，下面请侯军老师把他论文的核心观点阐述一下。

侯军：大家好，我本次发言主要从张艺谋的新作《影》说起，题目为"影子文本"的建构与"影子文化"的解构。《影》是一部既容易引发争议又值得玩味深思的电影。本片的影像美学呈现出新的面貌，达到了新的高度。与张艺谋以往作品的高饱和度的色彩运用形成了强烈对比，不仅"水墨风"造型

贯穿全片，而且中国传统文化的视觉象征符号的密集呈现也令观众产生两极化的反应，或感到独树一帜，或感到滥用无度。那么，究竟哪种观感更具有参考价值？张艺谋究竟意欲为何？带着这一问题，让我们将《影》作为有待进一步分析的视听叙事文本，从文本的建构和文化的解构入手，对其文本形式与文本意义进行分析和诠释。

张宗伟： 谢谢侯军老师。张阿利老师是中国传媒大学戏剧影视学院的校友，现在担任陕西省电影家协会主席，对于中国西部的电影有深入研究，近年来他也很关注"一带一路"语境下的亚洲电影研究的相关课题，今天他要谈的是土耳其电影。有请张阿利老师发言。

张阿利： 谢谢，非常高兴回到母校。我今天汇报的题目叫"土耳其电影的概况"。第一个方面，近年来我注意到中国传媒大学对亚洲电影的关注，尤其是亚洲大学生电影展和亚洲电影研究的促进，正在形成一种在中国电影理论学派下的亚洲视野的建构。刚才王海洲教授说这个问题特别重要，从20世纪80年代以来，我们一直建构的是西方话语体系下的中国对世界的表述。现在问题来了，我们要建构中国电影的理论学派与表述体系，能不能成型？大家都在开始探讨，中国传媒大学在这个事情上先行行动很多年了。我也多次参加北京师范大学亚洲与华语电影的研究，形成了很多这方面的成果，在世界电影整体的格局中，对亚洲电影的表述与研究是一个很重要的课题。

第二方面，在当下"一带一路"的背景下，怎么看待电影的复杂性和多元性，这也是一个非常值得关注的问题。前段时间，西安刚举办完第五届丝绸之路国际电影节，遗憾的是，我这次全程没有参与。但是去中东欧七个国家出差后有些感想，这次旅程让我从另一个角度去看亚洲电影。我去了奥地利、斯洛伐克、斯洛文尼亚、克罗地亚、塞尔维亚和波黑首都萨拉热窝。我和那边的学生经常聊的话题是，他们对中国电影有何了解？中国电影在那里真的很少，几乎没有看到。一些还具备专业水平与国际视野的学生也只知道张艺谋导演，除此之外一无所知。中国特别强调在"一带一路"背景下的"16+1"概念，特别注重与中东欧国家的联合，所以我们在那里有很多基础设施建设，包括我们的产品合作和旅游合作，他们对中国经济，对中国人的印象也有了，但是对中国的电影的实际情况了解真的不多。我说你们通过什

么渠道看到中国电影,他们说大使馆每周末放映中国电影,然后约请当地一些文化界或者政府中的一些高层观看,但是老百姓接触的相对来说少一些。所在在"一带一路"这样一个背景下,中国电影的传播,亚洲各国电影相互交流,包括与欧洲之间的交流,很有必要。

另外,我们讨论的亚洲电影是一个非常复杂的议题,因为国家、类型、语言种类都较为繁杂。如果要在一个理想意义上或者一个理论意义上完成亚洲电影的表述,我们的理论体系和方法论是什么?我们对亚洲电影的表述是什么?恐怕很难形成一个标准。

我原本给大家汇报的题目是"浅谈土耳其电影",这个是我最近的一个关注点。我们西北大学这几年在"一带一路"的政策下招一些海外留学生,此外,我们还成立了中亚学院,那么我们就开始关注中亚和西亚地区的文化,包括影视,在我们的博士生或者硕士生里面已经开始做一些格鲁吉亚、哈萨克斯坦电影方面的研究,目前处于情况的梳理和信息的掌握阶段。经过初步了解以后,我发现中亚、西亚介绍我们国内的文章或者是研究的文章很少,只有少数学者做过论文索引方面的梳理。

近些年来,亚洲电影的研究热点集中在韩国、印度、日本等国家,研究成果也相对丰硕。而其他的国家,特别是中亚、西亚地区的国家相对来说几乎空白,土耳其电影不能算空白,但是相对来说也是比较少。我去年招了一个土耳其的硕士生,他对中国文化非常有兴趣,同时也会对土耳其文化进行介绍,两个国家之间的文化交流特别多。所以我就倾向于让土耳其的学生把土耳其电影介绍到中国,这样我们就对土耳其电影有了更多了解。同时,我们通过丝路国际电影节,接触到了一些相关电影作品,包括一些中土之间的影像合作。由此成立了一个小组,关于土耳其电影的介绍、翻译和交流活动,最近在开展这样一些工作。通过梳理,对土耳其电影有了基本了解。

土耳其处于一个特殊的地理位置,刚好位于欧洲和亚洲之间,所以它的电影具有一个非常鲜明的特点,融汇了两大洲之间的文明交流。1896 年,法国人把电影带到了土耳其的王宫,先给上流社会,给皇帝放映,由此开始了电影传播。其实我们大家都知道,中国也是洋人把电影带给了慈禧太后,但很不幸的是,慈禧太后并不感兴趣。土耳其从看外国电影,到 1914 年以后产生了自己的本土电影,进入 20 世纪 20 年代以后,又产生了自己的本土电影

公司。我只是想说一些共同性的问题，即在 30 年代到 40 年代期间，中国与土耳其电影之间互为参照的关系。

当然它们也受到二战的影响，而战前它的电影格局相对较小，二战后土耳其电影，尤其是本土的民族电影，得到了很大程度上的发展。20 世纪 50 年代以后，进入了土耳其电影发展的新时期，在这个时候国家对电影支持的力度开始不断增加。60 年代以后产生了一些在土耳其国内有影响力的作品，像《希望》(1969)、《羊群》(1979) 等这样一些影片。尤其是在 1980 年军事政变以后，土耳其整个文学、艺术，特别是电影艺术进入了一个类似于我国改革开放时发展变化的新时期，涉及的问题比过去要多，因为过去有很多禁忌，尤其在宗教方面，在妇女等问题的展示方面过去很少。80 年代以后，在这方面就开始有越多的体现。

关于土耳其电影的票房，因为土耳其人口只有 8000 万左右，它的上座率还是比较高的。相对来说，土耳其电影票房的总体情况是，好莱坞大片占的比例最大。好莱坞大片的商业票房，2014 年几乎占到 37%，而本土票房占到 30%，其他国家共计占到 33%。总的票房大概就是十一亿多美元，而本土的就是 6 亿美元左右，就产业的体量来说不算很大。土耳其跟中国的电影交流是近年来的事情。尤其是 2013 年以后，在"一带一路"倡议下逐渐发生变化。我们注意到 2017 年，已经有中国导演与土耳其合作，虽然合作不多，但我们现在从丝路电影节上得到的消息，正在加强双方目前的合作范畴。这几年当然有一些带有创新意识的知名电影，如《我的父亲，我的儿子》(2005)、《冬眠》(2015)、《寂寞芳心》(2015) 受到了很多中国大学生和青年观众的喜欢。我希望亚洲电影的研究既是宏观而具体的，至少是在我们力所能及的范围内，是需要有一些人去做这些工作的。

回想我最初接触电影学术的时候，那些专门介绍日本电影、意大利电影的几位专家学者，还有当年专门研究台湾电影的陈飞宝先生，我至今都对他们感谢万分。这些先生多年来集中地做一个国家或者一个种类或区域电影的研究，给我们提供了非常扎实的资料和样本史料。我也希望，我们亚洲电影的研究，将来能够在不同的领域出现一些国别性的研究，能够出现这方面的一些史料性或者是信息性的东西，包括更高层的、更具有理论和学科意义的研究成果，这样的话我们大家共同来谈亚洲电影的研究就能更加丰富，我就

汇报这些，谢谢大家！

张宗伟：我十分同意张阿利老师的观点，只有扎扎实实做好亚洲各国电影的基础性的研究工作，才能使整体上的亚洲电影研究的内涵更加丰富。谢谢各位。上半场的专题讨论到此结束。

"新媒体·新内容·新势力" 专题研讨（下）

主 持 人：张宗伟（中国传媒大学戏剧影视学院副院长）
发言嘉宾：游飞（中国传媒大学戏剧影视学院导演系教授）
　　　　　范小青（中国传媒大学戏剧影视学院副教授）
　　　　　吕行（中国传媒大学戏剧影视学院教师）
　　　　　丁恒（阿里巴巴文化娱乐集团大优酷事业群星空工作室总经理）
　　　　　卞江（爱奇艺自制剧开发中心制片人）
　　　　　张怡暄（喜马拉雅FM超级IP部内容总监）

张宗伟：电影学所从属的戏剧影视学具有较强的综合性，电影学本身理论与实践的结合十分紧密，电影又具有产业、文化、艺术和媒体等多重属性，因此参与我们今天论坛下半场讨论的都是理论与创作兼备的老师，比如游飞教授、范小青老师，还有刚刚加盟我校导演专业的吕行老师，以及三位来自传媒业界一线的专家。我们请游飞老师先开头，范小青老师、吕行老师补充，然后是丁恒先生和卞江女士、张怡暄女士等几位业界专家。这个半场各位可以忘掉我这个主持人，大家自由讨论，也不一定按照拟定的顺序发言。

游飞：我听了大家的发言，受益很大，我想顺着大家的思路往下说。关于亚洲电影新媒体、新内容和新力量，现在这样说，是因为很多老师也在谈这样一个问题：我们亚洲电影怎么样找到自己的定位，怎么样找到属于自己的声音？

我很想说这样几个问题：第一个问题，我认为首先我们必须要承认这样

一个前提，电影是一种世界性的语言，是全世界人民都能够听得懂、看得懂的语言，这一点我想大家不会有异议。那么在这种前提下，电影会有一系列通行的规则，有一系列大家约定俗成的东西，这是无法改变的。

第二个问题，我们经常提到好莱坞，经常会把好莱坞作为我们的学习对象，或者说作为我们的批判对象，为什么？我觉得这当中或许存在一个比较模糊的意识：我们经常会把好莱坞作为他者。我个人认为好莱坞并不是一个他者。好莱坞之所以能够雄踞全世界首位，不是因为美国有多强大，而是因为好莱坞有一个开放的姿态，它能把全世界所有优秀的叙事文化、叙事艺术，海纳百川般地吸收到自己的门下。不管是《功夫熊猫》还是《花木兰》，这些中国人耳熟能详的东西，在我们手里头玩不转，到了好莱坞居然就能够玩转。所以亚洲电影也好，中国电影也好，亚洲文化和中国文化本身跟好莱坞就是息息相通的。为什么一定要把我们亚洲电影、中国电影，跟好莱坞和世界主流商业电影对立起来，这是不太容易让我理解的。

第三个问题，什么叫亚洲电影？我个人认为亚洲电影毫无疑问是世界电影的一个部分，但是亚洲电影也绝不是与世界电影相对立的一个部分，我们是与它和谐共处，密不可分的一个部分。我记得前段时间我们曾经在《当代电影》上做过一个专题，叫"东方电影美学的复兴"。我们谈到了新的中国电影美学、日本电影美学和印度电影美学以及西亚、中东电影美学的问题。我觉得从文化、艺术的角度来认知电影不同的审美取向，是非常有益的。但是如果我们一定要在亚洲电影和世界电影、中国电影和好莱坞电影之间做出一个评判，站一个立场，我觉得这对于中国电影的发展以及亚洲电影的发展不太明智的做法。

当然现在也在说很多新的东西，比如说中国电影学派的问题，但是我们学电影史、电影理论的学生们或者老师们都很清楚，所有的电影学派都是自然而然形成的，是在学派形成之后，由我们后人总结出来的，不是我们自己能够营造出来的一个学派，蒙太奇也好，长镜头也好，新现实主义也好，好莱坞的类型也好。这一点是已经被电影发展史所证明的。关键是我们要怎样顺应电影艺术发展的潮流？这个问题是非常值得我们去认真思考的。

回到今天"新媒体、新内容和新势力"这样一个话题，在座的有好多位来自网络新力量的制作人或者制片人。最近有相当多的网剧，就像吕行导演

他们拍摄的。我记得几年以前，当时很多人还不愿意拍网剧，觉得网剧不入流，电视剧才是正道，拍完电视剧拿到网络上播出就行了。几年过去反过来了，现在先是要拍网剧，顺便再拿到电视台播一下。我记得我2000年刚从美国回来，曾经在《当代电影》上发表了一篇文章，讲到"后电影时代"。我们今天依然在这儿说"后电影时代"，显然是更有真凭实据了。最近也听学生们跟我提到，有一批他们称之为最新的、与网络结合得最为紧密的电影，叫作"桌面电影"。从2015年到现在已经连续有好几部这种片子，赢得了非常好的票房和口碑，包括《网络谜踪》，还有《解除好友：暗网》以及《网诱惊魂》。它们几乎完全使用电脑屏幕的桌面以及手机屏幕来完成整部电影的叙事。所以那天我开玩笑说，我们这儿有没有哪个网站的同行们，能不能做一部中国式的微信电影呢？叫《拉黑》，对吧？我们一天到晚在拉黑，你天天都在拉黑别人，别人天天都拉黑你们。有没有人在研究这样的现象？我觉得在座的业界同行，可能更需要去看看这方面的情况。

虽然我们现在暂时进入一个所谓的"影视行业的严冬"，但是我觉得观众对于影视的需求是不会磨灭的，所以这个严冬是会过去的。现在年轻人还是拥有了比我们那个时代多太多的机会。我记得我们刚开始干这一行的时候还在拍录像带，6万块钱上下集，导演费3000元，而现在无数个网大给你们提供很多很重要的东西。所以我还是想说，咱们真的要站住自己的位置。我们到底是怎么样来看待电影这个东西？怎么样能够适应这个潮流，同时能够引领这个潮流？这大概是我们作为老师也好，作为学术研究的前沿人士也好，必须要做的事。

吕行： 好，我就接着游飞老师的话说吧。今天很荣幸能请到三位业界的大咖来到现场，因为平时同学们、老师们接触你们的机会也不多。咱们一共有三个"新"：新媒体指的大概是你们；新势力指的大概是在座师生；那么有什么样的新内容呢？这段时间的网剧，我注意到发展的势头很凶猛，它逐渐从一个小众化的东西变得越来越大众化。我们的内容，不管是题材还是类型都在不断丰富。这段时间里有什么样的内容上的新趋势？有什么新变化？请几位业内专家给大家聊一下。

丁恒： 我是优酷的丁恒，我的身份是一个平台的制作人、制片人。我结合自己在平台做制作的一些心得体会，来给大家做一个简单的分享。

首先我还是想从市场的变化,来聊一聊我们对新内容的一些想法。关于市场,其实我想提一个关键词,就是"变化"。"变化",它有几个含义:第一个市场确实在变;第二个我们平台自己也在变;第三个我们的用户也在变;那第四个呢?某个公司可能因为上述的情况,它自己必须也得变,否则的话会错失掉很多发展的机会。

市场在变是这样的:刚才张院长提到现在是市场的"寒潮",很多热钱都已经没有了。但就我们自己的体会来讲,对于一些新势力,比如说新导演,还有在座的各位同学。对他们来讲,这个"寒潮"并不冷,为什么?因为热钱没有了,这个大潮退去了,那些"裸奔"的其实也就暴露出来了。他们以前给市场造成的一些不好的影响也就没有了。对于我们的新势力——专业做创作的这些从业者来说,其实是一个更好的机会。因为仍然在坚持认真地做内容,我们反而有更多的机会。而那些不靠谱的都被"寒潮"给赶跑了,这是我们切身的体会。虽然有很多剧、电影,因为资金的问题,或者这样那样的问题被停了,但仍然有很多人在踏踏实实做内容,至少在剧本层面是过关的。作为平台也会愿意给这样的项目更多的机会和更多的资源支持,整个项目仍然会顺利按照计划推进。

关于平台的变化是这样的:前两年这个市场确实特别热,带动了特别高的演员薪酬,但不合理的薪酬对全行业都是一个打击,产生了特别坏的影响。好在现在产业链上的每个组成环节都认识到这一问题的严重性,现在这个现象也在改变,包括平台自己也在规范,总局也发过文——关于限制影视剧演员的价格:有两个比例的限制,百分之四十和百分之七十,这个对我们是很有帮助的。我们BAT(百度、阿里巴巴、腾讯)三家平台也有一个共同的倡议,是关于电视剧和网剧封顶的价格:一种是单部1000万含税,一种是单集100万含税。另外,在规定上总局也有指导性的意见。这些东西出来以后其实是一个合力,对于平台,对于投资人,对于制片人,对于导演都是一个好的现象。对于演员,说实话从长远来看,我觉得也是一个好现象。因为那么高的薪酬,会给所有人一个错觉,尤其对演员发挥会有一个错觉。这个泡沫会越来越大,会被吹上天,任其发展下去的话,我们自己都觉得后果不堪设想,还好现在这个情况已经在扭转了。

那关于平台的需求呢?据我观察,优酷、腾讯和爱奇艺现在的自制性越

来越高,我相信再过一两年,最多再过三年以后,三大平台在自制内容上的讨论一定会超过其他内容的讨论,这个我是有切身体会的。因为我以前在优酷负责采购,后来做了制作,这个行业连美术我都是参与的。这是一个特别明显的变化趋势,这一变化也给了部分有准备的制作团队、导演、编剧更多的机会。像刚才游老师也提到,以前大家都觉得网剧不入流,但实际上,包括吕行导演也做了一部网剧,市场表现也很好,这个趋势也正在慢慢向前发展。这是关于版权和自制的一个变化。

平台还有一个变化:以前我们买很多的剧都是跟着卫视来播,BAT三家有时候共享和交换,以后可能我们独播的内容会越来越多。为什么要独播呢?当然是出于商业上的考量,以前我们的商业模式是以广告为主,但是现在会员收入的重要性显然已经赶上甚至是超过了广告的收入。这个商业模式的变化,它一定会影响到平台对内容的选择,这是内容的采购和自制的变化,是平台另外一个大的变化趋势。

第三个变化是关于用户的,用户的变化其实也是一样。我们的用户都是很年轻的,而这些用户在以前免费的年代,拥有很多的盗版,看什么都是最新的,一分钱不花。但随着我们BAT三个大视频平台的崛起,盗版越来越少,我们能提供的精品内容也越来越多,我们正在慢慢地培养用户付费的习惯。这也支持了平台商业模式的转变。既然会员他们愿意花钱看好的内容,那么就可以慢慢地把广告的重要性放得更低一些,把会员的重要性放得更高一些。也就是说,从商业模式上来讲,视频网站从一个2B(To Business)的生意,慢慢地做成了2C(To Customer)。这个模式越来越像院线,我们靠的是成千上万甚至上亿的用户,每一个人来买单看内容,而不像以前依赖广告。这必然会倒逼作为制片人的我们提供精品内容,才有可能吸引用户来买单,用户的忠诚度都是跟着内容走的。这样对我们专心做内容创作的从业者来说,是一个特别好的转变。

第四个变化就是关于制作公司的变化,这个吕行导演应该是有体会的。我们举一个例子:吕行导演前段时间拍了一个剧,是克顿出品的《平凡的荣耀》。像前两年,克顿的第一大客户一定是各大卫视。对于制作公司来讲,那是一个2B的生意。但是现在变化已经很明显了,我自己平时看报告:他们的第一大用户永远都是BAT当中的一家,前五名一定有这三家。这看起来只是

一个收入的变化，但是背后其实很多制作公司在调整自己的内容战略。像吕行导演他们刚拍的那个剧，据我了解应该也是先定了网络平台，而且价格要比卫视高不少。这必然会影响到导演、编剧和制作公司，影响他们对内容、风格、调性的判断。因为视频平台的用户大多都很年轻，和卫视的用户其实差别不大。既然你的客户是以视频平台为主，那至于作品，一定会要求它年轻化，否则视频平台也是不会买的。如果制作公司能够跟上市场的变化、平台的变化、用户的变化，我相信未来他们的业绩也会越来越好。有的上市公司在我刚做采购那个年代，成绩是数一数二的，但我昨天看它们的财务报表，市值已经跌到了20多亿，原本市值都是100多亿的。以前它们可能每年的利润都有那么一两个亿，今年上半年竟然是亏损的。后来我就看它们的作品，今年上半年只有一部作品，还是一个相当传统的家庭伦理剧，放的是二线的卫视，一部作品单集的收入可能还不到100万。单集100万收入，比我们很多网剧的收入都要低很多。那么大的一家上市公司，它显然就没有跟上市场的变化、用户的变化。当然我们视频平台也都是跟着用户和市场的需求来走。如果没有跟上这个变化，结果可能就不会很好，这个我们都是有切身体会的。

既然有了这些变化，我们既是制作人，又是作为平台的制作人，我们在对内容的判断上也会有一些变化。以前我们可能都是跟着卫视来走，前几名的卫视他们买什么，我们也买什么，他们播什么我们跟着播就好了，就这么简单的一个商业模式。现在我们对内容的判断上，首先还是根据用户的需求。这是我们视频平台比较擅长做的事情，因为我们背后都有海量的数据。优酷背后有阿里巴巴，阿里对大数据的应用，我相信在全国也是数一数二的。

我们是积累了这么海量的用户群体，根据他们的行为来作判断的。我们基本上能够清晰看到，看每一个内容的用户：他的年龄，他的性别，他住在什么地方，他喜欢看什么样的内容？喜欢看电影，还是喜欢看剧，是喜欢看综艺，还是看动漫，或者是看少儿节目？他每天在什么时间看得多，在什么时间看得少？他在假期里和平时看的内容有什么区别？我们都有数据来做判断。在这个基础上我们可以做到有的放矢，为不同的用户量身定做不同的内容。以剧来举例的话，我们内部对于用户群体有一个圈子的概念，叫"十大圈子"，当然圈子之间肯定会有交叉。这十大圈子，他们的年龄、性别、爱好都是不一样的。我们会有不同的产品提供给每个圈子，来满足他们的需求，

吸引他们在我们的平台停留尽量长的时间，这对我们来讲是一个特别重要的数据。这样的话我相信即使免费的内容越来越少，收费的内容越来越多，年轻的用户也会愿意花钱。一年才一百多块钱，其实很便宜，一顿肯德基或者麦当劳就够了。先促使他们买了年费会员，未来慢慢地可能会过渡到单剧单片收费。这是我们一个终期的目标吧。

就内容的属性来说，我们仍然以剧为例，因为我是专业做剧的。除了以前大家熟悉的古装剧、都市伦理剧、谈恋爱的偶像剧以外，我们越来越细分了，比如悬疑冒险类、古装剧都可以细分，主打男生的分很多种，主打女生的也一样分很多种。这是我们目前在做的事情：根据市场变化、用户的变化提供合适的产品给他们。我们做内容的人都有一个终极梦想，做出一部名垂青史的作品，可以引领用户，引领市场。这是我们的梦想，但我相信能做到的肯定是极少数。比如像张艺谋导演，他能做到，但是像这种级别的导演、编剧或者制作人，那是金字塔顶尖上的最少数。对于我们绝大多数人来讲，你如果能有针对性地提供给用户喜欢的内容，这已经是很成功了。所以这是我们在做的，要做的，还有我们希望做出来的内容。以上是我简单地分享，谢谢。

范小青： 卞江和丁恒两位老师都是在这两大平台里资深的制片人，卞江老师制作过吕行老师的《无证之罪》，而丁恒老师也发行与制作了许多优质作品。刚才丁老师也说了，这貌似是一场暴风，但在这个暴风的环境下能够调整业界，规范业界。对于我们学校里的新秀们，是有更多的机会在等着大家的。接下来让我们有请卞江老师来跟大家做分享。

卞江： 谢谢范老师。我先说一句，我是中国传媒大学毕业的学生，但我毕业的时候还不叫传媒大学，叫北京广播学院，后来改名叫中国传媒大学了。大概有五六年没有踏入过校园了。今天非常感谢传媒大学，让我们有这样一个交流的机会。刚才丁总已经说得比较详细了，现在三大平台对视频内容的要求越来越高，定位也会越来越精准。

我们在本月月初的时候，在上海做了一场悦享会。在这个悦享会上，我们已经说了我们现在对内容的一些要求，包括一直以来对自身平台的要求，这里面包含着焦虑和迫切之心。我们都知道网剧的发展是非常快的，坦白说，坐在这里我只能算是一个晚辈。在技术的发展面前，互联网会推动我们不断

快速地去迭代更新，推着我们往前走，所以我有时候也会非常担心。在悦享会的时候，我们最大的主题就是讲我们的求生欲，这个求生欲带给"爱奇艺"这个品牌一个逆生长。实际上这就是我们现在的心态，我们很迫切。而且我们所面对的互联网世界更新非常快，我们很担心过了几年，或者可能明年，甚至是下个月，我们有很多的想法就已经跟不上现在年轻人的主流思想了。这个迫切的心一直推着我们往前走。

我觉得爱奇艺一路走来，做了令人比较欣慰的一件事情：我们特别喜欢跟新生代的导演一起来合作，从最早的五百导演（网剧《心理罪》导演），到我们跟吕行导演的合作，都是在做尝试。吕行导演的《无证之罪》也是爱奇艺首部12集的剧，从未有过先例。像最早的《盗墓笔记》，它开创了网络的会员模式，那是第一个会员收费的剧。后面还有其他的，包括像《老九门》《花千骨》等，《花千骨》创造了所谓"剧游联动"的一个盛况。在这当中我们也感觉到有越来越多的年轻人，他需要一个崭新的空间和舞台。切合今天对于"新"的这个主题，我们对年轻人的成长帮助，其实也是促进爱奇艺寻求逆生长最大的源动力。因为我是做剧出身的，我的职位从一开始入职爱奇艺做制片人，最早接触的也就是剧，接触电影非常少，比较幸运的是在我们求新求变的过程当中，我这边能够跟不少的电影导演合作，比如说徐静蕾、陈凯歌、韩三平等。在探索的领域当中，我们会去寻求更新颖的电影化表达，这个是我们希望能够达到的目标。

这个目标会有一个重要因素，那就是市场本身的需求，按说我们对市场的分析来看，有很多大数据会辅助我们去了解这个市场，会发现可能电影不是目前我们最核心的市场受众；但是我们特别希望在能够完成基本市场的要求的基础之上——比如说我们要讲一个很好看的故事，我们要塑造很好的人物——在这个基础之上我们能够提供趋向完美的形式表达。尤其是这个专业毕业出来的学生，我们特别希望他们能够在这个上面贡献一点自己的力量，这是我们一直在探索的事情。

另外，因为今天在座有很多都是学生，我也特别希望能给大家提供一个出口，告诉大家如果未来想要跟爱奇艺合作的话，有哪些可以先去尝试的事情。比如说，在创作前期的时候，我们首先要做的是一个产品定位，可能很多的学生会排斥这一点。尤其在我做学生的时候，我很排斥什么是市场，市

场离我很遥远，我不会特别去关注市场，我想做的就是我内心的表达，内心的表达永远都是我们的终极目标，因为梦想是放在我们心里面最闪光的位置。但是在真正能够去表达自己的梦想之前，其实是要了解彼此的：第一，你要知道所谓的"市场"，就是你所面临的观众是谁，这会涉及你对片子的定位是什么样子；第二，你要如何去传达你所想表达的主题、人物状态、情感，你要了解你的内心和你的受众的内心，不用特别深入，但是你起码要知道大家能够听得懂的影视语言是什么样子的，而这是需要不断磨合和锻炼的。所以我就特别幸运能遇到像吕行导演这样的好导演。我们在初期接触的时候，他能非常清晰地说清楚他要表达的这个片子，它的定位是什么，人物塑造是怎么样的，人物的细节和他背后的动机，还有他的社会行为。这几点就构建了一个非常完整的作品，我们能瞬间意会他这个作品出来到底是什么样子，非常清晰。如果是作品创作的话，以上就是需要做到的部分吧。

接下来需要实操的，可能就是你需要按照你的主题去准备一个大纲，然后去完善你的人物，完善你的方案。我在这里要特别强调一下方案，方案是被很多人忽略的，但其实方案非常重要。因为你需要把方案发给任何人看，包括给观众看，有的观众可能看不懂方案，但对于我们来讲，给我们看的方案实际上就是这个片子的第一面孔。通过它，我们知道在这个 PPT 上你所能够表达的内容到底是什么。所以这里面每一个细节，包括你对主创的想法，包括对片子定位，包括核心内容，包括影像参考，都要非常详细。所谓详细其实是一个自我梳理和向对外输出表达的过程，这是我们比较看重的。

紧接着就是剧本了。剧本不用怕麻烦，不用怕重写，也不用怕自己的表达不过，这都没关系，但是一定要去做这个尝试，后面就是一步一步去实现的过程。

这就是我们对项目的初级评估以及去看待它在市场上可能会有什么定位的前提。这可能帮助到在座的学生们，将来要走出学校大门，或者是想要跟我们合作，能够迅速去跟我们对接。

我还想说一点，我们在内容不断更新的过程当中，尝试了很多的内容，方向很多。但就像丁总刚才说的，我们未来的内容会更加细分，对于爱奇艺来讲这点也是一样的。不过我们可能走得比较快，比如我们现在已经有了"奇悬疑"剧场。这个"奇悬疑"剧场的源动力，来自我们与五百导演合作

的《心理罪》，还有吕行导演的《无证之罪》。我们特别希望能够有这样的空间，平台除了考虑市场之外，还有这样的空间给导演去真正自由地发挥，我们在传输一定的价值之上也需要有这样的定位和表达。所以我们会有"奇悬疑"剧场，它给大家提供一个类型片的舞台。另外还有"爱青春"剧场，"爱青春"剧场的主要类型就是青春剧，比如在爱奇艺大家都比较熟知的《最好的我们》，还有今年的《你好，旧时光》以及我们马上就要上线的《独家记忆》，这就是给喜欢或者擅长青春片制作的人提供的舞台空间。

关于"大女主"的戏，大女主其实是一直长盛不衰的，但是真正好的大女主戏可能一年只有一部，是非常少的。大女主能够抓住很多的话题人群，就是我们说的女性受众。我举一个例子，就是今年大火的《延禧攻略》。《延禧攻略》属于清宫剧的一部分，之所以会掀起大家的热议，它比之前做得更好的除了内容的部分，还包括它的拍摄，很多细节其实比以前都要考究很多，它也是在追求一种电影化的质感。这就是不断地突破自己的方式。从剧作上来讲，《延禧攻略》可以说它是清宫戏，它在清宫戏的套路里面，但是它又在很多的细节跟情节上是反套路的。某种程度上，清宫戏的鼻祖其实是 TVB。当 TVB 看到《延禧攻略》的时候，他们自己非常吃惊。几乎是从 TVB 高层开始，一直到下面的每一个编剧以及其他创作领域的人都必须看《延禧攻略》，因为他们觉得这个剧作已经突破了他们的常规，而且还没有跳出大家能够接受的心理认知。能够不断地推陈出新，最终做出一个这样的作品，不但爽，而且三观正，其次人物里面又有情有义，没有跳脱真正的主流三观，但里面所有的细节设置都是反套路的，这也是《延禧攻略》能成功的关键之一。所以剧作要知道共情的地方是在哪里，也要知道如何去依据人物本身去打破大家所熟知的套路，这可能也是在创作上比较关键的一点。

我们最希望能够不断地去挖掘更优质的团队和更优质的人才，对于平台的制作人来讲，我们可能没有办法完完全全跟剧组的制片人或者创作者一样，从头到尾很深入地投入到一个片子当中或者一个项目的创作当中。但是我们非常乐意做的一件事情就是提供一个舞台，我们希望能够挖掘到真正优质的团队和好的人才，提供这样的空间来扶持新人，包括跟我们合作的好伙伴一起并肩，共同成就。所以这就是我们现在作为制片人想要去做的事情，也是希望能够跟大家分享的一些内容。

我再补充一点，当我们去评判一个作品的时候，一开始大家用得比较常规的方式，就是"流量"。流量其实一直是我们的某种标签，但到后来，尤其《延禧攻略》之后，流量可能不会是我们去评价一个作品的唯一标准，因为流量有的时候它是通过人工干预可以去运作的，运作出来的其实跟它的价值可能会稍微有点不符。我说的是他的内在的价值，而不是说他的商业价值，当然跟商业价值也是挂钩的。这对作品来讲可能也会有点不太公平，我们就做了一个自我突破，未来我们对作品的评估，包括对市场的理解可能是多维度的。我们会从方方面面，包括热议程度、站内的活动量、活动指数等，去非常非常细分地评价一部作品，希望能够尽可能做到公正，并且希望能够把真正的受众相同的作品带到观众面前。

范小青： 这里我要特别感谢来自喜马拉雅的超级 IP 内容总监张怡暄，我个人是对喜马拉雅情有独钟，因为我本身就是做电台出身。我们刚才说了，有看的新平台还没有听的新平台，其实听的新平台是更加逾越国界的，因为在其他国家我们如果要上优酷也好，上爱奇艺也好，它们会显示你所想要看的内容在这个国家或许是有版权限制的，但是要听喜马拉雅是没有国际限制的。而且喜马拉雅给我们带来了原来传统听觉节目中很多不一样的鲜活的东西，而我们中国传媒大学原来就是做广播出身的，所以特别想要听到喜马拉雅新的平台，新的媒体，新的内容以及对新鲜人物的期盼与要求。谢谢，有请张总监。

张怡暄： 谢谢范老师的介绍。我不知道大家会不会觉得我来讲这个电影与一家音频公司的新内容生产是一个难题。因为电影是一个视听语言的东西，但我们是抛开视觉，仅有音频的这样一家公司。我们如何去生产新的内容？我想先介绍一下喜马拉雅。

我们公司现在 APP 上线已经有差不多六年的时间，可能近期被大家所熟知的是两年之前开始的付费市场。所谓的"付费市场"，也叫知识付费。我们在这里生产了很多内容：人文的、历史的、财商的、经济的等，我们在选择这些讲师的时候特别青睐于邀请大学的教授，因为我们觉得他们是有知识体系，有大量的储备跟积淀，还会长期在学生面前演讲的一帮人。当你脱离了视频以后，你就会发现他的语言、语速以及他的很多东西都会更加增强你的关注度，因为没有其他的介质可以去左右它。所以我们更愿意选择这些老师

来与我们进行合作。

从电影这个角度来讲，跟新媒体尤其是音频的合作，有过哪些案例呢？我可以举一个例子，戴锦华老师的《52倍人生》。虽然这个节目不是在我们平台上生产的，但它是电影跟音频合作的一个案例。戴锦华老师通过一年的时间来解析52部电影，让大家对于电影有一个很好的了解。我们平台上还没有这些内容，所以我们也欢迎在座的各位学者、教授和专家，可以跟我们共同来拍摄这个内容。因为戴锦华老师所讲的只是一部分，除了电影视听这一方面，我们其实还有电影文化、电影美学、电影故事等很多，我们都可以来进行这样的尝试。

我其实很认同卞江刚才说的，平台其实会看流量以及它在上线一个内容的时候会考虑市场。这可能是我们在跟老师等合作的时候，比较希望转换的一个部分。我们公司提出了一个比较大的口号：传播人类智慧。我们也希望通过平台，来连接到这些高知的资源，来满足那些"我考不上传媒大学""我没有考上北大"，或者说"我在选择专业的时候，我没有选择这个作为我的第一专业，但是我可能也有兴趣"的同学，去真正地收听一下我们那么好的电影史课程、编剧课程以及很多与电影相关的课程。

我能想到的结合大概就是如此，也希望各位专家、学者、老师们利用我们这个新媒体平台，和我们一起打造新的内容，成为一波新的势力。

国别电影研究
印度电影

伦理视域下的印度青春电影
——基于女性和宗教的视角

Indian Youth Movie from the perspective of ethics:
Based on the perspective of women and religion

袁智忠　张明悦

摘要：本文从 2010 年以来引入中国市场的将近 20 部印度影片中选取其中的青春电影，站在伦理学的立场上，从女性和宗教的视角联系印度的社会现实和具体文本，发现它们是在一种女性与男性相对照，宗教与习俗相对照的叙事语境中，展现了当代印度青年在女性解放、世俗反叛等方面的自我意识和精神追求。

关键词：印度电影；青春；女性；宗教；伦理

ABSTRACT：Since 2010, nearly 20 Indian films introduced into the Chinese film market, this paper selects selects the youth film among them, standing on the ground of ethics, from the perspective of women and religious ties social reality and the concrete text of India, found that they are in a female and male phase contrast, religious and custom narrative context, as compared to show the contemporary Indian youth in the women's liberation, secular rebellion of self consciousness and spiritual pursuit.

KEYWORDS：Indian films; Youth; Wowen; Religion; Ethics

近年来，印度电影作为世界商业电影的重要构成成绩斐然，特别从 2010 年以来，许多优秀的印度电影被广泛地引入中国，其中包括《我的名字叫可汗》（2010）、《三傻大闹宝莱坞》（2011）、《丛林有情狼》（2011）、《偶滴神

啊》(2012)、《幻影车神：魔盗激情》(2014)、《新年行动》(2015)、《我的个神啊》(2015)、《脑残粉》(2016)、《巴霍巴利王：开端》(2016)、《摔跤吧！爸爸》(2017)、《乡村摇滚女》(2017)、《苏丹》(2018)、《起跑线》(2018)、《厕所英雄》(2018)、《神秘巨星》(2018)、《巴霍巴利王2：终结》(2018)、《小萝莉的猴神大叔》(2018)、《嗝嗝老师》(2018) 等。通过对此类电影梳理和分析后发现，除《巴霍巴利王》系列和《丛林有情狼》外，其余影片主要是以青春电影为主。所谓的"青春电影，是以青年人为表现对象，描述其生活、事业、家庭和爱情等生命活动，同时具有鲜明的青年文化性的电影。"[①] 印度民族文化拥有悠久的歌舞传统，自"宝莱坞"兴盛以来，歌舞与爱情等类型的杂糅是印度电影的主要形态。纵观近年印度电影的国际表现，特别是近十年以来的印度青春电影呈多元化的发展态势，其创作已经不再仅仅局限于传统的歌舞爱情片，在"歌舞升平"之外，更多新时代青年群体的形象得以丰富地呈现，既表现了当代印度年轻一代面对印度社会、历史和现实生活的冲突中存在的事业、家庭、爱情等方面的种种问题，也表现出印度当下的种种伦理现状。既有青年群体情感的展示，也有个人价值的追求以及对印度教育、女性及宗教信仰的自我审视。

亚里士多德对伦理的研究，强调社会习俗和管理在道德品格构建中的重要作用，他主张德性的获取不仅仅需要个人的理智审察，还必须进行反复的德性行为实践。印度是宗教发源地之一，一些宗教习俗在印度如同法律一般具有强烈规约性。在印度，人们主要信仰印度教，少部分信仰伊斯兰教，印度教信仰多神崇拜的主神论和种姓制度，而伊斯兰教基本信条为"万物非主，唯有真主；穆罕默德是主的使者"。宗教作为印度电影的鲜明标签，可以在印度电影中看到许多关于宗教习俗和宗教陋习的呈现，这是对印度社会现实的折射，而21世纪以来的新青年一代面对宗教的束缚，敢于跨越宗教与国界，对宗教和社会习俗进行反叛。在传统文化积淀深厚的东方国家，对于女性往往会形成一套特有的礼教制度，例如印度女人无论多热也要穿传统的沙丽，不准穿短袖、短裤和过于暴露的服装，女孩在月经期间不准在家里住等。在现代文明的冲击下，新时代的印度新青年女性开始觉醒。通过分析2010年以

① 余鸿康，袁智忠. 1990年代青春电影的道德价值审视. 中华文化论坛，2015 (10)：167.

来的印度青春电影，我们将从伦理的视域透视印度电影中女性主义和宗教习俗，进而对印度社会文化发展进程予以反思。

一、女性与男性相对照的影像伦理

在印度传统社会，女性地位低下是难以规避的社会问题，同时女性自身的观念也难以破茧。尤其是印度教复兴以后，女性的地位明显较以往下降，经济发展的落后和法律法规的不完善，更加剧了这个问题。重男轻女思想在印度农村的流行，沉重的嫁妆，残酷的童婚，导致女孩被强奸、乱伦等残酷现状泛滥。

宗教文化、种姓文化和社会礼教都有束缚女性的自由和歧视女性的观念。著名的印度教经典《摩奴法典》是婆罗门教伦理学的法论，在印度被称为圣典，它以宗教的名义用法律的形式划定了古代印度各种姓之间的生活，有大量的条款歧视妇女，从而决定了印度古代妇女在社会各方面屈从低下的地位。其对女性本体的认知，认为妇女是祸水，更容易成为"邪恶"的猎物："耻辱源自女人，争斗源自女人，尘世的存在也来自女人，因此必须除去女人"，"在人世间妇女不但可以使愚者，而且也可以使贤者背离正道，使之成为爱情和肉欲的俘虏"。规定"女子必须幼年从父、成年从夫、夫死从子；女子不得享有自主地位"[①]，女人从出生到老要完全依附于男性，一个忠诚的妻子想要和丈夫一同升天，不论生与死，永远不能违背丈夫。另外，妻子、儿子和奴隶没有财产，他们属于谁，所挣的钱就是谁的，妻子和奴隶处在同一地位，政治和经济权力被剥夺，女性只是生育机器和男人的奴隶罢了。

印度是一个以农业为主的发展中国家，农业文明使得在生产活动中并不处于主要地位的女性，在社会观念上遭到了不公平对待。女性被认为是负担，她们无法工作，仍然占据口粮。这种两性观点也是印度教社会中歧视妇女和妇女地位低下的理论基础。由此可以看出，印度妇女地位极其卑微，而较低的种姓阶层则更为严重。

教育上，仅有很少数婆罗门的女性可以参与学习，其余的青年女性均禁

① 摩奴法论（中文版）. 蒋忠新, 译. 北京：中国社会科学出版社, 2007.

止出入特定的宗教场所和学校，没有接受宗教教育和知识教育的机会。这种被排除在知识资源获取之外的情形，是男女不平等的最初表现。随着广大女性在青春时期无法接受教育导致的知识匮乏和愚昧，她们丧失了认知能力，失却了独立人格和应有的社会权利，处于从属依附的地位。在父权家庭社会中她们沦为男性的附属品，身份和地位极低。例如《神秘巨星》里的母亲娜吉玛就是传统社会中被父权压制下的女性形象代表，影片中母亲的第一个镜头就让我们看到的是一个被丈夫家暴的母亲，丈夫回家要做好饭端好水，对丈夫的有理无理的要求全部满足，并且不敢反抗一声。女儿希望她离开爸爸，可是娜吉玛的潜在心里觉得男人在这个家出去工作为她们挣钱，她是依附着丈夫进行生活，离开了丈夫就没办法生活，没有钱就没有办法供养女儿上学，所以她默默忍受丈夫对自己的家暴和侮辱。《三傻大闹宝莱坞》里的法汗非常热爱摄影，父亲却认为是不务正业进行阻挠，母亲眼看着儿子痛苦自己也非常难受，但迫于丈夫在家里的地位和威严不敢发声。《摔跤吧！爸爸》中的马哈维亚的妻子则是印度旧传统女性中的代表，她为没有给丈夫生下一个儿子来继续实现他的梦想感到愧疚，在对待女儿学摔跤这个事情上，她认为女性的地位本是低于男性的，依附和顺从男性才是正确的选择。她非常在意其他村民对其女儿学摔跤的看法，认为这是男孩才要学习的运动。《厕所英雄》中的女性只有在清晨天微亮的时候去野地里解决生理问题，同时还要面临着由此引发的强奸、绑架等危险。她们明知道在野外上厕所面临极大的问题，但是没有人愿意改变现状，只有默默忍受。受过教育的贾娅提出在家建一个厕所，认为女性有权利在自家用厕所，而丈夫凯沙夫认为多年来女人们一直适应夫家的生活方式是习以为常的事，反而怪罪教育把妻子的头脑整坏。

自印度独立以来，一部分印度资产阶级知识分子因受到了西方资产阶级意识形态的影响，具有很多自由民主意识。他们开始反对传统印度教对妇女的压迫和歧视，并强烈抨击了印度传统社会陋习对女性的歧视。印度女性在如"国父"甘地一样有着强烈国家情怀的民族主义领袖的带领下，经济逐渐独立，广大印度女性奋起反抗。

随着对女性受教育的重视程度逐渐提高，现代印度社会涌现了大量优秀的女性工作者，在一定程度上提升了女性在社会制度中的地位。近年的印度青春电影也有所体现，例如教师、医生、律师、编辑等职业。影片《我的个

神啊》里的女主角贾古学习电视制作专业，毕业后从事记者行业，挖掘有价值的新闻故事。《厕所英雄》中的女主角贾娅出身书香世家，受过良好的教育，是一名教师，她家庭里的爸爸妈妈和叔公也是非常开明的人物，支持自己的女儿维护自己的权利。《嗝嗝老师》里的女主角奈娜是一名拥有双学位的人民教师，并且通过教书育人最终成了人人尊敬的校长。

随着现代化进程的加速与女性主义思潮在印度的广泛传播，印度的平权意识被觉醒，电影作为意识形态的重要交流手段，很多的电影导演，无论是男导演还是女导演都在努力向人们表达女性意识的抗争和觉醒。近年来的青春电影以成长中的女性个体着手，进而对青春女性个体的生命、存在价值进行质问，肯定女性的地位存在和生命意义。

影片《神秘巨星》形象地塑造了一个在父权压迫下追逐自己青春梦想的 14 岁女孩形象——尹希娅，她天生拥有一副好嗓音，又热衷于音乐表演和创作，但她生活在一个父权制的家庭中，父亲对母亲百般刁难并以暴力相加，对尹希娅的音乐梦想视为粪土。影片在一个看似商业化、戏剧化的叙事框架下，进行着现实主义的主题阐述，青春期的尹希娅与传统伦理下父权思想的代表进行反抗，追逐梦想的同时展现了印度女性独立的成长经历，她看到母亲被家暴便提议和父亲果断离婚，并决定通过自己的音乐梦想改善和拯救自己的命运。面对飞机上其他男性占据了自己的位置，并不像其他成年女性忍气吞声，她大胆为自己发声，争取自己的权利，其行为恰是青春个体对社会和对父权的反抗。影片中另一男性青年钦腾的善良，对尹希娅的纯洁无私的爱，展示出导演在弘扬青春群体的善良、独立的美好品格以及倡导印度年轻人应该具有正确的人生观、价值观和世界观。

即使新时代下的印度女性也还带有着传统风俗和意识形态的影子，但一部分人敢于向落后的传统观念进行挑战。《三傻大闹宝莱坞》中的女主角皮娅在发现自己的未婚夫是一个没有感情，心里只有金钱的小人后毅然决然选择逃婚，和自己选择的真爱在一起。她敢爱敢恨，勇敢追求自己的幸福，是青春个体在爱情伦理中尊崇自己内心正确的选择，也正是体现了敢于冲破封建世俗的新时代青年女性的形象。《嗝嗝老师》讲述了一个患有抽动秽语综合征的女老师奈娜几经面试失败后最终成了自己梦想的老师，并指引在学校备受歧视被认为是最恶劣的贫民窟学生走出低谷，找到人生目标，最后赢得尊重

的故事。影片中的嗯嗯老师因为身体缺陷遭到歧视；另一面遭到歧视的是学校单独分出来被认为是最顽劣的贫民窟学生群体，他们大多出身贫寒，经历过太多歧视与嘲讽，内心敏感压抑，正处于青春叛逆期。身患神经性疾病的奈娜老师童年被同学嘲笑，被老师训斥，甚至被亲生父亲嫌弃，但她在爱她的母亲、兄弟和校长的鼓励下，获得了她的理想人生。面对这群贫民窟里的青春个体，她展现出新世纪下印度女性的独立品格，通过自身努力改变命运的同时，坚定地把自己的信念传递给这些青春期的叛逆个体。

虽然印度当今的社会结构仍以男性为主导，但是随着传统观念和现代观念逐渐分化，女性的社会地位也不断提高改变，印度男性对于女性独立意识的觉醒也分为两大部分，在影片中也有所体现。《摔跤吧！爸爸》中的父亲在鼓励女儿时说："你们不仅仅是一个人在比赛，你们背后是那些被人认为不如男人的所有印度女性。"父亲要求她们完成自己的梦想，看似是父亲将自己未完成的梦想强加在女儿身上，但如果没有父亲的强制，她们可能就会像影片中那位14岁就结婚的新娘一样，早早嫁为人妻，终日围着厨房和丈夫身边转。父亲的执着是想让自己的女儿摆脱传统风俗和社会意识形态的阴影，向落后的传统观念宣战，从而激励社会中的其他印度女性。《厕所英雄》中的两位男性凯沙夫和凯沙夫的爸爸就是代表了支持女性独立的成长男性和传统观念下的保守代言人。凯沙夫的妻子是一名受过良好教育的教师，家庭环境也十分殷实。凯沙夫面对妻子坚持自己的想法公然对抗公公要求修建公厕，甚至以离婚来扩大事件在乡村里的影响，他一直周旋在妻子和父亲之间。最后他选择了用自己的实际行动解决问题，主动承担责任向政府提议、申诉等，主动改变自己的想法与世俗的传统陋习进行对抗。而凯沙夫的父亲则代表了村里大多数人，他们信仰宗教是传统观念的维护者，坚决反对修建厕所。

二、宗教与习俗相对照的影像伦理

印度是一个包容性、综合性很强的多宗教国家，拥有非常丰富的宗教文化，其中最重要的是印度教。据统计，约有82%的人信奉印度教，12%的人信仰伊斯兰教，只有少数人信仰起源于印度的佛教，另外还有极少数人信仰基督教、耆那教、犹太教等。佛教是一种世界性宗教，在人类的精神活动中

起着极其重要的作用，对人类的生活产生了深远的影响。佛教的产生严重破坏了古印度固有的主流文化——婆罗门教，佛教曾迫使其退出主流文化，成为印度的主流文化，但在后来便在印度没落了。佛教得到了许多民众的强烈支持，主要因为它具有更加平等的社会观。这种平等的社会观曾得到了很多低种姓者的关注，商人和低种姓者为了逃避婆罗门的压迫信仰佛教。作为反对婆罗门统治的社会改革运动，佛教并不是一种完全有效的社会改革运动。一方面，它没有发动种姓制度中的下层去反抗上层权威；另一方面，它无法创造出一种新的社会结构来取代种姓制度。

从根本上说，佛教不能代替印度的传统根源，即种姓制度和印度教的结合的相互作用是传统印度的特征。在传统的印度社会中，种姓制度适用于经常处于混乱中的印度人民，赋予人们一种认同感和归属感，更不用说印度教相比婆罗门教提出了种姓差异的维护方法，并设计了防御和修复机制来保护这种差异免受损害。因此在印度社会中，印度教代替了佛教流传至今。

但就宗教伦理而言，印度教与其他宗教有很大不同。除了少数的几个宗教，其他宗教教义都是主张世间万物的平等地位，这种平等思想获得世界各国信仰者的支持。但印度教就是其中的少数，其核心教义要求信徒们严守种姓制度，不得违反核心教义。因此，印度教教义对印度种姓制度的形成与延续具有重要影响。种姓文化是印度独有的社会等级制度，由于种姓制度的限制，底层人民的教育权得不到保障，其他种姓的人对政府在升学方面对低种姓民众优惠的政策进行反对和抗议，认为这是一种不平等竞争，反而对低种姓的人有了仇视，甚至有其他种姓的人来占用低种姓的人的受教育名额。

毫无疑问，印度文化的核心是宗教神学文化。"一切政治法律、学术思想、生活习惯、道德观念，都包容在宗教的范畴中。"[①] 印度文学、音乐、舞蹈、雕刻和其他艺术都无法摆脱宗教对它们的影响。尤其是思想道德观念的形成和风俗习惯的流传，面对印度宗教庞大而繁多的特点，电影人将许多人盲目信任宗教，并把宗教"神"化，将社会生活依附于宗教教义之上的问题进行了讽刺。《我的个神啊》中青年主角 PK 因为找不到回家的遥控器，看到地球人都在参拜神，希望在神的帮助下，愿望能得以实现，于是他便开始模

① 糜文开. 印度文化十八篇. 台北：东大图书股份有限公司，1977：1.

仿地球上的人们开始拜神、祈求神，并尝试纳入宗教。但是印度的宗教实在太多了，不知道哪一个宗教才能帮他实现愿望，于是加入了几乎所有他知道的宗教。导演对盲目尊崇宗教教义，将生活伦理和社会伦理关系盲目依附在宗教上的现象进行了反思。影片开头，女主角从小就被传说中神的使者塔帕兹先生围绕着，女主父亲每做一件事，塔帕兹先生就给他一个神，当父母得知女儿的男朋友是巴基斯坦穆斯林时一直反对，以为女儿要戴头巾和面纱一起做祷告。父亲第一时间开车去找塔帕兹，将青年之间的爱情假用神的旨意强迫他们分开，逾越了青春电影中正常的爱情伦理观，阴差阳错也导致了两个人的分开。在庙堂集会的时候，我们可以看到来集会的大多是中老年人，塔帕兹告诉一位老人将妻子带到4000公里外的喜马拉雅山上一个叫作普拉达的地方有个分庙就可以治好瘫痪，这明明是很荒谬的事情，可是在场的所有人都由于对神的敬畏毫无怀疑，只有PK敢于站出来质疑，提出正常的生活伦理。告诉大家人生病了应该去看医生或者接受生老病死，而不是通过如此荒谬超越宗教教义的方法来解决问题。人们对神的迷信就在于没有正确认识宗教，而是超越生活和社会伦理，错误地把神摆在主体位置。

同样《厕所英雄》中印度厕所之所以难建，除了资金不足外，更主要的原因是，印度教圣典《摩奴法典》把"在远离自家房屋的大自然排泄"当成不可更改的信条。当古老的经书被当作一种"愚民"的手段，其实就违背了神明的本意，这也是影片所尽力表达的。

印度的宗教习俗导致印度成为"偶像崇拜"的重灾区。"偶像崇拜"通常指崇拜任何一种偶像、图像或物体，与敬拜一神论的神相对，是一个人对信仰的象征物和信仰的极端化。印度教中的众神将自己塑造为拯救世界免受危险的图像，随着时间的推移，它们形成了一个强大的偶像崇拜复合体。在印度，人们将世界上的英雄和有地位名望的人都看作是各个神灵的化身，无形之中赋予英雄某种神性并使其神化，偶像明星也不例外。在影片《我的个神啊》中人们对于神和自称神的使者塔帕兹先生的极端信仰就到了"偶像崇拜"的境地。人人家里包括浴室都摆满了塔帕兹先生的照片，贾古的爸爸一有问题就求助于塔帕兹先生，不论正确与否，完全崇拜和听从于塔帕兹先生和他口中的神，不遵循自己的内心。每天来拜神的人都很多，所有人都挤在庙里，手里都端着坚果和金钱向神祈祷，希望神可以满足他们的心愿。从心理

学的角度来看，偶像崇拜是青少年成长过程中不可避免的过渡性心理现象。电影《脑残粉》中的青年高瑞夫是一个普通网吧的小老板，从小就是巨星阿利安的脑残粉，家里墙壁上全部都是阿利安的照片，也同时因为长相酷似后者而被称为"小阿利安"，模仿阿利安的演唱动作和电影里的镜头。因为对阿利安的极度崇拜，高瑞夫一路模仿偶像当年的举动，并威胁殴打对自己偶像出言不逊的另一名影星，以此当作送给阿利安的生日礼物，不料却让阿利安非常生气报了警，并且拒绝给高瑞夫解释的机会。这让高瑞夫恼羞成怒，因此开始了变成黑粉报复偶像。青少年偶像崇拜的形成对青年个体的成长产生了积极和消极的作用。对偶像人物的神化会导致个人的自我迷失，高瑞夫对于阿利安的崇拜近乎狂热，导致每次考试学习成绩不超过 40 分，也只是一个平凡的网吧老板，最终也因为将偶像在自我意识中过分夸张和神化，当发现事实与自己的想象不一样时无法接受，最后造成悲剧，由此可见偶像崇拜对青年的危害。

对印度电影中宗教问题的探究不仅局限在印度本土，还延伸到了印巴问题以及深处异国他乡的印度人。影片《小萝莉的猴神大叔》表现长期困扰印度社会的印巴冲突和宗教信仰矛盾，向观众传达的核心思想是尊重差异、平等交流、和谐共处。帕万为了尊崇自己心中哈努曼神的旨意，决定将巴基斯坦的伊斯兰教小女孩沙希达送回巴基斯坦，但在领事馆的工作人员得知他要去巴基斯坦后拒绝为其办理签证，在帕万被允许进入巴基斯坦之后，尽管帕万做了解释，甚至当官员了解了真相后，仍然对帕万严刑拷打迫使他承认是敌方的间谍。最后，记者在关键时刻将视频上传到网上，并向印度和巴基斯坦两国民众澄清了事情真相，帕万的事迹触动了人民，亦拯救了人民的心，帕万在众人的护送下脱离了危险。

影片《我的名字叫可汗》是对宗教问题的全球讨论。近年来的恐怖袭击让人们处于对穆斯林的恐惧之中，也有许多无辜的穆斯林遭到歧视和身心伤害。影片中因 9·11 恐怖袭击的爆发引起了美国对穆斯林的反对和歧视，信奉伊斯兰教的可汗和印度教的曼迪娅不顾反对结为夫妻，而曼迪娅唯一的儿子在同学们的歧视争斗中去世，因为他继承了穆斯林的姓氏，悲愤的妻子将愤怒发泄在可汗的穆斯林姓氏上，可汗为了澄清自己的姓氏并非与恐怖组织有关，踏上了艰难的觐见总统之途。在与总统对话的漫长过程中，他最终赢

回了自己的小家，也同时为全世界无辜的穆斯林发声，"我的名字叫可汗，但我不是恐怖分子"。

结　语

印度是第三世界的重要国家，近年来印度政府继续加大经济改革力度，全面推进自 20 世纪 90 年代以来逐步形成的全方位外交，提升对国际事务的参与度，塑造全球性大国形象。与落后的经济发展水平相比，以电影为代表的印度文化产业显得尤为发达。21 世纪后，印度新电影正承担着建构印度新形象的重任，印度整个社会开始对新时代下的青年群体，尤其是女性群体进行重新认知。在男女的性别伦理中，她们以自强、坚韧的伦理角色对社会进行抗争，是努力实现自我价值的新时代印度女性，是印度当今社会新型女性青年群体的缩影。在宗教与传统的博弈伦理中，印度的新青年开始对传统习俗，包括婚姻、爱情等各个方面进行革命，在这个过程中他们开始冲破宗教的束缚，向现代文明迈进。电影作为意识形态的表达，我想不仅是影像中青年人对社会的抗争，也是国家寄希望通过对宗教和伦理的革新走向思维的解放，更是印度在向世界宣示着何为印度精神，用影像照亮新世纪的曙光。

（作者袁智忠系西南大学影视传播与道德教育研究所所长；作者张明悦系西南大学新闻传媒学院戏剧与影视学硕士研究生。）

当代印度电影
——浪漫现实主义的现代性呈现

A Study of Contemporary Indian Films:
Modernity Presentation of Romantic Realism

曹峻冰

摘要：在《战狼2》《红海行动》《我不是药神》等电影类型化实践的有益探索，不少国产电影因娱乐性、商业性彰显，思想性、艺术性缺失而饱受诟病的背景下，近年来印度电影以现实与浪漫的成功交融和在中国屡屡叫好叫座的观影表现，无疑给我们提供了某种启示。探析多部印度电影的热映因由，溯源浪漫现实主义传统的文化基因、美学特征与结构手法，呼唤国产电影浪漫现实主义传统基于"创造性转化和创新性发展"前提的现代性呈现，显然于国产电影的未来发展不无益处。

关键词：印度电影；浪漫现实主义；现代性呈现

ABSTRACT: Under the background of the beneficial exploration of film genre practice such as "Wolf Warriors Ⅱ", "Operation Red Sea", "Dying to Survive" and the criticism of many domestic movies for their lack of thought and artistry due to their entertainment and commerciality, Indian movies in recent years have been repeatedly praised for their successful blending of reality and romance in China. Now it undoubtedly provides some inspiration. Exploring the reasons for the popularity of many Indian films, tracing back to the cultural genes, aesthetic features and structural techniques of the romantic realism tradition, calling for the modernity presentation of the romantic realism tradition of domestic films based on the premise of "creative transformation and innovative development", is obviously beneficial to the future development of domestic films.

KEYWORDS: Indian Films; Romantic Realism; Modernity Presentation

一、近年进口印度电影管窥

自1913年印度第一部故事片《哈里什昌德拉国王》（唐狄拉吉·戈温特·巴尔吉）开启印度电影史以来，受英国殖民统治、国家内部动荡及当代经济快速发展等因素的影响，印度电影历经萌芽期（1913—1920）、无声电影繁荣期（1920—1930）、有声电影时期（1930—1947）、印度新电影时期（1947—1979）、衰落期（黑社会介入，1979—1995）和振兴期（1995年以来），印度电影已经成为世界电影发展史中不可忽视的组成部分。

近几年来，在占据较大市场份额的进口影片中，印度电影以对现实的真诚关注和不俗票房异军突起，不断从纵横观影市场的好莱坞大片中成功突围。被习近平主席多次称赞①的《摔跤吧！爸爸》（尼特什·提瓦瑞，2016）于2017年5月在中国上映后，斩获12.96亿的高票房，豆瓣评价高达9.1分，其与同期上映的《加勒比海盗5：死无对证》（乔阿吉姆·罗恩尼、艾斯彭·山德伯格，2017）、《银河护卫队2》（詹姆斯·古恩，2017）共同撑起当月中国大陆电影票房市场。这是印度电影进口中国以来单片取得的最好成绩，也是第一部在中国的票房超过本土票房的电影。回顾历史，印度电影进军中国最早可追溯到1955年首次在中国上映的《流浪者》（拉兹·卡普尔，1954），70年代末该片在中国复映使其再次引起轰动——作为经典之作，它是首部在海外打响知名度的印度电影。此后，印度电影虽一度在中国难觅踪影，但2011年在中国上映的《三傻大闹宝莱坞》（拉库马·希拉尼，2009）以异常火爆的观影热潮相继席卷院线和网络，上映四天票房便达742万，并最终以1300万的成绩荣登当年中国引进印度电影的票房冠军宝座。② 在为中国观众

① "[2017年——笔者注]9月5日，习近平主席与莫迪总理的会晤，是双方自洞朗对峙事件解决后的首次会面，引发各方关注……习主席再次称赞《摔跤吧！爸爸》在华票房大热，增进了中国人民对印度人民的亲近感。"罗照辉［中国驻印大使——笔者注］：《翻旧页开新篇　中印关系前景可期》，印度教徒报，2017年9月22日。

② 票房飘红受中资追捧印度电影进入"分账片"时代。

所欣赏的进口印度电影中，2015年上映的《我的个神啊》（拉库马·希拉尼，2014）成为一次票房爆发式象征，该片是首部在中国票房破亿（1.18亿元人民币）的印度电影。2018年，《神秘巨星》（阿瓦提·钱德安，2017）、《小萝莉的猴神大叔》（卡比尔·汗，2015）、《起跑线》（萨基特·乔杜里，2017）被相继引进中国并引起广泛关注。前两片分别以7.39亿和2.83亿元人民币的票房收官，而《起跑线》在赢得2.1亿元人民币高票房的同时，其所关注的现实教育问题也引发热烈讨论。2018年6月8日在中国上映的关注"清洁印度"这一迫切现实问题的《厕所英雄》（2017）与2018年10月12日在中国公映的讲述现实中学教育中有缺陷的老师与最顽皮的学生逆袭成功的励志故事《嗝嗝老师》（西达夫·马贺拉，2018），也引起观众热议，前者赢得9707万元人民币的不俗票房，后者票房则是1.5亿元人民币。事实上，进口印度电影叫好叫座的观影现象促使中国电影创作和理论工作者不得不以新的眼光加以审视，进而从更深层次来探析印度电影何以在收获高票房的同时又能保持良好口碑的问题。

印度电影以宝莱坞制片厂（位于孟买基地）为主要依托，结合不同语言体系划分为四个大规模地方电影生产基地。得益于多语种的创作环境和独立制片的产业生态，近年来印度年均电影产量逾1500部，为全球之最。"从近两年全球影视业的数据看，目前印度电影的出口量仅次于美国，且在北美和英国的影响力高居进口片第一。"① 据2016年北美电影市场统计数据，46部票房过100万美元的外语片中，印度电影占了29部，而中国电影仅有3部。在该榜单票房前十的电影中，以《摔跤吧！爸爸》领衔的印度电影一举夺得6个席位，而曾夺得中国大陆年度票房冠军的《美人鱼》仅排在第7位。很明显，印度电影已在21世纪悄然崛起。其在对传统样式风格的突破、制作工艺的优化及类型融合的探索等方面已然取得不俗成绩，既改善了过往"量大质低"的产业状况，又以多样化的叙事题材、民族文化的新颖表达、直面现实的人文情怀、超乎寻常的想象力、国际化元素的植入、叙事性强化的歌舞奇观等，形成独具创新力的影像语言和美学形态。一方面，印度传承几千年的历史文化为电影提供了取之不竭的创作语境、本土特色与丰富素材；不少

① 印度电影出口量仅次于美国。

影片以多元的文化色彩（民族文化与西方文化的融合）、突破传统的民族元素、巧妙黏附叙事的歌舞表演，在注重细节密度与宏观描绘、典型形象塑造与饱满情节叙述的同时，创造出奇幻的想象空间、绚烂的影像世界和寓教于乐的审美价值。另一方面，印度电影在题材选择上不断推进，对种族、宗教、政治、女性、教育、贫富差距等颇具争议性的现实问题也给予不无人道、讽刺意味的关注和批判，甚至用一反常态的理性、写实手法揭示社会等级矛盾、宗教桎梏与民生问题。概言之，21 世纪以来的印度电影在快速发展的过程中已经形成中国观众颇为熟悉的以现实为主兼以浪漫，或现实与浪漫现代性交融的创作方法和美学风格。

二、当代印度电影浪漫与现实的现代性交融

对一个教育水平不是太高的国家而言，印度早期电影主要被作为一种国民娱乐活动。乌利希·格雷戈尔认为它们多为"情节剧片和喜剧性的奇遇歌舞片，这些影片情节雷同，与现实生活毫无联系"[①]。印度电影关于现实主义艺术风格的最早探索始于 20 世纪 60 年代末，一批力求突破传统和大胆创新的导演此期登上影坛。作为其中最杰出的代表，萨蒂亚吉特·雷伊成功拍摄了"阿普三部曲"：《道路之歌》（1955）、《不可征服的人》（1956）和《阿普的世界》（1959），其匠心独运且富有诗意的画面构思体现出对社会细致入微的观察，对人物真实典型的塑造，对现实问题深刻敏锐的揭示。在他后来拍摄的反映政治和社会现状的新"三部曲"：《森林里的日日夜夜》（1970）、《仇敌》（1970）和《不负责任的伙伴》（1971）中，他对现实的关注则更具反思、批判高度，对"阶级对立、权势和金钱"（约翰·罗西里语）[②]、社会腐败及人物精神生活进行了深刻描写，同时又"赋予作品以浓厚的气氛和美丽的场景"[③]，使之与历史事件的残酷性相得益彰。莫利奈·森此时则创立了印度电影的政治学派，其执导的《开路先锋》（1969）、《会见》（1970）、《71

① [德] 乌利希·格雷戈尔. 世界电影史（1960 年以来）第三卷（下）. 郑再新等译. 北京：中国电影出版社，1987.

② 同①。

③ 同①。

年的加尔各答》（1972）、《一个没有结尾的故事》（1972）等影片"倡导现实主义的、密切反映现实生活的政治电影，它直接地描写印度社会的尖锐矛盾，对社会起了有益的作用"①。他一再运用突破传统电影的现实主义创作方法，其影片"为了发挥观众的想象力，不是局限于描写现实，而是运用电影的美学手段激发观众的想象力"②。希阿姆·贝内加尔此期也拍摄了《幼芽》（1973）、《黑夜的尽头》（1975）和《搅拌》（1976）等优秀影片，在展示美丽的田园景色的同时，再现了下层人物（佃户、小学女教师、产业工人等）的凄惨遭遇，揭示了地主、高利贷者等权贵们的虚伪、冷漠和残忍。由此可见，这时的印度电影在运用现实主义方法对社会进行强烈批判，对人物抱有深刻同情和理解的同时，又以美丽奇幻的画面、极富感染力的情节铺陈与绚丽神秘的理想世界的深情建构，使作品流露出一定的浪漫主义情怀。但这一传统因后来过度的批判、讽刺的现实主义倾向，忽略轻松、独特的浪漫主义抒写而渐渐失去本土观众。

现实主义和浪漫主义同为文艺发展史上的两大思潮，标识着两种不一样的创作方法和艺术风格。前者最早可追溯到古希腊唯物主义哲学家赫拉克利特的"艺术模仿自然说"③。亚里士多德在《诗学》中则对"模仿说"有所继承并有较大发展，他认为："史诗的编制、悲剧、喜剧、狄苏朗勃斯的编写以及绝大部分供阿洛斯和竖琴演奏的音乐，这一切总的说来都是模仿"；"正如有人（有的凭技艺，有的靠实践）用色彩和形态模仿，展现许多事物的形象，而另一些人则借助声音来达到同样的目的一样，上文提及的艺术都凭借节奏、话语和音调进行模仿——或用其中的一种，或用一种以上的混合"④。而19世纪法国兴起的现实主义运动则将亚里士多德以来的文艺模仿说发展为客观看待现实社会的世界观和方法论，注重细节真实、客观描写和典型形象塑造，

① ［德］乌利希·格雷戈尔. 世界电影史（1960年以来）第三卷（下）. 郑再新等译. 北京：中国电影出版社，1987.

② 同①.

③ 赫拉克利特认为，艺术模仿自然，显然是如此；绘画混合白色和黑色、黄色和红色，从而描绘出酷似原物的形象；音乐混合着不同音调的高音和低音、长音和短音，从而造成一个和谐的曲调；书写混合元音和辅音，从而形成整个这种艺术。这些观点体现出其对世界的辩证理解，对艺术与和谐的认识，之于当时和此后的思想文化发展都产生了深远的影响。

④ ［古希腊］亚里士多德. 诗学. 陈中梅，译. 北京：商务印书馆，1996.

关注人性善恶并对社会黑暗面予以深刻揭示。浪漫主义形成于 18 世纪晚期至 19 世纪初期的浪漫主义文艺运动，它以一种与启蒙运动截然不同的非理性观念来反映客观现实，注重人物内心世界的描写，多用热情洋溢的语言、瑰丽奇妙的想象和超现实的手法刻画性格，抒发对理想未来的热烈追求，强调"模仿"与"自然"的差异性。正如塞缪尔·泰勒·柯勒律治所言："我们都知道，艺术模仿自然。如果所有人说的'模仿'和'自然'都是同一个意思，那么我想表达的真理也不过是些老生常谈了"；"艺术家可以选取自己喜欢的视角，以产生理想的效果，即差异中的相似，相似中的差异，二者谐和于一"；"自然物体犹如镜子，呈现先于意识的所有可能的理性成分、步骤和过程，因此也先于充分发展的知性行为。而人的心灵则是散布于自然形象的所有理性之光的聚焦点，使所有这些形象整合起来，纳入人的灵魂维度之内，从这些形式中抽取出相应的道德思考并将这种思考返还于形式，使外在的内化，内在的外化，使自然成为思想，思想成为自然，这就是艺术天才的秘密所在。"① 比照现实主义和浪漫主义的创作方法，我们能够深切感觉到 21 世纪以来印度电影的创作方法、艺术风格交织着现实与浪漫的双重色彩，而这种不无现代性的"混搭"式融合也为印度电影确立了新的面貌，从而为印度本土电影创作及产业发展带来新的契机。

1. 再现现实与营造浪漫的题旨呈现

"艺术作品必须准确无误和恰如其分地反映客观地决定着它所再现的生活领域的全部重要因素。"② 自《季风婚宴》（米拉·奈尔，2001）获第 58 届威尼斯国际电影节金狮奖，《印度往事》（阿素托史·哥瓦力克，2002）提名第 74 届奥斯卡金像奖最佳外语片之后，印度电影愈加体现出强烈的本土意识，其关注和表现的客体几乎都是印度社会所固有的国族面貌、政治生态和潜藏的宗教、种族、贫富悬殊等矛盾。它们既试图从现实、客观的外部世界深入内部，揭示人物心理及其对外部现实的看法，并赋予自身严肃而深远的思想价值，又不失时机地运用浪漫主义方法使本文具有如梦如幻、如诗如歌的热

① [英] 塞缪尔·泰勒·柯勒律治. 论韵文或艺术. [英] 拉曼·塞尔登编. 文学批评理论：从柏拉图到现在. 刘象愚等译. 北京：北京大学出版社, 2000：19 – 21.
② 同①.

烈、真诚的抒情色彩；而且这种展现是在现代性视阈下的。

《摔跤吧！爸爸》讲述了一名退役摔跤运动员马哈维亚为实现给国家赢得世界金牌的夙愿，培养两个女儿从小学习摔跤并使她们最终成为世界冠军的故事。影片在揭露教育、男女平等、体育机制等方面复杂、尖锐的社会问题的同时，更多地展现了一个普通国民所秉持的国族责任感。当片尾难以进入比赛现场的马哈维亚听到从运动场传来的印度国歌时，他满含热泪的双眼溢出胜利的喜悦、理想实现的激动和无比的自豪感。饰演马哈维亚的阿米尔·汗被誉为"印度最后的良心"，其主演的一系列"阿米尔·汗电影"多直面印度社会的种姓制度、贫富差距、性别歧视、家庭暴力、女性平权、学校教育等现实问题，体现出对社会现实的强烈关注和浓郁的人道主义色彩。在印度，印度教和伊斯兰教之间的矛盾从16世纪延续至今，其间经英国殖民者的分化瓦解和政治纷争中的火上浇油，二者之间的贫富悬殊日趋扩大，族群矛盾日益激化，即使今日，形势仍不容乐观。《小萝莉的猴神大叔》便通过对一个外号"猴神"的印度大叔为亲自送因来印度求医而走失的巴基斯坦小女孩回家坚决踏上凶险、奇妙的异国之旅的故事的感人叙述，直面国家政治、宗教冲突等方面的深层次现实问题。影片从一个普通、善良、率真、执着的小人物入手，借时代氛围、国族情绪、宗教信仰、恋爱亲情、家庭教育、商业文化等方面的复杂关系建构了宏大的历史、现实和政治语境。当信仰印度教的猴神大叔帕万（萨尔曼·汗饰）费尽周折将信仰伊斯兰教的小女孩沙希达（哈尔莎莉·马尔霍特拉饰）送到家后，并终能在两国人民的共同注视下拖着伤痛之驱跨过壁垒森严的边境线时，其意义远远不止是对宗教冲突所带来的斗争和流血的反思，而是对宽容、和谐、至爱的真诚呼唤。《起跑线》关注基础教育问题，它以客观写实之法暴露了教育体制及相关的贫富悬殊、贪污腐败等现实问题，表现出对上流社会玩弄权谋、相互攀比、固化教育思维的鄙弃和对下层人民艰苦生活、朴素善良、互帮互助的同情与赞美，具有深刻的批判意味和警示意义。

同时，印度电影对现实的真诚再现和思考，显然摒弃了传统的、刻板的、残忍的、冷酷的表现方法，而是采用富有形式美学意味的浪漫主义方法来抒发情感、揭示主题。作为人类源于现实又超越现实的永恒主题，爱情是印度电影中必不可少的。不少电影采用男女主人公一见钟情，或勇敢挑战传统禁

忌自由恋爱，或克服重重阻碍有情人终成眷属的情节模式来展现爱情的热烈、奔放、真挚与美好。《三傻大闹宝莱坞》的男主人公兰彻（阿米尔·汗饰）因混吃去参加别人的婚礼时第一次见到女主人公皮娅（卡琳娜·卡普饰）后，二人便因一些误会及由此引发的笑料而一见钟情。影片用一段歌舞来展现皮娅对兰彻的思念，带有幻想意味的影像基调鲜艳明亮，场景设置富丽精致，载歌载舞的壮观场面间配以颇富怀旧色彩的黑白画面，淋漓尽致地展现了一个陷入热恋、相思的女孩儿内心的悸动、憧憬和兴奋。总而言之，无奈的现实与其中的美好事物（爱情、友情、励志、和谐等）所洋溢的浪漫抒情氛围的巧妙结合，使当代印度电影更具思想性、艺术性和观赏性，启人深思，耐人寻味。

2. 克服现实阻碍与追求理想的性格刻画

恩格斯在1888年4月致玛·哈克奈斯的信中曾说："（现实主义）除细节的真实外，还要真实地再现典型环境中典型人物。"① 那么何谓作品中的典型？"典型既是一个人，又是很多人，就是说，是这样的一种人物描写：在他身上包括了很多人，包括了那体现同一概念的整个范畴的人们。"② 印度电影常以写实手法展现不同文化背景、地位阶层、价值观念下普通大众的生活状况、人性善恶、生存焦虑与烦恼梦想。《摔跤吧！爸爸》中自私自利的国家摔跤队教练、《神秘巨星》中专横固执的父亲、《起跑线》中虚荣冷漠的学生家长等有缺陷的普通人，与《三傻大闹宝莱坞》中贫苦善良的拉杜（沙尔曼·乔希饰）一家以及一个个鲜活真实、值得同情关爱的主人公们（小职员、退役运动员、小商业者、中学生、大学生等，多是向往爱情、坚守理想、勇于探索和挑战现实的浪漫主义人物）组成了影片的小人物群像，折射出印度社会普通民众的多元生存境况——兼具现实底蕴与浪漫情怀的人物形象的塑造，实为当下现代性呈现的当代印度电影（也有学者称之为"新概念印度电影"）的常态。

一如别林斯基所说："必须使人物一方面成为一个特殊世界的人们的代

① ［德］恩格斯. 致玛·哈克奈斯. 中共中央马恩列斯著作编译局编. 马克思恩格斯选集（第四卷）. 北京：人民出版社，1972：462.
② ［俄］别林斯基. 同时代人. 别列金娜选辑. 别林斯基论文学. 梁真，译. 上海：新文艺出版社，1958：121.

表，同时还是一个完整的、个别的人。只有在这种条件下，只有通过这种矛盾的调和，他才能够成为一个典型人物。"① 这就是说"典型"作为"熟悉的陌生人"，他既要具有广泛的普遍性，即集中反映了深广的社会历史发展情势，同时又要具有鲜明的个性，即"他一方面像这范畴里的许多人，同时又只像他自己，任什么别人也不像的"②。根据印度摔跤运动员马哈维亚·辛格·珀尕的真实故事改编的传记片《摔跤吧！爸爸》所塑造的主人公马哈维亚就是一个典型环境中的典型人物，其个人命运与国族发展进程密切相关。作为退役运动员，他因现实生活窘境和缺少国家支持而不得不放弃摔跤训练，只能寄希望于尚未出生的儿子来实现自己勇夺世界冠军、为国族争光的梦想，然而命运的捉弄让妻子生的都是女儿，他不得已只有训练两个女儿。尽管大女儿在成为国家运动员后被送去专业体校训练（远离了简陋的家庭训练场），后用新的技术动作打败了年迈的他，但他最终还是以自己的训练理念成就了受挫后重新振作起来的女儿的世界冠军梦（当然也是他自己的）。《神秘巨星》讲述喜欢唱歌的14岁少女尹希娅（塞伊拉·沃西饰）突破现实阻碍和性别歧视，努力追逐音乐梦想，终以一个蒙面女孩儿的天籁般甜美的演唱红遍网络并赢得国内音乐界最高奖的故事。但其母亲娜吉玛（梅·维贾饰）作为典型人物则更为真实地再现了印度女性的普遍生存环境：经济难以自主，独立思想缺乏，甘忍家庭暴力，生存空间逼仄，依赖人格突显等。总体看来，印度电影中典型人物的命运多与时代、社会、历史无法分割，两难的现实困境往往造成人物曲折的生活遭际，其内在原因大多指向社会意识形态固化和个体意识觉醒的迟缓或缺失上。

 比较而言，浪漫主义多以超越现实的创作态度，以象征隐喻和语言修辞执着表达个人内在心灵、精神理想和幻想，可谓对人物思想、灵魂的更高境界追求，是一种富有个人理想主义色彩的表现。"艺术家必须模仿事物内在的东西，即通过形式、形象以及象征向我们言说的东西，那就是自然精神，正如我们无意识地模仿自己热爱的人们，只有这样，艺术家才可能在客体中创

① ［俄］别林斯基. 同时代人. 别列金娜选辑. 别林斯基论文学. 梁真，译. 上海：新文艺出版社，1958.
② 同①。

造真正自然的东西,最终创造真正人性的东西。"① 《摔跤吧!爸爸》中的马哈维亚即使面对重重现实阻碍也从未放弃过梦想,对同村人的冷嘲热讽,对落后的训练条件,抑或对女儿起初的强烈反抗,他都以自己的方式(搭建简陋的摔跤训练场,为女儿争取与男性同等的比赛机会,想方设法对女儿进行官方禁止的校外指导等)克服困难一步步靠近并最终实现梦想——对梦想的绝对执着使这一人物更为纯粹,性格也更为立体。《神秘巨星》中的娜吉玛亦如此,为帮助女儿实现音乐梦想,她瞒着丈夫卖掉原为嫁妆的项链来为女儿购置笔记本电脑,并尽最大努力为其创造自由成长的空间。当然,低眉颔首、逆来顺受的表面形象所掩盖的其实是一个极富浪漫情怀的个性化灵魂——她最终在女儿的鼓励下走向与保守、霸道、粗鲁的丈夫法鲁克(拉杰·阿晶饰)的决裂并自我觉醒。

3. 真实细节与离奇想象兼具的情节铺叙

显而易见,当代印度电影多以爱情纠葛、恩怨情仇、奋斗逆袭等为情节主线,在故事叙述与情节设置方面多具有浓厚的浪漫现实主义色彩。叙事注重情节的跌宕曲折、张弛有致,多与具体时空地域紧密结合,体现出丰富生动的逼真性、立体感和生活化,因而给观众提供了较多的生活感悟与现实思考。不仅如此,题材的国际性与时尚性,好莱坞类型制作模式的本土化借鉴(注重与印度电影传统样式有机融合),歌舞的叙事性强化,宗教文化的开放性趋向,基于传统的服饰与血亲、姻亲关系的世俗化转换等,也使当代宝莱坞电影具有较为现代的独特景观。

印度电影在情节铺陈过程中非常注重新颖且合乎情理的细节给观影者带来真实的体验。细节真实(如不同年龄、阶层人们的服饰基于现代现实情理的去传统化改造,紧扣印度当下东西方文化融合及宗教、政治、教育体制等现实问题的黑色幽默等)是现实主义典型化的基础,它往往能极大地增强现实主义文艺的表现力。在细节处理上,印度电影除常用特写镜头来展现人物的面部情绪或较为关键的事物,还惯用一波三折的反转和机巧的设悬、释悬来恰当布局情节结构,从而使叙事线索更为合情合理、饱满鲜活。

① [英]塞缪尔·泰勒·柯勒律治. 论韵文或艺术. [英]拉曼·塞尔登编. 文学批评理论:从柏拉图到现在. 刘象愚等译. 北京:北京大学出版社,2000:22.

除细节真实，印度电影还擅用一些能够体现脑洞大开的想象力的内容为故事情节增添丰富多彩的浪漫主义元素——神奇的情节设定和戏剧性的剧情处理显示出内容题材的创新性选择和形式风格的突破性拓展。"浪漫主义的夸张手法有表现奇特、神化色彩、象征意义和对比原则这四种主要形式"[①]，而印度电影常将浪漫主义的多种手法综合运用于多样化的题材及蕴涵中。传统歌舞元素的叙事作用也得以明显强化，已不再是传统的独立于情节叙述的MV式表演，而是叙事结构的有机成分，并对推动剧情和完善叙事具有实际意义。如《我的个神啊》中男女主人公初识后的一段歌曲，则由一系列叙事性镜头来配合歌曲的演唱，男女主人公从相识、暧昧到热恋的场景也与歌词相契合；当歌词唱到"如果阳光太过强烈，我会为你挡住它"时，在树下看书的男主人公便为女主人公挡住了从树荫缝隙处洒下的阳光。诚然，类似于此的歌舞创作已不再如以往那样只是游离于情节叙事的单纯地唱歌跳舞。无疑，合情入理及剧情表达需要的歌舞表演（也逐渐吸收了西方的音乐、舞蹈特色，而不仅仅是印度传统歌舞）的存在强化了影片的浪漫气息，其强烈的视觉冲击力也平衡了现实主义叙事惯常溢出的沉闷甚至是压抑感，也在一定程度上推动了当代印度电影的国际化传播。

三、印度电影浪漫现实主义的现代性呈现的启示

印度电影将现实与浪漫进行现代性交融，将思想性、艺术性和观赏性、商业性巧妙结合，在展现深刻宏大的社会现实问题，引发文化、教育、宗教、礼俗等思辨之时，又不失视觉奇观、机智幽默所带来的休闲娱乐效果。这显然启示置身于产业化日渐成熟的本土电影市场中的国产电影，在中国特色社会主义新时代，对浪漫现实主义创作传统进行深情回望。

其实，在某种意义上，中国文学上的现实主义与浪漫主义的融合互衬在唐代诗歌中已初具雏形，并已展现出新颖的浪漫现实主义创作之法的崇高感和艺术美。所以有研究杜甫诗歌创作的学者曾诗意评述："浪漫主义和现实主

① 田文信. 论浪漫主义. 北京：文化艺术出版社，1988：40.

义是杜甫诗一对矫健的翅膀，都一样的善于飞翔。"① 而历经中国社会历史文化的一次次激荡、变革、进步对文学艺术的冲击和影响，国产电影浪漫现实主义传统最终因"十七年电影"的创作实绩而得以确立。它不仅是西方文艺思潮滋养的结果，而且在精神内涵与美学思维上更与中国古典文学的思想内核和审美逻辑存在较大程度的契合。1958年，毛泽东根据中国新诗"形式是民歌，内容应是现实主义和浪漫主义对立的统一"的精神提出"无产阶级文学艺术应采用革命现实主义与革命浪漫主义相结合的创作方法"。这一创作方法于1960年召开的中国文学艺术工作者第三次代表大会上取代"社会主义现实主义"成为全国文艺创作的指导方法。"革命现实主义与革命浪漫主义相结合"作为"一种崭新的艺术形式"，应"反映这样一个伟大的时代，反映我国劳动人民这种敢想、敢说、敢做的精神，反映他们那种创造奇迹的革命乐观主义精神、革命浪漫主义精神"②；而"革命浪漫主义"的基本内核"就是革命的理想主义，是革命的理想主义在艺术方法上的表现"③。这就要求广大文艺工作者在创作中把客观现实与革命理想、求实精神与革命气概、革命实践与历史趋向有机结合，把现实主义和浪漫主义辩证统一。否则，便如周扬所言："浪漫主义不和现实主义相结合，也容易变成虚张声势的革命官腔式和知识分子式的想入非非"④。基于"两结合"的创作方法，一大批具有国族关怀、样式探索、风格创新的优秀国产电影纷纷涌现——多样化的喜剧电影（讽刺喜剧、歌颂喜剧、生活轻喜剧等）、英雄谱系的宣教电影等不断出现优秀之作。此期优秀讽刺喜剧多将轻松喜剧的手法与讽刺手法相融合，温和适度地对现实社会中的官僚作风、不良社会习气及一些丑陋恶劣的道德品行进行鞭挞、批判，如吕班的"喜剧三部曲"，即《新局长到来之前》（1956）、《不拘小节的人》（1956）和《未完成的喜剧》（1957）等；优秀的歌颂喜剧多歌颂新人、新事、新道德品质，体现出歌舞升平、和乐相融的氛围，如

① 李汝伦. 杜诗论稿. 广州：广东人民出版社，1983：69.
② 陈荒煤. 向革命的现实主义和革命的浪漫主义前进的开始. 吴迪编. 中国电影研究资料（1949－1979）（中卷）. 北京：文化艺术出版社，2006：242.
③ 周扬. 我国社会主义文学艺术的道路——1960年7月22日在中国文学艺术工作者第三次代表大会上的报告. 人民日报，1960年9月4日.
④ 周扬. 新民歌开拓了诗歌的新道路. 红旗，1958（1）.

《五朵金花》（王家乙，1959）、《今天我休息》（鲁韧，1959）等；优秀的生活轻喜剧则主要取材于现实日常生活，塑造活生生的普通人物形象，强调"有矛盾而不必尖锐，有冲突而不必激烈，有讽刺而不必辛辣，有歌颂而调子不必过高"[①]，如《大李、小李和老李》（谢晋，1962）、《李双双》（鲁韧，1962）等。此期优秀的英雄谱系的宣教电影多塑造洋溢着理想和激昂之情的浪漫主义英雄，通过对历史或现实中的战斗英雄或富有英雄精神的平凡人物的细节描写和性格刻画，揭示富有革命乐观主义、浪漫主义色彩的人情人性和高尚精神，如《董存瑞》（郭维，1955）、《铁道游击队》（赵明，1956）、《平原游击队》（苏里、武兆堤，1955）、《上甘岭》（沙蒙、林杉，1956）等。"十七年电影"不仅在创作数量上呈爆发态势，而且题材与题旨多样，叙事结构机巧流畅，叙事手法巧妙新颖，并塑造了众多富有恒久艺术魅力的典型人物。

结合近两年《战狼2》《红海行动》《我不是药神》等电影的热映与《摔跤吧！爸爸》《小萝莉的猴神大叔》《神秘巨星》等当代印度电影成功的国际化传播，不难看出，传统的浪漫现实主义创作方法在促进国产电影样式类型探索，增强电影语言的创造力和表现力，创新电影美学风格，平衡电影的思想性、艺术性与商业性，进而实现电影的现实启迪性和娱乐观赏性的有机融合，乃至社会效益和经济效益的双赢等向度上都具有现实紧迫性和重要的方法论意义。实际上，随着当前中国电影市场的快速发展，国产电影尽管在创作规模、类型探索、跨类融合、工业定位、策划营销等方面取得了不同程度的进步，然而在题材开拓、思想呈现（尤其是歌颂真善美、英雄礼赞等）、现实观照、影像语言、美学风格等诸方面依然存在明显的不足与缺陷。无差别的情怀复制，无艺术的美学表达，无创新的故事复述，加之资本势力的盲目搅扰，造成了良莠不齐的"同质化"系列电影的逐利景观。而当下众多国产电影对好莱坞类型模式的过度沿袭，也制约了自身独特性、创造力和国际输出潜能的充分发挥，也很难形成具有中国传统、中国特色、中国风格、中国气派的类型和样式——风格鲜明、本土特色浓郁和民族文化极力彰显的当代

① 马德波. 电影喜剧的命运——悲剧. 罗艺军主编. 中国电影理论文选（下册）. 北京：文化艺术出版社，1992：424.

印度电影显然比当代中国电影更具吸引力、影响力和国际竞争力。实际上，不少国产电影镜头语言过分强化视听感官冲击力，刻意营造轰动、震撼的娱乐效果而缺乏精神内涵、美学价值的偏狭倾向的结果，更多的只能是观影视听盛宴后的空虚和落寞，与发人深省、心灵净化相去甚远。令人欣慰的是，成功实现主旋律电影类型化有益探索的《战狼2》《红海行动》和《我不是药神》，则以崭新的浪漫现实主义创作方法的成功突围标明了国产电影的未来方向。尽管它们也遵循好莱坞类型模式，艺术手法和视听语言尚未完全突破既有限制，但都改编自真实事件（2015年中国海军护航编队也门撤侨行动，2005年患慢性粒细胞白血病的陆勇因私服并私售廉价印度仿制药而被捕事件）的三片，却都成功展现了残酷的战争、极端恐怖主义或被所谓的专利垄断的高价癌症救命药对普通民众造成的伤害，都体现出热爱和平、反抗暴恐或扶危济困、良知未泯的人道主义情怀。片中刻画的不无浪漫主义色彩的个人英雄、集体英雄或具有英雄性格的普通人及他们所具有的崇高的奉献精神、至高无上的理想追求，也折射出前所未有的国家尊严、民族意识与文化自信、制度自信。

高尔基曾经说："在伟大的艺术家们身上，现实主义和浪漫主义好像永远是结合在一起的。"① 习近平总书记《在文艺工作座谈会上的讲话》中也提到："文艺创作方法有一百条、一千条，但最根本、最关键、最牢靠的办法是扎根人民、扎根生活。应该用现实主义精神和浪漫主义情怀观照现实生活，用光明驱散黑暗，用美善战胜丑恶，让人们看到美好、看到希望、看到梦想就在前方。"② 观乎当下国产电影创作误区，缺少关注现实的美学精神和思考生活的浪漫想象，进而使影片成为市场的奴隶是其病根。有感于当代印度电影创作，我们呼唤国产电影浪漫现实主义传统基于"创造性转化和创新性发展"③ 前提的现代性呈现。而这就需要电影创作者将审美眼光投向现实世界和大众生活，用现实主义精神去关注内外世界，深入思考社会亟待解决的问题（如房子、教育、医疗、腐败、社会阶层分化等），并从中发掘正能量的题材

① [俄] 高尔基. 论文学. 戈宝权等译. 北京：人民文学出版社，1978：163.
② 习近平. 在文艺工作座谈会上的讲话. 人民日报，2014年10月15日.
③ 同②。

和汲取有益的思想营养,进而刻画出现实典型性和艺术感染力兼具的丰满鲜活的人物形象。与此同时,还需要电影创作者在视听语言的艺术表达力和创新性上不断突破,以具有中国特色和民族风格的影像语言来彰显中华优良传统、真善美品格、英雄美德和历史文化魅力。我们应克服何平导演所指出的问题:"中国电影的创作问题,在于没有文化特质和文化审美。现在一个导演拍电影,要服从市场、投资人的规则,还要服从宣传包装的规则,他们变成了优秀的规则执行者,却离开了创作者最基本的东西。电影圈的人都变成'产品经理'了,缺乏对于电影创作的艺术坚持。"[1] 这就是说,在面对资本挟持和影片接受效果等问题时,国产电影创作者既要遵守电影工业流程的制作规律,又要回归电影艺术本真,关注社会效益和电影质量本身——"当两个效益、两种价值发生矛盾时,经济效益要服从社会效益,市场价值要服从社会价值"[2],进而创作出"更多传播当代中国价值观念,体现中华文化精神,反映中国人审美追求,思想性、艺术性、观赏性有机统一"[3] 的优秀电影作品来。

(作者系四川大学文学与新闻学院影视艺术系教授。)

[1] 冯小刚开炮:电影圈最缺蓝翔技校——电影投资高峰论坛海南举办 大佬云集金句不断。
[2] 同[1]。
[3] 习近平. 在文艺工作座谈会上的讲话. 人民日报,2014 年 10 月 15 日。

试论近年来的"新印度电影"
On the "New Indian Films" in recent years

曹俊

摘要：本文以近年来在中国市场获得市场和口碑双赢的"新印度电影"为研究对象，重点分析了阿米尔·汗及其主创的作品的思想和艺术成就，并以最新上映的《印度合伙人》为例，论述了"新印度电影"的独特魅力。

关键词：新印度电影；阿米尔·汗；《印度合伙人》

ABSTRACT: Taking the win – win New Indian Films, which has won the market and word – of – mouth in China in recent years, as the research object, this paper focuses on the analysis of the ideological and artistic achievements of Amir and his works. Taking the latest "Indian Partners" as an example, this paper discusses the unique charm of "New Indian Films".

KEYWORDS: New Indian films; Amir; "Indian Partners"

2017 年《摔跤吧！爸爸》在国内上映，掀起一轮观看印度电影的热潮，共赢得 12.9 亿元人民币的票房。2018 年 1 月《神秘巨星》"惊艳现身"。紧接着 3 月初又一部印度电影《小萝莉的猴神大叔》依靠口碑，频繁"刷屏"，上映短短几天就收获超过 2 亿人民币票房。接下来的《嗝嗝老师》《厕所英雄》《苏丹》《起跑线》，直至 2018 年岁末《印度合伙人》上映收尾。近年来新印度电影不仅在中国市场取得票房成功，而且也引起了学界和业界的关注，我们不禁要问，在华语片、好莱坞大片云集，竞争激烈的中国电影市场，印度电影凭什么分得一杯羹？它到底有哪些独特的魅力赢得观众的良好口碑？

一、"新印度电影"的崛起

1. 发达的印度电影王国

印度不但是亚洲电影业最为繁盛、影片出产量居世界第一位的国家,也是亚洲电影历史最为悠久的国家。宝莱坞、托莱坞、考莱坞、莫莱坞和桑达坞构成了印度的庞大电影业,每年出产的电影数量和售出的电影票数量均居全世界第一。在这里,每年大概有近2000多部标准长度的影片发行和大约20种语言的电影被制作。目前,全印度有近100家电影制片厂、1.3万家电影院,这些构成了印度电影庞大的产业规模,目前中国电影院数量基本为印度的一半。可以说印度电影业是一个庞大的工业化聚合体,从音乐光碟、网站到有线电视,涵盖了诸多消费环节。以宝莱坞为首的印度电影日趋多元化,并不断向海外发展。尽管好莱坞电影横扫全球,但它在印度电影市场所占比例不到15%,而印度电影的出口排名世界第二,仅次于美国。英国和北美是印度电影最大的海外市场。

2. 印度电影在中国市场的转变节点

中国观众看印度电影是从20世纪50年代首次被引入中国的《流浪者》开始,到70年代的《大篷车》。多数中国观众对印度电影或许只留有片段式的印象——那就是"一言不合"就载歌载舞起来。剧情老套,表演夸张,印度电影一度让中国观众失去兴趣。与此同时,印度电影在本土也经历着由于题材老化、剧本陈旧、预算不够等一系列因素造成的不景气。90年代初,印度电影进入了转折和复兴的阶段,有两大显著事件,一是印度政府倡导的经济自由化,二就是卫星电视的引进。这两大事件致使当代印度电影内容发生了显著的变化。首先经济自由化提供给电影业丰富的资金,而卫星电视抢走了一部分电影观众。所以电影创作者们开始考虑转型,来吸引更多的观众。1995年印度加入世贸组织,印度政府又给予了电影业一系列的优惠政策。新世纪来临,处在新时期的印度电影打破传统,更新观念,梳理全新创作理念,面对国际市场推出了一系列全新的印度电影,拿下多个国际性的奖项。2010年11月,中国引进了印度电影《我的名字叫可汗》,这部发行到20多个国家和地区,海外票房超过4000万美元的影片忽然让我们发现:印度电影变了。

3. 新印度电影中呈现出的新特点

首先我们能感受到印度电影最明显的改变就是歌舞场面的变化，新兴的印度电影不再像以往一样，说跳就跳，说唱就唱，而是借鉴和吸取了先进的摄影技术和叙事逻辑的理念，加强了歌舞和人物、剧情之间更有机的结合。其次在选材上，也发生了很大的变化，以往我们看到的印度电影更多的是围绕男女情爱或是神话剧的内容，如今创作者更多把目光投入到社会现实问题上，将对社会问题思考和展现普通人的更真实的生活作为创作的基础。这样大大拉近了观众与影片的距离。

如果想把新印度电影了解更具体些，我们可以把视角放到近十年左右上映的印度电影身上，其中的代表作有《三傻大闹宝莱坞》《地球上的星星》《摔跤吧！爸爸》《小萝莉的猴神大叔》等片，这些电影清一色地在豆瓣网上的评分达到了 8.5 以上的高分。

二、阿米尔·汗及其引领的"新印度电影"风潮

自 1971 年引进印度电影《大篷车》之后，很长一段时间，中国都没有引进印度电影，直到 2009 年一部《贫民窟的百万富翁》的引进，才让印度电影又一次走进观众视野，但那个时候，大多人以为这部影片的引进和受人关注的原因是在于它获得过多个奥斯卡奖项。影片是根据印度作家维卡斯·史瓦卢普的作品改编的，并由一位英国导演执导。从这几方面看，这部影片好像还不算特别地道的印度本土出品的作品。但让人没想到的是，接下来的地道印度出品的《三傻大闹宝莱坞》一经上映，便红遍全亚洲。影片讲述了三个大学生好朋友，质疑传统教学方法，用智慧打破学院墨守成规的传统教育观念。它紧凑曲折的剧情，幽默搞笑的风格，直面当下的教育问题，引起很多学生和教育工作者的共鸣。发人深思的励志成才的故事，友情、爱情、亲情的完美演绎都使中国观众感同身受。整个故事，拍摄风格，到位的表演，都令人对这部新印度电影刮目相看。与此同时，这部影片也让中国观众认识了一个在印度被称为"国宝级"演员的人，他就是阿米尔·汗。

作为"全能型"印度电影明星，2007 年他导演的处女作电影《地球上的星星》在印度上映。电影讲述的是一个有阅读障碍的孩子伊桑的内心世

界，阿米尔·汗在片中扮演是伊桑的美术代课老师拉姆。可以说拉姆就是伊桑生命中的天使。他不仅发现了伊桑的绘画天赋，并因自己也曾经是患有阅读障碍的小孩而对伊桑的处境感同身受，他向校方主动要求单独辅导伊桑，在他的心里，伊桑不是别人眼中的"笨蛋"，他就像一颗在地球上的星星，但同样有着耀眼的闪光点。于是在他们共同的努力下，伊桑取得了前所未有的成功。这部电影并没有引进，但是很多人都在网络上看过。很多人在看这部电影的时候，会完全忘记了观看的是一部印度电影，因为从画面的质感和表达的方式，它给我们带来的是全新的视听感受。并且片中体现的主题，也突破了以往，往更大的社会属性范畴扩张，跳出原来传统东方民族的局限，而具有了普世的意义，同时阿米尔·汗也为自己的影片找到了一扇与世界沟通的大门。

对于中国观众来说，如果说一部《三傻大闹宝莱坞》让很多人认识了阿米尔·汗；那一部《地球上的星星》让更多人记住了阿米尔·汗；而接下来的这部《摔跤吧！爸爸》是让中国观众迷上了阿米尔·汗。甚至有人说，阿米尔·汗这个名字就是质量的保证，有他在就不会有烂片。新印度电影打开了中国市场，阿米尔·汗功不可没。2017年，《摔跤吧！爸爸》以12.9亿元人民币的超高票房创下了印度电影在国内院线的票房新纪录。作为本片的主演兼制片，一时间在国内刮起了阿米尔·汗风潮。

相比他之前的两部影片，《摔跤吧！爸爸》从选材、剧本故事、演员表演等这些因素来看，此片是实实在在的佳作。在影片中，阿米尔·汗扮演的父亲把摔跤的梦想寄托在两个女儿身上，严父出高徒，最终让女儿成为摔跤冠军；影片在印度独特的社会背景之下，将父女情的内核包裹在了运动励志类型的电影之中。电影拍得幽默，感人，且又热血。几个不同年龄阶段的饰演女儿的演员都非常优秀，据说在影片开拍前几位演员都进行了大强度的专业摔跤的训练，在拍摄过程中不用替身亲自拍摄，敬业程度可见一斑。不过这些都源于阿米尔·汗的要求，并且作为父亲的饰演者，他同样为了人物形象的可信逼真，在拍摄同时，先进行增加体重扮演父亲年老的戏份，而后在5个月间，快速减肥54斤，拍摄父亲年轻的戏份。演员如此努力真诚地为影片付出，再加上剧本基础扎实，叙事技巧极其娴熟，作为商业片很是成功。不过影片上映后，很多观众对电影中父权意识与女性崛起的冲突引发了很多电

影之外的争论。而我认为这样的争论才是一个商业电影大环境的健康且真实的反应。先说说父权体系，在印度这样一个父权体系极浓重的国家中，处在社会中下层的女性往往没有地位。性别的原因导致女性在印度整体沦为弱势群体，她们被有意或无意地排挤在社会的边缘。电影中阿米尔·汗扮演的父亲为了实现自己的金牌梦想，蛮横剥夺了两个女儿的童年，这种父母意志强加在儿女身上的冲突在中国也很常见。然而这种由"价值观错误"引发的电影剧情容易让电影文本带着"原罪"，显然编剧也注意到了这个问题，甚至故意安排了女儿朋友婚礼的一个桥段为"价值观错误"洗白，他们给出的理由是印度社会底层女性没有地位的现状，父亲剥夺女儿童年强迫他们学习摔跤，从长远上考虑是为了让自己的女儿以后不过上那么悲惨的生活。电影试图用这样一个桥段来为剧情的"原罪"寻找借口，但是某种意义上来说这是一种诡辩，从剧情上来看，父亲起初并没有这样的动机，他只是想在女儿身上实现自己的梦想。但如果从女性崛起的层面来看，《摔跤吧！爸爸》无论从内容自身的尝试还是上映后的社会影响上看，似乎都是一部很"进步"的作品。电影中的两个女儿最后都成长为独立且有担当的女性，而父亲最后的放手更是把之前种种的冲突都化为浓浓的温情，而这种父亲的放手从象征上而言也可看作是对女性崛起的释放。在印度这样一个父权体系极其浓重的国家中，《摔跤吧！爸爸》无异于是一部大胆进步的作品。

现在我们回头再来看这三部影片的主题表达，从剧情故事上来讲这三部印度商业片都是对现实人文的探讨：《三傻大闹宝莱坞》讽刺印度教育体制；《地球上的星星》关注有缺陷儿童的教育；《摔跤吧！爸爸》虽说是体育竞技题材，然而这部电影勇敢触及了印度体育部门尸位素餐的状况，印度女性地位低下、女性歧视严重等问题，同时还兼容了梦想、努力与成功的个人价值探讨。电影题材变化注意紧扣时代议题，敢于剖析社会问题。

上述几部影片的创作者都在内容上寻找社会认同感来贴近观众，现实题材加娱乐表达成了调众口之法宝。当然"三观超正"，也是其横扫海外的一大利器。新印度电影除了关注现实，还有那一句：唯有爱与梦想不可辜负。关于爱的主题，我们一定要提到《小萝莉的猴神大叔》。

《小萝莉的猴神大叔》讲的是一个有虔诚信仰的单纯的印度男人，机缘巧合下遇到了一个与家人走失的巴基斯坦不能说话的女孩，历经千辛万苦

并把她送回家的故事。众所周知，印度是一个成分非常复杂的国家。民族、种姓、宗教、语言等都存在很大差异。而这个故事就建立在这些差异甚至矛盾之上。其中，男主猴神大叔的心让他冲破万难不言失败，这种至善至美的力量点燃了女孩身体里的潜能，让她在最后分别的一刻开口说了话。确实有夸张神话的色彩，但恰恰是这一点，却将整个电影升华，它所传递出来的爱，是大爱，是超越国界，超越仇恨的！在不同的信仰面前，是爱让他们明白了信仰的真正意义，在国家仇恨面前，是爱让他们明白了人生的真谛。随着《小萝莉的猴神大叔》的上映，也让我们看到了在新印度电影的拍摄上，印度电影保留了一项传统，那就是电影主题百无禁忌，而好故事永远是"秘方"。

新印度电影还有让大家关注的一点，那就是女性角色在电影中地位的变化。我们刚才也提到了印度的父权社会制度，在这种文化下的传统女性，封建文化赞美"无我"的女性，自我意识的匮乏造成了女性的畸形心理和自我价值的磨灭，她们对生活的态度是被动的，对一切传统表示忠诚，拒绝改变，甚至拒绝承认在一个正在改变的世界上有任何改变的理由，所以在以往的印度电影中印度女性往往被视为性客体，唯有貌美和具有性吸引力才有价值，在影片中女性角色没有话语权。

但在近几年的新印度电影中，女性角色却以一种新的姿态出现，比如在《摔跤吧！爸爸》之后在国内上映的阿米尔·汗的另一部作品《神秘巨星》就是个很好的例子。这是一部以母爱和女权及追逐梦想为主要题材的电影，影片用少女尹希娅的父亲对母亲的家暴和强权，更深入全面地探讨了印度女性地位低下的问题，并从宗教、历史、受教育程度等方面揭示了印度女性地位低下的原因。而少女尹希娅代表了印度年轻一代女性敢于活出自我的心声，敢于对男权说不。除了少女追逐梦想的主线之外，隐藏副线下的母爱，却更让人动容，母亲不顾旁人重男轻女的偏见，坚持生下女儿；且一直软弱的母亲最后为了女儿挺身而出，坚定勇敢地与丈夫决裂。虽然影片有一些场面过度煽情，有些段落节奏拖沓，但在伟大的母爱光辉、励志梦想、女权、家暴这四大主题的支撑下，这部影片还是收获了众多好评和掌声。这部影片成功的意义就在于它是实实在在反映现代印度女性的生活，以女性作为影片主体，以探讨女性内心作为主要内容展开的故事。在我们所了解的印度社会背景的

前提下，来看这部电影，不由得会为影片创作者点赞。作为商业片的选题，还能做到如此内涵深刻，并用大众觉得好看的娱乐方式，反映社会问题，传达普世情感和价值。

不仅如此，紧接着在国内上映的印度影片《厕所英雄》更让人称奇，从名字的翻译和电影院的海报就足够吸引人，这部影片从视觉画面上相对其他影片来说"非常印度"，不仅是拍摄方式很印度，影片对印度脏乱差的环境也丝毫没有避讳。在印度，有宗教认为在家中修建厕所是对神的亵渎，所以他们宁愿随地大小便也不愿在家中上厕所。片中首先用一对新婚夫妇的故事来讲述现代印度女性地位在社会中悄然改变。而后男主角最终通过不断努力，让民众认识到人们应该文明，应该进步，而不是盲目地遵循传统文化。看完这部电影之后，观众又会发现，在貌似世俗的故事下，其实蕴含着人与社会文化关系的严肃主题。

三、《印度合伙人》的魅力

2018年，新印度电影在中国市场票房节节攀升，广大中国观众对于观看印度电影有了更多新的期待，在新的语境下，当我们透过印度电影看到一个并不是很熟悉的国家，感受到和我们不同的宗教信仰、社会状况和风俗习惯时，我们惯有的中国式思维是不是可以解读出更多新印度电影的魅力呢？

2018年岁末一部由R·巴尔基执导，阿克谢·库玛尔与拉迪卡·艾普特主演的，讲述女性卫生用品题材的励志创业电影《印度合伙人》（又名《护垫侠》）在国内的院线上映了。影片为我们描述了一幅新的印度男女关系的画面，也塑造出了不同以往的印度男性形象。据说这个故事是根据真人真事改编的电影。它讲述了在2012年的印度，因为卫生巾的关税高昂，导致印度百分之八十的女性无法用上卫生巾，生理期时只能用布代替。一位丈夫为了自己妻子的健康，最终通过努力造出来了价格低廉的卫生巾。如今，在印度很多地方，对于女性每个月"来月经"这种很寻常的生理现象都被认为是污浊的存在，更为人所不齿，"月经"都被认为是不洁的，都是不能"登堂入室"的。如同《摔跤吧！爸爸》《厕所英雄》和《嗝嗝老师》等一样，这部影片依旧取材于真实事件，以充满各种嬉笑怒骂的娱乐

方式反映现实，批判现实，反思现实。创作者们仍然为女性发声，探讨的是印度社会女权的话题。

本片在中国上映片名翻译为《印度合伙人》，又名《护垫侠》。本片的英文名为《Pad Man》，听起来就好像好莱坞电影里的《Superman》《Batman》《Spider–man》，"Man"被译为"侠"。中国观众对"侠"这个概念应该不陌生，"侠文化"在中国传统文化体系中是不可或缺的一部分。"侠"指有能力的人不求回报地去帮助比自己弱小的人，一种类似于"舍己为人"的精神，这是一种精神也是一种社会追求。"侠义"从字面意思上便可看出它是一种抽象的思想表示，并非实物，是存在于人们心中的热情。

我们可以顺着这个概念去读解影片。首先片中主人公拉克希米可谓侠之大者，勇于承受世俗之见，怀揣满腔柔情的坚持和拼尽一切的孤勇，何等壮举。不久前过世的武侠宗师金庸先生就通过自己的武侠小说传递出"侠之大者，为国为民"的观点。好莱坞电影不断地塑造、刻画蜘蛛侠、钢铁侠、蝙蝠侠等超级英雄的形象，展示他们在危难时刻不顾安危的为国为民，可以说是"大侠"。

而我们看到的《印度合伙人》，也就是《护垫侠》。影片刻画的则是平民化的"大侠"，他虽然没有盖世武功或者超级能力，未能打击城市里的黑暗罪犯或者打败外星来者，但主人公的所作所为，不仅是为了爱妻，还带给了全印度女性很大的改变，甚至是改变了某些印度人的文化、观念，这何尝不也是"为国为民"的超级英雄呢。

当然大侠的养成也不是一蹴而就的，必然要经历一个漫长而孤独的过程。自古以来大侠也好，英雄也罢，他们的行为动机往往是不被世人所接受和理解的。拉克希米在影片的开始，全身都带着"暖男"的光环，他是一位顾家的男人，娶了一位娇妻被全村人羡慕，这个段落放在了背景为女性地位低微的印度，男主的爱妻情怀更是得到了彰显。而且话说回来，男主最后成功的原动力就是因为爱妻而起。纵使过程坎坷艰辛，被全世界所抛弃，但最初的信念坚毅不倒。男主用他独有的那份不妥协的精神，面对所有的反对之声，坚持去做自己认为是正确的事。因为他心中明白这些反对的声音更多是来自传统，来自无知。为了让妻子扔掉那块儿代替卫生用品的脏布，男主不惜背上了"脏男人""变态"的罪名，多次被村子里的族人甚至亲人误解羞辱，

在村头树下众人对男主群起而攻之,将其驱逐,男主被迫远走他乡自此跌入人生谷底。那些在《超人》《蝙蝠侠》和《钢铁侠》中的超级英雄们也常常会面对同样的困境,更不用说张无忌、乔峰这样的大侠们了。这是英雄和大侠成长的必经之路,在谷底的所有磨难也是一个求知求学的过程,都是为了凤凰涅槃重生而做的准备。影片在此段落还不忘通过印度电影特有的音乐元素和机智幽默的表现手法,将男主落难受苦潜心修炼的过程呈现出来,使男主深刻感悟到"一个连女人都保护不好的人怎么能称为男人"。当男主练就"神功",可以将价格昂贵的整台制造护垫的机器分解并实现手工制作的时候,妻子的离婚协议传来。英雄必须在自己坚持的事业与爱人之间作出取舍,这也是超级英雄电影里的常见套路。当英雄陷入两难境地的时候需要借助外力摆脱困境,这时另一位女主帕里出现了,高高在上的白富美帕里向身陷低谷的男主伸出了援手,英雄与红颜知己一扫阴霾走出困境,闯过了第一个难关,获得了重大发明奖及专利。在这个时候,如将专利转卖,男主将获得上千万的收益并从此改变人生,而此时拉克希米的侠之风范得以充分体现,他坚定认为专利的价值不是为了赚几百万,而是为了帮助千千万万的百姓。拉克希米最终成了印度首位廉价卫生护垫的缔造者,因为卫生巾的品质优良、操作简易,同时也为大量女性提供了工作岗位,他重新得到了村里人的尊重和喜爱。更重要的是,他让妻子用上了干净卫生的护垫。

 本片的最后一个高潮段落是男主在联合国大会上的演讲,被很多观众诟病,他们认为男主之前一直不怎么善于言辞,英文水平还不及小学生,突然在联合国进行了一场惊艳四座的演讲,且妙趣横生,俨然世界主人的感觉,虽然他的事迹很出色,但是突然全能开挂的设计与之前男主的人设不相吻合,导致人物形象前后不统一,而我恰恰认为这样的神来之笔符合一贯超级英雄片的套路,英雄们历经磨难已经可以上天入地无所不能,所处开挂,满足了观众对超级英雄的崇拜敬仰之情。尤其是男主获得发明总统奖,成为全印度最厉害的发明家,颁奖人说他不觉得印度有10亿的人口,而是有十亿的头脑和心智。这样的等式,虽然有点太过于理想化,但对男主的侠义精神是一个升华,充满浪漫主义的色彩。

 在这样的一部影片中,我们看到了一个平民化的超级英雄行侠仗义拯救了印度女性,致力于印度6亿女性的健康生活方式,同样是一项彪炳千秋的

伟业。印度电影人用极其平实质朴的视角为全世界观众展现了一个"MAN"，一位具有侠义精神的超级英雄。

通过《印度合伙人》，我们明显看到新印度电影在选材上具有多元性和进步性。剧本扎实，表达主题深刻却又有克制。尽管是现实题材，但印度电影对现实的揭露和批评，只是点到即止，并不会深入展开，其目的主要是有利于讲述故事和吸引观众，且结尾往往都是圆满和光明的。能够从电影中看见印度的社会问题，感受到印度的文化，也是一种享受。

（作者系中国传媒大学戏剧影视学院讲师。）

21世纪印度电影的现实主义表达

The Realistic Performance of Indian Films in the 21st Century

王婕

摘要：21世纪以来，全球化进程的逐步深入向印度电影提出了如何进一步打开国际电影市场的问题。面对国际挑战与国内现实需要，此时印度电影作者对凭借影像进行现实主义表达的愿望尤为迫切。依托印度国家历史发展的特殊性、社会问题的复杂性、民族文化的多元性，印度现实主义电影将悠久的本土创作传统与国际化的电影供需相结合，在坚持民族文化特色的同时，努力寻求价值表达的跨文化共鸣，积极塑造正面的印度国家形象。本文依照印度电影现实主义表达的特征，从题材表现、人物塑造、叙事特色、全球本土化要求等方面展开了多维探索。

关键词：印度电影；现实主义电影；现实主义叙事；全球本土化

ABSTRACT: Since the 21st century, the gradual deepening of globalization has raised the question of how to further open the international film market to Indian films. In the face of international challenges and domestic needs, Indian film directors hope to express realism through films. India has the particularity of national historical development, the complexity of social problems and the diversity of national culture, as a result, India realistic Films combines traditional native products and international film of supply and demand, and on national culture characteristic under the premise of efforts to chase for film cross - cultural communication, and actively create the positive national image of India. In accordance with the characteristics of realism expression in Indian films, this paper studies from the perspectives of subject matter expression, characterization, narrative characteristics and globalization requirements.

KEYWORDS: Indian Films; Realistic Films; Realistic Narrative; Globalization

进入 21 世纪，印度依然保持着高走势的电影生产数量，并表现出积极向现实主义靠拢的趋势。一大批关照印度社会生活，剖析人性困惑，直面社会问题与矛盾的优秀电影作品，在印度国内外收获了极佳的口碑，海外观众对现实主义影像中呈现出的印度文化表现出前所未有的热情。这一批电影的主题与表现内容全方位辐射印度社会现实，如颇受海外好评的《我的名字叫可汗》（2010）、《摔跤吧！爸爸》（2016）、《起跑线》（2017）、《厕所英雄》（2017）、《方寸之爱》（2018），分别表达了对恐怖事件与宗教矛盾、女性成长困惑、孩子择校困难、女性社会地位、城中难以调和的住房压力等现实问题的反思。印度电影"强势回归"现实主义创作的新阶段，一改印度电影以往《大篷车》（1971）、《血洗鳄鱼仇》（1988）"爱情歌舞"与"异域猎奇"定式，转而更加执着于对印度现实的精到描摹，并以全新的现实，激活了印度最真实的存在。当今印度电影作者们或许未曾奢望凭借电影改变印度的社会现状，却依旧以不为商业、娱乐所同化的坚守，凭借电影为媒介开启更为深远的思考维度，并引导人们达到某种洞悉。

一、印度电影的现实主义传统

印度电影最早显示出现实主义的端倪，可以追溯到 20 世纪 30 年代的印度有声片时期。由于长期被好莱坞电影与外国文化俘虏，几度使印度电影发展举足不前，这使印度电影作者进行了彻底的反思，开始探索创作上的现实转向："丢弃银幕上那种梦幻般的生活的虚伪色彩，探索出真实的合乎人情的东西……创造出在形式上和题材上都真正是印度的电影。"[①] 在 1934 年至 1939 年间出现了四位极具胆识的先驱导演，企图触碰现实，探索印度的社会问题和民族意识，创作了在当时令人"出乎意料"的影片。德巴基·博斯规正了以往影片对声音的滥用，同时把音画蒙太奇概念首次引入电影创作中，在《悉达》（1943）、《弄蛇人》（1940）中突破性地创造出具有多面丰富形态的人物。森特拉姆是德巴基·博斯创作风格的承袭和发展者，他感受到了社

① [印] B·D·加迦，B·加吉. 印度电影. 黄鸣野等译. 北京：中国电影出版社，1956：28.

会不公给印度人民带来的痛苦，从而对陈腐的社会习俗进行了隐约批判：《出乎意料之外》（1937）抨击了年龄相差悬殊的婚姻风俗，《生命是为了生活》（1935）大量运用象征手法展现底层女子所遭遇的命运波折与生活不公。德巴基·博斯与森特拉姆打破了印度电影长期被围困的"违背真实与单纯幻想"的牢笼，使印度电影更贴近当下社会生活的真实面。最终完全俘获印度观众与艺术家的现实主义影片，是由巴鲁阿导演的种姓制度下的简单爱情故事——《德孚达斯》（1935）。巴鲁阿摒弃超乎了社会之上的人与事，代以有力的批判性视角审视社会环境与人物内心，使观众在影片中真正感同身受。N·博斯创造性地延续了德巴基·博斯与巴鲁阿作品的特点，在《敌人》（1939）、《大地的母亲》（1938）等影片中，以结构严密、描摹细致入微的剧本鲜活、清晰地展示出令人信服的人物性格和生活面貌。

1940年至1945年的印度被卷入第二次世界大战，印度制片业深受战争影响，政府颁布的影片生产许可制度和谋取暴利的制片商使当时的电影作品杂乱不堪。这一切促成了1943年"印度人民戏剧协会"的诞生，许多拥有艺术才能的青年新生力量被吸纳，创作出《同胞》（1947）、《大地之子》（1946）等具有现实主义追求的作品。此间，有关现实主义艺术的苏联电影、报刊在印度风行，都积极推动着印度电影现实主义倾向的发展。战后印度电影生产面临"印巴分治"的再次冲击，在这一社会觉悟极度高涨的时期，出现了一批具有现实意义与人道主义精神的电影：希曼·格普塔的《1942年》（1947）展现了统治者与被压迫人民之间不可调和的矛盾，人物刻画具有强烈的现实主义真实感；阿格拉道特的《巴不拉》（1947）以儿童视角记录落魄的中产阶级家庭该如何努力争取新的斗争道路；卡梯克·恰特吉在《小弟弟》（1949）中尝试展现印度传统大家族式环境中儿童的社会心理状态等，进一步奠定了印度电影"现实主义"运动的基础。

1952年第一届印度国际电影节上集中展映了苏联、意大利、日本等国家的电影，随后各国在印度陆续举办了电影周，这些外国影片深刻启发了印度电影作者，根除了在他们曾幻想的"好莱坞是世界制片中心"的谬误。苏联导演普多夫金和契尔卡索夫的作品，意大利新现实主义电影《偷自行车的人》

(1948)，日本电影《雪割草》等①，都拥有异常真实的题材、精湛的电影语言和深刻的社会意义，无不在向印度电影作者昭示着现实主义电影广阔的发展前景与创作可能性。比麦尔·洛伊导演的《两亩地》（1953）代表着当时印度电影现实主义美学的最高水平，有力描绘了在城市流浪的农民向波为了保全他的两亩土地与生命，而与封建顽固势力进行的斗争，向波是当时印度千千万万农民的缩影。与《两亩地》同一时期，印度电影中涌现了大量带有现实主义风格的作品：萨蒂亚吉特·雷伊导演的《大地之歌》（1955）获得戛纳电影节"人道主义精神奖"，其续集《不可征服的人》（1956）获威尼斯电影节最佳影片"圣马可金狮奖"，绝望和生存平行于雷伊的作品中，其电影中写实主义和自由民族主义特点已使他成为印度现实主义电影中一个不可忽视的声音；森达拉姆的《一对眼睛，十二双手》以新颖的社会现实题材，摘取印度国家电影奖、柏林电影节银熊奖、好莱坞"最佳外国影片奖"；还有阿巴斯的《旅行者》（1953），拉兹·卡普尔的《流浪者》（1951）、《擦皮鞋的孩子》（1954）等。这些电影的处理技巧与关注侧面是现实主义的，同时仍保留印度民族的传统与特征。

　　印度电影生产在20世纪60年代至70年代初这一阶段，由于电影艺术表现手段公式化，叙事缺乏逻辑性与美感，过度迎合观众趣味而呈现低迷状态甚至倒退趋势。70至80年代，爱情歌舞片流行，多数作品的创作与现实拉开距离。90年代后的印度本土电影明显疲软，少数导演依旧坚持开拓新角度来反映现实社会风貌。较为成功的有：曼尼·拉特纳姆的《洛加》（1992）、《孟买》（1995），谢卡尔·卡普尔的《印度先生》（1987）、《强盗女王》（1996），米拉·奈尔在《密西西比风情画》（1991）、《季风婚宴》（2001）中以东西方文化碰撞角度考察印度当代社会，迪帕·梅塔则在《爱火》（1996）、《大地》（1999）中强烈关注女性在宗教、文化斗争当中的生存境遇，这将印度现实主义影片推向了新的高度。

　　总之，20世纪的印度电影遵循一种从疏离现实、贴近现实到批判现实的发展路径，现实主义传统轨迹延续至今，21世纪以来的印度电影在保持商业性、娱乐性的同时，仍旧保有对社会生活紧密的关切，表现出清晰地批判现

① ［印］B·D·加迦，B·加吉.印度电影.黄鸣野等译.北京：中国电影出版社，1956：58.

实问题的自省精神,创造出让世界了解印度的纽带,并以进步的思想和对多样性的宽容引发海外观众的好感。

二、印度现实主义电影的主题阐述

1. 女性:身份的宿命与抗争

近年来,关注女性主体意识觉醒的印度现实主义电影大量出现,不仅有20世纪西方女性主义理论的影响,而且与印度社会深刻的历史背景有关。19世纪与20世纪,印度政府在法律上废止了童婚法与寡妇殉葬法,制定了一系列法律法规来维护妇女权益,一定程度上改变了人们的传统观念,女性地位得到提高。但当下印度女性又面临着新的社会现实问题,具有代表性的是"天价印度嫁妆"和2012年震动世界的"印度黑公交轮奸案",这些都引发印度导演对当下印度女性的生存处境与主体意识觉醒进行重新思考,并以现实主义风格制作了一系列电影,这些电影使印度女性的社会地位与在世界中的形象得到了极大的改观。这一时期,有关"反思女性生存境遇"的印度现实主义电影,可分为以下两类:

第一类,实现自我的女性角色。与遭受挫败的女性不同的是,在《图雷特之爱》(2018)、《摔跤吧!爸爸》(2016)、《美好的人生》(2016)、《苏丹》(2016)、《伯德里纳特的新娘》(2017)、《神秘巨星》(2017)、《印式英语》(2012)中的女性均有着各异的性格与生活遭遇,但她们一般会选择直面困境,并在困境中寻找通往光明与理想的通道。这类影片更加强调女性主体意识的现实觉醒,并付诸行动扭转困局,"现实主义聚焦于外部的社会现实,把它看成是一个人类社会的构思结果,是人类介入后的结果。这就导致它侧重人民对自身环境的决定行动重于被动地被环境所塑造。"[1]《印式英语》中不懂英语而遭到嘲笑的莎希,在不断学习、自我超越与自我实现中,重拾社会与家人的爱和尊重;塞伊拉·沃西在《摔跤吧!爸爸》与《神秘巨星》中分别演绎了两个印度少女在成长过程中遭遇挫折后自我蜕变的故事。电影通

[1] Viola Shafik. Arab Cinema—History and Cultural Identity [M] Cairo: The American University in Cairo Press, 2007.

过反映印度女性主体意识的觉醒，对印度旧式女性地位与家庭婚姻着力批判，经过反叛与努力的女性，挣脱了印度传统思想的禁锢，实现了女性社会地位的提高。

第二类，努力斗争的非女性角色。异常有趣的是，在一些口碑颇佳的电影中，极力为印度女性权益作斗争的是一批男性角色，这些作品主要有：《厕所英雄》（2017）、《印度合伙人》（2018）、《他和她的故事》（2016）、《让心跳动》（2015）。在《他和她的故事》中，事业型女孩基雅与卡比尔相识，婚后他们开启了印度非传统家庭模式：基雅赚钱养家，卡比尔负责操持家务。正当基雅事业做得风生水起时，卡比尔由于"家庭煮夫"形象围绕锅台开创了一番新事业，名气逐渐高于基雅，好胜的基雅心理逐渐失衡，转而对维护女性地位的卡比尔冷嘲热讽。片中的卡比尔身为不愿坐享其成的"富二代"，从始至终都坦然尊重女性对家庭的付出与贡献，女性基雅反而被塑造成略带自私且过于强势的角色。《印度合伙人》改编自 Twinkle Khanna 的传记《The Legend of Lakshmi Prasad》，由阿克谢·库玛尔饰演拉克希米。2010 年一项调查显示，印度只有 12% 的女性使用卫生巾，为了让印度女性都能承担得起卫生巾的费用，在遭受旁人与家人质疑的情况下，他依然坚持开发、经营平价卫生巾，维护女性应有的平等与社会价值。阿克谢·库玛尔在《厕所英雄》中饰演不顾各种阻挠要为妻子在家中装厕所的男性角色，影片在印度国内上映后，印度女性如厕环境得到了大大改善。

2. 民族与宗教：人性的裂隙与弥合

由于印度特殊的历史发展轨迹与英国长期的殖民统治，印度的民族与宗教时常处于分裂、冲突的状态，自 1947 年印度独立至今，新闻中仍频频报道有关印度民族、宗教矛盾冲突的内容。宗教与民族各自的边界模糊不清，教派林立，信徒众多，因此宗教与民族问题始终是印度社会各种问题出现的导火索。这一棘手且顽固的问题，长久影响着印度的外交政策与国家形象。《爱无国界》（2004）、《我的名字叫可汗》（2010）、《偶滴神啊》（2012）、《小萝莉的猴神大叔》（2015）、《黎明前的拉达克》（2017）、《芭萨提的颜色》（2006）等，这一批电影的出现，让世界看到了动荡不安、磨枪擦火的印度的另一和谐面。这类印度现实主义电影，将镜头对准印度民族之间、宗教之间以及印度与邻国之间的微妙关系，以印度主流价值观为核心进行情节的建构，

从而完成现实主义的表达：信仰本不该产生偏见、流血与仇恨，它应该最朴实、最包容、最真诚。影片可以根据国与国之间的战争和印度民族、宗教的差异，分为以下两类：

第一类，化战争为友谊。《黎明前的拉达克》是以1962年中印边境自卫反击战为背景展开的，战事正紧时，拉什曼所在的村庄来了一对华裔姐弟，拉什曼出面保护遭受村民围攻的姐弟。拉什曼的形象正向观众彰显着印度的一种大爱精神，这一精神不仅超越了民族与宗教，更是超越敌我。《爱无国界》故事主要围绕印度飞行员维尔与巴基斯坦女孩扎拉之间的感情起落展开，虽然在情节上沿袭了传统印度爱情电影的叙事套路，但影片整体表现了非暴力倡导者内心的"善性"，显示了印度人民对战争、暴力、分裂的坚决态度。

第二类，异教间的人情。《小萝莉的猴神大叔》以公路片的叙事风格，讲述了印度大叔送巴基斯坦小女孩回家的故事，大叔帕万与女孩沙希达不仅无血缘、社会关系，并且他们宗教、国籍身份在影片中代表了各自国家的宗教信仰、政治立场与深刻的历史仇恨，但帕万并未在艰难险阻面前放弃护送沙希达，片尾帕万的行为深深感动了媒体号召下的印巴人民。在《我的名字叫可汗》中，为国家、民族、宗教正言的里兹瓦·罕，由于生理缺陷使他异于常人，但他同时拥有异于常人的勇气与大爱精神，做了一件件令人为之振臂呐喊的事，消除了民族、宗教间的误解与隔阂。这些影片的人物身上无不闪现着人性的光辉，他们的身份都源于现实且忠于现实，这就使印度包含有大爱精神、非暴力思想和散发人性光芒的主流价值观得以呈现。

3. **贫民窟：生存的焦虑与困局**

"贫民窟"这一对于印度电影异常重要的词汇，为我们提供了研究印度现实主义电影主题的讨论路径与思维视点。在近二十年的印度现实主义电影中，贫民窟被视为一种公共符号象征[1]。电影中贫民窟的存在让印度社会不得不直面他们对"贫穷"的批判、憎恶与逃避，但贫民窟的存在反而又是印度电影创作"反乌托邦式"的巨大财富，它被作为印度社会中下层通俗文化和精英文化的沟通的世俗象征与展示空间，随时敦促身处于纷繁复杂的宗教与民族

[1] 公共符号象征，指影片创作者将社会上约定俗成的一些具有象征意义的事物直接搬到电影中，当观众看到这些事物的时候就可以立刻明白其中的象征意味。

问题中的印度人，清醒地活在未来，而不是活在过去。这一公共符号象征约定俗成地被视作是对印度社会中下层阶级意识的边缘的终极界定，这尤其限定了中下层阶级在分配社会生存资源的竞争中处于食物链的最底端，并且象征着现实个体在成长、生存过程中所面临的困境。

萨基特·乔杜里导演的《起跑线》表现了印度社会中父母对孩子"择校问题"的现实焦虑，男主人公拉吉与妻子米塔为了使女儿能达到上贵族学校的标准，不得不用尽所有荒诞办法。印度现实社会生存资源残酷的争夺与竞争，集中体现在两个同为孩子择校发愁的家庭，一个是出身于贫民窟的中产阶级家庭（拉吉与米塔），一个是居住在贫民窟的贫困家庭（希亚姆）。在第一个家庭中，曾就读于公立学校的妻子米塔始终存有"不顾一切让女儿上贵族学校"的执念，不惜怂恿丈夫拉吉搬家、买"学区房"、走后门、造假、行贿。即便这样也难以摆脱他们尴尬的处境：既没有高种姓的社会地位与财富能顺利进入贵族学校，也无法沾上贵族学校留给贫困学生入学指标的光。同时，被高档小区的邻居讥讽：即使穿戴满身奢侈品，住高档小区，也无法遮盖贫民窟出身的"气质"，无法正常地享受贵族教育资源。第二个贫民窟家庭，更加体现出印度社会资源分配的不平等，希亚姆家中刚需生活条件都难以满足，能供孩子读公立学校则更加困难，唯一能公平享受到的贵族学校提供的贫困生名额，又被来自中产阶级的造假所挤占。这无疑揭示了现实社会中印度底层人群艰难的生存状态，他们所拥有的是中上层阶级在资源争夺后留下的残余，但即使是"残余"，还时常受到来自高种姓人群的觊觎。

贫民窟，另一方面象征着个体在成长、生存过程中所面临的困境，这里的困境是指个体在心理与精神层面无法突破的困局。《死生契阔》（2015）与《蝴蝶》（2014）是诠释这一象征意义的代表性作品。《死生契阔》的叙事根据两个不相识的青年男女各自的现实生活，两条线索平行展开。开房、自杀、焚尸与勒索奠定了影片要表达的现实生活基调，展现出不可抗拒的生活惨剧和无奈。低种姓青年迪帕克生活在恒河边焚尸场的贫民窟，家人做焚尸营生，他与高种姓女孩沙露相爱。大学成绩优异的迪帕克想通过找份好工作来消除与爱人之间的阶级壁垒，却不料爱人意外身亡，于是迪帕克被困在原先的生活处境与爱人死亡之痛中无法自拔。女生德维与男友开房遭遇警察"扫黄"，男友自杀身亡，德维与父亲帕塔克成了腐败警官的勒索对象，由于社会地位

低微而无力反抗,德维不得不背井离乡。最后,一向坚强的德维在焚尸场的恒河畔放声痛哭,冥冥中与也沉浸在痛苦中的迪帕克相遇,导演尼拉杰·加万以沉寂的开放式结尾收场:两人相遇后同乘一艘船驶向恒河彼岸。

《蝴蝶》是一个有关成长与逃离的故事,片中大段采用手持拍摄,跟随主人公的生活状态颠簸晃动,给观众还原观察现实生活的主观视角。提特里居住在德里的贫民窟,家中有无所事事的父亲、暴力的大哥、混乱不清的二哥,提特里无比强烈地想离开如此恶劣的成长环境。被发现"逃离意图"后,提特里不得不接受了一桩包办婚姻,与其说提特里和女孩是在维持婚姻,不如说两人以婚姻为掩护进行交易:提特里要筹备买停车场的钱,女孩要和已婚的表哥在一起。提特里用欺骗的方式拿到了女孩的嫁妆储蓄,出逃后又回心转意,回贫民窟找到女孩重新开始生活。导演毫不避讳对贫民窟恶劣环境与两位兄长劫车伤人残暴场面的展示,四处飞舞的蚊蝇、寒酸的生日蛋糕、破败的街巷、满脸鲜血的车主……视觉带来的现实震撼直指人心。贫民窟意象(或是贫困)引发的所有残酷场面与因素,成为推动提特里逃离的最强动力,谁知真正逃出贫民窟的提特里突然意识到,真正应该摆脱的不是贫民窟,而是那个在成长中慌张不安的自己。

我们看到了处于生存困境里真实的印度人,印度社会特有的历史沉淀赋予他们清晰、切肤的痛感,它潜藏于剧中人物的一言一行,不知不觉带领观众真切感受着现实重压下踽踽而行的心灵,他们正带着现实曾给予的精神创伤在生活中无处遁形。

三、现实主义视角下的"平民化"英雄

印度现实主义电影中的"平民化"英雄代表了印度当下主体意识自觉和主流价值观,不同于好莱坞塑造的超级英雄,现实主义赋予印度英雄以平民化的形象与人格特征,此类英雄形象是建立在形象寻常和人格超常两种品质的交融之上。柴伐蒂尼强调,现实主义的电影创作中"不要塑造英雄人物,因为每一个普通人都是英雄"[1]。以关照现实为逻辑起点,印度现实主义电影中

[1] 邵牧君. 西方电影流派论评. 世界电影, 1983 (2): 4.

的英雄即普通人，他们是生活中的英雄，而不是被崇拜的对象，英雄标配的神性力量与超能力被代之以清晰、真实的凡人欲望，他们时常维护个人利益，同时又为群体利益挺身而出。在影片的艺术表达中，电影语言所构建的社会秩序是平民英雄卓越品质的来源，但平民化在强化电影叙事的同时，对印度社会现存体制产生了威胁。二者相遇时，观众不再如以往关注神话英雄的命运，而是将目光转而投向自身生存的狭小空间，积极解读平民英雄产生的主体意识、主流价值观和象征性审美意味，并尝试以批判性视角审视生活。

主体意识，被认为带有强烈的自觉性特征，是存在于全部主体活动的思想基础与精神动力。平民英雄被设定为自己主体意识的觉醒，对身边存在的客观事物均按照自己的自主思维进行判断、决定和处理，这往往会违背印度社会传统与大众意识，表露出平民英雄的特立独行性和与众不同。《神秘巨星》中的妈妈为了帮助女儿尹希娅完成音乐梦想偷偷卖掉自己的项链，遭到丈夫的谩骂毒打；《我的名字叫可汗》中信奉伊斯兰教的里兹瓦·罕在"9·11事件"后，在求见美国总统的过程中身陷囹圄；《小萝莉的猴神大叔》中印度教教徒帕万在护送巴基斯坦小女孩回巴基斯坦的途中被警察追捕；《印度合伙人》中拉克希米因研究、生产平价卫生巾被旁人冠以"变态"的名声，并被家人抛弃。这一思想或行为本身暗藏风险，因为平民英雄的主体意识一旦强化则会被旁人斥为"离经叛道""疯狂"。当他们主体意识觉醒的同时，也必定会品尝到生活的苦楚。

平民英雄性格、身份的普遍性与个性都是以印度现实社会主流价值观的需要和标准为参照。印度教文化价值观中的社会政治价值是：人力求创造一个和谐的环境，用达摩（法）约束个人的行为得失。[1] 个体需承担家庭与国家的责任，而不能将自己的个人追求、利欲享受摆在首位。所以，这就形成了印度社会价值观的主体：人应该将一生的时间和精力无私地奉献给社会，这才能真正"创造一个和谐的环境"。

在具体电影中，平民英雄通常是自身个性、身份特征与社会主流价值导向的结合，以具有个性化特征的平民英雄向观众彰显、输出切合当下印度主

[1] 吴永年. 变化中的印度：21世纪印度国家新论. 北京：人民出版社，2010：183.

流意识形态的思想，这使英雄们具象化为在现实中有血有肉的平凡人，他们是主流意识形态的象征。突出的表现就是这类英雄拥有异于常人的品德、品质，这些品德、品质主要是以勇敢、对人类的大爱和无私奉献为基础。如送异乡小女孩回家的猴神大叔，研究卫生巾的男人拉克希米，在恐怖袭击后为宗教正名的里兹瓦·罕，不顾世俗压力为妻子在家修建厕所的印度男人凯沙夫，等等。他们身上的品德、品质在剧情推进过程中得到层层强化，导演常常在影片结尾将观众情绪进行集中释放，使人产生肃然起敬的效果与崇高的审美感受。"事物越是被隐喻式的表达所掩盖，一旦真相大白，他们就越有吸引力。"①

在刻画人物细节时，印度导演往往不去忽略平民英雄身上的瑕疵，反而强化这些世俗化的缺点与不足，或递进平民化的现实主义表现手法，或为影片增添喜剧效果。《我的名字叫可汗》中里兹瓦·罕天生患有阿斯伯格综合征，他惧怕黄色的物体和嘈杂的声音，在与人交流上存在一定障碍；《神秘巨星》中的妈妈由于受到印度传统风俗制度根深蒂固的影响，在丈夫对她施以暴力时，她懦弱地承受、隐忍，甚至没有选择躲避；出身印度高种姓的猴神大叔，身处优渥的生活和阶级环境，却在父亲的责备下终于在二十岁考上了高中，即使在摔跤中也显示出极度缺乏运动的能力。平民英雄在电影中强化了印度社会核心价值观：在国族差异与冲突中追求人类之大爱，在传统宗教风俗的限制下寻求印度社会性别平等与理想自由。这其中所呈现的思想境界可上升至全人类的集体力量以及团结向上和互爱互助的精神。

四、现实主义叙事风格

1. 去戏剧化的叙事

当下多数的印度现实主义电影着意弱化了传统情节剧的叙事模式，不以冲突为中心进行情节的铺展。在设置情节时导演们选择适度忘却黑格尔的"冲突律"，即在影片中不明确呈现戏剧冲突的解决方法与原因结果，而是等

① [法]茨维坦·托多罗夫. 象征理论. 王国卿，译. 北京：商务印书馆，2004：79.

待和捕捉自然而然发生的事件，他们想用光影构筑一个"更广泛的概念，即创造出一个符合现实原貌，而时间上独立自存的理想世界。"① 这就迫使印度电影在现实主义创作的道路上，有意识地模糊戏剧化的倾向，最终形成了带有"生活流"意味的现实主义叙事方式。克拉考尔在《电影的本性——物质现实的复原》中提出了"生活流"的概念，他指出电影"之于生活有一种照相所没有的亲近性，即对生活的连续或'生活流'的亲近性。'生活流'的概念包括具体的情境和事件之流以及它们通过情绪、含义和思想暗示出来的一切东西。"② "生活流"电影受自然主义倾向的影响较为深刻，在艺术表达上呈现出明确的反戏剧化。这并不意味着印度现实主义电影是零散、片段生活的杂糅，这种去戏剧化的现实主义叙事虽然在叙事模式上不如形式主义电影来得炫目，但是作品的最终完成必须有戏剧化的参与，只不过这种戏剧化的痕迹被隐藏到生活真实的土壤当中，"用仿佛自然发生的戏剧事件将其掩埋殆尽"③。

《死生契阔》从头至尾似乎未出现戏剧性高潮，人物的各种动作和细节都在镜头下展示得极为真实、精到，虽然整个影片的基调沉闷到令人窒息，却突出了一种真实感。导演精妙地抹去了戏剧化的痕迹，德维遭遇"扫黄"、被警察敲诈、背井离乡，迪帕克对生活苦痛的忍受、意欲跳脱低种姓的挣扎、痛失爱人，均以一种看似"未经修饰"的叙事模式与弱化模糊故事冲突示于银幕。片中叙事采用两条主线并行推进，女主角德维与男主角迪帕克的故事各占一条主线错落发展，最终德维和迪帕克的相遇使两条叙事主线交汇于恒河畔，两人的结局悬而未决，乘舟消失在即将沉落的暮色里。其中看似绝望的现实里藏着最生动的感情，让我们看到灰暗的"生活流"中有深意和希望，真实又饱含诗意。

《等待》（2015）是两个陌生人在医院等待亲人康复的故事：老人西夫等待昏迷8个月的妻子醒来，年轻女孩泰拉等待昏迷的新婚丈夫苏醒。这就

① ［法］安德烈·巴赞. 电影是什么. 崔君衍，译. 南京：江苏教育出版社，2005：2.
② ［德］齐格弗里德·克拉考尔. 电影的本性——物质现实的复原. 邵牧君，译. 北京：中国电影出版社，1981.
③ ［美］路易斯·贾内梯. 认识电影. 焦雄屏，译. 北京：北京联合出版公司，2016：355.

"像是匿名戒酒帮扶团",让两个素不相识的人因为生活的变故而遇。它的情节极其简单,没有复杂的多时空叙事,叙事主线仅仅是平淡流淌着的生活,甚至没有明确的结局指向,这是因为,在生活中"人们并不是每分钟都在开枪自杀,悬梁自尽,角逐情场;人们也并不是每分钟都在发表极为睿智的谈话……人们来来去去、吃饭、谈天气、打牌……不过这倒不是因为作家需要这样写,而是因为在现实生活里本来就是这样。"①

去戏剧化的现实主义叙事的魅力在于没有设置招摇的戏剧冲突。《等待》凭借生活细节与人物对话推进故事发展,以纪实视角观察人物生存状态和情感变化,充分展示出了印度当今的两代人在认知和价值观上的差异与冲突:年轻人与老人如何对待生存与死亡,追求生命的质量还是看中生命的持续?导演含蓄地给出了答案,在遭遇生活巨大重创时,人需要经历长时间的自我拯救,最终两个人似乎都接受了对待生命的不同观点:西夫拔掉了妻子的呼吸机,泰拉还是将丈夫送上手术台。与其说是接受,不如说是两人对残酷生活的妥协。《等待》与《死生契阔》代表了印度现实主义电影的一种价值倾向与叙事态度,在真实、简单的叙述中展示出了千千万万屏幕前正在经历生活苦楚的人:生活中没有戏剧性的结局,有的是平静、悲怆的体味与接受。

2. 歌舞的叙事与抒情

如果说传统印度电影总以"唱唱跳跳"见长,那么21世纪以来印度现实主义电影中对歌舞元素的运用显得极为克制,他们认为过度的歌舞片段会把生活"真实性"的效果削弱,导演只将精简、压缩后的歌舞部分融入叙事,使其成为印度电影叙事模式中极具辨识度的重要元素。

歌舞片段为电影叙事提供构成冲突的情境。印度现实主义电影出现歌舞的部分,一般都伴随一定的生活情境出现,如传统节日、婚礼、家庭聚会等特定空间。狄德罗认为:"戏剧情境要强有力,要使情境和人物性格发生冲突,让人物的利益互相冲突。"② 黑格尔说:"戏剧动作在本质上须是引起冲突的。"③ 歌舞提供的情境恰好将事件和人物自然而然地集中组织在一起,使

① [俄] 安东·巴甫洛维奇·契诃夫. 契诃夫论文学. 汝龙,译. 北京:人民文学出版社,1958.
② 吴世常. 美学资料集. 郑州:河南人民出版社,1983:455.
③ [德] 黑格尔. 美学·第三卷下册. 朱光潜,译. 北京:商务印书馆,1981:52.

戏剧冲突鲜明突出。电影中只要有人物的存在，人物就会产生一定的戏剧动作（这种动作可以是精神的，也可以是形体的），从而在歌舞提供的情境下生发冲突而推进叙事。在《他和她的故事》开头是印度传统婚礼的场景，婚礼主人与来宾都伴随音乐尽情舞蹈，独立女性基雅表现出了对婚礼不感兴趣的样子，同时她听到了新人双方父母的对话：婚后女孩一直要待在家中支持丈夫，丈夫则安心工作、事业有成。在这一歌舞情境中，双方父母的对话与基雅的思想观念产生冲突，冲突的一端是定位女性社会角色的印度传统观念，另一端是以基雅为代表的新女性思想，这就触发了基雅的下一步动作，拔掉音响插头，无意间表明自己的婚恋态度，此处不仅借歌舞体现了基雅的性格与价值观，也为随后她与卡比尔的相遇做了铺垫。《小萝莉的猴神大叔》的开头有十胜节的洒红场景，帕万在庆祝猴神哈奴曼的歌舞中出场，"荣耀归哈奴曼神""来吧，跟我高声吟唱，拥抱生命中的每一个人"……帕万热情的舞蹈和唱词表明他对猴神哈奴曼、罗摩神有着虔诚的信仰和向善的心。这一情境中同时安排帕万与沙希达在场，帕万一连串的戏剧动作引起了沙希达的关注，通过帕万的唱词，无助的沙希达有理由判断出谁是可以信赖的人，这便给冲突的构成提供了条件，为接下来"沙希达跟随帕万"的叙事情节提供了依据。类似的情况也出现在《厕所英雄》中霍利节的歌舞场景，因厕所问题贾娅一直回避着丈夫凯沙夫，霍利节的出现使贾娅不得不与丈夫共处同一空间，女人们在斑斓的彩雾中挥舞棍棒"殴打"丈夫，凯沙夫与贾娅在舞蹈与唱词中向对方吐露心声，积累许久的矛盾开始冰释，此处的冲突成为接下来二人情感走向的转折点。

　　通常认为，欢快的节奏叙述是对现实主义"写实感"的一种破坏。但笔者认为，电影中适当加入歌舞元素往往构成了印度现实主义电影的叙事特色，起到有效调节叙事节奏的作用。21世纪印度现实主义电影中的歌舞元素往往不是奇观异想或横空飞来，而是将歌舞的空间造型融入电影的时间流程中，"一般不通过造型的陌生化处理来增加影片的观念性和理念性，没有使人物空间化、符号化，而是使造型成为影片叙事过程的有机组成部分，使空间成为

时间中的空间"。① 不管是对影片时空节奏,还是情绪节奏的把控上,歌舞片段都发挥着不可替代的作用。歌舞片段中可以承载大幅度时空跳跃的情节与密集的信息量,观众早已默认歌舞是印度电影的标签,所以适度的歌舞可以让现实主义电影在叙事节奏的把握上表现得更加自如,并且避免丧失"写实感"。同时,歌舞视听语言的刺激会最大限度地带动观众的情感走向。仍以上述三部影片为例,试想如果将《他和她的故事》开头的婚礼歌舞段落去除,将《猴神大叔》和《厕所英雄》的节日歌舞场景换作他者,叙事节奏将会平淡和落于俗套,情节变得单一,叙事张力与视听趣味也会极大减弱,印度的传统文化风俗也失去了展现的平台。如果为了现实主义的生活场景再现而完全剥夺歌舞特色,笔者认为对于印度电影而言是得不偿失的。

五、全球本土化的现实主义表达

全球本土化,是指在扁平化的世界上,能够运用全球化的思想进行本土化的操作,是"普世化"与"特殊性"趋势并存的观念,是基于本土情况的全球视野调整。② 与以往作品相比,21世纪以来的印度现实主义电影均在题材选取、文化资本、制片方式等方面探究创作策略,以全球化思维与本土化执行结合的方式塑造印度作为现代型发展中国家的正面形象,宣扬自立自强的印度民族主义精神,同时又表现了全球本土化的文化语义。

首先,在电影题材方面,家族情怀、爱情、人性等具有普适性的价值观成为这一时期印度导演的主要选择。21世纪印度现实主义电影的选题视角,正在从"族"意识向"类"意识转化,捕捉着当今全人类共同关注的问题。从最初的《印度往事》《季风婚宴》《宝莱坞生死恋》《爱无国界》《同名同姓》,到随后的《风筝》《我的名字叫可汗》《小萝莉的猴神大叔》,再到以反战精神为创作背景的《黎明前的拉达克》等,印度导演将理性的眼光投向世界,投向世界与印度的关系。这种题材选取策略的转变,证明了印度现实主

① 王志敏,杜庆春. 理论与批评:全球化语境下的影像与思维. 北京:中国电影出版社,2004:79.
② 赵瑞琦. 印度大众传媒研究. 北京:中国传媒大学出版社,2015:81.

义电影为全球本土化做出的努力。

其次，印度电影背后有优渥的印度文化资本作支撑，印度电影深度挖掘、整合了既体现本土性特色，又易被海外观众所接受、认同的那些"文化资本"，在电影中将印度传统文化特色的有效保护与世界文化的融合沟通相结合。当然，印度现实主义电影对本土文化特征的展现，并未仅仅停留在对表面、带有鲜明民族印记的元素符号的运用，更是通过这类浅层的文化符号由内而外地彰显印度社会与人民的精神风貌和民族个性。《小萝莉的猴神大叔》中，依照印度民族能歌善舞的艺术传统插入了大段的歌舞场面，所配的舞蹈歌曲《Selfie Le Le Re》《Tu Chahiye》等使用的是印度特色民族乐器与西方管弦乐的"混合配乐"，十胜节里少女身上披着色彩明亮的纱丽，街道和人们被染出绚丽的色彩……这就使印度电影具有很高的辨识度，歌舞的同时，影片展现了印度文化价值中"非暴力思想"。帕万在送沙希达回家的路途上遭遇各种险阻：边境军官险些误伤帕万、帕万遭到巴基斯坦警察的追捕等，他从始至终都认为"人的本性是同一的"，坚持不说谎、不伤害他人、非暴力就是爱的信条。影片在结尾完善了印度人精神价值的追求，该片在海外的口碑说明这也是能被世界接受的价值观。类似的影片还有《他和她的故事》，在婚礼及恋爱场景适时加入歌舞，同时也以印度家庭为背景探讨了全世界都在关注的"女性主体意识觉醒"的问题，进一步证明印度现实社会女性话语的重构正在进一步推进；《神秘巨星》在真实记录印度中低层阶级家庭生活状态时，不忘将当下印度社会乃至全世界年轻人关注的"自我价值实现"问题作为影片主题。

印度现实主义电影将世界性话题以及跨文化内容纳入创作视野，给意欲拓展电影海外市场的各国带来的启示是：只有参照目标电影市场的受众需求来配置电影创作资源，才有可能征服国际影视市场。

结　语

21世纪初的十几年，现实主义美学风格的印度电影在世界电影舞台上焕发出新的生机与活力。在全球化风潮布满世界各个角落的时代，印度电影从

本土文化优势出发，对全球化产生的文化价值观，既不苟同，也不逃避；对全球电影观众日益提高的审美期待，既不迎合，也不无视；对好莱坞商业化、娱乐化电影挤占世界电影市场的势头，既不追随，也不畏缩，从而逐步构建起印度电影在世界电影市场中的话语和形象。这使我们放眼未来世界银幕时，对印度现实主义电影生发了新的期待。

（作者系中国传媒大学戏剧影视学院 2017 级博士研究生。）

身体·凝视·苏醒
——近年来印度电影中女性意识的表达策略

Body, gaze and vivification:
The expression strategies of female consciousness in Indian films in recent years

史秀秀

摘要: 近年来,印度电影在中国电影市场上书写了不容忽视的一笔,"印度故事"以其对本土社会现实的关注和现实主义的美学追求打动了中国观众,获得了票房和口碑的双丰收,也给予"中国故事"的书写提供了思考和借鉴。值得注意的是,这些影片都不约而同地把目光投向女性角色,关注女性的社会地位、现实困境等问题。本文以近年来的印度电影为参照,结合米歇尔·福柯有关身体的哲学以及"凝视"理论的相关内容,从备受关注的女性"身体"、打破"凝视"机制的女性命运、曲折复苏的女性意识三方面分析印度电影中女性意识的表达策略。

关键词: 印度电影;女性意识;身体;凝视;苏醒

ABSTRACT: In recent years, Indian films have played an important role in the Chinese film market. "Indian story" has touched Chinese audiences with its attention to local social reality and realistic aesthetic pursuit, and won a double harvest of box office and public praise. It also provides thinking and reference for the writing of "Chinese story". It is worth noting that these films all focus on female characters and pay attention to women's social status, practical difficulties and other issues. From "body" of the woman concerned, the female fate of the "gaze" mechanism was broken, and the women consciousness of zigzag resuscitation was three aspects of the construction of

female roles in Indian films.

KEYWORDS: Indian films; Female consciousness; Body; Gaze; vivification

印度电影在继承现实主义创作传统的基础上，凭借成熟的电影工业、改良的制作模式、革新的美学理念和故事内容在全球电影市场上高歌猛进，在票房、口碑和文化影响力等方面都有引人注目的表现。2017 年《摔跤吧！爸爸》在中国市场累计票房收入 12.95 亿元人民币，豆瓣评分高达 9.3 分，强势碾压同档期的《银河护卫队 2》和《异星觉醒》，接踵而至的《小萝莉的猴神大叔》《苏丹》《神秘巨星》《厕所英雄》《嗝嗝老师》《印度合伙人》等继续引领着中国电影市场的"印度电影热"。不容忽视的是，这些"印度故事"在注重类型化叙述、改善歌舞元素、突破历史和传统的基础上，都不约而同地将目光投向了印度的女性群体，关注女性权益、现实困境等问题。

一、承载多重象征意义的女性"身体"

从古希腊开始，关于"身体"的关注与探讨就从未停歇。柏拉图视身体为灵魂抵达理念世界的羁绊，笛卡尔视身体为依靠理性追求真理的累赘，到了中世纪，身体则成为罪恶与欲望的滋生地，而到了文艺复兴时期，身体又被短暂认可、赞扬与崇拜。19 世纪末 20 世纪初，尼采试图从身体的角度重新审视一切，哲学、宗教、美学、道德、艺术等问题均被尼采置于身体的视角重新进行阐释，成为身体价值的发现者和身体哲学的开拓者。到了 20 世纪 70 年代，福柯的《规训与惩罚》《性经验史》中，身体真正与权力、政治联系起来。

1. 印度社会时代更迭的符号

自英国殖民统治后期，通过政治改革以及妇女自身的努力，印度女性的社会地位已经得到了很大的提高。直到现在，印度女性已经不再是男人的附属品，不再头戴面纱，足不出户，而是走出家庭，走向社会，在社会各个方面做出贡献。但是，由于印度"男优女劣"传统思想有着悠久历史、经济发展水平地区间严重不平衡，在一些偏远、落后的农村地区，种姓制度、童婚制、嫁妆制等传统的观念、习俗仍有遗留，妇女的社会地位低下依旧是难以

回避的社会沉疴。

近年来,《摔跤吧!爸爸》《苏丹》《神秘巨星》《厕所英雄》《印度合伙人》等影片或围绕女性为中心进行叙述,或将具有强烈独立意识的女性作为线索人物推进事件,并将镜头聚焦于对女性"身体"的关注,在这里"身体不仅在生理意义上是人类存在的基础,而且与人类的政治、文化、经济生活息息相关,具有多重的象征意义。"① 影片对于女性"健美"身体的展示和"健康"身体的关注,成为印度社会时代更迭的符号。

女性"身体"的健美与力量感成为建构女性形象、达成平权表述,甚至是反权威的标志。印度是世界上受宗教影响较深的国家之一,宗教在这个国家绝大部分人民的生活中扮演着中心和决定性的角色。生活在印度的妇女,无论是家务还是外出劳作,头上都要带上面纱,把自己的容貌遮盖在一条轻纱当中,否则会被视为犯戒之举。传统的印度服饰遮蔽的不仅仅是女性的身体,也模糊了女性的独立意识。在《摔跤吧!爸爸》中,马哈维亚把两个女儿吉塔和巴比塔当作最后的救命稻草,代替"儿子"(男性)去实现为国家赢得一枚金牌的愿望,在此之前,村子中没有女性摔跤手的存在,因为只有带上头巾、与锅碗瓢盆为伍、远离除丈夫以外的男性才意味着成为女人。马哈维亚通过一系列高强度的训练来锻炼两个女儿的身体,对身体的改造成为完成女性自由解放的第一步。女性强健的身体、T恤、短裤、短发形成了对社会固有秩序的挑战。多场激烈的泥地摔跤缠斗,吉塔身上的衣物也在不断减少,不仅将女性身体暴露在以男性为主体的公众环境之下,女性身体也不可避免地直接接触异性身体,影片通过身体完成了对男权社会道德禁忌的反抗。同为体育电影的《苏丹》,在摔跤场与男性对峙的阿尔法,展现出女性身体的运动和力量感,这一场景是苏丹决定要娶阿尔法为妻的关键。女性在被外部男性凝视的过程中,不仅依靠女性身体的强大完成了反凝视的过程,也决定了男性的人生轨迹。与《摔跤吧!爸爸》中的女摔跤手不同,阿尔法保留了诸多女性的特征以示与男性的区别,长发、更接近女性副性征的身材、红色的摔跤服,由安努舒卡·莎玛扮演也给这个女性角色增添了更多娇娆与俊丽,女性角色在明确的性别身体的前提下,在公共领域完成了自我社会身

① 许德金,王莲香. 身体、身份与叙事——身体叙事学刍议. 江西社会科学,2008 (4): 28 – 34.

份的认同。

对女性"健康"身体的关注，成为确立女性自我认同的首要条件。"身体不但随着社会地位的改变而导致身份的变化，而且这种变化更多依赖于作者对于自我身份的认同，而非社会强加于作者的身份认同。"《印度合伙人》（又名《护垫侠》）真实地折射出印度女性的生存困境，处于生理期的女人不能与丈夫接触，不得进家门，需在外禁足，甚至不允许提及有关生理期的话题，不懂生理期的卫生知识，使用脏布、树叶、土灰等度过生理期，导致了高风险的患病率。妻子盖特丽是典型的传统印度女性，温良贤惠却也深受落后宗教观念的熏染，即使丈夫拉克希米三番五次地强调对生理期的不当处理有可能对身体造成伤害，盖特丽依旧裹足不前，坚持"对女人来说，耻辱才是最大的疾病"，女性角色囿于社会强加于自己的"身份认同"忽略了自我的心理和身体体验，这里涉及对"身体"的忽略有可能导致身份的消亡，折射出女性对自我身份认同的困境。《厕所英雄》中的贾娅要求"建厕所"的行为是出于对自己"身体"的保护。在印度，女性时常遭遇性骚扰和其他人身伤害，夜间野外如厕遭遇强奸的案例擢发难数。同时，野外如厕的行为也与人类从蛮荒文明走向现代文明的足迹背道而驰。接受过高等教育的贾娅了解自己的身体，懂得生存的价值。女性对身体安全的需要、女性尊严的维护，正体现了女性自我意识的觉醒。

2. 父权、男权、女权的角逐场域

法国思想家米歇尔·福柯指出："身体是诸多力量（话语、体质、权力）的活动场，只有从凌乱混杂、充满歧义的身体出发，才能够找到权力与话语的轨迹。"① 印度社会女性处于极其特殊的地位，女性被父权、男权系统化地否定，这种权力来自社会的每一个细胞。"每当我想到权力的结构，我便想到它毛状形态的存在，想到渗进个人的表层，直入他们的躯体，渗透他们的手势、姿势、言谈和相处之道的程度。"② 福柯在《规训与惩罚》中探讨了现代社会身体与监禁的关系，他认为规训权力之于身体，并不是控制心灵，而是

① 张振宇. "沉重的肉身"：金基德电影的身体叙事研究. 当代电影，2014（8）：191–194.
② ［英］阿兰·谢里登. 求真意志：密歇尔·福柯的心路历程. 尚志英，许林，译. 上海：上海人民出版社，1997：281.

控制身体，身体处于"凝视"之下，一举一动都受到监禁。这似乎与印度社会女性身体所面临的困境不谋而合，只是这种规训不是来自知识，而是来自父权与男权的压制与操控。

在电影《神秘巨星》当中，母亲娜吉玛长期处于父亲所代表的男权文化的压制之下，身体暴力成为规训母亲的工具。父亲在影片中并没有过多的语言表达，多数情况下直接以身体暴力解决问题，对女儿尹希娅的"身体"暴力可以间接体现为割琴弦、摔电脑。长期处于思想和暴力监禁下的母亲，一言一行都体现出女性从属于男性的依附属性，在女儿将离婚协议书递到母亲手上的时候，娜吉玛的反映是"你的父亲做错了什么，他只是控制不住自己的脾气"，母亲并不认为身体暴力是一种控制，而是一种可以理解的行为。换句话说，女性对自己所经受的压制一清二楚，但是她们依旧泰然处之，经由文化和暴力的规训，身体和思想变得越来越顺从和被动。即使是父亲长期在外工作，在家的女性（娜吉玛、尹希娅）甚至是姑奶奶，都难以摆脱如幽灵般存在的男权思想的控制，尹希娅具备天赋的身体是反抗男权的标签，而遮盖身体的罩袍则是对女性追求自我认同的阻挠，也是尹希娅对父权的顺从。影片的末尾，尹希娅一家第一次共同出现在公共空间中，娜吉玛、尹希娅、姑奶奶都被包裹在罩袍之下，当父亲在场时，女性的身体处于男性的监禁之下，包括未出嫁的尹希娅，都是男人的专属物。最终尹希娅在万众瞩目之下，脱下罩袍，一袭粉色着装展示自己的女性身份（身体），主动接受凝视，这是女性角色寻求自我身份认同和社会身份认同以反抗男权的表达。《摔跤吧！爸爸》中马哈维亚通过严格的身体训练把夺冠的希望寄托在女儿身上，在此之前，村落里没有女摔跤手，如果说女性参加体育赛事是一种反凝视的行为，公开参加比赛，直接与男性接触，与男性泥地博弈，则成为一种挑衅男性地位的行为，而最终女性代替男性，为印度赢得第一枚摔跤金牌，彻底否定了男性的质疑和地位。

二、打破"凝视"机制：实现人生蝶变的女性命运

女性主义电影理论认为，好莱坞电影通过对视觉快感的技巧娴熟地控制，通过女性银幕表象的创造，将色情编入了占社会主导地位的男性秩序的话语

体系之中,以此来支持和强化作为主流意识形态的男性社会秩序,最终女性角色大多难以逃离被男性"凝视"和"物化"的命运。这种带有激进女性主义色彩的论述在20世纪80年代与后现代主义相遇,后现代女性主义电影理论的建立把探讨的重点转向女性权益如何与男性权力达成平等。但是,在仍然处于男权制度下的印度社会,女性仍然是牺牲品,而非赋权者。所以,在以女性为叙事主体的印度电影中,女性角色是否成为被"凝视"的客体,成为男性视觉产物的探讨必不可少。

来自女性的"凝视"打破了以男性为单一主体的菲勒斯中心主义网络,女性在万众"瞩目"的注视中确立了追求独立意识的价值。萨特在《存在与虚无》一书中曾提到过"注视",这里所说的"注视"就是"凝视"。在萨特看来,"把握一个注视,并不是在一个世界上领会一个注视对象(除非这个注视没有被射向我们),而是意识被注视……当我听到背后树枝折断时,我直接把握到的,不是背后有什么人,而是我总是被看见了。"① 萨特的这句话至少说明了两个问题:首先,我们通过"他者"的注视确立了自我的存在,也在被凝视之后重新思考,他人建构出我的主体性。在萨特的理论中,我们关注到"凝视"也是触及我意识到我的存在的一种方式,这是一种自为的存在。在印度以男性占主导地位的社会结构下,女性从身体到思想完全是男性的附属品,根本不需要"凝视"来完成被物化的命运,相反,"凝视"却成为一种建构自我主体性的途径。当然,不能忽略的是,在自为的存在之外,他人也把我对象化,我也从一个"主体"变为他者,他人在自己的凝视中显示了他的主体性,这就是女性主义理论中所强调的"凝视"理论。但是在近年来的印度电影中,来自女性和男性的群体凝视机制打破了女性始终作为被男性欲望和权力统治的"他者"的魔咒。

《摔跤吧!爸爸》中,战胜男摔跤手、获得全国冠军、为印度获得第一块摔跤金牌的吉塔与巴比塔作为成功的女性形象多次处于他人的"凝视"之下,而且这种凝视全部是来自男性观众或者马哈维亚的父亲角色。在以男性为主体的凝视中,女性确立了自我的存在,却也陷入了一种被男性凝视建构和父权操控的威胁之中。直到影片的第56分51秒,获得全国冠军的吉塔与父亲

① [法] 萨特. 存在与虚无. 陈宣良,译. 北京:生活·读书·新知三联书店,1987:325-326.

坐在轿子上在簇拥的人群中经过，这个段落出现了三次凝视，全部都是来自女性角色的注视。根据拉康的镜像阶段理论，处于6个月至18个月的婴儿在镜子中认出自己，真实存在的"我"与镜子中的"我"产生认同，自我主体与镜子中的"我"产生了自恋式的认同，这被称为"一次同化"，在"一次同化"的基础之上，"想象界"中的"我"收到语言结构的规训被带入"象征界"中的我，完成"二次同化"，象征界中的自我受到语言结构和社会规则的制约。"在所有百姓承认皇帝的新衣形成的场域中，这就构成了拉康所说的'象征界'，在其他百姓恐于皇帝权威不敢说出真相，天真的小孩却没有太多成人世界规则的束缚，点破真相。"[①] 这一行为的爆发破坏了现实生活的平衡，像污渍一样弄脏了"完满"的社会图景，吉塔与巴比塔不仅是男性角色眼中的凝视对象，也成为女性角色眼中的认同对象，而且这一切认同都来源于对吉塔独立意识觉醒的肯定。在之后的英联邦运动会上，对吉塔的凝视除了父亲马哈维亚和教练为主的男性观众以外，还有大量的以母亲为首的女性角色于电视机前的注视，在决赛之前，沙米姆的两个小女儿从电视机前走向现场看吉塔的比赛，进一步的凝视具有独立意识的女性对象，而在决赛中，马哈维亚并未给予女儿任何技术性的指导，也缺席观众席位，吉塔依旧夺冠。这些来自弱势地位的女性角色凝视就像《皇帝的新衣》中天真的小孩一样，对象征界中的社会秩序提出质询，不仅为女性的自为存在注入了来自女性凝视的主体性，也让观众看到了由男性群体支撑的象征界被打破的可能性。

《神秘巨星》《厕所英雄》《印度合伙人》都将女性困境、矛盾推到了公共空间、媒体话语之中。尹希娅身着罩袍，将唱歌的视频上传到YouTube网站，由此《神秘巨星》就成为媒体关注的热点人物，母亲娜吉玛选择在公共空间彻底反叛男权压制；《厕所英雄》中"夫妻因厕所问题离婚"登报一时引起公众关注，从新闻媒体到各级政府都被撼动；《印度合伙人》更是将如何解决印度女性的生理期用品这一问题，从小小的村庄推至整个印度，直到轰动联合国。将女性问题推至公共空间当中，且最具话语权的政府与媒体，明显带有同情女性的倾向，在这之中也出现了许多的女性旁观者，跟踪报道的记者、政府工作人员，以及其他女性村民借助来自法律更合法化的凝视否定

[①] 刘明明. 从被看到反抗：凝视理论中"他者"的流变. 华中师范大学，2016：21.

了以男性为主体的凝视机制，较为彻底地实现了女性自由解放的想象。

三、曲折的表达策略：借男性权利苏醒的女性意识

近年来，《摔跤吧！爸爸》《神秘巨星》《厕所英雄》《印度合伙人》等印度电影都聚焦于女性权益问题，深受印度本国民众的好评，也得到了国际市场的认可。有人把"女权主义""女性主义"的标签打在上面，也有人激烈抨击它的"伪女权主义"色彩。印度主打女性话题的商业电影以吸引主流已经屡见不鲜，但这些电影并不是真正意义上的女性电影，"女性电影是以女性目光引导的影像于女性思想书写的文本汇集，并以此创造属于女性自身的电影文本和意义。"① 近年来的印度电影只能被称作是以女性为主要叙事对象的现实主义影片，而并非女性电影。但是这些影片在关注女性权益，唤醒女性主体意识上都进行了不同程度的探索。

以《摔跤吧！爸爸》《厕所英雄》《印度合伙人》为代表的影片开始探索借男性权利实现女性权益的道路，不同于《苏丹》《神秘巨星》等影片借助知识涵养、教育背景来实现女性独立意识的苏醒，从而直接挑战父权专制，他们选择打破二元对立的解决方式，让男性站在女性立场上去解决问题，对于男女平权问题的解决也具有积极的启示意义。《摔跤吧！爸爸》《厕所英雄》《印度合伙人》中既存在着具有反叛精神的女性角色，也有女性囿于印度传统文化、宗教观念的束缚而成为男性附属品。相对于具有反叛精神的女性在实现自身权益的过程中受到来自男权社会的否定、质疑甚至是阻挠来说，我们更怕看到即使被"监禁"也泰然处之的女性角色，她们有较为淡薄的女性意识，抑或正在苏醒，也有可能并不自知，《厕所英雄》中尿壶协会的女人们、《印度合伙人》中善良也愚昧的盖特丽以及拉克希米的母亲和妹妹等，男性权利也许可以成为使其苏醒的一个契机。所以，这些影片选择了以男性为主要角色关注女性权益的曲折的表达策略。《厕所英雄》中凯沙夫从找寻权宜之计解决问题到直接挑战落后文化的转变是出于对女性的尊重；《印度合伙

① 王虹. 女性电影文本：从男性主体中剥离与重建. 西南民族大学学报（人文社科版），2004（8）：203.

人》中拉克希米不顾众人的指责，甚至挑战宗教传统是出于对女性健康的尊重。在印度社会现实中，男性占有的社会资源远远多于女性，这并非短时间内可以解决的社会问题，尤其是在一些偏远的印度农村地区。近年来印度电影的银幕表达聚焦于女性"身体"，也致力于突破来自男性的"凝视"，同时，在银幕表达策略上也试图打破以二元对立的方式处理两性关系的方式，对于中国电影的创作与研究具有积极的借鉴意义。

结　语

　　21世纪以来的印度电影延续了透视社会现实、直面社会痼疾、改良社会观念的现实主义美学追求，在此基础上，体现了"故事为王"的制作理念，摆脱了"无歌舞不电影"的刻板印象，吸取了好莱坞商业片的制作模式，将21世纪以来的印度电影推向了更为广阔的国际舞台。与印度电影相比，中国电影在现实表达的角度、深度和精度上尚存很大的差距。在目前亚洲电影良好的发展态势之下，如何吸收优秀亚洲电影的制作经验，扩大"中国故事"的传播和文化影响力，是亚洲电影研究聚焦的议题。

（作者系中国传媒大学戏剧影视学院2018级电影学硕士研究生。）

浅析印度马沙拉电影中的"味"
——以《未知死亡》和《功夫小蝇》为例

A Brief Analysis of "Taste" in Indian Masala Films:
In the Case of *Ghajini* and *Eega*

牛思凡

提要：印度电影的海外输出成功数量和质量一直走在亚洲电影的前列。相较于日本电影的"物哀"美学，韩国电影残酷的现实题材和伊朗电影的现实主义来说，印度电影无论从情绪、表演、节奏以及配乐上都更为平衡。与前者相比，印度电影在产量上更偏向类型片，给观众带来的快感更为强烈，但其自身又能在美国好莱坞类型片中脱身出来，形成一套独特的体系和方法。电影遗传了戏剧的基因，而作为世界两大戏剧产生地之一的印度更是如此。所以，本文主要探究印度戏剧理论《舞论》中的核心"味论"在印度电影，尤其是马沙拉电影中的表现方法。

关键词：味论；马沙拉电影；感性表达；多与浓

ABSTRACT: The quantity and quality of Indian films exported abroad have always been in the forefront of Asian films. Compared with the "material sorrow" aesthetics of Japanese films, the brutal reality subject matter of Korean cinema and the realism of Iranian cinema, Indian films are more balanced in mood, performance, rhythm and music. Compared with the former, Indian films are more inclined to genre films in terms of films output, which brings more intense pleasure to the audience. However, Indian films can break away from Hollywood genre films and form a unique system and method. Cinema has inherited the gene for drama, especially in India which one of the world's two most dramatic places. Therefore, this dissertation mainly explores the expression meth-

ods of the core part "Taste Theory" in Dance Theory that Indian drama theory in Indian films, especially in Masala films.

KEYWORDS: Taste Theory; Masala films; sensibility; More and Strong

印度电影在亚洲的快速崛起和迅速在世界站稳脚跟是最被人津津乐道的一面。其成长的原因和他们独特的文化与宗教信仰一样带有神秘感，但又能在其传统的戏剧理论当中寻找到依据。提及印度电影，首先需要明白它不单单是指孟买地区的宝莱坞电影，还有班加罗尔、加尔各答、马德拉斯等几个主要的电影制作基地，像《未知死亡》虽然创作灵感来自诺兰的《记忆碎片》，但故事核心是改编自南印度托莱坞的同名作品，甚至女主角都是由同一个演员扮演。由于各邦地缘文化和教育程度不同，口味相同，所以从生产种类和数量上就能看出印度电影"多"和"杂"的特征。宝莱坞的电影更具商业覆盖性，基本的制作策略包罗了各阶层人的喜好，同时也以不同语言配音予以发行，凭借海外输出坐实了国际知名度，是当之无愧的印度"梦工厂"。其生产的绝大多数都是类型片，划分类型和非类型电影的标准一直是业内人士争论的焦点，但几种类型却在印度马沙拉电影中获得了和解。印度类型电影通过不断刺激观众的感知能力和满足观众的视觉期待来达到其留住观众的目的，其理论根源来自古代印度戏剧理论《舞论》，根据其中的核心"情味论"衍化至今，所以感性的电影手法从一开始就深扎在印度马沙拉电影的创作理念当中，类型化创作的最终目的都是为了给观众营造一种深刻的感性体验，下面先来了解这种感性体验的美学核心"味论"。

一、"味论"的前世今生

"味论"出自古代印度戏剧理论《舞论》，又叫作《戏剧论》，戏剧在梵语中又被译为舞。相传是婆罗多仙人所做，成书时间大约为公元前后。主要是古代印度的演戏实践经验总结以及戏剧的百科全书，里面包含了很多表演技巧以及对戏剧结构、戏剧类别、服装、音乐和表演的阐释。《舞论》除了解释具体的表演过程之外，还提出了"戏剧是什么""戏剧的内容""戏剧的基本情调"等内容。

1. "味论"的前世

"味论"出自《舞论》中的"情味论",是一种感性表达。《舞论》借食物之味来比喻戏剧的风味。如食物香味主要来自不同的佐料、蔬菜和其他物品的结合,正因为糖和盐以及其他佐料的加入,才能促成一道美味的佳肴。在戏剧理论中,这种"味"逐渐演化成了"风味",之后又进一步转化成"情绪""情调"等含义。"情味"中的"情"主要是指戏剧中以情调为基准的表演程式,而"味"产生于"情",由味入情,因情生味,无情不成味。如果把两者具体化,我们可以认为"情味论"是观众通过戏剧演员表演形式而感受到的情绪和感知。足见印度戏剧从一开始就更看中感性体验。《舞论》在解释"戏剧是什么"的问题上,明确了印度戏剧与吠陀经典、历史传说在文学范畴上的区别,主要在于编排故事、语言和内心等表演上,突出了演员表演和戏剧经验的重要性,也进一步把印度戏剧的感性层面突显出来。《舞论》中的戏剧理论具有前瞻性,有很多能解释当今印度电影的叙事结构和电影风格,其中印度马沙拉电影中明显"多"和"浓"的特征,也是脱胎于"情味论"中的"味";《小萝莉的猴神大叔》把一个讲述走失儿童回家的故事加上了国籍、宗教和个人信念的背景,在电影的最后动用印巴边界上的全体居民来了一场声势浩大的抗议与狂欢,极力张扬一件小事中能够牵涉的所有矛盾和堆积的全部情感,使得这个"味"更浓烈、更多元,这种感性的表达才能更明显地被观众感知,进而成了印度电影的一大特色。

2. "味论"的今生

"情味论"在《舞论》中没有办法分离,但是"味"是能够通过"情"的感性表达进行划分。《舞论》中"情"的不同表现产生了不同种类的"味",有通过偶然性产生的不定情和长久不变的常情,也有借助手段和效果的随情以及分别具体表明情感的别情。而"味"的本质是由常情控制下的不定情、别情以及随情的融合。在电影中,这四种"情"划分出了九种不同的"味"。大致可以分成:艳情—情、滑稽—笑、悲悯—悲、暴戾—怒、英勇—勇、恐怖—惧、厌恶—厌、奇异—惊以及寂静—静。其中,艳情、暴戾、英勇和厌恶,这四种感性表达成了印度马沙拉电影的基础情调。

作为印度类型电影中的情味根基,"艳情"可以解释为"爱情"和"性"的展示。相较于中国爱情电影中人物情感的复杂和美国好莱坞爱情电影的浪

漫壮观，印度类型电影中的爱情多以专一性呈现。这种专一性包括人物的专一和爱情产生条件的专一以及持之以恒的目标专一。简单来说，印度类型电影中的爱情多是一见钟情，而且只有两位主人公参与，不存在出轨和三角恋等复杂性，而且一旦两个人达成厮守的契言，便不会随意更改。拿《护垫侠》来说，即使阿克谢·库玛尔饰演的男主人公和他的红颜知己相遇才有了实现梦想的可能，但二人的情感线也伴随着他的返乡和回归家庭而终止。这一方面可以说是印度电影在爱情上的忠贞，另一方面也说明印度电影在爱情这一"味"上的浓郁和坚定。然而这种对爱情以及婚姻刻板的忠诚，并不影响印度发挥对于"性"的崇拜和热爱。在印度的宗教信仰里，"性"是一个神圣的符号，印度甚至于把宇宙的原始动力都认为是"性"的存在导致的。不单把人类繁衍后代，增加劳动力附加在"性"上，印度更是把"性"作为神赐予人类的一个礼物坦然接受。"性"作为一道原始的"艳情味"表达，其形式的奥秘就在于印度歌舞当中。很显然，印度对于歌舞的推崇，不在于背弃现实，陶醉在歌舞享乐当中，而是对于原始信仰的追崇。当然，歌舞元素在马沙拉电影中的出现不排除配合电影时间过长而作为中场休息的现实因素。改编自莎士比亚爱情悲剧《罗密欧与朱丽叶》的印度电影《枪林弹雨中的爱情》，其中的一段世界级男女双舞，既表现了两性之间的一种势均力敌的较量，也表达了二人在这段感情中百分百的付出和毫不吝啬的热情。"味论"的用途经过几代社会制度的改革留存于印度的类型电影当中，即使所阐述的故事千差万别，但是"味论"的基本特征和种类划分依旧具有原先的痕迹，尤其是在马沙拉电影当中。

二、"味论"的温床——马沙拉电影

马沙拉电影是"味论"的具体实现载体，也是印度类型片高度融合的产物。但何为真正的马沙拉？马沙拉电影是将爱情、戏剧、打斗、歌舞等多元素融合的"大杂烩。"[①] 类型电影中歌舞元素已经变成印度独特的影像表情艺术。但作为一个必要的电影符号，歌舞元素已不再作为马沙拉电影的鉴别标

[①] 彭骄雪. 印度"马沙拉"影片的艺术风格. 当代电影，2005（4）：92.

准，这使得"大杂烩"电影变得更纯粹，也更能明显分析马沙拉电影中其他元素的相互作用。

《未知死亡》在剔除掉歌舞元素之外，电影中还出现了爱情、悬疑、惊悚、打斗、犯罪和喜剧等成分，这几部分所占比例不同，但都为悲剧主题服务。影片分成两条线索来讲述一黑一白、一阴一阳的两个故事，一个是被王子眷恋的灰姑娘的爱情故事，另一个是王子丧失记忆艰难复仇的故事，这两个故事给人的情感反差在前期较大，但是在后期逐渐得到融合，最终恢复到平静但又无法复原的生活。影片中，暴力复仇的血腥给观众的视觉和心理造成强烈冲击，配合美好爱情的穿插，再次把观众推向残忍的事实当中，导演意在向观众说明，男主人的暴力和悲痛与从前的喜悦是成正比的。所以，在这部电影中的类型元素融合是相互配合的，歌舞元素衬托爱情的巧合式浪漫，爱情的美好又为暴力的残忍服务，最后极致的暴力达到顶点后又恢复了往日的寂静。

除了用歌舞场面强化电影中的某种"味"之外，常见的马沙拉电影还会采用某种极端形式来呈现创作者对现实的主观看法。在叙事结构、影像表达还有故事人物设定上都有着融合、杂糅和同质化的倾向。而婆罗多也指出，"作品不能只有一种味"①。这也就决定了马沙拉电影中绝不仅仅是内部类型融合，其实从里到外都是一种复合型的产物。

1. 《未知死亡》的双重叙事结构和极致化影像表达

首先从题材上来看，《未知死亡》（Ghajini）的灵感直接来源于诺兰拍摄的《记忆碎片》。但完全摒弃了诺兰倒叙重合的叙事结构与多重结局的处理，形成了自我对称，统一的双重叙事结构。印度电影遗传了戏剧中"幕"的结构，一般分为四幕。②《未知死亡》的叙事结构可以按照男主的记忆时长来进行划分，通过人物、内容以及观众的直观感受来表达每个段落的"味"。介于片中的叙事线分成两条相互穿插，所以在叙事结构上大体可以分成现在和过去两部分，又以男主人公的15分钟记忆节点被分成若干份，部分节选大致可以见下表。

① 沈从文. 古代印度的《舞论》. [出版者不详].
② 王志毅. 孟买之声：当代宝莱坞电影之旅. 北京：海豚出版社，2016：60.

影片时间	人物	内容	音效	观众感知
00：00－07：49 N1	医学院的老师；学生索妮塔；桑杰；Ghajini 的手下 A	索妮塔了解了桑杰的病情；A 被杀死	正常上课声音；节奏很快的打斗声	好奇；暴力；残忍
07：49－15：00 N2	桑杰；Ghajini；警察	打斗后出现新的记忆	安静；水滴声音；人物专属音效出现	好奇
15：00－27：15 N3	桑杰；警察；索妮塔	新的记忆开始后再次了解自己妻子的死亡原因和复仇目的；警察追查桑杰行踪；索妮塔和桑杰相识	桑杰音效；警察专属音效；Ghajini 专属音效	震惊；紧张；好奇
27：15－1：14：23 P1	桑杰；卡普娜	日记本追踪——桑杰和女友卡普娜的爱情故事第一段，2005 年	正常时的桑杰，大人物出场的声音；以歌舞形式出场的卡普娜；二人的舞蹈音乐	好奇；喜悦

通过表格，我们可以把《未知死亡》分成两大段。N 和 P 代表现在的桑杰和过去的桑杰。这种叙事手法也出现在《海边的曼彻斯特》当中，但两者在情绪对比程度和影片风格上有较大的差别。我们从《未知死亡》的 N 段分析出来的情绪多是好奇、震惊和悲愤；从 P 段读解出来的情绪多是喜悦，感动、滑稽。在 N 段落中，男主的常情是木讷和狂怒，不定情是冷静和颓废，而随情和别情分别用夸张的音效和扭曲的面部表情展现。在 P 段落中，男主的常情是冷静和喜悦，不定情是忐忑和慌张，而随情和别情分别用带有喜感的音乐和丰富的歌舞表演展现。从"味论"的角度来看，主人公的情绪以过去和现在为界，有一喜一悲的两大反差，以全新的 15 分钟记忆 N3 段为例来看，他的情绪会从突然的木讷平静转向暴怒，这种反差的情绪表达配合着大

开大合，冲突明显的剧情彰显着男主人公内心不留余地的愤怒和暴躁。

两条叙事线明显交叉，用平行蒙太奇的处理手法让观众同时看到处于不同时空之中的相同人物，通过相差较大的人物情绪让观众感受影像传达出来的"味"的反差。这种反差，把"味论"的核心"多"和"浓"表达出来，属于电影化叙事的一种手法——影像的极致化表达。首先，夸张固定的无声源音效的添加，在 N 段落中，桑杰、警察，还有魔头 Ghajini 都有在关键时候的专属音效，这一点是印度马沙拉电影中表达人物情绪和增强观众体验的极致化运用，几乎给每一段危险、打斗、流血、死亡都加上了应有的声音效果。紧密又稍有刻板地配合演员的表演，桑杰在 N 段的表演上，大部分的随情和别情都是展现肌肉和瞪眼吼叫，衣服多以简陋的工装和背心为主；在 P 段的表演则是冷静、微笑，身穿高级西装。所以观众能通过音效加上这些符号化的象征感知演员的情绪和心态，体会在不同时段出现的单一又强烈的"味"。

此外，用反差极大的景别去展现歌舞段落，我们可以细数一下，在长达三个小时的电影中，歌舞片段数量达到了四段，一共占据五分之一的时长。在表现桑杰和卡普娜热情的歌舞时，多以全景和远景展现周边广阔的环境，用近景或者特写表达两个人的爱慕之意，从而体现了这份自然天赐爱情的可贵。而且歌舞多出现在 P 段当中，一是为了表达卡普娜的人物性格鲜明活泼，二是为了表达桑杰和卡普娜爱情的极度喜悦；而在 N 段当中，只出现了一次索妮塔的歌舞表演，而后接着就是桑杰的打斗场面。由此可知，歌舞片段在本片中要么充当着反衬悲剧的角色，要么起到促进爱情喜悦的效果。如果把爱情的喜悦也作为一种悲剧填充的话，那么歌舞片段其实也是为了达到悲剧情绪极致化表达的手段。但这种极致化表达就会导致本片在叙事逻辑上出现漏洞，诸如人物设定上太过片面，没有注重人物心理情绪的深层探讨等问题，这也是印度马沙拉电影的通病，浓烈的"味"在电影院中产生，同时也在电影院中消散。

2.《功夫小蝇》童话故事原型和戏谑化手法

《功夫小蝇》从开头的睡前故事作为引子展开全片，证明电影本身带有童话的性质，这也能说明片中的人物多少带有童话故事色彩。童话人物的性格

大多固定单一，以扁平人物居多，主人公经常会遇见一件事足以改变其以往对世界、生活、他者的认知，童话式的人物性格本身较为简单，转变的方式不够圆滑，缺少过渡，这也能在"味"的变化上体现出来。在"味"切换上，《功夫小蝇》的情绪转换以喜—悲—喜的交替为基础。整部电影的情感都在传达真爱的受挫、坚韧以及甜蜜，讽刺了虚伪爱情的自私、残忍和冷酷。在纳尼变成苍蝇前，观众从他和女主的互动行为，如短信传情、直接示爱、歌舞诉苦等环节中看出他对于爱情的苦苦坚持，感受到了爱情的甜蜜和辛苦；在纳尼临死前还试图保护自己心爱的宾都时，观众觉察到的是对爱情的坚信和对坏人的愤恨；观众看到宾都知道纳尼死去时，感到的是悲伤和惋惜；又在得知纳尼转世成为苍蝇后，观众情绪开始变得丰富，从好奇、惊讶、喜悦、赞叹、悲壮，转到最后看到纳尼即使弱小、无助也在尽全力保护宾都时流露出感动的情绪。

但从一开始，创作者就在提醒观众，这是一个童话类的幻想式复仇故事，与《未知死亡》的悲壮不同，《功夫小蝇》的复仇形式更加不可思议和充满闹剧式的夸张。小苍蝇的复仇是本片的主题，在后面的情节中创作者使用的手法都充满着夸张和幽默，如宾都用微雕技术做出全套苍蝇眼罩和钢爪装备，苍蝇纳尼在磁带上跑步进行肌肉练习等等所有的行为都无法与现实相联系，但即使这样观众仍信以为真，因为电影内在传达的情感是真实的。最强烈的感性表达在于影片的结尾高潮部分，断翅受伤的童话人物苍蝇纳尼在燃烧自己的那一刻，使整个过程显得巧合又壮烈，观众能真实体会到纳尼的伟大，他的壮举获得了所有人的尊重和感动。也就是说，创作者用了不真实的表现手段，在最后苍蝇纳尼牺牲的一刻，把观众从头到尾感受到的所有情感进行了提升。观众此刻选择性遗忘苍蝇纳尼形象的滑稽和喜悦感，抛弃了之前所有不真实的童话预告，自然地把情感提升到感动和崇敬。所以，即便是扁平化童话人物原型，加上不真的童年幻想色彩，依旧能给观众带来真实的多元化"味"的体验。

《功夫小蝇》的科幻元素代替了《未知死亡》里面每一个人物专属的无声源声音效果，但是还会出现表达尴尬情绪的音效，以便加强观众的情感体

验。在表达矛盾上，也充斥着多种戏谑化手段。本片的主要冲突在于纳尼的丧命，而纳尼的丧命矛盾在于受到情敌的嫉妒，这样一种放大了的嫉妒又出于二人对宾都相差较大的爱，而宾都又都没有表示过对于这二人的喜爱，即使宾都内心同样喜欢着纳尼。所以总的来说，也是因为相互的误会才最终导致悲剧的发生。矛盾的产生一开始就类似于闹剧发生的原因。之后，影片又把表现重点全部放在"苍蝇"这样一个物化且带有反差感的形象上。区别于好莱坞里面通过变异、改造等方式变成带有神秘感、杀伤力强的"蜘蛛侠""蝙蝠侠"等拯救世界的超级英雄。印度电影此次选择的"侠"是一个在日常生活中被人讨厌，生命力极低，几乎没有战斗力的"苍蝇"，再用这样一个和敌人力量悬殊极大的形象完成复仇主题。和《未知死亡》中练就一身肌肉的桑杰相比，苍蝇纳尼复仇的可能性极低，但最后的成功又再一次把反差的程度扩大化，利用各种巧合完成一次复仇。以上种种，都在表明导演可以使用一种不可能的因素来对比最后达到可能的结果，这种戏谑化的手段，在歌颂纯真爱情伟大的同时，也把马沙拉电影中极致化的表达和观众的情感体验推向制高点。

《功夫小蝇》作为一种科幻爱情电影获得成功，证明了印度在科幻电影领域的思维方面有异于常态之处。和中国科幻电影一味追随美国好莱坞的科幻美学而变得"四不像"不同，印度马沙拉电影中的科幻元素总能恰到好处地成为解决冲突的契机和消除矛盾的工具，并成为一种"味"的载体，用于讲述与科幻本身关联并不大的社会尖锐问题。

三、谁解其中"味"

印度马沙拉电影对于观众尤其是观众情感体验的重视也能追溯到"味论"的出现，而"味"其实也是一种观众体验的总称。"味"的"多"和"浓"一方面是扩大观众群体的手段和策略，马沙拉电影作为类型片深谙观众心理，不断围绕着观众进行设定，始终贴合印度本土的价值体系，在融入自身民族文化元素的同时加入了现实中明显存在的政治矛盾和社会冲突，并且让这两

种元素融合的同时利用影像极力凸显出来的力量消解矛盾，让观众和电影的观点达到共谋；另一方面，二者是电影极致化表达的关键，即印度电影擅长利用人物塑造和色彩制造奇观，进而牢牢抓住观众的注意力。

1. 不同解"味"的人

不同于好莱坞全球化的野心勃勃，马沙拉电影的产生主要是为了配合印度本土观众的观影习惯，加入了各种不同的"味道"以供观众选择，进而归纳和衍化出本土观众能够接受的题材和影片表达方式。如程式化的戏剧冲突和线性因果叙事的戏剧结构以及鲜明又单一的人物性格和弱化人物的心理冲突等特征，这样通俗化的手法更利于马沙拉电影中多种"味"的表达。

《未知死亡》中虽然采用双重叙事结构，但是足够浅显，又用了"日记本"穿针引线地进行新旧两个时间段的过渡，把桑杰在两段情节中的不同又对比强烈的单一性格展现得淋漓尽致；《功夫小蝇》童话形式的讲述方式能够调和多种味道，既适用于童话般的爱情故事，又能展现出反面角色的极端和低能。此外，作为类型片的马沙拉电影大多都是以印度的现实题材为准，并用戏谑表达着讥讽，用极致化的悲伤痛斥社会的阴暗面，从某种程度上和观众达到了共鸣的状态。与《功夫小蝇》类似的印度科幻类型片《我的个神啊》并没有一味地营造大场面的激烈冲突，反而利用科幻色彩戏谑地解释社会存在的严峻现实。如 PK 在外星人身份下反而能自然地说出印度社会中存在的尴尬现象，还能用一种看似无知的行为方式讽刺印度警察的无能，批判宗教的伪善和欺骗。一反美国好莱坞对于帅气、多金、拥有多项超能力英雄的定义，使用对地球一无所知的外星人作为表达载体，给人一种英雄也需要奋斗和学习的意味。即使是科幻片，印度电影人也在一反严肃和冷酷的常态，以轻松幽默但又不失浪漫精准的创新精神代替。这也同样证明，印度类型片在好莱坞文明的冲击下独具本土特色，反映本国现实的一面。所以，印度马沙拉电影以这种方式在迎合观众也在培养观众。

马沙拉电影对于非本土的印度电影观众，尤其是和与古代印度"味论"理念相差较大的中国观众来说，有着短暂的美学交汇。中国的古典美学讲求出水芙蓉的空灵之美，在其深厚的美学基础上，自然也有"味"的概念。钟

嵘在《诗品序》中说道:"五言居文词之要,是众作之有滋味者也","滋味"便站在"言意之辩"基础之上,作为文章形式和内容结合之后的产物。从中印自古"一淡一浓""一简一繁"的两种美学风格中已经能看出两国在创作习惯和审美习惯上的差别。钟嵘认为,诗有三义,即赋、比、兴,三义是三种表达"滋味"的创作手法和形式,对应印度理论"情味"当中的"情",而"味"更像是"言意之辩"中的"象",不同的是"象"更为具体,而"味"更为隐蔽。"书不尽言,言不尽意。""圣人立象以尽意","象"能更直观地去表现思想。钟嵘所讲述的"滋味"则代表了"意",是作者的情感升华和读者审美再创造的综合体,也就是"言"和"象"结合之后的第三层次。换句话讲,中国作品讲求一种"回味"和"余味",需要细细品尝和琢磨,所以作品创作的顺序是从内到外再到内的一个循环,创作者和观众之间对于"情"和"味"的体会和接受是兼具的。

但随着影视市场的不断扩张,审美习惯消解在消费习惯当中,中国观众观影追求的是短时间内碎片化的快感体验而非长久性的回忆品味。加之印度电影对于现实的思考和对社会的批判又包含着正能量的人生意义,足以和中国现存的社会问题产生共鸣。同时出现大场面的歌舞段落和具有印度特色的民族象征元素为中国观众提供了多种"熟悉的陌生人"。所以在印度马沙拉电影中具备中国人乐意品尝又熟悉的"味"。对于中国观众来说,《护垫侠》中的励志元素是熟悉的"味",而女性离奇的困境是陌生的"味",这二者的结合恰好体现了中国观众对印度电影产生的共鸣和新鲜感,同样在《未知死亡》里,为爱复仇的主题和神奇的歌舞片段也传达了相同的效果。

2."味"的消散

马沙拉电影中味道的"浓"一般由浓郁的色彩和人物的塑造展现出来。这一方面能够让观众迅速明确影片的主题,另一方面也把人物限定在一个框架内,无法突破。在色彩铺陈上,中国美学强调淡雅和出水芙蓉之美。但是印度电影中的色彩运用始终选择最艳丽显著的颜色,色彩作为一种民族符号和品牌象征呈现在观众视域当中。也就是说,创作过程中的色彩既是"言",也是更具象化的"象"。与中国美学为了获得最后的"意"而留有颜色的单

调感不同，印度的《舞论》注重"情和味"由内到外的过程，往往不注重作品中能产生多少"意"，或者说这种浓烈就是"意"的一种，而色彩把创作的"言、象、意"三个部分结合在一起。这种结合的过程，加速了"意"产生的时间，同时也阻碍了"意"的保存。在《功夫小蝇》中的苍蝇纳尼的红眼睛被无限放大，铺满了整个屏幕；而在《未知死亡》当中，即使桑杰和卡普娜的歌舞段落被放置在空旷的沙漠当中，他们艳丽的服饰也使人物在大远景中变得尤为鲜明。只是这种色彩极为短暂。

"味论"中的"多"不是指人物性格和心理变化的复杂，相反是在扁平化的人物中塑造类型的多样和集中塑造人物性格的极端来展示"浓"的程度。马沙拉电影中的男主人公要么是英俊、勇敢、豪爽的正面形象，要么是无所事事的浪荡子弟或黑社会分子等负面形象；和男性相比，女性的特点更为单一，女主人公也分为能歌善舞、正义、贤惠的漂亮淑女和放荡、妖艳的魅惑熟女。《未知死亡》中阿米尔·汗的角色设定和变化显得生硬刻板，女主人公更是一直以善良和活泼的形象出现。所以能看出印度马沙拉电影中的人物并不能代表具有复杂心理活动的实体，而仅是道德原型，足够本土观众理解领会影片主旨和崇拜一个没有任何瑕疵的影像化的民族英雄。关于印度民族英雄的形象，可以追溯到印度古代颂歌《罗摩衍那》中的人物，几乎每个印度家庭都会在十胜节去庆祝罗摩战胜恶魔的这一天，这里的民族英雄形象可以不是高大勇猛的，但一定要有一颗真诚、正义的心。《功夫小蝇》里的纳尼虽然没有《未知死亡》里的桑杰一般有着强壮的体魄和极高的社会地位，但两者在对待爱情的态度和为爱复仇的恒心上都能够打动观众。所以，印度自身对于英雄单一性格的崇拜导致了其扁平化影像式英雄人物的出现。

所以，固定的表达方式、单一性格的人物和浓郁的色彩把印度马沙拉电影放在了一个有限的范畴之内，尽管可以在其中大展身手，但留给观众回味的余地实在太少，所有的情节内容以及色彩艳丽的镜头铺满了整部电影，造成了有人品"味"，无"味"可解的状态。接受美学中的情感体验大多数来自读者本身的情感再创造，所以要求作品中需要保留必要的"空白"部分和"不确定"的点出现，但这是马沙拉电影中无法做到的部分。因为其必须要保

证所有的"味"要么是交替出现,要么是同时存在,不能留有让观众反应和思考的时间,才得以保护"味"的"浓度"。同时马沙拉电影明显的叙事逻辑缺陷和扁平的人物性格又无法达到故事的真正饱满,所以不能让读者进行有效的二度创作。《功夫小蝇》和《未知死亡》都是以喜剧结尾,主人公即使经历艰难的复仇,也能继续精神饱满和平静地生活下去。观众在经历了一场节奏紧张的高潮环节之后,又迎来了一个完满的结局,电影的意义在影片结束时彻底终止。《护垫侠》中的女性人物分别是在家里没有性格、恪守传统的妻子和性格活泼、识大体但是戏份很少的男主人公的红颜知己,男主人公则是一个不断被打击还不断努力,从未动摇过信念的人。所有的人物都是按照模板刻制出来的,即使人物行为发生改变,也只是换了一个模板而已。所以马沙拉电影给予观众的相关思考也就到此为止,影片里所给出的"味"在最浓的时候也是开始消散的时候。也就是说,"味论"中所重视的读者是一个不能进行有效填充和获得长久情感满足的观众,最终无法获得"浓"和"久"的平衡。

所幸的是,这种人物性格的单一,可以作为一种中和剂加入多种"味"之中,防止味道过多而产生的"味"的混杂和"串味儿"现象。换句话说,人物性格的单一其实是为了让观众更明显体会出"味"的多,明显感受到马沙拉电影中不同类型的切换。此外,印度观众充足的民族自信和浓郁的情感体验弥补了马沙拉电影中由于人物性格单一而导致的观众延续性情感难以满足的缺憾;对于非本土观众来说,这种铺满色彩的影像表达也集合了印度能够表现的所有文化特质,造成恰当的审美距离,营造出一种视觉上的奇观盛宴。

结　语

印度马沙拉类型片缺少支离破碎的真实感,必须保证所有故事一气呵成,不能停顿,不能留有太多淡化"味"的空白情节,即使作为中场休息的歌舞段落,也充斥着浓烈的情感冲击。这自然造成了马沙拉电影表演过于程式化、

叙事结构生硬、刻意的矛盾冲突等弊端。但印度民族长久以来的包容性，有时甚至超越了自身程式化的弊端，在"多"的融合下，超越了地域、文化、宗教、种族等藩篱，以情感共性和民族特质达到了文化互通的状态。最后又在"浓"的视觉和情感冲击下，虽然无法达到更深层次的审美升华，也能让观众进行一场极致的视觉盛宴和情感的联欢。

（作者系中国传媒大学戏剧影视学院 2018 级电影学硕士研究生。）

国别电影研究
日本电影

是枝裕和电影的形式与风格对日本美学的传承

Inheritance of Japanese aesthetics in the film by Koreeda Hirokazu

刘亭

摘要：本文从形式和风格两方面来研究是枝裕和的电影，探讨其电影作品中电影特征与日本美学的继承关系以及如何使得两者达到有效平衡。重点结合他的影片，分析他的电影如何不断丰富和深化场景道具及细节，使其成为支撑情节和人物性格变化的关键点，从而对他的电影如何体现日本美学的本质进行解析。

关键词：是枝裕和；形式与风格；物哀

ABSTRACT: This paper studies Koreeda Hirokazu's films from the two aspects of form and style, discusses the inheritance relationship between the characteristics of the author's films and Japanese aesthetics in his films, and how to achieve an effective balance between them. The paper also analyzes how his films constantly enrich and deepen scene props and details, making them the key points to support plot and character changes, so as to analyze how his films embody the essence of Japanese aesthetics.

KEYWORDS: Koreeda Hirokazu; Form and Style; Mono no aware

是枝裕和是当今日本导演中最具国际影响力的导演之一，他成功地结合了小津安二郎日本家庭剧的叙事传统和侯孝贤艺术电影的影像风格，成为当代"日本新现实主义"的电影作者导演。

日本美学推崇"微、秘、素、哀"，以细微处见素朴之美，沉溺于琐碎的

事物中，来慨叹风物的流转和季节的变迁；注重审美对象的"幽玄"，用间接的方式委婉表达隐秘的情感。这种注重细节，委曲婉转的表达方式深深扎根于日本人的审美意识，继承这个美学传统的是小津安二郎。唐纳德·里奇在《小津》中曾评价这位大师的电影作品"最抑制、最限制和最受限定"，我们在小津安二郎的电影里看不到戏剧化的表演、激烈的动作和浓烈的情感。演员们总是慢慢地传艺、吃饭、打招呼，淡淡地笑，轻轻地哭，委婉含蓄，滴水穿石一样，用宁静隽永的琐碎日常给人内心的震动。这种美学意识也影响了日本电影的叙事和摄影方式，用重复的日常琐事和细微变化来结构故事，在衣食住行中表现家庭成员之间克制而深沉的情感。是枝裕和的电影多以家庭成员之间的"关系电影"为核心，在剧本结构和演员调度的方式上，也继承了小津安二郎在电影形式上的传统。

一、形式上对日本传统的继承

1. 叙事的"去情节化"

在电影的形式上，首先，是枝裕和采用了"去情节化"的叙事策略，将家庭生活的日常琐事呈现出来，而不是通过事件或冲突强化戏剧性。"时间的流逝"中平淡的诗意是最难传达的，但是枝裕和运用了大量的生活细节来结构剧本，并运用非情节性的、不承担叙事功能的空镜、物件的影像来表达意蕴，从而渗透出时间流逝中的自然力量和诗意流转。

是枝裕和电影中"食物"的细节运用和反复出现就是一个例子，就像是枝裕和所说的："角色真正说了些什么？不是酒或事物，而是家庭"。《海街日记》中，梅子酒见证了季节的流转和时间的流逝，也是戏剧贯穿的核心"物象"，成为支撑情节和人物性格转变的关键。

日语中的"小而美"，在《新明解古语辞典》里的解释是表达对亲人的一种亲情，到了平安时代，演变成对小的事物的喜爱。所以，在以小为美的"寓情于物"中，四季风物的流转也包含了亲情的部分。酿梅子酒是这个家庭的传统——虽然爸爸妈妈的婚姻很糟糕，大姐却在面面俱到地打理这个家，每年坚持酿梅子酒。"要驱虫，还要消毒。活着的东西都是很费功夫的。"这是四姐妹望向窗外的一颗梅树时，大姐香田幸说的一句话，也是外婆生前的

口头禅,一句平淡的感慨显示了生命蕴藏的真相和巨大能量以及这个家族一代代人的传承。

"梅子酒"作为情感关系连接的象征,也将人物内在的不可言说的"心理戏"外化,家庭成员之间暗流涌动的细微情节不适宜用激烈的戏剧冲突来呈现,"梅子酒"恰好成为大家解开心结的纽带,见证了家庭成员们敞开心扉的时刻。比如大姐和二姐闹别扭,二姐后来到大姐房间言和。大姐问,"怎么又喝上了?"二姐回答:"这种话不喝一点怎么说得出口。"而这时加入这个姊妹"宿舍"不久的同父异母的妹妹浅野铃,刚刚从第一次醉酒中醒过来。而大姐和母亲之间的和解,也是借着外婆酿的最后一小瓶梅子酒消弭了隔阂。

同样,在电影《步履不停》和《海街日记》中,"天妇罗"这种日本传统食物,使家庭成员之间靠得更近,制作"天妇罗"成为家庭生活的象征;在《小偷家族》中,一家人围坐在一起吃面筋,象征着新成员小女孩尤里加入了这个家庭。梅树、梅果、梅酒、天妇罗、荞麦面、咖喱鱼糕……每一种食物都能勾连起回忆,食物使得人物之间复杂的情愫得以具象化呈现,已然成为是枝裕和影片人物细腻情感表达的重要载体。

2. 人物的"反戏剧性"

是枝裕和电影中的人物都是"反戏剧性"的,他们并没有激烈的冲突,只是在平凡琐碎的日常事件中经历微妙的情感变化,一如生活本来的样子。

《海街日记》有趣的细节是关于沙丁鱼饭:四姐妹坐在一起在家里吃沙丁鱼饭,二姐问小妹:"这一定是你第一次吃它,它是小镇的传统特色小吃",妹妹同意。后来,妹妹承认她撒了谎,这不是她第一次吃沙丁鱼饭,因为爸爸曾经给她做过。她怕父亲另组家庭会触发姐姐们的隐痛,最终,四姐妹得知真相后都松了一口气。这些谈话都是平淡的,却充满了姐妹们的关心和体贴,尤其是姐妹们压抑自己情绪的痛苦以及最终释放情绪融为一体的喜悦。

3. 主题上关于家庭、生死和记忆

是枝裕和的电影主题与死亡、记忆、家庭和孩子有关。他阐述了自己对死亡的看法:"对于亡者的存在,我认为在去世之后并不是完全消失,而是去世之人是以怎样的形式存在于现实中。还存活的人,是怎样感受着亡者遗留

下来的东西活下去。"① 他在很多电影中都反复表达过这个观点。

在《小偷家族》中，小女孩尤里和母亲信代在洗澡的时候看到手臂上有一个伤疤。我们由此看到了尤里和信代都经历了悲苦的童年，"母女"二人在这种共同和不幸的过去中联系起来。《海街日记》中的父亲从未出场，但他是影片的核心，虽然他已经去世，但四个姐妹因和他的家庭关系都生活在他的影响下。另一个例子是《比海更深》的雨夜，爸爸和儿子躲在滑梯里，爸爸说当他还是个小男孩的时候，他总是和爸爸躲在那个地方。然后观众可以回忆起母亲在牌匾前击缶悼念的场景。镜头暗示着他的老父亲去世了，但他们共同拥有的记忆一直延续到新的一代，又是一个循环：年轻的父亲和年轻的儿子。

这种传承的细节，是"过去"的时间在"现在"延续的方式：是枝裕和的电影几乎从不触及人物的过去，而只是将过去或未来渗透到现在。只有"现在"，当下才是真实的，过去和未来是虚幻的，但它们存在于"此在"。因此，时间维度得到了丰富。

二、风格上"长镜头"的写实主义运用

在风格上，是枝裕和善于运用长镜头来协调现实场景中各种有意义的元素。一方面，他客观上继承了日本电影中写实主义传统的一脉；而另一方面，由于他是纪录片导演出身，他创新性地发展了土本典昭、小川绅介等社会派纪录片作者的方法，把对社会问题的尖锐批判融入平和的影像叙事中来。

在他看来，所谓纪录片，应该是摄影者与被摄者在场景中形成的一种对话，它是图像的生成而不是再现。他把电视比作爵士乐，而不是古典音乐，爵士乐不是作为一种音乐来写的，但只要它有节拍和旋律，就可以根据感觉即兴发挥。他认为纪录片摄制中流动的成分或者变化的成分，并不是电影重新创作了剧本，但是在当下的每个人都以自己的方式即兴发挥，导演根据人在环境中的表现来决定镜头怎么拍摄。于是他选择了符合这种美学的长镜头。

① [日] 枝裕和；朱峰. 生命在银幕上流淌：从《幻之光》到《小偷家族》——是枝裕和对谈录. 当代电影，2018（7）.

对是枝裕和最有影响力的导演是侯孝贤。他和侯孝贤的合作始于电影《空气人偶》，该片由侯孝贤的摄影师李屏宾担任摄影，侯孝贤的影像风格极大地影响了是枝裕和的系列作品。他认同侯孝贤"天地有情"的美学并天然承袭了这种观念，认为它既是一种看待世界的方式，也是一种接受一切的人生态度。侯孝贤电影中的风景不属于作者，而是属于世界。《童年往事》《悲情城市》《南国再见，南国》都体现了这样一个电影概念。在电影《南国再见，南国》第17分钟，两位老太太跌跌撞撞地上了火车，火车继续前行，穿过隧道，出现了绿色的山川。这一镜头被赋予了人生的意义：有时是暗淡的隧道，有时是突然打开的。

在侯孝贤和是枝裕和的电影中，人和风景形成一种独特的相互关系：一是构图上风景的宏大和人物的渺小，人就好像是环境中微茫的一部分；二是长镜头的运用，使得银幕影像有一种在环境中"静观"自然时间流逝的记录感。正如谷崎润一郎认为的，人是环境中的人，风景应该与民居调和起来，朴素才得风雅的真髓。所以《海街日记》里，四姐妹在镰仓住的那所房子"大而旧"，固定的长镜头在拉门前一摆，日常对话就此展开了。

是枝裕和虽然继承了家庭剧的叙事传统，但他在影像风格中找到了一种基于纪实美学的"静观"之变，长镜头的运用让他形成了极具作者电影风格的诗化电影语言。

例如，在《小偷家族》的30分钟里，深夜在停车场，爸爸和儿子正在玩耍。这个场景充满了蓝光，看起来就像在水下一样。70分钟时，一家人抬头仰望天空中的烟火，给人一种从海底抬头看海水的感觉。这个长镜头在写实主义的基调之上，增加了些许表现主义的色彩。这一极具现实寓言性的场景，其灵感来自李欧·李奥尼的童话《小黑鱼》，"小黑鱼"成为小男孩祥太的人生信条，因此在影片90分钟时，祥太为了保护妹妹，让自己被抓，一家人暴露在警察的视线中。是枝裕和想表达的是一种人生体验：人生就像这样，千疮百孔之中总会有美丽的瞬间。作为一名电影导演，是枝裕和想要捕捉那些瞬间。

三、日本美学中"物哀"的继承和体现

是枝裕和电影在形式和风格上的选择体现了日本美学"物哀"的传承，即日本人通过观察自然景物来感知生活的传统。"物哀"以自然和生命的情感体验为基础，以生命的无常和短暂为基调，多少蕴含淡淡的哀伤。

电影《小偷家族》中有两个例子。一个是，新年过后，一家人带着偷来的泳衣出发去海滩。奶奶坐在沙滩上，看着家人的背影，轻轻地说了声"谢谢"，第二天她就去世了。没有说出口的话是：谢谢你们给我带来了一段短暂却美好、虚幻却真实的快乐时光。另一个例子是这个男孩要去孤儿院开始新的生活。临走前，"父子"拿着偷来的鱼竿，一起在海上钓鱼。这是电影的起源，来自一个真实的新闻事件。就像一朵邪恶的花，组合在一起的小偷家庭，他们做了很多邪恶的事情，但是成员之间的情感是真实的，有些美丽的时刻超越了卑微和丑陋，这就是生活，美好的东西存在但消失得太快。这就是当代对"物哀"的理解和诠释。

是枝裕和对于时间和季节的认知，也包含着他对"物哀"的理解：他认为时间是一个周期，影响着一个人的过去和现在，并将影响未来，这也反映了他对生命延续的哲学理解。是枝裕和不相信"重生"，但他认为万物都是相互联系、生生不息的，就像四季轮回一样。《小偷家族》中海边的一场戏达到了电影的高潮，在体现戏剧结构的起承转合的同时，也包含着"物哀"的流动和易逝，因为在接下来的场景中，尤里失去了她的牙齿，然后她发现奶奶去世了。孩子换牙渐渐长大，而老人却衰老死亡，这种反衬也暗示了生命的循环。

家庭的建立和破裂也伴随着季节的变化。每个家庭成员也在经历着自己的死亡和重生。死亡本身在生者身上留下痕迹，推动他们的变化。《小偷家族》里夏天的一场戏，杂货店爷爷教育祥太不要再让妹妹偷东西，直到他和妹妹在杂货店看到了老人的死亡，祥太的心理产生变化；秋天到了，终于，祥太在看到妹妹行窃时，选择暴露自己来保护妹妹，把看似平静的"家庭"推倒。所有情节的展开、矛盾的堆积都伴随着时间的变化，因此你在真正的屏幕时间上看到了生命的循环、万物之间千丝万缕的联系，导演用影像传达

了自己的审美认知和认识世界的方式。

　　是枝裕和运用不断丰富了的场景、细节和物件，在形式和风格上创造了自己"作者电影"的美学，在继承日本传统美学的同时，也体现了他对日本美学"物哀"精髓的再诠释：人的生命，除了处理无常带来的波动外，还贯穿于平淡和琐碎之中。

（作者系中国传媒大学戏剧影视学院副教授。）

超越太阳族电影
——试论大岛渚对日本青春电影的解构
Beyond the Sun Tribe Movies:
Discussion On Oshima Nagisa Deconstruction of Japanese Youth Movies

钟萌骁

摘要：大岛渚电影中的"青年"，构成了日本战后作为"子一代"群体的图谱。作为"团块世代"的主体，他们的青春在日本的战后发展中成长，他们的主体意识随着经济复苏而觉醒。但另一方面，作为资本主义整体父权制度的叛逆"他者"，他们却同时深陷于资本主义的经济逻辑捆绑之中无法挣脱。情欲、暴力、欺骗，是他们意图反抗的开始，也是他们无力反抗的终点。本文以大岛渚导演在松竹制片厂时期拍摄的《爱与希望之街》《青春残酷物语》《太阳的墓场》三部作品为例，从叙事模式、人物设置、视觉空间构成的层面探讨了作为日本电影新浪潮领军人物的大岛渚对于当时流行的"太阳族"青春电影高度自觉的解构与反讽手法。本文试图从这三部职业生涯的初期作品来追根溯源地发掘大岛渚电影中性与暴力元素的社会语境根源，以便对大岛渚导演风格有一个更为明晰的解读。

关键词：青春期；太阳族；伪情侣；性与暴力；电影空间

ABSTRACT: The "youth" in Oshima's films constitutes a map of the post-war Japan as a "child generation" group. As the main body of the "general generation", their youth grew up in the post-war development of Japan, and their subjective consciousness awakened with the economic recovery. On the other hand, as the rebellious "others" of the capitalist overall patriarchal sys-

tem, they are also deeply trapped in the economic logic of capitalism and cannot break free. Lust, violence, and deception are the beginning of their intention to resist and the end of their inability to resist. This article takes the three works of "The Street of Love and Hope", "The Story of Youth and Cruelty" and "The Cemetery of the Sun" filmed by Director Oshima at the Shochi Film Studio as an example, from the narrative mode, character setting, and visual space. As the leader of the new wave of the Japanese Films, Oshima highly consciously deconstructed and ironic about the popular "Sun" youth films. This article attempts to trace the roots of the social context of Oshima's films neutral and violent elements from the early works of these three careers, in order to form a more clear interpretation of Oshima's director style.

KEYWORDS: Adolescence; Sun Tribe; Pseudo – Couple; Sex and Violence; Movie Space

作为日本电影新浪潮领军人物的大岛渚导演，他的作品充斥着性与暴力的元素，让日本回到了那个被诅咒的过去：日本帝国、灌输教育、自杀仪式和疯狂的情爱与艺术，它们都具有将不道德的故事与死亡结合起来的非凡力量。而这在这些惊世骇俗的作品中，陈列着的"标本"都是年轻人的身体，它们渴望爱情却又无力追求，最终只能任由欲望放纵，它们渴望成功却又无法脱离父权，最终只能被社会驱逐。"青年"是大岛渚电影中永恒的形象，而"青春片"是大岛渚创作风格形成初始最好的依托。大岛渚在出道之时用青春电影完成了精神上的双重"弑父"：一方面，这些电影超越了之前占市场统治地位的"太阳族"电影与松竹制片厂高度的商业诉求而创立了属于自己的左翼观察视角；另一方面，由副导演被迅速提拔成导演的大岛渚借此机会逆反了以小津安二郎为首的传统的通俗爱情电影拍摄陈规。对大岛渚和"新浪潮"而言，文化上对年轻人的关注，年轻导演的知识背景和政治立场，以及对日本电影工业的锐意创新，这一切结合在一起使得大岛渚为日本的电影带来新的面貌、形式与感觉。

一、作为"他者"的青春期与"太阳族"电影

二战后青少年之问题，首先应该被认定为是一个全球意义上的问题，随着战后世界经济复苏、人民生活水平的提高与科技的发展，美国、英国、法

国、日本等资本主义国家相继出现了"婴儿潮"现象，这一批从战后刚刚出生的孩童成长于20世纪50年代左右，开始因其高度的消费需求和强大的信息传播能量而成为主流社会无法忽视的一个群体。这也使得西方资本主义阵营内部开始相继面临着一个全新阶层的出现，即青少年阶层。作为10岁至20岁之间的族群，这个群体的生命经验和情感结构成了对于60年代的主流成年社会阶层完全陌生的"他者"。如果对"青春期"这个概念进行历史学意义上的考证，可以发现20世纪60年代的肯尼迪政府发明了"青春期"与"代沟"等概念，用以命名伴随着当时风起云涌的学潮与性解放运动而撞击着西方社会主流阶层的全新族群。"'青春'的概念在那个时候就完全被改写了，不是青春年华，不是青春岁月，不是青春阴影线，而变成了青春是化冻的沼泽，青春是躁动，青春是成长的烦恼，青春是反叛，甚至疯狂……这是一个大的文化上的因素。"这个阶层由于其战后成长的环境缺乏对于战争创伤的真切感受，于是自我、个性、反叛成了这个阶段青年人的标志。而一方面，作为一种资本主义经济学现象下的产物，青少年群体展现了更强大的消费欲望，如玩具、卡通、流行音乐消费的增长，这让他们全方位地被捆绑于资本主义制度之下。

对于青少年群体来说，没有什么比电影这一当时最为先锋与有力的文化产品能更好地去刻画他们了。美国的电影中在50年代中期已经出现了以马龙·白兰度与詹姆斯·迪恩为代表的一代青年形象，而进入60年代，闻名世界的法国新浪潮运动在他们早期的短片与剧情片创作中，同样聚焦于青年人身上，特吕弗的《四百击》《朱尔与吉姆》和戈达尔的《精疲力尽》等都彰显了60年代艺术电影运动对于年轻人的高度关切。而对于日本而言，20世纪50年代中期同样发生了青年的反叛。年轻的作家石原慎太郎成了这一代不满的代言人。石原的大多数小说都被日活制片厂改编成了电影，这些作品被归类为"太阳族"。这一类型的电影以《太阳的季节》《疯狂的果实》为代表作，通常背景都设定在夏日的度假胜地，关注的是年轻人的性和感官享乐。这些作品真正激起了大众的呼应，引发了社会对于青少年无度的性爱和他们疏离于社会的恐惧。"这些作品中摩托车飞驰而过的声音，女孩子裙子被撕碎

的声音，共同构成了这一时代的交响。"①

然而正如日本电影理论家佐藤忠男所论述的那样，太阳族电影的内容多半是发生在日本富裕家庭的爱恨情仇，与其说是一种对主流社会的反叛，倒不如说是一次中产阶级内部的情绪骚动。在太阳族电影的表述下，"爱情"固然不再是某种被压抑的情感，可"爱情"终究是富裕阶层才可以拥有的奢侈品。暴力之于太阳族电影而言，并不是某种反叛的武器，而更可以被看作是一种在成人之前必须要被激发起来以便于进入社会后更好地奋斗拼搏的"成人礼"一般的竞争意识。如果我们联想石原慎太郎坚定的右翼立场便可以清楚地明白这一点。

松竹时期的大岛渚在处女作《爱与希望之街》和其成名作《青春残酷物语》中的很多元素中都受到了太阳族电影很深的影响。飞驰而过的摩托艇，男女之间的性暴力等这些视觉呈现都在诸如《处刑的房间》《疯狂的果实》等片中出现过。这一做法一定程度上反映了作为制片方的松竹制片厂的意图，当着"新浪潮"的商业营销口号去跟日活争夺市场。但对于左翼青年大岛渚而言，"青少年"这一形象的呈现必然更为激进。在他看来，在社会的底层并不存在太阳族电影中的"青春"，而所谓"爱情"的纠缠在底层生活更多的只能让位于欲望的短暂发泄，而这种发泄又必然伴随着暴力的实施。大岛渚将这群主流日本社会对立面的无名"他者"塑造为主体，同时又残忍地将这种主体性击碎。在大岛渚的镜头下，这是一群被现代性逻辑残忍驱逐但又无法分割的分裂主体。通过刻画这些形象，大岛渚带给观众关于青春的一种不同于以往陌生化的情感体验。

二、"伪情侣"——无能的青春欲望与暴力

后现代主义研究学者弗雷德里克·詹姆逊在他的著作《侵略的寓言：温德姆·路易斯，作为法西斯主义的现代主义者》中曾提到过一个重要的观点：现代主义艺术的表述逻辑中一种不断出现的人物设置模式就是"伪情侣"。为

① 杨远婴，徐建生. 外国电影批评文选. 北京：世界图书出版公司，2014.

了对抗作为对自身产生威胁的外部世界，个体被迫形成了一重封闭的领域去使自由的欲望得以释放，然而，这种外部世界的压迫性和侵略性，却不断地侵入到内部的世界并最终将个体摧毁。在这种表述中，一方面，"情侣"形象释放出的是高度激进的个体反叛性，并在本质上拒绝某种"超越性"或者说"超验性"的爱情逻辑。而另一方面，这种对抗却徒劳无功，最终以摧毁自我为告终的悲剧。因为残酷的社会与经济逻辑并不能容许这种对抗持久有效的存在。而这也是大岛渚在创作一开始就有意区别于太阳族电影的诉求所在。大岛渚的电影中可以说从不缺乏符合爱情剧成立条件的主人公，也并不缺乏爱情剧惯有的叙事逻辑。但在大岛渚的电影中，"青春"与"爱情"都是以一种极为陌生的手法呈现的。在他的镜头下，"爱情"更像是"欲望"的困兽犹斗，而青春的光彩，也因大岛渚引入的阶级分析维度而晦暗不明。因此，对于大岛渚电影中的爱情元素或许更为合适的说法是，"爱情"经常用来作为引入一个貌似常规的叙事框架的坐标系，观众会以此得到一个心理预期，但随之大岛渚便以或滑稽荒诞、或残酷暴力、或情欲偾张的方式将爱情剧应有之意进行消解。因此，我们可以说，这种"伪情侣"的出现是在一种作为同时代主流青春电影的"他者"的层面上去呈现的。在这种呈现中，一种经济学暴力压倒了人的情感，于是在这种经济逻辑下，情侣们要么分道扬镳，要么双双暴死，成了一种悲剧。

 大岛渚的第一部电影《爱与希望之街》，在很多评论中通常被称作是大岛渚受同时期意大利电影所影响的日本式"新现实主义"电影。这部处女作没有大岛渚以后标志性的"性"元素，但我们其实完全可以将这部电影纳入"伪情侣"式的青春电影中去考虑。影片叙事主轴以"鸽子"为关键性的叙事细节，围绕这个道具构建起了一对青年男女"相遇——误会——情感加深——危机来临——误会——男女分开"的青春爱情片叙事模式。但不同于太阳族电影，在这部作品中，一方面，"爱情"只是某种隐含的情感，男女主角并没有发展为真正的爱情就已经出现了裂痕而分道扬镳；另一方面，大岛渚在这种传统的浪漫爱情叙事中引入了鲜明的政治维度与鲜活的现实背景。男主角正夫是家住川崎贫民窟的初三学生，母亲以给别人擦鞋为生，智力有缺陷的妹妹则沉醉于给死去的动物画画；而女主角京子则是精密机械会社老板

的女儿。如果从正夫与京子两人的家庭成员结构入手，可以得出一个颇为寓言性的表述。作为社会底层的正夫的"无父"状态与作为上层阶级的京子的"父权"独尊状态使得两个单亲家庭互为镜像。失去父亲的正夫隐喻着父权资本主义社会中被呈现为"他者"的社会底层。而京子家庭中母亲的缺失和哥哥的强势则意味着资本主义秩序中强大的父权逻辑。影片呈现了两种穷人生存的经济学逻辑：一种是以个体的方式为路过的工人、商人服务的经济方式；另一种则是一种反资本主义经济学逻辑的诈骗方式，但这种经济犯罪又在底层中普遍存在。在电影的叙事中，我们可以看到这两种底层生存逻辑的脆弱性，正夫满心希望通过工厂的考试来解决经济负担，可最后因为其倒卖鸽子的行为在主流的商业逻辑中被认定为一种"失信"，从而失去了进入京子的家族公司的资格。而在正夫的母亲邦子病倒后，正夫意图接替母亲的擦鞋工作却被警察以没有许可证为由而驱赶，而许可证的作用自然是维持一种经济秩序的运行。许可证与信用考核作为资本社会必备的财产信用机制共同构成了日本主流社会对于底层人民的经济学暴力，一种通过现代性意义上的"资格"来界定人民生存空间与生存方式。而政府最后怒而将鸽子笼打碎并非是强力的反抗，反而更像是无力的发泄。

　　如果在这一层社会学的维度下去考虑，正夫作为穷人的心态与京子作为衣食无忧的富裕阶层心态自然成了横亘在两人交往之中一道无法逾越的鸿沟。面对京子，正夫选择了对其身份进行隐瞒和回避。当京子问道为什么正夫要给她错误的家庭地址，正夫说道"我不想让你来我家"。由此可见，京子显然没有意识到两人之间的阶层差距，而正夫已经深深地为自己家庭的贫困在面对京子时产生了拒绝或者排斥的心理。这种心理差异也正是日本时下阶级对立沟壑的集中体现。这种无法弥合的矛盾爆发于正夫面对京子与老师细心开解后逐渐接纳京子并且面对生活的时候，京子的哥哥将正夫反复卖同一只鸽子的行径告诉了正夫的老师，并辞退正夫。至此影片的平和态度急剧反转，生活原本狰狞的面目瞬间显露出来。最后，京子向哥哥勇次恳求收留正夫未果感到极度的失落，而此时又看到灰心丧气的正夫重操旧业开始卖鸽子，京子心灰意冷，让哥哥射杀了那只鸽子。此时的京子已经彻底失去了对贫苦阶层共情的尝试，她将重新认识社会。那是一个残酷地以社会地位决定人性的

社会，在不同的阶级条件下，不会存在感同身受。她仅知道她所熟悉的正确与熟悉的价值观去衡量正夫的行为，而她的价值观的界定与道德准绳还是基于她的资本主义生活之上，那是两个世界的距离，彼此之间遥不可及。

正如在一开始的讨论中所说的，"鸽子"某种程度上被大岛渚用作传统爱情剧中"定情信物"的道具，围绕着它，一来一回，它作为一个关键性的叙事道具而使得男女主角的情感得以展开。然而大岛渚对于这个道具的运用却与传统的青春爱情片大相径庭，鸽子与其说象征着感情的进展，更重要的是在片中构成了某种残酷的经济学意义的能指。鸽子在本片中呈现了三次，鸽子的第一次出现在影片开场，代表了一次1000元的商业交易，这个交易显然是不符合经济逻辑的。其不合逻辑之处不但在于这是正夫一次有预谋的诈骗，同时也在于这是京子一次善意的"施舍"，如对话中我们了解到的，京子执意以1000元的正规价买下了在这种街市不过卖800块的商品。第二次，京子得知正夫的行为，非但没有生气，反而要再给正夫1000元作为补偿，理由是"反正我妹妹不喜欢这个礼物，钱留着也花不出去"。正夫羞愧难当没有接受，而京子随后将鸽子原路送回了正夫的家，从中我们可以看出，鸽子的形象分裂为两种逻辑隐含性的冲突：一种是穷人的诈骗逻辑，即最小化的成本获得最大化的利润；另一种是富人的慈善逻辑，以经济意义上的有限损失换取自己内心的巨大道德感。而这种感觉慈善逻辑最大的经济学暴力在于，其本质就是将从底层人民辛苦打工搜刮来的钱转而有限回流到底层，京子完全没有意识到她的慈善行为之所以失败的根本原因在于，京子所在阶层以信用为名驱逐了正夫，使得正夫只能身处底层无法挣脱。当京子用1000元买下了鸽子并将其射杀时，表面上是京子用暴力手段制止了正夫的诈骗行为，但其本质上则说明京子最终由慈善逻辑转向为彻底的商品交易逻辑，将其作为一个购买回来的玩物一样肆意处理掉了。慈善所带来的感情是无力的，这本质上是一次现实而又冷酷的经济学暴力关系。纵使影片中出现了京子与正夫一起对抗歹徒的传统浪漫情节剧桥段，但影片的底色是悲凉而残酷的商品逻辑。"鸽子"不再是打破阶级隔膜的爱情信物，而是一次促使阶级对立形成的例证。

《爱与希望之街》尽管总体手法上还是略显生涩，但是已经可以看出大岛渚对于传统青春类型片绝不流俗的改造诉求。在《爱与希望之街》拍摄完成

的第二年，大岛渚拍摄了《青春残酷物语》，本片是大岛渚的成名作，也是日本电影新浪潮的开山之作。可以说从这部电影开始，大岛渚将在前作引而不发的男女情感与呼之欲出的暴力元素强有力地表达了出来。如果说《爱与希望之街》中用以进行艺术变形的元素是"定情信物"，那么在《青春残酷物语》中进行变形的元素就是"英雄救美"的男女主角相遇桥段。通过将这个桥段引入阶级、经济学、暴力、欲望的维度，使得整部电影在爱情叙事的最开始便已经从根本上脱离了"青春爱情"的叙事逻辑。我们可以把整个男女主角相遇到成为情侣分为三个大的情节段落。

第一个段落是"英雄救美"。电影开场于夜晚的城市中，我们可以看到女主人公真琴和女伴是一群追求享乐举止轻佻的女学生。第一镜是女主从一辆鲜红的车前穿过，走到另一辆鲜红色的轿车前，举止颇为轻佻地请求男人给搭个便车。第二镜中真琴与男人在车中对话，男人问"为什么要搭车，这个时候公交还没下班"，真琴回答"因为小轿车舒服啊"。这两个镜头已足以暗示当时社会的整体氛围，拥有车的中年男性是某种社会财富的拥有者，也是女孩子趋之若鹜的对象，而从中也可以看出真琴也绝非浪漫爱情电影中的惯有女主角形象。中年男人欲将真琴拉到情人旅馆发生关系，此时男主角清出现，痛打了那个男人。

第二个段落紧随"英雄救美"之后。因为见义勇为而熟识的男女一起闲逛，路边遇到了学生的游行示威，大岛渚给了这个片段与其剧作上作用不相符的时长。他以纪录片摄影的手法对这场游行进行了长时间的刻画，这段情节非但与之后的剧情毫无关联，而且即使在这个片段中，男女主角也只是在游行队伍的一旁闲聊与时政毫无关系的话题，是关于前一晚男孩和女孩"英雄救美"行为的对话。我们接着来看他们之间的这一段对话：

"你抽烟干什么？"

"抽抽烟，找找刺激……"

"对男人的兴趣，对性的兴趣，对有钱人的向往，对中年人的向往……"

"这里真无聊，我们走吧。"

游行队伍所进行的是平民阶层青年对于作为强权和父权的国家机器的反抗，而这对男女谈论的是青年男女对于老男人和父权阶层的某种迷恋（随着电影继续，我们之后很快可以看到男孩本身委身于一位中年妇女并从那获取经济支援）。在这里，大的政治与小的个体不只是议题的并置，更是构成了一种主题上的同构。

　　第三个段落是一段发生在木筏之上的强暴。我们首先看到了两人在海边的浮木上游玩打闹，此时男孩突然强吻了女孩，女孩愤而打了男孩一记耳光，而男孩回之以更加凶悍的暴力，女孩惊慌跑到海边，此时男孩抓住了女孩，接着我们在一个明显的高机位俯拍镜头下，看到男人将女人推下水，并不断地对女人踢打以不让其抓住木筏，此时在视觉构图中，落入水中的女人与站在木筏上嬉笑的男人形成高低位动势的强烈对比，清渴望着真琴的屈服，但这种渴望的方式是对受害者进行折磨。最后男孩将已虚弱无力的真琴拉上岸，并在此时完成了强吻。接着是一个转场，镜头从仰拍中刺眼的太阳下摇至木筏并从左至右横移，此时一处极其尖锐的飞机轰鸣声伴随着这个转场一直持续，转场之后，我们已然发现，男人完成了对女孩的性行为，也可以称之为强暴。接着我们看到清在水中游泳，当他赤裸着上身走上木筏之时，他发现真琴用之前清盖在她身上的衣服遮住脸。清温柔地爱抚着真琴，真琴问他："你不恨我吧？不是因为讨厌我才把我踢下水吧？"清回答道："我恨一些事，但不是你。"当真琴问他是什么事时，清回答："所有事"。

　　英雄救美—游行示威—强暴，三个段落构成了一个高度解构青春片类型的叙事链条。"强暴"构成了这个开场叙事链条的连接点。这场暴力的性爱场面的发生地——木筏具有某种隐喻意义，远离岸边的漂浮着的木筏，本身就在视觉上隐喻着短暂的浅层次的情爱关系。① 同时导演利用了飞机的声音暗示了一种美国空军的存在，然而这种暗示，笔者并不认为只是提供了一种时政背景化的提示，而是一种极具批判意义的同构关系，处于高处飞过日本领土

① 如果在英语语言环境中考虑木筏的这一"漂浮"，即"floating"，那么这种隐喻文本将会更加丰富，日本传统文化的"浮世绘"英文译法即为"floating world"，而浮世绘所描述的多为妓女与年轻男性之间转瞬即逝的情爱关系。

的美国空军，难道不就像是高高在上瞧着女孩落水的男孩吗？国家暴力的强权，难道不也是与男人此时对女性的强暴划着等号吗？如果再深入一步去思考，如果我们把这段戏理解为一种在浪漫爱情片或通俗剧中常见的"从强暴到引诱"的叙事逻辑，那么分析者可以认为导演在这段戏中彰显了某种对于男性主体性以及男性权力的认可。然而，如果我们分析这段戏的对话、视听构成以及它的深层次文本含义，我们就会发现这种行为在片中绝不会是无可置疑的。我们必须将这段年轻男女发生在漂浮木筏上的暴力性爱放置在全片中进行综合考量，如果将这段戏中男女互动的处理与影片开场男女相遇时相对比，我们可以发现，开场时中年男性意图强暴真琴，在被真琴扇了耳光后异常恼火，而对真琴进行了更为凶悍的暴力。再对比这场戏中，作为真琴"恩人"的清面对真琴对其强吻的拒绝，又何尝不是还之以更加凶狠的暴力？暴力的重复，预示着男女关系中霸权的传递。而暴力与性爱所渗透的叙事链条绝不止于此，我们可以说这场木筏上的暴力与"英雄救美"的暴力共同构成了一种剧情上的预兆，它更是之后真琴和清二人为了得到经济援助而进行性诈骗的前兆，只不过之后是变为更加蓄意策划并有组织的性敲诈行为。这种敲诈先是让真琴引诱中年男人上车去情人旅馆开房，接着清突然出现以强势的暴力姿态控告男人强奸未成年少女，迫使中年男人用钱来息事宁人。这种暴力的链条背后无疑是一种经济学与阶级逻辑。

　　这种对于"重复"的性欲望与暴力的塑造，我们可以在片中找到某种视觉隐喻性的对应，电影中真琴总是会在烟灰缸中点燃酒精并凝视着那燃烧的火焰，仿佛是对性暴力的某种回应。这种视觉动作强迫症般的重复赋予了我们对于电影某种精神分析学维度上的阐释。真琴第一次点燃酒精，是清让其不要再喝酒之时，她反驳说："这不是你教的吗"。这段对话本身就已经指向某种被置换为"点火"的性欲望。弗洛伊德关于强迫性重复行为的阐释，说明重复性行为是主体某种转换潜意识中欲望的方式。"纵火"正是精神分析学意义上最典型的强迫性重复运动，点燃的火焰作为某种"无意义"的燃烧，是某种性欲的凝缩。真琴本质上是因为身体被强暴而爱上了对方。这在本质上就已经与"太阳族"电影出现了本质上的区别。

　　在暴力与欲望的背后，是一种对于现状的幻灭感。大岛渚在此将他们和

一对差不多年龄的男女,与一对更老的学运一代的男女对照。真琴的朋友阳子以及清的一位"全学联"激进分子朋友,卷入反安保的游行示威中。单独在清的公寓时,这一对男女探讨起政治和爱情的关系;而在另一个场景中,我们看到四个年轻人待在一起,相比起朋友的乐观神态,清和真琴表现得很悲观。另一方面,真琴的姐姐由纪以及其恋人秋本医生,均是以前的学生激进分子,他们在20世纪50年代丧失了理想,也同时丧失了对爱与激情的渴望。事实上,秋本变成了做非法堕胎手术的医生,而且对真琴实施堕胎手术。在这个场景中,大岛渚高度利用了剧场化的影像表现手法,将这段对话的象征意义加以"悬置"。"两个人游走街头,想要改变世界,而这个歪曲的世界嘲笑我们的爱情,我们通过游行发泄我们心中的怒火但却毫无作用……你妹妹跟我们相反,她放纵欲望和这个世界抗争。……堕胎这种事情……只会伤害双方的感情",清反驳道:"胡说,我们没有梦想,所以不会像你们一样"。可以看到,龟缩在自己小世界内的年轻人与外部大世界的压力,我们看到他们龟缩在自己小世界的几缕光亮中,绝望地抵挡着"外部"的入侵。这是20世纪60年代日本年轻人令人心寒的声明,也是这一代年轻人处境的象征。

在接下来的《太阳的墓场》中,作为"他者"的"青春"从不被信用制度接纳的底层少年扩大到了"黑市"这一系统的经济制度。"黑市"作为美军管制时期日本特有的非法经济制度,因其充斥着对经济系统与社会秩序的破坏而被日本官方裁定为需要被抹除的"非法"存在。影片的全部主角都是罪犯,他们按照自己的需要来权衡行为的价值。军国主义狂热分子控制下的小偷,按照复苏帝国主义军队的需要来评判他们的行为。无足轻重的流氓根据黑帮的规条来界定身份;而这部电影的年轻人主角的暴力与欲望比之《青春残酷物语》中对于经济暴力的虚无反抗有更明确的目标。暴力是某种贫民内部帮派的社会运行法则,而欲望则是用来换取经济利益的工具。

阿武可以看作是卖鸽少年正夫为了生存而奋斗的故事的续集,他生活在贫民区内,物质生活匮乏使他加入了黑帮,物质匮乏的焦虑和前途迷茫的痛苦始终伴随在他左右。女主角花子雷厉风行操办起卖血与拉皮条的地下业务,她的父亲则是一个软弱无能只会天天梦想着复兴"大日本帝国"的军国主义者。而与之相对应的是片中作为妓女的伸子和风流成性的花子的邻居主妇。

"黑帮"与"女性"叙事中产生了双重的隐喻结构。一方面将年轻的黑帮分子与军国主义黑帮并置讨论，凸显了大岛渚对于国家体制的隐喻性表达：黑帮与国家一样，强调成员对体制的忠诚。可正如黑帮的头目经常会背叛成员一样，作为国家的日本惯于对国民提出要求和鼓动，但从来不会回报国民的信任。黑帮的形成不因某种崇高的理想，只是因经济的利益而构建，大岛渚通过黑帮挖掘出了现代国家本质的经济与物质意义上的基础。另一方面，我们看到女性作为一种"经济资源"在社会攫取经济利益中的必要因素，花子尽管左右逢源，却因为最终不愿成为黑帮头目的情妇而使得自己的业务无法开展，而她那军国主义的父亲却只知道从她手里要钱以便实现他那"复国"的春秋大梦；伸子意图与野州私奔，而当野州被打死之后，伸子便乖乖地做了帮会的妓女再也不去反抗；花子的邻居则是贫民阶层的中年男性分享的"稀有资源"，当她的老公自杀以后，众位"常客"却以经济不济无法养活她为由相继推脱照顾她的责任。于是影片的性别结构形成一个鲜明的政治隐喻，日本的复兴本质上是以牺牲女性为代价的男权逻辑，正如帝国时期的日本曾拐卖大量国内妇女到南洋从事色情工作以获取劳动力那样，战后的日本复兴本质上依然是上层剥削底层，而底层的男人利用最无助的女人的残酷现状。大岛渚以此解构了日本辉煌的复兴史。

在这种残酷的现状下，《太阳的墓场》中发生在花子与阿武之间的爱情线是如此无力。大岛渚在《太阳的墓场》中丝毫没有对二人的感情有任何"净化"的企图。两人相遇于卖血的犯罪行为，而两人感情加深则依赖于一次两人都参与了的罪恶——目睹了一场强奸案而没有制止，导致被强奸的女学生自杀身亡——而唤起的某种共同的负罪感。犯罪不只是他们生存的方式，也是残酷地承载着他们情感的容器。这部作品的结局比《青春残酷物语》更加虚无，更充满荒谬色彩，在一场大火中，贫民窟被付之一炬，绝望的男主角被杀害。而女主角纵使发现了性爱的快乐和生存的刺激，也意识到仅仅具有生命力与欲望是远远不够的。脆弱的爱情与欲望根本无法抵御贫民世界内部强大的社会规则。正像女主角质问她的父亲那样："事情会变好吗？怎么变好？……大日本帝国又怎么样，会有咱们这些流浪汉吗？会有贫民窟吗？告诉我！"

这部作品的主题就像片中频繁出现的"太阳"意象一般，那是空洞而虚伪的国家形象，同时也暗示着"太阳族"这一类青春爱情电影难以为继，青春已被商业——物质主义的日本社会所摧毁。耀眼的太阳之下，陈列着一件件被明码标价的肉体与鲜血，这不再是属于青春的鲜活身躯，而是陈列于荒野与郊区的尸体。

三、青春形象背后的空间呈现

"空间"在法国哲学家列斐伏尔的《空间的生产》一书中被赋予了鲜明的马克思主义左翼概念。都市空间的划分带有某种强烈的意识形态色彩，空间是政治性的和意识形态性的，在这个貌似是均质的空间构成中却具有高度政治集团意志的体现。富人区、娱乐城、购物街、贫民窟、移民区等在都市中都各有安排。这看似合理、公正、客观的空间设置却深深打上了意识形态的烙印。"空间的生产不单是对物质空间与社会关系的生产，而且也是社会阶级的各个层面内部和阶级之间对不同的空间感和空间心理印象的生产。"① 对于战后日本而言，空间首先是某种极为鲜明的阶级对立，20世纪50年代中后期，随着朝鲜战争对日本重工业巨大的促进作用，日本的工会力量日渐强大，与资本家逐渐产生了难以调和的冲突。电影上映后次年就爆发了以三井、三池为代表的大规模工人阶级对抗资本家的运动，最后这些运动都以工会运动的失败而告终。大岛渚高度的政治敏锐性让他意识到，工人阶级与底层民众的状况不能仅从底层自身去表述，更应该从阶级对立的角度去发掘制造了这一悲惨状况的社会根源是什么。空间，正是大岛渚的阶级分析与社会批判意识直接的呈现。

在《爱与希望之街》开场的镜头组接中，我们可以清楚地意识到导演对空间呈现的布局：①工业建筑群与正在工作的大烟囱，②人流涌动的广场街道，③固定机位特写来来往往的鞋履，④招揽生意的主人公母亲邦子，邦子的工作是在街边擦皮鞋，正夫守在鸽子笼前等待买主，⑤京子出现向正夫询

① 汪民安. 文化研究关键词. 南京：江苏人民出版社，2007.

问鸽子的价格。这一段非常简洁的镜头组接向我们视觉化地展示了空间结构下的战后日本资本主义社会的阶级分层，象征着国民复苏的大工业群的背后是不为人知的贫民底层，尽管二者在空间距离上十分临近。导演以长镜头和景深镜头结合的方式向我们展示了正夫一家拥挤破旧肮脏的生存环境，而那关在笼中的白鸽仿佛就是困在贫民窟中的正夫的缩影。

而在《青春残酷物语》中，"空间"表现为住处具有某种经济意义上的特权意味，位于社会底层的年轻人之间性行为的联系通过他们共同分享的"空间"来完成，清将他的小房间借给他的男性朋友去约见女孩，但当清带着真琴进屋时却只发现另一对陌生的情侣。这种性关系的随意性还体现在随后，真琴去清的房间去找清，房间内的男人说："走开，我们之间已经结束了！"（男人误把真琴当成了他的前女友）我们有必要将此与东京当时房屋紧缺的状况联系在一起，并将片中同时频繁出现的另一性活动场所——情人旅馆做出一个空间上的并置思考。情人旅馆不但是中年男人意图与真琴发生关系的场所，同时也是清为了获得生活费而与中年女人睡觉的场所。可见，拥有独立的性行为空间是一种经济阶层上的特权。那么，前文所论述过的发生在海边木筏上的性行为就具有了某种空间意义的征兆——正是对于性爱空间的缺失，才让性爱展现出了某种破坏性的暴力特征。空间正义的缺失导致了人物行为的非正义。这种对年轻人处境的空间表达还出现在男女二人因堕胎而发生争执的那场戏中，两人在废弃的工地中争执，而中间插入机器旋转轰鸣的镜头，又比如清与他人在废物堆积场中决斗，难道不正是象征着这种青年是被社会遗弃的实质吗？青春也许能够以性或暴力这种形式进行身体表达，但必须远离社会中心，且只能存在于现代文明的瓦砾之中。另一个具有象征意味的空间是"轿车"，轿车意味着某种舒适的、中产的生活方式，与年轻人追求速度与激情的摩托车形成了鲜明对比，车在电影中意味着清和真琴的某种诱惑，就像本片开场时，真琴和她的女伴在车中的镜头，镜头从二人的背后拍摄，我们看不到两人的面部表情，呈现在我们眼前的是被虚化了的星星点点的灯红酒绿，车窗仿佛橱窗，让我们看到了财富与放纵。而这种诱惑在电影中又转而成为其背后某种残酷的经济学现实，清入狱后，中年女人驾驶小轿车前来花钱将其救出。清觉得受到了侮辱，拒绝乘坐女人的车，而跟真琴搭了一

辆出租车，当两人下车时却发现没有足够的钱付车费，这时女人出现付了车费。无助的两人在人流穿梭的街头无处可去，无事可做，此时真正的城市街头空间第一次在影片中展现出它的喧闹与嘈杂，这是城市的嘈杂，也是这对情侣内心的凌乱，在这种情况下，清对真琴提出了分手。这个场景声画元素的饱满与随即而来的影片结尾形成强烈的对比。这个结尾的视觉设计仿佛是呼应了影片的开场，同样的城市夜景，真琴处于构图的边缘位置，画面中央是灯红酒绿的背景，真琴在黑暗中一个人向银幕走来，可这次真琴的表情却充满了悲伤的决绝。此时声音的设计高度主观化，只有真琴的脚步声，仿佛印证了她此时孤独无助的心情。在影片的结尾，真琴再一次被拽上了轿车，而这一次她做出了对这个空间的反抗，为了去找被殴打的清，她挣脱了中年男人，跳下了轿车，被拖在地上导致死亡。最后，两个人的尸体被同框呈现。大岛渚在《青春残酷物语》中呈现了一种残酷的空间逻辑，反抗这种逻辑的代价只有死亡。

在《太阳的墓场》中釜崎贫民窟是影片的主要故事发生地。从事这些黑市交易的人群大多居住在贫民窟中，如果考察这些贫民窟的形成，可以知道，这是由于当时出访俄罗斯的日本天皇不希望沿途经过的地方污秽肮脏，因此强迫所有贫民人群都集中到郊区的贫民窟中。而在影片中除了贫民窟别无他物：主角们从未离开过贫民窟这个世界，也没有梦想过别种生活。它们所梦想的成功与生存，这一切都发生在贫民窟的范围内。在这片贫民窟中具有一套独立的，由各个职业、团体组建而成的经济系统。一些黑帮团体一方面到处抓打零工的贫民来献血，一方面通过旗下卖淫的集团将不知情者绑架，由从医院收买来的医生进行献血即血液储存，另一些黑帮团体则负责为前来日本的移民办理假身份证。而在黑帮火并中的死者，其衣物被游荡在街道上的收废品者收走以获得利润。贫民窟在电影中并非是完全隔绝于外部的，电影中出现的高耸的铁塔、烟囱与厂房，与呼啸而过的火车则印证了一种现代性对于贫民窟暴力性的贯穿。

结　语

从《爱与希望之街》到《太阳的墓场》，大岛渚即使身处松竹这样的商业制片环境，依然秉持着批判态度刻画出了非同以往的青年群像。他对社会现状的敏锐洞察使得他将目光放置在了被战后日本现代化所遮蔽的底层青年的物质匮乏与精神焦虑，同时左翼立场的批判态度又使得他对焦虑背后的经济学现状与阶层分化有着高度的反省和讽刺。大岛渚断然拒绝通俗情节剧的模式，将暴力残忍与荒诞无稽引入常规的叙事，将观众从落泪的情境中分离，从而直面暧昧而无解的残酷现实，同时逼迫观众重新审视自身的生命经验与观影经验。凭借这三部电影，大岛渚超越了"太阳族"电影，开始创造出属于自己的风格。这种对于情节剧的大胆改造与激进的政治立场，已经预示着大岛渚将会在接下来几十年里一往无前的创作生涯，从"残酷青春"开始，大岛渚引领着日本电影新浪潮，揭露潜伏在日本历史与社会中的残酷真相。

（作者系中国传媒大学艺术学部 2016 级硕士研究生。）

寺山修司的银幕反叛实验
Shuji Terayama's Rebellion and Experiment on Screen

宋美颖

摘要：寺山修司作为日本电影最后的实验派、先锋戏剧导演、评论家、小说家，其创作呈现出丰富的内涵。他的电影从表现形式到精神内核，都值得仔细讨论。该文旨在从寺山对家长制的讨伐、日本历史和其电影中"暴力与性"的关系以及影像的实验性这三个层面分析寺山修司的创作思维。

关键词：寺山修司；母亲；俄狄浦斯情结；俄瑞斯忒斯情结；影像

ABSTRACT：Being as the last experimental film director in Japan, avantgarde theatre director, critic, and novelist, Shuji Terayama's creative work represents rich connotation. Both of the form and the spirit core in his films are worth discussing. This paper studies three aspects about Shuji Terayama's films: his crusade against matriarchy, the relationships between Japanese history and "the violence and sex" in his films, and the experiment in image.

KEYWORDS：Shuji Terayama; mother; Oedipus complex; Orestes complex; image

一、"心中的母亲"仍未死——讨伐母系社会的家长制度

寺山修司认为，为了让日本文化的意识形态内核发生转变，尽早对"母亲"这一概念进行梳理是很必要的。杀害母亲，讨伐母亲，不打倒"母亲帝国主义"而空谈"国家"概念，简直是愚蠢。只要还存在着"母亲是生命之源"这样的思维，就是不行的。

在寺山修司与石子顺造的对谈中，认为一直以来支配着日本的是一种母系文化，并且提出存在着日本人"心中的母亲"这一概念。"心中的母亲"是一种源于母系文化的母亲信仰，在日本文化中根深蒂固。现实中的母亲是相对的，而信仰中的母亲则是绝对的。

江藤淳在《成熟与丧失》一书中认为民主主义的逻辑根据是美国的父系文化。战后，美国的父系文化进入日本，与日本传统的母系文化发生对撞。江藤先生得出的结论是："母系文化逻辑如果不否认自己，真正的民主便不能到来。"①

而不乖巧、不顺从的寺山修司，无疑是一位站在"讨伐母系文化"浪尖上的弄潮儿。他所选择的这条电影之路，必定伴随着几乎不可能完成的强大阻力。

《死者田园祭》（1974）中，成年的主人公唆使童年的自己杀死母亲。《草迷宫》（1979）中，主人公明被千代女（母亲的分身）剥夺了童贞，又最终在梦境里，与自己的母亲发生了关系，并且生了很多孩子。

在寺山的作品之中，"弑母"（俄瑞斯忒斯情结）与"娶母"（俄狄浦斯情结）这两种互相矛盾的冲动被并置在一起。"弑父娶母"是精神分析学说的重要议题，而弑母则显得不可思议，并且人不可能在杀害母亲的同时又与母亲发生关系，寺山在其作品中表现这些场面的动机何在？

在弗洛伊德的理论之中，俄狄浦斯情结认为男孩的第一个性冲动对象是母亲，而父亲的存在妨碍了男孩对母亲的占有，于是男孩产生了弑父的冲动，企图取代父亲的位置。

但对于寺山而言，没有父亲可杀。他的父亲是一个刑警，太平洋战争爆发后，被征入伍，在寺山9岁时死于战场。"昭和十年代（1935—1945）出生的年轻人，三分之一都是没有父亲的小孩。"② 在寺山的电影中，父亲大多数时候都处于缺席状态。母亲将父与母两个身份统一于一体，扮演着"家长"的角色。要解读寺山，我们必须从俄狄浦斯情结转向俄瑞斯忒斯情结。"弑母

① ［日］寺山修司.浪漫时代：寺山修司对谈集.寺山修司全集第十二本.东京：河出书房新社，1994.

② 同①。

的逻辑究竟是什么？不是想变成母亲就是想在没有母亲的世界活下去，两者必是其一。"① 而寺山的情况属于后者。想摆脱母亲病态的控制，想逃离"家庭"这个永恒的桎梏，想寻找属于自我的生活。

由于父亲的死亡，寺山初中时，母亲留在三泽的美军基地工作，把他一个人寄养在青森经营电影院的祖父母家里。年轻时"抛弃"儿子的母亲，却在年老时表现出极强的控制欲。她一心想把寺山抓在手边，反对寺山与九条映子的婚事，两人只好举办了没有母亲参加的婚礼。二人婚后离开母亲另外租住，母亲就每晚向二人屋内扔石子，甚至还扔过寺山小时候的衣服。寺山死后，母亲为保留寺山的著作权，将已与寺山离婚多年但仍在天井栈敷工作的九条映子"强行拉回寺山家，在户籍上成了寺山的妹妹。"②

梅兰妮·克莱因是第一个真正意义上提出俄瑞斯忒斯情结的人③。她认为由性本能与死本能驱动的"爱"与"恨"在人类的婴儿期就通过母亲的乳房统一于一体。当婴儿迫切需要乳房时，乳房的及时出现与并未出现，构成了"爱"与"恨"（撕咬乳房的冲动）的基础。爱恨投射在母亲身上的同时，也内射回婴儿自身，"至此，婴儿的自我将同时融合了恋母与自恋、仇母与自怨的四重情操，从而形成日后的人格。"④

童年时母亲的缺席加深了两人间的隔膜，使得多年后母子一起居住时，母亲怀着补偿与害怕被抛弃的心态，将成年的寺山如孩子一般对待。而对于寺山来说，她却只是一位年长的女性。寺山童年需要母亲时，母亲像候鸟一样在外漂泊；而母亲想要追求安定时，寺山却开始渴望自由，希望摆脱家庭的束缚。两人之间错位的"需要"与"被需要"状态成为寺山俄瑞斯忒斯情结的重要源头。

寺山影像中的那个母亲，与寺山真实的母亲密切相关，但虚构的成分居多。他对自己经历的描述总是真假各半，充满隐瞒与加工，甚至在自传中都

① [日] 寺山修司. 浪漫时代：寺山修司对谈集. 寺山修司全集第十二本. 东京：河出书房新社，1994.
② 美輪明宏. 私のこだわり人物伝 2006 年 4 - 5 月. 日本放送出版協会，2006.
③ C. Fred Alford. Melanie Klein and the" Oresteia Complex"：Love, Hate, and the Tragic World View. Cultural Critique, No. 15, Spring, 1990：167 - 189.
④ 王韵秋. 从俄狄浦斯情结到俄瑞斯忒斯情结. 成都理工大学学报（社会科学版），2016（4）.

免除不了"说谎"。

他电影中的母亲,并不是某一个具体的谁的母亲,甚至也不完全等同于寺山自己的母亲,而象征着日本国民"心中的母亲",她承担着父亲与母亲的双重职责。讨伐这个"心中的母亲"旨在摧毁家长制度,撼动对日本社会影响深远的"母亲帝国主义"。"必须进入现实中母亲的形象与概念里的母亲所带有的类似文化性的东西之间,在看不到的地方斩断虚实的羁绊。""如果不斩断这种东西,那么即使在形式上传统的家族制度崩溃了,在精神上也无法摆脱封建时代的家庭观念。"①

《死者田园祭》中,墨守成规的母亲对主人公性意识的萌发大惊失色,企图用漫画哄骗他,并用强制性的语言打消他的念头。主人公跑去恐山,试图通过灵媒与父亲对话。在这里,主人公发现父亲即是发现他者,并以此塑造"自我",以抗衡母亲对自我的限制。《草迷宫》中,母亲因为明偷看千代女而将明绑在树上,全身写满咒符。后来在明与妓女缠绵时,出现了一幕幻觉:明与妓女躺在海边,妓女身上写满了咒符。这里妓女变成了母亲的化身,明通过这种方式在想象中对母亲进行报复。母亲作为家长,代表了陈旧的封建观念对人的压制,同时也代表了对孩子"自我"的压制。作为母亲附属品的孩子,如果不能脱离母亲的庇护与制约,就不能形成独立的人格。

寺山能在诗歌中杀死母亲,但在现实生活中,只能选择从母亲身边逃离。想逃离母亲的"离家出走主义"与"弑母"一起,贯穿着他一生的创作与生活。20世纪60年代至70年代,很多新型的日本青年已不再将离家出走视作一种逃避行为。他们受到二战后以西方"垮掉的一代""愤怒的青年"为代表的思潮影响,将叛逆不羁与藐视法纪作为自己的精神武器,把家像一条旧衬裤似的扔掉。"年轻人创造出'家庭帝国主义''爸爸·斯大林主义'之类新词汇来予以回击,他们把从家族血亲之中解放出来视为确立自己社会生活的条件。"② 以弑母长篇叙事诗《李庚顺》为代表,寺山在他的各种作品中杀死过母亲很多次。而在"离家出走"这方面,寺山写过一篇著名的《离家出

① [日]寺山修司. 浪漫时代:寺山修司对谈集. 寺山修司全集第十二本. 东京:河出书房新社,1994.
② [日]寺山修司. 扔掉书本上街去. 高培明,译. 北京:新星出版社,2017:52.

走的劝诱书》,提倡青年搬家迁移、改换职业、离家出走,以此撼动倦怠的人生态度,恢复人性。电影《抛掉书本上街去》(1971)与《死者田园祭》中,也充斥着离家出走的冲动。

而"娶母"的原因则更为复杂。江藤淳认为,昭和三十年代(1955—1965)前期,大众文化中开始出现了此前没有过的"母亲偷情"桥段。母系文化中的母亲不是女人,也没有情欲,即使当了别人的情人也是为孩子而牺牲自己;而父系文化入侵之后,引出了"母亲不也是女人吗"这个问题。

对母亲又爱又恨的寺山展现"娶母",一方面是深植于日本人心中的"恋母情结"作祟,另一方面则是希望借"娶母"之手,将"心中的母亲"转化为介于少女与母亲之间的"女人",消除"心中的母亲"身上崇高不可侵犯的神格,与母亲实现对峙、对话与对等。寺山的用意在于撼动母系文化影响下的日本社会的根基。"我认为和现实生活中的母亲关系融洽无可厚非,但对于'心中的母亲'必须讨伐,因为那不过是像怪物一样的东西。"[1]

另外,在《上海异人娼馆》(1981)中,还出现了"厄勒克特拉情结"(恋父情结)。在女主角O的幻觉中,男主角史蒂文化身为她的父亲,遗弃了她。他用粉笔为她画下一个方框,而她走不出这个假想的方框,只能眼睁睁看着史蒂文离去。此时,父爱的挫伤与情欲的伤痛难舍难分,成为囚禁O的牢笼。而这种"心中的父亲"与"心中的母亲"有着异曲同工之妙,它不过是一种观念上的东西,实际并不存在,却吸引着人们自愿画地为牢,将自己的灵魂封闭起来。

寺山的影像中,实则存在着俄狄浦斯情结、俄瑞斯忒斯情结与厄勒克特拉情结的三重交织。在荣格看来,母亲黑暗的子宫象征着无意识的混沌。人的诞生就是形成自我意识,走出这种无意识的混沌。在这个过程中,性本能"要求与母亲分离",而现实的创伤又让死本能"渴望回归母亲"[2]。性本能与死本能相互排斥又相互吸引,二者同时被投射于母亲,赋予母亲原型的地位。

母亲即混沌,生命诞生于此,又终于此。母亲是人生的始发站和终点站。

[1] [日] 寺山修司. 浪漫时代:寺山修司对谈集. 寺山修司全集第十二本. 东京:河出书房新社,1994.

[2] Jung. Aspects of Masculine. Uk.:Routledge,2003:18.

《死者田园祭》中，主人公渴望弑母，但这种僭越并未实现。少年的我在半路被重归故里的草衣（另一位"心中的母亲"）强暴，失去了童贞。这位被迫溺死自己孩子的女人，曾扮演着封建守旧道德的牺牲品，而她强迫主人公完成了自己的成人礼，又破灭了"我"弑母的企图。草衣压制了"我"，"心中的母亲"依然没有被杀死。

> ……
> 望着睡眠中的母亲，白发的小道
> 夜的黑暗，从前用五钱买下小鸟放飞的那张脸
> 抱着佛坛鼾声响亮
> 长子，憧憬着地平线
> 一年过去，母亲未死
> 二年已过，母亲仍未死
> 三年已过，母亲仍未死
> 四年已过，母亲仍未死
> 五年已过，母亲仍未死
> 六年已过，母亲仍未死
> 十年过去，船已离去
> 百年过去，铁路消失，艾蒿枯死
> 千年过去，母亲未死
> 万年过去，母亲未死
> 睡吧睡吧，好好睡吧
> 杀尽一切
> ——寺山修司《修罗，吾爱》[①]

《死者田园祭》末尾，成年的"我"决定自己动手杀死"二十年前的母亲"。原本准备好了镰刀和恶毒的咒骂，但在见到母亲的那一刻，却无法下手。这只是一部电影中虚构出的"我"和"母亲"，但即使是在电影中，寺

① ［日］寺山修司. 田圃に死す. 白玉书房, 1965.

山依然不能让自己杀死母亲。电影结尾，现在的"我"回归充满着家庭意味的饭桌，与"二十年前的母亲"一起吃饭。

无法通过杀死母亲重塑自己的"我"，究竟是谁呢？"我"出生于1935年12月10日，目前居于东京新宿区，恐山之上。布景突然倒塌，我们看到正在吃饭的"我"和"母亲"，正端坐在东京街头，周围车水马龙，人来人往。东京与恐山，已在不知不觉间变成了同一个重叠的时空，"我"即使逃到了东京，恐山上的风依然在心中呼啸。恐怕我，一直是同时生活在东京与恐山。

二十年前的母亲，是不可能坐在这里，与"我"一起吃饭的。那么眼前这个身着和服的妇人是谁呢？她是不可能被"我"杀死的"母亲"，也不可能是逃脱的梦魇，因为她永远存在于头脑之中。此时的我也不再是"我"，母亲已经渗入了我的骨髓，进驻了我的血液，幻化为一抹如影随形、回头就能看到的幽灵。不管"我"逃到哪里，"我"都是"被母亲打下烙印的我"。"我"已是"母亲与我"。

不管是对于寺山还是全体日本国民，想必都还是难以完全摆脱"心中的母亲"。毕竟正如荣格所说，"母亲是孩子的第一个世界，是成人的最后一个世界。"[①] 这条反思母系文化的路道阻且长，无法一蹴而就，需要一代又一代的日本人以身犯险。《死者田园祭》展示了一个复杂的悖论：使日本人苦恼的母系文化正是孕育他们自身的土壤。喜忧参半的近代化之路混合着优势与劣势跌跌撞撞，林立的高楼建在故乡之上，复苏的国家建在母亲的坟冢之上，每座城市里的每一个人，心中都有一座恐山。对母亲爱恨交织的情感，使得斩杀"心中的母亲"如同杀死自己，其中蕴涵着"不可能性"与巨大的痛苦。石子顺造也表示，"根植在日本大众内心的母系文化逻辑无法简单地加以否定。'要侵犯那个心中的母亲'，这句话讲起来很容易，但对日本来说，自身独特的近代化模式是建立在母系文化逻辑这一基础之上的。"[②]

① ［瑞士］荣格著；高岚主编. 荣格文集：情结与阴影. 长春：长春出版社，2014：55.
② ［日］寺山修司. 浪漫时代：寺山修司对谈集. 寺山修司全集第十二本. 东京：河出书房新社，1994.

二、日本"永恒的耻辱"——暴力与性的一体两面

在《抛掉书本上街去》这部结构松散，充满拼贴感的作品里，战犯父亲是个无所事事的废人，喜欢偷窥女厕所，偷摸姑娘的臀部。美国"和平"牌香烟散落在地面积水中，美国国旗熊熊燃烧，带着日本首相佐藤荣作面具的年轻人跳着讥讽的舞蹈，背景里唱着"说起叫'和平'的香烟，根本没有和平。我只想要真的，真的'和平'"，而说到真正的和平，镜头转向正在吸毒的青年，原来和平在毒品中。年轻人在街头挂起沙袋供人发泄，并在马路上进行了一场狂欢。在另一段影像中，一个青年全身隐没在黑暗里，对着镜头说道："我无家可归，我没有故乡、国家，没有世界。那种东西从一开始就不存在。……中学的时候，我在公园捡了一只蜥蜴，我把它养在可乐瓶里。它越长越大，大得出不来了。可乐瓶里的蜥蜴，你没有力量逃离这个可乐瓶！是这样吧，日本！永恒的耻辱从朝鲜海峡冒出！为这样的国家死去值得吗？"

这些段落显示出战后日本的精神疲态。年轻人开始怀疑历史，质疑国家，生活在空虚之中。旧日的精神信仰被打破，正义与邪恶的界定随着统治者说辞的改变被随意转化，"战后对我们进行灌输的民主主义教育中，不存在什么与邪恶截然对立的正义"①。随着《日美安保条约》的修订与西方文化的入侵，年轻人只能依靠诉诸性、毒品与学生运动来寻求释放的出口。

反修约运动进行之初，寺山也曾投入其中，与羽仁进、石原慎太郎、谷川俊太郎等人组成"青年日本会"。但他很快发现这场运动只能转向盲目的暴力，并且这种暴力在极左与极右派中都是相同的。寺山认清了这种现实，并且在日后保持了清醒的状态。在筱田正浩的《干涸的胡》（1960）中，寺山作为编剧，脱离原作创作了"去参加游行示威的家伙是猪"② 这样的旁白。在短片《番茄酱皇帝》（1971）中，寺山通过表现一群推翻大人权威的孩子的残暴，讽刺了革命的虚伪面目，揭露出权力的真相。另一部短片《猜拳战

① ［日］寺山修司. 扔掉书本上街去. 北京：新星出版社，2017：27.
② 侯克明. 多维视野：当代日本电影研究. 北京：中国电影出版社，2007：265.

争》(1971)中,寺山为两个孩子的猜拳决斗配上希特勒的战时讲话以及猪叫声,戏谑了"战争"这一闹剧,突显了围观群众的麻木。

在寺山的作品中,暴力与性呈现出一体两面的样貌。《抛掉书本上街去》中,北村英明的初次性体验更像是被妓女绿子强奸,伴随着背景音的诵经声与哭声,英明最终落荒而逃,连鞋子也忘了穿,而他的妹妹雪子则在心爱的兔子被杀后,通过被轮奸融入了现实;《死者田园祭》中,"我"在佛堂被草衣强奸;《再见箱舟》(1984)中,外乡女人带来的酷似大作的孩子强奸了大作的妻子手鞠与舍吉的妻子惠子;《草迷宫》中,明被千代女强奸。这些性爱行为的发生都非自愿非主动,或是半自愿半主动,带有强迫性与暴力性。并且它们常常作为主人公的初次性体验,呈现出童贞失却的残酷。《上海异人娼馆》中,史蒂文与O之间的虐恋呈现出支配与臣服、施虐与受虐的关系,显示出性行为中的权力性。

除了上述性行为,未完成的、被管制、被扼杀的性同样也带有权力,通常来自家长,带有自上而下的权威与强制性。《抛掉书本上街去》中祖母为了消除雪子奇怪的性癖,而叫邻居将兔子杀死;《死者田园祭》中母亲对想割掉包皮的儿子进行说教;《再见箱舟》中父亲给惠子戴上贞操锁;《草迷宫》中母亲为防止儿子去找千代女而将儿子绑在树上。

"性"在寺山的作品中从来都不是单纯的,它总是伴随着暴力或权力。性是一条通往暴力或权力的密道,暴力或权力通过性来行使。

这种看待"性"的视角不光体现在寺山的作品中,还大量存在于其他日本艺术家的创作中,其中一个重要原因是二战战败带来的影响。战后的日本在美国扶持下开始恢复元气,经济得到复苏,日本人享受的物质生活水平比战时大大提高。"然而这种种好处是以牺牲民族尊严,向胜利者摇尾乞怜换来的,长达七年的占领期让日本人在自己的国土上沦为了二等公民,占领结束后不断续订的'安保条约'时刻提醒着日本被美国挟持的'情妇'身份,两国之间的关系充满了两性之间暴力与服从的隐喻色彩。"[1]

寺山和母亲是青森遭遇大空袭后的幸存者。在寺山的记忆中,烧焦的原

[1] 陆嘉宁. 银幕上的昭和:日本电影的二战创伤叙事. 北京:中国电影出版社,2013:247.

野上到处都是尸体，寺山所目击的性的冲击、寺中的《地狱图》、空袭，这三者成了他少年时代的"三大地狱"。之后美军进驻古间木，村民的反应是将村里的女人藏起来，因为听说美军只要见到女人就会强奸。"美军的进驻，对这个小小的村子来说，最可怕的不是政治入侵，而是性入侵。"①

在寺山对"性"最初也是最直观的印象中，"性"就与暴力相伴而生。日本屈从于美国，成了怀着耻辱感的、被豢养的"情妇"。暴力与性的一体两面，根植于民族的记忆之中。

三、诡谲之美——异色导演的影像实验性

寺山修司的电影创作集中于20世纪70年代和80年代，这时的日本电影产业正处于颓势，丧失了活力。60年代的意气风发已成过往，1970年三岛由纪夫的切腹自杀与1972年联合赤军打人致死事件成为社会风向的转折点，学运转入低潮，保守倾向蔓延成为社会底色，艺术方面实验性的大胆探索大大减少。70年代，曾经风光的导演都陷入沉默，或是转而寻求国外资金。80年代制片厂体系全面崩溃，产片量从1961年的六大公司年产520部电影暴跌至1986年三家公司只生产了24部电影。

以充满挑衅性的地下戏剧导演身份，开启个人创作生涯中较晚一环"电影"的寺山修司，把他一贯的挑衅性也带入了电影，"无论对电影的物理制作条件、内容意识，还是观者与电影之间的关系等，全是他要对付的目标。"②他鲜明的个人风格为沉闷的日本电影界注入了一丝生机。四方田犬彦评价："在70年代将电影才华表现得最为淋漓尽致的是个体电影导演寺山修司。"③

残破的相片被针线缝合，黑压压的乌鸦掠过山岗，血色的湖边，不知是谁在演奏着大提琴。我与儿时的伙伴在坟墓间捉迷藏，等我再睁开眼时，他们已变做大人模样，而我却被时间遗忘，依然保持着孩童的面容（《死者田园祭》）……寺山的影像凌厉而凄美，绮丽而梦幻，诡谲而动人。

① ［日］寺山修司. 空气女的时间志. 张冬梅，译. 海口：南海出版社，2017：24.
② 汤祯兆. 日本映画惊奇：从大师名匠到法外之徒. 桂林：广西师范大学出版社，2008：107.
③ ［日］四方田犬彦. 日本电影110年. 王众一，译. 北京：新星出版社，2018：235.

寺山电影中充斥着大量个人化的符号。"钟"与"鞋"象征着家庭，而"手表"象征着逃离家庭。《死者田园祭》中，"我"想要拥有一块手表，但得不到母亲的同意，意味着"我"逃离家庭束缚的冲动被母亲压抑。而在"我"美化的记忆中，出逃的那个夜晚，一直当当作响的钟停止了声音，于是"我"与邻家少妇私奔成功。《抛掉书本上街去》中，英明将童贞献给绿子后，丢掉了鞋子光脚跑走，既是慌乱，又意味着脱离家庭，由男孩变为男人；另一个镜头中，英明从家中走出，脚上踢着一只鞋，越跑越远，暗示着英明心中怀有着离家出走的冲动。

而"球"代表着性魅力，球越大，力量就越大。英明作为足球队替补，电影中没有出现他参与训练或踢球的镜头。雪子被轮奸后，英明与雪子趴在一张乒乓球案上对话，乒乓球的小与足球的大对应着英明的弱小与足球队教练近江的强大。而在近江与礼子当着英明的面做爱的那栋房子里，也多次出现巨大的"球"的意向。《草迷宫》中，"球"以手球、西瓜、大铁球、孕育石等多种形态贯穿着始终，暗示出浓重的性意味。

另外，通向关着千代女的仓库，引领着明穿过草迷宫寻母的那条红色的绸布，象征着脐带。

寺山常用的转场效果也值得注意。主人公往往从室内打开一个缺口，实现现实与幻想中世界的转换。如《抛掉书本上街去》中，英明掀开绿子房间的帷幕，外面是一片想象中的麦田；《死者田园祭》中，母亲掀起地板监视"我"，作为导演的"我"打开工作室的门，进入恐山；《上海异人娼馆》中，史蒂文踢开枪杀年轻人的那扇门，却看到一片大海；《再见箱舟》中，舍吉与惠子夫妻打开自家墙壁连夜出逃，进入一片灰黑色的世界，走了三天后却回到了出发的原点。在这些奇妙的转场之中，现实与幻想的边界被打破，时间与地点的区隔被取消，散发出亦真亦幻、扑朔迷离的诗意。

寺山还擅于"打破第四墙"，总是不介意在电影中暴露"你在看的是一部电影"这个事实，他用了大量的间离手法试图唤醒观众的思考。演员常常直视镜头与观众对话，试图与银幕外的世界产生互动。《蝶服记》（1974）、《罗拉》（1974）则分别通过遮挡与"观众进出银幕"的方式，探索着影像与观众间新的可能性。《审判》（1975）中有长达十分钟的白屏，供观众填写——

观众将被邀上台，往幕布上钉钉子。寺山这些先锋性的设想开拓了电影的内涵，甚至使之由单向的交流变成了一门互动的艺术。另外，使用各种颜色的滤镜，淡化叙事逻辑因果，插入诗歌、漫画等不同艺术形式进行拼贴，等等，这些丰富的探索也体现了极强的个人特色。

在种种富有创造力的尝试中，寺山修司打造出一个个瑰丽梦境，以天马行空的想象力书写着影像表现的极限。

（作者系中国传媒大学戏剧影视学院 2017 级硕士研究生。）

国别电影研究
韩国电影

韩国作家研究之李沧东
——人物李沧东和李沧东电影的人物研究
A Study of Korean Film Author: Chang-dong Lee

范小青

摘要： 李沧东导演的作品不多，但每一部皆掷地有声。尤其是他的电影人物刻画，笔触独特，功力深厚。那些卑微却鲜活有力的角色，总能够穿越历史，不断敲击着观者的心门。而他亦因那些鲜活的有生命力的人物刻画，被称为亚洲现实主义大师。本文通过作者研究和电影人物研究，贯通李沧东导演的六部电影作品，以其最新作品《燃烧》为例，解析了作家导演李沧东的电影世界，同时探讨其美学思想的构成与成就。人物李沧东和李沧东的电影人物相互映衬和补充，他创造了他们，他们则构成了他的世界。研究他们的过程，亦是洞悉李沧东电影秘密，了解作者的过程，并最终在他的电影里，见自己，见天地，见众生。

关键词： 韩国电影；李沧东；现实主义；人物研究；韩国病

ABSTRACT: Through the study of the author and the characters of the film, this paper links up six films directed by Chang-dong Lee, especially his latest work "Burning" as an example, to analyze the film world of Chang-dong Lee, the author and director, and to explore the composition and achievements of his aesthetic thoughts.

KEYWORDS: Korean Films; Chang-dong Lee; Realism; Character Research; Korean disease

李沧东导演生活简朴，为人谦和，他所有的讲究与执着都表现与倾注在

对他作品里人物的刻画与情感中。他是笔者见过的唯一一位整理所有作品人物身份特征的导演，清晰了解他们身上的每一个个人记号与时代烙印，因此其作品既有年谱标志，也有族谱特征。评论家、前韩国影像资料院院长赵善熙（音译）对李沧东的作品评价中肯精准。"90年代后，韩国电影涌现出很多话题作品，但他们中的人物往往乘社会之风而来，随风而逝。只有李沧东镜头里的人物似乎跟我们一样，钱夹里揣着印有号码和地址的身份证，一直生活在我们周围。"虽然李沧东导演在二十年的电影生涯中，只拍摄了六部作品，但他电影里的人物构成了近半个世纪以来韩国社会男女老少的芸芸众生群像，他们不仅存活在他的影像世界里，还时时刻刻能够跨越银幕，真切地坐在我们身边，跟我们一起爱恨情仇、生老病死。通过电影人物描写，其独特鲜明的美学脉络得以清晰体现并贯穿，作品生命力亦因此生生不息。

一、人物李沧东（作者研究）

1. 从小说家到国民导演

李沧东导演于1954年7月4日生于韩国南部城市大邱①，在六兄妹中排行第三。父亲为浪漫主义左派，全家生计都靠母亲做韩服裁缝勉强支撑。虽家境贫寒，但一人持家的母亲对子女要求并不松懈，自尊自立、正直体面的李氏家风对李沧东影响颇大。

李沧东从小作文实力超群，高中时已是远近有名的文学少年，得奖无数。在庆北大学读书时受到年长十岁的大哥影响开始参演话剧，并很快在舞台上崭露头角，成为大邱小有名气的演技派。大学毕业后，他在高中担任韩语教师，同时开始小说创作。他的小说均以韩国宏大的历史背景为底色，譬如南北分断、城市化、产业化进程等，而大事件中的普通人和有识阶层，以及浑浑噩噩毫无感触的蚁族构成了芸芸群像，因此深受批评家赞赏。1983年中篇小说《战利》获得韩国《东亚日报》新村文艺大奖，1987年小说《关于命运》获得韩国李箱文学优秀奖，1992年《粪多的鹿川》获得《韩国日报》创作文学大奖。十余年间，李沧东作为小说家颇受认可，代表作为1987年发表

① 与国内很多资料记载不同，这是笔者跟导演确认后的准确信息——笔者注。

的《烧纸》。

四十岁以后，李沧东渐渐开始对纯文学所具备的影响力产生怀疑，于是受友人朴光洙导演邀请为其电影《向往之岛》（1993）编写剧本并担任副导演，1995年作为电影《美丽青年全泰一》的编剧，获得了韩国百想艺术大赏的最佳编剧奖。

1997年，李沧东执导电影处女作《绿鱼》，一经上映便获好评无数，影片用现实主义手法讲述了在新都市开发大潮中渐渐迷失自我，最终成为牺牲品的纯洁青年莫东（韩石圭饰）的人生悲剧。该片一举夺得包括温哥华电影节龙虎奖和韩国青龙奖在内的众多电影节奖项。

1999年，他的第二部长片《薄荷糖》作为釜山国际电影节开幕片上映，旋即再次获誉无数，并于2000年公映。影片逆千禧狂欢的全球潮流，用倒叙的手法贯通整个韩国现代史，描绘了一个普通男性在宏大的社会历史挟持下被无情抛弃的绝望人生故事，那种个人最终无法逃出社会历史的无力感令人唏嘘。该片毫无意外地再次席卷了韩国所有的电影大奖，并获邀戛纳电影节导演周刊展映。同时这部电影还发掘出了韩国银幕的代表面孔之一——薛景求。

李沧东导演的第三部电影《绿洲》（2002）以深厚的人文情感拥抱了一对"不正常"的情侣，质疑了正常社会的偏见与病态。女主演文素利以假乱真的演技深获赞许，一举成为韩国最具实力的女演员，并获得了2002年威尼斯电影节最佳新人奖。李沧东导演则凭借该片夺得同年度威尼斯电影节导演奖，成为代表韩国电影的世界级导演。

2003年，李沧东导演就任卢武铉政府的第一任文化部部长，在职的1年4个月期间打破了不少官场惯例，至今仍被传为佳话。比如放弃政府公车自行上下班，取消就任仪式，与每一位下属打招呼，等等。他亲自撰写的就任宣言也早已成为时代经典与政坛佳话。

辞职后，李沧东导演的第四部作品《密阳》于2007年公映，女主角全度妍凭借该片获封戛纳电影节影后，这是继张曼玉之后第二位东方女星获此殊荣。该片秉承导演一贯的现实主义创作态度，通过对独身母亲经历失子之痛事件的刻画，探讨了宗教与救赎。

2010年，李沧东导演的第五部电影《诗》发表，影片以沉静和缓的笔

触，讲述了患有阿兹海默症的奶奶美子（尹静姬饰）在得知中学生外孙参与了令人发指的集体暴力事件后，从不知所措到直面反思的过程。影片获得了第63届戛纳电影节最佳剧本奖。

经过七年的蛰伏，2018年李沧东导演终于携新作《燃烧》复归大银幕。该片故事取材自村上春树的短篇小说《烧仓房》，但影片气质与原著大相径庭。这一次导演将视线对准了韩国的年轻人，通过一桩扑朔迷离的失踪案，引出一系列的社会问题并逐一将之抛给观众。与前作一边倒的好评不同，该片的口碑呈两极化。韩国最权威的电影评论家金永晋（音译）为该片亮出了9分的成绩，他说："这是李沧东导演迈入新境界的标志，虽然那些叙事性的隐喻很难用语言准确解释，但它们留下的强烈意象就仿若视觉残留后的光斑，在脑海中不断回旋"；而电影记者权五韵（音译）则只给了6分，理由是"以前的李沧东电影，再绝望的状况里也会留一丝希望的缝隙，但《燃烧》中这一丝的希望也不见了，八年的等待令人失望。"其实类似这样的不满评价不在少数，甚至字里行间暗含一种长久期待后的失望之极而导致的气急败坏。对于一部电影而言，倒也是难得一见的文化景观。这也从侧面反映出李沧东导演在韩国民众心目中的地位。

李沧东导演生活简朴，待人真诚，只要力所能及就会尽量帮助晚辈。大学课堂的特别讲座，但凡提前安排好时间，他都欣然前往。而韩国的各种大小电影节，只要他有时间且被邀请，就会支持并坚持到开幕式结束。在剧组工作中，李沧东导演的亲切与亲力亲为更加有目共睹，不仅跟每一位工作人员鞠躬打招呼，还总是跟着最后一批人离开现场。他的办公室，小而简单，坐落在老旧逼仄的街区，连停车都很难。室内家具陈旧，物件随意，只有《密阳》中的道具沙发会令影迷眼前一亮，搬了几次家，但导演一直带着它。李沧东是恋旧的人，他说曾想开一家叫"老朋友"的餐馆，但后来不了了之，缘由他从未言及。据我所知，他当年被翻译骗得很惨，分文无留，但他依然打心眼儿里相信他人。他的汉字功底了得，也很关注中国文化，文学上推崇鲁迅先生，电影则最爱侯孝贤。

李沧东不饮酒，也早早戒了烟，是韩国男性中少有的无趣的存在。他用餐十分简单，甚至跟薛景求、文素利等明星聚会也只是去办公室后街里的小吃店。他的镜头与他的生活景观和人生态度高度统一，并与其人生经历不无

相关。患有小儿麻痹症的姐姐和曾经历过的丧子之痛都被带进他的影像世界。他说:"审美之前必经审丑之痛""电影的本质即生活,必须去寻找那些被生活隐藏的真实""通过不断讲述现实来表达现实中所剩无几的美丽"①。于他而言,电影最重要的是表现现实,从人们忽略的、遗忘的、熟视无睹的现实生活中去寻找生命的真谛。现实的历史、现实的变化,以及这其中真实的人和真实的情感。但真实并非直白,作为小说家,他将文字的凝练力量与想象空间带入影像,打造出真实却诗意的境界,正如巴赞最推崇的电影态度——生活在银幕上流动,但又是诗意的。

2. 诗人情怀和哲学深度

韩国权威电影杂志《CINE21》自 1996 年开始便有评选年度佳片的惯例,李沧东导演的前五部电影除了 2002 年的《绿洲》屈居当年佳片第二位之外②,一直是公映年度毫无争议的佳片榜首。可见其作品在韩国备受肯定,李沧东的大师地位无坚可摧。

导演李润基③曾这样评价李沧东,"李沧东导演的电影诉求非常清晰,着眼人性、不包装、朴素的信念,且从不夸张自我意识,只是将镜头对准那些得以贯通韩国近代史的社会边缘人物。这种勇气只有完成进化的人才具备,在当下影坛独一无二,令人尊重"。在这里,李沧东导演被称为"完成进化的人",即汉语语境中"大写的人",代表了思想与人格的高度所在。作为思考者,他的镜头一直捕捉、关注着韩国社会里最易被忽视的弱势群体,并以剧中人的视角高度默默凝视着其苦痛来源,不懈寻找着造成其终极困扰的社会病因。他的镜语质朴写实,人物拒绝华丽和通俗美,面对他们现实中的苦痛,他从未居高临下给予俯视"关怀"或者榨取利用其不幸大作心灵鸡汤送廉价温暖。他对社会病、人性恶,不放大,不回避,坚持拍摄"我必须讲述的内容"。其创作态度的严谨、执着、深邃令每一部作品都掷地有声,国内外备受认可,像导演李润基那样奉其为"贤者"的晚辈甚众。

《燃烧》中说,非洲布须曼人的传统舞蹈分为 Great Hunger 和 Little Hun-

① 《韩国日报》2002 年 9 月 9 日。
② 当年的年度最佳为洪常秀导演的《生活的发现》。
③ 韩国著名艺术电影导演,代表作有《女人贞慧》《美好的一天》《爱,不爱》《男与女》等。

ger 两种：前者是哲人之舞，诉诸精神，渴求生命的意义；后者是众生之舞，诉诸肉体，希望祈求衣食丰足。而李沧东正像是探寻生命密码的 Great Hunger，电影即是他的舞蹈，不断借此抒发所思所想，并将问题意识频频传导给观众，从而在银幕之外形成另一层交流空间。随着时间的积累，其思考与追问逐渐从内容范畴慢慢延展至形式领域，对"电影本性"的探索令他开始格外关注讲述本身，甚至宁可舍弃传统讲述方式的清晰顺畅，而这正是《燃烧》与众不同也饱受争议之处。影片中，他不断地抛出各种迷离意象，要求观众暂时从叙事中抽离，或者说同时关注电影银幕的内与外。如果说他之前"文学家哲思般"的讲述令我们着迷的话，那么现在对于挣脱传统，即期望作为电影导演在运用光影艺术的表达形式上多做出一些新尝试的李沧东，我们却不解甚至反抗了。但李沧东并没有因此沉默或退缩——像酷酷的艺术家或众人皆醉我独醒的先贤一般，而是一如既往地跟各路专家、媒体、影迷展开交流，结果认同也好，否定也罢，并不重要。他既不看轻任何一个人，也不妄自尊大，恃才自傲。他平和、坚定的态度和将自我想法正当化的勇气令人钦佩，也更加令人期待他的下一部作品。

坚定的美学倾向，清晰的世界观和勇于担当的历史意识，令李沧东的电影世界一脉相承。他作品表达出的思想高度、话题热度、人物温度和探讨深度都奠定了他在当今影坛的哲人地位。

（1）思想高度

李沧东电影永远以人为本。人是天地间最有尊严的存在，不是神权，不是父权，更不是阶级权。深刻的人文关怀意识，令其苦难中蕴含着悲悯，他不断探索着个体与周边以及社会历史的关系，并不间歇地将问题以"第三者"的角度转达给观众。因此影片结尾每每有一种欲言又止的哲学沉思，"我说的到此为止了，从现在开始，你们会怎样继续呢……"。

以《燃烧》为例，钟秀最后杀死 Ben 的那场戏到底是现实还是虚幻，众说纷纭。李沧东导演对此并不解释，他一贯"讲述到此为止，结局因人不同"的态度更令这部电影氛围神秘。《燃烧》的故事来自村上春树的原著小说，但李沧东的世界观和审美倾向注定了影片与小说气质迥异。同样的题目，村上春树亦写出了与威廉·福克纳的《Barn Burning》烟火味完全不同的世界。福克纳认为文学应该反映社会现实，描写与现实痛苦作斗争的人物故事，并借

此探讨救赎。不倦于个人与社会关系探讨,并执着于寻找救赎的李沧东,显然精神上更接近福克纳。但故事框架和叙事风格的呈现,则借鉴了村上的迷离散淡。浓烈的福克纳,时尚虚无的村上春树,中间隔着一个既现实又抽离的李沧东。这是他一以贯之的创作精神的延续,也是对艺术表达境界的新拓展。

(2)话题热度

李沧东的电影主题永远自带热度,因为他总能及时准确地号脉韩国社会,意识到某种"韩国病"的发生。他敏感却不急躁,更不会蹭热点,而是运用逆向思维,搭乘逆行的火车去寻找病因。都市开发形成的房地产经济热潮中,城市渐次吞没乡村,过去的生活方式被摧毁的同时也打倒了一批纯粹却跟不上趟儿的年轻人——《绿鱼》。为了跟上时代的节奏一路小跑,到头来伤痕累累的个体最终逃不过被历史车轮碾杀的悲剧。李沧东在千禧年的狂欢潮中将这部结合有时代痛的个人悲剧以诗意的方式呈现,主题意识与艺术成就皆有目共睹——《薄荷糖》。《绿洲》则跨越现实与想象,将镜头对准集体意识对个人的肆意侵害,同时向观众抛出病态与正常的判断诉求。《密阳》将非典型案件装入典型的韩国社会氛围中,从而冷静地反观与反思宗教传播热潮的狂热与执拗。该片上映数月后即爆发了阿富汗—韩国传教士人质事件,电影与现实的距离之近令人惊讶,同时也让更多人开始思索人与神的关系以及宗教对生活日常的影响。如果说《密阳》是以被害者立场来探讨"容恕"的话,《诗》则是以"加害者"的身份来寻求"救赎"。什么造就了人性之恶?罪意识可能被包装,但罪责不能被忘记、被开脱——《诗》。愤怒像一把火从韩国政坛开始燃烧,勺子阶级论①也在年轻世代中不断被认可、发酵,年轻人无力、虚无的现状与不可遏制的社会怒潮相应和正是《燃烧》的灵感来源。可惜因版权问题这部电影迟到了一年,否则它正好踩着全民声讨的制高点上,准准地对应了时局。

李沧东高屋建瓴的历史观和及时鲜明的问题意识,使其六部电影主题虽各不相同,但都直指形形色色的韩国病,并在故事的讲述中抛出问题,激发

① 勺子阶级论一词起先盛行于网络,意即韩国的新生儿从出生那一刻起就被根据家庭划分好了阶级,土勺子、铜勺子、银勺子、金勺子——笔者注。

观众思考,引导社会自救。

(3) 人物温度

导演的人文态度赋予了角色人体温度。在李沧东的美学体系中,真善美是一个词,因为"美来源于真,又激发了善"[①]。现实主义美学原则令他时刻警醒,甚至残酷,而悲悯的人文情怀又使其镜头充满诗情善意、内热外冷的作者意识鲜明。既然人生难免苦痛,索性去发现苦痛的意义并思考什么可以拯救苦痛中的人,是李沧东导演前五部作品一以贯之的人文情怀。《密阳》和《诗》都是探讨"宽恕"的作品,前者立足受害人,后者则重在描写施害者。但他们其实并不像其法律身份所赋予的善恶对立,他们都是羸弱可怜的普通人。剧中人物的温度始终与韩国社会的平凡人冷暖保持一致,因此与电影结束相伴的是,观众的自问才刚刚开始。看完《诗》,我们会自觉陷入创作者的设问,"换作是我,会去告发自己的孩子吗?"

经历了人生跌宕、世间沧桑的李沧东在《燃烧》中愈显深沉和悲观。其悲悯绝望的情绪在最后一场"杀人放火"戏中表露无遗。既然无法真正去杀死那些不公正,法律和社会道德亦无法对游刃有余、冠冕堂皇的隐形暴力进行审判,那只能在自己的影像中用想象之刀去刺穿。李沧东的"冷"与电影的情绪之"冷"相呼应,李沧东的"怒"最终也导致了主人公毁灭一切的情绪之怒。

想象中怒的爆发成了主人公的某种精神自慰,与电影中频频出现的钟秀的身体自慰如出一辙,在幻想中激情与释放得到了满足,真实倒成了虚无。

(4) 探讨深度

李沧东替韩国新浪潮导演完成了他们未及的银幕使命,通过电影画面,让观众意识到电影是反映现实的媒体,并夫重看现实历史。这是一种观众启蒙主义战略,同时亦提供了自我省察的机会。[②] 韩国知名电影学者朱贞淑教授的以上评价可以说是韩国知识分子对李沧东导演作品价值的共识。他始终跟着时代的脚步,以批判意识观察当下,着眼于已过去的社会历史和当下的社会变化,通过描绘个体生命经验对韩国病做出及时、准确的判断与表达。同

① 参见 2018 年 7 月 7 日李沧东与范小青访谈。
② 《李沧东电影是关于韩国现代社会的省察机会》,朱贞淑著,出自《映画艺术研究》2008 年 11 期。

时，透过银幕将历史意识的种子播撒给观众，默默观察着不同接受者的反应。其影片传递出的讯息真实强烈、文本丰富，受众的感知丰俭由人，虽角度不同、深度有异，但绝不会一无所获。"李沧东导演伟大之处在于他将有深度的人文学、政治学、哲学和伦理学的思维，以电影的方式化解并表现出来"①，电影评论家朴优成（音译）对李沧东导演的作者深度做出了恰如其分的评价。

二、李沧东的电影人物（人物研究）

人物李沧东和李沧东的电影人物相互映衬和补充，他创造了他们，他们则构成了他的世界。研究他们的过程，亦是洞悉李沧东电影秘密、了解作者的过程，并通过他们观察时代，反省自身。一如文章开篇所言，李沧东对他们倾注了全部的心血，珍视他们如家人。虽然他们微小平凡，借用《燃烧》里的说法，都不过是企望丰衣足食的 Little Hunger，但他们遍布韩国的城市乡村，上下贯穿五十年。他们承载了他对生活的这个时代太多的爱憎与思考，也令其美学观念得以清晰呈现。最终在他的电影里，见自己，见天地，见众生。接下来本文将以成长、救赎、和解为关键词来尝试分析李沧东作品中的人物。

1. 去"单纯化"的成长

"单纯"是李沧东电影人物的典型共性，他们在电影中都经历了被迫成长，过程痛苦，充斥着背叛，也是其纯粹被社会剥夺的过程。这一强制性的"脱单"俨然成长的代价，甚至被包装成进入"主流"社会的敲门砖。其实他们的人生理想简单朴素，本不需要出卖什么，但依然难逃沉沦的厄运。《绿鱼》里的莫东希望和家人无忧无虑地生活在一起；《薄荷糖》中的金永浩憧憬着能成为记录美好的摄影师；《绿洲》的洪钟斗脑子虽然缺根筋，但他只想通过自己的付出得到身边人的正眼相待和不嫌弃；而《燃烧》里的钟秀则一边打工自给自足，一边期望能写出小说，实现当作家的愿望。当然与此同时，这些男性身边都有一位看得见摸得着真正意义上的"脱单"对象，某一瞬间，甚至让他们错觉现世安稳的人生小理想似乎就近在眼前。与男性具体的人生

① 《young 现代杂志》朴优成，2012 年 7 月 15 日出版。

目标不同,《密阳》的信爱和《诗》里的美子都是只求日子平和宁静,追求简单的美和体面的人。

可即便最简单的人生理想也无法实现,甚至还没开始就已经被宣告破产。莫东最终被当成一粒棋子,成了替罪羊;金永浩为历史错误承担了责任,自甘堕落的同时不断被时代的车轮碾压;钟斗与公主的爱情自始至终被所有"正常人"看作笑话与天下之大不韪;信爱不仅没得到渴望中的宁静生活,反而还失去了儿子;一直想优雅老去的美子,却被罪责缠身,各种不堪随之而来;钟秀不仅丢了惠美,还陷入心智疯狂……单纯朴素的出发,换回的却是与理想(小小的理想)背道而驰的人生现实。更为真实残酷的是,在他们个人命运悲剧化的路上,竟无一人无一物为之兜底儿,无论东方传统伦理概念中的家族,还是西方语境中万能的爱情——显然这两样都并非现实苦难的解药。《绿鱼》中家庭和睦、天伦之乐一直是男主角的人生向往,但仅仅是向往而已。在经济大潮中,贫贱万事衰,母亲的生日宴(《绿洲》一样)只是把家人凑在一起,令矛盾更多重、爆发更集中的场合而已。现代社会中,没钱的蚁族家庭,和谐与温暖也不复存在。《燃烧》中,只有 Ben 的大家庭依然是喜悦祥和的,在高雅的空间中有说有笑,聚会用餐。如果说前作中大家庭的母亲都是力不从心的形象代表的话,那从《诗》开始则出现了"不靠谱"的母亲形象。美子的女儿,也就是她外孙的妈妈,通常只出现在电话里。看似跟母亲联络不断,但一直是儿子成长、母亲衰老过程中的一个"外人",既不了解母亲的身体问题,也不知道儿子的学校近况。直到最后才以访问者的形象出现在空落落的镜头里。这一单身母亲的形象可怜可悲又可恨,她的无心更像是一种无奈,被经济压得无暇顾及自身之外的东西,甚至亲情。《燃烧》里,钟秀和惠美的妈妈也不再是东方社会倡导的传统良母形象,比起关心子女来,她们似乎更看重经济。一个告诉女儿不还完卡债不要回来,一个在若干年后见到儿子的主要话题却是讨论"还债费用"。面对无力的甚至不靠谱的母亲们,让不断被剥夺的、脆弱的主人公们情何以堪?

不靠谱的母亲形象彰显东方伦理传统维系的无力感。在传统被现代化进程抛弃的社会节奏中,东方的人情世故愈发地被经济指标所改造并支配。现实中,小人物的理想国灰暗萧条,不值一提。没人兜底儿的主人公们,或者继续沦落,或者自行寻找得以支撑的力量。

2. 圣俗难辨的救赎

李沧东电影中的爱情稍纵即逝,莫东、金永浩、信爱、钟秀,爱情之于他们,更像是美好的幻象或易碎的危险品。他们被脱单的历程也是被迫成长的过程,家人不靠谱,爱情是幻影,人只能在痛苦中孤独领悟并完成自我救赎。

当单纯的人陷入复杂,只能缴械投降或仓皇成长。李沧东导演的前两部作品,主人公最终成了社会"进化"的牺牲品。他们都是别人眼中价值不大的存在,可有可无,无妨大碍。难道破碎的人,其生命意义也卑贱得不值一提?被社会抛弃的他者,在哪里能找回精神的支撑之力?《绿洲》带着这一思索而来。正常的我们生活在日渐干涸的情感沙漠,而"社会脑残"钟斗却因遇到了"身体残障"的公主,找到了他们的绿洲。随后,《密阳》和《诗》再次质疑了"正常的"、社会通念中的力量来源。是同病相怜的小集体?还是仰仗神灵恩赐的超脱与慰安?信爱在精神崩溃的边缘,意识到神力的虚妄而将目光投向身边的平凡人;美子则在破损中发现了残酷所隐匿的生活之美。抵抗痛苦的力量也许就储藏在直面痛苦的挣扎中,或者说痛感才是活着——精神活着的最直接反馈。《燃烧》中入不敷出的惠美依然倾其所有,期望通过非洲之旅了解生命,找寻意义;而钟秀则在想象的杀戮中暂时获得了身心的救赎。不同的生命个体获得救赎的途径也因人而异。

小儿麻痹,失子之痛,贫穷的大家庭以及无时无刻不被困扰的创作之忧……这些残缺与苦痛都是李沧东导演的亲历。若说在黑暗中探寻精神出路,是角色们的领悟,那么以思考来对抗悲观则是李沧东导演的自我救赎。人生是孤独的,困境无处不在,但总有光照射在主人公的身边。光是李沧东影像美学的重要意象,也是他对他的人物不放弃的温暖暗示。在光影打造的超自然氛围中,现实的局促和圣洁不期而遇,哲人的冷静与诗人的温暖也得以统一和谐。

"勿言月亮是美丽的,且看玻璃碎片上反射的光"。这是契诃夫对美的描述,也是李沧东欣赏的美学态度——圣与俗的再定义——同时也是他的人物在自我救赎中"最痛的领悟"。《密阳》里的钟赞是"亦圣亦俗"的典型,他努力工作,同时也喝酒吹牛,甚至喜欢无伤大雅地调侃、"泡妞"……他庸俗得就像信爱家脏乱破败的后院,让人见怪不怪,却在暗地里不离不弃,一如

院子里洒落的零碎光斑。

3. 开放式的和解

也许是小说家的习惯，李沧东电影中隐喻的意象无处不在，对这种多义符号的运用，观众的反应不一而足，这也使他的影片具有了如同文学文本一般复杂多样的表达可能。尤其是结尾设计，李沧东导演一直保持着开放式结局，既体现了现实主义的创作笔触——像生活一样没有定论；也是要求观众积极参与的有效手段。非封闭的结局因观众的变化而得出不同的故事走向，从而延长了电影的生命线。

与冷静残酷的叙事出发点不同，李沧东电影的结局往往是平静的，带有一丝希望的意味，人物在想象中与世界和解。《绿鱼》中莫东用生命换来了家族的平和与再团聚；《薄荷糖》将最后一个镜头定格在了20年前金永浩对未来充满期待的纯净笑脸上；《绿洲》收尾在公主对傻乎乎的钟斗真切的期盼里；《密阳》则将镜头甩给了杂乱的后院即景，荒芜却铺满阳光；《诗》里美子诵读着忏悔与哀悼的诗篇，在想象中完成了与女孩的道别，伤感却平静。他们通过各自的方式与背弃自己的世界和解。只有《燃烧》中钟秀作为李沧东人物族谱中的特例，在想象中以摧毁、抵抗的姿态试图与愤怒的内心和解。

结　语

"电影是生活的渐近线"，李沧东的创作与巴赞的现实主义美学态度一脉相承。他的电影人物极具时代性和地域性，穿过历史的重重迷雾来到我们面前。每一个人物都带着真实的体温，生活在我们世界的边缘，以苦痛阐释、践行着朴素却普世的人生哲学：真孕育了美，美激发了善。

他们在真实中成长，于苦痛中寻求救赎，最终发现身边的俗世之美，释放出和解的信号，表达了对善的向往。他用影像编写着韩国社会的现代史，并将冷峻犀利的批判意识和悲天悯人的人文情怀合二为一，一贯始终。因此他被评价为与时代同生的伟大创作者。

最后要说的是，《燃烧》既具有与其前作一脉相承的美德，也具备了脱轨的力量。创作者对社会时代更深切的悲观与清醒认知令这部作品中的电影人物难觅精神的出路，因此在电影叙事中设置了很多事件的缺口。这也开启了

李沧东导演个人新电影美学的探索。戛纳电影节常任主席蒂埃里·弗瑞默评价该片，"伟大强烈，令人震惊。他用单纯的场面调度完成了深邃的美学表达，同时引导观众知性思考，充满诗意和神秘"[1]。

李沧东通过描述平凡个体的失败来分析时代之痛。被经济杀，被政治杀，被社会偏见杀，被愤怒杀……电影沉重，但余韵悠长。如果说，看完朴赞郁和奉俊昊，让人思考什么是电影、什么是故事；看完洪常秀，令人苦恼什么是爱情的话，那么看完李沧东，更多是对人生苦痛的思索与苦难价值的追问。因此他的电影"不易多看"，因为里面有灼痛人心的真实力量。

（作者系中国传媒大学戏剧影视学院副教授。）

[1] 《韩国日报》2018 年 5 月 17 日。

李沧东导演的艺术表达特征简析
——以《燃烧》为例

Artistic expression features of director Chang-dong Lee:
Take *Burning* as an example

石敦敏

摘要：本文以电影《燃烧》为切入点，分析了李沧东的电影美学及其作品的社会价值。不仅将《燃烧》作为影像艺术作品对其表现手法及艺术特征进行了分析，同时也将其作为一个重要的社会学文本放入社会历史的洪流中进行解读。李沧东作为韩国当代电影的代表人物，不仅具有对社会敏锐的洞察力及悲天悯人的文人情怀，其电影语言也具有突破传统电影叙事的东方审美特点，极具诗意化的色彩。

关键词：燃烧；李沧东；韩国电影；现实主义；隐喻

ABSTRACT: This article mainly uses the film "Burning" as the starting point to analyze the film aesthetics of director Chang-dong Lee and the social value of his works. Not only does "Burning" as an art film analyzes its expression techniques and artistic features, but also interprets it as an important sociological text into the social history. As a representative of Korean contemporary film, Chang-dong Lee not only has a keen insight into society and a sorrowful literati feeling, but his film language also has the oriental aesthetic characteristics that break through the traditional film narrative, which is very poetic.

KEYWORDS: Burning; Chang-dong Lee; Korean films; Realism; Metaphor

在沉寂八年之后，李沧东导演的又一部现实主义题材影片《燃烧》跟随

着时代的脉搏应运而生。这一次电影镜头对准的是当代韩国的年轻人,讲述了边缘群体在面对残酷社会现实时的处境、困惑与愤怒。影片改编自村上春树的小说《烧仓房》,这部影片在惊悚悬疑的气氛背后依旧透着悲伤的底色。

男女主人公钟秀与惠美是生活在韩朝边境的底层青年,虽然生活令他们举步维艰,但二人各自怀揣梦想,相互取暖。在惠美的一次非洲之旅中,她结识了有钱人 Ben,却不知 Ben 是一个以结交下层女性为乐并有着燃烧塑料大棚(片中暗指杀害边缘女性)癖好的变态狂。在这场不同阶级之间的感情纠葛中,惠美失去了生命。而在钟秀追寻惠美下落的过程中,他也坠入更加迷惘与愤怒的深渊,最终以刺杀 Ben 并将其烧毁的方式报复了凶手。影片叙事虚实交叠,现实与想象不断交织,最终也以开放式的结局交由观众自己解读与体悟。

李沧东的影片保持着其一贯的现实主义视点以及诗意化的影像叙事风格,在韩国电影中独树一帜。

一、燃烧:个体悲剧背后的时代之痛

在李沧东导演 21 年的电影创作生涯中,仅有 6 部作品问世,但这 6 部影片无一不是对韩国社会犀利的批判与清醒的认识与反思。李沧东在电影中所刻画的人物形象普遍都具有深刻的符号特征与时代烙印。导演将人物的性格、命运与时代的大背景交织在一起,从而引发矛盾来追问个体悲剧的根源,即背后的时代之痛。李沧东是韩国社会很敏锐的观察者,他的每一部作品都是对韩国社会以及国人生存处境、思想状态及时精准地抓取,而后诉诸诗意化的影像,具有很强的时代性。例如《绿鱼》中对城市化进程摧毁人们生活方式的反思,《绿洲》中对集体意识对个人肆意侵犯的批判,《密阳》中对韩国社会宗教传播热的探讨,以及《诗》中对人性之恶的思考。李沧东观察社会的视野既具有历史的、宏观的高度,又落地于个体的生命经验,贯之以很强的人文情怀,使影片有了情感的温度,使这些电影中的人物仿佛是生活在我们身边的人,让观者可以共情于他们的冷暖悲喜。他的电影中有不同历史背景下冷漠且具有支配权的上层阶级,也有平凡的普罗大众和处在社会边缘的蚁族,导演通过这些人物的生存状态、情感世界及内心矛盾为观众撕开了一

条观看与反思韩国严酷的社会现实和感受复杂人性的通道。也正是基于此，这些电影中的人物形象才拥有了穿越历史迷雾的生命力。

《燃烧》与李沧东过往的电影一样，还是一如既往地聚焦于社会边缘群体与社会现实问题。在韩国年轻人艰难的就业压力和巨大的社会阶级划分的大背景下，年轻人对现实困境的无力、迷茫、空虚与愤怒成了导演的聚焦点。电影将镜头对准当下韩国处于弱势的年轻人，探讨了边缘群体在残酷的社会现实与生存困境面前对存在与价值、真实与虚无、生活与理想等意义的认知与追寻。通过熊熊燃烧的愤怒之火再一次追问人们痛苦的根源与悲剧背后的社会病因。

片中在男女主人公钟秀与惠美第一次会面时，导演就借由非洲部落传说"great hunger"（追寻生活意义的人）与"little hunger"（一般意义上饥饿的人）这个隐喻抛出了不同社会阶层生存困境与精神困境之间的碰撞与矛盾。

在人物形象的刻画中，导演无时无刻不在强调着钟秀和惠美的边缘化。两人成长于韩朝边境的小镇，做着快递员和促销员来维持生计，处于社会的边缘，同时他们也都经历着情感的疏离与边缘。钟秀的母亲离家出走，姐姐嫁人，父亲背负牢狱之灾。惠美父爱缺失，母亲冷漠，一人承担着债务压力。生活对他们来说无疑是艰难的、缺少希望和出口的，他们在社会中尝到的更多是冷漠。例如，当钟秀写了请愿书请求邻居签名时，邻里态度冷漠，就连他们在首尔租住的房子也是没有窗户或者没有阳光的。钟秀怀揣写作的梦想却只能做着廉价的搬运工，惠美为了感受自我的存在学习哑剧，忽略现实压力去非洲寻找生命意义则更体现出边缘群体面对这个社会与生活的无力、迷茫与虚无，有着很深的悲情色彩。

Ben 的介入更加突出了社会现实的残酷，导演借由这个角色来表现韩国社会贫富分化的阶级差异。Ben 是首尔江南区的富人，开着豪车，住着豪宅，整天无所事事，生活中只有玩乐，是典型的富少花花公子形象，这与卑微的钟秀形成鲜明的对比。导演借由这两个人物形象，呈现出韩国社会年轻人的两种截然不同的生存状态，引导观众思考不同阶层的人精神"孤独"和"饥饿"的根源，点出阶级分化严重的社会病因。一方面，底层年轻人不论如何艰难奋斗也难以拥有理想中的生活，内心充满无力与迷茫；另一方面，有钱的年轻人把玩乐当工作，不用奋斗也拥有衣食无忧的富足生活，但精神极度

空虚。严重的贫富差距使得生活在社会底层的青年人看不到生活的希望。

Ben 与惠美来到钟秀乡下的住宅时说起他喜欢燃烧塑料大棚的癖好,由此提出他的价值观,他觉得那些既没用看着又乱的塑料大棚仿佛就在等着被他烧掉,他只需要接受这个现实,这是"大自然的道德"。在 Ben 的价值体系中,他认为自己处于社会中的支配地位,并对被支配者极其冷漠,这也可以视为是资本异化的结果。影片也从另一个侧面映射出现代化进程中资本社会的无形暴力。

二、燃烧:现实之上人们内心世界的痛点

李沧东的电影有着一以贯之的现实主义色彩。他曾说:"电影的本质即生活,必须去寻找那些被生活隐藏的真实"[①],因此他认为电影必须是求真的。李沧东似乎永远肩负着某种使命,就是用电影引导大众穿过表象的迷雾去挖掘生活的本质。但他的作品立足于现实,却又高于现实。他的故事矛盾与人物关系是对社会矛盾与社会关系的凝练,而对现实的思考最终引向的是对社会之中人们精神世界的探究。在《燃烧》中,导演则是用熊熊烈火构建了现实与精神的联结,表达了社会残酷现实之中人们内心的痛点。燃烧,是无解现实之上的迷茫,是残酷现实之上的愤怒,是绝望现实之上的救赎。

在《燃烧》的叙事上,李沧东没有从纯现实主义的角度进行讲述,而是在现实的基础上,利用钟秀小说家的身份加入了梦境、幻想,把想象空间带入了影像,从而向观众展现了一个仿佛谜一般的世界。影片中现实和虚幻的不断交替不仅抛出了导演对真实与存在命题的思考,同时也含蓄地完成了导演对于现实是无解之谜的呈现,以及在想象中寻求精神的救赎与释放的表意作用。

李沧东的影片关注的向来是尝尽人间疾苦的边缘人群,但对他们来说,比严酷的现实更令人绝望的是精神的孤独与困惑。相比于现实本身,这些边缘个体的精神世界也是导演更为关注的。关注他们的自我价值实现和对存在意义的探索都体现出李沧东对底层群体的关怀。导演站在社会的边缘,用苦

① 《韩国日报》2002 年 9 月 9 日。

难呼唤与孕育的其实是一种爱与善。

《燃烧》中对存在与真实的探讨一直贯穿始终,这个命题正是底层青年内心最深的痛点。从第一次见面,惠美表演吃橘子的哑剧开始,之后又通过钟秀始终没找到的塑料大棚、只有惠美和妈妈说存在的枯井、Ben家洗手间壁橱里惠美的运动手表和猫等线索,导演将真实与虚幻回环往复地贯穿在影片之中。这种虚实相生的讲述方式也为影片增添了神秘、悬疑的气息。影片的前半部分建立在一种现实的逻辑之上,但是在Ben讲述完他喜欢"燃烧塑料大棚"的癖好后,现实与虚幻的界限就变得模糊起来。导演在前半段所铺设的隐喻开始被接连质疑其存在的真实性。例如,惠美让钟秀去她家帮忙喂猫,但这只猫从未出现,当惠美失踪后,邻居奶奶告诉钟秀这里不让养猫,也从未有过猫;又如,惠美一直说小时候掉进过家门口的枯井,是钟秀救了她,但所有人都说这口井不存在,是惠美自己编的故事,而惠美失踪后钟秀在与妈妈求证时却得到这口井确实存在的回答,等等。这种虚实交叠所制造出的不安与紧张,和底层青年内心的困惑、敏感与脆弱形成互文。种种线索都将观众引入了一种悬疑和惊悚的氛围中,尽显底层青年在社会中没有存在感的绝望与无力。

钟秀一直没有想好要写什么样的小说,因为他觉得世界像团谜,看不清,所以未动笔。其实钟秀寻找惠美下落的过程就是不断剥开迷雾,探寻现实背后真相的过程。钟秀不断寻找惠美的下落,实质上更是为了寻找存在过的证据,但在这个过程中钟秀也陷入更深的困惑与迷茫之中,仿佛怎么也寻找不到存在过的痕迹,这种卑微、压抑积攒着愤怒最终将其推向深渊。终于,钟秀在惠美房间里开始了他的小说。最终,现实彻底隐去,愤怒的钟秀以烧死Ben的方式进行报复,宣泄了他的愤怒,导演将一切对现实的无力、愤怒都诉诸想象,让钟秀在这场精神的杀戮中找到了出口,并让他获得了身心的救赎与跟自我的和解,充满了悲伤的气息。

三、燃烧:具有东方审美色彩的符号隐喻

李沧东在戛纳电影节的采访中谈到《燃烧》时说:"电影与文字不同的是通过影像来表达,而影像不就是光线在荧幕上制造出的假象吗?观众面对着

什么都没有的那个地方用着各自的方式去接受。各自赋予其意义与观念……我想通过这个电影来表现电影媒介自身的神秘。"这是李沧东对电影叙事的独特见解，有着强烈的东方审美意识。导演在影片中突破了传统故事的讲述方式，加入了丰富的意象，用符号化的隐喻以及肢体语言进行表意叙事，将其哲人式的思维转化为影像化的思维方式，为影片带来更大的解读空间。这种对"电影本性"的探索在《燃烧》中显得尤为突出。在李沧东的表达中，电影不再是仅仅为了讲述一个故事，而在叙事层面之外更多了一份意境和生命力。这种对多义符号的运用也让李沧东的片子有了一种脱离语言层限制，直达精神的象形之美的力量。

1. 饥饿之舞

电影开篇导演便抛出了"great hunger"与"little hunger"的传说来隐喻精神的探索与生存的现实，以展现当代底层青年所面临的困境。女主角惠美，不顾一切现实阻碍，倾其所有前往非洲寻找生命的意义。而在这场追寻生命意义的旅途中，那些对美好与自由的渴望和对存在与价值的追寻接连碰壁，并最终在社会的残酷现实中走向幻灭，连同她自己也仿佛随着沙漠中那最后一缕夕阳一起消失了。而影片《燃烧》中的两段饥饿之舞仿佛是精神在现实之中的挣扎与绝望。

第一段饥饿之舞是 Ben 带着惠美与钟秀参加上层人的酒会，惠美说起她在非洲看到的饥饿之舞，说着说着便跳了起来。小饥饿者的舞蹈是仿佛僵尸一般双臂垂于胸前，而大饥饿者的舞蹈是双手向上仰头拥抱天空的姿态。充满意味的身体语言展现了两种截然不同的生命形态。酒会上的惠美热情卖力地表演着她的饥饿之舞，而在上层阶级眼中，一贫如洗却痴心追求生命意义的惠美仿佛笑话一般，此时的饥饿之舞是惠美的挣扎，想要融入上层阶级，想要实现自我价值，但一切又是虚幻而遥不可及的，在强烈的对比下挣扎更显可悲。最终梦想还是被现实吞噬，于是镜头一转由生命之舞变为夜店里的众生之舞。这也在更深的层次隐喻了在 Ben 所代表的高度资本化的社会制度与工业文化体系里底层群体的绝望处境。

第二段饥饿之舞是在钟秀老家的院子里，夕阳下，惠美脱去衣服融入自然，仿佛一只飞向天空的大鸟。这段舞蹈也成为她人生的谢幕，在绝望的现实中死去太痛苦，惠美宁愿用精神之舞幻化出斑斓色彩，就仿佛最后一抹夕

阳一般消失不见。

2. 枯井

惠美一直说自己小时候掉进过家附近的一口枯井，在井底望着圆圆的天空，想着如果没有人发现自己就会这么死掉，因此感到无比害怕绝望，直到看到钟秀的脸。其实惠美现在的处境，就如同当年那个井里的她。她依旧是孤独的、弱小的、被人遗忘和忽略的，仿佛掉进了生活的枯井，望向天空却只能被困在这里。

当钟秀去跟惠美的家人、村民求证枯井时，所有人都否定了这口井的存在，只有钟秀妈妈说确实有这么一口井。这是一口只有背负债务的社会边缘女性才能看到的井，这是严酷的现实在他们心中留下的空洞，是植根于她们内心的孤独与绝望。家庭的冷落、爱的缺失使这些女性坠入精神上孤独的深井。

3. 塑料大棚

Ben 在钟秀家讲起自己喜欢燃烧塑料大棚的癖好，觉得这些废弃的塑料大棚又脏又乱又没用，仿佛就在等着被他烧掉。在片中，塑料大棚也是导演对底层边缘人的暗喻。塑料大棚与边缘人群有着相近的气质，它们被放置在郊区，没有表情，没有特征，如果被烧掉也不会被发现，好像多一个少一个都无关紧要。隐喻化的表达使得影片中的人物形象具有了更深邃的苍凉的美感和内涵。

4. 火

火的意象贯穿着影片始终，钟秀小时候听从父亲的话一把火烧了母亲的衣服，这是愤怒之火；钟秀与惠美在狭窄局促的城市小巷一起抽烟，这是寂寞之火；钟秀刺死 Ben，最后连同 Ben 的衣服与车都烧为灰烬，这是绝望之火；Ben 有着烧"塑料大棚"的癖好，这是空虚之火。导演在影片中多次运用"燃烧"这个意象来表达韩国社会年轻人的内心情感，它代表着愤怒、寂寞、绝望和空虚。

结　语

李沧东的电影关注的是社会边缘人物的个体悲剧，这些人物的悲剧凝练

的是尖锐的社会矛盾与社会问题。他的电影总是具有凄凉的美感与悲情的底色。他用悲剧的故事将美好打破揉碎，血淋淋地呈现在观众面前，以激发观者对社会的反思与对边缘人群的同情，唤醒人们对美好社会制度的重构。李沧东对现实困境中人们精神世界的探索也是对现实主义的升华，帮助困境中的人找到精神上的出口，使其电影在当下具有更深的社会意义。

　　李沧东是对社会敏锐的思考者，也是对影像语言勇敢的探索者，其电影的现实主义美学对于当下亚洲现实主义电影的创作具有很好的借鉴意义。

（作者系北京城市学院教师。）

韩国电影女角色缺乏现象
——以 2018 年韩国高票房电影为例

Lack of female film in that Korean movies:
As an example of Korea's top box office in 2018

朴妙卿

摘要：2018 年，韩国掀起了揭发性别歧视和性犯罪的"Metoo 运动"，它不仅动摇了整个社会，其潮流还影响到了电影界。在韩国电影中，缺乏女性角色的现象一直存在，却从未被揭露过，这成为诸多问题中的一个焦点。本论文首先介绍韩国社会史上的女性地位、电影史上的女演员的潮流以及女演员主演过的电影，接着梳理 2018 年韩国高票房电影，详细分析女性角色的分布与比重，最后就目前所面临的缺乏女性角色的现象进行研究。

关键词：韩国电影；韩国女演员；女角色缺乏现象

ABSTRACT: In 2018, Korea raised the "Metoo Movement" against sex discrimination and sexual crimes has not only shaken the entire society, but also affected the film industry. The lack of female role in Korean movies has always been a focus of controversy. This paper introduces the female status in the history of the Korean society, and female actresses in the movie history, has analyzed the distribution and gravity of the female role in the history of the cinema.

KEYWORDS: Korean cinema; Korean actresses; Absence of female figures

韩国成立后，大力发展了资本主义经济。20 世纪 60 年代是韩国的军事独裁时期，这一时期的韩国女性虽然有外出工作的权利，但低廉的工资、恶劣的劳动环境等使她们沦落为弱势群体。但是到了七八十年代，韩国经过民主化运动，女性也开始成为民主势力的一员。进入 90 年代后，随着地方政治时

代的来临，女性在政治、经济乃至文化领域的活动均变得更加活跃了。随着女性政治家与女性运动团体的不断出现，她们强烈要求并促使韩国建立各种法律、政策，用以逐步消除性别歧视。2005年，韩国废除了户主制，这对解决韩国家庭文化中存在的男女不平等问题起到了巨大的作用。此外，韩国还设立了与女性有关的一些机构，如妇女部、国会妇女委员会等，这一切都进一步加快了女性政策的法制化进程。另外，随着信息化社会和网络时代的来临，女性开始在网络上拓展新的活动领域。随着女性活动的开展，女性在韩国社会的地位逐渐提高，与此同时，随着社会的发展，韩国在政治、经济、文化等领域也发生了巨大变化。由于电影与社会变化有着密切的关系，因此，韩国电影中的女性角色与韩国女性地位的变化也有着千丝万缕的联系。

一、韩国电影史与女演员

"以韩国电影明星为例，从20世纪60年代到2010年，以每10年为一个单位，一共可划分为5个时期：第零个时期，是从1960年至1972年，随着电影制作数量与电影院数量的增加，青春电影明星开始诞生；第一个时期，是从1973年至1983年，韩国实施了旨在强化管制的'维新电影法'（1973年），致使韩国电影产业进入停滞期，在这段时期，既没有出现新的电影明星，电影市场也萎靡不振，成为韩国电影史上的演员饥荒期；第二个时期，是从1984年至1989年，自第5次修改电影法后（1984年），虽然制作公司有增加的趋势，但韩国电影产业整体上仍持续低迷；第三个时期，是从1990年至1999年，随着电影产业结构的变化以及题材多样化的出现，能够驾驭各种类型电影的演员也开始大量涌现；第四个时期，是从2000年至2010年，这个时期的电影制作数量和观众数量均剧增，电影质量也有所提升，韩国电影的发展呈现出令人耳目一新的增长趋势。"①

第零个时期（1960年至1972年），演员金智美开始从事电影活动，其后半期，演员尹静姬、罗文姬等，与当代著名导演合作，受到大众欢迎。第一期（1973年至1983年），受"维新电影法"的影响，韩国电影产业在制作数

① 太宝拉《新闻中出现的韩国电影明星形象变迁：以1970-2010年代的报道分析为中心》，汉阳大学研究生院博士学位论文，2016。

量、作品质量、影院观众的上座率等方面都持续低迷,除了现有的明星之外,没有诞生新的明星,因此出现了明星荒现象。进入 70 年代中期以后,俞知仁、张美姬、郑允熙等女明星的出现成为电影票房的保证。这一时期的电影,出现了突出都市女性形象,并将性作为商品化的动向。此外,人们对演员在片场如何诚实、努力地工作,并如何进行自我管理等问题,都给予了很高的关注。第二期(1984 年至 1989 年),出现了题材和体裁的多样化,但整个电影界不景气的局面仍在继续,从 80 年代到 90 年代初期,出现了电影界明星大量转战电视媒体,而一些新人则更偏爱电视媒体的现象,但其中仍有一些明星演员活跃于银幕上,比如:元美京、李美淑、李甫姬等。80 年代中期以后,姜受延获得威尼斯电影节最佳女主角奖,是韩国首位获此奖项的女演员,成为一名集演技与票房保证于一身的电影明星。这一时期的电影更多表现现实生活中的普通人,媒体也更喜欢将目光聚焦于演员的日常私生活。第三期(1990 年至 1999 年),出现了沈慧珍、全度妍、崔真实等明星演员,其中崔真实的表演涉及电影、电视剧、广告等领域,成为韩国一线演员。20 世纪 90 年代,韩国电影成长背景更加多元化:大企业资本的流入、Multiplex 电影院的出现、本土电影节的设立等,这一时期的电影更多是对社会的讽刺,不仅媒体没有简单地将演员和角色分开,而且演员本身也既能体现作为职业演员的专业性,又有着作为公众人物的社会责任感。第四期(2000 年至 2010 年),出现了金惠淑、李英爱等明星,这些演员直到 2010 年以后仍保持着明星气质,她们成为这一时期女性演员的典范。2010 年以后的女明星有孙艺珍、河智苑、林秀晶等。

二、女主演电影的现状

"好莱坞女星凯特·布兰切特在出席电影《海洋 8》首映后,接受记者采访时被问道:'主演都是女演员的电影为何现在才出现?您对这个问题怎么看?'她的回答掷地有声:'女演员主演的电影是卖不出去的,总有些人抱有这种又懒又傻的想法'。现在好莱坞电影界的潮流也像《海洋 8》一样,原来一向由男演员独占鳌头的位置正在被女性角色所取代,这种'Gender Swap'[①]

[①] Gender Swap 意味着从大众文化内容转为性别,主要是指以前男性主人公的作品中出现女性主人公。最近好莱坞男演员们独占鳌头的类型电影的主人公换成女性的"Gender Swap"成为趋势。

趋势已显而易见。"①

虽然好莱坞电影大部分以男性角色为主，但其对女性的关注从未间断过。韩国现已成为世界第五大电影市场，其国内电影市场的情况又是怎样的呢？

韩国也有像《海洋 8》一样的电影，名为《女演员们》。"《女演员们》是李在容导演的作品，于 2009 年 12 月上映，观众人数达到 51 万人次，评分为 6.79 分。"②影片由尹茹贞、李美淑、高贤廷、崔智友、金敏喜、金玉彬六位女演员参演。其独特之处在于，她们并非出演虚拟角色，而是在银幕上以"作为演员的自己"本色出演。观众在银幕上看到了一个与演员有关的故事，并能够感同身受，尤其是女性观众。根据相关统计，70% 以上的观众是女性。虽然导演李在容身为男性，却用细腻朴实的手法表现了女性情感。

《女演员今天也》由韩国女演员文素利自编自导自演，通过讲述其现实生活中的故事，折射出韩国女演员的社会生存现状。"在影片中，演员文素利每天都扮演着媳妇、女儿、妈妈、妻子的角色，没有时间休息。真正想要参演的角色却中断了合约，一年只能拍一部作品。"③ 这部电影成为文素利本人的真实写照。作为演员，文素利参与了《女演员今天也》的演出；作为电影中的角色，银幕上的女性形象也正是韩国多数女演员的现实境遇，影片模糊了现实和虚构之间的界限，向观众传达出韩国女演员所面临的困境。演员往往以年龄和外貌吸引观众，而韩国电影提供给女演员的剧本则越来越少，事实上，电影的话语权依然掌握在导演、编剧手中。

2018 年在韩国上映的《Miss Back》由女导演李智媛执导，女演员韩智敏、金西亚主演，影片引起观众极大关注，讲述了两个曾遭受家庭暴力的女性相互扶持走出创伤的故事。这是一部站在女性视角讲述故事的女性主义电影，也颇受女性观众喜爱，但在影片上映初期票房惨淡。女性观众联合起来，号称"SSBacker"粉丝团，积极宣传这部影片，最终，这部电影在上映 23 天后，投资与票房持平。

三、2018 年韩国高票房电影与女性角色

"韩国本土电影在电影市场的占有率除了 2008 年（42.3%）之外，几乎每

① 李英实记者《时事周刊》。
② 来源：Naver 电影。
③ 来源：Naver 电影。

年都达到了50%以上。特别是2004年到2006年间，韩国电影的市场占有率超过了60%，韩国本土电影在市场上的地位日益稳固。"① "2013年更是创下了历史最高销售额1兆839亿韩元，迎来了韩国电影史上的最大复兴期。韩国在电影销售额、制作费用、营销费用、观众人数等方面，在过去10年里一直处于上升态势。""根据CGV研究中心的统计，截至11月底，2018年全国观众人数累计约为1.94亿人次，同比增长99%。若按照这一趋势发展下去，将与去年创下的2亿1987万名观众人数相似。"

表1 2018年1月至11月韩国电影票房排名前十位②

排名	电影名	发行公司	上映日	放映厅数	销售额（亿韩元）	观众数（万人）
1	《与神同行2》	乐天文化（株）乐天娱乐	2018-08-01	2235	1025	1225
2	《与神同行》	乐天购物（株）乐天娱乐	2017-12-20	1912	473	587
3	《安市城》	（株）Next Entertainment World（NEW）	2018-09-19	1538	463	544
4	《1987》	cjenm（株）	2017-12-27	1299	429	529
5	《毒战》	（株）Next Entertainment World（NEW）	2018-05-22	1357	435	506
6	《完美的他人》	乐天文化（株）乐天娱乐	2018-10-31	1313	424	506
7	《特工》	cjenm（株）	2018-08-08	1317	427	497
8	《暗数杀人》	（株）Showbox	2018-10-03	1177	329	377
9	《那才是我的世界》	cjenm（株）	2018-01-17	862	274	342
10	《魔女》	Wanner Brothers Korea（株）	2018-06-27	1117	272	31

来源：韩国电影振兴委员会

① 李美娜：《电影角色的偏好类型和类型的关系》，硕士学位论文，檀国大学研究生院，2016。
② 韩国电影振兴委员会，以电影振兴委员会电影院入场券综合电算网为基准，纪录片、动画片除外。

表1是2018年1月1日至11月30日韩国商业电影中票房成绩排名前10位的影片。除此之外的卖座作品还有《侦探2》《目击者》《朝鲜名侦探：吸血怪魔的秘密》《明堂》《猖獗》《愤怒的黄牛》《金色梦乡》《消失的夜晚》《冠军》。2018年卖座电影主要讲述犯罪、动作等男性世界的电影，"《与神同行》《安市城》《毒战》《特工》《暗数杀人》《那才是我的世界》《侦探2》《目击者》《朝鲜名侦探：吸血怪魔的秘密》《明堂》《猖獗》《愤怒的黄牛》《金色梦乡》《消失的夜晚》《冠军》等以男性为中心的叙事电影很多。这些电影要么是男一号电影，要么是两名男角色活跃的双前锋，要么是三位以上男主人公登场的多角戏，总之，都是些以男角色为中心的电影。"在男性倾向如此突出的情况下，我们来看看2018年票房靠前的电影中女性角色的分布和比重如何。

2018年最卖座的作品《与神同行》是魔幻剧，剧中出现了多种角色，可惜主要的女角色只有勾魂使者之一——德春。《安市城》是一部动作时代剧，以男性角色居多，配角为女将军和公主两个女性角色。《毒战》由演员金圣玲扮演黑社会老大，实际上在剧本中，这个角色原本是男性，可是李海英导演在某电视台透露，为了邀请金圣玲出演而改变了性别。《特工》围绕1993年朝鲜核开发问题，讲述朝鲜半岛政治危机的故事，男性角色成为电影的叙事核心，女性角色在电影中的比重很小，主要的女性角色仅仅是朝鲜要员洪雪。《朝鲜名侦探：吸血怪魔的秘密》中只有两位女角色登场。《明堂》中唯一的女角色是文彩元扮演的神秘妓女。

在韩国电影史中，女性角色的身份一般都是男主人公的妻子。《消失的夜晚》《冠军》《完美的他人》《目击者》《愤怒的黄牛》中，女性角色的身份都是妻子或者母亲。影片叙事由男性主人公主导，而妻子角色在叙事中起到辅助男性的作用，这样的人物设置在韩国电影中非常普遍。

喜剧电影《那才是我的世界》和《凤凤凤》是家庭剧，作为家庭成员，主角和配角的男女角色比重比较平均。恐怖电影《昆池岩》讲述了一群年轻男女为了体验恐怖的感觉而聚在一起进行冒险的故事，7名主演中有3名是女性角色，比其他电影中的女性角色更多。除此之外，《暗数杀人》中除了池熙奶奶这个角色外，另外还有3名女性配角。动作电影《猖獗》中，德熙是唯一一位有分量的配角。李彦禧导演拍摄的《侦探2》，是2018年度票房女导演作品之一，引起极大关注，即便是在这部作品中女角色也不过是没有分量的配角而已。还有《金色梦乡》的韩孝周，《现在去见你》的孙艺珍，《1987》的金泰梨等，虽然这些演员的名字在电影片尾的演职人员名单里没有排在第一，但她们所产生

的明星效应在韩国社会有目共睹，同时她们的演技得到了观众的认可。

表2　2018年票房作品中女角色分布

电影	类型	主演（所有演员数/女角色）	配演（所有演员数/女角色）
《与神同行2》	奇幻	（5/1）	（8/0）
《安市城》	动作	（3/0）	（11/2）
《毒战》	犯罪	（5/1）	（9/4）
《特工》	剧情	（4/0）	（16/1）
《朝鲜名侦探：吸血怪魔的秘密》	喜剧冒险	（3/1）	（6/1）
《明堂》	剧情	（7/1）	（6/0）
《消失的夜晚》	惊悚片	（3/1）	（4/2）
《冠军》	剧情	（3/1）	（13/3）
《完美的他人》	剧情	（7/3）	（1/1）
《目击者》	惊悚片	（4/1）	（10/4）
《愤怒的黄牛》	犯罪	（2/1）	（11/1）
《那才是我的世界》	喜剧	（3/1）	（8/3）
《凤凤凤》	喜剧	（4/2）	（3/1）
《昆池岩》	恐惧	（7/3）	（5/2）
《暗数杀人》	犯罪	（2/0）	（12/4）
《猖獗》	动作	（2/0）	（22/5）
《侦探2》	喜剧	（3/0）	（16/6）
《金色梦乡》	犯罪	（5/1）	（6/1）
《现在去见你》	浪漫爱情	（2/1）	（8/3）
《1987》	剧情	（7/1）	（9/3）
《魔女》	悬疑动作	（4/2）	（8/4）
《国家破产之日》	剧情	（4/1）	（15/2）
《你的婚礼》	浪漫爱情	（2/1）	（8/3）
《协商》	犯罪	（2/1）	（15/3）
《小森林》	剧情	（4/3）	（2/2）
《宫合》	喜剧	（2/1）	（13/4）

来源：Naver 电影

正如在表2中看到的一样，一部作品中女性角色分布率相当低，比重也很小。而在男演员中，李成民、朱智勋、马东锡等成为主演，还有赵宇镇、金义成、杨贤民等作为配角也出演了很多作品。但是女演员除了屈指可数的主演之外，大部分演员在2018年只出演了一部作品。

但是，2018年在韩国电影界也出现了一些积极的变化。曾经因无力而被迫牺牲的女性角色开始发出声音，以她们为中心的叙事电影也比2017年有小幅增加。"与2017年罗文熙主演的《I Can Speak》和廉晶雅主演的《苌山虎》，还有金玉彬主演的《恶女》等作品相比，2018年则有六部女性电影上映，它们是：金多美主演的《魔女》，金惠秀主演的《国家破产之日》，朴宝英主演的《你的婚礼》，孙艺珍主演的《协商》，金泰梨主演的《小森林》，沈恩敬主演的《宫合》，是2017年的两倍。"[1]但是若与2018年上映的电影总数相比，这个数字还是远远不够的。

一直以来，在众多电影中，女性角色受到社会制度、偏见以及题材的制约，必须接受以男性为中心的叙事，女性在电影中大多承担性符号或杀人工具。这种现象究竟从何而来？目前，不要说主演，所有女演员都在讨论女性角色缺乏的现象及其严重性。

四、女性角色缺乏现象的原因

1. 女性角色的意识形态

在电影中体现出的男女不平等现象，远远落后于现实中进行的"女性平等运动"，银幕上的女性角色大多被塑造成令人厌恶的形象。"2008年，继罗宏镇导演拍摄《追击者》之后，在几乎所有犯罪惊悚动作片中，女性角色都似乎成了连锁杀人的受害者或性剥削的对象。在2017年拍摄的《V.I.P》这部电影中，有9名女演员扮演无名'女尸'，观众亲眼看见了对女性的暴行、性暴力、绑架等赤裸裸的摧残，这些画面在电影中起到了推动男主人公情绪的作用，在观众间引发了激烈的争议。在《青年警察》中，作为受害者的女性，最终被消费成唤起男主人公强烈情感动机的工具。"

对于这种现象，"最近在某节目中，导演边永柱指出：'韩国电影本身对女性角色的开发有些懈怠。'对此，导演李彦熙表示：'因为懒惰也没问题。'

[1] 李英实记者《时事周刊》。

李导演说，韩国电影之所以会懒于开发女性角色，是因为电影界长期以来盛行'以女性角色为主人公的电影，票房不佳'的说法。在电影公司必须收回制作费才能重新制作电影的产业中，作品能否走红是一个非常重要的问题。虽然不以性别为依据，但女主演作品表现不佳的原因经常被提及为'女主演作品'。这也可以解释为，以女性为中心的叙事作品比男性主演的电影少，因此性别更加突出。"

2. 以男性为中心的叙事

"电影评论家沈英燮最近在接受《时事周刊》的电话采访时表示，出现女演员缺乏现象的原因是：与其说女演员缺乏，不如说女性角色不足，以及男性为中心的叙事更多。活跃在电视剧中的女演员很多，但是，只拍电影的女性却很少。"但是她们不得不这样做的原因，归根结底或许是因为在韩国电影中，以男性为叙事中心的影片很多，而女性角色在银幕上的表现力度不够。导演在准备一部作品时，会优先考虑自己熟悉的领域，最终自然而然以第一人称投射到主人公身上。大部分制作者是男性，想要拍摄的影片类型包括历史剧、惊悚片、动作片等，这样的电影类型本身就造成了女性角色的匮乏。即便影片中出现了女性角色，也并非是为了表现现实生活中的普通女性，而是在特定情境中承担某种叙事功能的女性角色，因此，她们经常是肤浅的象征。

吴基焕导演在接受采访时表示："目前韩国电影观众最受欢迎的影片类型是动作片，基于动作片的特点，男性角色成为完成叙事的主体，所以除了《暗杀》《恶女》《魔女》等几部以女性为主角的影片外，整体来看，韩国电影中男演员担任主演的情况较多。另外，负责韩国电影的主要投资公司喜欢产业附加值高的电影，因此不得不对以男演员为主的动作电影进行更多投资，这也是一个原因。"

吴基焕导演还补充道，无论以何种方式，电影和现实都是相互映照的。电影是反射现实的一面镜子。目前在韩国出现的大量新闻中，女性均作为受害者形象出现。电影的特性之一是"物质现实的复原"，电影中以女性角色为受害者，男性角色为叙事核心的人物构建方式非常普遍，这也是伴随着社会现象出现的结果。但是，电影并非简单地对新闻事件的反映，因此，比起媒体，更应该以积极主动的态度增强女性角色在电影中的位置。

3. 女性导演不足

韩国电影振兴委员会表示："2018年2月发表的《少数电影政策研究》

报告书写有女导演不足与女性角色不足有关的内容。根据英国导演组织 2016 年发表的报告书，在欧洲，成功积累了经验的女导演大都倾向于以女性为主角，从女性视角出发展开叙事，但相对来说，男导演则不是这样。此外，澳大利亚的情况是，在男导演拍摄的电影中，在所有登场出演的人物中，女性占 24% 左右，但在女导演拍摄的电影中其比例高达 74%。"电影评论家沈英燮也表示："为了韩国电影中角色的性别均衡，女导演的作用非常重要。也就是说，作为女性，要通过自己生活中的经历，讲述她们自己的真实故事。"

在强调女导演的作用很重要之前，有必要先提一下韩国女性电影人所受到的来自社会制度的制约以及传统观念的偏见。如果谈到电影产业的性别不平等，人们就会说"电影产业中没有女性人才"。但是，"《少数群体电影政策研究——以性别平等电影政策为中心》的报告显示，2016 年大学及专科大学、研究生院的戏剧电影专业共有 195 个，其中女生所占比例为 57%。而且韩国电影振兴委员会表示："2005 年至 2016 年间上映的韩国电影中，女导演电影的比例为 9.7%；上映 2 部以上的导演中，女导演的比例为 8.7%。""在报告中，我们通过深入采访，对电影产业内女性的性别歧视状况做了这样的总结：①性别与职务分离；②性别与工资差距；③女性工种的无报酬劳动；④性别化的权威体系与厌恶女性；⑤性骚扰；⑥因成家而中断的经历；⑦统计资料不足；⑧援助不足。"通过该研究结果可以看出，只指责女导演不足是无法解决问题的。女性职务（发型、服装、美术）和男性职务（照明、摄影、同声录音）被彻底区分的情况，也表现在与之相应的工资上的差距，还有只适用于妇女的工作与职务上的差别，对女性根深蒂固的性别歧视与厌恶以及女性在经历怀孕、生育、育儿等阶段后就无法重新回到职场等情况，只有先了解这些社会现实，各个电影团体和女性团体才能制定出更有效的援助政策或解决措施，最终实现韩国女性电影的良性发展。

结　论

不论年龄大小，现在去电影院的主要观众群是女性。自 2018 年起，女性观众中出现了支持女导演制作的电影或描写女性叙事的电影，女性观众强烈渴望看到以女性为叙事中心的电影，这一趋势在韩国观影市场不断增强。这种希望以女性为叙事中心的世界潮流，也必将对韩国电影界的发展产生影响。

希望不再有女导演、女演员、女性角色这类具有性别差异的称呼,而是用某某导演、某某演员、某某角色取而代之,从而实现进一步振兴韩国电影市场的梦想。

(作者系中国传媒大学艺术学部电影学博士研究生。)

以朝鲜半岛分裂为题材的韩国类型电影的形成和表现模式特征
——从《生死谍变》（1999）到《特工》（2018）

The generic formation and distinctive features of Korean films regarding the division of the peninsula:

From "*Swir*"（1999）to "*The Spy Gone North*"（2018）

[韩国] 朴京珍

摘要：截至2018年的《特工》，韩国电影中的"朝鲜半岛分裂"题材长期以各种类型的外皮而变形。在其过程中，朝鲜半岛分裂题材的电影组成韩国电影的重要特征。首先，朝鲜半岛南北分裂题材促使首次"韩国型大片"《生死谍变》诞生。在《生死谍变》（1999）获得成功之后，南北分裂题材成为"韩国型"类型电影的核心题材。虽然类型不同，但在以朝鲜半岛南北分裂为题材的类型电影中，共同采取韩国大众叙事具有悠久传统的悲剧"新派性"叙事结构和情绪。其次，"Bromance"逐渐成为《特工》等最近南北分裂题材电影的新倾向。

关键词：朝鲜半岛南北分裂题材电影；韩国型大片；新派性；Bromance

ABSTRACT: Up to a Korean film The Spy in 2018, the subject of "Division of the Korean Peninsula" has long been varied with different genres in Korean films. In the course of that, films based on the issue have constructed important features in Korean films. First of all, the subject of division of the Korean peninsula has enabled the birth of the first "Korean blockbuster", Shiri (1999). Since its success, the division of Korea has become a core theme for the "Korean-style"

genre film. Despite the difference of genre, those films which share the theme of the national division tend to have in common the narrative structure and the sentiment of "Sinpa", a long tradition in the history of Korean popular narratives. A new trend, "Bromance" has also become the keyword that characterizes recent films with the subject, including The Spy.

KEYWORDS: Films based on the division of the Korean Peninsula; Korean blockbuster; Sinpa; Bromance

一、序言：2018 年《特工》重新点燃"朝鲜半岛南北分裂"热点

2018 年，法国戛纳电影节邀请了韩国电影《特工》。邀请《特工》的午夜展映单元虽然不是竞争部分，但是在全世界类型电影中，主要邀请兼备作品性和大众性的作品来展映。今年戛纳电影节所选的韩国电影《特工》是"韩国型"谍报大片①，是以 20 世纪 90 年代末在地球上唯一维持冷战体制的朝鲜半岛实际发生的韩国特工对北谍报活动真实故事为基础制作的电影。此次戛纳电影节邀请《特工》，意味着朝鲜半岛南北分裂这一特殊的韩国型题材仍然在国际舞台中有效。恰巧，在本次戛纳电影节上映《特工》（5 月 11 日）之前的 4 月 27 日，南北首脑握着手跨过朝鲜半岛的军事分界线，如电影般的实况在全世界播出。在现实超越电影想象力的历史性报道之后，对《特工》的关注度剧增。参加戛纳电影节《特工》首映式的电影界相关人士高度评价："电影《特工》是与目前情况具有密切联系的间谍电影，故事情节也非常有意思"②，"在最近南北首脑会晤的情况下，这部电影让人再次回顾冷战，这一

① 通过韩国媒体公开的《特工》（2018.8.8 韩国首映为准）的总制作费为 190 亿韩元。其中，除了宣传营销费的纯制作费为 165 亿．在 2018 年投入 100 亿韩元以上的 15 部韩国巨片电影中，《特工》的制作费位居第四位．《特工》的最终剧场观众数超过了损益临界点 470 万名，创下了 497 万名的纪录（参考如下资料：尹智元：《2018 韩国电影市场带来"地震"… Lotte Cultureworks，15 年之后首位"金字塔"》，《CNB JOURNAL》（韩国），2019.1.10. 韩国电影振兴委员会：《2018 年 11 月韩国电影产业结算》，2018.12.12）。

② 法国电影发行公司 Metropolitan Film export 的 Cyril Burkel 对《特工》的评价（JEAN NOA，"Cannes title 'The Spy Gone North' sells to over 100 territories"，SCREENDAILY，2018.6.28）。

构思非常富有魅力"①。2018 年，韩国的"南北分裂"热点穿梭于实际和虚构，使国际社会再次回顾冷战体制的过去和现在。

本论文旨在研究 2018 年《特工》重新点燃的"朝鲜半岛分裂题材"的韩国电影。以南北分裂为题材的电影组成韩国电影的各种特性，本文将分成三大部分来进行研究。首先，朝鲜半岛南北分裂题材如何促使首次"韩国型"大片《生死谍变》的诞生。其次，不管什么类型，观察南北分裂题材的电影所共同具有的悲剧"新派性"叙事结构和情绪。最后，研究包括《特工》在内的最近南北分裂题材电影所体现的"Bromance"的电影倾向。

二、朝鲜半岛分裂题材触发"韩国型"大片的诞生

在韩国划分电影类型时往往添加"韩国型"的修饰语。除了"韩国型谍报大片"《特工》之外，观察最近几年首映的电影，很容易找到标榜"韩国型"的类型电影。首先，在韩国国内市场及亚洲电影市场票房成功的《与神同行》系列（2017、2018②）被称为"韩国型幻想大片"；《釜山行》（2016）在众多的好莱坞僵尸片中非常自信地标榜着"韩国型僵尸电影"；《不汗党》（2017）属于长期以来韩国电影所构筑的"韩国型黑帮电影"类型。此外，我们所熟悉的《驱魔人》或《天魔》等超自然现象电影类型中召唤韩国式恶鬼的《哭声》（2016）被列为"韩国型超自然现象电影"。虽然该"韩国型"在海外市场具有多大号召力有待研究，但是至少在韩国国内市场，通过媒体宣传电影时，在电影类型前面添加"韩国型"这一修饰语可为熟悉于好莱坞类型电影的韩国观众带来更多期待，成为营销的关键。因此，在韩国不断出现添加"韩国型"修饰语的类型电影。但是，该"韩国型"关键词单纯地解释为给韩国观众带来更多新期待的修饰语，存在着不够充分的侧面。因为当初在韩国出现"韩国型"这一类型电影修饰语是在宣扬民族意识的电影谈论中诞生的。

① Udine 极东电影节（Udine Far East Film Festival）执行委员长 Sabrina Baracetti 对《特工》的评价（赵成京：《打破［SS 戛纳电影节］午夜展映预想的《特工》所带来的激动（ft. 南北热点）》，《Sportsseoul》（韩国），2018.5.12）。

② 以下括号里的年度以韩国首映时期为准。

那么在韩国电影中,"韩国型"这一修饰语是如何形成的? 首次标榜"韩国型"类型电影的韩国电影是 1998 年首映的《退魔录》。《退魔录》讲述着驱赶恶魔的现代版驱魔师的故事,其公开的电影海报插入了"韩国型大片到来"的鲁莽句子,针对国内市场观众展开电影营销。首次在可称为好莱坞电影最具代表性的专有物——"大片"① 添加"韩国型"这一修饰语向好莱坞电影提出了挑战。20 世纪 90 年代后期,韩国电影与大企业资本相结合,开始正式进入电影产业化道路。因此,《退魔录》是把可概括为注重巨额预算投入、最高水平的特殊效果、视觉性奇观化展示的叙事结构等好莱坞大片制作方式,与韩国电影产业规模和技术水平相结合而进行的大胆尝试。但是,因票房收入低迷没能成功实现大片这一术语的战略。

同时,实现大片的制作战略和票房纪录成为"韩国型大片"先河的作品是 1999 年首映的《生死谍变》。投入 25 亿韩元制作费的韩国型大片《生死谍变》打破了投入 155 亿韩元巨额制作费的好莱坞大片《泰坦尼克号》在韩国的票房纪录,成为当时韩国电影的巨大骄傲。据韩国电影振兴委员会综合电算网统计,《生死谍变》的累积观众数为 580 万名,《泰坦尼克号》的累积观众数为 430 万名。以南北分裂为背景,体现现代谍报作品形式的《生死谍变》不仅实现了电影票房收入,同时引起了电影中南北人物描写和叙事结构相关的激烈争论。当时,不仅在电影评论界,而且在政界纷纷发表有关《生死谍变》的评论,电影的波及效果非常强烈。因为电影 OST 引起很大关注,唱主题歌的英国歌手也到韩国演出,派到韩国的间谍女主人公在电影中拿出来的

① 在中国电影中翻译成"大片"的英语"Blockbuster",在韩国根据韩文外语标记法直接用为"블록버스터"。大片原先是在第二次世界大战中使用过的炮弹名称,是英国空军使用过的四五吨重的炮弹,因其威力可将一个区域炸成废墟,因此称作"Blockbuster"。该词是在好莱坞电影《大白鲨》获得票房成功之后开始比喻性地用于电影产业,1975 年 Steven Spielberg 的《大白鲨》突破(Buster)了当时认为无法实现的 1 亿美元票房收入的墙(Block)。之后,随着 George Lucas 的《星球大战》和 Spielberg 的《Raiders》《E. T. 外星人》《印第安纳琼斯》都突破 1 亿美元墙,开始正式使用大片(Blockbuster)这一术语。由此可见,大片这一术语原先是在电影首映之后根据票房成绩而事后所赋予的术语。但是,随着术语的反复使用,与票房成绩无关,将以大片级票房成绩为目标的巨额预算投入、最高水平的特殊效果、奇观化中心的叙事结构等特征的电影称作大片(参考引用如下文章: KIM Kyoung Wook, "The Ideology of The Hollywood Blockbuster", *FILM STUDIES*, vol. 19 (2002. 8), pp. 171–172. KIM Byeong Cheol, "Mapping the Korean Blockbuster", *FILM STUDIES* vol. 21 (2003. 6), p. 14.)。

热带鱼"接吻鱼"和电影的韩国式题目——土种观赏鱼"Swiri"也引起观众的瞩目,还引起了鱼类生态保护相关的争论。《生死谍变》掀起了各种领域的社会性热潮。

首次"韩国型大片"登基失败的《退魔录》,其原作始于90年代初的网络小说,后来出版为单行本,已经确保众多粉丝,成为畅销书。因此,《退魔录》的电影化让很多观众翘首以待。在话题性层面,《退魔录》比《生死谍变》更加有利于电影票房成功。虽然所制作的两部电影的相对完成度决定票房的成败,但是欲满足已习惯于好莱坞电影奇观化的观众,两部作品都有很多不足点。尽管如此,《退魔录》无法实现韩国型大片之梦想,但是讲述朝鲜半岛非常特殊的南北分裂这一实际状况的《生死谍变》实现其梦想,这一点需要我们关注。

可以说,《生死谍变》所实现的"韩国型大片"是大片这一全球性概念与区域特殊性相结合的全球本土化的代表性事例。韩国电影的韩国型大片这一全球本土化事例存在着双面性的侧面。Stuart Hall 指出,全球化倾向虽然在全世界生产出文化上的同质性认同感,但同时抵御全球化,在区域上加强特殊的认同性、民族认同性。① 好莱坞大片这一概念可以说是包含美国电影的全球化战略的文化商品。韩国型大片《生死谍变》直接接受包含好莱坞全球化战略的制作方式,还采取非常特殊的韩国性题材,体现韩国所独有的特殊认同性,体现区域性抵抗。同时,将《生死谍变》引向票房成功的就是韩国观众的选择,这也是双面性的存在表现。观众在已经普遍接受的好莱坞大片的延长线上接受《生死谍变》,同时希望韩国型大片超越好莱坞,欣然地选择了作为大片而刚刚起步的《生死谍变》。

况且,《生死谍变》所讲述的南北分裂与当时发生的韩美之间政治外交热点相吻合,获得了广大观众的大力支持。在《生死谍变》首映几个月前,韩国电影面临着保障本国电影上映日数的"电影配额制"废除危机。在1998年韩美投资协定签订阶段,美方以资本和商品的无障碍流通为由,主张废除韩国的电影配额制;韩国政府也为了引进外资和韩国电影的振兴,认为有必要

① Stuart Hall, 1992, "The Question of Cultural Identity", ed. By Stuart Hall, David Held & Tony Mcgrew, *Modernity and It's Futures*, London: Polity Press, pp. 299 – 300.

废除电影配额制,准备欣然接受美方的建议。应该得到保护的一个国家的"文化"——电影,被单纯地视为商品,并按照市场资本逻辑作为经济性贸易对象来处理。韩美政府的这些态度引发了韩国电影人及大众的公愤。电影人和市民团体立刻组成对策委员会,积极表示强烈抗议。① 虽然非常艰难地决定维持电影配额制,但是这一系列事件给当时大众留下了韩国电影与好莱坞外部势力艰难斗争的感觉。在这种情况下登场的《生死谍变》具有值得大众支持的本土的、独具匠心的题材和叙事。《生死谍变》讲述的朝鲜半岛分裂是在冷战体制这一国际社会形势下,南北双方未能自觉阻止分裂悲剧的民族国家的心理阴影。该阴影充分引发了大众的民族认同性和"我们"这一连带意识。如此引发的民族认同性和连带意识将"大众"组成团结的共同体,共同支持与好莱坞电影艰难斗争的韩国电影。因此,《生死谍变》成为当时创下最高票房纪录的第一部"韩国型"大片。在韩国电影中,"韩国型"这一类型电影修饰语的诞生和目前所使用的这一修饰语,在意义基础上不仅包含《生死谍变》所实现的新颖感,还包含着民族性议论。

1999年以《生死谍变》的成功为起点,一度消失的朝鲜半岛南北分裂题材附加"韩国型"这一固有的修饰语,分化为各种商业类型电影,大体分为战争片和谍报片两种,大部分为投入大规模预算的大片电影。首先,战争片成为"韩国型大片"中可展示韩国电影技术发展和动作的视觉性豪华场景的最佳类型,如《实尾岛》(2003)、《太极旗飘扬》(2004)、《向着炮火》(2010)、《高地战》(2011)等。但是,一度流行的大片级战争片,在2011年的《高地战》之后再也没有制作。此外,还出现了虽然与战争片一样有南北军人,但是比动作更注重他们之间发生的戏剧性事件的电影,如《共同警备区JSA》(2000)、《欢迎来到东莫村》(2005)等。

与此相反,谍报片分化为更加复杂的模式。就像揭示韩国型谍报片方向性的《生死谍变》,以动作为中心或掺杂兄弟电影感性的作品持续登场,如《柏林》(2013)、《同学》(2013)、《铁雨》(2017)等。还登场了比动作更加注重谍报过程中所发生的心理战的正宗谍报片,如《双重间谍》(2003)、

① KWON Eun-Sun, "A Study on the Articulation of 'Korean Blockbuster' and Nationalism", Master Dissertation, Korea National University of Arts, Seoul, 2001, pp. 10–14.

《特工》（2018）等。在少数作品中，还体现了间谍在特工活动中的同志之爱或爱情问题导致的心理矛盾，如《丰山狗》（2011）、《红色家族》（2013）等。

此外，虽然不是大片，有些电影通过谍报片与滑稽类型的结合来体现韩国化笑点，主要讲述隐藏认同性的朝鲜间谍的韩国生存记。因韩国的都市文化和资本主义而生硬地体现异质感的间谍形象，或因长期南派特工活动而过分资本主义化的（例如因房款或课外教育费而烦恼和喝星巴克咖啡的间谍）间谍形象在笑声中存在人性化的一面，如《间谍李铁镇》（1999）、《间谍女孩》（2004）、《间谍》（2012）、《隐秘而伟大》（2013）等。

另外，与战争或谍报活动无关，还出现了将韩国发生的犯罪事件相关的嫌疑人或犯人塑造成朝鲜人物的动作犯罪片，如《嫌疑人》（2013）、《V. I. P》（2017）。如此可见，朝鲜半岛南北分裂题材更加复杂多样地与各种类型相结合，逐渐成为韩国电影可展开丰富想象力的主要题材。

三、朝鲜半岛分裂的"被动强制性"所触发的叙事结构"新派性"

如前面所述，韩国型大片是大片这一全球性概念与南北分裂题材这一区域特殊性相结合而诞生的韩国电影全球本土化事例。但是，体现南北分裂题材的韩国型大片的区域特殊性并不只限于单纯地采纳该题材。"新派性"这一特殊的情绪体现在叙事结构上，成为刺激观众情感的主要原因。一般情况下，韩国大众在评价韩国电视剧或电影情节时经常使用明显的新派的表达方式。大众经常使用的"新派"的表达方式可理解为通过通俗的故事刺激泪腺的意思。简单说，虽然是非常熟悉的故事，但是每次都能够促动感性，这就是新派性叙事的特征。

在韩国叙事物（小说、话剧、电影、电视剧等有故事的全部媒体）中变得明显的"新派性"，实际在韩国有很长的历史。起初，"新派"是在日据时期（1910年至1945年）从日本传到朝鲜而大众化的日本话剧的一种形态。当时，日本将新派剧的特性规定为以眼泪和样式化的表演、夸张的语调表达爱情、离别、战争的通俗化大众艺术。传到朝鲜的新派起到表现大众情绪的大众艺术作用。新派的过度悲剧化的情绪和通俗性成为朝鲜人民表达被压迫的

悲伤心情的发泄口,迂回地发泄百姓的历史性伤口的大众化感性表现。[①] 因为"新派"对韩国大众的叙事形成起到非常重要的影响,目前为止仍是韩国学者所研究的热点。他们积极研究新派对日据时期的小说、话剧、电影等同时代叙事物的影响,并进行与此相关的各种探讨。在各种研究中,新派的主人公具有如下特征:新派的主人公总是陷入烦恼,该烦恼来源于自觉屈服于"被动强制性"并从观念上批判做出这种行为的自我,从这些行为和观念的二律背反中发生主人公的烦恼,主人公会同时感受到被害意识和犯罪意思的复杂感情而流泪。

这些新派性将成为说明南北分裂题材电影叙事特征的适当概念。在南北分裂题材的电影中,南北分裂这一状况常常作用于让主人公只能选择自觉屈服的"被动强制性"。在战争片中,参战的经验本身就会作为被动强制性而作用于人物。在并不希望的战争状况中,不得不杀死规定为国家敌人的人,这一任务让人物在被害意识和犯罪意思中生活。如《太极旗飘扬》,如果与敌人的关系设置为兄弟,新派性将会更加极大化。

在谍报片中,大部分由南北分离的两个人物(或多数人物)为国家的特殊任务而构筑成伪装的关系。这些人物在伪装的结婚生活(《生死谍变》)或伪装的合作关系(《义兄弟》《公助》《特工》等)等临时关系中意外地遇到爱情和友谊。但是在紧要关头,他们将面临必须除掉或告发对方的悲剧。南北分裂所导致的国家义务作为人物不得不选择屈服的被动强制性而起作用,选择屈服之后(除掉或告发对方后)会因被害意识和犯罪意思而陷入烦恼。在谍报片中,这些新派性悲剧有时成为整个电影叙事的主题,有时成为叙事过程中部分线索的主题。

过去新派剧引起朝鲜观众瞩目的理由是,新派剧主人公的二律背反性带

[①] 当时日本评价为新派剧是区别于高级艺术的低级艺术,同时强调作为大众艺术有必要扩散和普及新派剧。因为他们认为通俗的新派剧不仅为观众带来快乐和安慰,同时还具有更加有效地传播日本帝国主义政策的民众教化功能。当时新派剧能够传到朝鲜,可能是殖民政策的意识形态战略起到一些作用,认为新派对于巩固日本的侵略和支配起到有效作用。即使新派的传入背景存在着日本隐蔽性的政治意图,但是在当时朝鲜,新派起到表达大众的悲伤等悲剧情绪的大众艺术的作用。(与"新派"相关的内容参考如下论文:SEO Insook,"The Representation of Korean Political Division In Korean Blockbuster Film: The Return of Han and Sinpa", The *Korean Association of Literature and Film*, vol. 14 no. 4 (2011. 12)。

有当时大众虽强烈反对日本统治时期帝国主义近代化，但又不得不遵照该力量逻辑的自画像面貌。①那么，朝鲜半岛分裂题材电影的新派性该如何呼吁如今的观众呢？当然，电影题材所推动的民族情绪，即将"大众"转换为带有南北分裂历史心理阴影的团结的共同体的题材本身也会起到作用。因为对于没有经历战争的新一代，朝鲜战争和朝鲜半岛分裂对于所有韩国人作为已经认可的悲剧而存在，但是这些解释存在局限性。对于现代人来说，除了持续半个世纪以上的南北分裂热点之外，生活中还存在着太多导致新派性悲剧更加密切的社会热点。观众在观看完南北分裂题材电影之后，并不单纯地直接将感情投入到该电影引发的新派性，而是将电影再现的新派性状况转换为各自现实生活中存在于"被动强制性"的状况，并与电影产生共鸣。例如，最近年轻人难以摆脱的韩国社会就业难、在职妈妈在工作和育儿之间的矛盾是不得不自觉屈服于某一方面的被动强制性状况。总之，新派性是南北分裂题材电影叙事的特征，同时作为代表我们实际生活的情绪而存在，这将成为南北分裂题材电影与新类型、新技术相结合并坚持新派性叙事结构的决定性理由。

四、超兄弟电影感性的"Bromance"登场

不知从何时开始韩国大众文化开始使用"Bromance"这一新造语。Bromance 是"Brother"和"Romance"的合成词。Bromance ②并不指男性之间的同性恋，而是指超越一般友情的情绪上的亲密感觉。韩国电视综艺节目中男性出演者之间的 Bromance 往往成为诱发笑声的笑点，在以男女之间爱情故事为中心的电视剧中也会设置男演员之间打打闹闹的关系来增添剧情的乐趣，并以 Bromance 的情绪来接受。而且在时事新闻报道标题中也出现 Bromance 的

① KANG Yeonghui, "Study on the 'Shin-Pa' mode in colonial days by Japanese imperialist", Master Dissertation, Seoul National University, Seoul, 1989, pp. 33 – 34.
② "Bromance"来源于体育。滑板杂志《Big Brother》的记者 Dave Carnie 与滑板选手们共度很多时光，为说明滑板选手们之间发展的一种关系性而创造了"Bromance"这一术语。Michael Deangelis et al., 2014, ed. by Michael Deangelis, Reading the Bromance: Homosocial Relationships in Film and Television. Wayne State University Press（引自维基百科）。

新造语。"平壤 Bromance"是媒体针对 2018 年政治接触特别多的文在寅总统和金正恩委员长之间关系而新造的句子。

 韩国电影一直存在着能够比任何其他大众文化更加快速地感觉到 Bromance 的情绪。这是从 2000 年以后在韩国电影中充满男性中心的叙事时开始出现的,特别是在韩国型黑帮电影中出现的男性搭档很早以前开始营造 Bromance 的氛围。但是在韩国电影中,Bromance 不能只看成微不足道的现象。随着韩国电影被男性中心的叙事占据,过分的暴力性生产出过剩的男性角色,而且女性角色几乎不登场或者即使登场也只是起到辅佐男性人物的作用,如成为男性的助手或男性犯罪的牺牲品。这样的倾向每年都作为韩国电影界的问题而受到批评。①这些倾向深化的理由可在产业方面寻找原因,因为以女演员为主角的电影或以女性为中心的叙事电影只达到损益临界点以下低迷的票房率,所以制作公司或投资发行公司更喜欢男性为中心的剧本,并导致韩国电影无法创作各种女性角色和女性中心叙事的结果。

 朝鲜半岛分裂题材电影的状况也与此相同。Bromance 倾向在南北分裂题材电影中最为突出。如果基本上将战场视为男性的激战场,在南北分裂题材战争片中出现的男性中心叙事倾向或兄弟爱、战友爱的情绪可以说是很自然的。值得瞩目的是在南北分裂题材谍报片中逐渐突出的 Bromance 倾向。在《生死谍变》《双重间谍》《柏林》中,虽然女性间谍并不是完美的主人公,但是作为男性主人公的配角而发生矛盾,在叙事过程中起到核心作用。之后,女性人物逐渐被推到叙事的边缘,被塑造成在家等待丈夫的妻子(《义兄弟》《公助》《铁雨》《特工》等)或离婚的前妻(《义兄弟》《铁雨》等)。在女性作为主导叙事的男性人物的相对角色而消失的位置,有另外一个男性人物登场,并展开男性和男性之间的 Bromance。好莱坞曾经通过兄弟电影类型构筑过男性和男性之间的亲密感。但是,如果说兄弟电影痛快地展开两个男人

① 据韩国电影振兴委员会统计,韩国电影中女性为主角的商业电影在最近 5 年(2013 至 2017 年)321 部中有 77 部,约占 24%(2017 年韩国电影产业结算报告书,2018.3.20,p.77)。随着韩国电影中男性偏重现象的深化,为了消除韩国电影产业的性不平均性,韩国电影振兴委员会从 2018 年起发表"性认知统计",媒体自觉地为通过"Bechdel test"的电影报道等努力(Bechdel test 是 1985 年美国女性漫画家 Alison Bechdel 为计算男性中心电影数量而想出的电影性平等测试。欲通过 Bechdel test,必须满足出现两名以上有名字的女性,她们必须相互对话,对话内容中必须有与男性无关的内容等三种标准)。

的伙伴关系，在敌对共生关系中产生的 Bromance 的世界将会更加有深度、悲壮和忧伤。如同"无法实现的爱情"成为推动爱情电影的牵肠挂肚的强力因素，南北分裂背景让人预想到南北人物无法团圆的结局，增添对他们之间关系的惋惜。

韩国男性与朝鲜男性人物的关系因特定的任务而临时组成合作关系。表面上是为实现共同的目标而组成的合作关系，但事实上南北人物各自有不同的目的或不让对方知悉的秘密，《义兄弟》《公助》《特工》就是其例。各自隐藏的目的和秘密使双方更加怀疑对方。像《铁雨》一样，虽然没有相互隐藏的目的和秘密，单纯地为共同的目标而组成合作关系，但是因为南北这一国家之间存在的敌对背景而相互怀疑。在执行共同项目的过程中，各人物相互怀疑对方背叛，反复误会和和解的结构与爱情片的叙事结构特征非常相似。

在南北分裂谍报片中，随着女性配角的消失，其作用由男性角色占据，非常巧合地出现由美男演员饰演朝鲜间谍的倾向。《义兄弟》的姜东元、《公助》的玄彬、《铁雨》的郑雨盛都是代表韩国的美男演员。美男演员饰演的朝鲜间谍有共同的特点，就是都比较沉默和敏感，总是很深沉，而韩国情报员角色由宋康昊、刘海镇、郭道元饰演，形象淳朴，幽默感丰富。看似绝对无法相配的相反性格的男女相遇并陷入爱河也是爱情片传统的人物设置。

但是，朝鲜男性对留北家人的爱可用作艰难躲开几乎完美的爱情设置的装置。相对地为朝鲜男性注入担心家人安危和自我牺牲的形象。同时，家庭这一装置摆脱过去《生死谍变》等作品中将朝鲜间谍只塑造成强迫性地服从国家命令的机械性形象的倾向，而是强调他们的人性化侧面，使为了保护家庭或国家而甘愿牺牲的叙事更加正当化。

那么，为什么朝鲜半岛分裂题材的类型电影特别突出 Bromance 的倾向呢？这可能是因为韩国社会将南和北看成兄弟，将朝鲜战争和分裂的历史比喻成为分离的兄弟。这样的社会认识使韩国电影将南北分裂相关的电影想象力以男性为中心发挥。同时，目前男性中心的叙事与偏重的韩国电影产业倾向相吻合而使"Bromance"这一独特的情绪登场。

结　语

综上所述，通过1999年的《生死谍变》，朝鲜半岛分裂作为韩国电影中最为韩国化的题材而重新推出。这个最韩国化的题材与好莱坞大片形式相结合而诞生"韩国型大片"，这是韩国电影产业化开端创造成功的全球本土化事例。之后，在各种商业电影中，朝鲜半岛分裂题材为普遍性类型电影成就新"韩国型"特殊性而做出贡献。与南北分裂题材的类型电影相结合的"新派性"创造了韩国电影独有的更加本地化的情绪和叙事。具有悲剧特征的新派性使电影不能以完整的大团圆结尾，让人认识到南北分裂作为韩国社会的悲剧仍然存在的现实。最近，电影中出现的"Bromance"促使南北分裂题材的电影在接受大众文化趋势的同时，成为重新组成新派性的情绪。

实际上，朝鲜半岛分裂热点使韩国商业电影的想象力和感受性更加丰富。但是在另一方面，商业化的南北分裂热点存在的问题也不能忽视。在过去的电影中单纯地将朝鲜社会描写为邪恶轴心，与此相反，在商业类型电影中，描写他们富有人性的一面，虽然当代外貌秀丽的韩国演员饰演朝鲜人物，但都仍然停留在朝鲜他者化。按照长期以来的传统，通过电影中表现的朝鲜社会，韩国社会以相对的优越感进行自我安慰。同时，为了感动观众，电影叙事不断采取的新派性也存在着副作用。新派性将韩国社会存在的问题作为只能留下烦恼的泪水并屈服的被动强制性而提交，在韩国社会营造断念的情绪。此外，为了类型电影的"新颖"，盲目地在电影中消耗朝鲜形象的现象也是最大的问题。假如把作为现代韩国社会恐惧而存在的所谓"随机杀人"的精神变态连锁杀人者设置为帅气的朝鲜高干第二代，这部电影将体现商业化的南北分裂题材的极端（《V. I. P》）。因为，与其说朝鲜高干第二代杀人犯的设置是与过去电影时代意识形态意图描写"恶"之朝鲜的方式相同，不如说将朝鲜人物设置为新犯人类型是为了增添商业类型电影的新颖化而做出的选择。

最近，朝鲜半岛形势在巨变。2018年4月召开的朝韩首脑会谈，南北首脑握着手越过军事分界线，营造历史性情景。电影界组成南北电影交流特别委员会，正在讨论通过电影的各种交流政策。同时，作为南北文化交流的一个环节，韩国电影在朝鲜同时首映的促进消息也非常小心地传开。对于这些

急剧的南北关系化解模式，任何韩国电影都没有想象过。在现实超越电影想象力的新闻报道泛滥的当今，韩国电影为了将超越现实的电影想象力展现在银幕上，将倾注不懈努力。在这样的新转折点上，为了使朝鲜半岛分裂持续成为电影题材，必须反省仍然他者化的朝鲜社会表现框架，探索题材的新变化。

（作者系中国传媒大学 2018 级电影学博士生。）

近年来韩国谍战电影的新特点
The New Characteristics of Recent Spy Films in Korean

吴岸杨

摘要：谍战电影是韩国电影享誉世界的重要类型，以其紧张的情节、惊险的动作和真挚的情感震撼着观众。近年来，韩国谍战电影创作出现了一些不同于以往作品的新趋势。这些变化的背后，既有艺术创作的驱动力，也受到电影工业的影响，还不乏政治局势的浸染。深入展开相关研究，不仅可以从亚洲电影的视角拓宽对韩国电影的阐发深度，也是对当代谍战片研究的有益补充。

关键词：韩国电影；谍战电影；类型电影；跨国制作

ABSTRACT: The spy films genre are an important type of Korean films that enjoy worldwide fame, shocking the audience with its tense plot, thrilling action and sincere emotion. In recent years, there are some new trends in spy films creation in Korean, which are different from previous works. These changes have been driven by the demand of artistic creation, influenced by the film industry besides the political situation. In-depth research on relevant issues can not only broaden the depth of elucidation of Korean films from the perspective of Asian films, but also serve as a beneficial supplement to the study of contemporary spy films.

KEYWORDS: Korean films; Spy Films; Genre Films; Transnational Production

1999年，姜帝圭导演的《生死谍变》力敌席卷全球的好莱坞大片《泰坦尼克号》，在韩国本土创造了620万观影人次的票房奇迹。[1] 影片将朝鲜半岛

[1] 韩国电影振兴委员会. 韩国电影史：从开化期到开花期. 周健蔚，徐鸢，译. 上海：上海译文出版社，2010：372.

南北分裂、对抗的政治局势与爱情、友情等人伦情感交织在一起，在极端戏剧化的情境下展开对历史的反思和对人性的拷问。《生死谍变》在商业和艺术上的双重成功，不仅为韩国的电影产业注入了一剂强心剂，也揭开了韩国谍战电影创作的新篇章。此后，《实尾岛》（2003，康佑硕）、《双重间谍》（2003，金铉贞）、《间谍女孩》（2004，朴韩俊）、《义兄弟》（2010，张勋）、《首尔间谍》（2012，禹民镐）等影片不断开拓韩国谍战电影的创作领域。

近年来，韩国集中涌现出《隐秘而伟大》（2013，张哲洙）、《柏林》（2013，柳升完）、《嫌疑人》（2013，元新渊）、《同窗生》（2013，朴信宇）、《间谍》（2013，李成俊）、《铁雨》（2017，杨宇硕）、《特工》（2018，尹钟彬）等一批谍战电影，[①] 这些影片在继承悬念迭生的情节设置、惊险刺激的动作场面、情同手足的民族情怀的同时，又在类型框架、思想主题、故事背景等方面令观众耳目一新。本文以 2013 年以来的韩国谍战电影作为研究对象，简要剖析其作为谍战类型片的新特点。

一、类型嫁接愈发成熟

类型电影是好莱坞大制片厂黄金时期的标志性产品，以约定俗成的叙事模式和对观众心理的精准把握而广受欢迎。但自 20 世纪六七十年代的"新好莱坞运动"以来，严格意义上的类型片已经几乎不复存在，取而代之的是越来越广泛而深刻的类型杂糅甚至类型嫁接形态。近年来的韩国谍战电影创作也突破了传统类型的某些窠臼，呈现出新的特质。

薛耿求主演的《间谍》是一部把爱情、喜剧和谍战类型进行嫁接的典型作品，影片的故事并不算复杂：韩国的间谍金哲秀身怀绝技，屡屡拯救国家于危难中，但在现实生活中他却隐瞒身份，甚至从未向妻子英熙吐露过。工作的特殊性质和对身份的伪装，使金哲秀和英熙之间误会不断，争吵频繁。恐怖分子莱恩以英熙作为突破口，意图施展"美男计"接近和要挟金哲秀，

① 有论者把《共同警备区》（2000，朴赞郁）、《北逃》（2008，金泰均）、《共助》（2017，金成勋）等表现朝鲜半岛历史与当下的"南北题材"影片也视作谍战电影，笔者不能苟同。应当说，谍战片属于"南北题材"的一个分支。本文论述的谍战片是指以间谍及其活动作为首要表现对象的韩国影片。

进而破坏六方会谈。最终，金哲秀和同伴们粉碎了莱恩及其团伙的阴谋，英熙也理解了金哲秀，两人感情愈发笃深。

单看剧情的话，《间谍》和中国观众相当熟悉的较早引进的好莱坞分账大片《真实的谎言》（1995，詹姆斯·卡梅隆）极其相似。但作为谍战电影，它并没有完全遵循谍战类型片的叙事套路，而是恰到好处地融入了喜剧片和爱情片的元素。尽管此前也诞生过喜剧爱情谍战电影《间谍女孩》，但那部影片其实是在跟风《我的野蛮女友》，其中的"谍战"也只是作为"爱情"的点缀。而在《间谍》里，这几种类型已熔于一炉，并形成高度统一的风格。

一方面，影片的喜剧是紧密围绕谍战展开的。间谍金哲秀想方设法对妻子英熙隐瞒身份，表面身份"普通职员"和实际身份"机密间谍"之间的巨大反差带来了极度张力，这就为喜剧创造了可能空间。影片开头，正在冲锋陷阵的金哲秀接到妻子的来电，而对方听到枪声还以为他在玩网络游戏，喜剧效果油然而生。枪林弹雨和家长里短这两种场景的转换则营造出"身份错置"的喜剧效果，比如金哲秀用对付恐怖分子的"谈判原则"去哄生气的妻子，结果自然适得其反，惹得观众忍俊不禁。类似这种喜剧桥段在影片里不胜枚举。

另一方面，影片的爱情叙事也并未脱离谍战。从爱情片的模式来分析，《间谍》其实是一对夫妻化解婚姻和情感危机的故事。在影片的"建制"部分，金哲秀因为工作缘故和妻子的关系越来越僵化，而莱恩不仅是他们情感关系的障碍（爱情），也是金哲秀工作的调查对象（谍战）。因为莱恩对国家安全和金哲秀夫妻情感的双重"入侵者"身份，特工任务和捍卫婚姻得以实现无缝衔接。金哲秀在执行任务时，不由自主地陷入对妻子的跟踪调查，这不仅制造了笑料，也助推了识破莱恩身份的情节发展。影片结尾，恐怖分子的阴谋被粉碎，英熙终于理解了金哲秀（这里还加入了英熙质问金哲秀"工资到底多少钱"的喜剧场景）。在主人公事业和爱情双丰收的同时，爱情叙事也被紧紧地镶嵌在了谍战类型上。

从类型电影的角度来看，强烈依赖本土社会互文性和本土语言互文性的喜剧电影，历来是本土电影与好莱坞电影相抗衡的有力法宝。[①]《隐秘而伟

① 尹鸿．从近期电影看屌丝文化的逆袭［OL］．http：//blog．sina．com．cn/s/blog_482580270102ebnw．html．

大》同样是一部渗透了喜剧元素的谍战电影。主人公元柳焕是潜伏在韩国某个村落的朝鲜间谍,秘密监视着周围所有人。为了隐瞒身份,元柳焕不得不装傻,时常做出一些荒唐可笑、令人啼笑皆非的事情来,比如走路绊倒自己、被小朋友捉弄等。按照"潜伏行动纲领",元柳焕需要每六个月当众大便一次,他在大雨滂沱之夜尽情"装疯卖傻"时不巧被心爱的女孩撞见;为了在寻找走失儿童时不暴露身份,他随手拿了件衣服换上,却被误以为是偷内衣的变态,这些情节都有不错的"笑果"。但如果只在鄙俚浅陋上做文章,格调未免有点低,结合元柳焕的真实身份和影片后半部分他的转变,不难感受到蕴藏其中深沉且悲凉的"隐秘而伟大"。在对几个少年潜入者给予同情的同时,影片对"指派间谍"这种行为做出了反思和批判。

《同窗生》则为谍战电影注入了青春片的质感。影片的主人公李明勋是一名朝鲜少年,因为妹妹惠仁被挟持,他被迫接替蒙冤致死的父亲的任务,前往韩国做间谍。在韩国,李明勋化名姜大浩插班到高中读书,结识了和妹妹同名的女孩慧仁,并与她渐生情愫,但危险接踵而至……在故事的结尾,为了解救同窗生慧仁,李明勋献出了生命。尽管影片在剧作上还存在些许瑕疵,但也不难看出将青春片与谍战片相结合的尝试。李明勋戴头盔、骑摩托车的样子以及慧仁房间里的亮色布景,都使影片呈现出青春电影的特质。男主角李明勋由韩国明星崔胜铉出演,更赋予了影片以偶像的色彩。

在故事情节上,李明勋和慧仁一起在学校里被欺负以及他随后"英雄救美",都是校园青春片的叙事惯例,"往地图上粘口香糖"也是青春电影里常见的"无忧无虑的时刻"。影片结尾有这样一段独白:"我来韩国以姜大浩的身份活着,当我和你在一起时,我重新找回自己。多谢你慧仁,我叫李明勋。"主人公李明勋(姜大浩)的身份固然是间谍,但也正值青春少年,这段独白不仅是他对自我身份的回归与认同,更是对少年时期挚友的信任与感激。换言之,慧仁使李明勋(姜大浩)得到了成长,而这也恰恰暗合了青春电影的常见主题。

二、深度挖掘政治内蕴

在韩国,通过电影映射政治已经演变为一种创作传承,"政治批判片"甚

至成为韩国电影的荦荦大端。间谍原本就是极富政治意义的行为，但长久以来，韩国谍战电影却只把国家或国际层面的政治活动作为故事背景或叙事框架，而缺乏对间谍行动背后远交近攻的相应表现，这不能不说是一种缺憾。令人欣喜的是，近两年上映的《铁雨》和《特工》开始打破这种陈规，大胆开拓波谲云诡的政治风云及其背后政治家的纵横捭阖。

 作为《辩护人》导演杨宇硕的第二部电影作品，《铁雨》延续了导演对政治题材的关注，并将对象延展至了整个朝鲜半岛。在这个深入表现朝鲜半岛政治局势的想象故事里，朝鲜发生严重内乱，前特工严铁雨带着重伤的最高领导人"1号"逃亡到韩国，韩国外交安全首席秘书郭哲宇卷入其中。此时的韩国，正处于新旧两位总统权力交接前夕，尚未就职的新总统意图以和平方针解决问题；即将卸任的老总统则坚持借助美国援助，以核武器统一朝鲜半岛。大厦将倾，山雨欲来，美国、中国、日本等大国也相继介入其中，朝鲜半岛成为东北亚地区问题的聚焦点和大国明争暗斗的角力场，全面战争一触即发……凭借严铁雨和郭哲宇的不懈努力甚至牺牲，朝鲜半岛最终得以度过危机，重归和平。

 《铁雨》以一场虚构的朝核危机，展现了东北亚地区局势的复杂性和朝韩之间骨肉情深的真挚情感。片名既是两位主人公的名字（"哲宇"和"铁雨"的韩语发音一样），也是对朝鲜半岛一旦开战则炮火连天、"钢铁如雨"的形象化隐喻。在相处过程中，两位"铁雨"逐步建立起了深情厚谊。通过政治局势的直接演绎和"南北兄弟"的情感线索，《铁雨》把对朝鲜半岛稳定与和平的企盼缝合进了观众心底。从文本层面看，影片清楚无误地表明：如果没有了朝鲜"1号"，朝鲜半岛不见得会变好，反而可能更糟糕。它也借卖饭大姐之口反问"如果开战，朝鲜半岛哪有安全的地方？"一场由朝鲜内部的肃清与反肃清（政变）引发的内乱，导致了整个东北亚地区的震荡。几个国家之间的"核弹大战"不仅高潮迭起，而且意味深长，堪称全片的神来之笔。

 在片中惊心动魄的"核弹大战"场面里，导演不仅以时空交错的剪辑手法将各国在朝鲜半岛的利益纷争予以精准呈现，还运用巧妙的视听语言对国际政治进行了反思。比如，"中国士兵汇报军情"和"朝鲜军方通过电话接听情报"的镜头被剪辑在一起，这种省略剪辑不仅是为了高效叙事，也直观点明了中朝的战略同盟关系。美韩两国最高领导人在视频电话里的论辩和争执，

更是恰到好处地诠释了"没有永恒的朋友，只有永恒的利益"这一国际关系至理名言。政治只是政治家的游戏，朝鲜半岛战乱或和平，从来不是这些大国首要考虑的问题——甚至朝韩两国的领导人也不例外。影片里的郭哲宇说："分裂国家的百姓之所以痛苦，不是因为分裂所致，而是因为那些把分裂当作政治手段的人让人民遭受了更多痛苦。"以这样发人深省的台词，导演在呼唤统一的同时，也寄寓了对当下政局的批判性反思。这种反思的角度和深度，在韩国谍战电影谱系中前所未有。

2018年上映的《特工》改编自历史上的真实故事，但人物和事件均属虚构。影片将故事背景设定在20世纪90年代的朝韩关系紧张时期，代号为"黑金星"的韩国间谍假扮成广告商人，凭借着回报丰厚的合作计划、自身高超的伪装技巧和临危不乱的现场反应，逐渐取得了朝鲜对外经济委员会审议处处长李明云的信任，并得到了面见朝鲜最高领导人金正日的机会。在表现"黑金星"接触朝鲜官员和最高领导人时，影片直接披露了朝鲜官场普遍存在的"文物雅贿"、克扣公款等问题。比如，上至最高领导人，下到重要政府要员，都会给"黑金星"一件文物赝品，以"方便处理"为由让他带回韩国"换成现金"。

不宁唯是，《特工》对韩国政府不太光鲜的政治作为也做了不遗余力地表现。在1998年韩国大选前夕，候选人金大中声望颇高，这对执政党及其领导的国家安全企划部（下简称"安企部"）造成了致命威胁。在自身利益面前，执政党和安企部不再关心国家安危及朝核问题，而是以金钱鼓动朝鲜挑起边境骚扰，希望使亲朝的金大中党派失去民心，同时以养寇自重的方式将权力攥紧在自己手中。在民族大义面前，"黑金星"没有一味地服从组织，他和李明云一起，冒着巨大的风险向金正日申明利害，劝说后者放弃和朝鲜的"交易"。最终，朝鲜没有武装骚扰韩国，金大中也顺利当选总统。

《特工》以引人入胜的故事批判了历史上的韩国政府：高层政府机关出卖国家，将人民玩弄于股掌之中，所谓"和平"只是政治的幌子和招揽选票的工具。影片里"黑金星"拒绝服从上司"破坏朝韩友好关系"的命令，并义正词严地反问"为了国家和民族就是为了执政党吗？""黑金星"的身上确实散发着一种大义凛然且不为外物所动的"浩然之气"，正如李明云送他的礼物所写的那样。"黑金星"和李明云惺惺相惜的情谊，也是韩国谍战电影和南北题材电影里屡试不爽的"兄弟模式"。尽管影片对人物的塑造仍然存在"脸谱

化"的倾向——朝鲜方面的形象是冷酷果敢的国家机器执行者,在经历人性和信仰的挣扎之后完成解脱与蜕变,韩国主角则代表着为自由、公正等普世价值而甘冒不韪的社会公民;但对国家权力机关的批判如此深刻,在以往韩国谍战电影里也是罕见的。

在意识形态批评视角下,电影的生产机制、表现内容和风格形式都具有意识形态的属性。实际上,电影不仅再生产意识形态,也受制于国家意识形态机器。具体到韩国电影的创作而言,南北题材影片创作也深受当权总统对朝态度的影响。比如,金大中政府执政后,提出了"和解、合作"的对朝政策。2000年6月,金大中总统亲赴平壤,会见了时任朝鲜最高领导人金正日,并签署了《南北共同宣言》,使朝韩之间的交流、合作得到了一定程度的发展,也稳定了朝鲜半岛和东北亚的局势。① 同年,以精妙叙事和哀婉情感表现朝鲜、韩国"兄弟情深"的《共同警备区》引发朝鲜半岛内外关注。2017年5月,对朝鲜持友好政策的文在寅当选韩国第19任总统,同年底上映的《铁雨》则可视作对这一政治气候变化的照应和注解。2018年4月27日,朝鲜最高领导人金正恩在板门店跨过军事分界线,实现了朝韩领导人之间第三次历史性会晤。② 在这个意义深重的节点上,《特工》上映。政治是电影的"风向标",电影是政治的"晴雨表",未来朝韩关系何去何从?韩国谍战电影又会有哪些新变化?这些都值得继续关注和研究。

三、谍战场景跨出国境

随着经济全球化的发展和电影产业的不断扩张,许多经典谍战电影都把目光抽离出了国内,在境外取景或拍摄。比如《碟中谍6:全面瓦解》(2018)的拍摄过程横跨欧洲、北美洲、大洋洲3个大洲;《谍影重重5》(2016)在前几部主人公已经踏遍大半个地球的设定基础上,将故事发生地选在令人神往的希腊,还在柏林、伦敦、罗马、贝鲁特和雷克雅未克等多地取

① 方秀玉. 反思金大中政府的对朝政策. 东北亚论坛,2009(5).
② 2007年10月2日,韩国第16届总统卢武铉跨过朝韩军事分界线("三八线"),与朝鲜最高领导人金正日举行会晤。卢武铉成为第一位跨越"三八线"入朝的韩国总统,这也是朝韩第二次首脑会晤。

景;《007：幽灵党》（2015）带领观众游历了墨西哥、奥地利、意大利、摩洛哥和英国5个国家;国产电影效仿之作《欧洲攻略》（2018）也体现出这种趋势。谍战电影通常重在展示惊险刺激的武打动作、花样繁多的装备器械和瞒天过海的政治阴谋，"间谍"的本质就是国家对国家的行为，将故事移到本国以外符合类型需求。此外，在境外取景和拍摄不仅能使故事更吸引人，对国外风光和异域风情的展示本身也成了一大看点。

以往的韩国谍战电影，其场景基本都在本国和邻邦朝鲜。近年来，《夺宝联盟》（2013，崔东勋）、《雪国列车》（2014，奉俊昊）、《斯托克》（2013，朴赞郁）、《背水一战》（2013，金知云）等影片一再证明韩国电影跨国制作能力的不断提升，加之对类型要素的深度发掘，韩国谍战片涉及的场景已经不局限在朝鲜半岛，甚至将故事发生地设置在亚洲以外。《嫌疑人》讲述的是生活在韩国的朝鲜间谍池东哲为自己洗刷冤屈，同时追查杀死妻子和女儿的真凶的故事。影片在介绍池东哲的前史时，有他在美国波多黎各圣胡安、中国香港等地执行任务的镜头。在影片《间谍》里，经验丰富的间谍金哲秀被派去泰国营救人质，却意外见到游离在"红杏出墙"边缘的妻子，而潜在出轨对象竟是危险恐怖分子，混杂着婚姻情感和国家安全的双重危机在充满浓郁东南亚风情的泰国交织在一起。谍战场景的转移，使影片散发出区别于传统谍战片的新气息。

《柏林》则从片名就昭示着"跨出国境"的诉求，影片不仅走出了朝鲜半岛，甚至还冲出了亚洲，全程在德国首都柏林实地拍摄。在开场的短短10分钟内，朝鲜间谍、韩国情报人员、俄罗斯军火商、反帝国主义阿拉伯联盟代表和以色列摩萨德武装力量轮番登场，令人眼花缭乱，目不暇接，纠结着多个国家和地区不同势力的军火交易从一开始就紧紧地吸引住了观众。影片围绕朝鲜北方特权阶级金氏家族的秘密账户展开，第二代领导人任命低调缜密的李学秀为驻柏林大使，并派侦查英雄表宗盛为使馆护卫和监察，以守卫秘密账户。第二代领导人去世后，朝鲜国内的当权派意图夺取秘密账户，其他党派则将秘密账户视为开展政治斗争的投名状或护身符；与此同时，韩国情报机构负责人姜部长也虎视眈眈，因为一旦掌握了朝鲜在海外的秘密账户，也就取得了与朝鲜较量的制胜法宝。沧海横流，群雄逐鹿，异国他乡的柏林见证了被祖国遗弃并深陷国际阴谋的四位朝、韩特工各自为战又相互追击的惊险故事。姜部长在柏林

街头追逐表宗盛的一场戏，长镜头如行云流水般一气呵成，在展现扣人心弦的动作场面的同时，也为观众呈现出较完整的柏林风貌。

在冷峻压抑的阴暗氛围下，《柏林》还穿插着忠诚与信仰、爱情和背叛等谍战片常见主题。之所以将故事发生地设定在柏林，其用意显而易见——作为德国首都的柏林，在特殊历史时期曾随国家一起被一分为二，这与朝鲜半岛今日的局势何其相似。当"冷战"的硝烟逐渐散去，柏林墙终于被推倒，东西两德在没有冲突和流血的前提下顺利统一。这种和平解决方式，应该也是包括影片创作者在内的多数韩国人最希望看到的景象。

《特工》中，"黑金星"和李明云的接触过程都发生在中国北京。但《特工》全片并未在北京取景，而是以台北的华西街夜市和新竹中央市场作为主要拍摄地。逼真的氛围营造和细致的道具设计，使影片丝丝入扣地还原了20世纪末的北京城市质感。为了真实呈现出人物与环境的浑然一体，导演在拍摄街道外景时，先拍主人公的单人镜头，等到店铺打烊以后，再换上做好的招牌等道具进行拍摄，后期剪辑时再合成在一起。影片里出现的场景，其实和北京的真实情况有些出入，比如影片里的"王府井小吃街"，实际上建于2000年；而在影片中频繁出现的"北京千禧酒店"，也直到2008年才正式投入运营。但瑕不掩瑜，《特工》里90年代的北京风貌，依然令人难以忘怀。

结　语

纵观近几年以来的韩国谍战电影，突破了传统的谍战类型模式，具备了深刻表现政治的底色，扩展了拍摄和制作的取景地。作为韩国电影的重要类型，谍战电影已经形成相当完备的制作体系。在艺术和技术水平显著提升的同时，韩国谍战电影也将随着朝韩关系的松紧而起伏。持续进行对相关电影的研究，既是对韩国电影研究的深化，也是对世界谍战电影的完善，在某种程度上也是对"亚洲电影"研究视野的开垦和拓荒。[1]

（作者系中国传媒大学2017级硕士研究生。）

[1] 李道新. 从"亚洲的电影"到"亚洲电影". 文艺研究, 2009 (3).

从作者论视角看韩国导演李沧东
Analysis of Korean director Chang-dong Lee from the perspective of author theory

覃超羿

摘要：20世纪90年代以来，韩国文化在政府扶持以及社会各界人士的鼎力相助之下，逐渐形成席卷全球的浪潮。作为韩国文化产业的重要一支，韩国电影前有以林权泽为代表的导演对民族文化的历史性观照，后有以金基德为代表的新一代导演残酷凌厉的影像风格。而李沧东的作品虽同样根植韩国本土，却以强烈的现实主义风格，又不乏诗意地描摹出普世的情感困局，使得他的作品兼具萨特式存在主义的冷峻和海德格尔式诗意栖居的悠远。本文意图从叙事策略、视听语言和主题意旨几方面分析作者型导演李沧东的独特地位。

关键词：李沧东；叙事策略；视听语言；存在主义

ABSTRACT: Since the 1990s, with the support of the government and the full support of people from all walks of life, Korean culture has gradually formed a wave sweeping the world. As an important branch of the Korean cultural industry, Korean films have a historical view of national culture by directors Lin Quanze before, and a new generation of directors represented by Jin Jide, who has a cruel and fierce image style. Chang-dong Lee has strong realistic style, and poetic flavour ground to depict the emotions of the universal dilemma, making his films both Sartre type of existentialism, and Heidegger's poetic habitation of distant. The purpose of this paper is to analyze the unique position of writer-director Chang-dong Lee from narrative strategy, audio-visual language and thematic content.

KEYWORDS: Chang-dong Lee; Narrative strategies; Audio-visual language; existentialism

围绕"编剧、导演、制片人,谁是影片主创者"的争论由来已久。早在20世纪50年代,由巴赞领导的法国《电影手册》小组就开始宣扬在当时尚十分悖理的观念,他们宣扬一部影片的艺术性应由影片导演负责,至少在导演有着独特个性、鲜明风格和特定主题的情况下应该如此。此后,如何确定电影导演"作者"资格的标准一直争论不休,直到美国电影理论家安德鲁·萨里斯在《1962年关于作者论的笔记》一文中首次较为全面地提出了界定"作者"的标准。安德鲁列举了三条标准:第一,具备基本的电影拍摄技能;第二,有独特鲜明的个人风格,并在作品中一以贯之;第三,当导演的理念与制片人或编剧之间发生冲突时是否冲破束缚,给作品带来安德鲁称为"内在意义"的生命力。

1997年,李沧东以作家身份转型导演,自编自导了处女作《绿鱼》。此后十五年内只有五部作品问世的李沧东步调缓慢,但始终以现实主义的视角,冷静又不乏温情地关注游离社会的边缘人士和极端境遇下浮现的人间百态。今年李沧东携新作《燃烧》出席戛纳电影节,并提名金棕榈奖。《燃烧》延续了李沧东作品中一贯对"家"这一传统概念的反叛和边缘人物那种游离虚无,同时又渴求温情的姿态。作为战后一代的李沧东,小时候家境贫寒清苦,青年时又经历了国家和社会的转型时期,敏感的他抓住了此间作为个体的困惑。最初李沧东选择以文字这种媒介传达他的观察和感悟,随后在1993年受韩国资深导演朴光洙的邀约,以剧作家的身份初涉影坛。

凭借《绿鱼》完成了由编剧向导演的转变,李沧东始终坚持自己完成剧本,牢牢把控电影的方向。在电影日趋娱乐化、奇观化和狂欢化的当下,保持冷静审慎的视角,以现实主义风格的电影为世界带来与侯孝贤相似的旁观凝视,与贾樟柯类似的关注视角,同时又更加残酷和戏剧,极具李沧东的个人色彩。如果以安德鲁的标准划分"作者",李沧东绝对可以称得上是优秀的作者型导演,他的作品始终着眼于寻常生活和普罗大众,但敏锐地从常态中洞察出看似日常背后的人性深渊,有种"人性本恶"的残酷,却又带有绝望中的淡淡温情。李沧东的一系列作品担得起安德鲁的"作家"标准,也经住了时间的淬炼,一部部优质的作品体现了他对社会、时代和人生的思考。

在《韩国电影史》一书中,编者将李沧东等导演归类为"扩展的现实主义作者或民族的现实主义作者",并总结:"李沧东是拍摄韩国最为传统的叙

事电影的导演之一……他能变态地活用类型片的技法。"① 深刻的哲思加上灵活的技巧，李沧东在电影里将一个个来自现实又出离现实的故事娓娓道来，引人深思。下文就从叙事策略、视听语言和主题意旨三个方面来分析李沧东电影的独特之处。

一、李沧东电影的叙事策略

古往今来，人类对故事的渴求在围着篝火的时代伊始，电影的诞生和发展使得它成为目前为止最适合讲故事的媒介。在荧幕上，一个个人物上演着一出出悲欢离合。在别人的故事中，观众忘记这是虚构，沉浸其中，唤起自己的感受，随之欢笑和落泪。这就是电影的魔力，这种魔力离不开叙事。电影从诞生至今，围绕古典戏剧的"三一律"延伸出多种叙事技巧，主要可分为经典好莱坞线性叙事模式和非线性叙事模式，其中非线性叙事模式又包括环形叙事、多线索叙事、重复叙事、多视角叙事、平行叙事等。电影和小说虽然是不同的艺术门类，但叙事是它们共有的工具。李沧东在拍电影之前的小说作家身份没有成为他转型的阻碍，相反，"他的电影作品在韩国电影史上不可忽略，其原因之一是他的电影具有坚实的文学基础。"②

李沧东小说家和导演的双重身份使得其对叙事的把握超过了很多导演，他发挥写小说磨炼出来的细腻，还原了现世的复杂，并在其中融入对生命的哲思。从处女作《绿鱼》的常规线性叙事模式开始，李沧东尝试了多种叙事策略，比如《薄荷糖》的倒叙、《绿洲》的主观叙事以及《诗》的复调结构，我们可以看到他从未拘泥于某种固定的叙事模式，而是不断探索电影叙事的技巧并熟练地运用其中。灵活的叙事策略使得李沧东厚重的主题并不沉闷，在引人入胜的故事中，如同几千年前篝火边讲故事的老者，悲悯而博爱。具体来看，可从叙事视角和对叙事意象的安排进行分析。

1. 外聚焦型的叙事视角

古往今来，故事的主题无外乎爱情、死亡和追求，而使得故事给人千差

① 韩国电影振兴委员会. 韩国电影史：从开化期到开花期. 周健蔚，徐鸢，译. 上海：上海译文出版社，2010：397.
② 郭树竞. 通过真正的现实主义导演李沧东看韩国社会. 当代电影，2003（3）.

万别感受的原因之一就是叙述方式的变化,即叙述故事的方式。而视角,即对叙述故事的角度的选择,又是叙述中首先要解决的问题。根据叙事文中视野的限制程度,我们可将视角分为非聚焦型、内聚焦型和外聚焦型①。非聚焦型即常见的全知视角,又称"上帝视角",叙述者可以从任一角度观察和讲述被叙述的故事,并且可以任意切换角度。外聚焦型视角是对全知视角的根本反拨,叙述者"只提供人物的行动、外表及客观环境,而不告诉人物的动机、目的、思维和情感。"②内聚焦型不涉及讨论,便不赘述。借鉴此分类,引申至电影中同样适用。

　　李沧东的电影鲜少给观众开启上帝视角,亦即让观众知道的比电影中的人物更多,同时也没有因人物多处在社会边缘而采取一种悲天悯人的态度。他的电影鲜少煽情、叙事视角客观、配合多为中景的旁观镜头,使得影片故事虽有一定猎奇性质,但整体基调冷静审慎。在电影《薄荷糖》中,导演以主角金永浩的人生,以小见大地描写了韩国近现代史。电影采取倒叙的手法,不同于一般电影中顺叙、倒叙和插叙相结合,影片甫一开始便以金永浩的自杀告知观众他的结局,接着电影一直回溯至金永浩最开始尚没有被命运磋磨的纯真样子。故事以字幕的形式分为 7 个时期:①"郊游会",1999 年春天;②"照相机",三天前;③"人生是美丽的",1994 年夏天;④"坦白",1987 年春天;⑤"祈祷",1984 年秋天;⑥"会面",1980 年 5 月;⑦"远足",1979 年秋天。金永浩为什么会自杀的悬念一开始就悬置在观众的心上,随着时间回溯,观众一点点拼凑出人物的前史,看到人如草芥,在历史的洪流中无力地改变了自己。

　　《薄荷糖》的故事平静缓慢,激烈的历史动荡处理得平和克制,笼罩在主角身上的迷雾不是猛地被吹散,而是逐渐地消弭,露出主人公残缺的内在,以及际遇的无常是怎么吹皱了人本来纯真的心灵。二十年的韩国历史在电影倒叙的情节和连贯的细节中如画卷缓缓铺陈开。"正常的时间逻辑被打断为紊流状态,时间似乎成了某种不可靠的东西。而正是这种逆序证明了时间的存在,也让观众强烈地感受到时间不可逆转的力量和由此带来的痛苦。"③ 将

① 胡亚敏. 叙事学. 武汉:华中师范大学出版社,2004:24.
② 同①.
③ 袁宏琳. 从历史书写到情感描摹:谈李沧东电影作品的主题嬗变. 写作,2009 (15).

《薄荷糖》按时间的顺叙重新梳理，人物性格转变的脉络清晰浮现。1979年，年轻的金永浩对世界和人性充满美好的亲近。没过多久，他去当兵，并在混乱中误杀了一名女学生。矛盾复杂的金永浩退伍后当了警察，生性善良的他逐渐融入迫使平民屈打成招的警局环境。放弃警察岗位的金永浩去做生意，遭遇亚洲金融风暴后破产，妻子也出轨。初恋情人的重病不治成为压垮他的最后一根稻草，生命中一切美好的事物都随着时间流逝，金永浩选择了死亡告别，并在火车即将撞向他时高喊："我要回去。"李沧东借逆流的时间表现光阴的不可挽回和生命际遇的无常变化，以及人性纯真最终随之必然消失。

外聚焦型的叙事视角极大地贴合了李沧东一贯温和悲悯的电影态度，让电影中的人物成为导游，引领观众进入他构造的电影世界。在这个虚构世界里面，观众没有成为上帝的权利，只能跟随人物一点点窥得全貌。在营造悬念的同时，更是一种基于个人风格的选择。

2. 叙事意象的重复强调

除了叙事顺序的丰富多变和不拘一格，李沧东电影叙事模式的另一突出特点是"重复"。挪威学者雅各布·卢特在其著作中曾解释小说与电影叙事中的"重复"概念，在他看来："频率是叙事虚构作品中一个重要的时间概念……频率是故事中事件发生的次数和文本中它被讲述（或提及）的次数之间的关系。"① 由此来看，频率就包含了"重复"。经由"重复"，叙事文本中反复出现的意象相比其他意象具有了指涉电影主题的功能和意义。李沧东电影中的重复主要体现在电影中的细节。

如果说"故事"和"情节"是一部电影的骨肉，那么"细节"则是画龙点睛的一笔。电影的细节可以小到一个眼神、一个动作或一个不起眼的日常道具，但对电影的表情达意有着不可或缺的作用。借由"细节"，电影对现实的还原以及故事的展开、人物的刻画和情绪的表达更加细腻真实。在李沧东的电影中，部分"细节"通过看似无意的重复，完成了导演潜在的强调和借此传达的哲思。

镜子是寻常生活中随处可见的物件，在李沧东的电影中成为他偏爱的道具。几乎每部电影中镜子都反复出现，直接呈现了片中人物的形象，一次次

① ［挪威］雅各布·卢特. 小说与电影中的叙事. 徐强, 译. 北京：北京大学出版社，2011：60 - 61.

打破了他们内心构建的美好自我，这种构建和打破因为片中人物多为社会边缘的小人物而更加割裂。在《绿鱼》中，镜子出现了 10 次。退役的主人公莫东阴差阳错地加入了黑社会，成为其爪牙，逐渐偏离了正常的人生轨道，并招致最后的死亡。镜子在电影中多表现为莫东观看自己的窗口，与他每一次发现有所偏离但又无力回天的茫然相呼应，出现在镜子中的莫东表情痛苦疑惑，不忍直面与过去相比面目全非的自己。在 35 分钟处，镜子中的莫东抽搐一番还是选择转身踏入未知的黑暗，加入黑社会，成为他人生和电影的转折点。帮助老大铲除异己后，莫东瞥见镜子中暴虐扭曲的脸庞，慌忙中离开，镜子中的形象寓指莫东内心的异化。

导演或用镜子展现狰狞异常的脸孔，或暗示人物内心的变化，或揭开片中人物粉饰太平的企图。这与拉康的镜像理论在某种程度上形成了一种互文关系。"镜像说"带有悲观意味，拉康认为人的主体意识不过是建立在镜中幻象之上的空无之物。当李沧东电影里的人物通过镜子一次次看到自己，其结果便是"将本来属于想象的东西当作现实，将他者视为自我，其结果只能是主体被异化。"[①]当这些电影中身体或心灵残缺的小人物在镜子前发现了真实的自我，这种异化将想象中的美化后的自我打破，成为加之在人物身上无法逃避的真实，连同社会和环境成为围剿他们的牢笼。细节的重复服务于电影主题的表达，镜子映照出美好假象背后的残酷真实，与李沧东通过电影揭示社会喧哗背后创痛的追求不谋而合。

二、李沧东电影的视听语言

当世界上第一部电影《工厂大门》于 1895 年在巴黎某咖啡馆公开放映时，一百多年前人们第一次感受到活动影像的神奇。声画一体的动态呈现是电影区别于其他门类艺术的最显著也是最引人入胜的特点。电影特效技术的进步更是将电影造梦的能力发挥到极致。视觉盛宴的丰盛背后是故事创作的疲软，许多好莱坞大片的特效做到了以假乱真，但故事流于表面，存在人物脸谱、情节老套、主题空洞等问题。与之相反，李沧东的电影鲜少提供形式

① 郝波. 拉康镜像说与电影的同质性关系. 遵义师范学院学报，2018（6）.

上的观影快感，甚至在有些评论者看来镜头语言沉闷。小说家出身的李沧东也许在镜头语言的掌控上比不上科班出身导演的技巧多变，在笔者看来静止老旧的镜头语言恰符合其电影沉稳的叙事节奏和深蕴的悲剧内核，以及现实主义的电影风格。

长镜头是李沧东电影里常用的镜头。电影理论家巴赞极为推崇纪实性的长镜头，认为其是真实的渐近线。快节奏、多场景的蒙太奇段落利于营造刺激的观感，保持时间不间断的流逝感的长镜头则疏于激烈，长于沉静。相比之下，后者更贴近现实生活，成为像侯孝贤、小津安二郎、贾樟柯等现实主义导演钟情的手法，李沧东也不例外。

在《绿鱼》中，首尾两个长镜头的呼应显露导演对现实主义美学的追寻，这种追寻在其后的电影作品中一以贯之。《绿鱼》片头的运动长镜头跟随退伍还乡的莫东、破旧的道路和屋宇、沿街打架的行人，远处城市的灯火与近处昏暗的乡村路灯形成对比，莫东在熟悉又陌生的地方行走，逐渐隐入道路尽头的黑暗，预示着人物最后的结局。《绿鱼》结尾处的长镜头采取升格处理，镜头先是缓慢地扫过莫东家人开在城市和乡镇结合处的餐馆，桌椅、院落和即将成为下饭菜的家禽，莫东生前对他毫不关心的家人，前来吃饭且正是造成莫东死亡悲剧的黑社会老大和情妇，命运的无常和造化的弄人呈现在这个长镜头中。镜头慢慢拉大，画面以全景定格，近景处的乡村式餐馆建筑和远处的城市高楼遥遥对立，俯视的视角犹如在云端注视芸芸众生的神明。人生而为刍狗，天地也不仁，以此长镜头与片头呼应，李沧东看破不说破的悲悯在流动的长镜头中水一样拂过，似乎没留下痕迹，又似乎留下了什么。

与长镜头相适应的是电影画面总呈现为旁观者的视角，画幅多为中景，甚少特写。即使在戏剧冲突和悬疑感较强的《密阳》中，李沧东也没有采用悬疑片常用的特写镜头来展现和放大角色的恐慌情绪。《密阳》讲述了一位母亲带着儿子来到亡夫的家乡定居，两人相依为命，但儿子遭遇绑架撕票，母亲经历了皈依基督寻求慰藉又与信仰决裂的故事。在电影的第53分钟至第55分钟，两分钟的固定镜头拍摄了去水库边认领儿子尸体的过程。从下车到走向河岸，镜头只是随着母亲移动而没有接近，母亲在屏幕里的大小在远景画面中始终不过一根手指。观众无法看到母亲的表情，只能通过她跟跟跄跄地

走到河边、接近尸体后瘫坐在地等一系列动作看到她的悲伤。李沧东的残忍和温柔都在于此，温柔是他没有近距离拉特写表现人在失去至亲时悲痛到失态的样子。残忍是他审慎旁观的视角仿佛这些悲欢与他无关，像李沧东喜爱的作家鲁迅先生曾说的那样："人类的悲欢并不相通，我只觉得他们吵闹。"

李沧东电影在声音处理上同样遵循其现实主义的整体风格，日常生活中的种种杂音纳入其中，还原了现世中甚至被我们忽略的声音。在电影《绿洲》开头的长镜头中，窗外树的影子影影绰绰映在房间陈设上，伴随着晃动的树影，风吹拂树枝相撞的声音录入其中，扩展了画面的表现空间，创造了真实感和层次感。同时，声音也为肃穆厚重的镜头语言增添了几丝轻盈。在《绿洲》结尾处，画面是女主人公独自在房间内打扫，画外音以旁白的形式让入狱的男主人公念出给她写的信，说出狱后来找她。如果没有这段画外音，电影的结局完全是不同的感觉。画外音的加入扭转了看似悲剧的结局，给观众留下悬而未决的希望，延伸至故事结束之后，形成绕梁的余音。

三、李沧东电影的主题意旨

叙事策略和视听语言服务于电影主旨，李沧东现实主义的风格和悲观主义的美学决定了其叙事策略的克制和视听语言的沉静。叙事性作品中的主题思想主要通过塑造人物来表现，通过人物在各自命运里的选择和浮沉，揭示加之在人物身上事件背后更深层的历史和社会原因。电影即是如此，人物是冲突的核心，冲突是故事的本质，没有人物就没有电影。李沧东电影中的人物总结来看，多为游离于社会边缘的底层人物。这些人物具有一定的相似性，共同构成李沧东电影的特点和风格之一——在困顿中挣扎求生的边缘人物。

从早期"绿色三部曲"（《绿鱼》《绿洲》《薄荷糖》），李沧东的视角就始终停留在并不光鲜，甚至有所残缺的边缘人物身上。《绿鱼》中退伍还乡的莫东身无一技之长，无法融入家庭和社会，在看似义薄云天的黑社会组织寻求归属，却一脚踏入了深渊。《绿洲》中的女主人公是重度脑瘫患者，哥嫂用她骗来专给残疾人住的公寓却把她扔在破旧的老屋；男主人公是刑满出狱无所事事的混混，两个被世界抛弃的人机缘下走到一起，在昏昏世间共同点燃

一盏烛火,但烛火最终熄灭了,男主人公被女主人公家人误会占她便宜,重被抓进监牢。《薄荷糖》中看似事业有成、家室美满的主人公金永浩内心实则千疮百孔,社会曾经的动乱给他留下难以磨灭的精神创伤,当最后一根意外的稻草压在金永浩身上,他无力缝补,选择死亡告终。这些角色不知徒然地与命运抗争,李沧东以知识分子的悲悯将视线投射在这些被忽略或被刻奇的边缘人物身上。故事诚然具有一定戏剧性,但李沧东的处理方式并不煽情,也不居高临下地施以怜悯,只是如实地呈现一幕幕悲欢离合。

形成这些边缘人物悲剧性结局的原因在电影中被旁敲侧击地提起。在"绿色三部曲"中,家庭的缺失和社会的失序是造成人物悲剧的根本原因。一边是步步紧逼的社会,一边是往外推的家庭,夹在两者之间的人物无家可归。韩国与中国同属儒家文化圈,深受传统礼教文化的影响,"家"的缺席指代了传统儒家文化的失衡。"家"这一概念是连接宗亲关系的血缘族群,是社会的微缩组织,起着凝聚伦理纲常的作用。"李沧东的电影发现了'家'文化在全球化浪潮语境下的尴尬处境",特别是经历了经济高速发展的转型时期,传统的乡间的家园家人之间、邻里之间关系亲密,城市的日益崛起侵蚀了亲密空间,阻隔了邻里的交流,繁忙的工作消磨了家人之间的相处,人心随之失去了地缘上的归属和精神上的皈依,在浮世流落漂泊。包括之后的《密阳》《诗》,家庭无法成为人物的避风处,反而成为加之在他们身上的伤害。《密阳》中失去儿子的母亲还要面对婆婆的责骂,认为是她给家庭带来了不幸。《诗》中父母缺席的男孩和奶奶的相处也并不亲密,甚至在男孩犯下错事后,父母仍没有出现,只有年迈的奶奶为他奔走。

李沧东电影中主旨的悲剧意味延续到他时隔八年的新作《燃烧》中。电影改编自村上春树的短篇小说《烧仓房》,围绕出身不同、经历迥异的二男一女(来自农村的青年钟秀、出身良好的富二代 Ben 和没有固定工作的女孩惠美)展开故事。这部电影中家庭同样缺席,母亲在钟秀小时候离家出走,父亲则惹上官司。惠美因欠了太多债被赶出家庭。在惠美失踪后,钟秀找到她家,她的家人表现淡漠。钟秀喜欢惠美,后者结识富二代,三个人关系暧昧不明,惠美的失踪打破了表面上的平静。虽然电影中有暗示 Ben 是凶手的线索,但并未挑明;钟秀看似为惠美报仇,实则蕴涵因阶级割裂爆发的嫉恨。整个故事比之李沧东以往的叙事留白更多,"电影中虽然将人物具象化,又添加了许多坐实钟秀猜测

的情节，但现实和虚幻、存在和消亡还是无法清晰地划分界限"①，在这种不可捉摸的留白中观众自行解读。

相比之前五部作品较为明显的指涉对象，李沧东在《燃烧》里并无意批判家庭的缺席和社会的失序，他将视角转向人本身，探讨人性为何。其中有一场戏，众人在 Ben 的家中开派对，惠美说了一大段关于"Hunger"（饥饿）的台词。她说，在非洲有一个布希族，他们将人的饥饿分为大小，大的饥饿关乎人生意义，小的饥饿是寻常温饱。明显地提出了对人生意义的追寻，但李沧东无意解答，在钟秀杀死 Ben 之后放的那把火中，一切追问落于虚无，正如北岛在诗歌《红帆船》中写道："渴望燃烧就是渴望化为灰烬。"当人们为了各自的欲望追寻，本质上已经踏上了消亡的道路。以往电影探讨了外在原因导致的悲剧，在《燃烧》中转而向人自身追寻，延续了李沧东一直以来众生皆苦、万象皆虚妄的悲剧主旨。

结　语

在执导十几年的时光里，李沧东步调缓慢，但六部作品每部都成为经典。在他的电影中，人心在平静日常下的波澜，社会和环境无形的压迫，以极具个人风格的影像和故事呈现在银幕上。身为一个作者型导演，李沧东编织的电影世界缺少俗世的英雄，也没有完满的结局或回答，他只是呈现了一群最边缘最卑微的个体各自寻求自身渴望的过程，赞美了生命在无意义之中的反抗，哪怕最终无济于事，反抗本身即是意义。观看李沧东的电影就是接受他在你心上划一道口子，虽然有疼痛，但光明也得以从破碎中照射进来。

（作者系中国传媒大学戏剧影视学院 2017 级硕士研究生。）

① 张静. 论电影《燃烧》对村上春树小说的改编. 电影文学，2018（20）.

国别电影研究
中国电影

张艺谋之《影》
——"影子文本"的建构与"影子文化"的解构

Yimou Zhang's *Shadow*:
Construction of "Shadow Text" and Deconstruction of "Shadow Culture"

侯军

摘要：本文是张艺谋导演作品《影》（2018）的美学与文化诠释，第一部分主要从视听叙事的角度分析《影》的文本建构理念，第二部分则关注《影》对中国传统文化精神的解构，所以本片或应视为"后传统"或"后古典"之作。

关键词：建构；解构；"影子文本"；"影子文化"

ABSTRACT: This thesis provides an aesthetical and cultural interpretation of Yimou Zhang's Shadow (2018). On the one hand, the "shadow" is the core idea of audio-visual narrative of Shadow. On the other hand, according to Yimou Zhang's way of dealing with Chinese traditional culture in this film, it is actually a deconstructing of tradition, so it is probably could be regarded as a "post-traditional" or "post-classicism" film.

KEYWORDS: Construction; Deconstruction; "Shadow" Text; "Shadow" Culture

张艺谋2018年的《影》是一部既容易引发争议又值得玩味深思的电影。观众可以感受到本片在造型方面的独到追求，参考张艺谋多部具有鲜明视觉特色的作品，本片的影像美学呈现出新的面貌，达到了新的高度。与张艺谋以往作品的高饱和度色彩运用形成强烈对比，不仅以黑白灰为主的"水墨风"

造型贯穿本片,而且中国传统文化的视觉象征符号的密集呈现也令观众产生两极化反应:或感到独树一帜,或感到滥用无度。那么,究竟哪种观感更具有参考价值?张艺谋究竟意欲何为?带着这一问题,让我们将《影》作为有待进一步分析的视听叙事文本,从文本的建构与文化的解构入手,对其文本形式与文本意义进行分析和诠释。

一、"影子文本"的建构

我们可以从画面、声音、空间和人物等四方面来分析《影》的文本建构原则以及相关的意义表达。

首先是画面的处理。由于《影》的色彩饱和度明显降低,观众仿佛是在观看一部既有明暗对比,又有丰富影调过渡的黑白片。"水墨风"体现在影片从头至尾的所有画面之中,只是这种色彩效果并不是单纯地为了感官上的悦目,而是为了突出故事的母题——"影子"。

画面上色彩鲜艳程度的减弱,却能让"影子"(近于黑白的光影效果及其象征意味)更加醒目。可以说,张艺谋成功地实现了这一视觉风格与视觉表意的创作意图。在此基础上,大量中国传统文化象征符号的运用就更加令人"触目惊心":书法、屏风、卜卦、太极、琴、瑟、箫、沛伞(以及女人身形)……从美术设计、道具使用到演员身段体态的设计,都是为了实现银幕视听觉的文化奇观展示。

更有趣的是,张艺谋每一场景及主要道具的设计都与故事中的人物密切相关,成为角色内心性格的外化延展,比如书法屏风与沛良的关联,太极图与子虞、境州、小艾三人的关联以及琴与子虞、箫与境州、瑟与小艾的各自关联,构成层层牵连、重重映照的"影子关系",由此搭建起"影子文本",整个视听架构都意在凸显"影子母题"。

在听觉方面,三种传统乐器琴、箫、瑟以及传统风格的音乐运用,在叙事中发挥出不可或缺的功能,同样属于电影文本的重要建构。影片中,子虞的特色是抚琴,境州则既学了抚琴又能吹箫,小艾的擅长是鼓瑟,影片中的数次合奏场景与独奏场景把三人之间的"影子关系"巧妙地展示出来,使人

既能"看出"又能"听出"言外之意、弦外之音。张艺谋在本片中所实现的，与强烈的视觉风格相匹配的声音（音乐）美学效果，也强烈到"刺耳"的程度，小艾在鼓瑟时发出的郁愤之音，就令人深深有感于"大凡物不得其平则鸣"的寓意。

在空间方面，张艺谋在总体上是采用比较简化却又富于象征意味的处理手法，目的仍是突出人物性格、人物关系和相应的"影子母题"。沛国这边的主要场景，无论是沛良的大殿，还是子虞的都督府，外形相似而大小有别，且都是临水而建，显然是为了呼应与"炎国"之"炎"（火）相对峙的"沛国"之"沛"（水）的意象。不过，都督府不只傍水而且依山，山中更有子虞隐身其中的暗道、密室。大殿与都督府在建筑外形和地理位置上的呼应对照，也许是提示观众去思考，究竟沛良和子虞谁才是沛国的"天"（沛国的真正掌控者）这一难以回避的疑问。

还有，沛国这边的人物行动基本都发生在内景，或是在沛良的大殿里，或是在子虞的都督府内（包括暗道和密室），而大殿和都督府的室内场景都设有大量的屏风：大殿里是书法屏风，也即沛良书写的《太平赋》；都督府里是玉兰屏风，寓意夫妻和谐同心。观众在观看过程中不难看出，这些都是迷惑人的假象。

与沛国这边室内屏风布局的虚实难辨形成对比，炎国那边的主要场景在视觉上要简单得多、通透得多。无论是杨苍父子练武的境州校场，还是最后被攻破的境州城关以及城内的街道，除了境州老母家以外，几乎全是外景。如此展示沛国和炎国双方主要人物的活动场景，也暗示杨苍父子的头脑相对简单，他们恃勇而骄，不擅权谋，不像沛良和子虞那般阴险狡诈，善于逢场作戏。

就人物关系的设计来说，观众不难察觉人物之间的多重"影子关系"——境州是子虞的"影子"，子虞是沛良的"影子"，为杨苍父子效力的鲁严也可看作他们父子的"影子"……而上述视觉、听觉、空间上的设计也烘托着"影子母题"，与片中的角色交相辉映，共同构建起影中有影、影中套影、相互替代、虚实难辨的动态人物关系网络。

值得一提的是，《影》的人物关系与电影文本之外的其他文本也形成了

"影子关系",观众不难看出本片人物与三国人物之间的关系:子虞(境州)与小艾,仿佛周瑜和小乔的"影子";沛良和妹妹青萍,仿佛孙权和妹妹孙尚香的"影子";带领死士们攻击城关的田战,仿佛吕蒙的"影子";内奸鲁严身上仍然带有鲁肃的"影子";杨苍、杨平父子显然是关羽、关平父子的"影子"。

回到影片的核心主题——"影子(替身)",还会令人想到黑泽明导演的经典之作《影子武士》(1980),张艺谋并不讳言受到该片启发,《影》犹如《影子武士》的"影子电影"。

总的来看,张艺谋的《影》如此频繁、密集且贯彻始终地运用多个视觉母题、听觉母题、空间母题、人物关系母题建构出一个层层叠叠、错综复杂的"影子文本",这种现象在当代中国电影中实属罕见。

二、"影子文化"的解构

当我们大体把握到《影》的文本建构原则,即"影子母题"在整个电影文本当中不断呈现,无论是特定空间的造型还是视听形象的设计,无论是人物的安排还是人物在故事叙述中的动态变化,尤其是在影片最后,子虞杀死沛良,境州又杀死子虞,"影子"彻底取代"真身"——全片既在共时性的维度上也在历时性的维度上凸显了文本的"影子"特性。

张艺谋把《影》建构成特别具有文本性质的作品,而文本就是有待诠释的意义集合体,所谓文本性质就是携带着丰富而密集的意义,有待观众去深入地领会并诠释。《影》这一文本的突出特点,一方面是"影子母题"的无所不在;另一方面是"影子母题"所折射的人性真相与大量运用中国传统文化象征符号构成强烈的反差,对观众的审美期待造成有力的挑战。

就中国传统文化审美而言,像水墨画的意境、书法的人格化表现、阴阳太极的玄理、琴瑟和鸣的美好,都习惯性地被领会为某种超然物外、逍遥无待、世外桃源、天人合一的生命境界,属于一种理想化、意境化的诗情画意。它们不但美,而且美得纯粹,可是当观众从头至尾看完《影》,就会发现完全不是这一回事。在张艺谋讲述的故事里,主要角色(尤其是男性)几乎个个

都是阴险、诡诈、残忍、无情的，他们生活在尔虞我诈的重重假象（"影子"）之中，即使人性中尚有良善和本真，也都被迅速地摧毁或异化。整部影片的基调如同影子般的幽暗，从头到尾阴雨绵绵，不见一丝阳光，人性都被"影子"所同化，几乎只剩下"幽暗意识"，希望之光荡然无存。

在我看来，张艺谋全力以赴打造出这个"影子文本"，目的不是要宣扬，而是要解构中国传统的"影子文化"。在这里，我们无须把"解构"一词想得过于复杂，它的基本意思就如同拆开一座建筑物或一只手表，以便从内部了解它的构建原则或运作原理。解构就好比是揭开覆盖在事物上的面纱，让人们多少能窥见一些被隐藏起来的真相。所以，借用解构一词，就是尝试理解这部电影在叙述中大量运用中国传统文化象征符号的意图，乃是含而不露地——或者"影子"般地——对中国传统文化进行深入的"去蔽"，同时激发某种批判性的反思。也许张艺谋是有意打破观众的预期，让人们在观影中体验到一次次的惊骇，从而使人有所思考。至于效果如何，见仁见智。换句话说，当我们深入体会这些国人所熟悉的传统文化符号在故事中是如何被运用的，就不难根据故事反推这些符号所代表的文化精神是如何被看待的，从而就能领悟导演自身的诠释立场。

归纳各种传统文化象征符号在本片故事叙述中的功能，大体可以找到一个共同点，那就是——"掩饰真相"。沛良大殿中的《太平赋》书法屏风是为了掩饰沛良想要攻取境州的欲望和除掉对手的杀机，而他的对手不仅是炎国杨苍父子，更包括自己所重用的都督子虞。沛良貌似痴迷书法，甚至在美女伴舞下于众臣面前即兴挥毫，其目的是麻痹对手，也就是给杨苍父子作奸细的鲁严。沛国大殿简直就是沛良为掩饰真相而"上演"一出又一出好戏的舞台。

在都督府内的玉兰花屏风下，境州、小艾"上演"琴瑟合奏，屏风和琴瑟本来寓意夫妻之好，却成为掩饰子虞、境州、小艾的"影子"三角关系的完美道具。山洞密室内地面上的太极图形，既与道家追求的修炼成仙无关，也不是为了宣扬太极养生原理，而是掩饰着子虞残忍毒辣的阴谋。他不但要破解杨苍的刀法，更要一举拿下境州，然后再取沛良而代之。当境州代替子虞和杨苍决战时，竹筏大战台上的太极图形也成为迷惑对手的标志，掩饰着

船下暗藏攻城死士的真相。①

影片还有一个细节值得重视：当境州杀死杨苍后，策马回家寻母，路过大树下的小石桥，远景镜头如同水墨画一般，乍一看似乎会带出某种中国古典绘画的意境，随即发生的却是情节的突然逆转，境州不但发现老母已遭刺杀，自己也面临生死绝境——这种画面风格与故事情节的反转用法，以及极度不协调的影像与叙事的反差，显然从本质上有别于传统水墨画那宁静致远、田园风光的美景意境，带给观众的是噩梦初醒般的、令人惊愕的残酷真相。

凡此种种，皆表明张艺谋并未遵循多数人所期待的路数，理想化地表现中国传统文化的美学意境，而是反其道而行之，让我们看到在中国传统文化艺术符号的包装下，那幽暗、多变、复杂、表里不一的人性。张艺谋自己也说过："《影》用水墨风来表达，这很符合我对于人性的见解和看法。人性的复杂，在于它不是非黑即白的，就像水墨一样，中间部分那个流动的晕染开的丰富层次，就是人内心中复杂的东西。"②

曾有西方评论者指出，张艺谋是"视觉象征主义的大师"，也许听起来有些过誉，但我认为评论者也在某种程度上抓住了张艺谋的艺术特质，他确实擅长运用丰富的视觉象征来传递思想观念。在《影》这部作品里我们可以看到张艺谋在创作上的某种回归，不仅是营造出感官层次上的奇观效果，而且致力于运用多重相关的视听母题来表达个人化的思考。由此看来，这部影片或许会在张艺谋的整个创作生涯中占据一个独特的位置，因为他确实"有话要说"，而说的方式又并不是那么直接，而是"影影绰绰"地借着密集而多层的视听文本，委婉地把某种经过深思熟虑之后的想法呈现在银幕上。

借用亚里士多德的说法，所谓"话语"就是"有所展示""让人看"，张

① 原本代表道家思想的阴阳太极图，在本片的影像叙事脉络里成为"阴谋论"的象征图示。自古就有一种说法，认为道家经典《老子》是一部谈用兵的著作，其中的"将欲弱之，必固强之；将欲废之，必固兴之；将欲夺之，必固与之"，"用兵有言曰：吾不敢为主而为客。不敢进寸而退尺"，简直就是《孙子兵法》之"兵者，诡道也。故能而示之不能，用而示之不用。近而示之远，远而示之近"的延伸。《影》的主线之一就是沛良与子虞运用这一策略联手做戏，以示弱求和的假象迷惑鲁严与杨苍父子。以女人身形破解杨苍刀法和借隐匿的死士偷袭境州城关的计谋，皆与太极图在影片中的寓意有关，令人不得不将太极图与"兵不厌诈"联系起来。
② 张艺谋这段话来自 2018 年 9 月 12 日的《中国电影报道》节目的访谈。

艺谋在这部影片里就确实有所展示，让人去"看"某些东西。① 可以肯定的是，张艺谋的《影》确实不仅仅是用文字或口头语言，而更多是运用纯粹的电影语言来进行言说。片中有几处窥视（孔）的镜头便起到十分重要的、画龙点睛的作用。开头和结尾都是小艾发现真相（"影子"取代"真身"）的惊恐表情，象征性地表明整个故事都与"观看"息息相关，而窥视性的观看更意味着某种被遮盖、被隐藏的现实。影片中间还有子虞窥看小艾与境州偷情，以及小艾后来发现窥视孔等细节，也进一步强化了偷窥的视觉母题，体现出导演在观看意识上的自觉性。如此一来，影片就带有了"后设电影"的意味——也即在电影情节和场景设计中有意识地呈现对电影本身，尤其是对电影"观看"行为的反思，像希区柯克的《后窗》、安东尼奥尼的《放大》都是经典的"后设电影"。"影子"本身也可以作为"电影"的隐喻，借以唤醒观众的观看意识，提示观众不要单纯地沉浸在故事情节里，而要根据自己的所见所闻领悟更多的画外之意、不言之密，由此整部影片都化为某种被隐藏现实真相的"影子"。

结　语

《影》不是一部中国传统文化的美丽宣传片，而是映射出张艺谋个人视域的对中国传统文化的"解构"之作。在片中，田战对酷似子虞的境州说道："你比都督还像都督"；沛良对青萍意味深长地说道："虚虚实实，真真假假，就像下棋"……这些不正是对中国传统文化之"影子性"的揭示么？由此观之，太极八卦、琴棋书画莫不是掩饰真相的"影子文化"，符号、象征、意境莫不是隐秘之事的包装，深藏其中的是难以估测的堕落迷失的人性。

无论《影》展示了多少中国传统特色的场景，运用了多少中国元素，它集中探讨的实际上是人性之内的"幽暗意识"。② 它更像是一部有着张艺谋浓

① ［德］海德格尔. 存在与时间. 陈嘉映，王庆节，译. 北京：生活·读书·新知三联书店，2000.
② "幽暗意识"是中国思想史学者张灏提出的观念，似乎与张艺谋借《影》所表达的人性主题相当契合："我们不仅需要看到人的善的本原，而尊重个人的价值；我们也同样需要正视人的罪恶性而加以防范"；"……儒家相信人性的阴暗，透过个人的精神修养可以根除，而幽暗意识则认为人性中的阴暗面是无法根除，永远潜伏的"；"……人是生存在两极之间的动物，一方面是理想，一方面是黑暗；一方面是神性，一方面是魔性；一方面是无限，一方面是有限。人的生命就是在这两极间挣扎与摸索的过程。"

郁个人特色的中国古装"黑色电影"。尽管张艺谋被看作是一位继承中国传统文化精神的导演，但是《影》的"影子文本"之建构和"影子文化"之解构，要比许多人期待和想象的复杂得多，我宁可称它为当代中国电影的"后传统"之作或"后古典"之作。

（作者系中国传媒大学戏剧影视学院副教授。）

家庭想象与新生代话语
——当代中国青年导演的家庭情节剧影片探析

Family Imagination and the Discourse of a New Generation:
Analysis about Contemporary Family Melodrama Films of Chinese Youth Directors

陆嘉宁

摘要：当下，从事小众艺术片创作的青年导演们重视人物的原生家庭，家庭成为不可忽视的存在，呼应着他们自己的人生体验。比起逃离家庭、漠视家庭的前辈"青年"，新一代导演的家庭叙事传达出对家庭完整、稳定的渴求：他们怀念旧式的伦理亲情，记忆中还残存有三代同堂大家庭的美好回忆，故而同情家庭中的祖辈或孙辈，批判受现实功利左右的中年人；他们不再需要打倒专制父亲，而是重塑父亲形象，这些父亲有人性弱点但内心有理想主义的光彩，是主人公认同的对象；他们表现出被父母遗忘、冷落的"留守"创伤，家庭并非束缚，而是幻想中的归处。

关键词：家庭叙事；家庭情节剧；青年导演

ABSTRACT: Recently, many Chinese youth directors who focus on art film pay great attention on family narrations. They depict family-of-origins of film characters elaborately. Family becomes some kind of important existence, which cannot be neglected. These family narrations in their films echo their own life experience. Compared with their rebellious predecessors, who despised and fled from family, the new generation directors convey the aspiration of stability and integrity of family life. They cherish the memory of conventional ethic and kinship, especially the extended family pattern with three generations. So they always sympathize with aged people or juveniles, meanwhile

criticize the utilitarian middle-ages. They have no urge to overthrow patriarchal system, they try to rebuild the image of father. Usually, those father characters in their works have human weakness but still hold idealistic hopes in heart, who are identified subjects of young filmmakers. And a lot of youth directors have noticed the traumatic experience of left-behind group, mainly children or teenagers. For the left–behinds, family is never a cage to break out, but a dream home to return.

KEYWORDS: Family narration; Family melodrama; Youth directors

本文主要关注20世纪70年代末至90年代初出生的导演群落,其中有些创作者积极靠近主流电影,成功执导类型片,赢得了投资和口碑;也有相当一部分坚持走艺术影展道路,用尽可能争取到的资金,拍摄反时下通俗流行文化口味而行之的小众电影。对于电影研究者和批评者而言,比起那些执导《七月与安生》《匆匆那年》等流行题材和类型的新生代导演,固守小众文艺片领域的青年影人,在艺术独特性和潜在共同趋势方面有更丰富的话题可供细读和发掘。其中值得玩味的现象之一,便是这些相对远离大众视野,仅在电影节崭露锋芒的青年创作者,他们并非毫无类型意识,多人不约而同地选择了最日常、最"不类型"的类型——家庭情节剧作为个人化叙事的容器,或是在其他题材中加入比重较大的家庭情节元素。

从First影展获誉的《告别》(德格娜导演)、《喜丧》(张涛导演),到斩获台湾金马奖的《八月》(张大磊导演),以及其他众多案例,足以使研究者将这些影片及其创作者作为集群来关注,思考其中的时代症候、集体心理与个性表达差异。须知,与好莱坞、日本等盛产家庭剧的产业基地不同,当下在中国主流商业电影的舞台上,家庭叙事已经被边缘化许久,在奇观汇集成的海市蜃楼之间,难觅普通市井人家平凡生活的影子。此时青年导演屡屡描述家庭,多半浸透着个人自传的色彩,成为商业片千篇一律景观中的异色;同时,家庭空间与其中的人物经他们的镜头过滤,折射出的是个体成长的微观轨迹,也偶有大时代的侧影和超越时代的普遍困境。如果说流行的商业化类型再造人们心目中想象的现实,那么这些青年导演的家庭叙事则尽可能将被忽略的日常放大给人看。

一、自传体："我"、家庭与变革的时代

20世纪五六十年代之交，法国电影新浪潮一代改写了电影艺术评判的规则，对全世界艺术电影场域产生了深远影响，特吕弗等人的电影实践也为青年电影人的自传体叙事提供了样板。自此，在大大小小的艺术电影节上，常见青年电影人自编自导以自身经历为蓝本的个人电影，复制《四百下》的轨迹，尤其以长篇处女作为多，当代最突出的典型便是戛纳电影节的宠儿泽维尔·多兰。近年，在First青年影展等艺术电影平台的推动下，中国年轻影人对私人记忆的影像书写也更加受到瞩目，获得小众赞誉或大奖青睐。虽然特吕弗提倡的"第一人称单数"电影早已成为国际通行的青年影人创作常态，但由于历史、社会和文化的复杂因素，这种借创作初期的作品描述私人经历的倾向，在中国"第五代""第六代"影人中并不多见。相比之下，当代青年导演的自传体作品更加坦白直接，以90年代至今的社会生活为背景，更接近同龄人的日常体验，大写的"我"字是他们作品中不容忽视的底色。

电影表现个体的青春和成长，当然并不只有类型化的青春片"堕胎+车祸+难到老"的单一套路，场景人物设置也并非局限于校园之中、同学之间，那些相对远离流行趋势与商业运作的青年导演，在表现青春期成长故事时，倾向于将个体的独特经历融入影片之中，以刻画内心动作的"人物驱动"见长，而非依靠"中二"、牵强的外部动作来支配苍白的人物形象；且剧作中的家庭叙事比重远高于主流青春片，也因此更具写实主义色彩，在叙事形式上与特吕弗的《四百下》、尼克尔斯的《毕业生》、多兰的《我杀了我妈妈》更接近。与家庭情节剧相结合的青春成长故事，将父母子女之间的代际冲突作为重点来描绘，不同于以青少年同龄人之间关系为主的校园青春故事，"家庭+青春成长"作品即使表现主人公的友情、爱情经历，父母和家庭成员的影响也如影随形。家庭常被比喻为社会的细胞，家庭空间作为重要的叙事空间频繁出现，相较被浪漫化的校园象牙塔，更能够折射中国社会十几年、二十年间的变化，有趣的是，青年导演们试图对影片背景里外部大环境的变化做"反寓言化"的处理，将叙事前景牢牢框定在个体身上，用生活流的含混暧昧与私人的独特感受去抵抗任何过度概念化的读解。

其中最突出的代表当属两部与内蒙古电影制片厂有渊源的青年电影作品——德格娜的《告别》和张大磊的《八月》。两部影片的创作者都出自电影人世家,受到来自父辈以及幼年时成长环境的熏陶,一部书写当下,另一部再现回忆。两位80后同代人看待父母一辈,将两个故事并置,后者无形中成了前者的前史铺垫;两部影片均由内蒙古电影制片厂导演麦丽丝投资,也印证了两个文本之间的亲缘关系。

德格娜自导自编自演的自传体作品《告别》,讲述了女主人公山山与感情破裂的父母之间剪不断理还乱的羁绊,正如德格娜本人的家庭背景,片中的父母以著名蒙古族导演塞夫、麦丽丝为原型,影片中出现了许多与蒙古族族裔相关的视听元素,却并没有过度突出影片的少数民族色彩,少数民族身份只是作为主人公生活的底色而存在。山山面对的成长困境与所有中国大城市独生子女,乃至全世界中产阶层叛逆青少年的境遇并无本质差别。至今在豆瓣上还能看到2014年7月由张懿发布的帖子,发在豆瓣群组"演员招募市场",替尚未开机的《告别》招募演员,见下图:

电影《告别》

来自:张懿　2014-07-24 10:22:31

电影《告别》导演:德格娜 拍摄地点:北京 所需角色:女一号:20岁艺术专业,英国留学归国。母亲是商人,父亲是导演,与父母关系疏离。不善表露感情,慵懒随和的个性和中性气质。执拗的个性,讽爽。言辞尖锐。　女一号男友:时尚富二代*英国留学归国。无所事事的啃老族,网游迷。酷酷的。有点搜和叨。　演员资料发到邮箱1250057658@qq.com -张懿

从筹拍阶段的启示多少能够看出,企划的重心落在青春成长故事上,对于男女主角的描述并不带有民族色彩,也看不出家庭情节剧的印记,无论少数民族、家庭元素是后来企划发展过程中的选择,还是最初就有构想,都不改变该片从创作者主观私人视角讲述故事的初衷。女主人公山山生活在大都市北京,离开国营体制"下海"的父母为她提供了较优渥的物质生活和海外留学条件,但这些并没有使她感到幸福,而是与父母关系更加疏远、紧张,一家人之间话不投机半句多,父母失和也间接导致了她与"富二代"男友之间的畸恋关系,主人公既厌倦男友的纠缠和控制,又戒除不了依赖,把对方当作逃避压抑的救命稻草。

疾病是家庭情节剧中常见的叙事元素,"家有病人"是很多家庭电影的戏

核,《告别》中父亲蒙受的癌症折磨,反而给了女主人公一个接近父亲内心世界的机会,从不情不愿到本能的责任感,再到完全的释然;而生命力日渐衰竭的父亲不得不正视已经长大、要求平等地位的女儿,你抽烟,我也可以抽烟!你喝酒,我也可以!当父亲生命晚期在病床上背过身去,对女儿说出"谢谢",父女间的龃龉烟消云散。

《告别》并非商业类型化的作品,甚至很多业内人士仅关注其展现电影人私生活的记录价值,对其视听语言上的简单朴素持负面评价,认为形式上既不够艺术,也不如很多主流商业片流畅。然而若从剧作的角度,《告别》有小心含蓄地构建家庭情节剧内部的二元对立系统,从女主人公的视角去看待经历了中国改革开放计划经济转型阵痛的父母:父亲对昔日国营厂的成就充满怀旧眷恋之情,仍在乎民族、传统和曾经的国有体制,因时代的变化而不适,显得沉默寡言、缺乏生趣;而母亲积极地拥抱了商品经济时代,身穿鲜艳亮丽的民族风格服饰,与父亲的质朴打扮形成对比,母亲与本民族传统之间的关系也是如此,民族元素只是帮助她获得经济回报的华丽包装,而不是心之所向。类似的对立还体现在居住空间、饮食元素等细节上,父亲新装修的房子里一定要有一幅草原奔马的图画,在奶奶家中自由自在,说蒙古语,吃蒙古族传统食物;而母亲的高级公寓、满桌佳肴与父亲格格不入,无论母亲怎样刻意示好,仍然无法与父亲进行正常的沟通,父亲的桀骜不驯和母亲的精于世故不断碰撞撕扯,主人公山山的情感认同则渐渐向多年疏远的父亲偏移,也许相对母亲的矫饰假面,父亲的暴躁阴郁反而更有真性情,指向了纯真的过往,不同于当下都市的虚幻喧嚣。

在本片中,国有企业改革的社会背景也许可作为父母感情失和原因的一部分,但不是讲述的重点,主人公流露出的态度甚至可以说是对大时代的拒斥。对于山山而言,这些都不重要,她只是一个"缺爱"的孩子,用表面的冷漠掩饰绝望,又因生离死别重燃对亲情的希望,她既不同于父亲,也不同于母亲,走自己的道路——一条与所有生活在大都市之中的青年人无异的道路,经历叛逆之后回归城市职员阶层的生活理想,工作、结婚、生子,过上平淡而幸福的生活。

青年导演刻画国企改革时期与后改革时代的家庭时,不约而同塑造出理想主义的父亲形象,与现实功利的母亲形象相对应,《告别》并非孤例。通过

这样的对立模式，主人公表现出的态度，往往是从精神上同情甚至认同父亲，但同时也客观地承认，那个父辈心目中的黄金时代已经一去不返，能够做的，只是站在父亲身边，目送时代的背影渐远。

《八月》在时代背景上可以被视为《告别》的前篇，青年导演张大磊自编自导，借主人公——少年晓雷的视角，追忆自己青春懵懂的"小升初"时代，那个时期，既是晓雷跨入青春期门槛的成长节点，也是父辈被生硬抛掷到市场经济洪流中的迷茫时刻。张大磊用黑白影像表现那段逝去时光，光影精致讲究，配乐灵动，风格上与纪实感粗粝的《告白》截然不同，令人联想起塔科夫斯基和苏联的"诗电影"，也凭借这份诗意和绵密斩获了台湾金马奖最佳影片奖项，对于一位刚刚拍摄处女作的青年导演而言，已是了不起的殊荣。

与《告别》异曲同工之处在于，《八月》也突出地将小主人公的自我置于影片最前景，一切皆从他的感知出发，对于体现在家庭生活中的成人世界秩序缺乏具有逻辑性的理解，对于悄然变换的大时代更是后知后觉，也因此让影片蒙上了一层主观的梦幻质感。然而，对于日常事务的仔细描摹又无比贴近无数同龄人的回忆，计划经济时代国营单位家属区的特有氛围——街巷的吆喝、大喇叭的广播、孩子们的吵闹、大人们纳凉闲话、人员混杂的职工影院……伴随着主人公和父亲的人生变故，还有家庭中亘古的世代交替、生老病死，这些注定逝去的事物构成了一曲哀婉的诗篇。许多指意模糊的意象提醒着时间和生命的稍纵即逝，譬如晓雷似梦非梦时看到肚破肠流的死牲；而结尾时绽放在照片中的昙花、父亲外出拍戏的留影又暗示了某种定格瞬间的可能。

在小主人公的日常生活里，有些回忆仅仅属于他自己，与伙伴的交情，对邻家"小姐姐"怀有情窦初开的稚嫩幻想，偷偷观察年长几岁的"混混"，既好奇又有几分崇拜……另一些回忆与家庭生活更紧密地交织在一起，片中的父亲作为国营电影厂的普通职工，内心仍有文艺青年的理想主义，时而怀念全厂职工一起会餐，一起参加集体活动的和乐融融，时而对即将到来的新型导演负责制踌躇满志，直到国有大集体宣布遣散成员，才不得不正视无所依傍的现实处境，放下自尊和理想，背井离乡讨份营生。而母亲身为教师，想法要务实得多，时不时与不识时务的父亲发生冲突，母亲对厂子领导的看

法，为儿子升学所做的努力都体现着她努力适应时代的心态，而非逆时而动，父亲被母亲数落着，能做的也只有看着《出租车司机》，对着空气张牙舞爪发泄。小主人公似乎是被父亲传染了理想主义，拿着父亲亲手做的双节棍——迷影情节在本片中处处显露，暗示着电影世家的渊源，银幕上的事物鼓舞着主人公的小小理想，面对权威做出蚍蜉式的反抗，双节棍打过厂领导家的孩子，也威胁过道貌岸然的老师，然而最终所有主人公心目中的"英雄"都低头归顺命运，甘心平庸，父亲也好，小流氓三哥也罢。晓雷也穿上了母亲费尽心力换来的重点中学校服，告别了旧时代。

整部影片当中，父子情是浓重的一笔，也不乏感人的瞬间，也因此有评论者认为母亲形象的塑造较弱。创作者有意让小主人与父亲有更多认同和共鸣，晓雷和父亲有许多二人单独的对手戏，而母亲较少获得这样的互动时刻，偶尔母子相处，也缺乏与父亲相处时的诗意氛围，而是更加写实的环境，被现实的嘈杂萦绕。创作者非常隐晦地表达了对时代变迁的情感态度，经济环境的改变编织在亲戚、邻里之间的日常对话中，小主人公是疏离的旁观者也是冷静的见证人。

二、女性视角："我"与"女儿"身份

从女性角度讲述的青春故事近年来更加频繁地出现，在青年导演勇于尝试的独立电影领域，留守少女的形象群体逐渐清晰起来。伴随中国城市化大潮，进入大城市务工的人口越来越多，大规模人口迁移留下的是老人和未成年人，社会新闻层出不穷的报道足以说明此问题之突出。与那些父母进城打工，自己在乡间与老人一起生活的男性同龄人不同，留守少女们不得不面对更多歧路甚至危险，性和生育的阴影像原罪一样笼罩在女性头上，她们的青春更加艰难和残酷，以她们为主人公的故事，片中的家人往往是并不光彩的角色。女导演黄骥先后拍摄了《鸡蛋和石头》（2012）、《笨鸟》（2017）表现留守少女群体。《鸡蛋和石头》讲述了14岁留守少女住在亲戚家中，被长辈性侵后的心灵创伤。《笨鸟》是一个略似韩国金基德《撒玛利亚女孩》的故事，16岁的留守少女林森在学校被霸凌，母亲远在广州，性的神秘阴影在她周围暗涌：与闺蜜梅子出去玩，不料梅子被灌醉性侵，两人断交；林森的母

亲回乡发现女儿的异状，强迫她分开腿查看，毫不顾及孩子的尊严和内心苦闷；……贯穿全片的线索是林森和梅子偷走校园霸凌者的手机，卖给陌生人，创作者借现代通信工具手机来诠释人的异化，血缘亲情只能靠冰冷的工具维系，而女主人公借助工具，去寻求人与人之间的直接接触，哪怕是畸态的，仍欲罢不能。

在留守少女的故事中，父母的形象是缺位或失格的，仅仅在伤害或悲剧发生之后才后知后觉地出现，而和少女一同留守乡土的亲人，要么是混沌度日的老者，要么是冷漠的监护人，甚至是逾越道德界限的罪人。留守，与出走恰相反，不是为了寻找自由，而是幻想家庭的回归，哪怕现实中并无可能。

青年男性导演陈卓的《杨梅洲》从另一种角度讲述了留守少女的故事，该片并非自传体，但导演自编自导，将镜头对准自己的故乡湖南，取材于真实事件，大部分角色使用非职业演员，写实气息一样浓厚。通过对比，能看出偏自传体叙事与非自传在风格上的细微差别，叙事更加客观，"我"的色彩淡化。与上述几位女导演拍摄的影片不同，陈卓赋予影片更多视角，不仅从聋哑少女小梅的角度，也分别从小梅之父张昊阳、梅父的年轻情人小静的角度去讲述故事。该片是一部典型的家庭情节剧，关乎责任和道德抉择。基层警官张昊阳与妻子离婚多年，前妻再婚，两人的聋哑女儿小梅寄养在外公家，与外公、舅舅一起生活，孤独的小梅不知如何面对性的萌动，渴求温暖的她在懵懂中与舅舅发生不伦关系，怀孕流产；张昊阳一直追求酒吧歌手小静，小静性格叛逆，不肯与张确定恋情，小静与赌鬼母亲的关系也水火不容，当小静怀上张的孩子，搬进张昊阳家中，却发现张的聋哑女儿小梅也搬来与父亲同住。懵懂少女与成熟女性的对位在女性青春故事中渐成常态，小梅与小静从剑拔弩张到彼此接受，有种同是天涯沦落人的共鸣，在小静的调解下，张昊阳与小梅也逐渐亲近起来，为了让小梅与张昊阳父女团聚，获得久违的父爱亲情，小静做掉了孩子，独自离开。不同于上述青春故事，小梅的青春期迷惘只占据整个故事的一部分，更加有光彩的形象是叛逆的小静，她因糟糕的原生家庭而缺乏安全感，也因此拒绝过多付出情感，怀孕促使她尝试家庭生活，与张昊阳同居，但小梅的存在仿佛让她看到了昔日的自己，最终她选择放弃这段自己并不确定的恋情。至于张昊阳这一人物，他对于比自己年轻很多的情人充满怜爱，也许内心隐藏着他自己都不清楚的父爱本能和责任

感,最终在面对怀孕流产的女儿时,他真正地完成了父亲角色的代入。小静也选择回到自己家中,去面对远不完美的父母。

借破碎家庭讲述青春痛楚的"双女主"电影还有《少女哪吒》(2015),青年导演李霄峰凭此片获得金马奖最佳新导演提名、釜山电影节竞赛单元提名,影片改编自"70后"女作家绿妖的同名小说。绿妖作品不多,作品主题常有浓厚的女性主义色彩,在男性导演的镜下,原作品的女性视角有些许流失,两个少女之间的交往略显生硬,不够自然,远不如更主流的《七月与安生》清新流畅。主流商业作品在刻画青春飞扬的主人公时,更倾向于将家庭中的代际冲突一笔带过,似乎在刻意避免中年人的沉重心思带跑了影片的主题,然而,就像其他青年独立电影一样,家庭叙事在本片中发挥着更重要的作用。

《少女哪吒》的女主人公王晓冰成长于一个破碎的家庭,母亲徐宛清是学校老师,外表端庄优雅,离异和前夫再娶对她打击很大,对于女儿充满了病态的控制欲,恨不得无孔不入地监视女儿的一切。观众借王晓冰好友李小路的视点观察这对母女,陈旧的家里给人以压迫感的存在,王晓冰的率真和叛逆反衬着母亲的矫饰,明明生活已经支离破碎,成年人仍故作姿态。揭露成人世界的虚伪是20世纪西方家庭情节剧的鲜明主题,从《无因的反叛》到《毕业生》,每当成人粉饰太平,对青年人进行说教,主人公都会忍不住戳破"皇帝的新装"。从社会话题的角度,中国的离婚率十二年来不断走高,男性发达之后抛妻弃子已成为当代社会生活的叙事原型,"大城市的父亲"透露出的不仅是单亲问题,更暗示着地域、经济、社会地位之间的鸿沟,以及个体的自私和责任感缺失;陷入控制欲和歇斯底里的发妻,在《告别》等片中也有淋漓尽致的描绘,这两类原型糅合在《少女哪吒》当中。李小路眼中的王晓冰,从原本光芒四射的存在,渐渐变得黯淡、乖戾,从"模范生"变成了"问题少女",种种挫折使晓冰以决绝的姿态进行最后的反抗,这样的结局早有铺垫,少女晓冰独自面对一屋子各怀心思的长辈,痛斥他们道貌岸然之下的卑琐,她割破手腕,像哪吒一样用剔骨还肉的方式回敬失格的父母。片中的家庭、教育、社会皆表里不一,令人窒息,晓冰最终消失在河边,以此拒绝生活的平庸与乏味。

在上述一系列以女性视角讲述的"青春+家庭"故事中,母亲形象在大

多数时候是负面的，或功利或守旧，父亲则干脆缺席。女主人公的成长往往要依靠一位替代母职的同代人，以姐妹情谊代替母女之间的代际传承，这个同代姐妹无论在生理和心理的成熟度上都高于主人公，又能够将所有成人世界的秘密坦言相告或戳穿其残酷本质。这是一种特殊的、带有强烈女性色彩的叙事模型，若将主人公性别置换为男性则难以成立。"女儿"作为一种家庭成员身份，往往是家庭权力链条中最弱势的一环，与其他女性建立同盟，指向了一种新型的家庭和亲情关系，虽然影片中"新型家庭"的试运行往往以失败告终，但人物之间互为镜像，彼此重叠，仍然为人格的成长与独立指明了路途。

三、时代症候：家庭解体与社会转型

近年主流商业电影在合家欢式的家庭影片创作上有过尝试，如黄磊的《麻烦家族》、张猛的《一切都好》等，但上映后口碑不佳，且多翻拍自外国著名导演的作品，这不由得让人质疑中国家庭情节剧电影的原创能力。这些翻拍片并未汲取原作精髓，且家庭情节剧相当于特定地区、人群的私生活记录，外国故事无法与中国现实无缝对接也导致作品风貌生硬无趣。长此以往，甚至形成一种印象，家庭题材对于中国主流商业电影来说意义不大，留给电视剧去讲家长里短便好。然而在日本、韩国及好莱坞，家庭剧成本中等，回报可观，并不至于如此不受待见，想来此差异也属中国特色的电影类型生态。

走上中小成本独立电影之路的青年导演们仍在开掘家庭叙事的可能，他们天然地更加关注远离大时代主流的边缘人群：一方面，中国的城市化和现代化正在加速发展，广大乡村、少数民族地区的传统生活方式遭遇到前所未有的剧烈冲击；另一方面，近十几年来中国人口加速老龄化，城市养老尚不完善，大批欠发达地区的青壮年赴大城市务工的现实又加剧了乡镇农村的老龄问题。上述社会问题反映在青年导演的作品中，家庭情节剧成了最恰当的容器，电影中传统家庭的解体是中国社会转型的缩影。

典型作品如张涛的《喜丧》，该片在第10届First青年影展上获得最佳影片、最佳导演奖，获得评委王家卫的赞誉，比之为中国的《东京物语》。小津的名片道尽了日本昭和后期大家庭解体的凄楚，但哀而不伤的气质与本片的

激励批判仍属不同维度,小津乃至当下日本家庭情节剧通常将家庭解体视为不可避免的现实接受下来,正如小津曾引用的一句话,出自日本作家芥川龙之介笔下——"人生悲剧的第一幕,从成为父母子女那一刻便开始了。"世代交替,亲子渐行渐远便是悲剧,即使衣食无忧、父慈子孝的家庭也难以避免,这是日本步入超富裕社会之后的感慨;而对于正处于现代化加速期的中国社会而言,经济的匮乏、城市化的诱惑更加剧了传统人伦的崩塌,悲剧冲突更加惨烈。

《喜丧》全部由非职业演员出演,视觉风格走写实路线,剧作层面带有浓重的情节剧色彩,略显刻意。主人公老妇林郭氏有四子二女,老妇人最初出场时,满头白发,穿着整洁,精神颇矍铄,但随着剧情发展,她的面貌日益憔悴落魄。和《东京物语》的叙事框架略似,得知自己将被送入养老所,林郭氏提出去各个子女家住,在老人眼中,住养老所如同入活人墓,去子女家仿佛一场告别,渴望重温亲情,却经历了冷入骨髓的失望。

大量情节表现林郭氏与子女之间情感付出的不对等,她每日跪拜菩萨佛像,祈求子孙平安,却被晚辈们视为累赘;她手上一直缝制绣花鞋垫,微不足道的心意没有人领情;她攒了一点点钱,给晚辈花很大方,却被女婿怀疑偷钱;她是个爱整洁利索的女人,却被三儿媳视同垃圾,碰过的东西都要丢掉,最后被二儿子夫妇赶到摇摇欲坠的破屋中,蓬头垢面与牲口同住。林郭氏在子女家见识了人情似纸,万念俱灰,此时想去养老所而不可得,原本避之不及的地方,现在只盼能远离子女获得解脱,她患上的"笑病"似在嘲笑自己费心养育子女毫无意义,而她每每不自觉的发笑又令子女做贼心虚,变本加厉对她施以虐待。与林郭氏形象相关联的是一些象征传统的符号,除了菩萨像,还有祖传的首饰、广播里的戏曲,子女们不尊重这些寄托着老人生活意义的事物:菩萨像被儿子摔得粉碎;首饰被她四散给了子女后辈,只换来一时片刻的虚假笑脸;在儿女家渐渐听不到爱听的戏曲,取而代之的是流行音乐,过世之后儿女大办丧事,请来的"戏班子"低俗无比,宣泄着乡村的性压抑,丝毫没有对逝者的追思或敬意可言。片中出现过很多次镜子,林郭氏的身影在镜子里从完整到破碎,对应着老人的心境;从有"家"到无"家",老人的物质和精神不断被剥夺,子女们貌似也各有苦衷,大城市在本片中是不出场的巨大存在,召唤着年轻人,而乡村就像主人公老妇人一样,

是人人嫌弃的累赘。

当青年创作者们的目光投向城市家庭,老人依旧是他们关注的对象,表面上老年人群的生活与创作者们的个人经验最为遥远,不像讲述青春故事那么顺理成章,但从家庭中"弱势者"的角度管窥当代中国人伦关系,老少两类主人公的作用其实异曲同工。在城市家庭剧里,经济匮乏产生的矛盾往往不是最核心的,围绕着家庭责任,精力、情感付出才是对人物的考验,孤独的父辈与忙碌的子辈之间相隔的不仅是年龄岁月,更是中国社会加速变化导致的巨大代沟。

2017年First青年影展最佳演员获得者是涂门,这位蒙古族演员曾出演《告别》中父亲一角,此番在青年导演周子阳自编自导的《老兽》中再次出演父亲并获奖。不止一次在青年导演的家庭剧中饰演父亲,这不只是涂门个人演艺生涯的巧合,艾丽娅、王德顺也在青年影人作品《盛先生的花儿》中出演了与以往形象相近的角色,青年导演的家庭剧已经渐成潮流,这些并非一线的中年、老年演员被发掘出来,他们擅长演绎的人物类型在家庭故事中占据着显要的位置。

《老兽》的故事发生在内蒙古鄂尔多斯,主人公老杨是当年鄂尔多斯经济勃兴时捞到第一桶金的乍富阶层一员,但此后生意破产,老境颓唐,无所事事。他动用妻子手术费引发了家庭矛盾,先是子女上演绑架亲父的荒唐闹剧,后是老杨将子女告上法庭,导演周子阳在影展官网的导演阐述中提道:

> "我出生在内蒙古西部。现在,那里的人,就像沙漠里一种叫'蒺藜'的植物,以伤害他人作为自己的生存方式。这正是我这部电影所要表达的困境。有一天,我得知我亲戚家的孩子们,绑架了他们的父亲。他们家庭发生的这个事件引发了我要拍成一部电影的念头。在这样的时代环境下,经济能力开始成为社会的价值体系和评价准则。人们在不确定的环境里进退两难、举步维艰,我们不断面临选择,这些选择又充满道德的困惑。这正是这部电影中的角色与生命的处境。"

《老兽》中的老杨暴躁好赌,浑身劣气,私自卖掉淳朴老友的骆驼,又挪

用病妻的治疗费,人格瑕疵如此明显;但他也曾是大方慷慨的父亲,霸气外露的"杨老板",当子女摔门拒绝他的请求,甚至暴力绑架他,摧折了他对亲情的最后念想。如果老杨仅仅因为性格、道德问题导致其与子女不睦,尚不足以打动观者,20世纪90年代以来经济变革给人性带来的冲击才令人震动。资本原始积累的偶然性,时不时地突然洗牌,让人际关系染上势利的色彩,个人的心态也更容易迷失。家庭与亲情的荒疏正如影片中被沙漠吞噬的草原生态,在荒漠中矗立的高楼大厦仿佛超现实主义的魔幻景观,主人公对于本真初心的一丝丝执着外化为幻想中的动物意象。

北京电影学院青年电影制片厂出品的《盛先生的花儿》更加淡化经济问题带来的矛盾。青年导演朱员成身兼导演和编剧,该片改编自美国小说,从女主人公保姆棉花的视角观察一户大城市家庭:男主人公盛先生年轻时是运动员,年纪大了仍体魄健壮,然而受阿尔茨海默病困扰,生活不能自理;其女盛琴是典型的大城市中产,有车有房,有钱雇保姆,却没有时间和耐心陪伴老父,婚姻不幸,与青春期儿子的关系也十分紧张。棉花自己的人生困境与盛家的旧事构成了镜像,她的非婚孕事重演了盛先生年轻时的荒唐,两人的"相知"是过去与当下的错位对接,也导致了盛琴对棉花既依赖又猜忌的复杂心理。表面上,影片戏份最重的人物是棉花,但打工者、小三、怀孕的话题并不足以让这部影片制造更沉重的现实共鸣,正如片名昭示的那样,盛先生的孤独、追悔,与女儿的隔阂,与儿子的断绝,以及女二号盛琴的颐指气使和不通情理……这些家庭剧情节体现出的都市病才是影片的核心。棉花作为人物是相对简单、平面的,远不如《一次别离》中的保姆立体复杂,她如同一剂来自诗意远方的良药,一曲动情的"花儿",以自身来医治这个家庭的旧疾。棉花的名字、她的故乡、她哼唱的民谣都指向一种回归纯真的愿望,影片结尾,盛先生弥留之际,与棉花"扮演"的亡妻"正式成婚",溘然长逝;棉花则离开了欲望横流的北京,以一种过度理想化的姿态回归田园,用自然美景为都市病和家庭病作结。

结 语

家庭情节剧电影并非中国银幕上的新事物,但这一叙事类型的繁盛与衰

微,以及其呈现出的家庭样态,在每个时代都有其新意,因为比起其他天马行空的类型片,这个最不"类型"的类型与现实生活最为接近,能够相对直观地借家庭——社会的细胞,管窥大时代全貌。因为种种主客观原因,当下大量初出茅庐的青年导演尝试家庭叙事,"当代青年眼中的家庭"这一创作趋势即使无法涵盖中国家庭千差万别的现实状况,至少代表着青年一代对当下中国式家庭关系的想象——一种带有自身主观印记的心理印象。

 这些步入而立之年的创作者,大多数人接受过电影专业训练,有大学学历,生活相对安逸,是按部就班成长的一代。他们作品中的家庭与所谓前辈创作者相比,有继承更有独特性;对比外国同龄人的创作,也因国情世态而异。

 回顾"第五代"导演的青年时代,他们倾向于构建历史中的家庭和作为民族寓言载体的家庭,以抗争和"弑父"为底色,潜意识根源是时代创伤;以"第六代"为主的创作者作为"青年导演"登场时,开始关注城市与当下,却明显对家庭叙事欠缺兴趣,像是一种精神上的逃亡,主人公远离家庭,无父无母,孤单漂泊,叙事中恋人、伙伴关系远重于家庭关系,80年代末的心理阴影如同幽灵,隐而不显。而当下的青年导演们,是没有经历过政治创伤的一代,社会的持续稳定意味着比以往更稳定的成长环境,"中产阶级"式的家庭观逐渐成形,由此而来的想象和批判终于与西方家庭情节剧传统接轨。

 这一批创作者更加重视人物的原生家庭,家庭成为不可忽视的存在,呼应着他们自己的人生体验。比起逃离家庭、漠视家庭的前辈"青年",新一代导演的家庭叙事传达出对家庭完整、稳定的渴求:他们怀念旧式的伦理亲情,记忆中还残存有三代同堂大家庭的美好回忆,故而同情家庭中的祖辈或孙辈,批判受现实功利左右的中年人;他们不再需要打倒专制父亲,而是重塑父亲形象,这些父亲有人性弱点但内心有理想主义的光彩,是主人公认同的对象;他们表现出被父母遗忘、冷落的"留守"创伤,家庭并非束缚,而是幻想中的归处。

 再看外国那些迫切渴望"脱壳自立"的同龄人,远到《毕业生》,近到《我杀了我妈妈》《妈咪》等影片,外国青年导演镜头下的主人公对自身主体性有更加明确的认知,为实现个人欲望,与家人沟通、争执,最终解决问题,获得独立,家庭本身并不是他们的目标或理想,表面理想的中产家庭可能虚

伪可厌，破碎的家庭也不见得是创伤的来源。而中国当代青年导演的作品，对于"家庭"往往流露出更多依赖和期待，始终强调主人公作为家庭一分子的身份，而非完全独立的个体。可以看出文化的差异，也有切实的社会问题作为背景。

值得肯定的是，在类型生态单一、同质的中国电影环境里，青年导演和中小成本独立电影为当代中国家庭的银幕呈现贡献了可贵的尝试，也许能够曲折地对主流商业电影产生影响。另一方面，优秀的家庭叙事往往润物无声，不做惊人之语，在电影节和艺术电影的场域，中国青年导演并非只有政治表达、民族寓言的道路可走。

（作者系中国传媒大学戏剧影视学院副教授。）

谈情说爱又十年

——2009年至2018年华语爱情电影的发展轨迹与创作特征

Another decade of love and romance:
the development trajectory and creative features of Chinese romantic films from 2009 to 2018

刘硕

摘要：爱情电影是电影市场的重要创作类型，2009年《非常完美》的出现为国产爱情电影创作带来了新气象，在叙事模式、视听策略、人物造型等方面对此类型影片的创作产生了深深的影响和启迪。从2009年到2018年的十年间，爱情电影花样翻新，惊喜不断，呈现出与以往截然不同的创作倾向和呈现方式，成为愈发繁荣的中国电影市场不可或缺的重要构成。本文试图以近十年爱情类型电影为研究对象，梳理其发展轨迹，分析成功的秘诀与失败的根源，为今后的创作提供一点有益的启示。

关键词：爱情电影；发展轨迹；创作特征

ABSTRACT: Romantic movie is an important genre of creation in the film market. The appearance of Sophies Revenge (2009) has brought new atmosphere to the creation of domestic romantic movies. In terms of narrative mode, audiovisual strategy and character modeling, it has deeply influenced and enlightened the creation of this type of movies. During the ten years from 2009 to 2018, as an indispensable component of the increasingly prosperous Chinese film market, romantic movie presents a completely different creative trend and presentation mode from the past. This paper attempts to take romantic movie in the past ten years as the research object, sort out its

development track, analyze the secret of success and the root cause of failure, and provide some useful inspiration for future creation.

KEYWORDS：Romantic movies；development track；creative characteristic

在2018年末首届海南岛国际电影节闭幕式的舞台上，曾经主演经典爱情电影《浓情巧克力》的朱丽叶·比诺什和约翰尼·德普手挽着手在18年后再度同框，令所有影迷激动不已，眼前的一切美好得近乎不真实。这种感叹不仅仅因为相隔银幕、远隔重洋的著名演员突然变得近在咫尺，更因为银幕情侣仿佛代言了美好的爱情，见到他们一如感受到了爱情神话的兑现。这是电影的力量，更是爱情电影的魅力。同时，这也是引发这篇论文写作的起点，这一起点似乎过于感性，但毫不妨碍我们探寻关于爱情电影的理性之光。

选择以2009年这一时间节点作为研究的起点，原因在于这一年由金依萌执导的《非常完美》在暑期档上映，该片以类型化的叙事方式、崭新的视觉造型带来了耳目一新的气象，不仅成为国产爱情电影中的标志性作品，更对此类型电影在创作方向和风格样式上产生了深深的影响和启迪。从2009年到2018年的十年间，爱情电影花样翻新，惊喜不断。它成为中小成本电影中性价比最高的电影类型，并多次成为票房黑马；它亦成为新导演处女作的首选类型，为导演队伍培养了一批新生力量，特别为女性导演施展才华提供了舞台。十年间，爱情电影呈现出与以往截然不同的创作倾向和呈现方式，无疑是愈发繁荣的中国电影市场不可或缺的重要构成。未来，爱情电影依旧会是重要的创作类型，因此，它需要不断地被反思、被审视，才能挖掘新的创作力和生命力。本文试图以近十年爱情类型电影为研究对象，梳理其发展轨迹，分析其成功的秘诀与失败的根源，为今后的创作提供一点有益的启示。为了使思考和分析更为全面，更具有指导意义，本文将研究视野放置在整个华语爱情电影之中。

一、发展轨迹与创作倾向

2009年电影《非常完美》的出现开启了爱情片创作的新模式，其叙事技巧、人物造型及视听策略与以往的国产爱情片截然不同，而是与好莱坞爱情类型影片更为接近，这或许与编剧、导演金依萌留学美国学习电影制作的经

历不无关系。影片呈现出的主题欢快、色彩明快、节奏轻快的风格为国产爱情片的创作带来了新气象,成为新的标杆和参照。同时在学术领域,该片也引发了学界对"小妞电影"这一爱情片亚类型的讨论和研究。"小妞电影"是 20 世纪 90 年代中期欧美兴起的一种新型电影类型,直接来源于浪漫喜剧,准确地说,它是介于爱情片与喜剧片两大类型之间的一种亚类型,特指以年轻女性为主角,诙谐时尚的浪漫爱情轻喜剧。①这一类型的影片一般都有建立在恋爱上的故事线,情节是好莱坞经典情节剧和爱情喜剧的起承转合三段式剧情。电影的发展过程是这个女性在追寻事业和爱情的途中获得自我成长的过程,也是克服自身障碍的过程。

在《非常完美》的影响和启发之下,国产爱情片开启了借鉴国外"小妞电影"的创作倾向。随后的 2010 年集中出现了《杜拉拉升职记》《摇摆 de 婚约》《爱出色》等题材、风格相似的影片,它们都是以都市年轻女性的职场经历为故事背景,以有情人终成眷属为"happy ending"。但遗憾的是,它们都只在形式上做足了功课,却未能刻画出饱满的人物形象。从故事题材到人物造型,可以看出这三部影片都明显受到美国经典职场题材影片《穿普拉达的女王》的影响。《摇摆 de 婚约》和《爱出色》索性都聚焦于时尚圈,但是并没有像它们参照的影片那样,塑造"典型环境"中的"典型人物"。《杜拉拉升职记》改编自同名畅销小说,影片却只局限于她的情感之路,既没有看到女主角的职场作为,也没有看到她的真正成长。但无论如何《杜拉拉升职记》成为徐静蕾转型执导商业片的起点,也让她成为首位进入"亿元俱乐部"的女导演,这也算是女主角在戏外的"升值"成长吧。

2011 年初,曾经影响了一代人的经典偶像剧《将爱情进行到底》上映了电影版,那时候还没有 IP 的概念,但这部电影绝对是主打怀旧卖点的开山之作,从此,"怀旧"作为对爱情的纪念形式,成为爱情片的常用元素。同年年末,《失恋 33 天》作为最"接地气"的爱情片出现了,影片并不追求造型上的流光溢彩,而是生动、细腻、有趣地刻画了每一个人物,台词俏皮逗趣,结构也并不拘泥于类型化格式,却将爱情与喜剧巧妙结合,成功地实现了在电影市场的"以小博大",成为将"小妞电影"本土化的经典之作。而有趣

① 鲜佳. "小妞电影": 定义·类型. 当代电影, 2012 (5): 46.

的是，这一成功案例并未被复制效仿，或许因为《失恋33天》胜在对人物的细腻刻画和个性化的台词处理，这源自编剧的专业素养、知识储备和自然天成的语言表达方式，所以，外表容易效仿，但需要日积月累修炼的功力并不是一朝一夕可以习得的。与这种"接地气"又"小而美"的爱情故事属于"同款"的是2010年的香港电影《志明与春娇》，该片的编剧导演彭浩翔同样也具有良好的文字功力和敏锐的观察力，对人物和生活的表现力生动细腻。此后，"志明春娇"系列亦成为重要IP，分别在2012年和2017年推出了后续作品。

再次燃起爱情电影热点的是2013年薛晓路编剧、导演的《北京遇上西雅图》。如果说《失恋33天》是继《非常完美》之后最具"小妞电影"气质风貌和形式特点并将其本土化的电影作品的话，那么《北京遇上西雅图》则是将"小妞电影"这一浪漫爱情喜剧类型规范复制的代表之作。在成为导演之前，薛晓路本身就是一名训练有素的编剧，这为故事基础提供了保证，故事背景刚好发生在国外，又使得影片的环境造型、气息风貌与国外"小妞电影"非常贴近，毫不刻意，而具备问题意识的创作构思和类型化创作手段则是让该片能够在诸多国产爱情影片中脱颖而出的重要原因。一如薛晓路在导演阐述中所言："虽然有着诸多想法，落实到故事还是要循着某种规律，这规律是和观众的共谋，是你情我愿的平衡。《天使爱美丽》《真爱无敌》《漂亮女人》《当哈利遇到萨莉》《西雅图夜未眠》《诺丁山》……一票规律鲜明的爱情浪漫轻喜剧是我的标本。情节流畅，情愫微妙，台词俏皮，人物鲜明，影画漂亮，清晰的主题暗藏于叙事。这些是《北京遇上西雅图》的自觉选择，希望这个选择是正确的。"① 事实证明，这个选择是正确的，影片再次提升了国产爱情电影的创作水准，在思想性、艺术性、类型化上树立了新的行业标尺。

在《北京遇上西雅图》之后，《致我们终将逝去的青春》上映，这也是一部很有票房影响力的作品，影片融合并放大了青春元素和怀旧风格，可以说在以"小妞电影"模式为主导的爱情片创作领域开掘了一种崭新的创作思路，当然，我们也可以说它开启了青春片的新的表现方式。总之，这种从校园到社会、从青涩到成熟、从同窗到陌路的聚散离合的情感发展和故事走向，

① 薛晓路.《北京遇上西雅图》导演阐述. 艺术评论，2013（6）：66.

成为此后很多影片的创作"套路",如紧随其后于2014年上映的《匆匆那年》和《同桌的你》,以及2016年的《陆垚知马俐》。有趣又巧合的是,这些影片皆非绝对原创,《致我们终将逝去的青春》和《匆匆那年》均改编自同名小说,而且这两部小说基本走红于同一时代,《同桌的你》灵感来自20世纪90年代的经典流行歌曲,《陆垚知马俐》的创作参考则是经典爱情电影《当哈利遇到萨莉》。而遗憾的是,这些作品就效果而言都没有超越它们的原作。这类爱情片基本上属于爱情类型与青春类型的杂糅。说到青春类型,这里还想要提及的是,就类似表现内容而言,同一时期的台湾青春片《那些年,我们一起追过的女孩》和《我的少女时代》在对青春行为的呈现和情感的刻画上更加真实细腻、生动鲜活,由此才引发了观众强烈的怀旧情绪,值得借鉴。

怀旧风潮基本持续了两年左右,此后,在爱情片的内容生产上,创作者在借鉴与原创上努力寻找平衡点,力图花样翻新,并呈现出如下特征:

第一,继续对现实生活进行敏锐捕捉,将当下婚恋现状中的热门现象、敏感问题作为戏剧核心,拉近作品与观众的距离。如表现所谓"大龄剩女"恨嫁的问题,如《剩者为王》(2015)、《咱们结婚吧》(2015)、《超时空同居》(2018)等。

第二,如果说以《非常完美》《失恋33天》为代表的影片以女性为主角,侧重呈现女性成长的话,那么从《北京遇上西雅图》开始,则注重了对男性角色的成长描写。在近期的爱情片中,越来越趋向于呈现男女双方在相互影响下的各自成长变化,例如《喜欢你》(2017)、《超时空同居》(2018)。

第三,近年来,很多爱情片不只满足于讲述一段人物关系,而是在一条主线贯穿下,刻画几组年龄、身份不同的人物,呈现不同的情感关系,如:《全城热恋》(2010)、《爱LOVE》(2012)、《恋爱中的城市》(2015)、《咱们结婚吧》(2015)、《从你的全世界路过》(2016)。事实上,这种剧作方式并不新鲜,早在20年前便已出现,张杨导演的处女作《爱情麻辣烫》就是这样的爱情片,故事中呈现了不同年龄段的六个恋爱、婚姻关系,让人耳目一新。

第四,将成功的作品进行IP开发,如《咱们结婚吧》源自同名热播电视剧,《志明与春娇》系列、《前任攻略》系列、《北京遇上西雅图》系列皆源于第一部作品的口碑和影响力而将自身孵化打造为IP。

第五,新导演试图在人物关系的设定和呈现上注入新的元素。比如,许

宏宇在《喜欢你》中将主人公设置为身份、性格反差很大的一对男女；肖洋在《二代妖精之今生有幸》（2017）中索性设计了人妖恋；苏伦在《超时空同居》中设计了不同时空的男女的相识、相处、相恋。

二、创作特征与爱情"标配"

在各种题材、类型的影片中，爱情片和青春片往往被认为是最容易操作的那种，这当然是一种"误认"，误认为我们生活中最熟悉的东西就最容易写，其实不然。当《非常完美》《杜拉拉升职记》等"看上去很美"的浪漫爱情片出现并走红之后，人们对爱情片的误会似乎又加深了，很多人又误认为只要邀请到颜值好的演员，再搭配以时尚的衣着、华丽的都市景象，甚至到国外取景拍摄，有了这些"标配"，一部爱情片就十拿九稳了。正是因为存在着这些误解，十年来电影市场上爱情片很多，但真正高品质、好口碑的作品屈指可数。

质量、口碑兼优的爱情片基本都收获了不错的票房，比如《失恋33天》《北京遇上西雅图》《后来的我们》等，当然有的爱情片并没有好到惊艳，却拥有着令人意想不到的票房收入，比如《从你的全世界路过》《前任攻略3：再见前任》。然而无论如何，票房虽然不代表观众的认可，但体现了观众的选择。任何成功都是不可复制的，但每一份成绩的取得一定都有迹可循，都值得我们去拆解、去分析。下面我们就从成败得失的经验中总结提炼高质量的爱情电影应具备的特征与"标配"。

第一，能够拉近作品与观众距离的选材。爱情是很私人的事情，但是爱情故事要具有最大的共性，让观众产生最大限度的共鸣。从获得观众认同的爱情片中，我们可以发现，与当下现实联系紧密的爱情故事更容易收获观众。《失恋33天》中描绘的失恋与分手在现实生活中人人都会经历，作者恰恰又通过俏皮、解恨的台词帮助主人公反省、自愈，观众也在其中收获了治愈，找到了情感的出路。一如编剧鲍鲸鲸在其同名小说的封面上标注的那样——"小说，或是指南"，这个作品成为失恋过或者正在经历失恋的男孩女孩的情感指南，这就最大限度地拉近了作品与观众的距离。与之相似的是《前任攻略3：再见前任》，事实上，"前任"系列的前两部并未引起巨大的影响，它

们更像是一场寻常的寻爱攻心计，而"前任3"将平凡男女在分手后的悲伤和纠结、试探和挂念，以及交往中的不忠诚、不信任跃然于银幕之上，观众找到了巨大的共鸣和强烈的代入感，与其说在观赏电影，不如说是在审视自己，这就不难理解为什么有的观众会哭晕在影院里。如果说这两部影片在情感呈现上更倾向于个体体验，那么《北京遇上西雅图》则精准地聚焦于社会大环境下的婚恋现象种种，具有很强的话题性，可以引发观众对当下婚恋观的思考、讨论，同时，导演也运用了娴熟的视听手段为观众打造了一个好看的故事，通过对男女主人公相处细节的细腻描绘，给予了观众答案，实现了爱情片对观众的引导。

　　第二，刻画可信可爱的人物。成功的爱情片都有让观众能够记得住并喜爱的男女主角，他们甚至应该是一部爱情片的代言人。能够让观众记得住就是要求人物要有辨识度，要有特点，而且这些特点最好和银幕下的我们具有一些共性，是普通观众共性的高度集中和提纯；能够让观众喜爱的前提是首先被观众接纳，那么前文所述的共性或许正是接纳的前提。人物在故事中要有变化、有成长，这个过程正是让观众慢慢认可他们、喜欢他们的过程。回想《失恋33天》中的黄小仙和王小贱、《北京遇上西雅图》中的文佳佳和Frank、《志明与春娇》中志明和春娇，我们在他们的言行举止中看到了他们的习惯、特点，在故事中看到了他们的变化、成长，他们宛若现实中的你我，他们打造着我们期待的爱情神话，于是因为这样的人物，我们愿意相信他们演绎的世俗神话。当观众相信并喜爱了人物，就代表着电影被观众接纳了，这甚至也为续写他们的故事打下了良好的基础。承接人物这一话题，好的角色既需要剧本提供的夯实基础，也需要选对演员。对于爱情片来说，打造具有CP感的银幕情侣很重要。说到外国经典爱情片，我们便会想到梅格·瑞恩和汤姆·汉克斯、茱莉亚·罗伯茨和休·格兰特、朱丽叶·比诺什和约翰尼·德普，他们已成为爱情片的重要一部分。合适的演员会与角色之间建立互相成就的关系。近十年，白百何、汤唯、周冬雨相继成为浪漫爱情喜剧的"御用"女主角，她们的灵气和演技相互作用，为作品加分不少。

　　第三，不忽略配角人物的塑造。在爱情片中，除了男女主人公，通常还会有家长、闺蜜、兄弟、同事等相关配角人物的设置，这些人物并不需要全面刻画，但也应该认真对待，发挥他们不可或缺的剧作功能。事实证明，好

的配角可以成为一部爱情片的点睛之笔。比如在《剩者为王》和《后来的我们》中父亲的独白都成为影片最大的亮点。

第四，懂得借鉴与模仿的区别。模仿到的只能是外在形式，而有效的借鉴是学习到作品核心和内涵。比如，刘江导演在其执导的电视剧《咱们结婚吧》受到赞誉之后，试图乘胜追击，打造同名电影，他的诉求就是打造中国版的《真爱至上》。2003年的英国电影《真爱至上》迄今都是非常经典的爱情片，故事发生在西方最重要的节日圣诞节，讲述了十组人物关系，十个爱情故事。每年圣诞节很多影迷依然会将重温此片作为带有仪式感的固定节目，足见它在中国观众心中的地位。遗憾的是，最终《咱们结婚吧》没有如愿地成为中国版的《真爱至上》，它甚至没有收获如其同名电视剧那样的关注度。所以在借鉴国外佳作的时候，我们不必动不动就立打造中国版的某某某这样的 flag，而是要潜心研究原作的魅力在何处，它的戏剧核心和人物关系置换到新的时间地点是否具有可行性。在执导《海洋天堂》之后，薛晓路有了第二次与江志强的合作。江志强将好莱坞经典爱情片《西雅图夜未眠》拿到薛晓路面前，问她这个故事能不能改。薛晓路在重看一遍之后认为这个故事修改成功的可能性很小，因为它和目前中国的现实差距太远，毕竟《西雅图夜未眠》中的两个人在什么都不知情的情况下就走到了一起，这在当下中国的可信度是很低的。但是她很喜欢《西雅图夜未眠》里对经典影片《金玉盟》的那种重读方式，于是就像《西雅图夜未眠》是向之前的《金玉盟》致敬一样，我们看到的《北京遇上西雅图》不仅在内容上巧妙实现了对《西雅图夜未眠》进行本土化改编的策划初衷，更在情节、类型和主题上精准地完成了对原作的承接，使向经典致敬具有了实在的意义。在此之后的《北京遇上西雅图之不二情书》中，她又一次致敬了经典的《查令十字街84号》，以不见面的书信方式完成了爱情关系的建立。

第五，从职业素养层面来说，爱情片的编剧和导演需要具备敏锐的洞察力和成熟的爱情观，以及与生俱来的幽默感，毕竟好的爱情电影应该可以满足观众内心的情感诉求，为观众带来欢笑和感动，也带来爱的信念、勇气和力量。在某次编剧论坛上，编剧李潇曾经说没谈过三次以上恋爱不要当爱情片的编剧。这样讲当然不是说谈过很多次恋爱就可以当爱情片的编剧，而是说编剧必须首先熟悉你的写作对象，在此基础上才可能对你的写作对象产生

认知，形成自己的态度和观点，并在作品中将其传递，而不是闭门造车那些生硬随意的冲突和你侬我侬的情话。在创作《北京遇上西雅图》时，作为编剧导演的薛晓路就说："尽管影片是个格局并不太大的'爱情故事'，但是仅停留在爱情本身，确实不能让我自己感到满意和满足。"① 于是她将赴美生子、第三者、同性恋等时髦又敏感的社会现象囊括其中，为故事、为人物所用，探讨了幸福和金钱的关系，打造了一部充满话题性的作品。在此之后的《北京遇上西雅图之不二情书》中，她又以书信的方式提出了相爱的双方应该是心灵伴侣这一对爱情的思索。而且在这部影片中有大量对古诗词的运用，这自然是编剧文学素养的体现。

生活中，我们会说，爱情不是必需品，但有了它，生活会锦上添花，这是所谓过来人在历经情感浮沉后得出的对待爱情的理性态度。爱情电影是令人回味无穷的世俗神话，它写尽古今中外、古往今来的悲欢离合，它不仅是一个故事，更是一个释放情感的出口，寻找答案的指南，因此永远不会缺少观众。所以，爱情或许不是必需品，但爱情电影一定是！我们期待下一个谈情说爱的十年。

（作者系中国传媒大学戏剧影视学院副教授。）

① 薛晓路.《北京遇上西雅图》导演阐述. 艺术评论，2013（6）：65.

《四个春天》：用爱雕刻时光
Four Springs: Sculpture In Time With Love

徐立虹

摘要：从拍摄视角、影像风格、心理认同机制等角度分析纪录片《四个春天》，影片对人与自然和谐相处，以及纯洁本真的人性、充满爱的人际关系的温暖呈现，成功用记录影像的方式暂时缓解了现代性语境下人类的心灵危机。而对中国古典美学传统中"观物取象"和"赋比兴"手法的运用则让影片在主题表达和视听语言上继承了中国艺术传统，对在时光流逝的生命残酷中坚韧精神力量的礼赞更是让"日新之谓盛德，生生之谓易"的美学思想得到了生动体现。

关键词：凝视；电影时空；现代性；审美王国

ABSTRACT: This paper studies the shooting perspective, image style, and psychological identification mechanism of Four Springs, a documentary film. Warmly presenting the harmonious coexistence between human and nature, the pure and true human nature, and people's loving relationships, the film successfully alleviates the spiritual crisis of human beings in the context of modernity. This documentary inherits Chinese aesthetic tradition by using the ideas of "representing things by symbols" and "poetry-making through narrative, analogy, and association" in its thematic expression as well as visual and aural language. Its paean of resilient spirit in the cruel elapsing of life time vividly manifests the aesthetic thought of "daily renewing it is called full virtue" and "generating life is called Change."

KEYWORDS: gaze; Space and time in film; modernity; the aesthetic kingdom

"平和的歌声，融在暖意盎然的日常角落，生命的真谛，诠释欢聚别离的终

极孤独。纪录片固有的边缘性、控诉性，在明亮的心中消弭无形。"这是2018年FIRST影展最佳纪录片《四个春天》的获奖词。素人导演的第一部作品，4年的拍摄时间，250多个小时的影片素材，1年零8个月的后期剪辑……使得这部即将登陆全国院线上映的纪录片呈现出完全不同于其他院线影片的独特气质，然而如果你热爱生活，相信真情，就会发现任何对这部纪录片的溢美之词都实至名归。

一、影片制作缘起：因爱而生的家庭影像

2012年，被豆瓣网友亲切称为"饭叔"的陆庆屹在网上发表了记录父母生活点滴的日记《我爸》《我妈》，生动可爱的人物和饱含深情的文字使得两篇文章在短时间内就获得上万次转发并引发了大家的强烈共鸣和热议，人们争先表达了对"饭叔"父母的极大兴趣和祝福。网友们的热情促使陆庆屹决定用影像去记录两位老人的"普通生活"，制作一部真正献给父母的纪录片。

从2013年至2016年，陆庆屹开始利用每年春节回老家贵州独山过年的时间，用一台相机去拍摄相濡以沫50多年的父母在"四个春天"里的暖心故事。对于陆庆屹来说，《四个春天》的拍摄和制作无关乎上映和得奖，"我特别喜欢我爸妈，他们的一举一动我都觉得特别可爱，值得记录，比如吃饭走路这些，我都觉得好可爱啊，所以拍了大量的素材。后来才想剪成一段浓缩的时光……你有一个影像作品有更多人看，更多人喜欢，当然更好。但对于我来说，能带父母来北京看片，就已经成功了。"[①]

这种因爱而生的纯粹创作初衷使得《四个春天》得以用最真切的目光去观察生活，亲情、爱情、邻里情被不加任何修饰地质朴呈现在粗粝影像上，并使得这部纪录片完美地契合了苏联电影大师安德烈·塔可夫斯基对于艺术作品的最高期许："热爱生命的艺术家的工作本身就是一种心灵的努力，目的在于使人变得更为完美：一个美丽世界，以其和谐的感性和理性，以其高贵

① 《他们的生活不沸腾，始终如春天般温暖》，第12届FIRST青年电影展导筒系列专访，"导筒directube"公众号2018年7月24日。

和自持来赢得我们的心。"①导演对父母的爱成为《四个春天》成功的最大保证，因为对于任何艺术形式而言，内涵和情感都应先于创作技巧，而这也是这部真诚的纪录片带给当下电影创作的最重要启示。

二、对生活的真诚凝视："每个家庭都有自己的诗意"

众多优秀的电影导演，如伊文思、安东尼奥尼、安德烈·塔可夫斯基、小川绅介都曾强调在影片创作实践中对生命的凝视和倾听的重要性，只有用心灵去观察生活，摒弃虚伪空洞的陈词滥调，才能拍摄出真正的艺术影像。《四个春天》无疑就是一部用真诚的眼睛去凝视故乡的人和风景的影片，"我觉得美好的事物是藏在生活里的，每个人都应该更留心自己的生活。"②正是由于这样的创作理念，才使得影片可以透过深情质朴的镜头捕捉到个体生命的生动气韵和自然风物的美好变幻。

1. 切近平视的拍摄视角和客观的人间观察

由于是拍摄自己的父母和熟悉的故乡，《四个春天》获得了纪录片创作中最难能可贵的拍摄视角，儿子目光的深情凝视使得观众可以最近距离地走近两位老人的日常生活和心灵世界。而拍摄者与被拍摄者之间的亲密关系也使得陆庆屹的父母在镜头前毫无压力，自由本真地呈现原初的生活状态。

深情切近的拍摄姿态使得影片成功捕捉到了一家人四年间在小镇生活中的无数美好细节和暖心时刻：过年熏制的红亮亮的腊肉香肠，庭院里的红灯笼，一家人包饺子、放烟花，爸爸写春联，妈妈开心地计划年夜饭的菜单，父母携手相伴上山采蕨菜，两位老人互相染发、理发、喝交杯酒、唱山歌，妈妈洗菜择菜、摘花椒、包粽子、养金鱼、浇花、为未出生的孙儿做鞋子，爸爸拉二胡、吹箫、拉手风琴、用电脑剪辑软件剪视频、养蜜蜂，余姨妈来串门唱起当年的平塘对歌，邻居老人送来发了新芽的蜡梅……摄影机镜头自由欢快地游走在这个充满爱的小院里，深情淘气地看着妈妈坐在柚子皮上做

① [苏]塔可夫斯基. 雕刻时光. 陈丽贵，李泳泉，译. 北京：人民文学出版社，2003：23.
② 《"把遗忘的东西唤醒过来"：走进<四个春天>对话现场》，"广州国际纪录片节"公众号2018年8月11日。

活,爸爸看到燕子归来像孩子一样兴奋,而两位老人也会时不时开心地和镜头后的儿子互动一下:捧着新开的金银花凑到镜头前,配合儿子的要求拍摄各种姿势的二人合影……两位老人相濡以沫的幸福生活和故乡小镇的和谐温情被真诚的创作者如实地记录在这份家庭影像上。

更难能可贵的是,导演并没有因为是拍摄熟悉的家人和生活就过多地介入自己的个人感受。相反,导演选择了冷静节制的影像处理方式,通过如实还原生活中自然的片段感给观者留下由自己经验去填补的感受空间。"说到平衡,我不太喜欢过度渲染情绪的东西,所以我会在悲喜两端都有所保留,淡化那些刻骨铭心的时刻。我更多希望呈现给观众的是,人生在漫长时间里的起伏。这也是每个人必然要去面对的。"①

因此,在《四个春天》里很少看到人物的特写镜头和刻意的情感渲染,即使在后半段姐姐去世的悲伤段落,导演也依然选择使用中近景镜头去记录一家人生离死别的痛心时刻:姐姐和儿子佟畅在病床上笑着合影,一家人乐观坚强地在病房唱"阿哥阿妹情意长",妈妈强忍着泪水给病入膏肓的姐姐洗脚。

在四年的拍摄过程中,导演也开始逐渐从生活的参与者到有意识地保持一定的客观观察距离,"会把父母逐渐变成一个观察对象,远处凝视他们的生活和生态。"② 影片中有三个令人印象深刻的长镜头:镜头在门外深情地凝视着各自在两个房间中忙碌的父母,父亲坐在电脑前听音乐唱歌,妈妈在缝纫机前做衣服,整个家宁静祥和,让人看到了幸福的最好模样;父亲和母亲去山上踏青,在细雨中哼唱《青年友谊圆舞曲》,镜头并没有紧紧跟拍上去,而是在一旁静静地看着父母在故乡的风景中携手同行的身影;母亲不舍地送别回家过年的外孙佟畅和儿子返京,因为怕儿子拍到自己流泪假装进屋,再次出来时却发现儿子的镜头依然在注视着自己。夜色中车子渐渐远行,而母亲却依然站在家门口直到孩子们消失在街角……

2. 深情质朴镜头下的坚韧生命力量

陆庆屹对父母最崇敬的地方就是两位老人对待生活的乐观态度。那种面

① 《陆庆屹:"四个春天"聚焦在生活本身》,"林赞说"公众号 2018 年 7 月 4 日。
② 《<四个春天>温暖治愈,平凡又特别的家庭影像》,"北京百老汇电影中心"公众号 2018 年 9 月 20 日。

对各种生活困境却依然"强韧,又柔软的精神力量。"①

在《四个春天》中最显著的体现便是一家人贯穿全片的歌声,大家时常会在饭桌旁、山间小路上随时哼唱起欢乐的山歌,擅长二胡、小提琴、手风琴、箫等各种乐器的父亲更是常与母亲在庭院里开心地合奏。

"人无艺术身不贵,不会娱乐是蠢材。"音乐的力量不仅带给父母一个个明媚的春天,也支撑一家人最终走过了姐姐患病、离世的艰难时光,痛失爱女曾经一度使父母的生活陷入了对往事的回忆,两位老人开始不断翻看之前的家庭录像:1997年的春节全家团圆,2008年上山砍柴,2010年全家去拉垄沟游玩……母亲也开始隐隐担忧:"如果我不在了,你爸怎么面对这个家?"然而,两位老人并没有被生活的苦难所击垮,春天燕子归来时我们再次在父亲的脸上看到了久违的笑容。天台上的花次第盛开,一家人重新恢复了往日的生机,歌声又开始出现在这个可爱的院落里,"我亲爱的手风琴你轻轻地唱,让我们来回忆少年的时光……那道路引导我们奔向前方。"(苏联歌曲《朋友》)

"坚韧而温柔的人,会对生活怀有感恩之心。"②在陆庆屹深情质朴的镜头下,父母丰裕的生命力量被一点一滴地汇聚起来,最终形成了整部影片宝贵的精神气质。在《四个春天》里处处体现出两位老人朴素的人生哲学,母亲教导儿子要自立自强,父亲则坚持"每天为家多做一件事情",并对所有新鲜事物保有好奇心,默默地修家里的板凳和电灯,有趣地将腰鼓制作二胡,学习微信和剪辑软件,拥有了自己的"新玩具"电子琴……陆庆屹曾说:"每个家庭都有自己的诗意。"影片中的"诗意"既体现在导演父母对生活、子女、艺术和自然的热爱上,更存在于人们在面对生命易逝和人生苦厄后依然能够继续乐观坚强地积极面对生活的态度中。

3. 时间、空间作为重要角色

除了生动可爱的人物形象,在《四个春天》中另一类重要的角色便是时间和空间。片名"四个春天"就简明地点出了影片所记录的时间切片,全片的整体叙事结构按照时间顺序讲述在这四个不同春日光景中发生的故事。大

① 《陆庆屹:"人需要去凝视自己的生活"》。
② 《四个春天》感恩节版海报宣传语。

地回春、柳树新枝、刺梨发芽、燕子归来、万物生长等季节轮回中的风物变幻成了影片的重点呈现对象,在这四年间的时光流变中出现了众多反复重复的日常场景,如熏制腊肉香肠、放烟花、吃年夜饭、上山踏青、燕子回巢等,人与时间的关系及对自然变化的依恋便无声地通过镜头语言表达出来。

进入第三个春天,父母因思念姐姐而每天反复观看之前的家庭录像。影片中的时间开始回溯到20多年前,昔日一家人的欢声笑语和亲密无间的温馨场景让观众动容,并得以从一个更长的时间维度中去理解一家人难舍难分的感情。多个时空影像的穿插让《四个春天》"现在式"的情感表达得到了更为厚重的展现,也让人们对亲情有了更深的感悟。

《四个春天》还使用了中国古典美学传统中的"观物取象"和"赋比兴"手法来进行主题表达和电影剪辑,如姐姐在影片中的第一次出场及孩子们过年归家的场景,便与春日燕子归巢的镜头剪辑在一起。几次"燕子归巢"与"游子返乡"不仅是串联起故乡"四个春天"的重要时间符号,也是形象表述和有效承载子女与父母之间亲密关系的情感元素。

此外,位于黔南地区的故乡独山县也是作者镜头的深情凝视对象。从最开始完全凭自己的直觉去进行拍摄,到有意识地去关注人物与周围环境之间的关系和变化,导演陆庆屹也在《四个春天》的制作过程中不断地去思考纪录片的创作理念并调整自己的拍摄方式。塔可夫斯基在《雕刻时光》中曾写道:"一部成功的电影,风景的质感必须要能够让人充满回忆和诗意联想。"[1]在《四个春天》中,家中小院的天井、故乡的野山和平静的水塘等场景多次作为人物活动的重要空间出现在影片中。尤其是片中几次出现的水塘旁固定机位拍摄的静观镜头,从最开始的一家六口人陆续从水塘边走过,到后来缺少了姐姐的身影,生命逝去的哀伤和岁月变迁的不动声色通过空间镜头的剪辑得到了展现。

美丽家乡的自然风光和这幅伊甸园般的原始图景不仅倾注着导演对这片土地和风景的情感,更是感染观众、唤起人们对故乡和亲人思念的重要因素。一如王国维在《人间词话》中所言"昔人论诗词,有景语情语之别。不知一

[1] [苏]塔可夫斯基. 雕刻时光. 陈丽贵,李泳泉,译. 北京:人民文学出版社,2003:25.

切景语,皆情语也。"①

将时间和空间作为重要角色,使得《四个春天》在某种意义上成为一种回归现象学叙事的纪录片,它通过仰观俯察的观物方式让影像呈现出一种本真的生命质感,并与影片热爱自然和生命的主题完美地实现了契合。

三、现代性语境下的心灵救赎

《四个春天》对父母生活和故乡风物的本真呈现让观众暂时忘却了现代都市里的喧嚣生活,获得了一种人与自然和谐统一的难得生命体验。在这个世界里,父亲、母亲过着自给自足的农耕生活并乐在其中,他们在田间种植花椒、土豆、辣椒等作物,磨豆浆、熏腊肉、养蜜蜂……劳动不再是现代社会使人异化的生存手段,而是重新成了目的和自由、幸福的显现。燕子是"四个春天"接连到访故乡小镇的使者,使用机械钟表和数字计量时间、季节的现代方式被影片摒弃,让生命回归到了久违的自然节奏和律动之中。

除此之外,一家人喜爱的歌曲也多是在歌颂秀美的大自然和美好的人类情感,如"春风呀吹醒了凤凰山呀,山下的流水映(哪)蓝天呀。杨柳(呹)轻轻(者)点头笑呀,桃花也悄悄地红(啊)了脸(哪)。""春季里呀么到了这,迎春花儿开。"(青海民歌《花儿与少年》),"在我心灵的深处,开着一朵玫瑰,我用生命的泉水,把它灌溉栽培。"(《心中的玫瑰》),"春来桃花满树开,一叶小舟荡波来。"(贵州平塘对歌)等。在一次导演访谈中,陆庆屹曾提及拍摄《四个春天》也希望能够记录故乡充满生活气息的"田园"生活方式和风俗,并认为这是农业社会的最后写照。"长期以来,独山人一直维持着由土地而自然生发的社会生态,这种乡村生活在现代进程的蚕食下,逐渐在消失,我想留下一些记忆的物证……离开家乡很多年之后,你再回去看会发现那些特别美好的东西,那不仅仅是我的情怀,家乡还保留着一些在城市里你看不到的生活样貌,包括农业社会遗存下来的对天地的敬畏。"②

① 王国维. 人间词话译注. 施议对, 译注. 长沙: 岳麓书社, 2010.
② 《<四个春天>温暖治愈, 平凡又特别的家庭影像》, "北京百老汇电影中心"公众号 2018 年 9 月 20 日。

而无论是网友们对陆庆屹最初的豆瓣日记《我爸》《我妈》的热议,还是各大媒体平台对纪录片《四个春天》的积极反馈和强烈推荐,都会不约而同地提及陆庆屹的文章和影片可以唤起人们强烈的情感共鸣及对现代中国人的重要意义,这些评论认为陆庆屹父母朴素如诗的生活点滴、真挚的亲情和对当下生活的感恩与珍惜用最真实的温暖打动人,它们唤醒了大家早已遗忘的东西,并可以让人们在为生活奔波的路途中安顿心灵。

《四个春天》之所以能够在当下社会文化语境中获得如此高的评价,主要在于成功用记录影像的方式暂时缓解了现代性语境下人类的心灵危机。海德格尔曾说:"都市社会面临着堕入一种毁灭性的错误的危险。"① 在这个"欣赏和劳动脱节,手段与目的脱节,努力与报酬脱节"② 的由众多无生命部分组成的机械生活世界里,人类被永远束缚在整体中一个孤零零的断片上,每个人都把自己变成了冰冷机器上一个断片。对于处于无"家"可归状态的现代人的这种巨大矛盾困境,海德格尔寄希望于精神"还乡","诗人的天职是还乡,还乡使故土成为亲近本源之处。"③ 席勒则主张回到审美的王国实现心灵救赎,在那里人类摆脱了一切束缚,从各种物质和精神压力中解放出来,并恢复了遭到近代文化和技术时代割裂的人性的完整和自由。

而人们对自然风景及还在自然状态的人性的喜爱则是因为"这些对象就是一种意象,代表着我们失去的童年,这种童年对于我们永远是最可爱的;因此它们在我们心中就引起一种伤感。同时它们也是一种意象,代表着我们的理想的最高度的完成,所以它们激发起一种崇高的情绪。"④ 此外,不同于其他类型影片被人为建构和操控的虚构影像,记录影像复制现实的独特能力也被格里尔逊、安德烈·巴赞、克拉考尔等众多电影理论家视为"对现代性中人类状况的一种深刻救赎"⑤。通过复归阿尔弗雷德·诺斯·怀特海所言的"辛辣,珍贵和具体"的事物直接经验,纪录片得以通过拍摄具体的"生活世

① [德] 海德格尔. 人,诗意地栖居. 郜元宝,译. 北京:北京时代华文书局,2017.
② [德] 弗里德里希·席勒. 审美教育书简. 范大灿,冯至,译. 上海:上海人民出版社,2003:48.
③ 同②.
④ [德] 弗里德里希·席勒. 论素朴的诗和感伤的诗. 古典文艺理论译丛. 北京:人民文学出版社,1961 (2).
⑤ [美] 伊恩·艾特肯. 现实主义、哲学和纪录片. 王迟,译. 世界电影,2013 (1).

界"而与被重新编码的拼贴、虚假的后现代拟像和媒介景观实现了成功的对抗。

因此,《四个春天》对人与自然和谐相处及重返自然规律的乡村生活的真实记录,对纯洁本真的人性、充满爱的人际关系的温暖呈现,让人们重新看到了一种"完整性"和"无限的潜能",而父亲、母亲对艺术的挚爱更是让异化、分裂的现代人重新通向自由之境,进入审美王国,并实现了感性与理性的内在统一。

结 语

真诚的创作态度及对生活的深情凝视使得《四个春天》获得了艺术作品最宝贵的特质:情感的真挚。影片质朴的镜头有力地传达了人物坚韧的生命力量和朴素的人生哲学,而对自然风物的依恋和"田园"生活方式的真实呈现更是唤起了观众心底的强烈认同和共鸣。在都市中辛苦打拼的人们在陆庆屹的《四个春天》中重新发现了生活中被忽视已久的温暖和美好,怀念自己远在家乡的亲人。

影片的最后一个镜头极具象征意味,同时也是蕴含着导演最深切情感和奠定影片整体基调之处。姐姐去世后,去山上的墓地陪伴女儿成了老两口的日常生活,他们在女儿的坟边种上了土豆、辣椒等作物,让曾经荒芜的空旷之地开始出现勃勃的绿色生机。在第四个春天的细雨中,父亲、母亲撑着伞望向远山,再次携手唱起了那首熟悉的《青年友谊圆舞曲》:"蓝色的天空像大海一样,广阔的大路上尘土飞扬。穿森林过海洋来自各方,千万个青年人欢聚一堂。拉起手唱起歌跳起舞来,让我们唱一支友谊之歌……"

同一个镜头画面中"生"与"死"两种视觉元素对比强烈地并置其中,在一个原本象征着死亡的空间场景中,我们却被画面右边两位老人的身影所深深感染:在时光流逝的生命残酷中,父亲和母亲互相扶持一路走过,他们维持着自己生命的尊严,并始终保有向上的力量。"日新之谓盛德,生生之谓易"[1]的中国传统美学思想也在《四个春天》娓娓道来的影像叙事中得到最

[1] 周易译注. 周振甫, 译注. 北京: 中华书局, 1991: 235.

终的体现，影片结尾以一组家庭影像日记的快速蒙太奇剪辑记述了父母的最新生活，他们快乐地在天台上吹着蒲公英，演奏起新的乐器……歌声再次回旋荡漾在故乡充满希望的春天里，歌颂着幸福的时光。

（作者系中国电影艺术研究中心博士后。）

身份转型与类型探索
——2010年以来中国演员转型导演的喜剧电影创作

Identity Transformation and Type Exploration:
Comedy Film Creation by Chinese Actor-turned-Director Since 2010

季华越

摘要：进入2010年，中国电影产业实现了跨越式发展，这也意味着电影人不能再沿着既定的轨迹发展，必须试着跳脱出之前的"舒适圈"。在此背景下，一些明星演员在有了大量拍片实践经验的基础上，开始尝试进行电影创作。而喜剧片，成为许多演员转型导演的首选。本文讨论了2010年以来演员转型的导演的喜剧电影创作，可以看出在新的市场环境之下，原行业内的人通过摆脱自身既有的框架，寻求在新时期下更进一步突破与发展的路径和途径，以此来体现出中国电影多维度多元化的发展态势。

关键词：国产喜剧电影；类型化；演员转型；电影产业

ABSTRACT: China's film industry achieved leapfrog development in 2010, which also means that filmmakers can no longer follow the established trajectory of development, must try to jump out of the previous "comfort zone". In this context, some star actors began to try to make films on the basis of a large number of practical experience. And comedy, became the first choice of director of a lot of actor transition. In this paper, by discussing the transformation of the director since 2010 comedy film creation, as can be seen under the new market environment, the people within the industry through the existing framework itself away, seeking further breakthroughs in the new period and the development path and the way, in order to embody the Chinese movie multidimensional di-

versified development trend.

KEYWORDS: domestic comedy film; film genre; actor transformation; film industry

一、一种现象：明星演员的跨界与转型

中国电影在百余年的发展过程中，"演而优则导"是一个非常常见的现象，前有赵丹、韩兰根等人，20世纪90年代比较有代表性的有姜文、徐静蕾。追溯近十年来演员转型导演的源头，周星驰可以说是从90年代以来由喜剧演员转行做导演最有影响力的导演之一，尤其是在他之后转型拍喜剧的，都或多或少受到了他的影响，例如大鹏在《缝纫机乐队》中的造型，几乎就是对于周星驰一贯穿着打扮的模仿，可见其影响。不仅是周星驰，其实八九十年代的香港喜剧电影人（刘镇宇、王晶等人）一以贯之的后现代风格，及其运用的戏谑、解构等形式，可以说几乎是影响了当下年轻一代喜剧影人的创作，现如今的国产喜剧电影，也基本上是以这种形式表现的，通过夸张的动作、恶搞、无厘头的方式及对比度极高的色彩来博人眼球，给观众以强烈的视觉冲击。

不难发现，越来越发展的电影市场给了这些演员转型导演拍片的机会，而近几年这些演员转型做导演所拍摄的题材，几乎以喜剧电影为主，最主要的原因在于喜剧题材比较好把握，喜剧性在一定程度上跟通俗性是相关的，通俗的东西就有市场，因此观众喜欢看，回报率也比较高。

表1：2010年以来演员转型导演喜剧片信息一览[①]

片名	上映日期	编剧	导演	出品公司	票房	豆瓣评分
《人在囧途之泰囧》	2012.12.12	徐峥/丁丁/束焕	徐峥	光线影业等	12.67亿	7.4
《分手大师》	2014.6.27	俞白眉	俞白眉/邓超	光线影业等	6.65亿	5.0

① 票房数据来源：猫眼电影专业版app。

片名	时间	编剧	导演	出品方	票房	评分
《老男孩之猛龙过江》	2014.7.10	肖央	肖央	乐视影业等	2.08 亿	5.7
《煎饼侠》	2015.7.17	大鹏/苏彪	大鹏	万达影视等	11.62 亿	5.9
《港囧》	2015.9.25	束焕/苏亮/徐峥等	徐峥	光线影业等	16.14 亿	5.6
《一个勺子》	2015.11.20	陈建斌	陈建斌	业余时间等	2248.5 万	7.7
《恶棍天使》	2015.12.24	俞白眉	俞白眉/邓超	橙子映像等	6.48 亿	4.0
《唐人街探案》	2015.12.31	陈思诚/程佳客等	陈思诚	万达影视等	8.18 亿	7.5
《陆垚知马俐》	2016.7.15	哈智超/文章等	文章	宸铭影业	1.91 亿	5.4
《大闹天竺》	2017.1.28	束焕/丁丁	王宝强	乐开花影视等	7.56 亿	3.7
《缝纫机乐队》	2017.9.29	大鹏/苏彪	大鹏	万达影视等	4.57 亿	6.6
《唐人街探案2》	2018.2.16	陈思诚	陈思诚	万达影视等	33.97 亿	6.7
《一出好戏》	2018.8.10	张冀/郭俊立/黄渤等	黄渤	光线影业等	13.55 亿	7.1

通过这样一个统计我们可以发现，很有标志性的作品就是2012年徐峥导演的《泰囧》，这部影片不仅收获了高话题性和高票房，也开启了近十年来演员跨界拍喜剧片的热潮。这种现象在2015年发展到了高峰，而且这些影片的票房成绩也很令人瞩目，都在十亿上下，除了一部非常与众不同的《一个勺子》。同时，这些影片也出现了票房和口碑在一定程度上不成正比的问题。这种现象的出现让我们思考，演员转型的导演虽然在电影资源的整合及票房号召力上有很强的能力和影响力，但往往因为电影的质量和内容不高，或者是不能在前作基础上有进一步的提升和进步，因而出现票房口碑两极化的现象，而且近几年，在电影市场的快速发展下，电影的观众也越来越被培养起来，通过大量的观片实践，也有了一定的观影经验和影片评价标准，因此相信票

房口碑两极化这种现象也确实表现出明显改善。

1. 固定人设：演员作品的角色设定与社交媒体上的形象定位

大鹏自 2007 年担任搜狐脱口秀《大鹏嘚吧嘚》主持人，对一些社会现象、网络现象发表自己的看法，这一时期确定人设，积累了明星资源。2012 年开拍的《屌丝男士》已至第四季，大量明星出演在网络上造成轰动。这是大鹏与"屌丝"形象的一次互相成就，他在《屌丝男士》中的 loser 形象，表现了小人物的喜怒哀乐，引起了许多网友的共鸣。"可狂欢宣泄的、可互动加速的《屌丝男士》通过网络，在有相同需求的人们中间建立起了牢固的社会联系和认同，逐渐拥有了庞大的粉丝群体。"① 《屌丝男士》可以说是大鹏对于喜剧的初步尝试，同时，在这部网剧中，他也邀请了许多明星客串出演，也使他的明星资源得到了进一步积累。

"大鹏的'互联网 + 脱口秀'和'互联网 + 短剧'的媒体融合实践结合粉丝数量不断积淀，已经为《煎饼侠》这匹票房黑马的横空出世做好了准备。"2015 年《煎饼侠》在这种背景之下应运而生。《煎饼侠》又为大鹏赢得了一定的市场和观众，因此他又在 2017 年拍出了表达自己音乐梦、摇滚梦的《缝纫机乐队》。

2. 明星光环：粉丝基础和公众影响力

美国的迈克尔·戈德海伯在 1997 年发表的《注意力购买者》中认为，当今社会是一个信息过剩的社会，在信息泛滥的时代，人们的注意力是最重要的，因此他提出了"注意力经济"的概念，注意力能直接产生经济效应。② 邓超是话剧演员出身，之后专注于电视剧，代表作品有《少年天子》《幸福像花儿一样》《甜蜜蜜》《你是我兄弟》。2007 年，邓超通过《集结号》开始拍电影。2013 年，他开始尝试跨界发展，注册了天津橙子映像传媒有限公司，出品话剧、担任动画电影配音等。2014 年 6 月开通微博，同时，他与俞白眉合作导演的《分手大师》上映，8 月参加综艺《奔跑吧兄弟》。

通过微博与综艺节目的双向互动，邓超积累了一大批粉丝，而他与妻子

① 杨柳.《煎饼侠》：一场"互联网 + 电影"的"屌丝逆袭"梦. 当代电影，2015（9）：46.
② 靳文华. 话题导演与话题电影——以《人在囧途之泰囧》、《致我们终将逝去的青春》和《小时代》为例. 当代电影，2013（8）：124.

孙俪的互动，也使"好男人"形象为他圈粉无数。除了粉丝，还有对他幽默的形象颇有好感的普通观众，这些人也成了邓超电影的主要观众。2015年的《恶棍天使》虽然是邓超与孙俪联袂出演，两人为宣传电影一起参加了不少节目，使这部影片获得了巨大的关注，虽然取得了6亿多人民币的票房，但是影片的质量让人不太满意。然而正是这种"明星光环"带给了邓超及其作品巨大的关注度，这样的"光环"本身就是一种宣传，一种加持。

二、类型探索：自我狂欢式的喜剧表达

"自我狂欢"表现在由演员转型的导演所拍摄的影片的故事都带有一些自传色彩，或者表达自己的个人情怀，或者是在影片中邀请圈内好友友情出演。

在题材上，这些影片多为本土化的选题，主要表现小人物的喜怒哀乐，塑造的接地气的小人物和反英雄式的人物，能引起大多数普通人的共鸣。而这些影片的主题则多为中年危机、逃避现实与表达个人情怀。表现逃避现实、中年危机比较有代表性的作品是《泰囧》《港囧》。在两部影片中，徐峥饰演的主人公与妻子都有一些问题，通过一种出走的方式，在这个过程中一边实现自己的目标，一边发现自己的内心，从而获得新的成长，认识到家庭的重要性。以追寻梦想为主题的有《老男孩》《煎饼侠》，这类影片聚焦小人物的喜怒哀乐，重点讲述了主人公从草根小人物到"个人英雄"的转变过程，比如"在《煎饼侠》中，大鹏关于'屌丝逆袭'所领悟到的是'英雄反转'——超级英雄解救不了'屌丝'，要想'逆袭'，'屌丝们'就必须先成为自己的英雄。"[①] 除此之外，致敬偶像也是这些喜剧电影的常有方式，比如《煎饼侠》《缝纫机乐队》是通过邀请偶像出演的方式，《唐人街探案》则是通过模仿经典桥段来致敬。

在类型模式方面，这些影片主要采用探险式的故事，比如《泰囧》《港囧》《唐人街探案》《大闹天竺》《一出好戏》，通过寻宝或者破案，在这个过程中搭档互相磨合，从被迫组合到误解再到化解误会，最终合力达到目标。

在表现形式上，演员转型的导演的喜剧电影创作有两个特点：IP改编与

① 杨柳.《煎饼侠》：一场"互联网+电影"的"屌丝逆袭"梦. 当代电影，2015（9）：48.

全明星阵容。IP 改编有三个来源，一是话剧翻拍，比如《分手大师》《恶棍天使》，这些影片就是在话剧成功的基础上进行的再翻拍；再一种是由网剧、网络电影衍生的，比如《煎饼侠》《老男孩之猛龙过江》，这些影片的原作就积累了一定的观众基础，所以影片的成功概率也比较高；还有一种是由小说改编的，比如陈建斌导演的《一个勺子》。对于一个 IP 改编的喜剧电影，它已有一定的受众，并且故事相对完整，对于演员转型的导演来说，这种形式更好把握，不用在故事上放太多精力。全明星阵容则是另一个在表现形式方面的特点，这是导演资源整合能力最明显的表现，不仅可以增强票房号召力，而且这种"春晚式"的演员阵容，可看性高，适合假期节日合家欢的气氛。

三、两种倾向：多种元素的融合与严肃喜剧的表达

《唐人街探案》将悬疑、动作、喜剧融合在一起，并且动作场面节奏恰到好处，充满了暴力美学感。不仅如此，两部《唐人街探案》不同于其他喜剧电影，它尝试着回归传统的喜剧范式（与无厘头、后现代的喜剧形式相对），不是靠解构经典或传统通过渲染情绪来强行制造笑点，也不是小品集合式的处理方式，而是通过多方面的合力在制造一种喜剧效果。不仅如此，喜剧性的人物背后又有一种悲剧色彩，喜剧冲突的设置也符合传统的喜剧结构，运用了重复、反转等手法讲述故事。在悬疑推理方面，通过构建误解故事、真相表里结合，创作者构建了一个"完美犯罪"的悬疑故事。

《唐人街探案》将杀人案与黄金案两条线索交织进行，推理层层递进，层层深入，有合理的逻辑，不显单调。总体来说这是一部完成度很高的作品，演员陈思诚通过这部影片体现出了他在导演方面的才华，通过多面、立体的方式塑造了几个各具特色的底层小人物形象，而且喜剧氛围不是强行制造的，整个故事的喜剧感是通过动作、表演与多种视听手段综合营造的。这不仅是国产喜剧片一次很重要的探索，也在一定程度上发展了国产推理喜剧片的表现方式，并最终赢得了票房和口碑的双赢。

与许多选择拍摄商业喜剧片来作为自己转型之作的导演不同，陈建斌导演的处女作《一个勺子》则是一部充满了黑色幽默与荒诞的作品。影片获得了第 51 届台湾电影金马奖最佳新导演、最佳男主角，以及第 30 届中国电影

金鸡奖导演处女作大奖等奖项。《一个勺子》讲述了一个荒诞的故事，这个故事表现出了个人与社会的不协调，这种不协调制造了喜剧感，而正是这种荒诞，又制造了悲剧感，所谓喜剧的内核是悲剧，正是如此。同时，影片对现实隐喻也显示出了在喜剧外壳下对人性深层思考的悲剧主题，"影片中几乎每个人身上都形成了一种惯有的处事原则，其人情的淡漠犹如荒凉严酷的西北生存环境，在喜剧性故事情节中蕴含着悲剧性的主题。"①《一个勺子》与其他演员转型导演拍的喜剧电影有着明显的区别，显然对于当下娱乐化泛滥的喜剧电影来说，目前的中国电影可能更需要这样的影片，但因为受众面窄而票房失意，不禁令人唏嘘。

四、转型热的冷思考

全民娱乐时代，所有的大众文化都将娱乐这一功能无限放大，但是娱乐就是喜剧电影的全部吗？答案是否定的，喜剧并不等于娱乐，娱乐虽是喜剧电影的一部分，但喜剧电影更重要的是要通过喜剧这一形式，传递出一种乐观精神，让观众在笑过之后，能够有所思考，有所收获。

所谓通俗文化，是指浅显易懂的容易被大众接受的文化形式，但是这种浅显并不意味着要用一些幼稚、低俗、无下限的恶搞来制造尴尬的笑料，这种看低观众的行为，无意中也拉低了影片的整体质量。

通过色彩、视听营造一种视觉奇观，给观众以感官刺激，给人一种"尽皆癫狂尽皆过火"的视觉冲击，再加上大量明星的客串出演，这种对于形式的极致追求，往往是创作者将故事内容放在次要位置的体现，虽然观众在观影过程中感受到了极大的视觉快感，快节奏的剪辑让人无法思考，但是在故事上，没有得到很大的满足，往往回味不足。

选择跨界拍电影的演员，多半是出于自己的表达欲望，因此他们的电影就不免有很强的个人色彩，有些电影表现为一些自传性，有些电影表现为个人情绪的表达，这些电影如果没把握好度，容易使观众在观影过程中难以理解影片内容，难以引起共鸣。"与高雅艺术相比，电影属于大众文化、通俗艺

① 沈洁. 电影《一个勺子》黑色喜剧外衣下的悲剧主题解析. 电影评介, 2016 (1).

术，就有文化消费品属性，电影的叙述与社会叙述具有同构性和互文性，他通过文本惯例系统，通过'去个人化'，去'陌生化'的集体制造，营造'客观化的大众梦想'，表达大众的基本理念和共通价值。"① 也就是说，在电影创作的过程中，应该尽量避免过多的个人情绪的表达，要注意把握好个人梦想与大众梦想的界限，避免营造一种"自我狂欢"，让观众难以融入，产生隔阂感。

最近几年，中国的电影市场越做越大，越来越多的名人开始跨入电影界，在这些名人中，有歌手、作家、小品演员和相声演员。电影的门槛越来越低，越来越多的非专业人士进入电影界，行业内的人如何在这样复杂多变的电影市场中找到自己的一席之地并站稳脚跟，除了做好本职工作之外，很多人在有了一定粉丝基础和业内资源的基础上，开始更深一步的发展，这便出现了演员跨界导演的情况。这些跨界的青年导演给中国电影产业注入了活力，同时蓬勃发展的电影事业又为他们提供了广阔的平台和更多的机会，中国电影与青年导演可以说是互相成就，互相支持。

（作者系中国传媒大学戏剧影视学院 2018 级电影学博士研究生。）

① 陈旭光. 青年亚文化主体的"象征性权力"表达——论新世纪中国喜剧电影的美学嬗变与文化意义. 电影艺术，2017（2）：113.

革命战争历史题材合拍片的叙事新症候
——以香港与内地合拍片为例 （2009—2017）

A Study on New Narratives of Revolution-war-history Co-production Films:
Taking Co-production Films by Hong Kong and Mainland as examples
(2009–2017)

黄瑞璐

摘要：战争与革命是中国历史的重要组成部分，也是海峡两岸即香港、澳门同胞共同的民族记忆。近几年来，香港导演"北上"内地，频频书写战争革命历史经验。这些合拍片由香港导演主导，注入香港电影的传统经验、理念、美学、文化，进而改造主旋律电影传统的叙事模式，赋予新的价值观念。这些电影突破了传统主旋律电影与市场商业之间的对立格局，实现了传播主流价值、创新艺术表现和提高票房收益之间的平衡。本文从个人化的叙事视点、民间化的叙事立场、传奇化的叙事风格以内地和香港共融的叙事话语等维度，论述革命历史题材内地和香港合拍片的叙事新症候。

关键词：合拍片；革命战争历史；内地；香港；叙事

ABSTRACT: War and revolution is not only one of important parts of Chinese history, but also is same memory of both sides of the Taiwan straits, Hong Kong and Macao. HK directors, going to mainland to develop their career, frequently write experiments of Chinese revolution, war and history. Those co-production films, which are leaded by HK directors and added by their traditional experiment, idea, esthetics and culture of HK films, update the contrary situation between traditional ideological movies and commercial market. They accomplish to keep diffusing main stream value, innovating artistic expression and increasing Box office receipts in balance. This paper tries

to analyze new narrative features of revolution-war-history co-production films of HK and mainland on four dimensions, containing personalized narrative viewpoint, folk narrative standpoint, legendary narrative style and co-constructing narrative discourse of HK and mainland.

KEYWORDS：co-production films；revolution-war-history；mainland；Hong Kong；narrative

革命战争历史题材电影是主旋律电影的主要样式，它以宏大叙事为主要模式，史诗般的篇幅、群像人物的展示、波澜壮阔的场面和崇高英雄主义、爱国主义、民族主义的称颂为其传统特征。被"理念先行，故事在后"的电影创作逻辑序列架空的电影叙事，主流价值观念的传达与戏剧性故事叙述的疏离，自上而下的理念灌输姿态，拉大了电影与观众的距离。由于承载过重的意识形态宣教功能，导致革命战争历史题材电影在娱乐商业市场化场域中负重难行。然而，近年来该题材电影却备受"北上"内地的香港导演的青睐，聚焦民主革命、抗日战争、解放战争、抗美援朝战争等历史，形成内地和香港合拍革命战争历史题材电影的小高峰，涌现出如《十月围城》（陈德森，2009）、《智取威虎山》（徐克，2014）、《我的战争》（彭顺，2016）、《明月几时有》（许鞍华，2017）、《建军大业》（刘伟强，2017）等代表性影片。它们依托香港成熟的电影工业体系进行主旋律电影类型化革新与产业化改造，注入香港电影传统的电影叙事、美学、文化的经验，赋予传统主旋律电影新蜕变，唱响融汇香港电影色彩的"主旋律"，实现主流意识形态与商业娱乐市场的共谋及口碑与票房的双丰收。尤其在叙事层面，内地和香港合拍的革命战争题材电影避免了传统主旋律电影叙事窠臼，将香港电影擅长的个人化、民间化、传奇化的叙事经验注入其中，形成微观化的叙事机制，消解传统主旋律电影宏大叙事范式；同时香港与内地共建革命战争叙事话语，重构观照历史经验的多元属性。该题材电影体现了书写战争革命、家国意识、国族想象的叙事新症候。鉴于此，详加探究内地和香港合拍的战争革命题材电影的叙事模式之"新"，对该题材的后续发展颇有裨益。

一、无处不在的"我"：个人化的叙事视角营造虚构空间

按照叙事主体性的鲜明程度，电影叙事可分为人称叙事和非人称叙事，

人称叙事又可划分为第一人称叙事和第三人称叙事。战争革命题材合拍片多采用第一人称叙事，影片中常常通过"我"的主观视角对故事进行回忆性讲述。例如：《智取威虎山》中"我"作为剿匪亲历者小栓子的孙子，想象爷爷及太爷爷辈在东北剿匪的故事；《明月几时有》中老年的"我"回忆儿时目睹的以方姑、刘黑仔为代表的香港东江游击队的抗日往事；《我的战争》则从题目点明从"我"的主观化视角出发回溯朝鲜战争。

人称与视点是确定叙事主体的关键所在，它们确立了叙事者与叙事之事之间的主客关系。不同的人称与视点决定了不同的叙事角度、叙事视野和叙事风格。传统的革命历史题材电影多以非人称叙事进行，隐藏明确的叙事主体，化身全知全能的隐形的叙述者，通过零度视点将故事的方方面面全盘告诉观众。这样的叙事方式建立起广阔的视野和繁多的细节，试图还原故事的原貌，追求一种从多角度叙事及逼近历史真实的客观性。而在革命战争历史合拍片中，设置"我"作为叙事主体，确立了"我"与所叙述故事之间的时空距离，奠定影片主观回忆的基调。《智取威虎山》中当代的"我"作为孙子辈，看到同名样板戏，进而回忆起解放战争时期爷爷辈在东北剿匪。电影中三个时间点形成历史互文和代际映衬，通过逆向的思绪回归到历史原点，洋溢着缅怀先烈之思。《明月几时有》通过"我"的回忆让影片时空在今昔之间转换，黑白（现实）与彩色（回忆）交替体现淡淡的回忆哀思。《我的战争》亦是如此，"我的回忆"模式为影片赋予了一层浪漫的伤感主义风格。

回忆是一种主观心理活动，包含碎片化的想象，带有强烈的个人色彩和不确定性。因为"我"的参与，被叙述的事件则会遵循"我"的记忆、理解、立场等因素来呈现。那么个人化的视点能呈现的仅仅是局部而非全貌，"我"所讲述的事件则不等于客观事实。正是因为如此，观众在观影时不会苛责影片所呈现的历史是否真实，这为影片的艺术想象、虚构、加工与改造提供了巨大的空间。《智取威虎山》结尾的杨子荣与座山雕在雪山上飞机中鏖战的传奇性场面，"我"与先烈们同桌吃团圆饭的跨越时空的创造性；《我的战争》中我军力克美军等桥段，都因为"我"视点的存在让电影的戏剧性与超越客观真实的故事获得一个合理性的解释，也让革命战争历史电影的叙事风格从传统的单一的现实主义增添一份叙事的灵动感和可能性。

二、草根的奋战：民间化的叙事立场弥合主流价值的空洞

传统的革命战争历史电影大多以精英主义的视角展开，以领袖伟人、烈士英雄、行业模范为主角，将人物、思想崇高化，讴歌英雄主义。其背后隐藏着鲜明的官方立场，通过电影传达国家意识、颂扬党和国家形象、教化民众。崇高是将人、事、物神圣化，制造与平凡日常之间的差距，这在一定程度上蕴含了受众与叙述对象的距离感和仰望感。影视作品通过概念化的人物、公式化的情节与宏大的主题思想给予受众陌生化的历史体验。然而，内地和香港合拍的革命战争电影却以民间的叙事立场和平等的视角，塑造平凡有弱点却生动的个体或底层，建构一种区别于官方立场、精英主义视角的民间话语，诠释草根的奋战，颂扬庶民的胜利。

细观革命战争历史合拍片，其参战、革命的主体多为源自民间的普通个体、群体或落魄的贵族。例如《十月围城》里的革命者大多由具有草莽身份的多元化个体构成，包括车夫、乞丐、赌徒、戏班老板及其女儿、武夫等。即便是商人、商贾之子、贵族、知识分子等精英阶层，他们或为沦落民间的落魄贵族，或为愿意同草根站在同一战线的个体或人群。正如《明月几时有》中有助力革命的江湖好汉，平民出身的以方姑与刘黑仔为代表的东江抗日纵队。他们背后没有统一的组织、集体、党派的领导，皆是民间底层百姓自发形成的革命抗战力量。同时，即便是来自官方组织的抗战队伍，这些电影也将官方身份淡化或遮蔽，而是强化革命者的个人性和平民性的身份。例如《智取威虎山》中杨子荣被塑造成独立深入狼窝虎穴的草莽英雄形象；《我的战争》中志愿军队长孙北川强调了三次农村家庭背景；《建军大业》中革命武装力量以工人阶级、农民阶级为主体，且在群像刻画中着重突出了黑帮大亨杜月笙和由土匪转为革命者的贺龙。即便在塑造领袖人物方面，合拍片也将他们"按照港式人文理念的表述方法，表现出领袖们作为普通人的立体化人性"。① 例如《十月围城》中由民间各层民众参与营造的颇具江湖市井气息的革命场域；《明月几时有》开场呈现了绿林好汉为在港左翼文人返回内地保驾

① 赵卫防. 回归以来香港电影对内地电影的影响. 当代电影，2017（7）：7.

护航。

 相较于高大全、完美无缺、束之高阁的传统英雄形象，革命战争历史合拍片去掉概念化、脸谱化、过度神化的人物形象塑造方式，不遮蔽人物的瑕疵与局限性，通过生活化的场景和细节去还原人的"生""活"动态，增强贴近生活的真实感，塑造有血有肉的平凡英雄和可触可感的温热人性，进而拉近与观众的距离。例如，《我的战争》不避讳孙北川文化水平低、酗酒、鲁莽等生活作风和性格特征；《建军大业》中导演减少了乏味单调的政治性会议场面，减少了政治术语和书面化的对白，而将台词生活化。如为了凸显贺龙的野性，增加了民间俚语甚至是粗口的使用；周恩来突破了以往儒雅、谦和的形象，增加了愤怒、强势、刚毅的性格面向。再如，《建军大业》淡化了政党之间泾渭分明的理念，表现了贺龙、叶挺对对手坚持阶级立场和自身信仰表示了敬重。

 与此同时，不同的身份代表不同的立场与话语。革命战争题材合拍片倾向将民间精神引入，从乡野的立场去看待战争革命，用朴素的民间道德伦理价值准则嫁接家国观念，建构起由民间主导的革命战争话语场域。《十月围城》中民间群众自发组成队伍保卫孙中山。然而驱动他们献身革命的并非是宏大的国族观念或精神信仰，他们不会深究"谁是孙中山？""革命意义何在？"这些宏大而深奥的命题，而是遵从朴素的民间侠义精神和伦理道德准则。例如：电影中商人李玉堂为了友情、赌徒沈重阳为了亲情、乞丐刘郁白为了爱情、车夫阿四为报答主仆情义、方红为了报杀父之仇、武夫王复明为了江湖义气而献身革命。由此可见，《十月围城》中的现代革命与政治，始终被放置在传统伦理中进行。[①] 他们的动机皆属于私人范畴，从个体需求、价值观念出发，诉诸人情人性。虽然他们的动机起点多为非理性、非崇高、非公共的私人话语，但其中包含的"忠、孝、义、节"思想却与终极目的革命相契合，当每个个体在追寻个人诉求的同时，也潜移默化地助益于公共领域的革命，当革命目的实现时，个人价值也得到了确证。在此，个人诉求和幸福与革命相辅相成的模式，突破了传统主旋律电影宏大叙述对人情人性的遮蔽，也实现了个人与集体的耦合，私人领域与公共领域的弥合，个体与社会、国

① 陈林侠. 香港的政治想象与《十月围城》的革命叙述. 艺术广角，2010（3）：45.

家的融合。更重要的是，这种相对的自由主义的表述传达了"每个牺牲者都永垂不朽"，这是对平凡的个体生命价值的尊重，让爱情家庭伦理在革命伦理中获得正名，正如《建军大业》和《十月围城》中对普通革命者生卒年月的标明就是这种价值理念的体现。

同样，《智取威虎山》通过人物、场景、对白等要素全方位建构起一个具有民间传奇色彩的叙事系统。茫茫的林海雪原象征着远离政治中心的边缘之域；身居山林的土匪则是被官方排斥在合法领域之外的非法分子；土匪头目座山雕被塑造成雄踞一方，与朝堂对抗的"土皇帝"形象；杨子荣乔装只身深入贼窝剿匪，与民间文学中草莽英雄的叙事模式如出一辙；东北方言、民俗的广泛运用具有强烈的地方色彩。这些意象的综合使用形成民间化叙事的能指，指涉远离"庙堂"中心的民间革命生态。

传统的革命战争历史电影总站在官方的立场，以教化的姿态，自上而下灌输主流核心价值观念。由于经常先验的理念先行，而忽视了电影这一媒介该有的视听语言艺术化表达和细腻故事情节传达主题思想的特殊属性，因而往往传播效果不甚理想。由于身份、立场的不同，官方与民间存在着清晰的话语边界。而"乡野"离"庙堂"到底有多远？两者是否可以跨越边界？内地和香港合拍的革命历史题材电影给出了肯定的答案。它们通过民间化叙事、世俗化的表达来传达人情人性，进而嫁接到宏观的意识形态话语，让先验的政治概念表达有了真实可感、合理信服的逻辑动机。例如《十月围城》中的芸芸众生未了解革命之深意，但每个革命者都从各自的诉求出发，用生命热血保护革命领导者孙中山；《我的战争》中刻画了志愿军在战争中的男女之爱与思乡之情；《明月几时有》中方姑之母从反对女儿抗战到自身参与抗战，这一转变源于亲情的感染。革命战争历史合拍片先动之以情，再晓之以理，有效平衡了"庙堂"与"乡野"之间的对立。这些电影的民间化叙事法则看似是一种去官方化的表达，然而在去政治化的语境之中重建另一种政治视野，而这种政治并未僭越主流价值观念，可谓微言大义也。

三、类型原则与影像奇观：传奇化的叙事风格建构浪漫的历史想象

针对革命战争历史题材电影，追求历史客观与真实是内地主旋律电影的

主旨，严肃、凝重、深沉的风格是其传统底色。"艺术中没有也不可能有现实主义"，对历史可以有千万种想象。① 尤其在当下市场化潮流、商业化语境、视听新技术涌现的背景下，"经过香港成熟电影工业的常年训练，已经纯熟运用类型电影的制作手法的北上香港导演"，有意识地选择将香港电影传统的极致化叙事风格嫁接到主旋律电影之中，在历史本质层面真实与合情合理的前提之下，对该题材电影进行类型化、武侠化、技术化的改造，通过丰富戏剧冲突、添加艺术想象和营造视觉奇观来凸显传奇化叙事美学风格，赋予该题材电影新形态。

首先，用类型化手法包装革命战争历史故事是主旋律电影的新路径。《智取威虎山》《建军大业》《我的战争》在创作之初早已明确类型化的定位。如黄建新坦言："之所以选择让刘伟强作为《建军大业》的导演，是因为刘伟强导演肯定比我们更擅长处理动作类型的影片……要做一部非常类型化的既有内容又有现代电影形态的影片，只有把它类型化才好看。"② 善恶对立是类型电影二元对立的叙事结构，扁平化的人物是类型电影特征之一。对此，内地和香港合拍的革命战争历史题材电影对反派角色的塑造做了"微创新"。《十月围城》的阎孝国除了愚忠、阴险、狠毒的反面人物特征之外，通过在牢房与老师的对话时由恶转敬的态度变化，层层递进地体现人物残存的良知，并解释了他为何愚忠封建政权的原因。《智取威虎山》通过眼神特写凸显座山雕的多疑，通过军服与座位等服化道细节体现他对金钱、女人、权力的贪婪。《明月几时有》中的日本大佐学中国歌曲、汉字、诗词、锄田种菜等行为赋予反派人物儒雅与虚伪兼具的复杂人性。这些圆形的反面角色不同于传统主旋律电影中扁平化的反派形象，电影详细交代人物心理动机，细致刻画人物的复杂性，让人物形象充实饱满。正反面人物势均力敌有利于形成更为强烈的人物矛盾冲突，进而增强故事的戏剧性。

其次，在合理的范围内通过艺术想象将超越客观事实的传奇情节桥段置入其中。例如《智取威虎山》开篇设置了一个想象的情境，虽然爷孙跨时空对话、同吃年夜饭、杨子荣人与飞机大战及滑雪橇作战等情节超越了历史的

① ［法］让·米特里. 电影美学与心理学. 崔君衍，译. 南京：江苏文艺出版社，2012：450.
② 刘伟强，黄建新，谭政.《建军大业》：新主流电影的类型叙事. 电影艺术，2017（5）：52.

真实，但这些设计巧思增添了电影的观赏性和趣味性。同时，这种传奇化叙事的改造方式映衬了当下年轻观众对历史的态度，因而获得观众的认可与喜爱。《智取威虎山》中生长在西方、生活在当代的"我"其实映衬了银幕之前千千万万年轻观众。因为年代久远，现代人只能以驰骋想象的视角来观照历史，传奇则是历史想象的一种。在后现代的语境中，主观想象解构了革命战争的凝重沉郁，以一种主观、开放、乐观、包容的心态诠释历史，因而才有了《智取威虎山》片尾两代人跨越时空对话的传奇桥段和喜剧色彩。

再次，如今我们进入图像转化时代，高强度的视觉奇观消费和接受创新的视觉快感成为当下年轻受众主要的审美机制。革命战争历史合拍片遵循了影像艺术化与大众化的新思维，大量借助现代化的特效手段、摄影剪辑技术建构陌生化的视觉奇观。《智取威虎山》中座山雕通过化妆倒模技术，呈现畸形的面部、佝偻的身躯，面目可憎，非人面目，宛如狂兽。创作者通过将人动物化，从视觉层面突出反面人物的兽性，体现人物心理层面的人性异化。同时，电影借助 CG 技术增强危险情境的戏剧性，如《智取威虎山》用数字建模抓取技术将老虎还原得栩栩如生，通过 3D 技术所建立起来的"负视差美学"让观众身临其境。① 《建军大业》《我的战争》较多采用流畅、视野开阔的航拍镜头展现战争前"山雨欲来风满楼"的紧迫感和战时波澜壮阔的场面。同时，还增多了手持镜头或者将小型摄影机绑在演员身上拍摄主观镜头，制造战争场面的身临其境之感。此外，这些作品对视听语言与观感成像具有强烈的控制欲，选择以好莱坞式的缝合电影语法展开镜头组合和画面构成。例如《建军大业》将广告片和商业片中常用的炫技三镜头叠加法、"正常镜头+短时间的慢镜头组合"运用到该题材电影中，并借助快速剪辑呈现枪林弹雨、炸药横飞、炮火冲天的战争场面，打破了以往稳重、厚重甚至古板的视听效果，形成很好的叙事节奏和视觉律动。由此可见，革命战争历史合拍片借助新技术进行影像化改造，以新颖的视听语言法则打造了视觉奇观。再加上当下 3D、IMAX、杜比音效等观影环境的技术化升级，全方位赋予主旋律

① 负视差美学：又称"突显美学"，或称"外向美学"。指在 3D 电影呈像技术中比较重视突出于银幕平面以外负视差区的动态影像设计。形象的说法为"向观众扔东西"，制造刀砍枪刺，子弹炮弹，毒蛇猛兽，各种器物冲着观众方向运动的视觉感受。

电影高度感官刺激的商业"大片"气质，给予受众如梦似幻的审美体验和沉浸式的观影快感。

此外，武侠片、动作片是香港典型的电影类型，香港导演将武侠、动作元素植入战争革命题材电影。这种改造让主旋律电影削弱了传统文献式的现实主义风格，增添了以传奇为主要特征的浪漫主义色彩。黄建新直言："《建军大业》跟以前的一些影片在形态上比较接近，南昌起义的内部策反等内容跟《无间道》等影片有类似之处。四一二反革命政变就有黑帮参加。"① 《智取威虎山》中杨子荣潜入土匪窝剿匪与香港警匪片的卧底桥段相似，杨子荣也被塑造成草莽式英雄。《明月几时有》中绿林好汉、帮派人士伸出援手护送文人回内地。《十月围城》中各阶层人物以侠义精神为纽带，集结齐聚保卫孙中山。香港导演将武侠片的叙事模式、武侠人物的精神风范创新性地缝合到革命战争电影之中，增强了主旋律电影的商业类型化特性。值得一提的是，"性、腥、星"是香港类型片的法则，香港导演在革命战争历史合拍片中也输出了暴力美学与明星策略的港式经验。这些电影的共性是武打动作场面数量较多。"暴力（特别是打斗动作）在电影中发挥了电影的视觉奇观本性，让观众在拳脚飞舞与鲜血四溅中直接体验着情感的宣泄与精神的释放。"② 如《建军大业》中几十个爆破点的设置比比皆是，三河坝战争桥段采用的爆点多达200个，花瓣式纹路的爆破形态，加上俯拍全景镜头形成了一种壮观的暴力美感。同时，电影还不避讳砍人头、炸手臂等血腥残酷画面。此外，《十月围城》通过降格镜头展现动作场面，一方面强化暴力的形式美，另一方面拳拳到肉的阳刚力量和超越身体极限的动作设计，让暴力的宣泄缝合到义愤填膺的国仇家恨情绪中，让观众在极致的观感中抒发民族主义激情。除此之外，这些影片的表演不再是特型演员的专利，而是汇集海峡两岸即香港、澳门的明星，尤其是"小鲜肉"的加入，群星策略形成一种极大的视觉吸引力，以及娱乐明星与严肃的革命战争历史之间映衬的趣味性。通过明星带动观众走进影院，这也是主旋律电影市场化商业化走向成功的一步。

"文本与历史现实的充分距离，这段距离在相当程度上保证了文本的相对

① 刘伟强，黄建新，谭政.《建军大业》：新主流电影的类型叙事. 电影艺术，2017（5）：52.
② 汪献平. 暴力电影：表达与意义. 北京：中国传媒大学出版社，2008：94.

独立自治性或我产生性。"① 合拍的革命战争历史电影没有选择传统的纪实性手法去再现历史，而是通过"想象"和"虚构"自觉地拉开电影与历史现实的距离，借助电影商业元素和新兴的影像技术去构建一个传奇而浪漫的历史想象。

四、余论：内地与香港共建革命战争历史叙事话语

由于历史的原因，香港长期被称为"家国意识冷漠"的城市。加上香港商业娱乐电影的发达也强化了严肃的革命战争历史感的缺席。然而，香港与内地一衣带水，革命与战争是两地共同的历史创伤，对革命战争历史的言说是两地难以遮蔽的共识。自1997年香港回归以来，内地与香港的关系不断拉近，2003年CEPA协议的推出让合拍片成为两地影人共建电影生态的桥梁。近年来，内地和香港合拍革命战争历史片的频频推出且卓有成效，有效地打破了香港国族意识缺失的偏见，也是内地与香港增强身份认同的体现。

主流价值观念与商业类型片的成功合流是两地电影人共同努力的结果，一方面得益于两地发挥人才优势，实现影视资源置换。陈德森、徐克、许鞍华、彭顺、刘伟强等香港导演输出了类型片的制作经验，灵活而创新。黄建新、于冬等内地影人为香港影人保驾护航，分别负责内容的把控和投资、发行、放映领域。香港影人对主旋律电影的尺度把控的短板被内地影人弥补，而内地的叙事、艺术表达窠臼则由香港导演更新，两者取长补短，互利共赢。同时，以往内地主旋律电影倾向于采用日韩的动作爆破团队，而在《建军大业》中则采用香港的团队，这也有利于建立属于中国自己的电影工业体系。另一方面，在这些合拍片中，也体现出香港主动参加革命战争历史叙事的积极性。例如《明月几时有》是发生在香港且由香港本土人士主导的抗日故事，在结尾，年迈抗战亲历者彬仔走进熙熙攘攘热闹繁华的香港街头，传达出一种先烈付出换取香港平安盛世的隐语。《十月围城》中香港人士保卫孙中山，再次确证了香港这片热土是革命的策源地的真实历史。这些合拍片颂扬了香

① 马海良. 文化政治美学——伊格尔顿批评理论研究. 北京：中国社会科学出版社，2004：160.

港人为中华民族抗战事业所作的贡献,唤醒了香港的国族热情,丰富了革命战争历史叙事的香港维度,形成了内地与香港一道共话革命战争历史话语的多元格局。

总之,革命战争历史题材合拍片通过个人化的视角、民间化的立场和传奇化的风格建立起一套历史的叙事策略机制,它突破了传统主旋律电影建构起来的意识形态灌输、理念先行、阶级立场鲜明、悲情控诉的叙事模式。它实现了个人与集体、人情人性与革命战争、私人话语与公共话语、个人价值与国族观念的弥合。意识形态的成功在于无从指认其意识形态特征,非意识形态效果是最成功的意识形态表述。① 革命战争题材合拍片是去政治化、去革命化、日常化的自由主义表述,潜移默化地传达主旋律思想,实现了意识形态传达与市场商业娱乐的"握手言和"。"新主流电影,也就是未来中国的主流电影,是国家文化软实力的载体,也是国家意志与民众需求的精神汇聚。"② 它们作为新时代新主流电影的重要组成部分,任重而道远。这类影片成为创作的热潮,主流价值与商业娱乐之间的平衡点不易维持,存在过度商业化、娱乐化的风险,因此该题材合拍片的走向还需要持续观察。同时,不仅在叙事方面,还需要学界后续在美学、文化、类型、产业层面进行系统化地探究!

(作者系中国传媒大学戏剧影视学院 2017 级电影学博士研究生。)

① 张慧瑜. 历史魅影:中国电影文化研究. 北京:中国电影出版社,2015:91.
② 尹鸿,梁君健. 新主流电影论:主流价值与主流市场的合流. 现代传播,2018(7):84.

原生态、生存困境与主体建构
——当下少数民族题材电影艺术策略研究

Original Ecology, Existential Plight and Subject Construction:
A Study on the Art Strategies of Current Ethnic Minority Films

刘丽莎

摘要：少数民族题材电影指的是以少数民族的生活为题材，反映少数民族生存状态，深层次表现民族精神和文化内涵的电影。在全球化知识背景下，少数民族题材的影片创作也呈现出新的文化表述特征。少数民族出身的创作群体出现，叙事立场上有"汉族外视角"向"少数民族内视角"转变的趋势，猎奇性的画面更多地被具有人类学价值、反映原生态民族文化的影像取代；生态问题、身份焦虑、情感关系与生死观念等生存困境的表达使少数民族题材影片的创作跳脱了对民族生活图景的表层复原，更大范围内地激起观众的认同情绪；叙事主体的回归使影片脱离了宏大叙事和典型人物，少数民族中的个体经历和命运成为创作者们关注的对象，也是少数民族题材影片创作者文化自觉和主体建构的体现。少数民族题材影片所采取的艺术策略为当下中国电影走向世界提供了可供参考和借鉴的经验。

关键词：少数民族题材电影；原生态；生存困境；主体建构

ABSTRACT: Ethnic minority films refers to the works which life of ethnic minorities is the theme, reflecting their existential plight and deeply expressing national spirit and cultural connotation. Under the background of global knowledge, the creation of ethnic minority films shows new cultural expressive characteristics. Creation group of minorities emerge. Narrative standpoint has the trend of changing from "outside perspective of Han nationality" to "inside perspective of ethnic mi-

norities". More and more fantastic pictures are replaced by images with anthropological value and reflecting national culture. The expression of existential plight such as ecological problems, identity anxiety, emotional relationship and the concept of life and death makes the creation of ethnic minority films transcend the surface restoration of the national life scene to arouse audience resonance. The return of narrative subject separates the film from grand narrative and typical characters. Individual experiences and destinies of minority nationalities have become the focus of expression which reflects the cultural consciousness and subject construction of film creators. The artistic strategies adopted by ethnic minority films also provide reference and experience for Chinese films to go to the world.

KEYWORDS：Ethnic Minority Films；Original Ecology；Existential Plight；Subject Construction

少数民族题材电影指的是以少数民族的生活为题材，反映少数民族生存状态的电影，题材具有民族性，深层次地表现了少数民族独有的精神气质和文化内涵。相对于"少数民族电影"，"少数民族题材电影"是一个更为广泛的概念，没有电影主创者民族身份的限制，"电影题材表现的是除汉族以外的其他民族的生活与文化（包括物质文化、行为文化及观念文化）的影片，都可称作少数民族题材电影"①。

当下一些优秀的少数民族题材电影，如《塔洛》（2015）、《家在水草丰茂的地方》（2015）、《清水里的刀子》（2016）、《冈仁波齐》（2017）、《皮绳上的魂》（2017）、《米花之味》（2018）、《阿拉姜色》（2018）等影片屡屡走进院线，进入观众视野。这一类电影在收获精英观众好评和在电影节上频频获奖的同时，其市场表现却不尽如人意，处于"叫好不叫座"的局面。总的来说，当下少数民族题材影片在整体的电影生态中仍处于相对边缘化的位置，与主流影片呈现出不一样的美学特质。它们多是低成本创作，由民营资本投拍，电影的受众群体有限，通常走"影展路线"，影片的艺术性是创作者最为关注的问题之一。在全球化的知识背景下，少数民族题材电影创作出现新的问题，低成本的创作策略使得影片受到限制，市场化运作的艰难也成为当下

① 陈旭光，胡云. 文化想象、身份追寻与"差异性"的文化价值取向：论全球化语境下少数民族题材电影的价值与路向. 上海大学学报（社会科学版），2012（1）：24.

少数民族题材电影面临的困境。探究当下少数民族题材电影的艺术策略，对认识如今的电影文化生态有着愈发重要的价值。

一、历史维度中的少数民族题材影片创作

从1905年中国电影诞生到1949年新中国成立之前，少数民族题材的影片并不多见，"只有极少的新闻纪录片记录少数民族的生活片段，电影故事片也仅有两部，一部是描写蒙古族和汉族人民联合抗日的《塞上风云》，一部是讲述台湾高山族、汉族青年男女之间爱情的故事片《花莲港》"①。"十七年"电影时期是少数民族题材电影创作和发展的黄金年代，出现了《芦笙恋歌》（1957）、《五朵金花》（1959）、《刘三姐》（1960）、《达吉和她的父亲》（1961）、《冰山上的来客》（1963）、《农奴》（1963）、《阿诗玛》（1964）等少数民族题材影片的佳作。这一时期的少数民族题材影片多融合了爱情、歌舞、喜剧等元素，同时对少数民族的自然和人文风光进行展现。"在当时单一化的电影语境下，以其独特的民族风情、歌舞音乐、地域景观等奇观元素极大地满足了观众潜在的娱乐需求，产生了不可复制的轰动性效应"②。"十七年"时期少数民族题材电影取得长足发展，其创作符合国家巩固新生政权和进行多民族国家建构的意识形态需求，通过表现民族团结，凝聚国家精神。

相对于新时期之前少数民族题材影片主要承载着国家意识形态传播的功能，改革开放之后，少数民族题材影片的创作诉求开始走向多元化。田壮壮导演的《猎场札撒》（1984）、《盗马贼》（1986），张暖忻导演的《青春祭》（1985），谢飞导演的《黑骏马》（1995）等影片开拓了少数民族题材影片的创作形态，之前影片关注的政治功能逐渐淡化，创作者通过影片更多表现的是对中国传统文化及历史的反思。同时也有学者指出，以田壮壮为代表创作的少数民族题材影片，一方面"具有民族文化学及其人类学的价值"；但另一方面，"这是一种国际化的'艺术路线'，最终使得这类少数民族题材电影作

① 董伟建，余秀才.中国少数民族题材电影发展刍议.中南民族大学学报（人文社会科学版），2007（2）：163.
② 饶曙光.民族题材电影创作变化及其评价维度.电影艺术，2013（2）：53.

品最终成为西方观众观影视域下的'寓言电影',失去了当下观众和本土电影市场"①。

当下少数民族题材影片的创作呈现出新的文化表述特征。少数民族出身的创作者增多,叙事立场上有"汉族外视角"向"少数民族内视角"转变的趋势,猎奇性的画面更多地被具有人类学价值、反映原生态民族文化的影像取代,"少数民族题材电影从国家主流意识形态主导下的创制和传播逐步转变为'去政治化'、文化化的影像记录和展现,以表现边缘地区少数民族为切入点去表达一种与主流文化相并立的文化存在"②,少数民族的主体性逐渐得以建构。

二、民族文化的原生态展现

"原生态"一词源于生态学科中的"生态概念",主要是指没有被特殊雕琢,存在于民间原始的、散发着乡土气息的表演形态,实际上是指被人遗忘或者抛弃的民俗文化。在当下少数民族题材的电影作品中,挖掘并表现"原生态",以此来确定民族主体身份,成为创作者们普遍采取的一个艺术策略。"所谓少数民族题材原生态电影,就是以民族文化的自我书写为方法,并且以还原少数民族文化的真实面目为宗旨"。③

从文化语言学的角度看,语言是文化的载体,不能脱离文化而存在。在原生态的艺术策略之下,"母语电影"的概念应运而生,2011年开始进入学界视野和专业表述。2011年,"北京民族电影节"系列影展中设置"母语电影"单元。"对白语言全部使用民族母语的电影被称为民族母语电影,是对白语言混合使用的民族电影的进一步升级。"④ 借由母语电影,少数民族的话语通过影像得以表达。学者李道新认为,母语电影"代表着中国少数民族题材本体意识的一种觉醒,并且很大程度上体现了各民族及中国电影文化在寻根

① 饶曙光. 少数民族电影发展战略思考. 艺术评论,2007(12):39.
② 汪淑双. 论新时代少数民族题材电影的美学精神和文化价值. 当代电影,2018(6):169.
③ 饶曙光. 少数民族电影:多样化及其多元文化价值. 当代文坛,2015(1):6.
④ 张晓传. 少数民族语言规划与少数民族电影对白语言:以建国后少数民族电影为例. 贵州民族研究,2015(3):233.

过程当中主体回归的一个过程"①。

2005年万玛才旦导演的影片《静静的嘛呢石》是中国电影史上第一部由藏族导演独立编导的藏语对白影片，这部影片对少数民族真实生活图景的处理与展现为之后少数民族题材影片的创作提供了参考。正上映的少数民族题材影片《阿拉姜色》的编导松太加坦陈："万玛才旦的《静静的嘛呢石》出来后，在藏族人中影响很大，我自己也很感谢万玛导演。没有万玛的话，我对电影仅仅是停留在喜欢的层面"。②《阿拉姜色》是采用嘉绒藏语方言对白的第一部影片，片名则直接是藏语的音译。《家在水草丰茂的地方》的编导李睿珺也曾在访谈里说过影片使用母语的重要性："既然是讲裕固族，肯定要说母语的。如果完全说汉语，就还是一个局外人去俯视一个局内人的状态。我认为这是对这个民族最基本的尊重"。③

与使用民族语言对白相伴的，是对非职业本土演员的使用。当下少数民族题材的影片角色多由本民族出身的人饰演，以求达到还原民族真实生活状态的效果。《清水里的刀子》的导演王学博就曾表示过生活中人物的自然反应胜过精心雕琢的演技，"很重要的一点是要让演员相信自己的角色。我不太指望非职业演员有很好的演技，还是要以生活和情感去真正触动他们"④。

母语和非职业演员的使用都表现出当下少数民族题材电影创作的纪实美学追求，这类影片力求对少数民族生活进行原生态的记录，展现其独有的民族文化内涵。它们对好莱坞电影的叙事策略和形式风格持摒弃的态度，"以影像方式原生态化地展现少数民族地区和人民的生活场景和风土人情，旨在表现少数民族群体的自我意识。表达明确的民族意识和文化自觉，不再以驯顺的态度迎合西方他者视角和价值观视野"。⑤ 影片《塔洛》开篇便是一个长达12分钟的固定机位长镜头；表现藏人朝圣的影片《冈仁波齐》更是运用了纪录片的拍摄方法，导演张杨说："电影中的情节基本上都来自对现实生活的观

① 周夏. 立足民族　放眼世界——"中国民族电影高端论坛"综述. 当代电影，2011（6）：124.
② 松太加，崔辰. 再好的智慧也需要方法——《阿拉姜色》导演松太加访谈. 当代电影，2018（9）：32.
③ 李睿珺，陈旭光，张燕，张慧瑜. 家在水草丰茂的地方. 当代电影，2015（7）：27.
④ 王学博，叶航，周天一. 生与死，简与繁：访《清水里的刀子》导演王学博. 北京电影学院学报，2017（3）：95.
⑤ 汪淑双. 论新时代少数民族题材电影的美学精神和文化价值. 当代电影，2018（6）：169.

察。很多故事都是在朝圣途中自然发生的,并没有刻意的设计。这部电影就是在不断捕捉生活细节中逐渐打开创作者视野,故事情节也在这个过程中被搭建"。① 原生态的艺术策略和纪实美学的追求使得影像承担了少数民族文化载体的功能,赋予了少数民族题材影片人类学上的价值。

三、激发认同的生存困境表达

当下优秀少数民族题材电影的创作并不避讳对民族生存困境的展现,其困境涉及民族面临的生态环境、生死观念、传统与现代碰撞冲击下的身份焦虑等问题,无论是外在的生态环境现状,还是内在的情感关系与身份认同主题,均超脱了对民族表层图景的复原,能够在更大范围内地激起观众的情感共鸣及认同,也不失为当下少数民族题材影片创作的另一个艺术策略。

生态问题的出现是少数民族地区随着外界现代化、工业化绕不过去的一个话题。现代工业如同闯入者侵入原本相对封闭的"世外桃源",少数民族和谐的生态系统遭到人为破坏。陆川编导的《可可西里》属于少数民族题材作品中较早关注生态问题的作品,创作者用洗练、纪实的艺术手法真切反映了藏羚羊盗猎分子对可可西里的野生动物和生态环境造成的破坏。根据姜戎同名小说改编的中法合拍片《狼图腾》也展现了人与自然的紧张关系,人试图征服自然力量,传统生态不可逆地被外来力量破坏,传达了具有普世价值的生态主题。李睿珺编导的《家在水草丰茂的地方》通过两位儿童的视角和空间的转变,表现了草原沙漠化的现实问题。片中的哥哥和弟弟在寻父的道路上目睹的都是遭到破坏的荒原,在超现实主义的手法下,荒漠化的土地上长满了绿草,更加强了今昔不同生态环境的对比。影片结尾,两兄弟找到的父亲已经变为一名淘金工人,水草丰茂的家乡不复存在,成为另一片荒原,现代工业文明对传统生态环境的侵蚀触目惊心。

究其根本,少数民族题材影片中表现的生存困境主要源于社会文化转型时期传统文化与现代工业文明碰撞产生的痛楚,在传统与现代的二元对立下,

① 张杨,王红卫,孙长江. 发现自我的朝圣之路——《冈仁波齐》导演创作谈. 北京电影学院学报,2015(6):42.

身份的找寻和重构势必遭遇挫折，少数民族身份的迷失和焦虑也成为后殖民主义语境下民族位置的指代和寓言。

万玛才旦编导的《塔洛》通过一系列具有文化表征意味符号的设置，如泰山与鸿毛、拉伊与流行歌曲、卷烟与香烟、辫子与光头等，将传统与现代的尖锐对立表现得炉火纯青。影片剧情围绕着塔洛办理身份证这一线索展开，身份证这一物件本来就具备高度集中的象征及表意性。大量镜像画面更是暗示了生活的不真实感，黑白影像淡化了民族性，反映了人类在文化冲突中身份焦虑的普遍困境。《静静的嘛呢石》里也有大量的现代指涉，如出现在寺院里的电视机和 VCD，儿童吃着名为"唐僧肉"的食物，刻石老人儿子缺席的原因是"在拉萨做生意"。鹏飞导演的《米花之味》通过一对母女关系的改善反映了传统村落在商业化进程中的遭遇。市场化的旅游开发破坏了原生态傣族村寨的农耕文化，引发了一系列的问题。外出务工的家长与留守在家的小孩因缺乏沟通情感疏离，网吧成为无人监管小孩们的常去之地，他们将大把的时间耗费在游戏上。商业功利心态侵入的同时，封建迷信的糟粕思想仍然扎根在老一辈的思维方式里，复杂的心态下少数民族的未来将何去何从成为值得思考的问题。"《米花之味》的高明之处在于，以一个留守儿童和母亲情感变化的小故事透视出整个农村面临现代化进程中的大变革。这种变革既有物质向度上的现代化建设改造，也有从农耕文明向工业文明转型中人们精神向度的心灵变迁。"①

少数民族题材影片在表现个体及民族的生存困境时，对公路片类型元素的借用成为一个显著的艺术手法。影片的"叙事结构常常是公路片的格局，主人公游历的过程也成为展示特定民族文化风俗的过程"，② 通过这段"旅程"，人物关系也得以修复，"旅途"的经历也是追寻文化身份认同的过程。《家在水草丰茂的地方》中的两兄弟在寻找父亲的过程中关系由矛盾走向和解，荒漠中行走的两人如同一个现代寓言；《阿拉姜色》以继父和儿子的关系作为线索，在朝圣的过程中导演论述了情感及生死观念的问题；同样描述朝圣过程的影片《冈仁波齐》则以纪录片式的拍摄方法展现了藏族的宗教观和

① 张扬．《米花之味》纪实审美的诗意化呈现．当代电影，2018（6）：176．
② 胡谱忠．当下少数民族题材电影的文化表述．文艺研究，2016（2）：31．

生死观。

四、叙事视角转变下的主体建构

在当下少数民族题材影片的创作中,少数民族出身的创作者逐渐增多成为一个不容忽视的现象。"就少数民族电影的创作主体来看,21 世纪以来的少数民族电影较之以前最大的特点是由少数民族导演创作的电影占据了半壁江山。在 135 部电影中,由少数民族导演的作品有 66 部(48.9%),汉族导演的电影作品有 69 部(51.1%),二者在数量上不相上下。"[①] 相较于汉族导演,少数民族出身的创作群体对少数民族精神气质和文化内涵有更深入的洞察和体认,对民族性的表达有着天然的优势。

创作者文化身份的转变引起了叙事视角和立场的改变,以往少数民族题材影片创作多是采用"汉族视角"或称"闯入者视角",这种视角下呈现的少数民族生活及其文化是"想象的他者",与真实存在差距和偏离,容易陷入奇观化场面和伪民俗猎奇的窠臼。"由于对少数民族文化的理解不够深入和正确,很多少数民族题材的电影故事结构雷同单一,有些创作者往往停留在猎奇的层面。常以民族服饰、风俗民情作为卖点,但情节落入俗套,人物形象单薄。"[②] 少数民族电影创作群体的出现以自我审视的立场代替了他者窥视的视角,"摒弃了以汉族视角的猎奇叙事和文化他者的想象"[③],叙事主体的回归使得影片脱离了宏大叙事和典型人物,少数民族中的个体经历和命运成为创作者们关注的对象。费孝通先生将文化的自我觉醒、自我反省和自我创建称为"文化自觉",少数民族创作者拍摄少数民族题材的影片,利用影像的方式来发掘、保存和宣扬本土文化正是"文化自觉"的体现。

在当下少数民族题材影片的创作中,藏族导演万玛才旦成为少数民族题材影片中致力于作者表述的领军人物,其作品的故事背景源于藏族地区,其最为关注的不是藏区独特的民俗风情,而是个体的经历和命运。从万玛才旦

① 雷晓艳. 少数民族电影中民族形象的建构与表达——基于 2000—2016 年 135 部少数民族电影的分析. 当代电影,2018(4):169.
② 刘书行. 略论中国当代少数民族电影中的影像奇观. 文教资料,2014(4):82.
③ 袁源. 贵州少数民族电影的审美特征. 贵州民族研究,2016(2):128.

的处女作《静静的嘛呢石》就能看出导演对个体的刻画和关怀,独身一人直到去世前都坚持刻着嘛呢石的老人、拿着碟片带着孙悟空面具奔跑着的小喇嘛、为孙子们放哨的爷爷等鲜活的人物形象给观众留下了深刻的印象。获得金马奖最佳改编剧本的《塔洛》是万玛才旦目前最为人熟知的作品,影片虽在藏区取景,导演却使用了黑白的影像来弱化民族性,其目的之一就是引导观众将关注点从藏区大环境转向塔洛的个体遭遇。全片不见猎奇感,感受到的只有物质文明冲击下失落的个体经历。同样的,讲述父子关系的《阿拉姜色》的导演松太加在访谈中也表示"我不想刻意去表现朝圣的过程,我关心的是人的故事"①,体验式的自我书写无不是少数民族题材电影主体建构的体现。

结　语

当下少数民族题材电影在中国电影生态中所处的边缘化位置何尝不是如今中国电影在世界电影版图中的遭遇。少数民族题材影片是中国电影重要的组成部分,也是中国电影找寻民族发展道路的重要推力。少数民族题材电影用具有人类学价值的原生态民族文化表现取代猎奇式的想象影像;真实地反映少数民族的生态环境、身份焦虑、情感关系及生死观念等生存困境,更深层次地激发观众认同;自我审视视角下叙事主体回归,个体的生命经历成为创作者关注的主要对象,少数民族的话语通过影像得到表达,主体建构逐渐形成。在全球化的语境下,少数民族题材电影采取的艺术策略也为当下中国电影走向世界提供了可供参考和借鉴的经验。

(作者系中国传媒大学戏剧影视学院 2017 级电影学硕士研究生。)

① 松太加,崔辰. 再好的智慧也需要方法——《阿拉姜色》导演松太加访谈. 当代电影,2018(9):30.

内敛情感、类型融合与失色景观
——从松太加作品看藏语电影的人性一面

Introverted emotion, type fusion and pale spectacle:
viewing the human side of Tibetan films from Sonthar Gyal's works

赵家旺

摘要：近年来，似乎呈现群体创作态势的藏语电影不断为华语电影、亚洲电影注入新鲜血液。在拍摄藏语电影的独立导演当中，松太加表现出鲜明的先锋作者态度。本文将结合西方导演与汉族导演拍摄的藏区题材电影、万玛才旦等人拍摄的藏语电影与松太加作品进行比较，并尝试从情感依托的形式、现代性的类型特征及藏地景观的具体呈现三个方面分析松太加如何在影像中聚焦于"人"，从而将已被影像赋魅的藏地拉回现实。

关键词：藏语电影；祛魅；人性表达

ABSTRACT: In recent years, Tibetan-language films that seem to present a trend of group creation have continuously injected fresh blood into Chinese films and Asian films. Among the independent directors who shoot films in Tibetan language, Sonthar Gyal shows a distinct pioneering author attitude. This article will combine western director and Han Chinese movie director of Tibet, Pema Tseden and others made movies of Tibetan comparing with Sonthar Gyal, and try to rely on the form, the type of modernity from the emotion and the embodiment of the Tibetan landscape analysis in three aspects: Sonthar Gyal how to focus on "people" in the image to image has been assigned the charm of the hidden back to reality.

KEY WORDS: Tibetan film; disenchantment; human expression

21世纪以来，作为共同体的亚洲电影不断增强自身在世界电影格局中的影响力，亚洲各国及地区都在用自我书写的方式呈现出姿态各异的美学风格与文化内涵。然而，亚洲仍存在部分长期处于"他者"权力目光中的空间，这在多民族特色文化的中国体现得尤其明显。其中，藏区因地理环境、宗教文化的特殊性及政治因素的掺杂而无数次在西方世界的想象中扮演观赏客体。当我们把语境从"全球电影"推至"华语电影"时不难发现，以藏区为代表的少数民族生活与汉族电影工作者的表达之间也同样存在隔膜。少数民族的主体性诉求是复杂且强烈的。

2005年，中国第一部藏语长片，同时也是中国第一部主要使用少数民族对白的长片《静静的嘛呢石》问世，藏区人民开始像《农奴》结尾时的强巴一样"开口说话"，在自我言说中逐渐将藏区生活还原本真。近十年来，除了万玛才旦的多部藏语长片在国内外电影节绽放光彩以外，藏族导演松太加、拉华加的作品也让藏族电影的发展更富生机，而汉族导演张杨也在近几年显露出对藏语电影的创作热情。其中，松太加自2010年至2018年已完成三部长片的创作：《太阳总在左边》（2011），《河》（2015），《阿拉姜色》（2018），而松太加也凭借新作《阿拉姜色》在第21届上海国际电影节上拿下评审团大奖、最佳编剧两项大奖，引起人们对藏语电影的更多关注。

一、内敛情感：抑制时空下的理性力量

"所有电影中的情感元素都通过形式结构，有系统地与其他部分互动。"[①]观众在形式的表述中理解蕴含于电影的情感，并将自身观影的情感投向声光流转的荧幕，而情感以何种独特体态面貌显露决定了一部电影在美学追求上是何种倾向。简单回溯"十七年电影"，我们发现在艺术性与思想性上都有一定价值的藏族题材影片并非踪迹难寻，可这些影片对藏族的情感表述却总是"夹带私货"，情感通常沦为矫饰意识形态的工具，只有在万玛才旦、松太加等导演将现实主义美学贯彻到创作中后，人的情感才得以在全新且真实的表

① [美]大卫·波德维尔，克里斯汀·汤普森. 电影艺术：形式与风格. 曾伟祯，译. 北京：北京联合出版公司，2015.

述中释放能量。

松太加与万玛才旦都善于用近乎纪录片式的朴素影像来表现藏族人民的生活情感，同时又分别采取了不同的表述方式。万玛才旦所关注的是现代文明冲击下藏族人对传统抉择不一的复杂心态：电视节目《西游记》在幽静寺院掀起微澜（《静静的嘛呢石》，2005），麻醉药将纯种藏獒带离藏地并在都市继续构建藏獒神话（《老狗》，2011），机械强弩让两村村民奉为文化图腾的五彩神箭瞬间黯然（《五彩神箭》，2014），新式娱乐场所的喧嚣和轻佻让塔洛手足无措（《塔洛》，2015）。在万玛才旦的影片中，被表述的情感并非仅属于塔洛（《塔洛》主角）、扎东（《五彩神箭》主角）或贡布（《老狗》主角），而是"塔洛们""扎东们""贡布们。"相比之下，松太加没有将这种藏族整体的民族性情感作为主要表述对象，而是极尽描摹具体个体所面临的情感困境，万玛才旦影片中出现的诸多现代文明"分身"似乎始终难以侵入尼玛（《太阳总在左边》主角）、格日（《河》主角）及罗尔基（《阿拉姜色》主角）等人的精神世界。

个体的浓烈情感主要是被松太加以一种极为内敛的表述方式隐匿于平静影像中的，"不把所有的苦涩外化，也不是将所有快乐都淡化"。[①]

《太阳总在左边》在双时空的无缝转换间完成了叙事，少年尼玛满心欢喜去迎接母亲却无意将母亲碾死在车下——这一发生在回忆部分的核心事件实际是在命运毁灭性的捉弄下促成的，而在现实段落中，尼玛往返西藏的赎罪之旅也颇有俄狄浦斯自我放逐的意味。《太阳总在左边》在命运与自由意志的较量中俨然化作一幕悲剧，激起我们的怜悯和恐惧，同时这部电影又在用"受控制的剂量给予我们这些激情以净化我们，去除过多的恐怖和柔肠"[②]，与亚里士多德信奉的悲剧净化论不谋而合。

《太阳总在左边》对情感的抑制首先在于为影像风格打下基调的长镜头，不过松太加并非只是将长镜头当作自然主义式的描摹工具，而是将其视为容纳人物情感及自身对时间思考的容器。如果说时间在万玛才旦的影片中如涓

[①] 出自松太加提及东方美学时的访问，见《中国电影报》官方新浪微博。
[②] ［英］特里·伊格尔顿. 甜蜜的暴力——悲剧的观念. 方杰，方辰，译. 南京：南京大学出版社，2007：167.

涓溪水行在石间,看似舒缓却从未停歇,那么松太加则似乎以土沙为载体,时间的溪流偶尔会因泥泞而停滞。在老者邀尼玛搭客车同行这一场景中,松太加以尼玛的视角记录下来老者从远处走向尼玛的整个过程,在两人谈话结束后,松太加仍让摄影机停留原地,让观众与尼玛一起等待老者返回车中,实际时间在这组长镜头中被拉长。在现实与回忆多次碰撞后,松太加再次以长时拍摄的方式记录尼玛与老者重逢的一幕,正搭乘卡车返乡的老者打算以讲爱情故事的方式陪伴着不肯上车的尼玛,时间在此处具象化为卡车在公路上的蜿蜒行迹,并在松太加突然将摄影机搬离公路后以可见的速度被放慢。与此同时,老者叙述的音量并未随着空间形态的骤变(从近景到大远景)而减弱,时间与空间的步伐失去了协调性。在影片中,老者曾说:"痛苦遇见时间和小孩就会淡然失色",时间在台词中也一直被强调。松太加正是将尼玛弑母后的极度痛苦和近乡情怯隐藏于他难察喜悲的面容之下,转而内化于已将时间放慢的影像之中,从而将已被抑制过的情感内敛地传给观众。

(《太阳总在左边》截图)

谎言在松太加的第二部影片《河》中占据着制造矛盾的位置,格日对妻子仁卓隐瞒了自己遗弃父亲的真相,女儿央金拉姆听信了母亲无心撒下的谎言,认定母亲肚子里的孩子是父亲格日天珠所赐,遂将其偷走,所有谎言同时被揭穿的刹那便是整部影片的情绪爆发点。然而,当格日向同时受到父女二人欺骗的仁卓哭诉自己的悲楚时,松太加再一次以长时间的远距拍摄刻意使观众错过格日在影片中仅此一次的情绪发泄。此外,藏语在将藏族人塑造成主体的同时也将情感抑制在特定时空。当医生问格日已身患重症的父亲的名字时,格日与父亲同时说出了两个名字:萨吉杰和图旦群排。其中图旦群

排意译"革命来救赎你",① 是格日的父亲在被强行还俗时所起。因而,在把格日对父亲的怨恨消弭在冷静克制的观看距离中的同时,松太加也已将父亲身后历史与宗教的双重悲痛隐藏于一个音译过的名字,当藏语体系之外的观众察觉到这一被独特观照的时空后,父亲云淡风轻的口吻便会立即化为强大的悲剧力量。

严格来讲,《阿拉姜色》已摆脱了两部前作的某些悲剧范畴,但死亡议题仍使本片的情感不可避免地呈现沉重之势。松太加确实以摇晃的主观镜头、画外的沉重呼吸声将俄玛之死给罗尔基带来的窒息感穿透荧屏,但随即又安排罗尔基将超度亡者的信物——妻子俄玛与其前夫的合影——撕掉一半并贴在他处,罗尔基的醋意让死亡在喜剧细节的填充后变得"哀而不伤",或者说死亡终究是可以被坦然接受的,《太阳总在左边》与《河》亦有此意味。

二、类型融合:漂浮在公路上的家庭困境

"类型"之所以能够作为电影工业化生产的基本原则,首先在于它能够和观众建立起牢固的关系,其从叙事到影像再到价值观输出的套路始终以满足观众的审美期待视野为目的,并将这一区域限定在安全范围内。这样看来,类型这一带有强烈商业属性的概念似乎与标榜独立的藏语电影难有交集。比如,生活流式的自然叙事在万玛才旦的影片中显然已成惯例,可这一模式本身是为了避免过强的戏剧性冲突而让观众沉浸在故事中,他对技巧的反对使我们很难在影片中提炼出一个规范化的审美形式。然而,在松太加、张杨等创作的藏语电影中,我们却能发现诸多成熟类型片所特有的主导符码在作者式书写的过程中表现出异样笔触。

《阿拉姜色》的类型定位在"文艺公路片""藏地公路片"等称号中似乎找到了主要方向。如果说影片《河》的公路片元素还不甚明显的话,那么在这部影片中,我们可以看到松太加已将罗尔基一家从嘉绒到拉萨的朝圣之旅作为主体内容,其中女主角俄玛的死及由此促成罗尔基与继子诺尔吾的关系变化都发生在公路上,而影片的结尾则在罗尔基父子即将到达拉萨前就戛然

① 松太加,胡克等.《河》三人谈.当代电影,2016(7):27.

而止，旅程的重要性远远大于最终目的地。《太阳总在左边》也同样具备公路片的元素：一个经常独行在似无尽头的公路上的人，穿梭于画面内外的各式交通工具，而尼玛离家——拉萨朝圣——归家的行动路线也是部分公路电影惯用的叙事结构。

 当然，对类型的定义不能只看表面的影像元素，正如赢得亿元票房的《冈仁波齐》并不能因为张杨非介入式的拍摄手法就被定为纪录电影，毕竟，对现实的高浓度模拟使纪录电影的本质无法体现。同理，诞生于现代性语境下的公路电影并非简单将公路作为讲述故事的基本空间，而是要透过外在元素去抵达最为核心的文化精神，即作为现代主义电影艺术的公路电影"所关注的正是人们在现代性危机下，人类的精神出路问题"。[①]

 前文在比较松太加与万玛才旦的情感表述时对现代性与尼玛、格日等角色精神世界之间的非关联性有过暗示，这样看来似乎与该观点产生矛盾。松太加作品中的人物远非《逍遥骑士》《邦妮和克莱德》等电影中角色所表现出的决绝与边缘，但他们同样也是反英雄的，站在了集香港武侠与西部牛仔于一体的藏区神话——《皮绳上的魂》——的对立面。在松太加的三部电影中，尼玛因无意弑母陷入痛苦，除了父母的亡灵，他也无法面对兄姐和自己；深爱俄玛的罗尔基在情感上极为排斥的情况下选择将俄玛与她逝去前夫的骨灰一同下葬，而继子诺尔吾则成了他的另一个情感负担；即便流言在格日携带妻女离开村庄后暂时消失，可旧有的记忆和对父亲的怨恨仍跟随他来到了草原，终日与摩托车为伴足以表明他的灵魂无处安放。总而言之，尼玛、格日等人作为人的自由在各自面临的道德困境中被完全束缚了起来，《太阳总在左边》与《河》都将朝圣作为角色的目的地，使得他们在公路上的漂泊看似有明确方向，但这实际上是他们在迷雾中试图找到一条能够确定自我存在和解脱自我的道路。

 毫无疑问，这些人物的精神状态是公路片式的，而事实上松太加也并无意让其影片中的人物与现代性危机发生直接冲突。在《阿拉姜色》中，松太加用为数不多的镜头展示了藏族女孩拉斯基离开朝圣之路的过程，从叙事角度来说这只不过是为了陪衬女主角俄玛的虔诚，但同时也轻轻划开了现代生

[①] 李彬. 公路电影：现代性、类型与文化价值观. 北京：中国电影出版社，2014：29.

活方式浸入藏区的小细口。当诺尔吾与罗尔基在池塘边发生冲突后,罗尔基蹲靠在一座正在修建的楼房前拿出俄玛的照片低声垂泪,而在虚化的后景中,一架搅拌机正在匀速运转,由机械和工业围成的现代环境将罗尔基的精神世界包围起来。除此之外,我们还可以重新理解《太阳总在左边》中的"时间"。在返乡途中,尼玛以"坐车太快"四个字拒绝了邀其乘车的老者,这固然是因为他在自我安慰式地让慢下来的时间来掩盖他内心与家人重逢的恐惧和迟疑,但当我们跳出故事之外可以发现,松太加将时间放慢并不仅是为了让它吸收人物的情感。公路与汽车让我们以现代的方式去体验着急躁向前的时间,而松太加以影像实现尼玛希望时间变慢的愿望,实际上却隐含着对现代性的抗拒。

(《阿拉姜色》截图)

回溯美国公路片的发展历史,我们可以发现家庭意识的衰落和回归对其形态塑造始终是举足轻重的存在,可以说家庭元素与公路片融合的可行性极高。值得说明的是,松太加并不只是将家庭作为修饰公路片的定语,而"作为一种类型的家庭片指的是:①主要人物关系是以家庭这一社会形式结构起来的;②家庭的内外关系作为叙事焦点,遵循相对固定的叙事模式;③适于全家观看。"[1]

"祖—父—子"式的代际关系构成了松太加三部影片的人物关系,家庭占据叙事中心。在《太阳总在左边》中,家既在公路的起点和终点,同时又在尼玛的流浪之旅中不时闪现,到了《阿拉姜色》,家已然成为现代交通工具般的流动空间,时刻展现家庭内部的情感状态,更不要说《河》直接以河流从结冰到解冻的自然变化隐喻格日与父亲的关系进展。除了"失序和重构"

[1] 孔小溪. 美国独立女导演的家庭表述. 当代电影, 2014 (2): 144.

的传统家庭叙事模式，松太加还通过对照来强化家庭概念，这在《太阳总在左边》与《阿拉姜色》中尤为明显：前者借手机对画外空间的延展勾勒出老者的家庭，女儿对老者未能及时回家的焦急无疑刺激了尼玛想要回家见兄姐的心，后者则通过丹达尔对自己父亲充满遗憾的朝圣故事的讲述来呈现理解缺失对家庭的伤害。

公路片的观看预设位置在多数情况下是成人的，因此当松太加将恐怖、暴力与性等成人化元素剔除到适合全家观看，也就是孩子也作为观影主体时，家庭就成了一种与公路片平等的类型。为此，影片《河》与《阿拉姜色》都有意加强孩童角色与失母的动物幼崽之间的联系，小女孩央金拉姆给羔羊喂奶，真实表现她对潜在威胁——新婴儿夺走母爱——的惶恐不安和移情式安慰，而诺尔吾则因命运相同将毛驴当成伙伴。当谈及人的主体性时，孩童似乎总在"人"的边缘游走，而松太加对孩童主体性的深描（从观众到角色）则填充了这一空缺，家庭片弥补性地融入公路电影。

三、失色景观：文化祛魅后的人性回归

以自然景观、人文景观等为基本类别的传统景观美学在现代传媒的介入后又延展出来媒体景观与符号景观等新内涵，即现代性语境下的景观"是景、奇、观的有机融汇，是奇观化的景观、景观化的奇观。"① 国内外诸多电影在将藏地的客观实在拟成音影图像时会极尽所能地增色添味，但这并非是在创造某种本质上仍能反映生活的艺术景观，而仅是为了满足消费者的纯视觉享受，久而久之，人们在接受大量视觉信息的冲击下将实虚混杂的视觉奇观误认为是真实藏区世界，现实反成为景观的赝品。

"国外最早的一部呈现藏地空间的电影是 1921 年德国拍摄的《生与死》。"② 藏地至此开始套上罩袍，即便在进入 21 世纪后也仍难摆脱被西方世界赋魅的焦虑。例如，出自保罗·亨特之手的《防弹武僧》（美国，2003）

① 高宇民. 拟像、景观审美和当代文化创意产业. 北京：人民出版社，2018：63.
② 巩杰. 从"他者"书写到"自我"表达——新世纪以来藏地题材电影空间呈现的"祛魅"与"还魂". 艺术百家，2018（3）：157.

就是一部典型的"奇观电影",该导演在影片的建置部分就用充满符号意味的藏红色、特技处理的武打动作与一把堪比"东方魔戒"的卷经轴将西藏的现实形象压缩扁平。再如,我们在比《防弹武僧》早问世十余年的中国影片《盗马贼》(1986)中可以看到,导演对信仰力量进行哲学探讨时的锐意和果敢,但几乎时刻占据荧幕的宗教仪式完全将罗尔布等人物的命运引向超凡神秘。这样看来,对藏地空间的表述即便从好莱坞式的蹩脚套路转至艺术探索的作者实验也终归是想象性的,作为藏族导演的松太加、万玛才旦、拉华加所拍摄的藏语电影对藏区祛魅的坚守也因此极富反抗意味。

由无数闪烁的红烛、巨型神佛图腾及漫天飘散的纸符刻意堆砌出来的宗教奇观在藏语电影中已销声匿迹,可在万玛才旦的《塔洛》一片里,开场时主人公站在写着"为人民服务"的墙前用汉语流利诵出毛泽东语录的段落暗含了另一类视觉奇观的生成,本就带着他族眼光的张杨则以《冈仁波齐》和《皮绳上的魂》两部不同类型走向的影片对藏族人再次赋魅。相比之下,松太加对景观进行了更为彻底的日常化改造,这从作为藏族七宝之首的天珠在张杨与松太加的影片中呈现出的相异色彩就可分辨。根据扎西达娃魔幻小说改编的《皮绳上的魂》本身就以天珠回归圣地来展开叙事,而塔贝发现天珠藏于鹿口的神秘感也在雷电击中他时推向极致。格日捡到假天珠的过程在《河》中语焉不详,而仁卓谎称天珠会为家里带来另一个孩子时,立刻激起了女儿央金拉姆对母亲的占有欲,之后松太加从供奉天珠的简陋香案前将镜头对准央金拉姆的脸暗示央金拉姆已打算偷走天珠,并由此逐步引发格日一家集体的情感爆发,能给人们带来喜乐圆满的天珠神话就在它成为家庭矛盾制造者后被解构。

(《皮绳上的魂》截图)

(《河》截图)

再来看将朝圣情节编入影像的《太阳总在左边》和《阿拉姜色》。具有藏地文化特色的建筑在《太阳总在左边》中曾短暂出现，背对观众的尼玛、手持经纶的老阿妈与游客们正绕圈行走的一列佛塔分别位于画面的前、中、后景，景观的位置首先被边缘化了，而女游客将相机对准老阿妈时的猎奇目光也在位于画面中心的尼玛的反向注视下被消解。与此同时我们还能发现，圣地在此影片中不仅是形象上的消除，还有功能性的失灵，到拉萨朝圣并没能减轻他的痛楚，真正使尼玛自由的是一路上老者智慧性的劝解，或者从根本上说，是尼玛心中对家人的爱和牵挂。《阿拉姜色》在对文化景观的呈现上也是极尽简化之事，在俄玛朝圣前的祝祷仪式上，松太加为凸显作为画面主体的尼玛而将寺庙空间切至极小一块，罗尔基到寺院找活佛为俄玛超度的场景也同样将空间切至狭窄廊道，《静静的嘛呢石》中众喇嘛端坐佛堂诵经的场面在《阿拉姜色》的两个场景中仅是以画外音的形式被展延出来。除此之外，松太加在《阿拉姜色》的结尾用摄影机跟随诺尔吾跑上山头，布达拉宫在晃动感明显的手持摄影下成了一个被俯视的，因不稳定而失去庄严和神圣的对象，这实际上正是一个气喘吁吁的孩子所目睹的真实景象。除此之外，布达拉宫的形象时而模糊时而清晰，正符合景观幻真难辨的特性，圣地的景观特性就在实焦与虚焦的来回转换间被暴露出来。

（《阿拉姜色》截图）

"风景完全能够凭自身力量变成偶像——即一种有效的、意识形态的图像。"① 这句话中的"自身力量"四个字被具有造景能力的电影等媒体打上问号，但同时这句话也在肯定人工痕迹较轻的自然风景亦可被装裱成神圣图像。为遏制这一趋势，松太加在其影片中逐步建立了一种全新的人景关系。松太加不会刻意避免，同时也不会单独呈现无垠雪地、寂寥草原或是群山峻岭等

① ［美］W. J. T. 米切尔. 风景与权力. 杨丽，万信琼，译. 南京：译林出版社，2014：285.

独特地质风貌，人物通常会及时地出现在静止画面中，用身体挡住风景，或者在动态影像里紧贴镜头，将风景甩在人物隐含愁绪的面容之后，这在尼玛、格日或俄玛的独行段落中都清晰可见。

可以说，当风景自成偶像时，人就面临着被景观化的窘境。先来看《盗马贼》，求神宽恕罪孽的罗尔布在苍茫白雪中朝着圣山的方向跪拜前行，同时各式宗教符号式的景物影像叠印其中，风景立刻具备了惩戒性的效果。再看《冈仁波齐》，张杨要么以路上的积水、山体滑落的雪块及对陡崖险坡的仰望来强化朝圣者的苦难，或以神的视角俯瞰在公路上的集体式奇观为朝圣者赋予神性。松太加在《阿拉姜色》中同样以跪拜把人物对宗教的虔诚刻在公路之上，但同时他又在俄玛或罗尔基从地上站起时让摄影机跟着他们的动作而改变位置，人物流露的任何微妙情绪才是观众需要解读的文本，远非无时无刻不处于流动状态的公路风景。

除此之外，松太加还对"人"的强调做了其他尝试。松太加在帐篷的缝隙间以紧挨地面的机位发现了羔羊的身影，而这正是帐篷内央金拉姆醒来后的视角，相同的处理方法还出现在央金拉姆观察父母讨论天珠丢失的场景中，只是窥视角度从帐篷内转移至外。当我们对电影大师小津安二郎在《东京物语》等影片所独创的"榻榻米机位"有些许认知后，就不难理解比榻榻米还要低的机位对于游牧民族的空间呈现有何意义。帐篷是藏族人"家"的形式，即便在公路上来往不停的汽车能够将噪音和灯光轻而易举地穿透罗尔基一家的狭小帐篷，可摄影机在帐篷中所捕获到的情感是亲密的，也是私密的。我们正是在帐篷内看到罗尔基如何在摇曳烛光中轻轻摩挲着已经死去的俄玛的发梢，也是在帐篷内看到叼着手电筒的罗尔基为诺尔吾擦药从而完成父子关系的和解，而极低的机位则把面容的细节尽数放大，保障了情感捕获过程的准确性。

（《河》截图）

(《阿拉姜色》截图)

结　语

　　无论是理性主导的情感表述方式，家庭片和公路片的有机融合，还是对景观的大幅度褪色处理，松太加都意在对藏族人更具有人类共通性的观照，也使人们得以看到藏语电影的另一面，这些都无须赘述。同时，还有几处信息和问题需要在结尾部分做补充说明。首先，松太加对藏区文化太过神性化的部分进行除魅时，也同样将更有人情味的藏族风俗浓缩在煨擦赛（祭祀逝者的仪式）和动人的藏族民谣中。其次，任何一个国家或地区都可以创作浪漫色彩的艺术作品，但《寻找罗麦》（2018）仍将西藏视为文艺青年洗涤所谓灵魂罪孽的圣地，足以表明对藏地圣境的批判性揭露还有很长的道路要走，因此，松太加等人的作品在现实的迫切要求下显得愈发珍贵。最后，当我们肯定松太加等藏族导演用藏语来建构本民族的主体性及对其他少数民族电影创作的激励意义时，独立制片系统的缺乏是否会阻碍作为华语电影、亚洲电影的藏语电影更进一步地表达主体诉求也显然成为一个亟待解决的问题。

（作者系中国传媒大学戏剧影视学院 2017 级电影学研究生。）

中日怪谈电影差异之比较
——以《山中传奇》和《雨月物语》为例
Kwaidan Films in China and Japan:
Case Studies of *Legend of the Mountain* and *Ugetsu*

张娟雨

摘要：本文以《山中传奇》和《雨月物语》作为中日两国怪谈电影的银幕样本，从形象的表层出发到审美的中层，再到思想主题的深层进行了分析，不仅对两个国家所盛行的集体习性和审美倾向之间的差异进行整体性的感知，也试图探究两国传统文化是如何从内至外对电影价值内涵进行重塑。

关键词：怪谈电影；胡金铨；山中传奇；沟口健二；《雨月物语》

ABSTRACT: This study takes Legend of the Mountain and Ugetsu as the screen samples of the Kwaidan movies between China and Japan. From the surface of the image to the middle of the aesthetic level, and then to the deep analysis of the ideological theme, it not only makes a holistic perception of the differences between the prevailing collective habits and aesthetic tendencies of the two countries, but also tries to explore how the traditional cultures of the two countries reshaping the connotation of film value.

KEYWORDS: Kwaidan films; King Hu; Legend of the Mountain; Kenji Mizoguchi; Ugetsu

中日两国自古以来便是一衣带水的邻邦，不仅地理位置十分接近，在文化上更有高度的亲密关系。中国作为历史上最大的亚洲文化中心，曾在相当长的一段时期内为日本提供了丰富的文化补给。日本在中国这一庞大的文化母体中汲取精华逐渐融合于自身成分，最终形成了风貌混合、内核独具民族

特质的日本文化。

正如日本汉学家内藤湖南所言:"在日本,并没有文化的种子,而只有可以形成文化的成分,借助其他国家文化的力量,逐渐凝聚起来,最终形成了所谓日本文化的这个形状。"[①] 日本在对外来文化的吸收上一直抱有着巨大的热情,这不光反映在它早期对中华文化养分的吸收上,也反映在明治维新以来日本脱亚入欧,走向西方的进程中。兼收并蓄,顺势而变的日本文化看似与中国文化是微妙的"父子关系",实则处处体现着差异。根据杰斯特·劳哈尔所提出的"文化接近性"概念——人们基于对本地文化、语言、风俗等的熟悉,较倾向于接受与该文化、语言、风俗接近的内容,中日两国的电影实际可作为两国文化的银幕样本,我们通过对比某一特定阶段中日两国之间同类型的电影,对两个国家所盛行的集体习性和审美倾向之间的差异进行整体性的感知,而不止于对两个民族之间的文化相似性进行讨论。

1953 年,日本导演沟口健二凭借电影《雨月物语》在威尼斯电影节上斩获"银狮奖",标志着日本恐怖电影的雏形——"怪谈电影"在世界范围内崭露头角。这部电影改编自日本小说家上田秋成的同名小说其中两言《浅茅之宿》与《蛇性之淫》,后者实际上脱胎于中国明代小说《白娘子永镇雷峰塔》。上田秋成对原著进行了多处改写,让《雨月物语》从形式到风格都更贴合于日本的时代背景与文化偏好。《蛇性之淫》与《白娘子永镇雷峰塔》之间的差异性如同一面镜子,折射出不同时代下不同民族的文化观念和性格特质。

无独有偶,在 70 年代末,有一部来自中国的怪谈电影同样拓展了西方观众对东方灵异空间的想象,这部影片便是胡金铨导演的《山中传奇》。与《雨月物语》相似,《山中传奇》也转向本民族通俗文学中寻找素材,它取材自宋代话本小说《西山一窟鬼》,讲述的也是"子不语"之事。但无论从主题、意境或是价值取向上看,《雨月物语》与《山中传奇》试图传达的内容都存在着天壤之别。这两部电影不仅拥有着"作者电影"独树一帜的美学风格,也提供了两国怪谈电影不同表达方式的银幕样本,我们可以从中窥见作为社会文化镜像的中日怪谈电影之间的差异。

① [日]内藤湖南. 日本历史与日本文化. 刘克申, 译. 北京:商务印书馆, 2012: 35.

一、形象差异：阴阳之恋中的人性与兽性

中国志怪小说中有关"人鬼恋"的故事，最早可以追溯到魏晋时期的《列异传》，书中有一短篇名为《谈生》，讲的是四十岁仍未娶妻的谈生，遇见了一名出身富贵人家的女鬼甘愿做他的妻子，这段人鬼恋不仅让他实现了阶级跨越，还过上了衣食无忧的生活。这篇故事确立了古代写鬼类小说中贫穷男与富贵女鬼两情相悦的经典叙事模式，之后无论时代背景如何变迁，政治制度如何发展，中国怪谈中有关生男亡女谈情说爱的故事大体上没有离开这个框架，中国怪谈电影也是如此。

在"尤里卡系列"《山中传奇》的手册中，胡金铨导演自述的第一句话便是：《山中传奇》是一个人与鬼的爱情故事。① 在该片中，徐枫所饰演的女鬼乐娘为了得到经书，设计与书生何云青（石隽饰）结为夫妻，却发现何似乎对另一女鬼依云动了情，于是一怒之下便点了他的穴，之后依云前来解救，两人又因何陷入了你争我夺的境地中。这段情节点出了中国怪谈电影中最引人注目的类型程式，即"人鬼——情爱"。《大般涅槃经》言："一切众生悉有佛性，如来常住无有变易"，不光是有情具有佛性，山川草木无情之物也都具有佛性，更遑论想要转世为人的妖魔鬼怪。佛教中的"众生平等"相信一切众生的生命从本质上而言没有差别，生命的作用现象也都是同样的，因此中国怪谈电影中鬼怪有着人所有的七情六欲，自然也有着人所有的爱恨妒怒愁。乐娘的精明、贪心与善嫉，与依云的灵巧、善良的性格特质形成了鲜明对比，让观众看到了鬼怪世界与人类世界别无二致的多元化女性形象。

此外，胡金铨也把佛教苦观糅合在了鬼怪的命运之中，让鬼的"人性"带有了强烈的悲悯色彩。导演胡金铨在自述中提出："鬼怪不变的主题是转世为人，但做鬼怪也有它的益处，例如它通法术，这就很奇怪了：为什么它们总想变成人呢？人在世间可是要受苦的。"② 佛教言人身二十二根中有"苦根"，意在众生皆苦，无论有情无情都无法幸免，《阿含经》中对于"苦"作

① 尤里卡大师系列《山中传奇》手册。
② 同①。

出了列举，除了人们常言的生、老、病、死，还包含了怨憎会、爱别离、求不得等，这在胡金铨导演的怪谈电影中得到了鲜明的体现。在《山中传奇》中，乐娘因为妒忌害人亦害己，无法转世为人，这是一苦；依云因痴慕书生何云青，断送了性命，这又是一苦。尽管鬼怪充满了法力，能将凡人玩弄于股掌之间，却依然要面临着处处求而不得的苦，从中观众可以看见胡金铨对于人情与人性的洞察和思考。

《山中传奇》依托"人鬼——情爱"这一类型程式，借此展开影片的人物形象塑造、场景编排、戏剧冲突与叙事进程，不管剧情如何发展，重要的是幽灵与人之间始终维系着割舍不断的感情，对凡人充满了向往之意。这是《山中传奇》与《雨月物语》在人物动机设置上最大的差异，也是中国怪谈电影与日本怪谈电影在主题上最大的差异。在《山中传奇》中，乐娘接近何云青的动机是为了夺取经书，使自己变为肉身，与凡人无异。她否认对自己固有的幽灵身份的指认，因为这一"自我"是空洞的，迷失的，她必须要通过获得人形来得到身份的认同，方可确认自己存在的价值，所以她对何云青的这份感情的背后牵扯的是幽灵自身的身份认同危机。但是，在日本怪谈电影中，情爱的背后往往牵涉的是"欲望"而非"身份认同"，鬼怪从未想过变成人，相反以鬼的视点来看人，人不如鬼的丑恶本性得到了淋漓尽致的体现。

20世纪五六十年代的日本怪谈电影直接过继了日本怪谈小说程式，承袭的是日本怪谈文学中"御灵复仇"的母题。日本怪谈文学的开山之作——小林正树所著的《怪谈》一书中，绝大部分的民间传说都与"复仇"主题相关。例如在《武士之妻》一篇里，背信弃义的武士丈夫回归家庭，结果一觉醒来却发现自己的妻子已变红粉骷髅；在《骑在尸体上的男子》一篇里，丈夫遭到了变为厉鬼的妻子的毒手，情急之下骑在自己妻子身上才逃过一劫。在电影《雨月物语》中，女鬼对人类的"复仇"莫不如是，只是这种报复不是简单地将男人投入地狱，而是以"情欲"的方式打破男人的本体性困境之后再让其自食悔恨恶果。

在电影中，源十郎是一个拥有美满家庭的人，习惯了妻子的付出与照顾，但他仍然抵挡不住财色的诱惑，受困于物质条件与伦理边界中——在电影中这种男人的本体性困境成了源十郎的行为动机与故事前提，女鬼若狭正是利

用了这一点。她生前未曾享受过男女之情,所以死后怀着不甘化作幽灵,想方设法蛊惑男人心,先是将在街头贩卖瓷器的源十郎引诱进自己家中,后又采取行动试图阻止源十郎的离开,在源十郎识破她的真面目之后仍妄图将他带回她的"故土"去,若狭作为女鬼身上人性与兽性兼具的两面性在前后情节的对比中得到了完整体现。虽然她并未对源十郎施以毒手,但是蓄意引导了源十郎从迷失自我的情欲网滑向更深的深渊,最终源十郎换来了家破人亡,痛失爱妻的代价。这种故事逻辑秉承了日本自古以来对于"怨灵"的观念,展现了日本怪谈电影的文化气息。

在上田秋成的原著《蛇性之淫》中,蛇女(即《雨月物语》中"若狭"的原型)作为"邪神"充满了淫欲和嫉妒报复之心,书中神官麻酒人曾向丰雄揭穿真女儿的真面目,说道:

> "这孽障其实是条大蛇,修炼多年,幻化为人。传言她生性淫荡,同牛交媾可生麒麟,同马交媾则生龙马。此番魅惑于你,想必是因为你相貌俊美,勾起了她的淫欲……你今后若不加倍提防,恐性命旦夕不保。"①

由此可见,在日本文化认知里,"邪神"的存在总是与人的幸福相对立,并不会出现如中国原版故事《白蛇传》中白娘子与许仙真心相待的童话。在日本怪谈电影中,"邪神"身上的兽性永不会更改,并且在真相大白的时刻还会得到印证和强调。至于像"源十郎"一样坠入陷阱中的凡人,他们悲剧性的命运与欲望的深壑画上了等号,所有的罪恶都来自个人的私欲,而个人的私欲终将导致悲剧。

二战战败的惨痛历史带给日本民族无法言说的痛苦和忧郁,换而言之,现实世界的复苏与重建掩盖不了精神枷锁的罪与罚。因此日本怪谈电影中总是以行踪不明、动机暧昧的鬼怪来展现隐秘人性中复杂的兽性部分,通过鬼怪对人施以蛊惑,营造出人类生存中一种诡异而深远的秩序困境。日本鬼怪电影中常见的超时空复仇主题看似寄予了日本民族对于二战的深切反思,其

① [日]上田秋成. 雨月物语·春雨物语. 王新禧,译. 北京:新世界出版社,2010:79.

实不然,所谓"怪谈"本身就是现实尘世与想象幻境结合的产物,这种言说方式背后承载的意义是十分混沌的。它更像是一种避开了闭锁时代转向异质时空的书写,借此来抒发个体在艰难时世生存中的失落感。在那些虚虚实实的山野丛林间,如卷轴画般舒展开的长镜头带有浓厚的自我矛盾意识与逃避感,陷落于"情狱"中的男子无法摆脱命运衰落的悲剧,而日本民族也无法消解掉战败之后的苦楚感。日本怪谈电影成了对战败后陷入怀疑与充分不自信泥沼中的民族心理自我麻醉式的演绎。

二、审美差异:幽美与幽玄

唐代诗人司空图在《与极浦书》中提出了"象外之象,景外之景"的美学命题,并且用"蓝田日暖,良玉生烟"作例,强调了超越现实感知特征的意境之美,这是几千年来中国传统文化中有关"意境"美学建构的高度总结,其精髓之处在于寄想象于万物,将景物关系剔除现实属性之后做创造性组合,使固定的山水物象影现出无限的意味。

出身于书香世家的胡金铨对于中国美学中的"意境"论并不陌生,他自幼学习绘画与古文,有着深厚的传统文化积淀与美学修养,在《山中传奇》中,胡金铨对"意境"的理解之深刻是显而易见的。在受访时,胡金铨曾言:"我在片中使用了夸张的音效及丰富的音乐,给人带来强烈的听觉冲击,从根本上来讲,我试图捕捉到千百年来中华文化中有关生命与美内在最本质的东西,让其在人物关系与自然风景中可视化。"[①] 对于胡金铨而言,有关生命与美等一系列终极问题的参透必须通过音响、镜头等手段营造出幽美的意境来实现,而这种意境又与日本怪谈电影中的幽玄之境存在着天壤之别。

《山中传奇》的故事发生于北宋时期边关废弃的屯堡中,据《宋史·兵志四》记载:

"……夏人利其地,数来争占,朝廷为筑堡戍守……秦凤路经略使李师中言:'前年筑熟羊等堡,募蕃部献地,置弓箭手。迄今三

① 尤里卡大师系列《山中传奇》手册。

年，所慕非良民，初未尝团结训练，竭力田事。今当置屯列堡，为战守计。置屯之法，百人为屯，授田于旁塞堡，将校领农事，休即教武技。其牛具、农器、旗鼓之属并官予。置堡之法，诸屯并力，自近及远筑为堡以备寇至，寇退则悉出掩击。'从之。"

《山中传奇》的故事时空背景十分荒凉，宋秦凤路驻军与西夏苦战三年，最终落得全军覆没的下场，屯堡也因此成了废弃的"三不管"地带，这其中既藏有文人侠客的"失意"，也饱含着作者导演的"诗意"。男主角何云青本是手无寸铁的一介书生，在乱世之中除了抄经自然毫无用武之地，但是这种"无用"之中也带着道家"无为"的思想气质。"人法地，地法天，天法道，道法自然"，导演对于乱世之下的日常景象不着一镜，开篇即让何云青徐步行走在山川河流之间，意味深长的空镜头宛如卷轴画徐徐拉开，观众跟随主角在移步换景之间参透着景观空间承载的日常与审美、生命与信仰等一系列终极问题，而非囿于俗世境遇的烦恼中。为了进一步脱离真实时空的束缚，让环境氛围看起来更加贴近想象空间，胡金铨在拍摄时刻意释放了大量的烟雾，让镜头前的场景看起来如仙境般缥缈虚无，凌驾于尘世之上。胡金铨在受访中曾言："他们（内地观众）说《山中传奇》和《空山灵雨》中拍摄自然景象的开首部分和步行的场面等是没有意思和没有用的，我于是反驳，那跟有没有意思和有没有用是没有关系的，看见觉得美丽不就行了吗？"[①] 这种"美丽"是胡金铨在电影中所刻意追求的精神气质，在大开大合的远景镜头中，空灵幽美的山川如同中国画里洋洋洒洒的写意，行走的人物在画里偏安一隅，似天地间的微末，大有一种"寄蜉蝣于天地，渺沧海之一粟"的幽美感。

电影《山中传奇》故事发生的地点在人迹罕至的树林深处，空荡荡的居所周围是炽热的阳光、参天古木、清泉瀑布、山野石桥、古道衰草呈现出丰富的空灵之感。尽管影片实际的取景都在韩国，但是在胡金铨目光的敷寻中，异国的寺院历经了风霜雨雪的刻蚀，庄重肃穆的佛像蒙上了时光的尘埃，形成了超越时空、族群、文化的厚重诗意，与自然寡欲的禅意境界水乳交融，

① ［日］山田宏一，宇田川幸洋. 胡金铨武侠电影作法. 厉河，马宋芝，译. 北京：北京联合出版公司，2015：171.

呈现出独特的幽美意境。即便是在拍摄男欢女爱的"旖旎"段落,导演胡金铨也精于将激烈的情节化于暧昧的镜头之中,鱼儿嬉戏,蜻蜓点水,昆虫交配,再到莲蓬萎靡,"不著一字,尽得风流",寥寥几处风景便勾起观众波澜壮阔的想象。

胡金铨的以虚写实将中国绘画技法中"留白"的手段发挥到极致。场景与氛围的不真实,才让不真实的故事诞生于此地显得合情又合理,当结尾何云青逃离异境之后,整部影片方才有大梦初醒的苍凉之感,自然而然地烘托出中国怪谈故事试图书写的"悟道归隐"之旨。

"留白"的运用并非中国艺术所独有,继承了中国传统文化精髓的日本艺术,同样也追慕留白所形成的"韵外之致,味外之旨",但其所使用的方法和形成的旨趣则与中国艺术截然不同。江户时代的日本画家俵屋宗达绘制的《风神雷神图屏风》就体现了颇具日本特色的留白艺术形式。风神与雷神是日本古代历史中最具鲜明特色的两位神祇,在画中两位凶神恶煞的神祇面朝对方分列两侧,画面最显眼的正中央却空无一物——这里所留的"白"并非象征之意,而是"无中生有",将观者的目光吸引到两位神祇目光交汇的空白处,感受"飓风眼"扩散出雷霆万钧的威慑力。

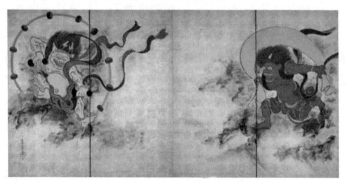

《风神雷神图屏风》

此种化无形于有形之间的"留白"方式在日本怪谈电影中也随处可见。在《雨月物语》五人乘船的经典段落中:一行人为了逃难选择走水路,一叶扁舟浮在波光粼粼的水面上,掌舵的阿滨唱起歌谣,其余几人则坐在船中聊天,源十郎的妻子怀抱着小孩一边听着男人的计划,一边给小孩喂食物。这本该是一个浸透着现实气息的镜头,但沟口健二的处理方式偏偏让这个段落

充满了怪谈的奇幻氛围:他用运动缓慢的长镜头来记录在船上发生的一切,同时用大量烟雾阻隔了景深,让水上泛舟的画面空间呈现出舞台化的扁平感。除了船上的几人之外,观众看不见船身周围的一切,灰蒙蒙的雾气掩蔽了观众的视线,也掩蔽掉了一切危险的预警。因为环境的不透明性,观众只能于无声处听惊雷,想象视线盲区看不见的危险,留白的可怖感也因此加倍。

此外,沟口健二也精于将怪谈文化中探幽逐微的审美情趣具象化为日常的生活场景,用留白让人物在梦境与真实之间梭巡,让叙事得以在虚实之间自由出入。在《雨月物语》结尾,背弃了妻子的源十郎又重新回归家庭,跌跌撞撞如行尸走肉般闯进家中,却发现室内空无一人,摄影机拟定了一个固定人物的视点,观察角色在破败空荡的房间里来回穿梭,源十郎从室内走到室外,长镜头一转,源十郎又走进了室内,此时他看见消失的宫木出现在了本来空无一物的地方,安然无恙地在做饭,于是他激动地走上前去与妻子相拥——本该感人至深的"重逢"场面却让观众不寒而栗,因为此前出现无人的"空白"画面已经向观众揭示了答案,妻子宫木已死,跳动不息的火焰旁边只是她的亡灵。沟口健二以静寂而充满内在张力的镜头留白,朗现出藏在日常生活情景之中的幽玄意境,达到了一种精神的、内面性的恐怖与悲凉。

"幽玄"是日本文艺美学中三大一级概念之一,最早源于汉文化,后被日本的歌论、能乐论所吸收。"'幽玄'的核心是'余情',讲究'境生象外',意在言外,追求一种'神似'的精约之美。"这种深奥微妙的审美情趣在沟口健二的电影里幻化为"一场一镜"的长镜头,它与巴赞所言的"真实"美学背道而驰,以其特有的暧昧朦胧性营造出超现实的美感。观者能够通过《雨月物语》中随风飘荡的芦苇地,以直观感情判断女性角色悲剧性的命运;在阿滨被士兵奸污之时,观者可以通过对河边遗落的草鞋特写,联想到阿滨正在经受的悲惨遭遇;观者也能够通过若狭表演能剧的段落中,幽微不明的光线感受到非现实时空里的恐怖气息。在沟口健二的电影中,长镜头里不言不语的留白蕴含着"物我合一"幽微难言的美感,当观者到达审美体验的某一刹那,感受自然会与影像中的时空相结合。正如大西克礼在评述"幽玄"时所言:"它具有一种无法洞见的绝对的黑暗和不可知的性质,是使自己虚席以

待，处在沉潜、敬畏、皈依的状态。"①

三、价值差异：出世与"入世"

作为社会文化的镜像，中日怪谈电影的背后实际上也蕴含着中日两国在文化思考上的差异。

在中国社会形态漫长的形成过程中，起到主导作用的是儒家道德伦理思想。孔子曾言："道之以政，齐之以刑，民免而无耻。道之以德，齐之以礼，有耻且格。"儒家道德伦理的价值观念维系了中国过去两千多年封建社会的统治根基，并且为中国志怪文化打上了深深的烙印。不管《西游记》中孙悟空如何神通广大，终归要被"紧箍咒"所约束，按照社会道德规范行事；在《聊斋志异》中幽灵聂小倩貌美无双，本可用非常手段蛊惑宁采臣，但宁采臣不仅将她赠送的钱财"掇掷庭墀"，亦以"斋中别无床寝"为由婉拒其留宿，直至宁采臣原配妻子去世，两人才成为夫妻，其间也可见儒家道义观对人们行为宗旨的深刻影响。

在儒家思想的引导下，中国怪谈电影也很注重对于伦理道德的维护，从人物塑造这一角度来看，中国绝大多数怪谈电影都有着正邪力量势不两立，非善即恶的特征，电影中"崇尚道德"与"认同传统文化"是衡量人物好坏的内在尺度。但是，这种符号化的创作并不符合胡金铨对于作品的期待，胡金铨在受访中说道："关于中国的怪谈，人物都是简单化了的。所谓简单化就是，好人做的都是好事，而坏人做的都是坏事。这可能与我国的传统剧的脸谱，即是以化妆将角色类型化的传统有很深的关系也说不定。"②

因此胡金铨在创作《山中传奇》时，并没有完全按照理想化与符号化统一的标准来塑造角色。比如女鬼依云，她虽没有肉身，但是身上充满了善良女子所具备的良好品行，尽力帮助何云青逃脱乐娘的控制，表现出与她的身份截然相反的感情意志。而何云青身为一介书生，本应该是最明白礼与仁的

① [日] 大西克礼. 日本风雅. 王向远, 译. 长春: 吉林出版集团有限责任公司, 2012: 144.
② [日] 山田宏一, 宇田川幸洋. 胡金铨武侠电影作法. 厉河, 马宋芝, 译. 北京: 北京联合出版公司, 2015: 168.

正面人物，但他在已有家室的前提下，面对依云的美貌也心旌摇曳，表现出见异思迁的本性；在结局，看似充满书生智慧的何云青却做出了一个非常荒唐的行为，用佛珠了结了所有人的性命，不管好坏——在非常态环境下，何云青为了自保选择伤害他人，这是不符合伦理学观念的行为，更与儒家"己所不欲勿施于人"的教导相违背，可见只读圣贤书的儒生面对这个世界是虚弱且恐惧的。

《山中传奇》中胡金铨对于儒教的态度可以说是十分审慎与忧虑的，从"百无一用是书生"的何云青身上便显而易见；另外，《山中传奇》故事中有关道德与非道德界定的模糊也展现出胡金铨对善恶观的复杂认知——与其说胡金铨不太看重儒家思想中对于真善美统一的高度强调，不如说胡金铨电影里体现的善恶观其本源皆来自佛教。这种"忧儒向佛"的价值倾向体现在剧情设置的许多考量上。首先，何云青此行的目的是为了抄经，而经书则是唯一能让厉鬼转世为人（改邪归正）的关键物品，所有的力量角逐都围绕此展开，可见佛教在片中具有"救赎"的功能。再者，手无寸铁，半点武功不会的何云青唯一能击退妖魔鬼怪的"护身符"，就是从僧人那里学到的"手势"，当他第一次从镜子里看到吹笛的女鬼依云，受惊的同时连忙做出手势击退魑魅魍魉，结尾他面对乐娘死亡后惨白凄厉的脸，也摆出"手势"消除魔障——类似的情节在片中出现过多次，胡金铨赋予佛教超出精神力量之外的功能，成为书生实实在在的"救命稻草"，这是"四书五经"所不具备的功用。最后，何云青将佛珠一扔，落得个白茫茫一片大地真干净，待他从睡梦中醒来，面对此前发生的一切既不知从何说起，也不知对谁说，只能背起行囊继续前行，如此起承转合最终归隐的叙事模式也蕴含了佛法在其中。正如《金刚经》中四句偈语所示："一切有为法，如梦幻泡影，如露亦如电，应作如是观。"《山中传奇》的结尾完成了对佛教出世精神的呼应，也是对儒教入世说的疏离。

佛教的善恶观念离不开佛教的六道轮回观，龙树菩萨所著的《中论》有言："情尘识和合，而生于六触。因于六触故，即生于三受。以因三受故，而生于渴爱。因爱有四取，因取故有有。若取者不取，则解脱无有。"可见佛教的善恶观提倡的是一种道德的责任感，人因有四种"执取"，故无法摆脱轮回苦厄，为了在来世结下善果，从轮回中解脱，人应该止恶行善，放下我执。

按照《中论》中"若取者不取,则解脱无有"的观念,《山中传奇》里人物的死亡成了自然的结果。众人对经书的执念便是虚妄的"执取",此番执迷不悟最终换来的便是魂飞魄散的结局,暗合了佛法所言的"诸法本空性,见空即见道"。所以《山中传奇》对于世界道德秩序的重建并不是通过儒家礼教来完成,而是在悟到了佛教"五蕴皆空"的基础上对于善恶的全然超越,具有浓厚的宗教情结。

比照《山中传奇》的出世情怀,沟口健二的《雨月物语》在价值取向上则呈现出明显的"入世"情结。这里的"入世"不是指儒家思想中"修身齐家治国平天下",实现经世济民的伟大抱负,而是指回归到现实生活中重建秩序。

《雨月物语》有两条平行的叙事线:源十郎贪心地想发战争财,于是进城去卖瓷器,结果遇上了女鬼若狭,被其勾引差点死于非命;藤兵卫狂热地要做武士,歪打正着地立了功,成了将军,结果在寻欢时遇见了已经堕落成风尘女的妻子。两人看似短暂地脱离了原来的生活轨道,却都以挫败告终,最后他们又重新走回现实生活中,而此时源十郎的妻子已经亡故,藤兵卫的妻子已经被奸污。

所以,结局中源十郎与藤兵卫的"入世",其实是对生活秩序的一次重建。在此之前,源十郎与藤兵卫的离家,从某种程度上都源于家庭结构的失衡,源十郎想要实现养家糊口的心愿,尽到为夫为父的责任,但是乱世并不让他得偿所愿;藤兵卫的无能与憨傻,也让他在家庭和社会上都得不到他人的认可与重视。因此在两个家庭中,温柔、冷静、贤惠的妻子角色实际上处于较为优势的地位,她们包容、照顾男性,为家庭付出所有,有着伟大的人格光辉。但是沟口健二对于这两名女性角色的处理方式恰恰是非常残忍的:源十郎的妻子宫木死于逃难途中,藤兵卫的妻子被士兵奸污——传统女性身上最重要的贞操品质荡然无存,当她再度与已贵为将军的丈夫重逢时,她反而变成了弱势,成了容易遭到世人歧视的一方。可以说,两名妻子的悲剧实际意在打破原来的家庭结构,使得回归家庭的男人能够重新建立起以他们为主导的生活秩序。

相比于中国社会对于道德伦理的强调,日本社会更看重的是一种"有序性"。作为日本怪谈文化生长的土壤之一,日本御灵信仰就极其能够说明这一

理念，日本人相信游荡在世间的"怨灵"能够通过作法转化为保佑世人的"御灵"，所以平安时代的阴阳师驱鬼的主要目的并不是消灭鬼，而是让社会恢复原有的秩序性，这与中国传说"钟馗捉鬼"的目的全然不同。日本文化中对于社会有序性的重视反映在怪谈电影里，就成了男主角最后回归现实世界，认清现实中自我身份的必然结局，于是源十郎重新开始烧瓷，照顾儿子，藤兵卫也开始安安分分地务农，不辞辛苦。

同时，《雨月物语》中两个家庭结构秩序的瓦解与重建也反映出日本社会长期存在的严重性焦虑意识。波伏娃在著作《第二性》中曾言："男人在经济生活中的特权位置，他们的社会效益、婚姻欲望及男性后面的价值，这一切都让女人热衷。对于绝大多数女人来说，她们仍然是支配地位。由此可见，女人在看待自己和做出选择时，不是根据她的真实本性，而是根据男人对她的规定。在男人面前，她成了一个客体。"① 千百年来，在传统父权秩序主导下的日本社会，女性都居于"第二性"的生存状态中，20世纪日本男性文本中女性通常是男性欲望承载的客体。日本怪谈电影里，女性角色要么是邪魅的"怨灵"，要么是充满母性光辉的"贤妻"，就像沟口健二《雨月物语》中的若狭与宫木，两者形象形成了鲜明对比。

对于女性"第二性"生存状态的不安与愧疚也成了许多男性（尤其是知识分子）的共识，加之社会分配方式的不公与家庭分工的不均等，二战后男权的急剧衰落，最终综合为日本性别社会中的认知焦虑。在日本恐怖电影里，男性对女性"他者"表达担忧的方式便是对"女性复仇"主题的一再演绎，《咒怨》里的伽椰子，《午夜凶铃》里的贞子，都是属于复仇者的形象，她们因怨气而生的力量都可以视作是对男性权威的挑战与威胁。尽管《雨月物语》里，女鬼若狭对源十郎的蛊惑并不是出于报复性目的，但是她时不时就能听见死去父亲的声音，为了完成父亲遗愿要游荡于世间寻找男人，几乎无时无刻不活在父权笼罩的阴影之下，她对于源十郎身心的控制实际也反过来变相地操控着男性权威。而宫木、阿滨虽然都是善良妻子的形象，但恰恰是她们温柔的力量也让话语权向女性倾斜，所以宫木之死和阿滨受辱都是为了重构家庭生活的秩序，如此一来，片中饱受身份认同焦虑之苦的男性便可完成他

① Simone de Beauvoir, The Second Sex, New York: Vintage, 1989, p. 98.

们的救赎。

结　语

　　前文以中国导演胡金铨的《山中传奇》和日本导演沟口健二的《雨月物语》为例，从形象的表层出发到审美的中层，再到思想主题的深层进行了分析。通过对比我们可以发现，中日两国怪谈电影在文化基因上与表现形式上有着各自的民族特质，这些差异不仅仅体现了中日导演对于视听语言不同的理解和创造，更表现了两国传统文化是如何从内至外地对电影价值内涵进行重塑。世界电影在日趋全球化的发展中，民族化的探索显得尤为难能可贵，中日怪谈电影呈现出两种视觉奇观与影像审美交叠的灵异空间，为后人提供了经典学习范本。

（作者系中国传媒大学戏剧影视学院电影学 2017 级硕士生。）

中国（大陆）青春电影的历史演变与类型特征

The historical evolution and genre characteristics of youth films in Chinese mainland

蔡艳

摘要：2013年赵薇导演的《致我们终将逝去的青春》收获7亿票房，成为中国（大陆）青春片崛起的标志，此后中国电影市场掀起了一股青春电影的狂潮，充满清新浪漫色彩的青春题材影片逐渐成为我国电影市场新的主流类型。笔者首先梳理了中国（大陆）青春题材电影的发展脉络，试图从深广的维度观照青春电影在中国不同时期的不同表现与特征。然后，从类型特征与影像书写的角度，提炼出近五年来青春电影的发展规律，最后，提出了当下中国青春片的美学困境，并提出可操作性建议。

关键词：青春电影；主题；叙事；类型特征；类型融合

ABSTRACT: In 2013, Wei Zhao's "So Young" was a symbol of the rising star of the Chinese mainland, and then the Chinese film market started a wave of teen movies, and the new, romantic, romantic youth film became the new mainstream of our country's film market. So, I started to look at the development of the Chinese youth film, trying to look at the various aspects of the youth film in China at various times in China. Then, from the perspective of genre features and image writing, the development rules of youth films in the past five years were extracted. Finally, the aesthetic dilemma of current youth films in China was put forward, and some operable Suggestions were put forward.

KEYWORDS: youth films; Theme; Narrates; Genre characteristics; Genre fusion

自 2013 年赵薇导演的《致我们终将逝去的青春》创造了国产青春片 7 亿的票房奇迹后，伴随着年轻人成为中国电影票房的中流砥柱，中国电影市场掀起了一股青春电影的狂潮，《小时代》《同桌的你》《匆匆那年》《左耳》《栀子花开》等一大批同类题材作品竞相涌现，而 2018 年的中国电影市场也浮现出不少各具特色的青春电影，如《无问西东》《后来的我们》《快把我哥带走》《昨日青空》《遇见你真好》等，青春电影的崛起已成为中国电影中难以忽视的现象。在近五年的发展之中，青春题材影片的热潮稍有消退，但是，在类型发展与文化表达上日益多元化与丰富化，而且创作者和观众在双向互动下共同构筑了中国青春电影的新图景。

笔者首先梳理了大陆青春题材电影的发展脉络，试图从深广的维度观照青春电影在中国不同时期的不同表现与特征。然后，从类型特征与影像书写的角度，提炼出当下青春电影的发展规律，由最初阶段的校园类纯爱青春片到类型杂糅的青春片，除此之外，冯小刚的《芳华》、李芳芳的《无问西东》等青春电影选择了描摹时代洪流中的伤痕青春，创造出兼具历史厚度和人文深度的青春片新范式。最后，对当下青春电影中出现的问题进行剖析，并给出相应建议。

一、大陆青春电影的历史演变

1955 年，尼古拉斯·雷的《无因的反叛》以先锋而生猛的姿态冲击着旧好莱坞体系，正式掀开了"青春电影"的帷幕。《无因的反叛》聚焦于青少年的苦闷和迷惘，并对压抑沉闷的社会环境和虚伪冷漠的家庭关系进行批判，是美国"垮掉的一代"青年们战后的心灵写照与伤痕展露。这部作品展现了青年人与主流社会秩序（父权或者政权）的冲突青春片的基本主题，同时，也彰显了自我个性与需求的思维方式及生存状态。

由此，青春题材的电影在现代主义思潮翻腾、个人主义张扬的 60 年代很快得到了广泛关注与发扬，世界各国的年轻导演纷纷以叛逆者的姿态揭竿而起，剑指传统的电影生产体系与陈旧的题材手法。法国"新浪潮"旗手特吕弗将自身成长经历与生活感悟用长镜头与景深镜头雕刻成"安托万五部曲"，

融入了强烈的自我批判意识与真实生活质感。以林赛·安德森为旗手的英国"愤怒的青年"掀起了自由电影运动,创作出了《如果》《如此运动生涯》等将记录与剧情融合的青春电影。而中国大陆的青春电影则在不同历史时期与发展阶段都呈现出迥然不同的时代特色与人文光彩。

1. 新中国成立前:动荡年代的革命青春

抗日战争的号角响起,国家内忧外患时,中国左翼电影运动显示出民族意识的觉醒,扫荡了当时充斥银幕的粗糙荒诞的武侠片,扭转了电影游离于民族和社会生活之外,麻醉观众于银色幻梦之中的倾向,第一次奠定了中国电影现实主义的创作道路。左翼电影直接介入现实,展现当时中国人民遭受的深重灾难,或表现阶级压迫的残酷,或表现战争风云的惨烈,或表现抗日救亡的汹涌,其中《马路天使》《桃李劫》《青年进行曲》《十字街头》《大路》《体育皇后》聚焦于纷乱时局下的年轻男女,通过描摹他们的生活遭遇、社会处境、生存状态,折射出大时代下个体的悲惨与无奈。但青年是欣欣向荣的,他们始终以乐观积极的心态、充沛的革命热情与崇高的革命理想对抗着日本的入侵与社会的动乱,由此树立民众的生活信念,提升革命热情,如《大路》《青年进行曲》等。

2. 1949—1976年:红色记忆里的激昂青春

1949年,新中国的成立结束了灾难深重的近代史,中国历史掀开了崭新的一页,中国电影也呈现出蓬勃发展之势。十七年电影(1949年至1966年)是这一时期中国社会、政治、经济、文化的形象记录。这一时期的电影呈现出独特的形态——社会普遍心理、艺术自觉意识与国家强大的政治意志交融在一起。国家和艺术家共同发力将政治与艺术结合,创立了一套充满政治激情的电影语言体系。这一时期的青春电影成了集体主义意识盛行下的产物,借以代表新中国希望的年轻人展露坚定的革命热情。

这一时期的青年电影大致分为两类:一类以讲述青年在社会主义革命号召下,牺牲小我,成就集体与国家,在革命精神的带领下收获新生,实现自我价值的故事,如崔嵬的《青春之歌》、苏里的《我们村里的年轻人》,这些青春洋溢的电影通常向年轻观众灌输集体意识的重要性,号召青年人将热情投入新中国事业的建设中;另一类影片则是向观众讲述革命故事,通过塑造

青年英雄形象，提醒当下年轻人，新时代的到来是无数革命先烈前仆后继的结果，从侧面向年轻人道出服从集体意识和国家意志的重要性，如郭维的《董存瑞》，王炎的《战火中的青春》，谢晋的《红色娘子军》，李昂、李俊的《闪闪的红星》等。这一时期的青春电影着重强调青年应服务集体、服务国家，却淡化甚至消除了青年在青春期的私密情绪与个体想法。

3. 1976年之后：人性苏醒的伤痕青春

1976年后，伴随着改革开放的大潮，在观念更新和电影探索的热潮中，出现了三、四、五代导演同台竞技的盛况，青春电影的创作也逐渐摆脱了长期为集体主义服务的窠臼，青年人的主体意识和张扬的情感日益凸显。但阴影始终围绕在这一代人心中，伤痕文学的兴起也为电影蒙上了一层迷雾，使这些电影兼具反思性与复杂性。《小街》《被爱情遗忘的角落》《小花》《生活的颤音》等作品讲述了"文革"期间青年人的悲惨遭遇与心路历程。

20世纪90年代，"第六代"导演走上舞台，故事背景由农村转向城市，主人公由农民、知青和被封建糟粕禁锢的男性女性转为现代都市中个性鲜明的青年人，甚至是被主流社会排斥的边缘人。"'青春'曾是第六代电影人先锋实验的一个重要载体，摇滚乐、嬉皮、朋克、暴力、秽语、毒品、性、文身等，都是他们'青春残酷物语'中最明显的话语标记。"① 他们通常处于家庭与社会的夹缝中，没有固定的住所、工作、同伴，他们的生活是灰暗而混乱的，创作者侧重展现他们成长的阵痛，对成人世界的疑惑，对传统价值观的反叛，对未来的怀疑，以及在人际交往遭受的挫败，带有"残酷青春"的色彩。在个人的痛苦、苦闷、落寞、孤独中，现代主义特有的"焦虑"在第六代的作品中得以表达。姜文的《阳光灿烂的日子》，张元的《回家过年》《北京杂种》《东宫西宫》，路学长的《非常夏日》《长大成人》，王小帅的《青红》《十七岁单车》《日照重庆》，贾樟柯的《小武》《站台》《任逍遥》，管虎的《古城童话》《头发乱了》，娄烨的《周末情人》《颐和园》等作品都以反叛的姿态和具有实验性与先锋性的创作手法记录当时青年的生存状况和精神困境，引发人们对青春的反思。"中国青年电影经历了由青年群体到青年

① 金丹元. 对当下国产青春片"怀旧"叙述的反思. 文艺研究，2015（10）.

个体，由理性关怀到情感体贴，再到非理性冲动，由他人陈述到个人表达，由常态的青春体验到异态的青春信息这样一个分阶段的逐次深入的发展历程。"①

二、当下青春电影的类型特征与影像书写

1. 消费时代下的纯爱青春

自2013年《致青春》风靡之后，中国电影市场逐渐掀起一股"青春热"。《匆匆那年》《小时代》《栀子花开》《摆渡人》《致青春2》《夏有乔木雅望天堂》等校园爱情电影充斥在荧幕之上。青春电影的盛行一方面是由于"青春"这一主题带有极强的普适性，常常与成长、爱情、记忆等主题相连，观众对于此类影片接受度高，美好而短暂的青春总是令人心驰神往，风华正茂、背着书包穿梭于校园的学生们总想猎奇性地观赏不同时代、不同阶段的青春故事，而已在社会中接受洗礼与磨炼的青年、中年观众也抱着重回青春期待，在那些泛黄的光影片段中追忆青春、找回自我、共鸣共振。而它作为一种类型，拥有着众多易操作的类型规律与范式。剧作上，通常以单线叙事或者以现在时空追溯过往，情节扎实、贴近真实、富有生活质感与情感表现力。在影像处理上，一般追求清新唯美的风格，无论是构图、光线、色彩都力图表现少男少女们的青春朝气与向上活力，影片的节奏与视听传达温柔舒缓，能够让观众在观影过程中放松心情、调整情绪、净化心灵。

爱情、亲情、友情作为青春时代生活中最重要的组成部分，必然也是青春电影探究的主题，虽不可能完全割裂，但大多数青春电影都有所侧重。青春期的爱情总是朦胧而纯澈，带有着对异性的好奇与自我成长的困惑，虽然往往会遭到家长的反对，但男女主角愈挫愈勇，试图以个体力量突破学校及教育体制的禁锢与家长的钳制，这种反叛并不是都出于爱情，毕竟年少时的爱情只是停留在互相欣赏的好感上，更多是出于个体意识的觉醒后追求独立自由的冲动。对爱情的寻找与追寻成了青年人生命中的成人礼，同时也伴随

① 陈墨. 当代中国青年电影发展初探. 当代电影, 2006 (3).

着年轻一代与老师、父母认知差异和思想矛盾的激化与弥合。

在《谁的青春不迷茫》中，林天娇一直在母亲严厉的管束下成长，是个成绩优异、体贴懂事的典型乖乖女。母亲剥夺了她对音乐、天文的爱好，对林天娇与"差生"高翔的"早恋"行为更是无法容忍。而在她发现父母离婚的事实后，原本事事听从母亲的乖乖女表现出了从未有过的叛逆，与高翔的交往更加频繁，甚至为了送别高翔，丢下了学校领导，毅然决然从三好学生的领奖现场逃离。而走过了躁动的叛逆期后随即归入平静，结局也是父母复合，一家人阖家欢乐。

《青春派》中的居然也是青春片中反抗以老师代表的强势权威形象的代表人物。居然在高中是出了名的离经叛道，当众向倾慕的女生告白并公然牵手，为了见女生一面，冒险爬上她家窗户。后来在众人金榜题名时，他只能在父母的逼迫下复读，遇上了全校最严格的撒老师。居然依旧保持一贯的桀骜不驯，早恋、去网吧、无视老师，持续对老师的权威与校园的规章制度挑衅。但随着故事的发展，居然心境逐渐成熟，也渐渐理解了撒老师的良苦用心。在第二年拍摄毕业照片时，师生达成和解。

随着年龄的增长与阅历的增加，少男少女走入社会的染缸，社会的复杂性与多样性给"青梅竹马"的纯澈之爱抹上了一层污渍，两人也通常由于身处异地、缺乏交流、物质因素等缘由产生分歧，再加上各自身边的新朋友的介入和新环境的冲击，两人的爱情最终走向绝路。如《致青春》中，陈孝正在出国留学与和郑微的爱情两者中毅然选择了后者，纯真恋情以遗憾收场；《匆匆那年》中的陈寻在大学中遇见了兴趣相似、性格投缘的沈晓棠，随即忘却了与方茴的青葱岁月。

2. 类型融合里的驳杂青春

"类型融合"已经成为电影类型发展不可忽视的现象，也成了一种提高电影趣味性与多样性，开拓文本广度与深度的有效路径。青春片作为类型而言有着情节简单、人物单薄、主题浅显等先天不足，因此，青春片要拥有更强劲的生命力与票房号召力，必然需要走出简单言情的小格局，向其他类型借力，相互融合彼此的优势。

近年来，众多青春片逃离了言情片的路数，丢掉了模式化的戏剧性事件、

单线叙事或双线交织的叙事结构、扁平化的人物塑造,用类型杂糅的策略描绘出了新式青春片新面貌。2017年青春片中的惊喜之作《闪光少女》,用歌舞片的方式呈现了音乐附中的学生状态,正是对当下青春、活力青春、快乐青春的观照和表达,毫无历史的包袱和青春成长的沉重之感。首先,《闪光少女》跳脱了前几年风行的青春商业片中"恋爱""堕胎""三角恋""分手"等烂俗桥段,对于爱情描摹的篇幅大大下降,而是聚焦于中学生的平淡又有趣的校园生活,更为贴近现实地表现了年轻个体懵懂、孤独和成长的心态和"二次元"青年的真实境况。

其次,《闪光少女》熟练套用了成功商业片的叙事模式,并巧妙地将音乐与青春结合。其表层是一个单纯朴素的学民乐的女孩陈惊为了追求学钢琴的师兄而不断证明自己的故事,这也是本片的一条副线或隐线,而故事的内核却是他们所代表的中国传统文化与外来文化的对抗。本片抓住了民乐与西洋乐之间的戏剧冲突,并将宏观的社会问题、文化问题编码到了青春题材之中。既完成了主流价值观的传递,也不失趣味性和通俗性。编剧用严密工整的对比,从两个对立群体的演奏乐器、外在造型与人物气质、身份阶层和对音乐的态度等方面入手将这一主题层层外化。在二者抗衡的过程中,"二次元"象征的青年流行文化(其中也包含古典元素)与民乐结合最终完成了反败为胜的华丽转身。编剧采用四场层层递进的演奏结构全片,第一次是在502寝室中,贝贝塔塔即兴合唱古风曲目《陌上寸草》;第二次是"2.5次元乐团"以《权御天下》亮相漫展;第三次是民乐与西洋乐的对战,"千指大人"的《广陵散》拉响号角,随后两队以《野蜂飞舞》展开殊死搏斗;第四次在少儿普及音乐会上,民乐团与西洋乐团的完美合作惊艳四座。

除此之外,《黑处有什么》《七月与安生》《火锅英雄》等青春片中加入了悬疑、犯罪等元素。《七月与安生》以闪回控制观众视野,佛像前家明和安生表明情感,开始观众并不知道七月知情,闪回后知晓。家明婚礼逃跑,开始观众以为家明去找了安生,闪回后知道一切都是七月的安排。通过视野控制,电影试图塑造一个外在平静其实内心心潮澎湃的七月,看似低调,其实内心波澜壮阔,从而呈现一个极具反差和对比的角色。并且七月这一人物的前后对比亦可以和安生形成呼应,安生看似反叛颓荡,内心则在寻求家庭的

安定与温暖。

自面世以来就被宣传为"中国的《杀人回忆》"的《黑处有什么》，借用连环强奸杀人案的类型片元素，将女性生命体验与连环杀人案二线并置，在重现一个时代富有特点的细枝末节的同时，还能用平顺的笔法勾勒出一个经历青春迷茫与隐痛的女孩真实的生命体验，最终交织出整个时代的侧影。影片并非着意于描写受害者和破案者的破案过程，凶杀案件只是作为一个背景与事件，它是少女曲靖的个人经历与体验，并影响着曲靖对周遭人事、对父亲、对青春的认知理解。

《火锅英雄》也试图将青春、黑色幽默、黑帮元素融合起来。故事发生在江湖气十足的山城重庆，而整个故事一开始展现的是银行悍匪与刘波、许东、王平川等失意英雄的对峙，如同"鸳鸯锅"的红白对比，随着故事推进，"子母锅"般的叙事模型渐次展现，其外圈是劫匪在银行金库抢劫的黑帮动作片，内圈则是三个失意中年男人面对残酷现实时的苦闷与怅惘，用澎湃激昂、纯真美好的青春回忆加以对照，并牵扯一个有关暗恋与错过的故事，也在此揭示刘波与小惠两个人物行动的深层动因，平衡了紧张的氛围与血腥暴力的视觉冲击，蒙上了一层含情脉脉的泛黄光晕，创作者很私人化地表达了对逝去美好的唏嘘与珍惜。

这些既带有作者风格又融合了类型元素的青春片中，依稀可以预见未来青春电影创作的发展格局，即"一是通过新生代导演的不懈努力，使青春电影在类型化层面更趋于成熟；二是创造一种艺术空间，使更具个性化与艺术化的带有"作者电影"色彩的青春电影逐步成长起来。"①

3. 历史洪流下的伤痕青春

在宏大驳杂的历史环境和风雨变幻的时代浪潮下描摹个体的青春成长故事是众多经典影片采用的方法，《山楂树之恋》静秋与老三在特殊年代奏响一首青春恋曲，凸显面对生与死的真情和政治语境下的闪光人性；《云水谣》以陈秋水、王碧云、王金娣在乱世下的相遇、相知、成长为叙事主线，雕刻出了一段跨越海峡，历经六十年大时代动荡背景下，至死不渝的坚贞爱情。

① 王晖，艾志杰. 新生代电影导演的新青春叙事. 南京师大学院（社会科学版），2018（2）.

冯小刚与严歌苓联手打造的《芳华》正是一部"给中年人看的青春片"，也一度激发了五六十年代观众们的青春追忆热潮。它减弱了原著的伤痕性、批判性，而是聚焦于那一代人的青春往事，小到人际中的恩仇与伤害，大到战争带来的伤痕，实现了从立意到表现手法的"浅白"，更像是对军队文工团青春生活充满美好幻想的浓墨重彩的油画，而不是一幅写生或素描。两个最核心的主题即"青春"与"时代"。所有的发生、发展、高潮和结局，都是直接贴合在这两个支点上。借用群像式的青春故事表现错乱年代下渺小人物的离合悲欢的主题，从这一点上来说，《芳华》与《唐山大地震》《1942》是一脉相承的，只不过与灾难中的极端人性相比，这一次则要更加平实而动人。

三、当下青春电影的美学困境与对策

首先，近年大部分青春片的最大弊病在于人物价值观的混乱与主题的失落。"现在，艺术与产业之间再没有截然对立的分水岭；作品与商品之间也消失了绝对的隔离带，我们不能总是把电影的商业价值与文化价值对立起来，也不能把电影的经济责任与文化使命分隔开来"。[1]处于青春期的少年少女不免有些叛逆和倔强，总与父母和学校体制对抗，这当然是青春中不可忽视的一部分，但是国产青春片对这种躁动的表述仅仅停留在表面，通过恋爱、劈腿、三角恋、堕胎、分手，最终走向成熟这样老套古板的叙事模式来完成。价值观是电影的内核，校园青春电影的目标受众是青少年，青少年正处于价值观建立、形成时期，特征是迷茫、混乱、不稳定、易受影响。因此，校园青春电影所传达的价值观尤为重要，它不仅再现青春记忆，为青年受众创造回忆空间，同时也影响少年受众价值观的树立。而现阶段不少青春电影中还充斥着很多值得商榷的价值观问题，如《致我们终将逝去的青春》中陈孝正为了出国机会而背叛与他青梅竹马的郑微；《匆匆那年》中因为第三者而背叛了初恋的财务分析师陈寻；《小时代》系列以物质与欲望架设的"伪现实"，发散着充满商业气质的主观化、个人化情趣；《后来的我们》中女主角为了在

[1] 贾磊磊. 电影，作为文化产业衍生的文化问题. 当代电影，2010（2）.

北京立足过上安逸生活而非北京人不嫁。青春电影所传达的价值观尤为重要，它不仅再现青春记忆，为青年受众创造回忆空间，同时也影响少年受众价值观的树立，因而创作者们应当本着对真、善、美主流价值观的坚守，避免消极价值观中的物质、享乐和个人思想。如同《闪光少女》中表现出对传统文化的继承与对自我的坚持；《摔跤吧！爸爸》中表现出对深沉父爱的歌颂，对女性价值的肯定，对国家荣誉感的重振；《神秘巨星》中对女性独立的呼吁与对梦想的执着追求。

其次，部分纯爱类青春电影视野狭隘，表现浅显。它们大都模糊掉时代背景，去除了人物必须面对的现实问题，在高度提纯化的时空内，聚焦于几人的情爱纠葛与聚散离合。而且，一般截取时间的某个横断面，以高中、大学校园或者毕业后的职场为故事场景，而时代符号与历史事件在这里仅仅成为一种点缀和背景，并不具有影像情节和人物命运的叙事功能，更缺乏必要的艺术旨趣和深厚的文化意义。其实，青春与成长一直是电影中的经典母题。台湾导演侯孝贤用诗意且细腻的长镜头在《尼罗河女儿》《恋恋风尘》《风柜来的人》等作品中编织出台湾乡土青春故事；"时光雕刻者"林克莱特将少年十二年成长的琐碎与时代的变迁熔铸成永恒的《少年时代》；岩井俊二更是日式清新爱情片鼻祖，从经典的《情书》《花与爱丽丝》到新作《你好，之华》都流露出导演对青春的留恋追忆与冷峻反思；而奥斯卡颁奖台上几乎每年都会出现几部青春片，如《爆裂鼓手》《月光男孩》《伯德小姐》，导演都用迥然各异的艺术手法追溯着闪着或残酷或惨烈或美好的青春，从不同的视角抒发他们对"成长"的看法。在青春与成长的大方向下其实蕴含着无限丰富的主题，人与时代关系、阶级差异、教育问题、青少年与社会的磨合这些都是有待讨论的深广议题，创作者们不应局限于青春疼痛、怀旧追忆、美好爱情。

最后，在电影市场的激烈竞争中，单一的青春片类型情节强度弱、人物简单、节奏缓慢，甚至陷入了套路化与模式化的怪圈，前几年还能在粉丝经济、资本跟风、怀旧风潮等外部因素下大杀四方，但如今的市场"退潮"正是创作者们优化青春片创作路径和提高青春片整体质量的时机。单质化的青春片势必导致低水平复制品的出现，而过于单一的类型题材，缺少丰富性和多样性显然是需要突破的瓶颈。因此，青春片要支撑起大的格局和视野，还

必须向其他类型借力，相互融合彼此的优势，从而走出粗浅、言情的小格局。虽然这一趋势正日益凸显，但除此之外还需要向国外优秀青春电影学习以达到更精良的水准。《摔跤吧！爸爸》就是将青春、励志与体育竞技题材相结合的典范之作。2017年的票房黑马泰国电影《天才枪手》表面上像是校园青春片，但导演把"考试作弊"当成了动作片、谍战片、惊悚片来拍，在类型片上做到了创新和混搭，在叙事上既遵循了好莱坞法则，又进行反类型化的创意改写，为中国中小成本青春电影提供了可参考与学习的范本。

（作者系中国传媒大学戏剧影视学院2017级电影学硕士研究生。）

国别电影研究
其他国家

宽忍黎明
——亚洲阿拉伯国家近十年来电影研究
Tolerant dawn:
Research in Films of Asian Arab countries in the past decade

付晓红　尹培霁　[也门] 安路希

摘要：本文关注的是近十年来亚洲阿拉伯地区的电影产业、战争表述和女性导演创作，探讨在儿童视角、女性作者、男性缺席的阿拉伯电影中，"宽忍"如何成为阿拉伯电影的精神内核。

关键词：亚洲阿拉伯国家电影；海湾地区电影产业；战争片；阿拉伯女导演

ABSTRACT: This article focuses on the film industry, the expressions of war and the movies of female directors in the Arab region of Asia in the past decade. It discusses how the "tolerance" becomes the spiritual core of Arab films under the conditions of perspective of children, female authors, and absent of male characters.

KEYWORDS: Asian Arab Films; Bay Area Film Industry; War Movies; Arab female directors

1976 年，著名的叙利亚裔美国籍导演穆斯塔法·阿卡德（Moustapha Akkad）拍摄了关于穆罕默德传教经历的英语影片《上帝的使者》（Messenger of God），影片遭到了亚洲几乎所有阿拉伯国家的拒绝和抵制，因为他们认为这是对先知的一种亵渎和罪过。谈到为何要拍摄这部影片，穆斯塔法·阿卡德这样说："作为一个生活在西方的穆斯林，我有义务和使命说出伊斯兰世界的

真相。……这部影片就是一座西方和穆斯林世界的桥梁"。[①] 然而，当2005年穆斯塔法·阿卡德和他的女儿死于约旦首都安曼的恐怖袭击时，这座桥梁仍是一座断桥。阿拉伯世界紧抱石油和宗教，西方世界满怀傲慢与偏见，加上几个强势邻国的虎视眈眈，中东就这样成了火药桶。1300年前，沙漠中的阿拉伯人找到了走向世界的工具——伊斯兰教；21世纪初的阿拉伯人，发现了另一种与世界沟通的方式——电影。在近十年以来的亚洲阿拉伯国家电影中，我们看到阿拉伯人试图用宽忍之泪融化高耸的巴别塔，用影像这个世界语修筑与世界沟通的桥梁。

阿拉伯国家，指的是以阿拉伯人为主要族群的国家，这些国家主要分布在北非和西亚，有统一的语言阿拉伯语，大部分人信仰伊斯兰教，有相似的文化与风俗习惯。亚洲的阿拉伯国家有巴勒斯坦、约旦、叙利亚、黎巴嫩、沙特阿拉伯、伊拉克、也门、科威特、阿拉伯联合酋长国、卡塔尔、巴林、阿曼。本文所关注的是亚洲这12个阿拉伯国家近10年来的电影状况。

一、"阿拉伯之春"

2010年12月，突尼斯青年穆罕默德·布瓦吉吉因经济不景气而无法找到工作，在家庭经济负担的重压下，无奈做起小贩，期间又遭受当地警察的粗暴对待，抗议自焚，不治身亡。布瓦吉吉的经历得到了突尼斯大众的同情，引发了全国范围内的大规模骚乱，一个月后，突尼斯总统本·阿里放弃这个自己独裁统治了二十余年的国家，深夜飞往沙特。人们以突尼斯的国花将这次政权更替命名为"茉莉花革命"，它成为"阿拉伯之春"的起点。之后，抗议运动呈星火燎原之势，席卷整个阿拉伯世界。

"阿拉伯之春"给阿拉伯地区的地缘政治带来了深刻的影响，使阿拉伯地区多个国家的独裁统治瓦解，加速了阿拉伯地区政治民主化和宗教世俗化的进程，并促进了阿拉伯地区公民意识的觉醒和女性的解放。对于沉寂已久的阿拉伯电影来说，其影响有：首先，面纱与罩袍之下的阿拉伯女性不仅开始出现在银幕之上，而且当起了导演；其次，一个全新的阿拉伯电影中心出现

① 萧义燕. 穆斯塔法·阿卡德——叙利亚电影之巨擘. 阿拉伯世界，1985（1）：101.

在海湾地区，在制片和发行、文化与传媒领域，担负起越来越重要的地位；第三，一批出生于本土，接受过西方电影教育的年轻人回到本国，用辨识度极高的中东影像呈现了面目清晰的阿拉伯人形象。人们惊呼：阿拉伯电影的新浪潮正在到来。

二、海湾地区：新兴的阿拉伯电影文化中心

伊斯兰教义学家认为，表现人类和动物是真主独享的权利，绝不容许人们侵犯这一权利，因此"伊斯兰美学用图形、色彩和非象形元素来传达思想"①。这是电影在阿拉伯世界一再被禁的原因之一，因此阿拉伯世界就成了一个不断被表述、被误读的世界。而21世纪的阿拉伯世界打破禁忌，开始用电影进行自我表述，构建自我主体性和民族认同感。

2013年，海湾地区国家电影产业迈出了新的步伐。六个海湾国家（巴林、科威特、阿曼、卡塔尔、沙特阿拉伯和阿联酋）建立了一个电影联盟。六个国家都拿出巨额投资，发挥阿拉伯集体精神，使海湾逐渐接替埃及，成为新的阿拉伯电影中心。

在海湾国家中，阿联酋一直是美国大片、印度宝莱坞歌舞片的电影市场。因此，阿联酋的电影收入增长得最快，2013年年度总票房超过1亿3500万美元，占到了整个阿拉伯语市场的一半以上（阿拉伯语市场的年票房在2亿5000万美元左右）。

阿联酋的阿布扎比和迪拜都是阿拉伯电影业重镇；阿联酋的Twofour54公司推动阿布扎比发展成为世界一流的阿拉伯媒体中心和娱乐中心；始创于2004年的迪拜国际电影节，已然成为亚洲阿拉伯世界最重要的电影节，自开办以来，已进行了2000场电影放映，并支持了200多名阿拉伯电影制作人；此外，卡塔尔的多哈电影学院同twofour54公司及迪拜国际电影节进行了合作。②

一些海湾国家解除了电影禁令，这也为电影业的发展提供了契机。20世

① 丁克家. 伊斯兰艺术及美学思想初探. 阿拉伯世界，1991（3）：19.
② 如今. 2013年海湾地区电影产业观察. 中国电影报，2014（28）.

纪80年代，沙特政府以电影容易引发人民品德退化为由，发布电影院禁令，全国各地的大小影院悉数关门。沙特人要想看电影，只能拿起护照到邻国巴林或阿联酋去看。2017年底，沙特终于宣布解除长达35年的电影禁令。

海湾地区电影继续发展面临的最大挑战除了融资和宗教禁忌外，还有如何让习惯了好莱坞和宝莱坞的电影观众接受本土电影。

三、战争表述：看不见的硝烟和阿拉伯视觉景观

虽然亚洲阿拉伯诸国终年战乱，但是在他们的电影里，少有血泪纵横的控诉和仇恨，更多的是冷静反思和客观记录。同时，与好莱坞拍摄的展现阿拉伯地区战争的电影不同，阿拉伯国家本土电影中的战争描述，因为受到伊斯兰教教义的影响，避免表现血腥、暴力主题，再加上成本较低，所以往往不去对发生过的战争进行再现，而是通过战后的废墟、战后人们的生活来侧面展现阿拉伯人在肉体与精神上遭受的痛苦，也就是说，这些影片都是关于战争创伤的电影。当摄影机与历史悠久的阿拉伯世界相遇，一幅风格强烈的阿拉伯视觉景观就呈现了出来，但亚洲的阿拉伯影人有意避开这种廉价异域感和视觉消费，更多是以冷静客观的现实主义手法，记录这片土地的焦灼与伤痛。

1. 孩子眼中的战争：宽恕之光

阿拉伯电影给人们久违的阿拉伯视觉景观，不仅仅是空间的影像奇观，还有时间奇观，这些电影让观众如同落入时空隧道，骆驼、沙漠、井水、缠头巾穿阿拉伯长袍的男人和曲调古雅的赞词，令观众如同置身2000年前的圣经故事之中，但很快，一把枪，一台电视机，一架直升机，我们瞬间又穿越到了21世纪的西亚。伊拉克电影《巴比伦之子》（Son of Babylon，2009）以公路片的形式抚慰战争带来的累累伤痕。影片一开始是在一片沙漠荒原之上，一位老妇和一个小男孩自远方走来。这是一个没有坐标的时空，老妇人身着白头巾黑长袍，小男孩吹着一支粗糙的笛子，如同是自圣经中走出的人物。但很快他们来到了一条公路上，时间正是2003年波斯湾战争结束伊始，库尔德老妇人带着年幼的孙子，寻找战争中失踪的儿子。老人寻找儿子，孩子寻找父亲，女人寻找丈夫，他们在满目疮痍的大地上流浪，在一个又一个万人

坑和无名骸骨之中找寻失去的亲人和传说中的"巴比伦空中花园"。萨达姆、美军、库尔德老妇人，这一切都深深印在了过分早熟且无辜的小男孩的面部特写上，通过他和祖母的旅程，在公车上、村庄里、首都巴格达、监狱和万人坑中，我们看到无数已经家破人亡仍不失美德的伊拉克普通人。尤其是连阿拉伯语都不会说的库尔德老妇人，她在风中亲口原谅了那个曾被萨达姆招募去屠杀库尔德人的男人。她是受害者，却也主动选择做原谅者。她的沉默与克制，加上影像的远景，描绘了一幅后萨达姆时代的伊拉克忧伤画卷。

2014年的影片《希布》（Theeb）是在英国出生祖籍约旦的导演纳吉·阿布·诺瓦（Naji Abu Nowar）回到约旦拍摄的贝都因人沙漠往事（普遍认为贝都因人忠实地保留着阿拉伯人生活和语言的原始方式，因此，长久以来，西方人眼中的阿拉伯人就是沙漠中的贝都因人）。同样是一个小男孩和一段艰险旅程。时间仿佛是停滞的，沙漠、骆驼、井水、贝都因游牧部落，一如2000年前，除了英国军官和他手中的枪。当哥哥和同行的人一一被杀死，小男孩变成了一只狼，一如他的名字Theeb。阿拉伯人的古老价值观"只要客人到你帐篷里寻求帮助，你必须施以援手""手足之情高于铁路"却换来了杀戮和死亡，为了生存，小男孩必须如狼一般既是英雄也是恶棍，既令人胆寒又受人崇拜。《希布》中的黑衣凶手，曾是朝圣引导者，火车的到来使他失去了生存机会，被丢弃在"机会渺茫的黑暗时代"，只得兄弟相残。他从朝圣引导者变成强盗和凶手，但同时也是小男孩的拯救者和父亲，他的经历和形象正是20世纪以来许多阿拉伯人的象征。沙漠中生存本就不易，铁轨的到来，破坏了这脆弱的平衡。任何历史在沙漠中都很快被抹去了痕迹，而贝都因小男孩以"弑父"的方式维护正义和古老的价值观，然后骑着骆驼，离开铁轨，向群山走去。这部影片以史诗般的恢宏讲述了一段阿拉伯往事和民族创伤。这部电影的上映是一件盛事，先在约旦的Shakiriyah村首映，约旦总理出席了首映式，该村庄的贝都因社区和来自约旦各地的人们都来观看，之后影片又在11个阿拉伯国家上映。在《希布》中我们看到，所谓阿拉伯人的"狼性"，其实是共通的人性。

2013年的巴勒斯坦电影《寻找长颈鹿》（Girafada）是根据真实事件改编的，讲述在巴勒斯坦唯一存留的动物园里，10岁的小男孩Ziad和两只长颈鹿有着深厚的感情。一天晚上，一场空袭之后，公长颈鹿死了，母长颈鹿不能

独自活下去。Yacine 带着母长颈鹿上路为它寻找新伴侣。在无边的荒漠中行走的孩子和长颈鹿，击中了所有人心中最柔软的部分。

在阿拉伯国家的战争和公路电影中，流浪的小男孩找寻着已不存在的家园和亲人是常用的母题，在找寻中，随着空间不断延伸，历史的苦难逐渐在大地上显影，宗教和政治纷争在孤儿的泪水中失去了意义。

2. 黑衣的女人和缺席的阿拉伯男人

纵观在近十年的亚洲阿拉伯战争电影当中，男人是不可见的，他们的存在只有一个意义，那就是奔赴前线，为了毫无意义的战争付出青春和生命，阿拉伯男人话语的匮乏，使得阿拉伯电影从孩子、老人及妇女的视角，探寻对战争的反思。

亚洲阿拉伯国家关于战争的影片多以妇孺为主角，阿拉伯女人不再是头巾罩袍下的黑色影子，而是情感丰沛、血肉丰满的女人。而男人则是寻找的对象，缺席的失踪者，无力的旁观者。

阿富汗影片《忍石》（The Patience Stone，2012）将时空放在正在遭受战火的阿富汗村庄里，一个漂亮的中年女人在起居室日复一日照顾着她羸弱的丈夫，面对忍石一般的丈夫，她袒露自己所有的孤独、梦想、欲望，甚至是偷情和卖身秘密。突然有一天，丈夫醒来了，第一件事就是要掐死她，而她用刀结束了他的性命，电影结束在她美艳绝伦的面孔特写上。战争不过是她生活的弦外之音——窗外的炮声、持枪闯入的士兵等。姜黄罩袍下的女人则是如同行尸走肉，士兵唤起了她的欲望和爱情。丈夫是植物人时，她反而是自由的、安全的。她的絮语正是自我意识的觉醒，杀夫则是对夫权的强烈反抗。

黎巴嫩电影《吾往何处去》一开始就是一群黑衣女人拿着鲜花和水桶走向墓地，而后自动分为两队，基督徒女人和穆斯林女人，以不同的方式祭奠墓中的丈夫。她们的丈夫都死于战争，在这个坟墓比活人多的村庄里，女人绞尽脑汁让好战的男人们放下武器，如弄坏电视、关掉广播、载歌载舞、为男人们制作可口食物。而侯赛因·哈桑（Hussein Hassan）导演的影片《黑暗的风》（The Dark Wind，2017）则让我们看到战争中的婚礼如何在 IS 极端分子的袭击中变成噩梦一场。

战争中的婚恋让我们看到了哀伤又无助的阿拉伯男人和女人的面孔。也

门的电影《婚前十日》（Ten Days Before the Wedding，2018）的主角是一对战争中决心结婚却屡屡受挫的情侣。2015 年内战爆发后，也门的临时首都亚丁也成为战场，在这色彩缤纷的城市中，结婚成为奢望，废墟、女孩的彩色头巾、男人的忧郁面孔、一场漫长的也门婚礼说出了战争对人们生活的巨大影响。《婚前十日》导演 Amr Gamal 原本是一个也门戏剧和电视导演，2015 年，他决定冒险拍摄一部电影，用 3.3 万美元成本拍摄了一个爱情故事。这部电影 2018 年 8 月在也门上映时成为也门电影盛事，门票 2 美元，是在也门上映的第一部国产商业电影。

3. 内在的战争

担任过华纳兄弟公司中东事务顾问的美国教授杰克·夏欣（Jack Shaheen）总结了美国在 1896 年至 2000 年拍摄的 1000 部有关阿拉伯人或者穆斯林的影片后，发现除了 12 部影片外，其余所有的影片中阿拉伯人都是"坏人"和"超级恐怖分子"的集合体[①]，"邪恶的阿拉伯人"已经成为一个固定的符号。而亚洲阿拉伯国家近十年来的电影，正在塑造本民族话语中的阿拉伯人形象，这样的形象更加日常，更加平民化，它并不急于用一种光辉、伟大的形象去改写美国好莱坞塑造的"阿拉伯形象"，而是立足于现实的根基，立足于亚洲阿拉伯地区真实的生活状态，客观展示真实的阿拉伯人的生活与情感。这种温和、平静的诉说，让世界得以逐渐通过阿拉伯人本民族的影像，了解一个真实的阿拉伯世界，让世人不再对白头巾和大胡子过敏。

好斗、易怒，过分看重荣耀，对羞辱过敏，这是人们对阿拉伯人民族性格的普遍印象。黎巴嫩导演齐德·多尔里（Ziad Doueiri）的影片《羞辱》（The Insult，2017）通过一场看似小题大做的官司，对阿拉伯人的民族性进行了细致入微的探究，战争未曾结束，因此的羞辱，让我们看到未经治愈的战争伤口，如何一触即发，并再次引发新的战争和伤痛。在律师、媒体、政客的作用下，事件持续发酵，在黎巴嫩引起了社会骚动。就在内战似乎在所难免，历史即将重演之时，两位男主人公的和解，律师的冷静，法官的理性，让狂澜恢复宁静。好斗缘于未经处理的历史伤口，易怒来源于内心伤痕，对荣耀看重和对羞辱过敏源自伤痕累累的民族自尊心，同时，黎巴嫩、巴勒斯

① 徐明明. "东方主义"误读下阿拉伯电影的反击. 电影艺术，2008（1）：139-140.

坦、约旦、犹太人之间纠缠不清的历史和重重叠叠的战争伤痕，让人们无法冷静思考。正如原告律师所说："在这法庭上所发生的争论，是一个能思考并怜悯其他人苦难的开端。有些苦难必须说出来，即使不被理解"，战争不能结束羞辱、捍卫荣耀，但宽恕与道歉可以。黎巴嫩这个被民族和宗教割裂难以产生民族认同的国度，在结尾俯拍时，被笼罩在阳光与和平的空气之中。令人印象深刻的是为被告辩护的女律师，她了解父辈的战时经历与好斗精神的联系，以不输于父亲的才华和勇气为难民讨回公道。同时，黎巴嫩的民主化程度令人瞩目，总统都无法说服这两个人庭外合解。影片让我们看到阿拉伯人正在学习放下种族、宗教、国别的差异，发展自己用和平方式解决争端的能力。如影片中的对白所说："我们不能改变过去，我们要铭记历史，但是我们不能让这些苦难毁了我们的现在。"

阿拉伯电影也会选择恐怖片来表达阴魂不散的战争给人们生活带来的心理阴影，如《阿拉伯巨灵》（Djinn，2013）和《阴影之下》（Under the Shadow，2016）等，住宅中的"阿拉伯巨灵"和风中飘拂的罩袍，不是别的，正是对战争的恐惧和女性身份的焦虑和历史的幽魂、道德的禁令令主人公陷入崩溃的魔咒和持续的梦魇。用恐怖片控诉战争，阿拉伯人在主人公的孤立无援中喊出了压抑已久的惊声尖叫。

4. 血色青春

用战争中的青春故事塑造不一样的"阿拉伯面孔"是阿拉伯战争题材影片另一个选择。巴勒斯坦影片《奥玛》（Omar，2013）从一个小人物的视角出发，讲述巴以冲突中巴以边界高墙边少年人的血色青春。虽然男孩奥玛的友情与爱情都被迫卷入到国家、种族、宗教的纷争之中，但影片想做的是撕下国家、种族、宗教外壳，让观者看到真实的人和共通的人性——不过是争着做猎人的猴子。

阿拉伯形象不再是符号化的恐怖分子、富有的酋长或者中东难民，而是血肉丰满的"人"。2013年的伊拉克电影《我甜蜜的胡椒地》塑造了一个美国西部片式的硬汉警长形象，他是正义和法律的化身；女主角是村中单身的小学教师，她则是自由与文明的象征，两人分别用枪、笔和爱情与地头蛇进行激烈的斗争。与美国西部片不同的是，警长并非以一己之力铲除奸恶，而是在边界上的库尔德女战士们帮助下解决了大部分的地头蛇。男人是英雄，

女人亦是拯救者。女主角演奏的手碟鼓（由瑞士人于 2000 年发明的一种打击乐器）为全片带来了天籁般的配乐，这种年轻的乐器充满自由祥和的精神。

5. 叙利亚的战争纪录

叙利亚作为亚洲阿拉伯国家中最先发展电影产业的国家，在 1908 年放映了第一部电影，而且叙利亚在 1928 年就完成了第一部国产电影。1963 年，叙利亚依照埃及建立了"国家电影中心"，叙利亚是亚洲阿拉伯国家中电影业起步最早的国家。但是近十年来因为战争，故事创作停滞不前，但在纪录片的制作上取得了不俗的成绩，尤其是在 2014 年知乎迎来了一股小的爆发。

表 1　近十年来叙利亚纪录片一览表

年份	电影名	导演	获奖情况
2014	Of God and Dogs	制作小组 Abounaddara	圣丹斯评委会最佳短片奖；Vera List 中心艺术与政治奖
2014	《银水：叙利亚的自画像》（Eau Argentée：Syria Auto-portrait）	Wiam Bedirxan	2014 年戛纳电影节
2017	《阿勒颇最后一人》（Last Men in Aleppo）	Feras Fayyad	圣丹斯电影节评审团大奖；奥斯卡最佳纪录片提名
2015	《昏迷》（Coma）	Sara Fattahi	2015 年都灵电影节
2018	《混乱》（Chaos）	Sara Fattahi	第 71 届洛迦诺国际电影节当代电影人单元金豹奖

《阿勒颇最后一人》（Last Men in Aleppo）是一部有关叙利亚内战的纪录片，于 2017 年上映，曾获圣丹斯电影节评审团大奖及奥斯卡最佳纪录片提名。该片由菲拉斯·法耶德（Feras Fayyad）执导，记录了战时叙利亚最大的城市阿勒颇的民众生活，并特别讲述了叙利亚民防组织"白头盔"在军事袭击后冲进现场搜救的故事。影片记录了"白头盔"志愿者的生活，以及他们有关"是走是留"的内心挣扎。影片第 22 分钟时是一个夜晚，在长焦镜头中，我们突然看到黑暗的天空中出现大片美丽的"金色焰火"，但是当焰火落地变成了杀伤性武器，远处的城市瞬间成为一片火海，夜晚的这一幕有着令人窒息的美丽和恐怖。接着，我们跟着一个"白头盔"来到了汽车炸弹现场，景深处是一辆燃烧的汽车，镜头"仁慈地"只跟随着搜救者，声轨上有人在

说:"给我一个尸袋""这是一个女人的胳膊",然后是挖掘机在惊人的废墟中工作。有一个镜头是从鱼的特写慢慢拉出来鱼缸,然后是全景中的残破楼房,俯拍中的大片废墟,阿勒颇如同末日之后的无人城区,触目惊心。在雨中,叙利亚人边唱边跳边呼唤着"自由!自由!我们渴望自由!"这声音净化着每一颗疲惫的心。

导演法耶德1984年生于叙利亚,在阿勒颇和大马士革长大,于法国巴黎国际电影学院获得视听艺术与电影制作学士学位。回到叙利亚后,他先在电视台工作三年,后为叙利亚诗人、异议人士雅法·海达尔(Ja'far Haydar)拍摄纪录片,并因此被叙利亚情报机构逮捕并监禁。从叙利亚近期的纪录片及导演的经历可以看出,在这个目前亚洲阿拉伯国家中局势最为动荡的国家,电影产业发展举步维艰,并且整个国家对于电影的态度还处于畏惧并敌对的状态。因为在某些利益集团看来,电影的纪录性会损害这个战乱国家的形象,影响这个总统制国家的安全。正因为在叙利亚拍电影阻力重重,这些导演和他们的电影尤其珍贵和值得尊重。

四、亚洲阿拉伯国家的女导演们

世人所熟悉的阿拉伯女性是被裹在黑袍与面纱之下的,全身并无一寸肌肤裸露在外,只露出一双惊恐的眼睛,她是一团沉默的黑影,困居在牢狱一样的房间里。但是近10年以来,一批阿拉伯女导演和她们的电影,揭开了阿拉伯女性的神秘面纱,为我们带来了女性影像和有力量的阿拉伯电影。

1. 娜丁·拉巴基:黎巴嫩的金色阳光

娜丁·拉巴基(Nadine Labaki)1974年生于黎巴嫩,在战火中度过了自己的童年时代。1997年,她毕业于贝鲁特的圣约瑟夫大学的视听研究专业。2007年,她执导了第一部故事片《焦糖》(Sukkar banat),以在美发沙龙里工作的五个女人为主角,塑造了黎巴嫩女性群像:有人爱上有妇之夫,有人担心因为并非处女遭到丈夫嫌弃,有人为性取向所困,有人在亲情和爱情之间挣扎,有人不甘放弃梦想却屡屡碰壁。她电影中的女性美艳性感、个性十足,一改中东女性沉默呆板的形象。拉巴基以女性的视角,浪漫、嘲讽又不失温情地将一幅女性的群像徐徐展开,既不苛责,也非同情,只是忠于甜中带苦

的生活原貌。在娜丁·拉巴基的影片中，我们看到了少有的风趣、幽默、性感的阿拉伯影像，无关政治和战争，只关乎腿毛、发型与爱情。2011 年的《吾等何处去》（Where Do We Go Now）的空间放在黎巴嫩一所边远的山村中，在那里，基督徒与穆斯林共处一村，坟墓比活人多，男人们还是动不动就剑拔弩张，而女人们为了和平，不遗余力。娜丁·拉巴基的第三部电影《迦百农》（Capernaum）更加犀利和尖锐，影片以身为叙利亚难民的 12 岁男孩 Zain 状告父母擅自生下自己为开端，用半纪录的现实主义风格回顾了他并不漫长的人生中的一段段艰辛往事：12 岁的他曾帮助父母制造毒品，为来月经的妹妹偷卫生棉，因犯罪入狱五年。其中涉及难民的合法身份、未成年人的包办婚姻、外来务工妇女的生育权（黎巴嫩政府规定，外来务工妇女必须放弃生育权，只要怀孕，就立即丧失一切权利被遣送出境）、人口买卖等黎巴嫩当下最棘手的社会问题，影片感人肺腑、催人泪下，因此被称为"眼泪收割机"。

娜丁·拉巴基迄今为止的三部电影都是自编自导自演，以凄凉的幽默感关注着黎巴嫩人的生活、生死和生存。一个个荒诞不经的故事，却展现着黎巴嫩人在战后的精神生活，在悲喜交加和短暂的狂欢中，帮助人民找到一种应对荒唐境遇的办法。

2. 安娜玛丽·雅西尔：最后的天空之后

世纪之交，一批巴勒斯坦女性导演脱颖而出：莱伊拉·桑索尔、达赫娜·艾布拉赫默、安妮玛利·雅西尔、阿里娅·阿拉索格蕾。[①] 她们中具有代表性的是安娜玛丽·雅西尔（Annemarie Jacir），她 1974 年生于巴勒斯坦伯利恒，是编剧、导演、演员和诗人，创建了巴勒斯坦国家之梦电影计划和 Philistine Films 制片公司，以推动巴勒斯坦电影的发展。2008 年拍摄的《海之盐》，讲述在美国长大的 28 岁女孩索拉雅回到祖父母故乡巴勒斯坦的经历；2012 年《当我看着你》讲述 11 岁的 Tarek 与母亲跟随成千上万的巴勒斯坦难民跨越边境线到约旦避难的故事；第三部电影《必修课程》让我们看到了巴勒斯坦信奉基督教的阿拉伯人的日常生活，男主人公沙迪从意大利回到故乡拿撒勒，跟着父亲挨家挨户送妹妹的结婚邀请函，在一天一夜送请柬的旅程中，父子

① 邹兰芳. 流亡·记忆·再现：巴勒斯坦电影的回顾及评析. 艺术评论，2009（3）：9.

矛盾逐渐升级，巴基斯坦社会的"不治之症"也昭然若揭。《必修课程》成为巴勒斯坦角逐2019年的奥斯卡最佳外语片。

安娜玛丽的影片总有一种归来和寻根的情节，回避政治和宗教，从情感着手探讨巴勒斯坦人的性格和未来，话题不失沉重，影调却也不失明媚，将希望蕴藏在快节奏的音乐和温暖的色调中，思考着巴勒斯坦将去向何方。这也正是她的同胞、阿拉伯学者爱德华·沃第尔·萨义德所思索的问题，萨义德引用巴勒斯坦诗人马哈茂德·达维什的诗句说道："在最后的国境之后，我们应当去往哪里？最后的天空之后，鸟儿应当飞向何方？"①

3. 海法·曼苏尔：沙特阿拉伯的新月

海法·曼苏尔（Haifaa Al Mansour）是沙特阿拉伯的第一个女导演，她1974年出生于沙特一个小镇，是家里12个孩子中的第8个，先在埃及开罗大学学习比较文学，又赴悉尼大学学习电影并获硕士学位。海法·曼苏尔的电影创作经历与沙特阿拉伯妇女问题有着千丝万缕的联系。她的电影处女作纪录片《揭下面纱》（Women Without Shadows，2005）采访了各种各样的沙特女性，探讨了沙特女性的生存状态。海法·曼苏尔在拍摄第一部剧情片《瓦嘉达》（Wadjda，2012）的时候，由于沙特阿拉伯对妇女的活动有着严格的限制：禁止女性公开露脸，禁止女性骑车开车，禁止女性去电影院，禁止女性开设自己的银行账户。海法·曼苏尔在电影拍摄过程中，只能藏匿在汽车的后备厢之中，用望远镜远程观察拍摄现场的一切事宜，并拿着扩音器去对演员和剧组进行指导。在如此"荒唐"的情况下，海法·曼苏尔出色地完成了《瓦嘉达》的拍摄，为沙特阿拉伯电影赢得了诸多国际声誉。《瓦嘉达》讲述的是一个十岁的沙特阿拉伯小女孩瓦嘉达梦想买一辆自行车的故事。瓦嘉达是个出身富裕家庭的叛逆女孩，她穿牛仔裤，听摇滚乐，不顾女孩不许骑车的禁令，执意要靠自己的力量获得一辆自行车。除了主人公，影片还塑造了其他几个女性：瓦嘉达母亲、母亲的护士朋友、10岁就结婚的女同学、严肃的女校长等。在影片中，沙特女性随时玩着"变脸"的游戏，在内宅中，她们面目生动，唱歌、哭泣、发怒，一旦外出，便成罩袍下的行尸。女校长严

① ［美］爱德华·W·萨义德. 最后的天空之后：巴勒斯坦人的生活. 金玥珏，译. 北京：新星出版社，2006.

厉、刻板而又专制,她主导的《古兰经》朗诵比赛是一个谎言;10岁就结婚的女同学不仅十分骄傲还将结婚照带到学校;瓦嘉达的母亲无力拒绝丈夫又娶新妻,最后她不再反对女孩子骑车,还给瓦嘉达买了一辆自行车,鼓励女儿成为特立独行的人;结尾处,当瓦嘉达和小男孩一起骑着自行车飞奔在街道上,头发飞扬,裙角卷曲,她是首都利雅得街道上美丽的风景。自行车无疑是沙特女性渴望自由、独立和解放的象征。沙特阿拉伯是伊斯兰教的发源地,至今仍是君主制,是公认最为保守而富裕的国家。自由不能被施舍,女性的觉醒和反抗正是阿拉伯文化越来越宽容、博爱的标志。

无论何时,海法·曼苏尔总是带着新月般的笑靥,她右眼下的黑色小痣也给人深刻印象。她的电影刷新了我们对阿拉伯女性的印象,揭开了沙特阿拉伯女性的神秘面纱,让我们看到面纱下的一张张生动面孔。

《瓦嘉达》的成功给海法·曼苏尔带来了电影投资等资源,随后海法·曼苏尔在2018年为网飞公司指导了电影《快乐之后》。现在正在筹备下一部电影《完美候选人》,这部电影是首部得到沙特电影委员会支持的电影,相比拍摄《瓦嘉达》时的条件,已经有了巨大的改善。这一切也归功于沙特阿拉伯进行的现代化努力,萨勒曼王储在逐步解除限制沙特阿拉伯地区的禁令。2017年9月,沙特阿拉伯宣布解禁女性驾车,迈出了对女性解禁的第一步,2018年4月,沙特阿拉伯第一家电影院正式开幕。属于沙特阿拉伯地区的文化春天似乎在逐渐来临,在这些改变的背后,是无数人付出的艰辛努力。

阿拉伯地区其他的女导演还有1981年出生于阿富汗的Roya Sadat,作为阿富汗唯一的女性导演,影片《给总统的信》(A Letter to the President, 2017)讲述了一个叫索纳亚的女性政府工作人员,为了保护一个被指控通奸的妇女从宗族的惩罚中拯救出来而被关进监狱,她唯一的出路是给阿富汗总统写信,影片在吟唱和呐喊中表达了阿富汗女性的觉醒、自救和无助。而也门女导演Khadija al-Salami在2014年的影片《十岁离过婚的诺朱姆》(I am Nojoom, Age 10 and Divorced)带有明显的自传性质,一个10岁的新娘反抗父亲安排的婚姻,独自走到法院,成为也门第一个离婚的女孩,因导演本人也曾是一个童婚者。

亚洲阿拉伯国家的电影发展能否以此为新的发展起点,创造属于亚洲阿拉伯国家的电影新浪潮和阿拉伯文化的新月地带?这是毋庸置疑的。尽管去

污名化和去神秘化是阿拉伯国家的迫切任务,但是阿拉伯世界的电影并没有急切去塑造正面阿拉伯形象或者虚构一个美好阿拉伯世界,而是首先用现实主义手法呈现一个真实的阿拉伯世界,塑造一些面目清晰的阿拉伯人。

如果说阿拉伯国家是"一个本质上统一的地区被精心的分裂"的地域,那么这些阿拉伯国家的电影正在试图用影像将这些国度连接起来。在阿拉伯天空的血色黎明中,宽容、希望和共同体意识正在被唤醒。也许无所依存与勇武不屈、殷勤好客与紧抱仇恨的确深植于阿拉伯民族的性格之中,但在近10年的阿拉伯电影中,我们看到了在伤痕中反思、血泊中觉醒、废墟中行动、坟园中原谅的阿拉伯人民,宽忍正在成为这个民族的精神弧光和情感内核。如巴勒斯坦诗人马哈茂德·达尔维什的诗句:

和平,是一曲悲歌

倚靠着双韵诗的高地

自一把流血的吉他心中奏起①

(作者付晓红系中国传媒大学戏剧影视学院讲师;作者尹培霁系中国传媒大学 2018 级电影专业硕士;作者[也门]安路希系中国传媒大学戏剧影视导演专业 2018 级本科生。)

① [巴勒斯坦]马哈茂德·达尔维什;薛庆国,译. 马·达尔维什诗选. 世界文学,2016(4):284.

漂泊的异乡人
——赵德胤电影中的人物形象建构
Drifting Stranger:
the Construction of Characters in Zhao Deyin's Films

<div style="text-align: right">高美</div>

摘要：赵德胤导演的电影聚焦于缅甸底层华人，通过朴实的电影语言建构出写实主义的影像世界。他的电影诉说着在缅甸漂泊的华人无可奈何的生存悲剧，这一群体在去国离乡的征途中找寻新的身份，底层民众在全球化进程中成为牺牲者。本文以赵德胤导演的四部影片为例，从影像风格、人物身份等方面探讨其电影中的人物形象建构。

关键词：写实主义；流浪漂泊；身份认同；故国想象

ABSTRACT: The films directed by Zhao Deyin focus on the underclass Chinese in Myanmar and construct a realistic image world through the plain language of the film. His films tell of the helpless tragedy of survival, the wandering Chinese in Myanmar in the journey to find a new identity, the bottom of the people in the process of globalization has become a victim. Taking the four films directed by Zhao Deyin as an example, this paper discusses the construction of characters in Zhao Deyin's films from the aspects of image style, character identity and so on.

KEYWORDS: Realism; vagrancy; identity; homegrown imaginatio

在 21 世纪以来的亚洲电影版图中，缅甸电影因其国家内部政权交替、武装革命频发等一直处于空白状态。2016 年，缅甸裔导演赵德胤的《再见瓦城》提名台湾金马奖最佳导演、最佳原创剧本、最佳男女主角等六项大奖，

让人们注意到缅甸电影。赵德胤祖籍江苏南京,出生于缅甸,少年时期在台湾求学,后进入金马学院师承侯孝贤学习电影创作。这种漂泊的人生经验延展到他的电影中,《归来的人》(2011年)、《穷人·榴梿·麻药·偷渡客》(2012年,以下简称《穷人》)、《冰毒》(2014年)被称为赵德胤的"归乡三部曲",其电影中的人物不仅仅是安于贫困现状的缅甸本土人,更多展现的是追寻个人身份的缅甸底层年轻人。他以社会底层空间为聚焦点,通过朴素的写实主义影像风格,书写了去国离乡的缅甸华裔的生存现状,建构起银幕上充满乡愁的"想象的共同体"。

一、漂泊的底层人物群像

赵德胤导演的"归乡三部曲",《归来的人》《冰毒》的叙事空间放置在导演的家乡缅甸腊戍,《穷人》的叙事空间转移到泰国曼谷,2016年的《再见瓦城》叙事空间依然选择在泰国。电影中的主人公无一不是处于流动的漂泊状态,他们希冀摆脱缅甸人的身份,在地理空间的不断迁移中,渴望割裂原有的国家身份并获得他国身份。在共同的诉求中,被拐卖的女性、外出打工的受伤者、非法从业者都成为导演镜头聚焦的对象。

被拐卖的女性在赵德胤电影中毫不避讳地展现。《归来的人》主角阿洪在归乡后与母亲有一场交谈,阿洪询问小妹的去向,母亲告诉阿洪,小妹被骗到中国湖南被迫嫁人,小妹的丈夫去了广州打工,"听说过得很好,不是很穷",并育有一子一女。短暂的交谈在整部影片中仿佛是一段插曲,母亲和阿洪一如既往的吃饭,似乎小妹的离家并未引起波澜。《穷人》中阿洪的妹妹被母亲卖到泰国,阿洪见了妹妹只能安慰她"家里需要钱才卖掉你,跟着人家要听话,打你骂你你都要忍着"。《冰毒》中的三妹因祖父离世才得以回乡,观众在其与母亲的交谈中得知三妹被拐卖到重庆奉节。这些被拐卖的女性在电影中并未引起亲属的强烈重视,通过人物间平静的对话似乎也折射出这一现象在缅甸农村的普遍性。无论是《归来的人》中阿洪缺席的小妹,抑或是《穷人》中阿洪在场的妹妹,在电影中她们都不曾拥有姓名,这种身份的缺失象征着在生存困境面前她们命如草芥,朴素平静的视听语言令人对这一现象感到触目惊心。

外出打工的受伤者在赵德胤的电影中是另一组弱势群体。《归来的人》开场，叙事空间在台北，后景是正在建造的钢筋水泥堆砌成的高楼大厦，拿到工资的打工者各自取出一部分交给阿洪，这是他们对逝去的阿荣家人的慰问，阿洪将骨灰及慰问金带回缅甸腊戍并交给阿荣家人。阿荣成为城市建设中真正的牺牲者，观众并未在影片中看到其家人因为他的离世而悲痛万分，画面中长镜头展现的僧人诵经超度却在提醒观众，这是阿荣最后的告别仪式。这种隐忍克制的处理方式同样出现在《再见瓦城》中，同样是缅甸腊戍去泰国打工的福安，在工厂发生工伤意外导致脚断。此后，导演用一组长镜头展现工厂后续安置，福安的爱人阿芝沉默不语，莲青为福安争取赔偿遭拒，最后福安和阿芝离开了工厂。受伤后的福安并未出现在镜头中，如同《归来的人》中的阿荣，这些受伤者成为"缺席的在场"，底层群体在现实生活的贫困苦难，在银幕中寄托着导演的忧思。

"缅甸毒品问题还可能较长时间存在，各种复杂因素难以剥离，使得罂粟花至今还在缅北高原得意地随风摇晃和炫耀。"①

《冰毒》片名本身就是非法禁忌，影片讲述归乡后的三妹贩卖毒品被捕，帮助三妹运输毒品的阿洪目睹了三妹被捕后，吸食过量毒品最终发疯的故事；《穷人》中的阿洪将毒品卖给黑社会头目；《再见瓦城》阿国的工友塞给他大麻……这些非法从业者成为赵德胤底层叙事肌理的承载者之一，由此映射出缅甸整个社会混乱失序的状态。这些朝不保夕的底层人民渴望通过非法途径改变经济现状，改变人生命运，却始终无法逃脱悲剧性的宿命。《归来的人》中有一场戏，阿洪在朋友的带领下来到色情服务场所，在晃动的镜头中观众了解到缅甸从事非法色情行业的灰色地带，镜头远远地拍摄阿洪和朋友消失在霓虹灯闪烁的建筑里；《穷人》很隐晦地表现三妹从事色情行业。固定机位低角度拍摄，摄影机低角度平视躺在床上的老板娘，一男子进入画框，递给老板娘钱以后进入里屋，消失在画面中；随后，正在吃饭的女子起身，摄影机卡在女性下半身，裸露的皮肤与画框内的下半身形成对位，继而跟随男子一起消失在画面中。《再见瓦城》用超现实的处理方式，莲青决定付出身体以换取泰国身份证，她在酒店的床上看到一只巨蜥，随后蜥蜴爬到莲青身上带

① 李绿江. 缅甸：山魂水韵润佛光. 南宁：广西民族出版社，2006：147.

给她巨大恐惧,巨蜥即嫖客的隐喻。赵德胤导演巧妙地避开了画面中的情色观赏,转而用更加隐晦甚至超现实的方式处理色情行业这一非法职业。

赵德胤的电影不仅是他在写实主义的关照下结合自身经历的书写,更是对微观人物命运的写实性关注,他通过将通常意义下被忽视的底层群体转化为叙事主体,表达着底层人群漂泊的苦难。

二、朴素的写实主义影像风格

赵德胤导演将目光聚焦于缅甸底层人物,讲述不断漂泊的缅甸华裔族群的记忆和乡愁,凋敝的乡村景观、逼仄的居住空间、破败的劳作场所,人物辗转其中却居无定所,与之相应的影像风格往往由固定机位的长镜头、嘈杂喧闹的自然音效、昏暗阴沉的光线构成。这种朴素的写实主义影像风格,既是导演在资金匮乏之际作出的无奈选择,也映照出底层群体现实生活的创伤体验。

赵德胤导演用长镜头对准了缅甸社会普通民众的生活,采用纪录片式的拍摄手法,以返璞归真的纪实镜头,直接指向缅甸地区苦难的生存现实。《归来的人》讲述在台湾打工十二年的阿洪带着在工地上意外身亡的同乡阿荣的骨灰返乡,归家后如何自谋生路的故事。阿洪和他的两个朋友在路边露天饭馆吃饭,询问购买三轮车载客的生意。长达八分钟的固定机位长镜头记录了这一过程,导演放弃了蒙太奇剪辑技巧,转而采用摇镜头的方式表现人物讲话时的神情样貌,饭馆播放着缅甸本土歌曲,在这样的画外音中,三人关于生计问题的谈论更显无奈。缅甸国家的主要收入来源于农业,对于年轻人来讲,农业收入不足以维持生计,普通人在农业之外"只能依靠自己的劳力"勉强度日。这种日常生活状态同样出现在《冰毒》中,影片开场阿洪和父亲并排坐在屋檐下,面对着一堆青菜,父亲说出"缅甸什么东西都涨价,怎么我们种的青菜不涨价",由此父子两人对阿洪的出路展开讨论,无论是去玉矿挖玉石,还是买摩托车载客,无非都是为了"养家糊口"。父亲带着阿洪借钱,更为观众勾勒出一副缅甸当下农民生活的真实图景。缅甸年轻人"帮别人种植鸦片",出国从事非法劳务,在外打工精神失常……这些悲惨境遇借由长镜头客观呈现在观众眼前,这些为了生存挣扎求生的缅甸底层民众,在赵

德胤的镜头中透着几许悲凉。

"少数民族电影制作者偏爱现实主义风格，首要原因是现实主义电影制作费用低廉，可以在街道上拍摄场景，不需要昂贵的摄影棚设备。他们的影片通常成本较低，所以很少有高价的特效或者华丽的布景。而且，现实主义风格能展现一些真实场地的真正面貌和有社会学意义的细节。"① 车站成为赵德胤电影中人物流动漂泊的见证地，因未取得拍摄许可证，"归乡三部曲"中出现的车站场景都是"偷拍"，摄影机隐藏在不为人知的某一角落，这种客观化的叙述视角和拍摄手法的镜头始终跟随拍摄对象。《冰毒》中的一场戏，阿洪在得到摩托车后去车站载客，为躲避缅甸官方在拍摄时的审查，摄影机架在楼顶上，以俯拍角度记录了阿洪和三妹两人相识的场景。导演并未对声音做过多处理，充斥在观众耳边的声音更多的是车站的嘈杂声，这种处理方式呈现了原生态的生活景象、凸显了生活的日常性、模糊了电影与现实的界限。阿洪穿梭在车站，观众跟随他穿越拥挤的人群，随意闯入镜头中的汽车、行人——流动的影像为我们还原了一个缅甸人现实生存的悲怆世界。

受限于拍摄资金匮乏，"归乡三部曲"的工作人员，除了演员和导演，仅剩摄影师和录音师，甚至导演本人也承担了部分摄影和剪辑工作，在拍摄过程中对于光线的把握全都采用自然光线。在有限的技术条件下，利用光线的明暗变化映照人物内心的波澜起伏状态。"画面首先不是为了给现实增添什么内容，而是为了揭示现实真相。"② 《归来的人》阿洪返乡当晚，在微弱烛光的照耀下，和父亲、弟弟交谈。阿洪的弟弟要借一百多万缅币去马来西亚打工，阿洪的父亲根据工作量计算薪酬，最高的时候每天4000缅币（折合人民币27元），已故同乡阿荣在台湾夜晚加班失足跌落而亡……三人谈话的焦点始终没有离开过钱，缅甸普通人为生存劳苦奔波的现实，似乎就像微弱烛光营造出的场景氛围，前途一片黯淡。《再见瓦城》讲述缅甸腊戌的少女莲青来到泰国，一心想要获得泰国身份证，这种价值诉求与男友阿国背道而驰。影片最后，以出卖身体获得泰国身份证的莲青被暴怒的阿国所杀，随后阿国割颈自杀。莲青的活动空间，无论是暂时居住的出租房，还是赚取薪水的工厂，

① ［美］路易斯·贾内梯. 认识电影. 焦雄屏，译. 北京：世界图书出版公司，2007：376.
② ［法］安德烈·巴赞. 电影是什么. 崔君衍，译. 北京：中国电影出版社，1987：69.

抑或是办理身份证件的临时点，所到之处画面整体呈现出暗色调，幽暗的光线、冷峻的色调，这种无声的影像建构起闭塞的底层空间，在这样的空间中容纳着色情、贩毒、吸毒等灰暗领域，人物的身体行为和精神活动都受到了限制，悲剧性命运的结局跃然于银幕之上。

赵德胤导演在极为受限的拍摄环境下，用最质朴的影像语言诉说着缅甸人民在社会底层和边缘的挣扎求生，在不断迁徙中流离失所，还原了生活本身的残酷。

三、流浪华人的身份认同焦虑

赵德胤的曾祖父是南京人，抗日战争时期到了云南一带。"我就是华人，我们家族是从南京到云南再到缅甸，整个路线就是这样的。"① 1982 年赵德胤出生于缅甸腊戍，1998 年去台湾读书，2011 年加入中国国籍。家庭的跨文化背景和辗转于缅甸、中国台湾的求学经历，使赵德胤个体的身份认同问题和电影中流浪华人的身份认同焦虑形成一种互为映照的关系。他的电影创作一方面是自我身份找寻的影像表达，另一方面也是为流浪华人集体身份认同做一番建构。

流浪华人形象的塑造，成为电影和社会现实中摆脱身份焦虑的途径之一，赵德胤导演也将目光聚集于此。缅甸由于政局动荡不安，武装斗争此起彼伏，国内经济发展滞缓。在全球化语境下，缅甸似乎成为被时代遗忘的国度。"与其说全球化创造了全球性的统一，不如说它在联合强者的同时排斥了弱者""穷人缺乏表达意图的手段，故此往往失去了被纳入集体身份的机会"②。赵德胤电影中的人物是缅甸社会中的普通人，他们多数都渴望逃离缅甸：《归来的人》中阿洪在台湾打工十二年，弟弟最后奔赴马来西亚打工；《穷人》中阿洪、阿福、三妹离开缅甸来到泰国，作为导游的阿福向中国大陆游客介绍景点时说道："阿福始终是当地泰国人"，阿洪劝说妹妹时提到"你出国总比缅

① 赵德胤，黄钟军等. 我遵循着自己的情感去拍每一部影片. 当代电影，2017（11）：74.
② ［法］阿尔弗雷德·格罗塞. 身份认同的困境. 王鲲，译. 北京：社会科学文献出版社，2010：26.

甸好",三妹从事色情服务业唯一的诉求就是获得泰国身份证;从《冰毒》中阿洪父子两人借钱的段落可知,年轻人去马来西亚打工已成为常态;《再见瓦城》中莲青甘愿付出金钱甚至身体,只为求得泰国身份证……《穷人》《再见瓦城》中,缅甸作为一个缺席的在场,却一直在借异地时空来书写流浪华人的去国离乡和对他国文化身份的想象。《再见瓦城》中,导演用一个长镜头展现莲青和阿国对身份的讨论。阿国不想浪费钱办证件,因为"用不着",莲青固执地想要一个新的身份,以此摆脱缅甸身份,镜头客观地记录下这一幕,昏暗光线下两人背对背的处理方式隐喻价值观的背道相驰。赵德胤正是用这种低调不张扬的方式诉说着流浪华人生活的痛苦不易,也进一步说明莲青身份认同的艰难。这一女性形象经历了不同的身份变迁,缅甸腊戍的莲青、工厂打工的"369"、泰国人美依高悠,不断追寻泰国身份证的她也在不断迷失自我,缅甸始终被她排斥为"他者"。"我们再多存一点钱,可以去弄泰国护照,如果有泰国护照,我们去台湾也不难",泰国和中国台湾成为莲青向往的归途。赵德胤用冷静的镜头语言来表现发生在这些离散的流浪华人的生活状态,而这一群体中的人都是生活在社会底层苦苦挣扎的小人物。

 流浪华人对身份认同焦虑的表现之一是拒绝缅甸这一母国。齐格蒙特·鲍曼认为身份认同之所以引起人们的狂热追捧,原因在于"它的引人关注和引起的激情,归功于它是共同体的一个替代品:是那个所谓的"自然家园"的替代品,或者是那个不管外面刮的风有多么寒冷,但待在里面都感觉温暖的圈子的替代品。在我们这个迅速被私人化、个体化和全球化的世界中,这两者,无论是哪一个,都是不可能实现的,而且正是这一原因,它们中无论是哪一个,都能被安全想象为一个充满确定性与信赖的舒适的庇护所,正是这一原因,它们才成了人们热切追求的东西"[1],异国他乡成为缅甸人充满想象的庇护所。《归来的人》中缅甸腊戍的年轻人聚集在一起弹吉他,唱着缅甸本土歌谣,讨论的话题却是离开故土,"我要是有钱,连美国都不去,我要去欧洲""在缅甸找不到路子,在外面较好";《穷人》中三妹和朋友们在看画册时说:"这个北京看起来,好吃又好玩,巩俐就住在北京",朋友反对说:

[1] [波兰]齐格蒙特·鲍曼. 共同体. 欧阳景根,译. 南京:江苏人民出版社,2003:13.

"巩俐都住到新加坡了,香港不错";《冰毒》中三妹的哥哥在台湾。美国、欧洲,中国香港和北京,这些明确指向性的地理空间正是在全球化过程中经济迅速发展的地域,资本的全球性流动让这些地理空间成为缅甸人的精神向往。电影《再见瓦城》,瓦城是缅甸的曼德勒城,缅甸中部最大的交通运输中心,是从缅甸赴泰国的必经城市,在电影片中从未出现。影片开场,固定机位的长镜头拍摄了水面上的一艘小船,画面远景中隐约可见一面缅甸国旗,坐着小船的三妹上岸后付船费,船夫却说:"一千泰铢,不要缅币"。三妹见到同乡阿花,拿出缅甸传统女性服饰隆基送给阿花,阿花以"这里穿隆基的都是偷渡客"为由拒绝……缅币、隆基这些传统事物是缅甸本土文化的代表符号,表征一个封闭落后的缅甸故土,每一个离开缅甸的人都用一种身份的疏离拒绝故国家乡。

赵德胤电影不仅展现缅甸年轻一代华人对缅甸身份的拒绝,也展现了上一代缅甸华人对故土中国充满乡愁的文化想象。"他们相信他们没有或者不能完全被居住国所接受;他们视祖先的家园为最终必将回归之地,尽管他们从未真正回归过;他们的意识及其关系主要取决于这种与故国持续的联系。"①《冰毒》中三妹的祖父,即将离世前的最后一丝念想是穿上三妹从故乡云南省黄草坝带回的安老衣。祖父去世后,三妹和母亲面朝北下跪,"云南省黄草坝祖宗英魂们,快把他接走吧",一场祭拜仪式似乎昭示了祖父的魂归故里。"想象的地理和历史有助于精神通过把附近和遥远地区之间的差异加以戏剧化而强化对自身的感觉,这也成为殖民地人民用来确认自己的身份和自己的存在方式。"② 三妹祖父在弥留之际维持着对于母国的记忆和想象,"民间的仪式召唤着母国的在场,于是在某一个维度,缅甸华人终于归属到一种'想象的共同体'中,深处偏隅之地而完成身份的救赎"③。

① William Safran,《Diasporas in modern societies: Myths of homeland and return》, in diaspora, No1, 1996.
② [以色列] 爱德华·萨义德. 东方主义. 张京媛. 后殖民理论与文化批评. 北京:北京大学出版社,1999:28.
③ 黄钟军. 离散与聚合:缅甸华人导演赵德胤电影研究. 当代电影,2017(11):79.

结　语

赵德胤导演在个人经验视域下通过朴素的写实主义影像风格，以强烈的底层意识在影片中为观众展现出缅甸华人四散谋生的生存状态，他的影片不仅仅停留在影像表征上，更通过细腻的镜头处理和对缅甸底层群体日常生活的颠沛流离来呈现离散华人的离愁别恨。他的一系列作品都基于缅甸华人漂泊的身份和认同的分裂，反映漂泊华人的时代精神诉求，用静默观察的长镜头对缅甸边界地区的生存状态进行了原生态的呈现，直指底层民众苦难的生存现实。

（作者系中国传媒大学戏剧影视学院 2018 级电影学博士生。）

马来西亚新锐导演的电影新语言风格探索

Exploring the filming style of new Malaysian film directors

黄瀚辉

摘要：过去马来西亚的本地电影环境受到文化束缚，市场受到好莱坞与日本、韩国、中国等国家的多重围攻，华裔和印度裔的电影创作上因政策制度不认同导致分配资源的艰难，因此其他语言的电影一直都无法蓬勃发展。但凭着自力更生在逆境中求存。在2000年以后，不同流派的新锐导演也诞生了。本文将逐一梳理马来西亚当代的中文语系及泰米尔语系电影，并结合电影语言的文本分析，按照各自年代的电影风格，将新锐导演的流派定义归类。最后将通过分析的结果探讨马来西亚新锐导演的电影新风格，定义"新"新现实主义电影。

关键词：马来西亚中文电影；马来西亚印度电影；新锐导演；"新"新现实主义电影

ABSTRACT: Malaysia's local film environment has been restricted by cultural constraints in the past, and the market has been besieged by Hollywood and Japan, Korea, China. Due to politically systems created by Chinese and Indian filmmakers that cause disagreement of resource allocation, films produced in other languages have been unable to flourish. Yet, through self-reliance, these films managed to survive in adversity. After 2000, the new generation of directors were born. This article will reveal contemporary Chinese and the Tamil films in Malaysia, and introduce the new Malaysian directors and their movies in the text analysis of the film's language. The type definitions of these new directors and film theory will be classified according to the style of their respective

films. The conclusion of this research will be based on the results of the analysis, exploring the new style of Malaysian new director film and define a "new" Neorealism films in an innovative way.

KEYWORDS：Malaysian Chinese films；Malaysian Indian films；new directors；New Neorealism Films

马来西亚是一个多元民族的国家，各民族融洽地交融在一起，多元文化的碰撞形成了当地艺术文化的独特气质与思维，所以我们可以聆听到唱着中文歌曲的马来裔歌手茜拉那美妙的歌声，只因她曾在马来西亚的华文小学受过教育熏陶。但与此同时，多元文化更像是一把双刃剑，在推动彼此融合上也因政治因素形成了最大的一道隔阂墙。基于马来族是马来西亚的多数人口，所以享有马来西亚宪法的特权对待，其马来文化更是马来西亚文化的主干，其他民族的文化居于次要地位，因此在国家电影话语权的影响和政策的执行下，马来西亚的电影工业基本上是被马来裔所掌控，更以马来创作者及艺人为重点，然而在扶持政策之下，马来西亚的马来语电影形成了"娇生惯养"的局面，与泰国电影导演阿彼察邦·韦拉斯哈古、新加坡电影导演陈哲艺等在各大国际电影节中备受推崇相比，马来西亚导演始终在电影艺术成就上需要更多努力才能追上他们。这是因为在马来西亚的马来语电影市场中，商业类型电影如爱情或黑帮警匪才是一贯的题材，只要做好这些类型的电影，加上政府的支持，马来电影人就会以保守的方式制作电影，所以此类型往往无法带来更大的艺术突破。

一、马来西亚非主流文化电影人的窘境

马来西亚的本地电影环境实际上也受到外来文化制度的束缚，犹如其他东南亚国家的电影市场，好莱坞电影是各种族的观看首选，主导整个市场的大部分份额，加之日、韩和中国香港等电影的多重围攻，马来西亚电影更加无法茁壮成长，因为市场额度都被大量占据了。而华裔和印度裔的电影在创作上被认同或享有分配资源都是十分艰难的，这导致马来西亚其他民族语系的电影一直都无法蓬勃发展。从20世纪60年代开始，华人父母一辈都是看着邵氏和国泰电影长大的，80年代至90年代，年轻一代更会看着香港无线电

视 TVB 成长。也就是说，在 2000 年以前的时代，马来西亚中文影视市场就被港台的影视所主导，印裔观众则会追捧宝莱坞的电影，因此马来西亚的本土中文电影与印度电影基本上都难以获得本地观众支持。国家政策上也对其多有忽视，例如马来西亚电影局有规定条例，本地电影必须符合"至少有60%对白为马来语"的定义条规，才能申请强制上映制度及享有娱乐税回扣。在2010年，由歌手阿牛执导，马来西亚知名歌手如梁静茹、品冠、曹格等人主演的电影《初恋红豆冰》就因不符合本地电影的定义，于是申请退税失败，事情曝光后被媒体大量报道，再有华人政党的介入才使得该影片最终获得娱乐税务上的回扣，《初恋红豆冰》引发的风波促使马来西亚政府开始检讨本地电影的定义①。2011年后，马来西亚政府不再限制影片所采用的语言，如今笼统而言，只要是多数股份为本地人持有的电影公司所制作的电影，都可称为本地电影。

在电影创作上，其他非多数民族的电影环境也面临窘境，华裔与印度裔电影人的本土电影制作都无更多的资金助推生产，大家唯有自力更生才能从中突围。

二、独立电影制作的诞生

直到2000年以后，一批年轻的马来西亚导演不满于主流电影的沉闷刻板和思想禁忌，在未获得政府支持、资金紧缺的状况下开始拍摄活动，这也是因为数字摄影机 DV 的流行，电影拍摄门槛大大降低。那时候一系列风格鲜明、表达自我的独立电影就渐渐显露其踪影了。后来，这一波浪潮也普遍被认定为马来西亚的"电影新浪潮"。

"新浪潮"一词，来源于法国新浪潮电影，1959年，在《电影手册》写影评的弗朗索瓦·特吕弗（Francois Truffaut）与让－吕克·戈达尔（Jean-Luc Godard）拍了他们的处女作《四百击》和《精疲力尽》，这些电影全部实景拍摄，主人公们纷纷反对体制，挑战权威。

提及独立电影制作的主力，马来西亚的"大荒电影"制作公司，其主导

① 《初恋红豆冰》免20%票房税，阿牛：最大生日礼物. 星洲日报. 2010年9月1日. 娱乐版C1.

者包括华裔导演陈翠梅、刘成达、李添兴等人及成立自己公司的何宇恒，他们的作品渐渐在国际影展中崭露头角，釜山电影节和鹿特丹电影节的获得肯定使他们成为亚洲艺术电影的一股被瞩目的新力量。那时这批新锐导演对于国内一些不平等的政策与现象尤其敏感，对于国家保守与过时的体制和政策也有不满，无法认同当局提倡创作电影旨在巩固主流文化与权威，也拒绝成为替政府发声的宣传工具，因此自己艰辛寻找资金拍片，在电影中大谈言论自由、治安沦陷、族群关系、民生课题等，挑战一切被视为禁忌的议题之际，也质疑固有的体制与霸权，并透过数字电影的低成本制作费用这个渠道，希望电影能唤起人民的危机意识及觉醒。

虽然获得各大影展的肯定，在马来西亚国内的影响却不大，本地媒体注重港台娱乐报道，而对于他们获奖的消息仅给予小篇幅报道，所以本地华裔观众的回响并不大，更别提其他民族。这有部分的原因也是受马来西亚电影发展局的条例所限制，一部电影必须要有70%以上的马来语对白，才被承认为"马来西亚电影"，可以获得"强制性放映方案"。这一方案强制性要求所有主要的戏院放映马来西亚电影至少两个星期。而马来西亚新浪潮的作品多以马来语、粤语和福建话的混合为主，这也导致他们仍然要面对自己的作品在马来西亚本土院线被当作"外语电影"或是"国际电影"做有限放映，他们注定要面对自己的作品在马来西亚国内被绝对边缘化的现实。

马来西亚新浪潮电影的代表作主要有李添兴的数字电影《美丽洗衣机》（The Beautiful Washing Machine，2004），电影还原了现代城市人的生活状态，投射出人们精神异化的病态。陈翠梅的《爱情征服一切》（Love Conquers All，2006），电影中一个女孩因为政策原因无法继续升学，导致自身命运起了巨大变化，反映出社会环境的无奈，陈导演也曾在2010年间参与由贾樟柯导演所监制主导的"语路计划"拍摄电影。何宇恒的《太阳雨》（Rain Dogs，2006），是一部呈现人性本质、探讨生离死别的公路电影，在长镜头的铺陈下，细腻谱写出关于青春生命的彷徨与失落，此电影与中国导演宁浩一样是在刘德华发起的"亚洲新星导"计划中被挖掘的。刘成达的《口袋里的花》（Flower in the Pocket，2007），电影讲述了一个底层家庭，单亲华人爸爸是个工作狂，把自己封锁在自己的悲伤里，探讨了在马来西亚华人间也存在的贫穷课题。这部影片也展现了父亲与孩子之间的温暖情怀，是一部朴素又很温

暖的电影,安静的长镜头与简单有趣的情节,细腻地把父子关系由冷走向暖的过程叙述出来。笔者与刘成达曾经在剧组共事过,所以特地去纪录片电影院的国际院线捧场《口袋里的花》,还记得那时候电影是以数字 DV 拍摄,在电影院的大银幕下,画质确实不佳,而且荧幕比例上不是 1.85∶1 或 2.35∶1,而是 4∶3,所以荧幕上的两边布幕还特地关闭到此幅度。

三、真正"马来西亚"电影的备受肯定

除了以上华人导演之外,说到擅长用马来西亚独特的多元故事去说出马来西亚不完美但反映出真实社会的电影的导演,非提不可的就是马来裔已故的著名导演雅丝敏·阿莫（Yasmin Ahmad）。她不仅是电影导演,同时也是出名的广告导演,每年过年过节必出现在电视上的石油广告:印裔父子同庆国庆、华裔婆孙同庆新年、三大民族男童成"沙煲兄弟"等这些感人温馨的广告都是雅丝敏所执导。在电影方面,其中《我爱单眼皮》（Sepet, 2004）、《花开总有时》（Gubra, 2006）、《木星的初恋》（Mukhsin, 2007）更被誉为记录一个女性从青春期到婚后的感情变化的"三部曲",雅丝敏导演试图透过电影唤起大众对周边人事物的关注,尤其有别于其他马来裔导演专门拍摄讨好马来观众的主流市场商业电影,他喜欢从客观角度去切入看待社会,其中的电影也涉及马来西亚民族之间被视为敏感的课题。

《我爱单眼皮》获得的荣誉包括东京影展最佳影片,第 18 届马来西亚电影节最佳电影、最佳女配角、最佳女新人、最佳男新人、最佳海报设计和最佳剧本,2005 年法国 Creteil 国际女性电影节评审团大奖。这也是导演开始被马来西亚海外及中国所熟知并且获得肯定与认可的作品之一。

《我爱单眼皮》的情节也呈现出马来西亚多元文化融合的现实情况,例如女主角喜欢王家卫电影,其偶像是金城武,男主的妈妈是娘惹（峇峇与娘惹是从马六甲王朝时代,中国男人下南洋到马来亚工作之际与本地人通婚的后代,其外形特征相似华人却通用马来语交谈,更多时候是结合了两者的习俗）,交谈时以马来语对话。这样的元素都深深反映出马来西亚多民族杂处的社会情境,但导演从不去刻意放大民族之间的歧义,也不探讨沉重的社会议题去做一个总结,她只是希望如实地呈现她所处的大环境,让大家从中窥见马来西亚社会的丰富

性及其融合的可能,此电影中就出现了多元的语言和文化交融。

四、商业类型电影的登场

也许因为本地观众文化内涵造诣都不深,之前的新浪潮独立电影都被本地观众认为是曲高和寡的电影,简单来说也就是看不懂,所以渐渐地大荒电影公司开始减少制作。然而,这是最坏的时代,也会是最好的时代,从2010年开始,马来西亚也开始制作属于自己的本地中文电影并在院线正规上映。这包括由马来西亚有线寰宇电视台所投资的新年贺岁电影《大日子woohoo!》(由毕业于北京电影学院进修班的周青元执导)和《初恋红豆冰》(歌手阿牛执导),获得了华人社会和中文媒体的热捧和支持,被视为马来西亚中文电影的重大突破。越来越多的商业公司愿意投资和制作中文电影,一部又一部的制作排列在商业院线的放映名单内,为马来西亚的中文电影制作带来了崭新和生机勃勃的商机市场。这包括周青元导演的《一路有你》,以1728万马币打破马来语电影的纪录,创下马来西亚本地电影最高票房纪录。后来,《一路有你》的编剧李勇昌更编而优则导,拍摄了惊悚诡异类型电影系列,包括《超渡》《守夜》,以及中马方合作的《怨灵2》。不过,由于商业考量,这些电影的剧情和叙述方式都是通俗的类型电影,包括轻松爱情喜剧、恐怖类型等,现实主义电影的成分都不多,为了顾及马来西亚市场,加入了三大民族都喜欢的情节,少了面向真实社会的探讨。

然而这种马来西亚中文电影的商业模式让大家看到了曙光,所以一窝蜂去抢占先机拍摄,甚至还有地产公司参与投资制作,这也就出现了滥竽充数的作品,中文电影作品整体水准参差不齐,最后导致本地观众对作品失去信心,高票房也是昙花一现,本地制作的中文电影也大量减少了。根据马来西亚电影发展局的2015年票房数据显示,在本地中文电影方面,中文电影最高票房是300万马币,亚军有马币80万令吉票房,排名第十的电影只有16万马币票房,这还不包括十大以外票房以数千元令吉计的电影。①

① 大马中文电影(第一篇)娱乐版俯瞰.中国报.2016年7月24日.

五、回到初心的"新"新现实主义电影

马来西亚电影市场竞争必须面对四面楚歌的不同外国电影竞争，尤其是本土的中文或其他语系电影在市场蜜月期后再跌入一个低迷现象，而电影市场的核心和基础是建立在影片素质之上的，如果本土电影质量不佳，市场再美好也是徒然的，因为观众还是会选择那些爆米花的外国电影。当马来西亚电影又涌现出低谷的危机之际，往往这就是一个转机的最佳时机。很多影视制作公司意识到与其一直拍摄类型电影来吸引观众进场，倒不如回到电影本身的初心，好好去叙述好故事，而不再一味追求拍摄商业电影。因此很多影视投资者也开始注意到好剧本，扶持新锐导演去拍摄好电影，尝试拍摄关怀社会的写实主义电影，也推广电影到海外参展，让更多海外观众认识到本土电影，再回归到马来西亚播映时，这部本土电影自然会获得更多关注。在2016年以后，马来西亚多部关注社会的现实主义剧情片相继出现，马来西亚电影人希望市场不断扩大，现实主义的文艺类影片与商业类型片都能找到各自的空间。

1.《Jagat》：透视边缘人物的困境

在2016年上映的《Jagat》①是近年来最重要的马来西亚印度泰米尔语电影之一，此部电影在第28届马来西亚电影节获得最佳电影（非马来语），但未能获得入围最佳电影大奖的资格。其他语系的马来西亚电影被排除在大奖以外，这招致了相关电影人士的非议。

《Jagat》故事背景设在90年代的大马社会。父亲Maniam担心12岁的儿子Appoy卷入当地猖獗的犯罪集团，常常以打骂"教育"他。Appoy的伯伯Mexico，因厌倦困苦的生活，随友人Chicago加入黑帮。两人在犯罪的世界里越陷越深，渐渐背离最初的信仰。在生活面前，电影中的大人与小孩都面对善、恶的选择，在道德伦理与生存利益之间徘徊，时而凶悍，时而软弱。导演高度还原了90年代马来西亚印度人困窘低迷的生活处境，包括当时的社会面貌、家庭教育、犯罪集团与滥用毒品等情况。这部耗时十年筹资的电影，

① Jagat 一词乃泰米尔文中"顽劣""调皮"等意。

在批判以外也富娱乐性。全片有笑亦有泪，有精彩的内心戏，也有轻松有趣的笑料。

没有宝莱坞的歌舞场合剧情，这部本地电影《Jagat》赤裸裸地批判马来西亚边缘人物和边缘社群的困境。他们是活在你我身边的印度草根社群，他们犹如一颗计时炸弹，他们活在困苦生活中，找不到出口：有的忍辱偷生，有的走入黑道，用暴力解决问题。《Jagat》导演山杰（Shanjhey Kumar Perumal）从马来西亚理科大学毕业后就开始酝酿制作这部电影，结果资金难寻，一筹备就是十年。他坦言，童年时期，他曾暂居非法木屋区，此部电影也算是"半自传体"的叙述。

电影其中一幕就深深反映出印裔底下阶层同胞的困境无奈，情节中 Appoy 家中的电台播着时任首相（总理）马哈迪和印度国大党领袖三美威鲁时代的政府如何资助印度人，如何为印度人带来福利，镜头摇过去却是 Appoy 爸爸拿着绳子勒绑着自己的肚子，穷到要通过捆绑自己来解馋，看起来荒谬，却是直接有力的残酷现实。

2.《分贝人生》：关注底层阶级的逆境

过去拍短片出身的马来西亚新生代导演陈胜吉的出现，让久违的大马现实主义中文电影在 2017 年重现曙光。陈胜吉与笔者乃是马来西亚韩新传播学院广播电视电影专业的学长学弟关系，犹记得那时我曾观赏过陈胜吉的毕业制作，短片名字倒是忘记了，但对于其拍摄手法印象深刻，把一个关于偷考试卷的故事套用在紧张万分的间谍套路，这与后来的泰国电影《天才枪手》手法也相近。

后来，陈胜吉到了台湾艺术大学电影系升学，毕业后回到马来西亚坚持自己的梦想，继续从事影视工作。最后，在 2013 年马来西亚业界中公认为最高竞争力的"BMW 短片竞赛"中凭着《32°C 深夜 KK》获得五个大奖，包括最佳导演与最佳剧本等，其短片是发生在便利商店一夜打枪的爱情幽默故事，但也从故事中带出社会当下时事。之后，凭借他的努力与天分，加上获得马来西亚知名制片王礼霖的协助，在 2014 年的台北金马创投中，《分贝人生》打败中国的代表，成为那一年的百万首奖剧本。

不过，在马来西亚制作电影的好景不常在了，加上这是一个现实主义而非商业电影的故事，《分贝人生》在筹备制作期并不顺利，在寻找投资者等种

种困难中,他最终获得新马 MM2 制作公司支持,也成功邀请到那年的金马影展主席张艾嘉出演。就这样,马来西亚一部非常写实的电影题材,讲述现实社会百态的《分贝人生》终于诞生了。《分贝人生》乍看之下还以为是关于声音或音乐的电影,实际上片名中的"分贝"是贫穷中的"贫"上下拆开的变形,贫穷就是此电影的主题,该片讲述了生长在大城市贫困区的阿强因一场交通意外失去了妹妹,衍生出来自贫苦环境的压力而造就的社会问题。影片透过"贫穷"反思"生活"与"生存"的微妙关联,透过贫穷家庭与社工的故事,带出贫穷问题所凸显的人性与道德的冲突,以及对逆境求存和命运弄人的探讨。

陈胜吉导演沉稳叙述,不温不火地说出马来西亚底下阶层的痛苦,带出贫穷家庭的宿命。虽然此电影属于导演第一部长片,但是并没有落入马来西亚电影常有的窠臼,那就是用电视剧手法去拍摄电影,即透过对白去交代剧情或透过角色来生硬推演剧情,反而善用构图、环境音与肢体语言,慢慢堆砌一个跌宕转折的情节,让里头的角色沦为命运下的棋子,无力地迎接生活的种种打击。

电影的摄影和构图都用心设计,呈现出深刻的电影符号学象征。一开场,男主提着水桶踏上蓄水池的阶梯,镜头渐渐地从低角度摇上成仰拍角度,意味着喝水(基本生存要求)也是如此难求,再加上四周纵横交错的钢筋水泥柱,仿佛也暗喻着大马那结构性多元化的复杂问题。当男主抵达顶楼后,却发现蓄水池中的水早已消失了,他倒望下方,整个电影构图也产生变化,应有的水平垂直感变得倾斜,象征着男主角的人生开始隐隐失衡。电影最后的画面是男主与母亲(张艾嘉饰演)坐着偷窃回来的车子一路向前驶去,漫无目的地游走在城市的茫茫道路上,意味着在前途渺茫的路上,面对大环境给予的阻难,男主也只好迎难而上了。

《分贝人生》中的情节也是我们日常面对的社会难题,从非法拆迁、治安不靖、水供失当、医疗与执法系统疏漏到单亲家庭等问题,不过电影没有直接抨击,大部分都只是透过镜头与声音的符号去暗喻。陈导演曾经在一篇媒体受访中提及"若你是马来西亚人,我只不过是照实呈现",这也是笔者认同的。《分贝人生》电影不像之前马来西亚商业电影有爱国主题或是皆大欢喜的结局,但这样的真挚平实,却更能走近我们熟悉的生活,虽然社会的课题发

生在马来西亚，但其深入的探讨意义是世界上大部分人也在面对的贫穷挣扎、身份底层等问题，观赏电影后对思维的冲击可带给我们真正对这个社会文本关怀与需求的思考。

3.《光》：关怀社会弱势群体

2018年，也有一部马来西亚中文电影《光》（Guang The Movie）上映，该片由华裔导演郭修篆所执导。在正式上映之前，它已在国际影展上被推广，后续以本地上映的方式进行，此电影获得的荣耀包括入选2018年巴塞罗那亚洲电影节"主竞赛单元"影片、2018年武汉新锐影人盛典的"最佳新锐导演"和"最佳新锐演员"、福冈国际电影节FIFF的"熊本市赏"奖项，当然该片在备受瞩目的上海国际影展亚洲新人奖中也入围最佳影片、导演、男主角和女主角。

这部电影改编自导演在"BMW horties" 2011年短片比赛中的冠军之作，取材于导演的患有自闭症哥哥的故事，导演透过与哥哥相处的过程中所产生的创作灵感，发掘自闭患者不为人知的一面。

郭修篆导演在2011年拍摄短片获得成功后，并未"乘胜"拍摄长片电影，而是从广告开始做起，后来更成为广告界宠爱的导演，近年三大民族佳节电视广告几乎全由他操刀，囊括了幽默、搞怪、怀旧、温情等不同类型元素，既展现了他的多变，也显示出他日益纯熟的执导能力。所以当成为马来西亚长片电影新锐导演的时候，他选择再次延续这样的现实主义风格，关怀社会、温暖人间和探讨人性及情感依归的环境课题。

《光》电影的光影符号象征也有一番精心设计，电影虽然是讲述自闭症者的悲哀遭遇，但实际上，透过摄影与布光，借着自闭症者的身影带出现代人在面对困顿生活中的无助与悲凉。自闭症男主与弟弟回家的路上总会经过一个斜坡，镜头常会固定在特定视角。当弟弟回家时，镜头是水平固定的；弟弟走路时，画面上呈现的是原本的斜坡水平，而建筑物则是水平视角。但是，当自闭症的哥哥独自回家时，镜头却调整成与斜坡同样的倾斜度；哥哥回家时的斜坡路反而看起来变成水平线，而建筑物因为镜头倾斜的关系，反而成了45度倾斜。这种错位对立的凸显，也许是想展现与我们认为的社会困境相比起来自闭者才是快乐的拥有者，因为他们是单纯的。

男主哥哥单独出现的镜头，无论是寻找杯子或玻璃碗，灯光都异常绚丽

光彩；就连离家出走后独自一个人流浪时，每个镜头依旧彩度饱和且明亮。反观，留给弟弟的镜头，不是隐晦暗淡，就是苍凉背影，甚少有漂亮光线的特写，大部分都是愤怒与焦虑。电影呈现出其实自闭症者本身世界并不可怜。实际上，他们的世界很快乐，而其他能朝九晚五工作的普通人其实才是这世界上最不正常的存在。

结　语

在电影史中，现实主义风格的电影是 20 世纪 30 年代之后在意大利兴起的以一批电影人为代表的电影运动。二战结束后，意大利的社会生活、经济生活等各方面都处于瘫痪的状态，人民民主运动空前高涨，在这种形势下意大利出现了新现实主义风格的电影。提倡影片以展现现实社会生活为目的，批判社会不良现象，以简洁的叙事方式，运用简单电影语言，重塑当下的现实社会[1]。新现实主义电影源于 20 世纪 40 年代在意大利开始的现实主义电影运动，其特征表现为关注现实，以普通人为主人公，叙事风格朴实无华。[2] 新现实主义电影的特色在于反对电影创作粉饰现实、逃避现实，主张真实反映现实。

在马来西亚当代电影不断涌现出新锐导演的过程中，他们往往都是叙述个人经历或体验本身，我们从中可以体会导演创作时所要探讨的课题。现象虽是本土化，但问题同样可放眼至全世界，世界的很多角落都是面对一样的无奈与困境。如果我们把 2000 年以后大荒电影的代表"电影新浪潮"定义成大马的"电影现实主义 1.0"，其特色是以简单的器材和低预算去呈现出最直接的电影语言来重建和批判社会。那么 2006 年以后，以雅丝敏·阿莫（Yasmin Ahmad）为代表，呈现出朴实风格却真实反映出各民族间的现实问题便是马来西亚当代电影中的"新现实主义 2.0"。在 2016 年以后，异军突起结合两种电影流派的新锐导演，再让亚洲甚至整个世界看到马来西亚电影作品，可以定义成"新"新现实主义电影。

[1] 李天赐. 重塑社会现实的现实主义电影艺术. 美术大观, 2015（7）：64-65.
[2] 许南明. 电影艺术词典. 北京：中国电影出版社, 1986：35.

相对于亚洲其他国家，马来西亚因电影环境遭受外来的强势"文化侵略"，加上政策缘由，导致马来文化以外的其他族群在影视上不被重视而被逼自力更生去成长。因此，新锐导演在一步一个脚印的发展上稍微处于落后状态，而他们所展现的影像语言确实是非同一般的，因为马来西亚新锐导演身处多元文化语境中，其着力展示的是文化碰撞和交融，影像特质就存在着多样化的元素。马来西亚华人更保存与传承着优秀的中华文化，因而马来西亚新锐导演的影像中就散发出东方美学的气息，同时也呈现出质朴的本土风情，这就是马来西亚新锐导演的"新"新现实主义电影的最大特色之一。相信马来西亚这批新锐导演必将成为亚洲电影的一股新势力，甚至成为备受国际影坛瞩目的新力量。

（作者系中国传媒大学艺术学部2017级电影学博士研究生。）

后 记

本书的主体内容由两个部分构成，第一个部分是2018年10月在中国传媒大学主办的"亚洲电影国际论坛"的专题，主要包括主题演讲和专题讨论；第二个部分是"国别电影研究"，主要包括中国、印度、日本、韩国和亚洲其他国家电影研究的学术论文。

由中国传媒大学戏剧影视学院承办的"第五届亚洲大学生电影展"于2018年10月25日至29日在中国传媒大学举行，来自中国、韩国、日本、越南、泰国、印度尼西亚等国的多所高校的48部影片参加展映。本届影展下设的"亚洲电影国际论坛"于2018年10月27日在中国传媒大学图书馆圆形报告厅顺利举行，本次论坛主题为"新媒体·新内容·新势力"。日本大学艺术学部学部长木村政司，日本导演手塚昌明，日本大学电影系主任斋藤裕人，日本大学教授大谷尚子，越南河内戏剧影视学院校长阮廷诗，印尼佩特拉天主教大学文学教授里巴特·巴素吉，上海温哥华电影学院教学副院长路易斯·卡兰德，中国艺术研究院原副院长贾磊磊研究员，中央戏剧学院影视系原主任路海波教授，中国艺术研究院影视所副所长赵卫防研究员，北京电影学院图书馆馆长王海洲教授，陕西省电影家协会主席张阿利教授，北京电影学院戏剧研究院院长赵宁宇教授，西南大学影视传播与道德教育研究所所长袁智忠教授，四川省电影家协会副主席曹峻冰教授，陕西师范大学中国西部电影电视研究中心副主任牛鸿英教授等国内外嘉宾、新媒体业界代表，以及中国传媒大学的周涌教授、张宗伟教授、游飞教授等国内外知名专家出席本次论坛，就新媒体语境下亚洲电影生产和制作的新内容展开研讨，共同探索亚洲电影新力量的发展方向。论坛由中国传媒大学戏剧影视学院副院长张宗伟教授主持。

中国传媒大学副校长段鹏教授在影展开幕式上致辞，他期望本届亚洲电影国际论坛能从学术高度拓展亚洲电影在产业、教育和理论研究等领域的联结和合作空间。中国传媒大学艺术学部副学部长周涌教授在论坛开幕词中指出，作为专业人才培养院校应关注如何在行业发展新动态、内容生产新格局中培养新的电影人才，并希望通过本次论坛的专业探讨，启发年轻电影人对专业的思考。

本次亚洲电影国际论坛从亚洲电影出发，探寻世界电影的共性；以新时代为支点向未来电影新势力延伸，启发年轻电影人以更深入的思考、更新颖的电影理念投入创作，进一步拓展了学术探讨的新议题和亚洲电影研究的新维度。与会中外专家学者主题演讲和专题讨论中的精彩学术观点，都收进本书之中。日本著名导演手塚昌明先生发表了以"沉迷于哥斯拉的青春"为题的演讲，表达了对青年导演在数字化时代中发展前途的信心，同时鼓励年轻电影人坚持自己的理想信念，保持想象力，创作出新锐作品。贾磊磊研究员针对"消解理解的误差，增强文化的多元化生存"这一主题，提出电影制作不仅要考虑美学上、人物性格上的合理性，也要考虑电影文化理念的合理性。他强调年轻的亚洲电影人应当进一步追溯文化传统，分享文化精髓，为世界提供价值精神和美学体系。越南河内戏剧影视学院校长阮廷诗教授以"电影、媒体与文化"为主题，希望在媒体飞速发展的社会背景下，电影从业者们能平衡商业和文化两种因素，促进亚洲电影的国际化交流。里巴特·巴素吉教授介绍了印度尼西亚电影的发展历史，分析了印度尼西亚本土电影和好莱坞电影的竞争态势，以及当今印尼电影发展所面临的问题。牛鸿英教授以"'后主体性'：文化地理视域中亚洲新电影身份研究的理论框架"为题发言，认为亚洲电影目前文化身份的认同感不足，过于追求票房导致文化底蕴不够，指出在"后主体性"的文化地理视域中建构亚洲电影身份认同的重要性。路海波教授以"新影人新思路，讲好中国故事"为演讲主题，对中国电影发展过程中遇到的瓶颈问题进行了分析，呼吁电影从业者关注行业的电影生产新力量，用新的思路"讲好中国故事"。赵卫防研究员总结了中韩、中日合作电影近几年的发展趋势，他指出中日电影合作尤其是动画电影方面合作的强劲势

后 记

头仍会持续，他同时希望中亚电影合作的档次和规模得到进一步提升。王海洲教授指出亚洲电影现在面临的两个问题：一是亚洲电影本土故事非本土人讲述，而是通过好莱坞角度进行叙述；二是发行和传播方面仍有不足。长期以来中国电影在北美市场上没有发展，他强调中国电影应增强本体的话语体系。赵宁宇教授认为2019年是中国电影巩固和提高特别关键的一年，强调电影人应不忘初心，对每一部电影进行真正审美意义上的分析。他呼吁作为核心力量的老牌院校的师生应共同担起电影学术的责任，拿出无愧于时代无愧于人民的作品，创造亚洲电影更光明的未来。张阿利教授以二战后发展迅速的土耳其电影为例，希望亚洲大学生电影展能进一步深入探讨具体的国家、地区个性化的民族电影。袁智忠教授基于女性和宗教的视角，讨论了伦理视域下的印度青春电影。曹峻冰教授以浪漫现实主义为关键词，分析了当代印度电影的美学风格呈现，指出了它对中国电影创作的参考意义。侯军副教授以"张艺谋之《影》——'影子文本'的建构与'影子文化'的解构"为题，详解了张艺谋新片《影》中的文化、乐器、空间、人物等多个方面，进而对中国电影中蕴含的文化心理进行了深入探析。

在本次论坛的专题研讨环节中，中国传媒大学导演系游飞教授，导演系讲师、青年导演吕行，与来自新媒体的业界专家展开对话。范小青副教授、张希副教授、刘亭副教授、张净雨副教授、陆嘉宁副教授、武瑶老师及部分电影学博士生、硕士生参与讨论。星空工作室总经理丁恒认为BAT视频平台崛起过程中主要有三个变化：平台从版权采购到自制；用户从免费到收费；制作公司直接到观众和客户。这为新时代电影创作提供了更多可能和机遇。爱奇艺自制剧开发中心卜江就"自制影视剧未来的发展趋势"这一主题发表观点。喜马拉雅FM超级IP部内容总监张怡暄提出利用新平台打造新内容的倡议，新媒体业界代表传递了业界渴求电影专业人才的积极信号，以及致力于为对受众营造良好内容平台的主张。张宗伟教授作总结发言，他肯定了本次论坛对于促进学界和业界开展交流对话，共议亚洲电影未来的积极意义，指出要在尊重电影行业学术价值的同时也要重视其社会价值，呼吁教师和学子们在专心电影学术研究的基础上充分了解电影在社会领域中的作用和价值，

适应行业发展的新趋势和新变化。

　　本届亚洲电影国际论坛面向社会公开征集论文，获得了电影学界的积极响应，组委会最终收到了亚洲电影研究相关论文近五十篇，由于客观条件所限，这些论文没能在大会宣读，但是它们的选题新颖，多数文章观点鲜明且言之有物，具有较好的学术水平，我们挑选了其中部分代表性的论文收入本书，以飨读者。

<div style="text-align:right">

张宗伟

2019 年 2 月 19 日

</div>